키워드로 읽는 한국 현대미술

키워드로 읽는 한국 현대미술

2019년 2월 28일 초판 1쇄 발행
2019년 7월 11일 초판 2쇄 발행

지은이　윤난지 외 지음
펴낸이　윤철호·김천희
펴낸곳　㈜사회평론아카데미

편집　김천희
마케팅　최민규

등록번호　2013-000247(2013년 8월 23일)
전화　02-2191-1133
팩스　02-326-1626
주소　03978 서울특별시 마포구 월드컵북로12길 17
이메일　academy@sapyoung.com
홈페이지　www.sapyoung.com

ISBN 979-11-88108-77-0

키워드로 읽는
한국 현대미술

윤난지 외 지음 | 현대미술포럼 기획

사회평론아카데미

책머리에

　『키워드로 읽는 한국 현대미술』은 미술사 연구 공동체 '현대미술 포럼'이『한국현대미술 읽기』(2013),『한국 동시대 미술: 1990년 이후』(2017)에 이어 세 번째로 선보이는 한국 현대미술사 연구서이다. 이화여자대학교 대학원 미술사학과 윤난지 교수와 그의 지도 제자들로 구성된 '현대미술포럼'은 지난 20여 년간 여러 권의 번역서와 공저서를 출간하며 미술사 연구의 질적 향상과 양적 확장을 위해 노력한 바 있다. '현대미술포럼'은 특히 한국의 현대 및 동시대 미술에 관한 정확한 자료 조사와 심도 있는 해석이 부족한 현실을 절감하고, 최근에는 우리 미술의 역사를 연구하는 일에 더욱 매진해 왔다.

　『키워드로 읽는 한국 현대미술』은 고정된 가치 체계에 얽매이지 않고 '나'와 '우리' 내부의 '타자'를 인정하며, 기존 미술사 서술의 전범에 도전하는 대안적인 한국 현대미술사를 지향한다. 이 책의 필자들은 변화무쌍한 한국 현대미술의 전개 양상을 "경계를 넘나들다", "여성이 말하다", "현실을 이야기하다", "매체를 확장하다", "제도를 생각하다"라는 다섯 가지 주제로 분류하고, 해당 범주에 포함되는 미술의

다양한 면모를 풍부한 사례를 들어 소개하고자 했다.

그 결과 한국 현대미술의 '한국성'이란 순수하거나 고정불변하는 것이 아니라 구상과 추상, 기성과 전위, 예술과 대중문화, 한국과 서구 등이 혼성된 유동체였다는 사실이 밝혀졌으며, 한국 현대미술사에서 여성 주체를 둘러싼 맥락과 여성 미술가들이 여성성을 다루는 방식이 어떻게 변화해 왔는지 조명되었다. 또 '제4집단'의 행위미술이나 1980년대의 민중미술처럼 당대 주류 이데올로기와 타협하지 않고 현실에 대한 비판적 인식을 드러낸 사회 참여적 미술들이 고찰되었으며, 한국 현대미술사에서 1990년대 이후 본격화된 미술 매체의 확장이 작업의 완결성과 작가와 관객의 관계, 그리고 작가의 역할과 의미전달의 과정을 재구성해온 과정이 검토되었다. 나아가 최근의 다변화된 미술 제도를 둘러싼 여러 쟁점과 미술의 대중화 및 관료제화 현상에 대해서도 설명이 이루어졌다.

'현대미술포럼'의 구성원들은 우리 미술의 정체성을 찾아가는 이 흥미로운 여정에 미술과 그 역사를 사랑하는 한국의 모든 독자를 초대하고자 한다. 그리고 이런 만남의 결과로 한국 현대미술에 대한 일반인들의 학술적 관심이 증대되고 전문가들의 후속 연구가 활발히 생산되기를 기대한다. 이 같은 소망은 작년의 『한국 동시대 미술: 1990년 이후』에 이어 두 번째로 『키워드로 읽는 한국 현대미술』을 출간해 준 사회평론아카데미의 도움이 없었다면 결코 품지 못했을 것이다. 윤철호, 김천희 대표님과 편집진의 노고에 깊이 감사드린다.

30년 가까운 긴 세월 동안 이화여자대학교에서 미술사학을 가르쳐 오신 윤난지 선생님께서 올해로 정년을 맞이하게 되었다. 우리 제자들은 그간 선생님께 미술사에 관한 지식뿐 아니라, 오직 부지런함으로 묵묵히 학문의 길을 가는 학자로서의 태도를 배울 수 있었다. 한국의 여성 미술사학자로서의 주체성을 견지하면서도, 냉철한 현실 인식

을 토대로 미술이 곧 당대 사회의 산물임을 설파하는 선생님의 연구 방법론은 제자들에게 평생의 길잡이가 되었다. 무엇보다 선생님은 제자들에게 당신의 의견을 강요하지 않고, 그들의 부족하고 좁은 견해까지도 너그러이 포용하며 연구자로 동등하게 대우해 주셨다. 또 제자들이 스스로 답을 찾을 수 있도록 질문을 던지는 수업 방식을 통해, 그들이 미술에 대한 독자적 관점을 수립할 수 있게끔 도와주셨다. 그런 선생님 덕분에 제자들은 학교를 떠난 후에도 자신의 정체성을 잃지 않고, 미술의 현장에서 각자의 영역을 부단히 개척해 나갈 수 있었다. 『키워드로 읽는 한국 현대미술』은 그렇게 세상에 나갔던 제자들이 선생님 생애의 가장 빛나는 순간을 기념하기 위해, 함께 모여 머리를 맞대고 준비한 결과로 탄생했다.

　　윤난지 선생님은 당신의 치열한 삶에 필연적으로 수반되었을 아픔을 제자들에게 보이신 적이 없었으며, 언제나 온화한 모습으로 우리를 대하고, 어김없이 당신이 약속한 대로 지도해주셨다. 마치 수도자와 같았던 그분의 인생에 기대어, 제자들은 한량없는 혜택을 마음껏 누려 왔다. 비록 미술계를 떠났다 해도, 선생님의 제자였다면 한 명도 빠짐없이 기억하고 있을 이 경험이 얼마나 귀하고 감사한 것이었는지, 예전엔 미처 깨닫지 못했다. 이제 선생님께서는 강단을 떠나시지만, 그분의 삶 자체가 공부임을 곁에서 지켜보았기에, 또한 그분이 남기신 학문적 자산이 너무도 소중함을 알기에, 이후에도 선생님의 목소리가 한국의 미술사학계에 계속 울려 퍼지리란 것을 믿어 의심치 않는다. 그리고 우리는 앞으로도 변함없이, 선생님과 함께할 것이다.

2018년 12월
윤난지 선생님 제자 일동

차례

01 '경계'를 넘나들다

한국 현대미술의 본질은 존재하는가? 그것은 또한 서구 및 아시아의 다른 국가와 구별되는 그만의 특수성을 지니고 있는가? '경계를 넘나들다'에서는 한국 현대미술의 '한국성'이란 실은 순수하거나 고정불변하는 것이 아니며, 당대 한국의 현실과 미술이 조응하는 가운데 형성되어 온 혼성적이며 유동적인 과정이라는 사실이 밝혀진다. 한국적 모더니즘 미술을 선도한 신사실파는 순수한 추상 형식을 추구하는 대신 시대적 요구에 부응하기 위해 구상과 추상이 양립하는 새로운 형태의 미술을 실험했다. 대한민국미술전람회, 일명 국전 30여 년의 아카데미즘은 사실적 구상화풍과 모던한 추상 화풍이 상호 긴밀한 역학관계를 이루는 가운데 동시 발전하는 이중구조로 전개되었다. 작가 정찬승은 평생 한국과 미국 어디에도 속하지 않는 경계인으로서 추상, 입체, 행위, 설치 미술을 자유로이 넘나들며 예술과 삶이 하나되는 반예술을 창조했다. 한국의 현대미술은 이처럼 전통과 현대, 구상과 추상, 기성과 전위, 예술과 대중문화, 한국과 서구 등의 경계를 넘나들며 생성된 문화적 혼종물이었다.

신사실파의 추상개념: 기하추상의 주체적 재인식

박장민

신사실파(1947-53)는 순수한 조형이념인 '신사실'을 표방한 미술집단이다. 1945년 광복 후 결성된 미술단체들이 정치적 입장을 중시했던 것과 달리, 신사실파는 미술 본연의 정체성에 충실한 집단이었다. 한국 추상미술 1세대로 불리는 김환기, 유영국, 이규상을 중심으로 모인 신사실파 작가들은 일본 유학파라는 공통점이 있다. 1948년의 창립전은 김환기, 유영국, 이규상 등 3인이 주축이 되어 열렸으며 이듬해 2회전에는 장욱진이 가세하였다. 한국전쟁의 여파로 1953년 피난지 부산에서 가진 3회전에는 이규상이 불참한 대신 백영수와 이중섭이 새로 참여하였다. 신사실파는 소수의 회원이지만 혹독한 전쟁기에도 조형성을 우위에 둔 미술집단의 명맥을 유지했다.

그런데 신사실파의 미술경향을 파악함에 있어 문제가 되는 부분은 추상작가들로 이루어진 미술집단으로 출발하여 점차 구상작가들과 공존하는 복합적인 모습으로 변해갔다는 것이다. 이러한 점 때문

* 이 글은 『미술사학보』 제38집(2012.6)에 게재한 원고를 재수록한 것이다.

에 이들의 조형적 특성을 단일한 범주 안에서 설명하기는 어렵다. 당시에 추상미술은 입체주의, 미래주의, 구축주의,[1] 신조형주의 등의 영향을 받은 기하학적이고 논리적인 양식을 의미했다. 신사실파 창립회원들은 대표적인 추상작가였지만 이후 영입된 장욱진, 백영수, 이중섭 모두 추상미술로서의 변별력을 내세우지 않았다. 회원들이 공유한 조형의식을 유추할 수 있는 단초로 신사실이라는 어휘에 주목해 볼 수 있지만 간략한 언급만 남아 있는 탓에 그 의미를 파악하는 데 어려움이 따른다. 신사실파의 특이점인 통합되지 않는 다양함을 염두에 두고 기존 연구에서는 대상을 새롭게 파악하는 "객관적인 리얼리티"[2]나 새로운 사실이라는 차원에서 모색된 "현대미술의 방향성",[3] 그리고 전통 재인식과 세계의 신요소를 결합시킨 "신흥미술의 정수"[4]와 같이 신사실을 해석해왔다.

이처럼 신사실을 현대미술의 모색이라는 개괄적인 의미로 파악한다면 신사실파의 다양한 구성원을 아우를 수 있는 반면 신사실파를 뚜렷한 조직적 실체가 없는 모임으로 축소하고 만다. 또한 창립회원에 국한하여 초기추상 미술집단으로 규정하는 경우도 이에 부합되지 않는 요소들을 본질적 특성에 위배되는 이질적인 것으로 간주하기 쉽다. 기존 연구에서는 추상의 조형이념이 일관되게 유지되지 못한 이유를

1 1930-60년대의 글에서 구성주의로 지칭되는 것은 러시아 구축주의와 서구로 전파되어 기하추상 양식이 된 구축주의 모두를 의미할 수 있으므로 조형적 특성에 따라 구분할 필요가 있다.

2 오광수, 「신사실파 연구」, 『현대미술과 미술관: 서울시립미술관 연구논문집』, 창간호, 2009, p. 23.

3 김현숙, 「장욱진의 초기작품 연구: 1940년대 초-1950년대 초중반」, 『장욱진: 화가의 예술과 사상』, 태학사, 2004, p. 36.

4 최열, 「해방공간에서의 민족과 순수: 신사실파 탄생」, 이인범(편), 『유영국저널』, 제5집, 유영국미술문화재단, 2008, p. 110.

전쟁이라는 특수한 여건에서 찾고자 하였다. 전쟁으로 인해 피난 온 작가들에게 부산이 임시적 거처가 되었듯, 신사실파도 교우관계에 근거하여 일시적인 모임으로 운영되었다고 보았다. 따라서 마지막 3회전에 불참한 창립회원인 이규상의 자리를 대신한 것은 구상성이 강한 백영수와 이중섭이었다는 사실을 들어 본래의 조형이념이 구속력을 잃고 퇴색되었다고 이해하였다.[5] 이처럼 종국에 추상의 조형이념이 유지되지 못했다고 보는 시각은 창립회원의 추상을 1957년 전후로 등장한 추상미술을 준비하는 전초로 위치시킨다는 점에서 그 한계가 있다.

피난지 부산에서 예술적 성향과 기질에 따라 자주 드나드는 다방까지도 달리했던 예술가들의 생태로 미루어 볼 때, 신사실파의 다양한 구성원을 상황의 산물로 치부할 수 없다. 오히려 이와 같은 추상과 구상의 양립은 신사실파가 순수한 형식의 실현에 지향점을 두지 않고 새로운 형태의 미술을 모색한 실험적 미술집단이었음을 시사한다고 보아야 할 것이다. 따라서 신사실파에서 전개된 모더니즘 미술이 그 특성상 서구미술 문맥에서 이탈하여 자기화한 형태의 미술을 지향하였다는 점에서 이 글의 논지를 시작해 보고자 한다. 또한 신사실파의 전개상 신사실로 구현한 창립회원들의 추상이 구상경향의 회원들에게 공감할 수 있는 조형의식을 제공하였다는 점에서 이를 보편적인 차원의 추상으로 해석하는 관점에서도 벗어나고자 한다. 신사실파의 조직적 실체를 파악하기 위해서는 창립회원들이 실제로 수용한 추상경향과 그로부터 발전시킨 추상개념을 분석해 보는 일이 우선되어야 할 것이다.

5 박서운숙, 「신사실파 연구」, 『삼성미술관 Leeum 연구논문집』, 제2호, 2006, pp. 92, 95; 이인범, 「신사실파, 리얼리티의 성좌」, 이인범(편), 『한국 최초의 순수 화가동인: 신사실파』, 유영국미술문화재단, 2008, pp. 19-20; 오광수, 앞의 글, pp. 26-27, 32.

이 글에서는 신사실의 명칭을 제안했던 김환기와 추상의 조형원칙에 충실했던 유영국, 이 두 작가가 받아들이고 전개시켰던 추상개념을 보다 구체적으로 살펴보고자 한다. 우선 이들이 1930년대 일본에서 서구 기하추상 운동의 동향을 인지하는 가운데 추상의 자율적인 형식주의를 수용하였을 가능성을 탐색해 보고자 한다. 그리고 해방 후 새로운 민족미술의 수립이 당면과제였던 한국화단에서 미술을 현실개혁의 실천적 도구로 인식한 좌익계열의 미술 진영과 달리 모더니스트의 입장에서 해석한 전위성을 바탕으로 경직된 기존 미술을 반성하고 자율적이고 실험적인 형태의 미술을 지향하였음을 고찰해보고자 한다. 이들의 추상개념이 한국 근대 공간을 통과하는 동안 서구 기하추상과 차이를 확보함으로써 이를 통해 추상과 구상에 관계없이 신사실에 대한 깊은 공감을 이끌어낼 수 있었음을 밝혀보고자 한다.

다양한 추상경향의 통합적 개념, '비구상'

신사실파 창립회원들은 쇼와(昭和) 시대로 접어든 1930-40년대 초에 걸쳐 일본 사립미술학교에서 수학하였고, 전위미술로 소개된 기하추상과 초현실주의를 접하였다. 그리고 이들은 전위미술 그룹전인 《자유미술가협회전(自由美術家協會展)》(1937-44)[6]을 거점으로 한 일본 추상미술 운동에 동참하여 두각을 나타내었다. 그런데 이들이 전개한 추상미술의 특성은 기존 연구에서 지적한 바와 같이, 1930년대 서구 기하추상의 기하학적 형식을 엄격하게 따르고 있지 않다. 새로운 스타일로서 기하추상과 초현실주의를 동시에 받아들이고 곡선을 선호하

6 김환기는 《백만회(白蠻會)》(1936)에, 유영국은 《NBG 양화전(Neo Beaux-Art Group 洋畵展)》(1937-39)에도 각각 참여하였다.

는 등의 특징을 보이는 일본 추상미술에 더 가깝다고 할 수 있다.[7]

그러나 1930년대의 김환기와 유영국의 조형탐구에서 절충적인 일본 추상미술의 특징이 보인다고 해서 이들이 습득한 추상개념이 불분명했던 것은 아니다. 김환기의 추상개념은 그가 1939년에 『조선일보』의 현대미술 특집에 기고한 「추상주의 소론」에서 찾아볼 수 있다.

"현대 전위회화의 그 주류는 추상예술이라 하겠다. 내가 의미하는 진정한 미의 형태란 대개 생각하는 생물의 형태 또는 회화가 아니라 직선, 곡선 또는 정규(定規) 등으로 만들어진 면 혹은 입체의 형태를 말함이다. 나는 동종류의 미와 쾌감까지를 가진 색채를 의미한다. (⋯) 회화의 전요소가 되었던 자연주의적, 문학적, 설명적, 삽화적 등의 직관적 또는 감각적 향락을 '타블로' 상에서 추방하고 배격하는 동시에 비상형(Non-Figuratif)의 관념에 도달하여 추상에로의 회화적 순수성을 추구하는 예술의 행동을 즉 창조라 하겠다."[8]

여기서 추상의 지향점을 "비상형"으로 설명한 부분에 주목해 본다면, 김환기의 추상개념은 1931년 파리에서 결성된 추상-창조 그룹(Abstraction-Création)의 선언문에서 소개된 "비구상"과 관련이 있다. 다음은 추상-창조 그룹의 연례 간행지 『추상-창조』 제1호(1932)에 실린 편집인의 선언문이다.

7 김현숙, 「김환기의 도자기 그림을 통해 본 동양주의」, 『한국근현대미술사학』, 제9집, 한국근현대미술사학회, 2001, p. 21; 유영아, 「유영국의 초기 구성주의: 〈랩소디〉(1937)에서 나타난 유토피아니즘」, 『미술이론과 현장』, 제9호, 한국미술이론학회, 2010, pp. 106, 109.
8 김환기, 「현대의 미술: 추상주의 소론」, 『조선일보』, 1939. 6. 11.

"비구상(Non-Figuratif), 이는 설명, 일화, 문학, 자연주의 등의 모든 요소들을 배제한 순수하게 조형적인 의식을 말하는 것이다. 추상화, 이는 어떤 화가들은 자연의 형태를 점진적으로 추상화함으로써 비구상의 개념에 도달하게 되었기 때문이다. 창조, 이는 다른 화가들은 순수한 기하학을 통해 직접적으로 또는 원, 면, 막대(Bars), 선 등과 같은 보통 추상적이라고 여겨지는 요소만을 사용하여 비구상에 도달했기 때문이다."[9]

이와 같이 두 글은 내용을 배제함으로써 도달할 수 있는 비구상 개념과 조형원리인 "창조"를 설명하는 부분에서 동일하다. 다시 말해, 김환기는 추상–창조 그룹이 주창한 비구상에 입각한 추상개념을 습득하였음을 알 수 있다. 추상–창조 그룹(1931–36)은 스탈린과 나치의 전체주의 체제를 피해 파리로 망명했거나 파리에서 작업해온 작가들로 구성된 국제적인 추상미술 그룹이었다. 유럽에서 결성된 추상미술 그룹이지만 1935년 무렵엔 동경 미쓰코시(三越) 백화점 양화부에서 판매한 수입품목에 기관지인 『추상–창조』가 있었을 만큼 일본에서 상당한 관심을 얻었던 것으로 여겨진다. 1930년대 일본에서 김환기, 유영국과 함께 유학했던 김병기 역시 여러 회고담에서 동경 시절에 접했던 중요한 서구미술 동향으로 추상–창조 그룹을 지목하였다.[10] 일본에서 기하추상미술을 전파시킨 주요한 인물이자 전위미술 작가인 하세가와 사부로(長谷川三郎)가 그의 글에서 자주 거론한 서

9 "Abstraction–Création: Editorial Statements to Cahiers nos.1, 1932 and 2, 1933", Charles Harrison & Paul Wood, *Art in Theory, 1900–2000: An Anthology of Changing Ideas*, Malden, MA: Blackwell Publishing Ltd., 2003, p. 374.

10 「작가대담: 김병기」(2003), 오상길(편), 『한국현대미술 다시 읽기 IV Vol. 3』, 도서출판 ICAS, 2004, p. 110.

구 추상작가들, 예를 들면, 한스 아르프(Hans Arp)와 피에트 몬드리안(Piet Mondrian)과 같이 널리 알려진 작가 이외에 장 엘리옹(Jean Hélion)과 오귀스트 에르뱅(Auguste Herbin), 커트 셀리그만(Kurt Seligmann) 등 모두 추상–창조 그룹에 참여한 작가들이라는 점도 이러한 사실을 뒷받침한다.[11]

사실상 추상–창조 그룹이 내세운 비구상은 자연의 흔적이 사라진 화면과 회화의 내적인 원리만으로 생성되는 순수한 시각적 효과를 지향한다는 점에서 추상의 대안적 용어로 통용된 기존의 '비대상'이나 '구체'[12]와 내용상 크게 다르지 않다. 그러나 비구상이라는 새로운 용어의 효용성은 입체주의와 구축주의, 바우하우스, 데 스틸 등에서 파생된 추상미술에 관한 다양한 미학적 이론과 실행을 통합하는 데 있었다. 추상–창조 그룹은 그룹 명칭에 명시된 대로, 자연형태의 점진적 추상화(Abstraction)와 자연과 관련 없는 전적인 창조(Creation)라는 두 가지 조형원리를 통해 비구상에 도달할 수 있다고 보았다. 특히 추상화의 조형원리는 자연형태의 흔적이 남아 있는 경우라도 이를 비구상미술에 포함시킬 수 있는 근거가 되었다.[13]

한편 1930년대에 여러 추상경향 간의 유사성을 강조하고 통합하려는 움직임은 무엇보다도 전체주의 특히 러시아와 독일을 중심으로

11 오쿠마 도시유키(大態敏之), 「1930년대의 추상회화: 해외 동향의 소개와 그 영향에 대한 고찰」(1992), 이인범(편), 『유영국 저널』, 제2집, 유영국미술문화재단, 2005, pp. 80–82, 84–85.

12 구체미술은 이후에 추상–창조그룹의 설립자 중 하나였던 테오 반 되스부르크(Theo van Doesburg)가 1930년에 발표한 구체미술 선언문에서 소개되었다. 이 선언문에 따르면, 구체미술은 조형 요소만으로 구성되어 자연의 형태나 감각, 감성주의에서 완전히 떠난 비재현적이고 객관적인 회화를 뜻했다. Moszynska, Anna, *Abstract Art*, NY: Thames and Hudson, 1995, p. 104.

13 "Abstraction–Création: Editorial Statements to Cahiers nos.1, 1932 and 2, 1933", 앞의 책, pp. 374–375.

가시화된 체제적 외압과 공리적 미술의 요구에 의해 촉발되었다. 사회주의적 사실주의의 주창(1934)과 《퇴폐미술전》(1937)의 개최로 대표되는 아방가르드 미술가들에 대한 정치적 탄압으로 인하여 그들은 미술의 자율성을 강조하는 방향으로 나아가게 되었다. 1936년 앨프레드 바(Alfred H. barr)가 제시한 추상미술의 전개의 도표에서 이루어진 추상형식의 계보화도 그 시작은 정치적 구속으로부터 자율적인 추상을 증명하고자 한 것이다.[14] 이러한 사회적 상황 속에서 추상-창조 그룹이 표방한 비구상미술의 영역은 미술의 자율성 수호라는 기치 아래 비재현적인 모든 추상경향을 아우르는 집결지였던 셈이다.

　일본의 경우, 1920년대의 다이쇼(大正) 시대에 발흥된 신흥미술은 입체주의, 미래주의, 독일 표현주의, 다다, 구축주의 등의 영향을 받았다. 급진적인 정치적 입장을 취했던 신흥미술가들은 프롤레타리아 미술과 연계하여 미술운동을 전개하다가 정부의 강력한 탄압을 받아 해산되었다. 1930년대의 전위미술로서 전개된 일본 추상미술은 이러한 미술의 탈정치화의 과정 속에서 태동되었다. 서구와 마찬가지로 일본에서도 기하추상미술이 전체주의적 사회이념에 부응하지 못하는 형식으로 간주되었던 것은 비공리적이고 자유주의적 성향이 두드러졌기 때문이다.

　위에서 살펴본 바와 같이 서구 기하추상 운동은 일관된 형식으로 인지하기 어려운 다양한 추상경향의 집합이었다. 이러한 측면을 고려해볼 때, 신사실파 창립회원들이 전개한 초기추상에서 지적되는 일관성 없는 양식적 탐구의 양상은 일본 추상미술의 영향보다 당시 서

14　Paul Wood, "The Idea of an Abstract Art", Edwards, Steve & Wood, Paul(edit.), *Art of the Avant-Gardes*, London: Yale University Press & The Open University, 2004, p. 269.

구 기하추상 운동의 특성에서 기인한 바가 더 크다고 볼 수 있다. 이들은 서구 추상경향을 받아들이는 과정에서 엄격한 기하학적 형식을 따르기보다 추상에 이르는 다양한 형식에 주목하고 여러 추상경향을 동시에 탐구하였다고 여겨진다. 또한 신사실파 창립회원들이 미술의 비공리성에 근거한 형식주의적인 예술관을 공유했던 것은 1930년대 사회적 맥락에서 추상을 자유를 상징하는 자율적인 형식을 지닌 미술로 인식한 데 따른 것으로 이해할 수 있다. 다음 장에서는 김환기와 유영국의 초기 추상형식을 비구상으로 통합된 1930년대 기하추상미술의 특성과 연관시켜 분석해 봄으로써 이들 추상이 동시대적인 조형개념에 기반하고 있었음을 구체적으로 드러내보고자 한다.

'비구상'의 조형원리의 수용과 주체적 재인식

신사실파 활동에 있어서 "명분이나 의미 등을 따지지 않고"[15] 자유롭게 전시했다는 유영국의 회고에서 알 수 있듯이, 회원들 간의 예술적 기질이나 조형적 지향점이 상이해도 크게 문제되지 않았다. 창립회원들도 추상에 이르는 조형적 원리나 세부적 특징에 있어 서로 간의 유사성이 적었다. 이렇듯 창립회원들이 서로 다른 경향의 추상을 전개하게 된 배경으로 일본 사립미술학교와 개인미술연구소에서 이루어진 교육방식을 들 수 있다. 당시 관립 동경미술학교보다 자유로운 학풍을 지닌 사립미술학교와 전위경향의 개인미술연구소는 실기교육에 있어 학생들에게 자율적으로 수련하도록 권장하였다.[16] 이와

15 「III. 분카학원: 구술자 유영국」(1998), 삼성미술관(편), 『한국미술기록 보존소 자료집』, 제3호, 미술문화, 2004, p. 22.

16 백영수는 일본에서 작가의 이름을 내걸고 개설된 개인미술연구소나 사립미술학교에서의 실기교육은 교수의 지도보다는 연구생들끼리 자율적으로 이루어지는 비중이 매우

신사실파의 추상개념: 기하추상의 주체적 재인식

더불어 창립회원들이 지속적으로 참여했던 《자유미술가협회전》 역시 개인의 독자적인 형식을 존중하여 전위경향의 다양한 작품을 전시했던 그룹전이었다.[17] 이와 같이 주관적인 미학적 판단에 의거하여 자유롭게 창작하는 분위기는 김환기와 유영국이 각자 기질에 맞는 추상을 탐구할 수 있었던 직접적인 요인이었다고 할 수 있다.

일본 유학파였던 서양화가 진환[18]은 1940년 동경에서 열린 《제4회 자유미술가협회전》에 관한 글에서, 김환기의 출품작 〈창(窓)〉(1940, 그림 1)과 〈섬 이야기〉(1940)를 추상적인 화풍이라고 언급했다. 또한 그에 앞서 "추상"과 "추상적인 것"의 차이를 서술하였는데 그 내용은 다음과 같다.

"추상(아프스트레)과 추상적인 것(압스트락숀)을 생각하지 않을 수 없다. (…) 전자를 해석하자면 근본이 추상인데 그 결과가 추상미술을 의미하는 것이었고 또 하나는 근본이 추상적인데 그 원인은 자연에 있고 이를 추상화하는데서 추상적인 미술을 의미하는 것이라고 보는 것이 정당할 것이다."[19]

여기서 진환이 설명하는 추상(아프스트레)와 추상적인 것(압스트

컸다고 말한다. 「필자와의 인터뷰: 백영수」, 의정부시 호원동 소재 백영수 화백의 자택, 2009. 6. 19 (녹취); 「IV. 오사카미술학교: 구술자 백영수」(2003), 같은 책, p. 100.

17 김영나, 「1930년대 동경 유학생들: 전위그룹전의 활동을 중심으로」, 『근대한국미술논총』, 학고재, 1992, p. 283.

18 이규상과 마찬가지로, 일본미술학교에서 수학한 진환(1913–51)은 1941년 이중섭을 비롯한 유학생들과 '조선신미술협회'를 결성하여 창립전을 가지기도 했다. 진환의 화풍은 이중섭과 여러 측면에서 유사했다. 그는 소와 아이들을 즐겨 그렸으며, 황갈색을 주조색으로 한 표현주의적인 화면을 구현하였다.

19 진환, 「추상과 추상적: 4회 자유미술가협회전·조선인 화가평」, 『조선일보』, 1940. 6. 19.

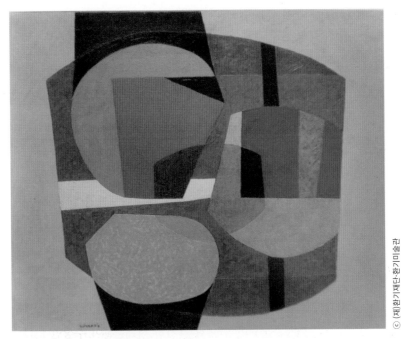

그림 1 김환기, 〈창(窓)〉, 1940, 캔버스에 유채, 80.3×100.3cm, 《제4회 자유미술가협회전》 출품작.

락숀)은 각각 추상‒창조 그룹이 명시한 조형원리인 직접적인 창조와 점진적인 추상화에 해당한다. 다만 용어상의 오용을 지적하자면, 추상 (아프스트레 Abstrait)은 본래 추상미술 자체를 의미하는 것이다. 진환 은 이를 조형원리인 창조의 의미로 설명하고 있다. 이처럼 용어상의 혼동은 있지만, 진환이 자연 소재에서 출발한 추상회화를 추상적인 것 으로 파악한 데는 추상‒창조 그룹이 명시한 추상화 원리를 근거로 삼 고 있음이 분명하다.

　이와 같은 진환의 글에서 주목할 만한 점은 그가 표현주의 경향 의 작가임에도 불구하고 추상‒창조 그룹의 비구상에 바탕을 둔 추상 개념을 인지하고 있었다는 것이다. 다시 말해 이러한 추상개념은 일본

유학파들 사이에 추상에 관한 보편적인 인식이었음을 유추해 볼 수 있는 대목이다. 김환기의 「입체파에서 현대까지」(1960)에서도 아프스트레를 진환과 같은 방식으로 설명하고 있는 것을 발견할 수 있다. 김환기는 이 글에서 아프스트레를 추상파 또는 추상주의로 번역하여 사용하였다. 그런데 추상주의로 번역한 부분에서는 이를 "크레아시옹" (창조)의 의미로 설명하면서 "아프스트락시옹"(추상화)과 구분 지었다.[20]

김환기의 초기 작품들은 자연형태를 단순화하려는 의도에서 출발하였다는 점에서 추상−창조 그룹에서 규정한 점진적 추상화 원리에 의한 비구상 개념에 근거한 것으로 이해할 수 있다. 이렇게 김환기가 추상화 방식에 더 근접했던 이유는 수학적 질서와 명확한 형태를 추구하는 순수주의(Purism)에서도 영향을 받았기 때문이다.[21] 김환기의 〈장독〉(1936)에서 간결한 형태들과 간소한 색상은 화면에 통일성을 부여하도록 구성되어 있다. 이는 순수주의의 감축적인 조형원리와 상통하는 특징이다. 순수주의는 재현적인 경향이지만 내용을 배제하고 형태와 색채를 간결하게 환원시키는 형식적 특성은 추상미술의 목표와도 잘 부합되었다. 김환기는 앞서 언급한 글에서 순수주의를 구축주의나 데 스틸과 함께 추상파로 분류한 것으로 보아, 당시에 순수주의를 추상경향의 하나로 받아들였던 것으로 보인다.[22]

한편 유영국의 경우는 완전히 내용을 배제한 작품 제목과 순수한

20 김환기, 「입체파에서 현대까지」, 『현대사상강좌 4: 현대예술에의 초대』, 장삼식(편), 동양출판사, 1960, pp. 202, 205.
21 1934년에 김환기가 다닌 '아방가르드양화연구소'의 교수로 있었던 도고 세이지(東鄕靑児)나 아베 콘고(阿部金剛)는 순수주의를 널리 알린 작가들이었다. 오타니 쇼고(大谷省吾), 「큐비즘과 일본」, 『아시아 큐비즘: 경계 없는 대화』, 전시도록, 에이앤에이 주식회사, 덕수궁미술관, 2003, p. 159; 오쿠마 도시유키(大態敏之), 앞의 글, p. 75.
22 김환기, 앞의 글(주20), pp. 202−203.

조형요소의 물질적이고 시각적인 효과에 집중하는 특성을 보인다. 이는 추상-창조 그룹이 제시한 비구상에 이르는 조형원리 중 전적인 창조에 해당한다.[23] 인상파의 영향이 강한 문화학원(文化學院)에서 수학했던 유영국이 기하추상미술로 전향한 데는 새로운 분야에 대한 그의 선구적인 의식이 작용했던 것으로 여겨진다.[24] 이러한 그의 실험정신 덕분에 회화에만 국한되지 않고 부조와 사진으로 확장해 나갔다고 할 수 있다. 유영국은 서구 기하추상미술 동향은 주로 서구 유학파 일본 작가들과 교류하거나 미술책과 잡지를 탐독하여 얻었다고 전한다.[25] 이에 덧붙여 유영국이 1950년대에 도불(渡佛)하지 않았던 이유로 불어를 하지 못한다는 것을 크게 꼽았던 사실[26]로 미루어 볼 때, 일본어에 익숙했던 유영국과 김환기는 여타의 일본 작가들과 동일한 경로로 비구상 개념에 의거하여 기하추상미술로 통합된 다양한 추상경향을 접했을 것으로 짐작된다.

이렇듯 기하추상미술로 소개된 여러 추상경향 중에서 유영국은 구축주의에 주목하고[27] 1937-38년 사이에 제작된《NBG양화전(Neo Beaux-Art Group 洋畵展)》의 출품작을 비롯하여 〈작품4(L24-39.5)〉(1939) 등을 실행하였다. 이것은 형태와 색상, 질감이 각기 다른 나무 조각들을 사용하여 유기적으로 구성한 부조 형식의 작품이었다.

23 오광수, 앞의 글, p. 16.

24 박정기, 「추상회화의 외길 60년: 유영국 화백 인터뷰」, 『월간미술』, 1996. 10, pp. 59-60.

25 「III. 분카학원 : 구술자 유영국」(1998), 앞의 책, p. 11.

26 「유영국에 대한 기억과 증언: 회상」, 김기순(유영국의 부인)과의 인터뷰, 이인범(편집), 『유영국 저널』, 창간호, 유영국미술문화재단, 2004, p. 41.

27 본래 일본에서 구축주의는 1920년대 말 정부의 탄압으로 해체된 일본 신흥미술 운동의 대표적 경향이었다. 그러나 1930년대에 일본의 군국주의와 맞물려 효율적인 생산성에 적합한 생활의 미술로 재인식되어 보다 대중적으로 확산되었다. 유영아, 앞의 글, pp. 99-102.

이러한 작품에서는 재료의 물질적 속성에 의거하여 결합된 재료 간의 상호관계성이 두드러진다. 이는 러시아 구축주의 미술에 있어 팍튜라 (Factura: Textile)와 구축(Construction)의 개념에 근거한 것으로 이해할 수 있다. 구축주의에서는 재료를 의미하는 팍튜라를 구축의 방법을 통해 상호의존적이고 기능적으로 조직화함으로써 재료의 물성이 지닌 총체적이고 유기적인 효과를 이끌어내고자 하였기 때문이다.[28]

동시에 그는 1939년의 〈작품4(L24-39.5)〉나 〈계도(計圖)D〉와 같은 작품에서는 조형요소들의 내적인 구성을 통해 산출되는 공간감, 리듬감, 균형감 등의 순수한 시각적 효과에 집중하였다. 이러한 경우엔 비구상(Non-Figuration)과 구성(Composition)의 개념으로 설명된다. 대체로 형태와 조형적 원리에 있어 유사성을 고려해 볼 때, 유영국은 1930년대 초중반에 제작된 추상-창조 그룹의 비구상미술이나 기하추상 양식의 구축주의[29] 작품을 주로 참조하여 조형탐구를 했다고 생각된다. 예를 들면 〈작품R3〉(1938)이 흑백의 유기체적인 형태로 구성된 아르프의 부조를 염두에 두었다면, 〈작품404-D〉(1940)는 여러 형태로 잘라낸 백색의 합판들을 겹치는 방식을 사용하고 있다는 점에서 벤 니콜슨(Ben Nicholson)의 백색 부조를 상기시킨다. 자유미술가협회에서 발행한 『자유미술(自由美術)』지에 실린 유영국의 삽화(1938, 그림 2)는 구체미술 그룹과 추상-창조 그룹을 거쳐 간 엘리옹의 〈평행

28 "Alexander Rodchenko and Varvara Stepanova: Programme of the First Working Group of Constructivists"(1922), "Alexei Gan: From Constructivism"(1922), 앞의 책(주9), pp. 341-343.

29 러시아 구축주의는 순수한 형식 탐구를 추구하는 비공리적 구축주의와 사회주의 혁명이념에 적합한 기능적인 생산에 기여하려는 공리적 구축주의로 두 갈래로 나뉘어 있었다. 이 중에서 비공리적 구축주의가 1920년대에 서구에 전파되어 기하추상 양식으로 이어졌는데 이를 넓은 의미의 구축주의라고 말할 수 있다. 윤난지, 「'위대한 유토피아'의 두 얼굴: 말레비치와 타틀린」, 『추상미술과 유토피아』, 한길아트, 2011, p. 174.

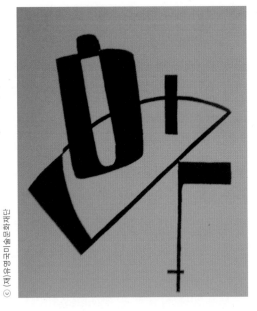

그림 2 유영국, 『자유미술
(自由美術)』지에 실린 삽화,
1938, 인쇄본.

그림 3 장 엘리옹(Jean Hélion), 〈평행(equilibrium)〉, 1933-34, 캔버스에 유채,
97.4×131.4cm.

(Equilibrium)〉〈그림 3) 시리즈를 참조했음을 알 수 있다. 즉 부유하는 다양한 형태의 선과 면이 지니는 시각적인 무게감을 고려하여 균형과 조화를 이루도록 구성하는 방식을 적용하였다.

위에서 언급한 서구 추상작가들은 하세가와의 글에서 소개되었던 작가들인 동시에 이들 모두 추상-창조 그룹에 참여했다는 공통점을 지녔다. 벤 니콜슨이 1937년에 나움 가보(Naum Gabo)와 함께 발간한 『서클: 국제 구축주의 미술 개관 Circle: An International Survey of Constructivist Art』지에 실린 작품들은 사실상 추상-창조 그룹에서 전적인 '창조'에 의한 비구상미술로 인식했던 것과 동일했다. 따라서 유영국의 조형탐구를 통해 형성된 추상개념은 1930년대 기하추상미술을 자양분으로 삼고 있음을 알 수 있다.

김환기는 『문장』지에 기고한 글, 「구(求)하던 일년: 화단」에서 《미술창작가협회 경성전(美術創作家協會京城展)》(1940)[30]에 출품한 유영국의 부조 작품에 대해 "실내장식과 같은 극히 유행적인 무내용(無內容)한 것"[31]으로 평하는데, 이와 같은 발언은 그가 수용한 추상개념과 어긋난다. 유영국의 간결하고 이지적인 화면은 비구상에 가장 근접해 있기 때문이다. 그럼에도 유영국의 화풍을 디자인에 가까운 유행양식으로 평가 절하한 것은 일차적으로 생산주의로 전환된 공리적 구축주의와 바우하우스의 영향을 받은 기하추상 양식이 공예나 응용미술 분야에 널리 확산되어 있었기 때문이다. 이처럼 김환기가 서구 기하추상의 기하학적 형식에 충실한 작품에 거부감을 표시했던 근본적인 이유는 추상미술에 부정적이었던 식민지 조선화단의 미학적 담론을 유영국

30 자유미술가협회는 1940년 가을부터 미술창작가협회로 개명되어 4월에 열린 동경전이 10월에 경성에서 순회전 형식으로 열렸을 때에는 이 명칭은 사용했다.
31 김환기, 「구(求)하던 일년: 화단」, 『문장』, 1940. 12.

보다 앞서 귀국하여 경청하였기 때문이다.

　　당시 식민지 조선화단은 입체주의와 그로부터 파생되는 추상경향에 대해서 배타적이었다. 예를 들어, 1931년에 윤희순은 일본의 신흥미술 경향으로 입체주의, 표현주의, 미래주의, 다다, 구축주의 등을 나열하면서 이를 야만적이고 불완전한 미술로 보았다. 1938년에 오지호 역시 전위미술로서 추상경향을 거론하면서 "전위파의 가장 근본적이고 또 치명적인 오류는 회화를 이지(理知)로 만드는 것으로 생각한 데 있다"라고 비판하였다.[32] 이처럼 추상경향을 배척하는 분위기가 형성된 데는 분석과 추출 같은 과학적 방식에 가까운 조형원리와 인공적인 기하학적 형태가 이들에게 설득력을 얻지 못했음을 이유로 들 수 있다. 식민지 조선화단에서 이러한 형식적 특성은 무엇보다 물질 위주의 기계주의적인 서구 사회로부터 배양된 것이라고 인식되었기 때문이다. 추상미술은 곧 가장 서구적인 사유로 일구어낸 미술이었던 셈이다. 이와 같은 부정적인 견해에 대해 김환기는 추상미술을 옹호하려는 입장에서는 저항하면서도 한편으로 추상미술의 타당성을 확보하려는 입장에서는 그 역시 일정부분 공감하는 바가 있었다고 여겨진다. 따라서 이 같은 관점에서 김환기는 유영국의 부조 작품이 서구 추상미술에 머물러 있음을 지적하고자 하였다. 김환기는 이러한 평에 앞서 자신의 회화관을 피력하였다. 요컨대, 회화란 자연과 인생을 반영하는 "구체적 표현"이므로 자신에 대한 고민이 없이는 진정한 진보도 없음을 명시했다.

32　윤희순, 「일본미술계의 신경향의 단편(2): 초현실주의, 계급적 추세, 기타」, 『조선일보』,
　　1931. 10. 28; 오지호, 「순수회화론: 예술 아닌 회화를 중심으로(完)」, 『동아일보』, 1938.
　　9. 4.

27　　　　　　　　　　　　　　　신사실파의 추상개념: 기하추상의 주체적 재인식

"우리 화단의 부진은 필경 구(求)하는 마음이 우리 가운데 상실했기 때문이다. 르네상스의 화가들에게서, 후기 인상파의 화가들에게서, 그들의 구하는 마음을 우리는 볼 수 있다. 그들은 끊임없이 사색하고 구하는 진실한 작가들이었다. 스스로 구하는 데서 성장할 수 있었던 작가들이었다. (…) 회화는 문학과 달라서 조형성의 절대적 조건을 가졌다. 이 조형이라는 것은 시각적 문제에 그치지 않고 결국은 자연과 인생에 대해서 구체적 표현임을 반성하지 않으면 안 된다."[33]

여기서 김환기가 강조하는 "스스로 구하는" 미술은 비단 식민지의 작가에게만 요청되는 사항은 아니었다. 제국이든, 식민지이든 아시아에서의 모더니즘은 불가피하게 서구의 모더니즘을 되받아 쓴 것이라는 한계가 있기 때문에 그 수용 과정에 있어 항상 주체의 문제가 수반된다. 이러한 맥락에서 스스로 구하는 미술이란 경험적으로 '체득한' 추상이자, 탈식민주의적 관점에서 말하자면, 주체적으로 '전유한' 추상을 뜻한다. 전유(Appropriation)[34]는 본래의 의미체계, 즉 기존 문맥에서 이탈하여 새로운 의미를 발생시키는 전략이라고 할 수 있다. 따라서 전유한 추상에서는 기존의 추상개념은 효력을 상실하게 된다. 이러한 점에서 김환기가 언급한 스스로를 "구하는 마음"이란 결코 당대의 주류적인 것을 따르는 의미는 아니었다.

33 김환기, 앞의 글(주31).

34 전유는 후기식민주의 문학에서 제국의 언어를 차용하여 고착적인 의미 체계를 파기하고 새로운 용례로 사용함으로써 이질적인 문화적 경험을 전달하는 식민지의 문학적 양상을 설명하기 위해 사용된 용어이다. 이 글에서는 서구 예술의 양식을 모방하는 가운데 차이를 발생시키는 전략적 행위라는 넓은 의미로 사용하고자 한다. "Re-placing language: Textual Strategies in Post-Colonial Writing", Ashcroft, Bill, Griffiths, Gareth & Tiffin, Helen, *The Empire Writes Back: Theory and Practice in Post-Colonial Literatures*(1989), London & NY: Routledge, 2005. pp. 37-38.

1947년부터 신사실파를 기획했던 김환기가 제시한 신사실의 개념도 위와 같은 맥락에서 접근해 볼 수 있다. 유영국은 신사실의 개념에 관하여 "김환기 씨가 붙인 것으로 추상을 하더라도 모든 형태는 사실이다. 새로운 것을 추구하자는 뜻에서 나온 것"[35]이라고 하였다. '신사실'의 개념이 주조된 해방 후 한국화단을 우선 살펴보자면, 새로운 민족미술의 수립이라는 목표 아래 민족과 계급, 전통과 사회개혁을 둘러싸고 이념분쟁은 첨예했으나 새로운 시대에 부응하는 미술형식에 대한 논의는 요원하였다. 이러한 상황에서 당대 현실에 대한 발언을 직접적이고 구체적으로 드러낼 수 있었던 사회적 사실주의가 강세를 보였다. 이와 같은 결성 당시의 여건들을 고려해 볼 때, 신사실의 개념은 '지배적인' 사실주의 영역으로 포섭되지 않는 '성찰된' 새로운 것을 지향하려는 의미를 함축한 것임은 분명하다.

백영수는 신사실이라는 말이 당시에 다방과 술자리에서 작가들에게 여러 번 회자되었던 화제였다고 회고한다. 그러나 신사실은 그 의미가 명확하게 규정되어 통용된 것은 아니었다고 한다. 그러한 이유에서 작가마다 다른 해석의 여지는 있었겠지만, 그 무렵에 백영수는 신사실을 현실을 다르게 표현할 수 있는 새로운 형식으로 이해했었다고 전한다.[36] 이로 미루어 볼 때, 신사실은 침체된 화단에 활기를 불어넣을 시의적절한 쟁점이었으며, 신사실파 회원들에게 기존의 사실주의를 대체할 새로운 형식적 탐구로 해석되었던 것이다. 다음 장에서는 김환기와 유영국이 전개해 온 추상의 견지에서 신사실의 개념을 분석함으로써 이들이 제시한 전위적 추상개념의 독특한 면모를 드러내보고자 한다.

35 이원화, 「한국의 신사실파 그룹」, 『홍익』 13호, 1971, p. 68.
36 「필자와의 인터뷰: 백영수」, 의정부시 호원동 소재 백영수 화백의 자택, 2009. 8. 12 (녹취).

'한국적 전위미술'로서 재구축된 추상개념

'신사실'이라는 용어는 윤희순이 「조형예술의 역사성」(1946)에서 주장한 "36년간의 현실부정에서 생긴 초현실적인 경향에서 탈각하여 현실을 대담하게 응시하는 새로운 리얼리즘"[37]의 맥락에서 사용하는 것이 해방공간의 일반적인 용례였다. 그러나 신사실파의 '신사실'은 창립회원들이 추상작가였다는 점에서, 《레알리테 누벨 전람회(Le Salon des Réalités Nouvelles)》과 관련지어 생각해 볼 수 있다. 1946년 파리에서 창립전을 개최한 레알리테 누벨 전람회는 2차 세계대전 이후의 기하추상 양식을 보여주는 국제전이었다. 이 전람회는 89명의 작가가 출품한 것을 시작으로 1948년에 선언문과 함께 개최된 세 번째 전시부터 약 17개국의 366명의 작가가 참여한 대규모 국제 전시로 성장했을 정도로 당시 서구 추상미술 운동의 중요한 동향이었다.[38] 이렇듯 신사실파의 신사실을 해석함에 있어 레알리테 누벨 전람회와 연관시키고자 하는 이유는 신사실파가 기획되고 창립전을 치른 시기에 추상-창조 그룹의 이념을 공식적으로 계승하여 열린 국제 기하추상 전시이기 때문이다. 무엇보다 자율적인 형식의 추상을 의미했던 레알리테 누벨이라는 용어에 주목할 필요가 있다. 《제1회 레알리테 누벨 전람회: 추상, 구체, 구축주의, 비구상(1er Salon des Réalités Nouvelles: Art Abstrait, Concret, Constructivisme, Non-Figurative)》 표제에서 명시하는 대로, 레알리테 누벨은 비구상과 마찬가지로 자연의 직접적인

37 윤희순, 「조형예술의 역사성」(1946. 2), 『조선미술사연구: 민족미술에 대한 단상』, 열화당, 1994, p. 205.

38 Domitille D'Orgeval, "1939-65: La part du Salon des Réalités Nouvelles dans L'histoire de L'art abstrait", *Exposition: Abstraction Création, Art Concret, Art Non Figuratif, Réalités Nouvelles 1946-65*, 전시도록, Paris: Galerie Drouart, 2008, p. 5.

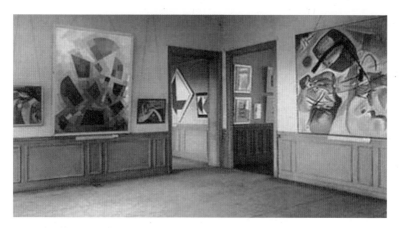

그림 4 《레알리테 누벨(Réalités Nouvelles)전》의 전경, 1939, 갤러리
샤르팡티에(Galerie Charpentier), 파리.

심상에서 전적으로 벗어난 미술, 즉 추상미술의 다양한 제 경향을 포
용하기 위한 용어였다.

그러나 이러한 맥락에서 레알리테 누벨을 사용한 예는 1939년
파리의 갤러리 샤르팡티에(Galerie Charpentier)에서 열린 《레알리
테 누벨(Réalités Nouvelles)전》(그림 4)으로 거슬러 올라간다. 이 전
시는 추상미술의 미학적이고 기법적인 발전을 요약한 일람표를 제시
하고자 하였는데 이러한 의도에 적절한 제목으로서 기욤 아폴리네르
(Guillaume Apollinaire)의 용어를 차용하였다. 새로운 사실주의로 번
역되는 레알리테 누벨은 아폴리네르가 1912년에 사물의 외관으로부
터 자유로운 작품, 즉 추상미술을 정의하기 위해 고안했던 용어였다.[39]
이후에 충실한 재현으로서의 사실주의와 구별되는 것으로 미술의 본
질이 그것의 순수한 형식에 있다고 보았던 추상경향의 작가들 사이에
서 통용되었다. 그 대표적인 예로 말레비치가 「입체주의와 미래주의

39 Domitille D'Orgeval, 같은 글, pp. 3–4.

에서 절대주의로, 새로운 회화적 사실주의(From Cubism and Futurism to Suprematism: The New Painterly Realism)」(1915)라는 글에서 내세운 "새로운 회화적 사실주의"를 들 수 있다. 말레비치는 이를 통해 "비대상적 창조(Non-Objective Creation)"를 주장하였는데 그것은 절대주의, 즉 직관적 이성을 통해 자연에서 기원하지 않은 형태를 창조함을 의미했다.[40] 구축주의 작가였던 가보 역시 1948년에 "구축주의적 사실주의(Constructuve Realism)"를 주장하는데 이는 현실에 내재된 본질, 즉 보편적 법칙을 드러내는 정신적인 형태로서의 미술을 의미했다. 이와 같이 추상미술의 진영에서 새로운 사실주의는 기존의 사실주의를 대체할 뿐만 아니라 미술의 독자적 가치를 주장함으로써 미술의 공리성을 부정하는 데에도 중요한 근거가 되었다.[41]

1948년에 추상-창조 그룹의 공동 설립자이자 추상작가인 에르뱅과 펠릭스 델 마를르(Félix Del Marle)는 그들이 함께 작성한 레알리테 누벨 전람회의 첫 번째 선언문에서 추상을 배척하고 사회주의적 사실주의를 고수하는 공산주의에 겨냥하여 미술의 자율성을 강하게 주장했다.

"공산당은 타당한 근거도 없이 비대상적 추상미술에 적대적인 태도를 취함이 옳다고 여긴다. (…) 우리는 예술을 통한 모든 민중선동은 반드시 구속적인 노예의 상태에 이르게 하는 맹목적 숭배를 초래한다고 확신한다. 그리고 우리는 그 어느 때보다 표현의 자유를 요구한

40 Kazimir Malevich, "From Cubism and Futurism to Suprematism: The New Painterly Realism"(1915), *Russian Art of the Avant-Garde Theory and Criticism 1902-34*, Bowlt, John E.(edit. And trans.), London: Thames and Hudson, 1988, pp. 122, 130, 133.

41 윤난지, 「미술, 과학, 과학기술: 가보와 모홀리 나기」, 앞의 책, pp. 230-231.

다. 또한 우리는 정신적인 것만큼이나 물질적인 화면을 지향하는 해방적인 인간 의식을 깊이 탐구하여, 이를 확장시키기에 가장 적절하고 가장 인간다운 예술의 실현을 요구하는 바이다."[42]

한국의 해방공간에서 결성된 신사실파가 내세운 신사실의 개념 역시 서구 기하추상에 함의된 새로운 사실주의와 무관하지 않다. 신사실파가 기획되고 결성되었던 시기에는 현실의 모순과 부조리를 폭로하고 새로운 사회건설에 봉사하는 공리적 미술을 요구하는 사회 분위기가 더 지배적이었기 때문이다. 더욱이 북조선에 근거지를 두고 노동 계급성과 당파성에 충실한 사회주의적 사실주의를 표방한 프롤레타리아 미술진영과의 공존은 해방공간의 예술풍토에서 미술의 자율성에 대한 충분한 공감대를 형성하기는 어려운 상황이었음을 시사한다. 그 일례로 신사실파 창립전에 찾아 온 좌익 성향의 청년이 그림에 현실성이 없다고 김환기에게 시비를 걸었던 일을 회상하는 조요한의 일화를 들 수 있다.[43] 또한 조선미술동맹의 서기국장으로 정치적 성향이 강했던 박문원은 「중견과 신진」(1947)에서 마치 김환기를 모델로 삼은 듯한 중견 제씨를 내세워 내용 없는 공허한 형식주의를 비판했던 점은 당시 신사실파 창립회원들이 전개한 추상미술에 대한 거부감을 간명하게 보여준다.

"중견 제씨는 8·15까지 가장 최첨단을 걷는 소위 '아방가르드'라고 자부하였으며, (…) 혹은 골동품 공허하다. 취미를 구태여 지니려는

42　"Premier Manifeste du Salon des Réalités Nouvelles", *Réalités Nouvelles*, no. 2, 1948.

43　조요한, 「수화를 생각하며」, 삼성문화재단(편), 『한국의 미술가: 김환기』, (주)고려서적, 1997, pp. 250–251.

치졸성, 현대문명에 눈을 감고 옛 것으로 돌아가려는 회고 취미를 자랑했다. 그들은 재주꾼이다. 강렬한 개성을 갖기 위하여 유달리 형식과 마티에르에 몰두한다. (…) 8·15가 되자, 파이프를 입에서 떼고 시선을 구름에서 땅 위로 옮기었을 때, (…) 현실과 회화의 체질이 서로 조화점을 찾기 어렵게 된 것이다. 여기서부터 내용과 형식 사이에 상극이 생긴다. 내용 없는 형식은 형식만이 공전한다. 그들은 어느덧 매너리즘에 서약하지 않으면 안 될 입장에 선다."[44]

신사실파 창립회원들이 공유한 미술의 비공리성을 지지하는 입장은 추상–창조 그룹이나 자유미술가협회가 체제적 압박 속에서 미술의 자율성을 강조하고 추상미술에 헌신하였듯이,[45] 이들 역시 자율적인 표현의 상징으로서 추상미술을 인식했던 것에서 비롯되었다고 할 수 있다. 이러한 점에서 신사실의 개념에는 현실의 본질적인 특성을 추구하려는 것뿐 아니라 미술의 자율성을 부정하는 경직된 사회에 저항하려는 의미도 함축되어 있다고 볼 수 있다.

그런데 신사실파의 또 다른 특이점인 새로운 형식 탐구를 중요한 과제로 삼는 형식주의적 태도는 위에서 언급한 새로운 사실주의만으로 충분히 설명되지 않는다. 이것은 바로 전위미술에 대한 이들의 이해로부터 형성되었기 때문이다. 아방가르드 미술, 즉 전위미술이란 1930–40년대에 일본과 한국에서 새로운 경향인 기하추상과 초현실주의를 지칭하는 용어로 사용되었다. 김환기는 전위미술의 개념을 이

44 박문원, 「중견과 신진」, 『백제』, 1947. 2.
45 추상–창조 그룹이 발간한 연례 간행지 『추상–창조』 제2호(1933)에 실린 편집자 성명서는 모든 억압에 전적으로 저항하여 미술의 자율성을 수호하려는 목적의식을 분명하게 내세웠다. "Abstraction–Création: Editorial Statements to Cahiers nos. 1, 1932 and 2, 1933", 앞의 책, p. 375.

'경계'를 넘나들다

러한 미술경향에만 국한시키지 않고 새로운 미술 그 자체로 분명하게 인식하고 있었다. 앞서 소개한 「추상주의 소론」에서 김환기는 이러한 전위미술의 개념을 밝히는 것으로 서두를 시작했다.

"현대미술의 한계에서만 전위회화가 존재한 게 아니라 일찍이 그 시대 시대에 있어 이미 전위적 회화가 있었고 그러기 때문에 회화예술은 발전하여 오늘에 이르렀고 또 내일로 진전(進展)한다. 인간의 순정(純正)한 창조란 그 시대의 전위가 될 것이고 진보란 전위적인 것을 의미한다. 그러므로 미술사는 항상 새로운 백지 위에 새로운 기록을 작성해간다."[46]

전위미술 개념은 김환기의 예술에 있어 근저를 이루는 중요한 요소로, 1962년에 「전위미술의 도전」이란 글에서도 "인습적인 기법이나 제재에 반항하는 혁신적인 예술경향"[47]으로 전위미술을 설명했다. 이처럼 전위미술을 기성에 반하는 진보적 미술의 실행으로 이해하였다는 점에서 김환기는 '예술적 아방가르드', 즉 모더니스트에 가까웠다. 일반적으로 2차 세계대전 이전까지 아방가르드란 사회적 책임을 연대하고 기존 사회에 대한 급진적인 비판의식을 가짐으로써 예술을 공적인 영역인 사회에서 실현하고자 하는 소규모 예술가 집단을 지칭하는 말이었다. 그러나 아방가르드는 예술을 사회적 실천의 도구로 여긴 정치적 아방가르드와 예술의 잠재된 전복적인 힘을 믿는 예술적 아방가르드로 분열되었다. 특히 예술적 아방가르드의 투쟁은 모두 예술적 실

46 김환기, 앞의 글(주8).

47 김환기, 「전위미술의 도전」(1962), 『현대인강좌 3: 학문의 길, 예술의 길』, 현대인강좌편찬회(편), 박우사, 1969, p. 291.

행에 집중되었다.[48] 다시 말해, 예술적 아방가르드란 표준화된 기존 문화에 비판의 날을 세워 이를 대체할 새로움을 추구하는 데 그 목적을 두었다. 이러한 태도는 주로 순수한 형식을 지향하는 추상운동과 결부된 모더니스트에게서 찾아볼 수 있는데, 이들은 사회와 거리를 둔 자율적인 미학을 강조하고 실험적인 예술 형식에 전념하는 특징을 보인다.[49] 이러한 시각에서 살펴보면, 김환기가 제시한 신사실은 실험적인 형식을 추구하는 전위미술과 상통하는 것으로 여겨진다.

신사실파를 기획할 당시부터 장욱진을 염두에 두었다는 사실을 돌이켜 볼 때[50] 신사실파는 추상과 구상에 상관없이 각자의 독립적인 형식을 존중하는 가운데 새로운 형식 탐구를 진작하려는 전위미술집단으로 구상되었다고 할 수 있다. 이렇듯 자유로운 예술적 활기는 이들에게 영향을 주었던 기존의 전위미술집단과 유사한 운영방식을 채택하였기 때문이다. 구체적으로 말하자면, 비구상을 내세워 다양한 추상경향을 수렴한 추상–창조 그룹이나 기하추상과 초현실주의 모두를 전위미술로 포용했던 자유미술가협회 그리고 합리주의적인 조형의식을 지향한 가운데 인상주의, 입체주의, 미래주의, 순수주의, 초현실주의 등의 미술경향이 공존한 '아방가르드양화연구소(アヴァンギャルド洋畵硏究所)'는 신사실파의 본보기로서 추구되었다고 할 수 있다.

1948년의 신사실파 창립전에 출품된 작품들이 어떠한 형식적 특징을 가졌는지 그간에는 남아 있는 전시평으로 미루어 짐작하여 왔

48 마테이 칼리니스쿠, 『모더니즘의 다섯 얼굴』(1977), 이영욱 외(역), 시각과 언어, 1993, pp. 142, 148.

49 Paul Wood, "Introduction: The Avant–Garde and Modernism", Wood, Paul(edit.), *The Challenge of the Avant–Garde*, London: Yale University Press & The Open University, 1999, p. 12.

50 강병직, 「장욱진에게 있어서 '신사실파'의 의미: 동인활동과 영향관계를 중심으로」, 앞의 책(주5), p. 125.

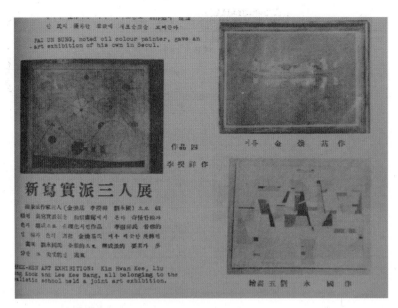

그림 5 「신사실파 3인전」, 『국제보도』, 1949. 1.

다. 그러나 『국제보도』(1949. 17호) 신춘호에 실린 《신사실파 3인전》[51]
의 흑백도판(그림 5)을 통해 이를 구체적으로 살펴볼 수 있다. 세 장의
도판으로 소개된 작품은 창립전 리플렛에 수록된 작품명과 일치한다.
먼저 유영국의 〈회화5〉는 직선과 사각형 위주로 구성되어 기하추상의
기하학적 형식에 바탕을 둔 간결한 화면을 보여준다. 이규상의 〈작품
4〉는 형태나 구성에 있어 곡선과 유기체적인 형태를 사용하여 즉흥적
이고 자유로운 구성을 보여준다. 이러한 특징에 의해 칸딘스키뿐만 아
니라 초현실주의 작가인 미로의 작품까지 연상되는 비기하학적 성향
이 두드러진다.[52] 김환기의 〈여름〉은 도판의 인쇄상태가 희미하여 정

51 「신사실파 3인전」, 『국제보도』, 제17호 신년호, 1949. 1. 20, p. 17.

52 기하추상 운동은 초현실주의와 거리를 두고자 했지만 실제로는 서로 영향받는 관계에

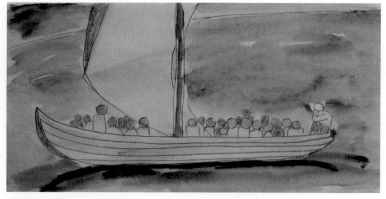

그림 6 김환기, 〈피난선〉, 1952, 종이에 수채, 16x33cm.

확한 형태를 알아보기 어렵다. 비슷한 소재가 등장하는 그의 다른 그림인 〈피난선〉(1952, 그림 6)을 참고해 볼 때, 사람들과 두 명의 사공을 실은 기다란 나룻배의 모습임을 알 수 있다. 이는 생활과 밀착된 대상의 형태를 직관적으로 단순화하여 구성한 화면으로 이러한 조형원리는 비구상에 이르는 '추상화'의 방식으로부터 진전된 것이라고 할 수 있다.

이처럼 이들은 동일하게 추상경향임에도 조형적 원리와 그 세부적 특징에 있어서 서로 달랐다. 뿐만 아니라 김환기는 유영국과 이규상의 비재현적인 추상화면과도 거리가 있는 작품을 선보였다. 김환기와 동일한 소재를 그렸던 장욱진의 〈나룻배〉(1951)와 비교해 보면, 김환기는 이러한 대상의 형태를 단순화하거나 긴 막대로 변형시킨 노를 든 사공을 배의 양 끝에 배치하는 방법 등으로 순수한 시각적인 효과

―――

있었다. 추상-창조 그룹에는 초현실주의 경향의 작가들도 참여하여 엄격한 기하학적 형식을 고수하는 것에 반대하였다. 또한 기하추상경향의 작가들도 생물학주의에 영향 받아 유기체적인 요소를 화면에 도입하기도 했다. 알프레드 바도 『큐비즘과 추상미술』(1936) 카탈로그에서 앙드레 마송이나 미로를 비기하학적 추상운동에 포함시키고자 했다.

'경계'를 넘나들다

를 내고자 하였음을 알 수 있다. 특히 장욱진의 그림과 마찬가지로, 물 위에 비친 나룻배의 그림자를 그린 부분은 당시 김환기의 조형 탐구에 있어 비재현적인 추상의 완결성을 떠나 추상과 구상 간의 경계가 열려져 있었던 실험적인 시기였음을 시사한다.

이에 반하여 유영국의 창립전 출품작, 〈회화5〉는 1930년대와 마찬가지로 여전히 서구 기하추상의 맥락 안에 있는 것으로 보여진다. 그러나 1949년 '보리수' 다방[53]에서 열린 그룹전에 출품된 유영국의 작품을 두고 이경성은 항공사진과 같이 자연 풍경을 부감적인 시점으로 그려낸 "항공회화"[54]로 표현하였다. 이러한 사실로 미루어 볼 때, 유영국의 〈회화5〉는 위에서 조망함으로써 평면적이고 기호화된 자연 풍경을 암시하며 해방 전후 여러 해를 고향 울진에 머물렀던 작가의 경험을 전달하는 추상형식을 제시한다.[55] 이러한 변화는 점차 구체화되었는데 〈직선이 있는 구도〉(1949, 그림 7)에서는 달, 나무, 나뭇잎이나 꽃 등으로 인식되는 형태들을 발견할 수 있다. 또한 〈무제〉(1953, 그림 8)는 바다 위에 어선들이 떠 있는 부둣가를 연상시킨다. 그러나 유영국은 구체적인 형태나 자연 풍경으로부터 추상화한 것이 아니라 순

53 이경성은 1947년에 "항공회화"로 표현한 유영국의 작품 두 점을 을지로 입구에 있던 보리수 다방에서 보았다고 기억하지만, 여성문인 최정희가 명동에 보리수 다방을 낸 것은 1949년 7월의 일이다. 따라서 이경성이 느낀 작품에 대한 인상은 신사실파 창립전이 1948년 12월 7일에 열렸던 것을 감안하면, 출품작에 적용하여 그에 따라 해석해 볼 수 있는 여지가 있다. 「문화인 동정」, 『경향신문』, 1949. 7. 4.

54 "그것은 마치 비행기를 타고 내려다보면 눈앞에 전개되는 논과 밭 그리고 산의 형태 같은 것이었다." 이경성, 「자연과 나누는 독특한 대화」, 『공간』, 제162호, 1980. 12, p. 40.

55 이와 같은 방식은 문화학원의 선배이자 강사였던 무라이 마사나리(村井正誠)의 1930년대 후반의 〈도시계획(Urbanism)〉시리즈를 상기시킨다. 이 시리즈는 실제 항공사진을 토대로 한 것이다. 유영국은 구체적인 풍경을 제재로 삼으면서도 재현성에서 벗어날 수 있는 부감적 시점이 가지는 효과에 눈여겨보았을 것으로 여겨진다. 「Ⅲ. 분카학원: 유영국」, 앞의 책, pp. 12-13.

그림 7 유영국, 〈직선이 있는 구도〉, 1949, 캔버스에 유채, 53×45.5cm,《제2회 신사실파전》출품작.

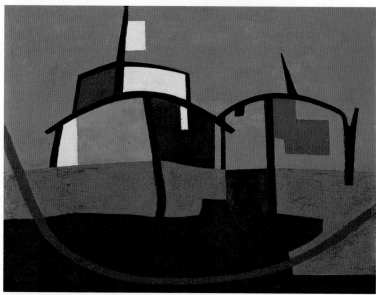

그림 8 유영국, 〈무제〉, 1953, 캔버스에 유채, 53.2×46cm.

'경계'를 넘나들다

수한 조형요소를 자연이나 현실의 모습이 연상되도록 구성하는 방식을 통해 독자적인 추상을 구현하였다.

　김환기 역시 조선 공예를 전위미술의 이상적 모델로 해석해내거나[56] 일상의 소재를 미적인 형태로 변환시키는 방법, 즉 동시대의 삶으로부터 보편적 형태를 이끌어내어 화면의 내적인 질서에 따라 구성함으로써 순수한 시각적 효과를 추구하는 추상형식을 실행하였다. 1937년의 〈항공표지〉(그림 9)가 비구상을 지향하는 기하학적 추상을

ⓒ (재)환기재단·환기미술관

그림 9 김환기, 〈항공표지〉,
1937, 캔버스에 유채,《제1회
자유미술가협회전》출품작, 인쇄본.

56　"르 코르뷔지에(Le Corbusier)의 건축이나 정원에다 우리 조선 자기를 놓고 보면 얼마나 어울리겠소. 르 코르뷔지에의 예술이 새롭듯이 조선 자기 역시 아직도 새롭거든. 우리의 고전에 속하는 공예가 아직도 현대미술의 전위에 설 수 있는 것, 이것은 크나큰 사실입니다." 김환기, 「파리에 보내는 편지: 중업 형에게」, 『신천지』, 1953. 5. 6.

그림 10 김환기, 〈호월(壺月)〉, 1954년,
캔버스에 유채, 162.2×97cm.

보여준다면, 1954년의 〈호월(壺月)〉(그림 10)은 〈항공표지〉의 화면을
구성하는 두 개의 원과 사각형이 각각 달과 항아리, 수석으로 치환되어
전위로서 재발견된 한국적 전통을 전달하는 추상형식을 보여준다. 이
와 같은 김환기와 유영국의 조형 의식, 즉 전통과 자연을 새로운 회화
의 모더니티로서 접근하려는 방식은 해방공간의 특수한 상황 속에서
다듬어진 산물이란 점에서 서구 기하추상미술의 시각에서는 충분히
설명되지 않는 지점이다. 그렇기 때문에 자연의 현상적 외관으로부터
전적으로 자유로운 비구상성이 목표였던 서구 기하추상과 비교해 볼
때, 이들의 추상은 그것과 동일하지 않다. 즉 미술의 자율적인 가치를
인정하고 재현적인 화면에서 벗어나려는 의도는 분명하지만 그렇다고
해서 순수한 추상형식의 실현을 중요한 과제로 인식하지는 않았다.

김환기와 유영국은 해방공간에서 추상미술에 대한 국내 화단의 배타성과 공리적이고 재현적인 사실주의의 복귀라는 현실적인 사건들을 겪으면서 커다란 전환점을 맞이하였다. 이러한 외적 제약들은 주체적인 근대를 갈망하는 시대적 요구에 적합한 추상미술을 모색하고자 하는 계기를 마련해 주었다.[57] 이들이 재구축하려고 한 추상의 개념은 「중견과 신진」에서 박문원이 비판한 "내용 없는 형식"을 극복할 대안이자, 김환기가 자기성찰의 미술을 이루는 요건으로 제시한 "자연과 인생에 대한 구체적인 표현"이었다고 할 수 있다. 다시 말해, 김환기와 유영국은 한국 근대로부터 발화된 모더니티를 통과한 추상형식을 선보이기 시작했던 것이다. 바로 이러한 시도를 통해 아방가르드양화연구소와 문화학원의 동기로서 김환기와 유영국을 지켜보았던 김병기가 1930년대에 이들이 추상을 시도한 것은 새로운 것이었으나 결과적으로는 양식적 도입에 불과했다고[58] 보았던 근거인 '스타일로서의 추상'에서 벗어나게 되는 것이다.

김환기와 유영국의 추상은 해방 이전의 그것과 매우 다르지만, 이들이 자율적인 형식 탐구에 전념하였다는 점에서 사실주의의 공리적이고 재현적인 미학에 굴복한 것은 아니었다. 또한 이들이 새로운 민족미술의 수립이라는 당면 과제를 인식하고 전통과 자연이라는 경험적인 모더니티를 바탕으로 추상을 전개했다는 점에서 비재현적인 순수한 추상형식에서도 벗어나 있다. 이렇듯 경험적 삶에 입각한 실험적인 추상은 자율적이고 주체적인 미술의 이상을 실현하기 위한 한국 모더니스트의 전위의 실천이라고 할 수 있다.[59] 이는 곧 순수한 추상

57 박정기, 앞의 글, p. 65.

58 「작가대담: 김병기」, 앞의 책, p. 113.

59 김환기는 1956년에 파리로 건너가 서구 추상미술을 경험하였지만, 새로운 추상형식으로의 전환은 없었다. 그의 예술개념에 있어 전위란 당대 유행하는 조류로의 참여와는 무

만을 지표로 삼는 선형적인 모더니즘 안으로 함몰되지 않는 한국 현대미술의 다양한 모습을 예증하는 것이다.

<center>✳︎✳︎</center>

한국 현대미술을 서구 모더니즘과 일정한 차이를 지닌 것으로 보려는 시도는 한국 근현대문화사를 탈식민주의적 시각에서 재조명하려는 흐름 속에 위치한다. 다시 말해, 보편성과 단일성을 지향하는 중심에 의해 가려져 있던 주변이 가지는 특수성과 혼성성을 긍정적으로 바라보려는 시각이 생겨난 것이다. 물론 이러한 관점을 통해서 한국 현대미술을 서구의 모더니즘과 전적으로 분리하여 재정의할 수 있는 것은 아니다. 그러나 한국 현대미술을 당대 사회와 문화로부터 생성된 한국적 모더니티의 실천으로 재인식하는 시도는 가능할 것이다. 이러한 시도를 통해서 서구 모더니즘과의 차이를 확인하며 그에 따른 의미를 더함으로써 다형적인 모더니즘을 구축하는 데 다가설 수 있을 것이다.

이 글은 한국 모더니즘의 다양성을 확보하는 차원에서 신사실파의 중추적인 역할을 했던 김환기와 유영국을 중심으로, 이들이 받아들이고 실천했던 추상개념을 구체적인 사료와 작품을 통해 살펴보았다. 이러한 논증을 위해 신사실파를 추상과 구상에 관계없이 개방적인 창작의 분위기 속에서 새로운 양식을 실험했던 전위미술집단으로 상정하였다. 여기에서 신사실은 새로운 형식적 탐구를 의미하는 조형이념

관했음을 알 수 있는 대목이다. "앵포르멜은 서울에 있어서는 미술의 전위가 될 수 없는 것이다. 서울에서도 앵포르멜 운동이 있는 것은 좋으나 서울의 젊은 미술 세대들이 모조리 앵포르멜 운동에 참가한다는 것은 올림픽이 아닌 이상 흥미 있는 일은 아닐 것이다." 김환기, 「전위미술의 도전」, 앞의 책, p. 305.

이자 창립회원들이 주체적으로 재구축한 추상개념을 적절하게 표현하는 용어라고 할 수 있다. 김환기와 유영국은 새롭게 인식한 전통과 자연으로부터 얻어진 경험적인 모더니티를 관념적으로 습득했던 추상형식에 주입하는 조형적 실험을 통해 신사실을 구현하였다. 이와 같은 이들의 개방적이고 자유로운 발상은 다른 전위경향의 구상 작가들에게 신사실파로의 참여를 이끌어낼 만큼 상당한 설득력을 얻었다고 여겨진다.

또한 신사실파 창립회원들은 미술의 자율성을 바탕으로 비공리성을 지지하고 독자적인 표현을 중시하는 입장을 공유했다. 이는 일차적으로 미술의 자율성을 수호하기 위해 결집된 서구 기하추상 운동의 특징이기도 했다. 이에 더하여 김환기와 유영국은 추상미술에 배타적인 해방공간에서 자기화의 과정을 거쳐 온 추상형식을 제시함으로써 추상형식의 당위성을 확보하고자 하였다. 말하자면, 공리적이고 재현적인 사실주의의 영역과도, 그리고 완전한 비재현성을 추구하는 서구 기하추상의 영역과도 변별점을 만들어 냈다. 이로써 신사실로 명명된 자기화된 추상은 한국 모더니스트의 주체적인 예술 실천이라고 할 수 있다.

김환기와 유영국은 추상형식에 고착된 기존의 문맥을 변경하여 새로운 의미를 실어 나르는 기호로 사용하고 있다는 점에서 이들의 추상을 주체적으로 '전유한' 추상이라고 할 수 있다. 비서구권에서 재료와 도구가 한정된 상황에서 이를 극복하기 위한 방식으로 사물의 정해진 기능을 마음대로 전유하는 특성을 보인다. 이처럼 새로운 것을 주어진 재료와 도구 안에서 해결하려는 방식은 특정하게 규정된 개념에 위배되지 않게 해결하려는 서구의 사유방식과는 다르다. 이러한 측면에서 김환기와 유영국이 서구의 모더니즘을 자신의 정체성을 바탕으로 다시 씀으로써 새로움을 추구하는 방식은 탈식민주의적 관점에

서 보면, 비서구적인 사유에 근거한 해결책인 셈이다.

　　신사실파의 형식을 명명함에 있어 '반(半)추상'이라는 형식적 분류를 필요하게 만든 특성들, 즉 전통과 자연에 관한 주제의 등장과 이에 따른 형상으로의 복귀는 완전한 비재현성의 실현을 중요한 해석적 기준으로 삼았을 때에 드러나는 하나의 추세일 뿐이다. 반(半)추상으로 수렴된 그 퇴행적이고 이질적인 특성들이야말로 오히려 서구 추상과 다른 지점을 확보하게 하며, 지역적 특수성에 의해 추동된 추상의 가능성을 증명하는 것이다. 늦춤과 지연을 통해 실천되는 탈식민주의적 행위의 특성은 김환기와 유영국이 구체적인 현실과 소통하며 이루어낸 자기화된 추상의 의의를 설명하는 데 적절한 표현일 것이다.

　　1936년에 이상(李箱)이 꿈에 그리던 동경(東京)에 가보고 표피적인 것들이 진짜 행세를 하고 있다고 탄식하였듯, 김환기와 유영국이 일찍이 경험한 모더니즘은 학습에 의해 취득한 관념의 산물이었다. 그들은 진정한 자기 예술이 기존의 모더니즘을 통과하여서는 결코 실현될 수 없음을 깨달았던 주체적인 모더니스트 중 하나였다. 그리고 1948년에 그들이 표방한 신사실을 통해 보여준 추상의 다양한 양상들은 구체적이고 특수한 현실의 맥락들과 결합하고, 새로운 전위로서 추상미술의 형식을 자유롭게 실험함으로써 비로소 경험적인 영역으로 진입한 추상의 진정한 모습이었다.

대한민국미술전람회의 추상 아카데미즘

권영진

국전과 한국미술의 아카데미즘

2018년 9월에는 정부와 지자체가 주관하는 대규모 국제미술전인 비엔날레가 서울, 광주, 부산에서 연이어 개막했다. 국가 주관의 국전 (國展)에 도전하여 국제전의 참가와 개최를 촉구하던 1960-70년대 청년 예술가들의 숙원은 1995년 베니스비엔날레 한국관 건립과 제1회 광주비엔날레 개최로 실현 국면에 이르렀고 그 후로 20여 년이 훌쩍 지났다. 그리고 지금, 각국에서 개최하는 국제적 규모의 컨템퍼러리 비엔날레가 세계화된 미술계의 주요 무대로 경합을 벌이는 사이, 1949년부터 1981년까지 30여 년간 시행되며 한국 현대미술의 기틀을 다졌던 국전은 역사의 뒤안길로 사라졌고 2019년이면 국전 70주년을 맞는다.

국전, 즉 대한민국미술전람회는 1949년 9월 22일 문교부 고시 제

*　이 글은 『한국근현대미술사학』 제35집(2018. 7)에 게재한 원고를 재수록한 것이다.

1호로 '대한민국미술전람회 규정'이 공포되고 그해 11월 21일에 경복궁미술관에서 제1회가 개최되면서 시작되었다. 1948년 대한민국 정부 수립 이후 한 국가의 문화예술을 보호하고 육성하는 소임을 띤 근대 독립국가로서의 첫 조치이자 최초로 마련된 문화예술제도였다. 도록도 제대로 발간하지 못했으나 1949년 국가 주도의 첫 연례 미술전시회가 개최되고, 이듬해 6·25전쟁의 발발로 중단되었다가 1953년 휴전과 함께 속개되어 1981년까지 30회에 걸쳐 시행되었다.

설립 당시 국전은 근대 독립국가가 갖추어야 할 필수적인 문화예술 제도 중 하나로 여겨졌는데, 멀리는 프랑스 왕립 아카데미의 살롱전을 효시로 삼아, 가깝게는 일제강점기 문부성미술전람회(文展)나 조선미술전람회(朝鮮美展)를 참조하여 제도적 근간을 다졌다. 식민과 분단, 전쟁을 거친 뒤 급작스럽게 전면적인 서구식 근대화를 추동하던 신생 독립국가 한국에서 민간 부문의 문화예술 기반이 미처 마련되지 못한 가운데, 국전은 신인 미술가들에게는 미술가로 등단할 수 있는 유일한 등용문이었으며, 기성 작가들에게는 작품을 발표하고 전시할 수 있는 가장 주된 무대였다. 또한 국민 일반에게는 미술을 접하고 향유할 수 있는 대중적 관람과 교육의 장이었다. 요컨대 해방 이후 한국 근·현대 사회가 형성되는 30여 년 동안 국전은 한국 미술을 발전시키고 정착시킨 대표적인 제도이자 무대였다고 할 수 있다.

그렇지만 이에 대한 연구는 미비한데, 국전이 운영되는 내내 안팎의 시비와 잡음이 끊이지 않았고, 일제강점기 조선미전의 제도와 운영방식을 그대로 답습했을 뿐만 아니라, 국가가 예술 영역에 직접 관여하며 관학풍 미술을 육성하는 것이 시대에 뒤떨어진 처사라는 비판이 비등하면서 종국에는 폐지되었기 때문이라고 할 수 있다. 그런데 1981년 민간 이양과 함께 폐지의 수순을 밟은 국가 주도의 관전은 약 15년 뒤 좀 더 크고 포괄적인 격년제 국제전으로 부활하여 설치 중심

의 비엔날레 미술을 전 세계적으로 보급하는 데 기여하고 있는 것으로 보이고, 한 시대 한국 미술을 대표했던 국전의 실체와 공과(功過)에 대해서는 이렇다할 만한 논의가 이루어지지 않은 채, 주로 비난과 질타의 대상이었던 '국전의 아카데미즘'[1]은 시대에 뒤떨어진 사실적 기법의 진부한 인물화나 풍경화, 정물화 등으로 정의되게 마련이었다. 이러한 구상 화풍은 일제 잔재 혹은 제한적인 근대의 유산으로 치부되어, 추상의 현대성으로 대체되어야 한다는 것이 재야 미술가들의 지속적인 주장이었고, 궁극에 한국 근·현대미술사는 일제강점기의 사실적 관전풍 근대화 과정을 거쳐 전후(戰後) 재야의 추상 화풍으로 극복된다는 서사 구조로 서술되고 있다.

그러나 막상 1957년 제6회부터 발간된 국전 도록[2]을 살펴보면 다종다양한 작품과 여러 장르의 다채로운 수상작 및 출품작들이 혼재하고 있어, 과연 '국전 아카데미즘'의 실체는 무엇이었는지, 어떠한 모습으로 존재했는지 의문을 품게 된다. 지난해 국전 미술의 재조명을 시도한 오상길은 국전 미술의 이러한 다양성을 '문화 혼성'으로 보자는 의견을 제시한 바 있고,[3] 산업화 초기 눈에 띄는 변화와 혁신을 보여

1 '아카데미즘(academism)'이란 관학계(官學系) 혹은 관전계(官展系)의 작풍이나 양식을 의미하지만 한국의 경우 일반적으로 일제강점기 조선미전과 대한민국 정부 수립 후 국전의 주류 화풍인 관전 양식을 일컫는다. 조선미전과 국전의 화풍은 시대에 따라 변화하기에 특정 화풍을 아카데미즘 양식으로 한정하는 것은 무리가 있으나 대체로 균형미와 조화미를 중시하고 대상의 외형을 사실적으로 재현하는 고전주의적 경향을 아카데미즘 양식으로 통칭한다. 『한국민족문화대백과』, 한국학중앙연구원.

2 국전 도록은 1949년부터 1956년까지 초기 5회 동안 발간되지 않았다. 1957년 제6회부터 발간된 국전 도록의 경우에도 1960년대까지는 화질이 좋지 못한 흑백 도판을 싣고 있어, 일부 원작이 전하는 경우를 제외하고 작품의 면모를 세밀하게 살필 수 없다. 『대한민국미술전람회 도록』, 제6회(1957)–제30회(1981), 자연과학사 외.

3 오상길,《한국 현대미술 다시 읽기 V–국전을 통해 본 한국의 현대미술》2017. 10. 18 – 11. 2, 서울 금보성아트센터, 전시 브로슈어.

줄 필요가 있었던 국가 주도의 사업과 정책에서 오히려 과감한 전위적 실험이 전개될 수 있었다는 최근의 지적[4]은 국전 30년의 역사와 한국 미술 아카데미즘의 실체에 대해서도 재고할 필요성을 시사하고 있다. 관 주도의 시대착오적인 미술제도라는 오명 속에 사라졌지만, 국전은 민족미술의 수립과 발전이라는 중대한 과제를 실현하는 주 무대였으며, 30여 년간 지속적인 제도개편을 감행하며 전위미술의 실험을 상당 부분 수용했고, 종국에는 모든 미술인과 미술학도가 참여하는 거국적 미술의 장을 마련한다는 정부의 목표를 달성하는 단계에 이르러 자연스럽게 폐지된 것은 아닐까. 이 글에서는 국전 내의 쓰이지 않은 역사, 기록되지 못한 기억을 살펴보고자 한다. 국전 30년의 제도 변천사를 개관한 후에 전후 한국 미술에서 '전위'와 '현대'를 기치로 국전 밖에서 도전을 제기하는 것은 물론 국전 내에서도 주도적인 역할을 담당했던 것으로 보이는 서양화부 출품작, 특히 비구상(非具象) 추상 경향의 작품을 중심으로 국전 아카데미즘의 면모를 재고하고자 한다.

4 2018년 베니스비엔날레 제16회 국제건축전의 한국관 예술감독 박성태(정림건축문화재단 상임이사)는 '스테이트 아방가르드의 유령(Spectres of the State Avant-garde)'이라는 전시로 1965년에 설립된 국영 건축 토목 기술회사인 한국종합기술개발공사(기공)를 재조명한다고 기획의도를 밝혔다. 기공은 경부고속도로, 포항제철, 항만, 교량 등은 물론 세운상가, 구로 무역박람회, 엑스포70 한국관 등의 기념비적 작업을 이끌었으나, 정부 주도의 사업이라는 이유로 훗날 역사에 기록되지 못하고 파편으로만 남았다는 것이다. 박현주, 「베니스비엔날레서 한국종합기술개발공사 최초 조명」, 『뉴시스』(2018. 3. 21). 이는 시민사회가 충분히 형성되지 못한 산업화 초기에 국가 주도의 사업에서 오히려 전위 정신이 발휘될 수 있었다는 모순적인 상황을 지적하는데, 제3세계 근대화의 특수성이나 건축과 미술 분야의 차이점에도 불구하고 필자는 이러한 국가주도형 아방가르드(state avant-garde)라는 개념이 동시대 한국 미술에도 적용될 수 있다고 본다.

'경계'를 넘나들다

국전 30년의 제도 변천

국전은 해방과 분단의 혼란 속에 1948년 대한민국 정부가 수립되고 여러 사회제도가 정비되는 과정에 국가에 의해 설립 운영된 미술제도로서 이후 30여 년간 한국 미술의 지배적인 발표무대로 번성했다. 1949년 제1회가 개최된 이래 30여 년간 연인원 44,000여 명에 달하는 미술인들이 참여했던 국전은 민족미술의 수립과 현대미술의 발전이라는 막중한 과제를 실현하는 주 무대였으며, 격변기 한국 미술인들에게는 거의 유일한 작품 발표의 장이나 다름없었다. 또한 대규모 연례 전시회로서 공모 제도를 병행하여 신진 미술가들에게 있어서는 대통령상, 국무총리상 등 관직의 명칭을 딴 영광스런 상을 수상하며 제도권 미술가로 발돋움할 수 있는 대망의 등용문이었다. 1949년 설립 당시, 기성 미술가들 대부분이 일제 강점기 일본에 유학하고 조선미전을 통해 활동해 왔기에, 친일 행적의 미술가들을 배제하는 것이 관건이 되었으나, 국가가 주도하고 권위를 부여하는 미술전시 제도의 운영 자체에 대해서는 논란의 여지가 없었다.

1949년 11월 21일 경복궁미술관에서 개최된 제1회 국전은 동양화부, 서양화부, 조각부, 공예부, 서예부의 5개 부에 천여 점에 달하는 작품이 출품되었으며,[5] 일평균 2천 명의 관람객이 전시장을 찾아 성황을 이루었다.[6] 공모제 외에 심사 없이 작품을 출품할 수 있는 추천작가제를 두어 기성 작가들이 참여할 수 있도록 했으나, 서양화부에 〈폐림지 근방〉을 출품한 20대의 미술교사 유경채(1920–1995)가 첫 대통령상을 수상하고, 동양화부에 〈꽃장수〉를 출품한 서울미대 재학생 서세

5 「대망의 국전 오늘 개막」,『동아일보』, 1949. 11. 21.

6 「일평균 이천명」,『조선일보』, 1949. 11. 28.

옥(1929-)이 국무총리상을 수상하여 신예작가들의 수상으로 화제를 모았다. 이후 6·25전쟁으로 일시 중단되었다가 1953년 재개된 다음에는 국내 미술대학 출신 신진 미술가들의 참여가 지속적으로 늘어나면서, 국전의 위용과 규모는 날로 확대되었다. 그러나 그 과정에 심사와 운영을 둘러싼 시비와 분쟁 또한 끊이지 않았다. 심사 결과에 불만을 제기하는 장외 낙선전이 수차례 열리는가 하면,[7] 국전을 보이콧하거나 도외시하는 작가들이 생기고,[8] 재야의 반(反)국전 세력이 결집하는 근거가 되는 등 국전은 주로 파행적인 운행으로 기록되었다. 국전에 대한 연이은 반발과 비판은 주로 파벌과 계파 간 갈등으로 야기된 것이었지만, 그것은 그만큼 국전에 대한 관심이 높았으며 전후 사회의 안정과 미술 인구 증가에 따른 수요 확장을 국전이 충분히 수용하지 못한 데서 이러한 갈등이 비롯되었다는 사실을 반증한다.

국전의 수상 소식은 신문의 호외(號外)를 장식할 정도로 국민적

[7] 1954년 제3회 국전 동양화부에서 낙선한 정진철, 김화경 등이 심사위원 구성의 편파성에 항의하여 《낙선작품전람회》(화신백화점화랑)를 열었으며, 1967년 제16회에는 동양화부 내 채색화 계열의 배제에 항의하는 동양화가 22명이 덕수궁 중화문 옆 건물에서 《낙선작품전》을 열고 대통령에게 청원서를 냈다. 「국전여화(國展餘話)」, 『경향신문』, 1962. 10. 20; 「국전 심사반발 낙선작품전」, 『서울신문』, 1967. 10. 7. 또한 국전에 대한 비판 여론이 거세지던 1960년대 초 월간 『사상계』는 국전 전시작품을 재야 비평가 및 미술가들에게 의뢰하여 재심사하는 이른바 '선외선(選外選)' 특집을 수차례 운영한 바 있다. 『사상계』, 1963. 11.

[8] 1956년 제5회 국전에서는 그간에 누적된 심사에 대한 불만이 이른바 '홍대파'와 '서울대파'의 갈등으로 표출되었다. 고희동(1886-1965)을 중심으로 한 대한미협과 윤효중(1917-1967)을 정점으로 한 홍대파가 결합하여 국전을 주도하려 하자, 이에 대항하여 장발(1901-2001)의 서울미대파가 한국미술가협회를 결성하여 독립하고 심사위원 천거에서 많은 비중을 차지하는 데 성공했다. 그러자 이번에는 대한미협 측이 이에 반발하여 제5회 국전 보이콧을 선언하는 사태로 이어졌다. 이에 주무부처인 문교부가 중재에 나서 어렵게 이 해 국전을 개최했으나, 이후에도 국전은 파벌과 계파로 얽힌 구태의 온상이라는 비난을 면치 못했다. 이규일, 「'서울대파, 홍대파' 만든 장발과 윤효중」, 『뒤집어본 한국미술』, 시공사, 1993, pp. 25-34.

'경계'를 넘나들다

관심을 모았으며, 국전의 수상을 노리는 뭇 미술가들은 해마다 국전 출품작을 준비하기 위해 고시 공부하듯 작품 제작에 매달렸다. 국전 수상자에게는 상당한 금액의 상금이 수여되었으며[9] 수상작은 정부가 구매하거나 작가들은 전시된 작품을 판매할 수 있었다. 그리고 1961년 제10회부터는 최고상 수상자에게 해외여행과 연수의 특전이 부여되었다.

국전의 출품 자격은 대한민국 국적을 가진 자 및 대한민국 영토 내에 거주하는 자로 한정했으며, 1인당 각 부 3점 이내의 작품을 출품할 수 있었다. 국전 전시장에는 심사위원회의 심사를 거친 입선작이 전시되었는데, 심사위원은 문교부 장관이 대한민국 예술원의 추천을 받아 위촉했다. 그 밖에 문교부 장관이 별도로 정하는 추천작가제를 두었는데, 추천작가로 추대된 중견작가는 심사 없이 작품을 전시할 수 있었고, 1955년 제4회 국전에서는 추천작가 위로 초대작가제를 신설하여 기성 작가 우대의 폭을 넓혔다.[10] 초대작가제 신설 이후에는 이 초대작가 중에서 예술원 미술분과의 천거를 받아 심사위원을 위촉하도록 했다.

회를 거듭할수록 신인 작가의 출품작도 늘었지만, 국전을 통해 배출되는 추천 및 초대작가의 수도 늘어, 수상 및 활동 경력에 따라 엄격하게 그 지위를 정했다. 즉 1974년에 개정된 국전 규칙에 따르면, 추천작가는 국전의 동일 부문에서 계속 4회 이상 특선하거나, 6회 이상

9 1967년 국전 대통령상 상금이 종래의 10배에 달하는 1백만 원으로 크게 올랐다. 이는 당시 베니스비엔날레 부문별 상금 3천 달러보다 많은 액수였다. 「국전 권위에 비판적」, 『중앙일보』, 1967. 12. 12.

10 국전에 심사 없이 작품을 전시할 수 있는 무감사 출품은 다음 다섯 가지 경우에 가능했다. ① 심사위원의 작품, ② 초대작가의 작품, ③ 추천작가의 작품, ④ 대한민국 예술원 회원 중 미술분과위원의 작품, ⑤ 전회 특선 작가의 작품. 대한민국미술전람회 규정 제5조(문교부 고시 제33호, 1957. 7. 8).

대한민국미술전람회의 추상 아카데미즘

특선한 자, 혹은 2회 이상 특선한 자로서 총 15회 이상 입선한 자 중에서 문화공보부 장관이 지정할 수 있었고, 추천작가로서 계속 5년 이상 국전에 출품해야 초대작가의 자격을 갖출 수 있었다.[11] 따라서 입선과 특선으로 등단하여 추천작가, 초대작가를 거쳐 국전의 심사위원이 된다면 미술가로서 더할 나위 없이 명예로운 생애를 달성하는 것이고, 국가는 미술가들의 자격과 경력을 전문적이고 체계적으로 관리하며 그 명성과 권위를 보장하는 제도였다. 국전 추천작가가 되기 위해 작가들은 다년간 각고의 노력을 다했으며, 해마다 가을이면 심사 결과를 둘러싼 환희와 폐단이 미술계에 회자되었다.

국전은 규정과 심사, 운영 면에서 일제강점기 조선미전의 선례를 거의 동일하게 따르고 있으나, 설립 이후 지속적으로 부별 구성을 바꾸고 제도 개편을 단행하여 전후 한국 사회의 변화된 흐름을 반영하고 한국 현대미술의 정립을 위한 노력을 기울였다. 1949년 설립 당시 동양화, 서양화, 조각, 공예, 서예의 다섯 개 부를 두었는데, 과거 조선미전에서 일찍이 배제되었던 서예부가 고정적으로 운영되어 국전에서 중요한 위치를 점했다.[12] 1955년 제4회 국전에서는 건축부가 신설되었는데, 전후 재건은 물론 산업개발과 공업입국, 대규모 도시 건설

11 대한민국미술전람회 규칙 제5조 제3항 및 제4항(문화공보부령 제37호, 1974. 2. 28).

12 1922년에 설립된 조선미술전람회는 동양화, 서양화 및 조각, 서(書)의 3부로 운영되다가 1932년 제11회에 서(書)부가 폐지되고 대신 공예부가 신설되었다. 1907년에 창설된 일본의 문무성미술전람회에는 처음부터 서예가 없었고, 일본화, 서양화, 조각의 3부로 운영되다가 1914년 제8회에 공예부가 신설되었다. '서(書)'는 미술이 아니라는 전전(戰前) 일본 관점은 전후(戰後) 국전에서 반작용으로 작용한 듯 서예부는 국전 내에서 고정적으로 운영되며 미술 내에 자리했다. 1960년대 말 이후 국학과 한글 전용을 강조하는 박정희 정부의 입장에 따라 한글 서예가 별도의 장르로 성립되기도 했다. 1968년 제17회 국전에 한글 전서(篆書) 〈애국시〉를 출품한 평보 서희환(1934-1998)이 대통령상을 수상한 것이 그 대표적인 예가 된다. 서희환은 전서 필법을 한글에 접목하여 소위 '국문전서(國文篆書)'의 서풍을 발전시킨 소전 손재형(1903-1981)에게 사사했다.

'경계'를 넘나들다

의 과제를 떠안고 있던 한국 정부의 수요에 부응하여 1950년대 말부터 1970년대까지 국전 건축부에서 젊은 건축가들의 실제적인 설계안이 주요 수상작으로 선정되는 것을 자주 볼 수 있다.[13] 1964년 제13회 국전에서는 사진부가 신설되어 한국의 자연과 일상, 풍속을 사실적으로 담아내는 국전풍 사진 양식을 발전시켰다. 1949년 국전 출범 때부터 동양화, 서양화, 조각에 이어 제4부의 자리를 지킨 공예부에는 전통적인 기법의 실용적인 기물 외에 섬유, 염색, 도조 등으로 순수 조형 실험을 선보이는 수상작이 자주 배출되었다. 전체적으로 국전은 수묵 담채의 동양화부와 서예 및 사군자부로 전통적인 매체와 장르를 보호 육성하는 한편, 공예, 건축, 사진 등 현대적이고 기능적인 매체 장르를 적극 수용하여 발전시켰다. 실현되지는 못했으나 판화, 디자인부의 신설을 검토하기도 했다. 일제강점기 일본의 관전을 답습했다는 비판을 받았으나, 전후 국전은 현대적인 미술 문화의 구현에 발맞추기 위해 부단히 혁신과 개편을 거듭하며 미술의 지형을 정의했다. 국전의 운영 체제는 20세기 후반 한국 미술의 형성과 궤를 같이 하고 있으며 미술 대학의 교육과정도 이와 연동하고 있다는 것을 알 수 있다.

　일제강점기 조선미전에서는 동양화부가 중심이 되어 주로 일본화의 여러 근대화된 양식을 수용하는 데 관심이 집중되었다면, 조선

13　1959년 제8회 국전에서 장석웅의 〈국군기념관〉 설계안이 부통령상을, 1960년 제9회 국전에서 장석웅의 〈4월 학생공원〉 설계안이 국무총리상을 연달아 수상했으며, 1961년 제10회 국전에서는 강석원(23세), 설영조(홍대 재학)의 〈육군훈련소 계획〉이 건축부에서 처음으로 대통령상을 받았다. 1962년 제11회에는 김종성(27세)의 〈미술관〉 설계안이, 1963년 제12회에는 홍철수(28세)의 〈순국선열기념관〉 설계안이 각각 국가재건최고회의의장상을 수상했다. 1964년 정동훈, 목영찬, 김한일 팀의 〈제주국제관광센터〉 설계안(부총리상), 1965년 고윤, 이윤재, 박기일 팀의 〈한국수산센터〉 설계안(국회의장상), 1967년 정동훈, 여정웅의 〈시민의 광장〉 설계안(국회의장상) 등도 사회 여러 분야에서 실제로 필요로 하는 건축 설계안을 제출한 젊은 건축가들이 수상한 예다.

인 미술가들의 참여가 상대적으로 활발하지 못했던 서양화부와 조각부에서는 일본 관전과의 비교보다는 서구식 새로운 미술이라는 점이 부각된 것으로 보인다. 그러나 해방 이후에는 이러한 구도가 역전되어 국전 동양화부는 일제 잔재 청산이 핵심 과제가 된 반면, 서양화부는 이러한 사안에서 비교적 자유롭기도 했거니와 본격적인 서구화를 추동하는 20세기 후반의 사회적 분위기를 반영하여 국전 내 선도적인 역할을 담당했다. 국전은 조선미전의 운영방식과 틀을 그대로 계승하고 있었지만 해방 전과 후의 운영 양상은 상당히 달랐다고 할 수 있다. 전후 국전에서 동양화부와 서예부가 전통의 수호 혹은 복원의 임무를 담당했다면, 서양화부는 서구식 근대화 혹은 현대화를 추동하는 장이 되고, 여기서 발아된 현대화의 동인이나 조형적 실험이 이웃하는 조각부나, 건축부, 동양화부로 확산되는 양상을 띠었다.[14]

　　국전 설립 당시 기성 화가들은 대부분 일본 유학 출신이었으며, 초기 출품작들은 전전의 화풍과 크게 다르지 않았다. 통상적으로 국전 서양화부는 사실적인 관학풍의 거점으로 알려져 있으나, 해방 직후 별도의 재야전이나 미술가 단체가 마련되지 못했던 터라 국전에는 초기부터 반(半)추상이나 추상 경향의 출품작이 적지 않았던 것으로 보인다. 그러나 전후 현대미술의 다양한 시도를 수용하기에 국전의 제한된 무대는 그 자체로 한계가 되기도 하여, 1950년대 후반 들어 국전 개혁에 대한 요구가 높아가는 가운데, 해방 이후 설립된 국내 미술대학 출

─────

14　1960년대 중반 서양화부의 앵포르멜이 조각부로 확산되어 인체 중심의 근대조각이 현대식 추상조각으로 변모하는 계기가 되었으며, 동양화부 역시 서양화부의 추상 실험에서 영향을 받아 동양화부 내 매체와 조형실험이 다양하게 펼쳐졌다. 국전 동양화부 비구상 부문의 전개양상에 대해서는 다음 논문이 집중적으로 다루고 있다. 김경연, 「1970년대 한국 동양화 추상 연구: 국전 동양화 비구상부문을 중심으로」, 『미술사학』, 제32호, 2016.

신의 청년미술가들의 반(反)국전 도전이 제기되는가 하면,[15] 국전 밖 재야 미술가 그룹이 결성되고,[16] 추상 등 전위미술에 우호적인 민전 창설의 배경이 되기도 했다.[17] 반면, 1960년대 초에는 혁명의 기운이 국전에도 전해져 젊은 신진 작가의 추상 회화가 회화 부문 최고상을 수상하는 파격을 낳기도 했다.[18]

그런데 이러한 혁신은 오래가지 못했다. 국전 외에 달리 활동 무대를 갖지 못했던 기성 및 원로 구상미술가들의 반발이 제기되면서, 1960년대 국전은 보수적인 구상회화와 모던한 추상회화가 번갈아 수상하거나 나란히 등장하는 힘겨루기 양상이 연출되었다. 기성의 구상화가들과 신진 추상화가들의 대립이 가시지 않자, 1968년 정부 당국은 서양화부를 구상과 추상으로 분리하여 심사하는 해결책을 제시했다. 이에 따라 1969년 제18회 국전부터 서양화부가 구상과 비구상으로 분리되고, 이듬해에는 서양화부에 이어 동양화부와 조각부도 구상과 비구상으로 분리되었다.[19]

15 1956년 홍익대 출신 김충선, 문우식, 김영환, 박서보가 《4인전》(1956. 5. 16-25, 서울 동방문화회관)을 개최하며 '반(反)국전 선언'을 발표한 것이 대표적이다. 이들이 발표한 선언문은 다음과 같다. "국전과의 결별과 기성화단의 아집에 철저한 도전과 항쟁을 감행할 것과 적극적이며 개방적인 조형활동을 통하여 창조적인 시각개발에 집중적으로 참여한다." 오상길 엮음, 『한국현대미술 다시 읽기 IV』 Vol. 1, ICAS, 2004, p. 61.

16 1957년에는 모던아트협회(유영국, 한묵, 이규상, 황염수, 박고석), 현대미술가협회(문우식, 김영환, 김창열, 장성순, 이철, 하인두, 김종휘, 김청관), 신조형파(변희천, 변영원, 조병현, 김관현, 손계풍, 이상순, 황규백) 등 재야 미술가 그룹이 속속 결성되었다.

17 1957년 조선일보사가 《현대작가초대전》을 창립하여 재야 현대미술가들을 위한 대규모 발표 무대를 제공했다. 이는 국가에 의한 관전 외에 언론이 권위를 부여하는 새로운 민전의 등장이었다.

18 1960년대 초 앵포르멜 미술의 국전 수용 양상에 대해서는 다음의 선행연구가 있다. 김미정, 「한국 앵포르멜과 대한민국미술전람회: 1960년대 초반 정치적 변혁기를 중심으로」, 『한국근현대미술사학』, 제12집, 2004.

19 1969년 서양화부의 구상·비구상 부문 분리심사로 국전 내 '비구상(非具象)'이라는 용어가 공식 사용되었다. 이 용어는 1980년 제29회 국전에서 '구상·비구상' 분류를 '구

1974년에는 출품작 증가에 따른 전시공간 부족 문제를 해결하기 위해 봄·가을, 두 번에 걸쳐 국전을 개최하기로 했는데, 봄에는 "조형적·추상적 경향의 동양화, 서양화, 조각 부문" 작품을 전시하고 가을에는 "구상적·사실적 경향의 동양화, 서양화, 조각 부문"의 작품을 전시하기로 했다.[20] 이와 더불어 문공부 당국은 운영체제와 구상·비구상 경향 문제를 둘러싼 말썽을 줄이기 위해 1974년 중견 작가 우대의 조건으로 일부 재야 작가들의 영입을 단행했다.[21] 이러한 개편 이후 국전에 대한 논란은 눈에 띄게 줄었는데, 정부의 개편이 비로소 미술계의 요구를 해소하는 데 성공한 것으로 볼 수 있으며, 이후 국전은 안정적으로 운영되는 가운데[22] 새로운 국제화의 과제에 직면한 것으로 보인다.

이상 개략적으로 살펴본 국전 30년의 변천사로 미루어보아, 재야의 양식으로 알려진 추상은 국전에서 배제되지 않았으며, 국전은 사실적 구상화풍 일변도로 전개되지 않았다는 것을 알 수 있다. 관전에

상·추상'으로 바꿀 때까지 사용되었는데, 국전 내 '비구상' 용어의 채택과 전후 한국 미술에서 '비구상' 및 '추상', '반(半)추상', '전위' 등의 용어에 대해서 별도로 고찰할 필요가 있다. 국전의 제도 변천을 살피는 이 글에서는 지면상의 한계로 자세히 살피지 못하지만, 전후 앵포르멜의 전면적 '추상'보다 재현적 형상을 단계별로 감축해나가는 전전의 방식이 '비구상' 혹은 '반(半)추상'의 용어로 수용된 것으로 볼 수 있다. 반(半)추상에서 완전 추상으로, 비구상에서 추상으로, 추상에 대한 이해가 진전된 것으로 볼 수 있는데, 이러한 용어상의 변화를 통해 한국 미술에서 '추상'에 대한 이해를 가늠해볼 수 있다.

20 대한민국미술전람회 규칙 제4조 제1항(문화공보부령 제37호, 1974. 2. 28).

21 1974년 제23회 국전 제2부 비구상 부문에 그간 국전에 참여하지 않던 박서보, 윤형근, 정영렬, 조용익, 하인두, 하종현이 추천작가로 영입되었다. 정창섭은 1970년부터 심사위원으로 참여하고 있었다.

22 1982년 민간에 이양된 국전은 대한민국미술대전으로 이름을 바꾸고 한국문화예술진흥원 주최로 1988년까지 개최되다가 1989년부터는 한국미술협회 주최로 개최되고 있다. 구상·비구상 부문의 미술 외에, 공예, 디자인, 서예, 문인화부로 운영되고 있다. 한국미술협회 홈페이지, http://www.kfaa.or.kr/_newbie/convention/conv_hist.asp

서 공인된 미술을 이른바 '아카데미즘'이라고 한다면, 한국 미술의 아카데미즘은 사실적 관학풍으로 한정하기에 적절치 않다고 할 수 있다. 그러면 다음에서 이러한 제도적 변천사를 바탕으로 국전 30년의 '아카데미즘'이 어떤 모습으로 전개되었는지 살펴보고자 한다.

국전 내 추상미술의 발전경로

1949년부터 1981년까지 30회에 걸친 국전 출품작의 경향을 크게 네 단계로 구분하여 살펴보고자 한다. 이는 국전 내에 추상 경향이 등장하는 시기와 양식적 특징에 따른 것인데, 국전 내 선도적인 역할을 했던 서양화부의 출품 및 수상작을 중심으로 국전 내 추상미술의 발전경로를 살펴보고 그로써 국전 아카데미즘 내막을 재구성해 보려는 것이다. 국전 서양화부는 가장 많은 비판과 논쟁의 대상이 되었는데, 그중 소위 전후 '현대' 미술을 대변하며 '전위'의 기수를 자처한 '추상'은 '구상' 및 '보수'와 대립각을 이루며 그 위상과 영역을 구축해간 것으로 볼 수 있기에 국전 아카데미즘의 전개 양상을 살펴보는 데 적절한 바로미터가 될 것이다.

먼저, 앞서 살펴본 대로 소위 '재야'의 양식으로 알려진 '추상'은 국전에서 배제되지 않았으며 오히려 상당한 비중을 차지했음을 지적할 수 있다. 최근 국전 내 서양화부의 출품작 수와 그 속에서 추상 경향의 작품을 분류하여 실증적인 통계자료를 제시한 선행 연구에 따르면, 1969년 국전 서양화부가 구상과 비구상으로 분리된 이후 비구상 화풍의 출품작 수가 1970년대 내내 일정한 흐름을 형성했으며, 1970년대 전반에는 오히려 구상화풍을 능가하는 것을 볼 수 있다.[23] 또한

23 정혜경, 「현대 한국 서양화 사조 연구 – 국전 화풍을 중심으로」, 『한국근현대미술사학』,

1959년 이후의 비구상 경향 출품작을 살펴보면, 앵포르멜, 기하학적 추상, 단색 추상화 경향이 연이어 일정한 추세를 이루며 등장하는 것을 볼 수 있다.[24] 이는 1960년대 이후 재야를 대변하는 것으로 알려진 추상의 경향이 국전 내에서도 유사한 패턴으로 수용되었다는 것을 뜻한다. 1960년대 이전에도 일본 유학을 통해 전전(戰前) 추상을 접한 기성 화가들의 반(半)추상적 경향의 작품이 적지 않았던 것으로 보이나, 이들의 존재는 국전의 구상과 비구상 양대 진영 어디에도 속하지 못하고 애매하게 남겨진 것으로 보인다. 여기에는 국전 초기 5회 동안 도록이 발간되지 않아 그 면모를 명확히 알 수 없으며, 1960년대 이후 '현대'와 '추상'을 강조하는 국내 미술대학 출신의 청년 미술가들이 이

제30집, 2015, p. 230.

[국전 서양화부 출품작 수]

회 화풍	16 1967	17 1968	18 1969	19 1970	20 1971	21 1972	22 1973	23 1974	24 1975	25 1976	26 1977	27 1978	28 1979	29 1980	30 1981
구상			407	235	194	177	248	318	359	430	473	416	482	499	524
비구상			348	356	222	261	274	285	374	407	319	195	237	224	251
총계			755	591	427	438	522	603	733	837	782	611	719	723	775

24 정혜경, 위의 논문, pp. 235-236.

화풍 국전회수	앵포르멜	기하학적 추상	단색 추상화
8(59)	8		
9(60)	12		
10(61)	55		
11(62)	50		
12(63)	49		
13(64)	45		
14(65)	55		
15(66)	43		
16(67)	33	15	
17(68)	23	29	1
18(69)	14	25	2
19(70)	8	12	4
20(71)	4	17	2
21(72)	9	27	2
22(73)	9	18	2
23(74)	1	13	24
24(75)		8	25
25(76)		8	43
26(77)		13	39
27(78)		9	47
28(79)		5	52
29(80)		6	47
30(81)		7	53

[국전 서양화부 비구상 경향의 출품작 수]

들을 극복해야 할 구세대 혹은 제한된 조형으로 차별화한 것이 주요한 요인이 되었을 것이다.

이에 이 글에서는 선행 연구자가 정리한 국전 내 전후 추상 3단계의 경로에 1950년대 반(半)추상 경향을 추가하여 전체 국전 30여 년의 역사 속에서 추상미술의 발전 경로를 다음 네 단계로 구분하여 고찰하고자 한다. 즉 1) 1949년 설립 이후 1950년대의 반(半)추상 경향, 2) 1960년대의 앵포르멜 추상, 3) 1960년대 말부터 1970년대 초까지의 기하학적 추상, 4) 1970년대의 단색조 회화, 이 네 가지 경향이 국전 내에서 어떻게 발현되는지 주요 출품 및 수상작을 사례로 삼아 살펴보고자 한다.

먼저 1950년대 반(半)추상의 경향을 살펴보자. 1949년에 창설된 국전의 초기에도 추상적 경향으로 분류할 수 있는 작품을 드물지 않게 볼 수 있다. 1953년 제2회 국전에서 문교부장관상을 수상한 전혁림(1916–2010)의 〈소(沼)〉(그림 1)와 1954년 제3회 국전에서 문교부장관상을 수상한 문학진(1924–)의 〈F건물의 중앙〉 등이 그 대표적인 경우에 해당한다. 전혁림은 경남 통영에서 독학으로 미술에 입문한 늦깎이 화가이고, 문학진은 1953년 서울대학교 미술대학을 졸업하고 국전을 통해 등단한 전후 첫 세대에 해당한다. 전후 세대지만 해방 전 일제강점기에 청년기를 보낸 이들의 화풍에는 전전(戰前) 추상의 흔적이 남아 있다.

서구의 추상은 19세기 말 후기 인상파의 세잔과 이를 계승한 20세기 초 입체주의에서 그 기원을 찾는데, 이러한 전전 추상은 20세기 초 일본에 수용되어 전위미술의 기폭제가 되었다. 또한 이 시기 일본에 유학한 조선인 미술가들 중에는 일본의 관학적 화풍보다 이러한 조형 실험에 공감한 미술가들도 상당수 존재했는데, 이들이 해방 후 국내에서 중견 미술가로 활동하거나 미술대학에서 교편을 잡으면서,

그림 1 전혁림, 〈소(沼)〉, 1953, 제2회 국전 문교부장관상.

그림 2 박상옥, 〈한일(閑日)〉, 1954, 제3회 국전 대통령상.

'경계'를 넘나들다

전후 세대에게 전전 추상이 전수되었다. 전혁림과 문학진의 작품에서 볼 수 있듯이, 재현적인 주제와 구상적인 형태를 완전히 제거하지 않았지만, 화면 위의 형상은 전체적으로 해체되어 추상에 근접해 있다. 이러한 경향은 구상적인 형태와 형상의 해체가 공존하여 흔히 '반(半)추상'이라 불렸는데, 1950년대 초기 국전 출품작 중에는 이러한 경향의 작품을 다수 볼 수 있다.

국전을 구상과 비구상 계열로 구분하여 살펴볼 때, 이들의 맞은편에 1953년 제2회 국전에서 대통령상을 수상한 이준(1919–)의 〈만추(晚秋)〉와 1954년 제3회 국전에서 대통령상을 수상한 박상옥(1915–1968)의 〈한일(閑日)〉(그림 2)을 배치할 수 있다. 명승, 고적의 회고적 주제를 그린 이준의 풍경화와 일제강점기 조선미술전람회의 향토색 주제를 연상시키는 박상옥의 풍속화는 전혁림, 문학진의 반(半)추상 계열과 대비를 이루는데, 구상 계열의 작품이 대통령상을 수상하여 문교부장관상을 수상한 반(半)추상 계열의 작품보다 높게 평가되고 있는 것을 알 수 있다.

따라서 1950년대 초기 국전에서는 구상적 관학화풍이 지배적인 가운데 반(半)추상 계열이 그 뒤를 잇고 있다고 볼 수 있다. 흥미로운 것은 반(半)추상이 완전한 추상이 아니듯, 구상 작품 역시 견고한 구성과 치밀한 붓질의 정통 고전 화풍은 아니라는 점이다. 이는 한국 미술가들이 일본을 통해 서양화를 접했으며, 일본 미술가들이 서양화를 접한 시기가 서구의 고전적 아카데미즘이 인상파 등 재야의 전위적 화풍에 도전받던 시기에 해당한 데서 비롯되었다고 볼 수 있다.

반(反) 아카데미즘의 도전으로 전위미술을 발전시킨 프랑스에서도 19세기 말 이후 살롱전에 인상파, 야수파 등의 경향이 수용되는 것을 볼 수 있고, 바로 이러한 시기에 서구와 접한 일본의 미술가들이 인상주의 화풍과 접목된 절충적 관전 양식을 일본의 아카데미즘으로 발

전시킨 것은 주지의 사실이다. 서구의 관전이 도전받던 시기에 관전을 설립한 비서구권에서는 이처럼 절충적 화풍이 주류를 형성했으며, 견고한 고전화풍의 전통이 부재한 만큼 서구의 관전에 도전한 모던한 재야의 화풍에 대해서도 그다지 무리 없이 관심을 가질 수 있었던 것으로 보인다.

다음으로 1960년대 전반 국전에는 소위 '앵포르멜' 화풍이 연 40-50점씩 꾸준히 출품된 것을 볼 수 있다.[25] 한국에서 '앵포르멜'은 반(反) 국전을 주장하는 재야의 전후세대 미술가들이 1958년을 전후하여 처음 선보인 것으로 알려졌는데, 이런 앵포르멜 화풍이 곧바로 국전에 수용된 것이다. 1959년에 국전에 처음 등장한 앵포르멜 화풍은 4·19혁명이 일어난 1960년에 소폭 증가하다가 5·16쿠데타가 발발한 1961년에는 그 수가 크게 증가하는데, 이 시기 대표작으로는 1959년 제8회 국전에서 특선을 수상한 윤명로(1936-)의 〈벽 B〉(그림 3)와 1961년 제10회 국전에서 국가재건최고회의의장상을 수상한 김형대(1936-)의 〈환원 B〉를 꼽을 수 있다. 윤명로의 작품은 재야의 앵포르멜이 등장하자마자 곧 바로 국전에 수용된 경우에 해당하고, 김형대의 작품은 1960년대 국전에서 신진작가들의 앵포르멜 추상화풍이 대대적으로 유행하는 계기가 되는 작품이다.

흥미로운 것은 윤명로와 김형대가 서울대학교 미술대학 출신으로 각각 4·19혁명의 여세를 몰아 1960년 10월 호기롭게 미술의 혁명을 주창하며 덕수궁 벽에 가두전을 펼친 두 그룹 '60년미협'과 '벽' 동인의 일원이었다는 것이다. 덕수궁 벽의 두 가두전은 한국의 전후(戰後)세대가 기성세대와의 결별을 선언하는 상징적인 전시였으며, 이들의 작품은 전쟁의 상흔과 실존적 고뇌에 공감하는 거친 저항의 제스

25 각주 24의 표 참조.

그림 3 윤명로, 〈벽 B〉, 1959, 캔버스에 유채, 85.5×116cm, 제8회 국전 특선.

처를 내포하고 있어, 2차 세계대전과 실존주의에 대한 공감으로 전후 추상의 새로운 지평을 연 서구의 '앵포르멜'과 같은 이름으로 불리게 되었다.

1960년 두 개의 벽전이 열리기 한 해 전과 후에 두 사람은 국전의 문을 두드린 것인데, 이들의 국전 수상은 '앵포르멜'이 재야의 전유물이 아니라, 오히려 이들이 도전한 국전에 상당 부분 수용되었음을 입증한다. '앵포르멜' 추상은 국전의 구상화풍에 대한 저항이자 도전으로 평가되지만, 일견 국전의 벽을 사이에 두고 국전 안과 밖에서 공조를 이룬 것처럼 보인다. 무엇보다 1961년 제10회 국전에서 서울대학교 미술대학에 재학 중이던 김형대가 붉은색의 추상회화로 국가재건최고회의의장상[26]을 수상한 것은 재야의 앵포르멜이 국전의 주류로 안착하는 의미심장한 사건이었다고 볼 수 있다. 이해 국전 전체의 최

고상인 대통령상은 건축부에서 나왔지만, 군부 쿠데타 세력이 대통령보다 높은 권한을 갖고 있던 시기에 20대 신진작가의 추상회화가 이러한 상을 수상한 것은 군사정부가 추동하는 '혁명적 가치'가 미술의 혁명인 '앵포르멜'과 노선을 같이하고 있음을 공표하는 사건이었다. 이해 국전에 출품된 55점의 앵포르멜 추상 작품은 사회 개혁은 물론 국전 개혁의 의지를 드러낸 군사정부의 정책에 대한 미술 영역의 호응이었다고 볼 수 있다.[27]

이보다 앞서 1959년 제8회 국전에 어두운 화면에 검은색 필치가 두드러진 앵포르멜 회화를 출품한 윤명로는 당시 깊은 인상을 받은 사르트르의 단편소설 「벽」에서 제목을 따왔다고 밝혔다.[28] 스페인 내전 중 지하감옥에서 사형 집행을 기다리는 세 사형수의 마지막 밤을 그린 이 소설은 전쟁에 의한 상실감과 짙은 비판의식, 암울한 시대에 대한 강한 저항의식을 드러낸 것으로 당시 전후세대가 공감하고 있던 실존주의 철학의 어두운 정서를 대변하고 있었다. 전후 서구의 실존주

26 국전 국가재건최고회의의장상은 1961년 5·16쿠데타 이후 1963년까지 한시적으로 운영된 상이다. 1961년 25세의 김형대가 출품한 붉은 추상회화가 처음 수상한 이후, 1962년 제11회에는 건축부에 출품된 김종성(27세)의 〈미술관〉 설계안이, 1963년 제12회에는 홍철수(28세)의 〈순국선열기념관〉 설계안이 이 상을 수상했다. 3년간 수여된 이 상의 존재 자체가 군사 정부의 현대미술 개입과 지원의 의지를 뚜렷하게 드러내고 있다고 볼 수 있다.

27 1960년 서울대학교 미술대학에 재학 중이던 김형대(1936-)는 '벽'전에 출품하는 동시에 국전에 출품하여 입선했으며, 이듬해인 1961년에는 국전에서 국가재건최고회의의장상을 수상했다. 반(反)국전을 표방하는 '벽'전과 국전에 동시 출품한 배경을 묻자, 김형대는 전시할 기회가 별로 없었던 당시로서는 국전은 물론 '벽'전도 포기할 수 없는 작품 발표의 기회였으며, 특히 1961년에는 쿠데타 정부가 제안하는 국전 개혁과 해외 연수에 대한 기대가 높았다고 답했다. 김형대 인터뷰, 2016년 2월 23일, 안성 작업실.

28 윤명로 인터뷰, 2016년 10월 10일, 평창동 자택. 한국문화예술위원회, 『한국 근현대예술사 구술채록연구 시리즈 277 윤명로: 1960-70년대 한국미술의 해외전시』, 한국문화예술위원회 예술자료원, 2017, pp. 58-61

의가 국내 전후세대의 공감을 얻어 《벽》전의 도전과 앵포르멜의 저항적 필치로 이어졌음을 짐작할 수 있다. 그리고 이러한 저항의 흐름은 1960년대 초 혁신을 내세운 군사정부의 개혁의지와 부합하여 곧바로 국전에 입성했고 1960년대 국전에서 뚜렷한 지류를 형성했다.

시대의 전환과 개혁에 대한 의지는 혁명의 시대에 군사정부와 전후세대 미술가들이 쉽게 의기투합할 수 있는 공감대가 되었지만, 국전 내에는 그에 흔쾌히 응할 수 없는 보수적인 기성작가들이 존재했다. 4·19혁명이 나던 해 가을 제9회 국전에서는 이의주(1926-2002)의 〈온실의 여인〉이 대통령상을 수상했다. 혁명이 나던 해이자 개혁국전으로 이름 높은 1961년 제10회 국전이 있기 불과 한 해 전이지만 두 해의 수상작 사이에 뚜렷한 온도 차를 느낄 수 있다. 1960년 4·19혁명의 기운은 뜨거웠지만, 안온한 미술의 영역 안에는 이러한 기운이 미처 전해지지 않았고, 전후세대 미술가들이 가두전의 시위를 벌이는 벽의 내부에서 온실의 여인은 책을 읽고 있었다.

인물 좌상을 미덕으로 여기는 관전파는 한편으로 매우 완고하여, 개혁국전의 이듬해인 1962년 제11회 국전에서는 다시 노인 좌상이 대통령상을 수상했다. 화단 앞 나무 그늘 밑에 앉은 노인을 그린 김창락(1924-1989)의 〈사양(斜陽)〉(그림 4)은 전형적인 관전풍 인물상의 건재를 웅변하지만, 오히려 작가는 혁명의 기운을 의식한 듯 그림 속 노인이 혁명으로 밀려난 지난날의 권세가를 의미한다는 수상 소감을 남기고 있다.[29]

29 「대통령상 수상작품 〈사양〉」, 『동아일보』, 1962. 10. 6. 작가의 수상소감은 다음과 같다. "실은 해가 지고 있는 석양풍경 아래서 시대적으로도 기울어져가는—말하자면 사양족이랄까, 어쨌든 4·19, 5·16 이후 지난날의 권세가들이 기울어지고 있는 모습을 표현하려 했던 것입니다. 표현방식은 고전적이며 한국적이며 거기다 현대적인 것을 살리려는 화면처리를 택했습니다."

그림 4 김창락, 〈사양(斜陽)〉, 1962, 제11회 국전 대통령상.

이리하여 1960년대 국전에는 재야의 앵포르멜 화풍이 꾸준히 출품되는 가운데 관전풍 인물 좌상도 건재하는 이중적 국면이 전개되었다. 벽의 도전과 가두전의 시위를 제기한 전후세대가 군사정부의 승인 속에 국전 내에서 일정한 지분을 확보했으나, 일제강점기 이후의 관전풍을 계승한 보수적인 구상화가들도 꾸준히 자기 영역을 고수하고 있었다. 따라서 이 시기 국전은 관전풍 인물 좌상과 일상적인 장면을 그린 풍속화, 그리고 새로움을 지향하는 추상미술이 주요 상을 번갈아 가며 수상하는 양강 구도로 전개되었다.

국전의 세 번째 추상 양식인 기하학적 추상은 한국 사회의 여러 변화와 함께 이루어졌다. 재야의 앵포르멜이 국전에 입성하여 기존

'경계'를 넘나들다

관전파와 힘겨루기를 하는 동안 한국 사회는 많은 변화를 겪었다. 박정희 정부의 경제개발계획이 강력하게 추진되면서 산업화와 도시화가 급진전되고, 경제개발의 성과가 여러 분야에서 가시화되었다. 전쟁을 직접 겪지 않은 새로운 청년세대가 등장하여 도회적 감각을 즐기기 시작했으며, 미국의 팝아트와 옵아트가 도입되어 새로운 시대의 감각에 어울리는 미술로 호응을 얻었다. 반면 국전에 수용된 앵포르멜은 1960년대 중반 이후 과도한 양적 팽창으로 한계를 맞고 있었다. 전후세대의 실존적 정서에 부합한 앵포르멜은 빠른 속도로 확산되어 국전의 안과 밖에서 번성하는 것은 물론 보수적인 기성세대에도 파급되어 중견작가들 중에서도 화풍을 바꾸는 경우가 속출했다.

뜨거운 추상의 양적 팽창은 무분별한 서구 추종이라는 비판 속에 앵포르멜의 자폭을 초래했으며, 그 자리를 대신하여 기하학적인 화면 구성과 매끈한 붓질의 새로운 추상미술이 부상했다. 주로 1940년대에 태어난 1960–70년대의 청년미술가들은 선배세대의 앵포르멜에 도전하여 새로운 추상을 전개했는데, 이는 일부 미국의 팝아트나 옵아트의 감각을 수용한 것이며, 다른 한편으로는 급속도로 산업화되고 도시화된 한국 사회의 새로운 현실에 대한 부응이기도 했다. 추상의 당위성으로 기성세대에 도전한 전후세대 미술가들이 실존적 정서에 공감하여 짙은 앵포르멜을 발전시켰다면, 1960년대 후반의 청년 미술가들은 어두운 전쟁의 기운을 떨쳐내고 밝고 경쾌한 도회적 감각을 반영하는 기하학적 추상을 즐겼다.

이러한 기하학적 추상은 1960년대 말 오리진과 AG 등 재야의 전위 그룹에서 유행했지만, 국전에서도 상당한 계보를 형성했다. 1960년대 말 국전에 처음 등장한 기하학적 추상은 1970년대 전반까지 연 20여 점 안팎으로 꾸준히 출품되었다.[30] 1960년대의 앵포르멜과 1970년대의 단색조 회화 사이에서 상대적으로 낮은 분포를 보이지만, 뚜렷

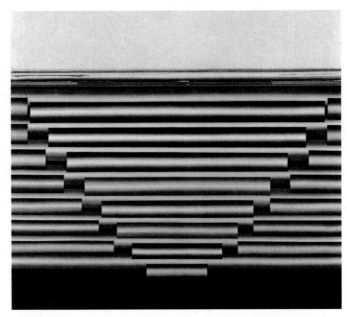

그림 5 이승조, 〈핵(核) F 90〉, 1968, 제17회 국전 문화공보부장관상.

한 흐름을 형성하고 있으며 국전이 폐지되는 1981년까지 꾸준히 그 명맥을 이었다.

이 시기 국전에서 기하학적 추상으로 주목받은 작가로는 단연 이 승조(1941-1990)를 꼽을 수 있다. 오리진과 AG의 창립회원이었던 이 승조는 1968년 제17회 국전에서 그의 트레이드마크인 파이프 그림으로 문공부장관상을 수상했다(그림 5). 직선적 구성에 선명한 색상의 변조를 붓자국 없이 매끈하게 처리하는 이승조의 그림은 도시적 감성과 기계미학에 대한 탐닉을 드러낸다.

실존주의 철학에 근거한 1960년대 앵포르멜이 짙은 표현성과 서 정성으로 한국 미술가들 사이에서 쉽게 호응을 얻었다면, 기계적 냉정

―――
30 각주 24의 표 참조.

'경계'를 넘나들다

함이 돋보이는 기하학적 추상은 그렇지 못하다는 것이 일반적인 해석이다. 그러나 1960년대의 앵포르멜이나 1970년대의 백색 단색조 회화 사이에서, 기하학적 추상은 양쪽 추상만큼 압도적이지는 못하지만 꾸준히 일정한 흐름을 형성했으며, 이러한 기조는 재야와 국전에서 공통적으로 볼 수 있었다.

흥미롭게도, 선배세대의 앵포르멜에 도전장을 제기한 기하추상이지만, 일정 부분 표현적 경향을 공유하는 것을 볼 수 있다. 국전을 무대로 활동한 대표적인 기하추상 화가이자 옵아트적 특성을 발전시킨 하동철(1942-2006)의 1970년대 국전 수상작을 살펴보면(그림 6), 장방형 캔버스에 마름모 형태가 동심원 구조로 반복되는 기하학적 구성을 기본으로 서정적인 번지기 기법이 가미되어 있다.

국전 내 추상 화풍이 앵포르멜에서 기하학적 추상으로 바뀌며 견

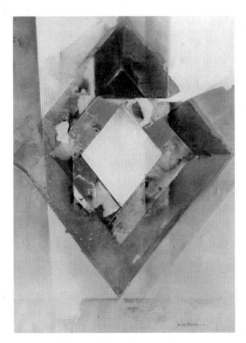

그림 6 하동철, 〈환원〉, 1974, 제23회 국전 제2부 문화공보부 장관상.

대한민국미술전람회의 추상 아카데미즘

고하고 매끈한 도회적 감성을 뿜냈다면, 이 시기 구상 부문 역시 명료한 형태와 매끈한 화면 처리로 한층 견고한 아카데미즘을 발전시켰다. 전통 기물을 즐겨 그린 김형근(1930-)의 정물화는 백색 도자기 표면처럼 매끄럽고 반짝이는 정교한 화면 처리로 주목받았다. 여인 좌상은 국전이 애호하는 대표적인 주제였는데, 1972년 제21회 국전에서 문공부장관상을 수상한 손순영(1944-)의 〈좌상〉은 세부 묘사가 한층 정교해진 것을 볼 수 있다. 과거 국전의 구상이 자주 해체된 형상과 표현적 붓질을 드러내던 것과 크게 달라진 것을 알 수 있다.

이 시기 국전은 비구상은 비구상대로 추상의 조형실험을 깊게 하고 구상은 구상대로 사실적 재현을 발전시키는 양상이었다. 이승조의 기하추상이 일견 파이프를 연상시키며 추상과 재현의 경계를 오갔다면, 세부 묘사가 한층 정교해진 구상 회화는 세밀한 정밀묘사로 고전적 사실주의의 경계를 넘어 극사실적 경향에 근접한 것으로 볼 수 있다. 국전의 두 계보는 각각 추상과 구상에 대한 이해를 깊게 하며, 표현적 추상 외에 기하학적 추상을 발전시키는 한편, 정교한 사실적 재현의 기법을 발전시켜 민전을 중심으로 '신 형상'으로 화제를 모았던 극사실주의 화풍과도 연계를 맺고 있는 것을 알 수 있다.

마지막으로 1970년대 국전은 여러 제도 개편 속에 추상을 더욱 적극적으로 발전시켰다. 비상과 비구상, 사실과 추상으로 맞선 국전의 양대 조류는 1968년 정부 기구 개편으로 새롭게 문화공보부가 발족하고, 문교부로부터 국전 업무를 이관 받은 문공부가 아예 구상과 비구상을 분리 심사하는 개혁안을 내놓으면서 '두 개의 국전'으로 공식화되었다. 1969년 제18회 국전에서는 먼저 서양화부가 구상과 비구상으로 분리되었으며, 이듬해에는 동양화부와 조각부도 구상과 비구상이 분리되었다. 이후 1974년에는 제한된 전시장에 크게 늘어난 출품작 수를 감당하지 못하여, 봄·가을 '두 번의 국전'을 개최하는 확대안

'경계'를 넘나들다

그림 7 박영성, 〈회고(懷古)〉, 1974, 제23회 국전 제1부 대통령상.

이 발표되었다. 이미 구상과 비구상으로 분리되어 운영되던 동·서양화와 조각부의 구상 부문이 가을에 제1부 국전으로 개최되고, 비구상 부문이 봄에 제2부 국전으로 개최되었다.

봄·가을 두 번에 걸쳐 개최되는 국전은 단순히 시기상의 분리일 뿐만 아니라 동양화·서양화·조각, 세 장르의 구상과 비구상 부문이 별도의 두 개의 국전으로 운영되는 것을 뜻했다. 시상도 봄 국전과 가을 국전에 각각 대통령상, 국회의장상, 국무총리상을 1명씩 동등하게 배정했다. 국전이 가을과 봄의 제 1, 2부로 분리된 첫해인 1974년 제1부의 대통령상은 박영성(1928-1996)의 〈회고(懷古)〉(그림 7)가 받았으며, 제2부의 대통령상은 유희영(1940-)의 〈부활(復活)〉(그림 8)이 받았다. 가을 국전과 봄 국전은 구상과 추상으로 대비되고, 구상과 추상 작가들 사이의 세대 차이는 여전하지만, 구상과 비구상 부문에서 나란히 배출된 두 개의 대통령상 수상작은 전통을 강조하고 옛것을 되살

대한민국미술전람회의 추상 아카데미즘

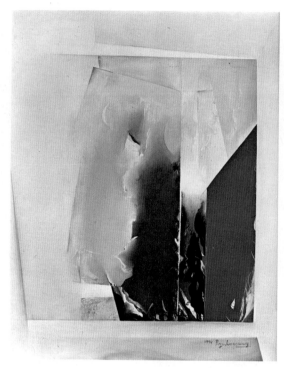

그림 8 유희영, 〈부활(復活)〉, 1974, 제23회 국전 제2부 대통령상.

린다는 점에서 교묘한 공통점을 보여준다. 구상 쪽이 당시 골동품 붐을 일으켰던 전통 공예품을 소재로 옛것을 돌이키고자 했다면, 추상 쪽은 민족성 혹은 한국적 전통의 미감을 되살리는 방법으로 관학적 계보를 잇고 있다. 이 시기 국전의 수상작들은 구상과 추상의 구분을 넘어 전통적 요소를 환기하고, 한국적 전통의 보호 육성을 강조하던 정부의 정책에 부응한다는 점에서 크게 다르지 않다.

　　무엇보다 1969년 비구상 부문의 분리 운영, 1974년 봄·가을 국전의 분리 개최 등으로 추상은 더 이상 재야의 경향이나 구상에 다음가는 두 번째 양식이 아니라 국전의 양대 분과 중 하나로 그 위상을 분명히 했다. 국전에 도전하던 재야의 추상은 앵포르멜과 기하추상을 거

'경계'를 넘나들다

그림 9 박길웅, 〈흔적 백(白) F-75〉, 1969, 제18회 국전
비구상 부문 대통령상.

치면서 국전 내에 정착했으며, 1970년대에 들어서는 더 이상 배제된
재야가 아니라 국전 내 양대 '아카데미즘'의 하나로 공식화되었다. 전
체적으로 기하학적 구성을 기본으로 하여 1960년대 앵포르멜에서 자
주 볼 수 있었던 표면의 마티에르를 곁들이거나 발묵(潑墨) 기법을 연
상시키는 옅은 번지기 수법으로 서정적 정서를 드러내는 추상회화가
1970년대 국전풍 비구상회화의 전형을 형성한 것으로 보인다.

　　국전 서양화부가 구상과 비구상으로 분리된 1969년 제18회 국
전에서 비구상 부문에 출품된 박길웅(1941-1977)의 〈흔적 백(白)
F-75〉(그림 9)가 대통령상을 수상했는데, 추상 회화가 국전 전체의 최
고상을 수상한 것은 이때가 처음이었다. 1961년 군사정부가 전후세대

대한민국미술전람회의 추상 아카데미즘

의 앵포르멜을 관전 양식으로 처음 승인했다면, 비구상 부문을 분리한 1969년에는 백색 추상 회화가 대통령상을 수상하여 추상이 구상을 능가하는 관전 양식임을 공표했다고 할 수 있다.

이때 1969년 박길웅의 작품이 '백색'을 강조하는 것이 의미심장한데, 소위 재야를 자처하는 추상미술가들이 백색 모노크롬을 구체화하는 것은 1970년대 전반이기에, 국전의 추상이 오히려 재야의 추상을 선도하는 것처럼 보이기 때문이다. 이제 추상은 국전 내에서 구상을 압도하는 관전 양식으로 안착되었을 뿐만 아니라 재야의 추상보다 한 발 앞서 새로운 추상 양식을 선보이고 있다. 관전에서 승인받은 백색의 추상이 국전을 거부하던 추상미술가들 사이에서 백색 모노크롬을 구체화하는 촉매제가 되었을 것으로 추정해 볼 수 있다. 1970년대 한국 미술에서 중요한 이슈가 되는 '백색' 바람은 1960년대 말 국전에서 먼저 촉발되었으며 국전과 재야를 막론하고 민족성 담론의 상징이었던 것으로 보인다. 1961년 국가재건최고회의의장상을 수상한 김형대 역시 1969년 국전에 추천작가로서 〈백의민족(白衣民族)〉(그림 10)이라는 작품을 출품했는데, 그는 한국에서 백색 그림을 가장 먼저 그린 사람이 자신임을 힘주어 강조하고 있다.[31]

한편, 국전이 봄과 가을로 분리된 1974년에는 그간 반(反)국전 재야 세력을 자처하며 국전을 도외시하던 박서보, 윤형근, 정영렬, 조용익, 하인두, 하종현 등 추상미술가들이 추천작가의 우대 조건으로 국전에 참여하기 시작했고, 1975년에는 윤명로, 1976년에는 김종학 등이 뒤를 이었다. 이는 1974년에 개정된 대한민국미술전람회 규정에 국전에 꾸준히 출품하여 입상하지 않더라도 "국내외적으로 미술활동에 뚜렷한 공적이 있는 자"를 문공부장관이 추천 및 초대작가로 지정

31 김형대 인터뷰, 2016년 2월 23일, 안성 작업실.

그림 10 김형대, 〈백의민족(白衣民族)〉, 1969, 제18회 국전 추천작가
출품작.

할 수 있도록 하는 예외조항이 신설되었기 때문에 가능했다.[32] 1961년
파리 비엔날레 이후 여러 국제전과 해외전에 적극적으로 참여한 추상
미술가들이 그간의 공적을 인정받아 국전에 추천작가로 추대된 것인
데, 이들은 5년 뒤에는 초대작가로 승격되며 국전이 폐지되는 1981년
까지 꾸준히 작품을 출품했다.

　　국전 서양화부 비구상 부문의 추천작가로 추대된 박서보와 조용

32　대한민국미술전람회 규정 제5조 제3항 및 제4항(문화공보부령 제37호, 1974. 2. 28).

　　　　　　　　　　　　　대한민국미술전람회의 추상 아카데미즘

익은 1974년 제23회 국전에 각각 〈묘법 No. 60-73〉과 〈작품 74-5〉를 출품했다. 이때 이들의 출품작은 국전 밖의 소위 재야전이나 민전, 그리고 국제전의 출품작과 다르지 않았다. 오래도록 국전에 반대하다, 1974년 국전에 참가하게 된 경위를 묻자 조용익은 "그냥 들어갈 수는 없고 우대조건이 필요했다"고 답했다.[33] 결국 이들이 도전한 것은 국전의 권위가 아니라 그 권위를 갖지 못한 데 있다고 할 수 있으며, 국전의 참여와 수상이 여의치 않을 때 국전 못지않은 영광과 권위를 얻을 수 있는 국제전을 개척한 것이 이들 전후세대의 공적이라고 할 수 있다.

두 개의 국전, 두 개의 아카데미즘

이상 네 단계의 시기별 고찰을 통해 국전 30여 년의 아카데미즘이 사실적 구상 화풍과 모던한 추상 화풍을 동시에 발전시킨 이중구조를 이루고 있음을 살펴보았다. 서구에서는 모던한 추상 화풍이 아카데믹한 사실적 화풍에 도전했다면, 후발 산업국가인 한국에서는 양자를 아우르는 방식으로 국전 아카데미즘이 전개되었다. 즉 국전 초기 사실적 화풍에 도전한 추상은 얼마 뒤 국전에 수용되어 아카데미즘화되었고, 재야의 도전에 문호를 개방한 국전은 상반된 두 흐름을 동시에 아우르는 '두 개의 국전, 두 개의 아카데미즘'을 발전시켰다.

해방 이후 동서 냉전의 세계정세 속에서 한국 미술가들은 자유진

33 조용익 인터뷰, 2016년 9월 9일, 서울 신림동 작업실. 1970년대 중반 국전에 참여하기 시작한 추상미술가들은 대부분 추천작가 우대의 조건으로 국전에서 출품을 의뢰를 받았기에 딱히 거절할 이유가 없었다고 답했다. 조용익은 개혁국전인 1961년에 이미 추상은 재야가 아니었다고 보았다. 『한국 근현대예술사 구술채록연구 시리즈 279 조용익: 1960-1970년대 한국미술의 해외전시』, 한국문화예술위원회 예술자료원, 2017, pp. 167-171.

'경계'를 넘나들다

영의 예술적 이데올로기를 대변하는 추상의 미학을 부지런히 습득했으며, 전후세대에게 추상은 곧 당위가 되었다. 추상이 무엇인지 그다지 철저히 점검되지 않았으나 '현대화'를 위한 당면 과제로 여기는 것은 재야나 국전이 동일했던 것으로 보인다. 식민과 전쟁을 거친 뒤 새로운 국가와 사회의 건설이 시급했던 전후 한국에서 미술은 개인의 창조적 역량이나 자유로운 개성을 펼쳐놓는 영역이기보다 국가와 민족, 사회를 위한 소명의 장으로 여겨졌고, 국전은 그러한 미술의 과업을 실천에 옮기는 장이었다. 국전 내에서 고전적 재현 화풍과 형식적 추상 화풍은 모두 새롭게 익히고 다져야할 과제였으며, 한쪽은 풍경화, 인물화, 정물화 등으로 전통적인 소재와 일상의 주제를 재현적 기법으로 구현한 반면, 다른 한쪽은 추상의 순수 형식주의와 전통적 미감을 결합하는 조형적 탐구를 전개하며, 국전의 양대 아카데미즘을 형성해나갔다.

전후 한국의 국전은 일본을 비롯하여 서구에서는 이미 관전이 폐지된 무렵에 설립되었고, 뒤늦게 설립된 한국의 국전에서 유독 미흡했던 것은 영웅적 역사화와 신화화였던 것으로 보인다. 국가와 민족의 장대한 역사를 구현하는 관전의 가장 중요한 장르가 제 위치를 갖지 못한 것인데, 이러한 장르상의 공백은 정부가 별도로 발주한 수차례의 민족기록화 사업이나 애국선열동상건립사업으로 보완되었다. 이런 국책 사업에는 구상·비구상 계열을 막론하고 1960–70년대 유명 화가들 대부분이 참여했고, 딱히 그런 경우가 아니어도 비구상 계열의 화가가 사실적 재현 화풍을 병행하고, 구상 계열로 이름이 높았던 화가가 추상 회화로 변모하는 경우는 그리 심심치 않게 볼 수 있었다. 부별 구성과 입상 경쟁으로 오랫동안 대립했지만 구상과 추상은 국전 아카데미즘을 중심축으로 긴밀한 역학관계를 형성하고 있었다.

따라서 국전은 실패한 제도라기보다 30여 년간 보수적인 아카데

미즘과 전위적인 모더니즘을 동시에 포용하는 방식으로 한국적 현실에 부합하는 특수한 '아카데미즘'을 발전시켰고, 나아가 전후 민족국가 건립과 산업화된 새로운 조국의 건설, 전통문화 수호를 강조하는 정부의 국가주의 미술 정책에 충실히 부합했을 뿐만 아니라 모든 미술인이 참여하는 거국적 미술의 장을 마련한다는 관전의 목표를 적절히 구현하는 시점에 폐지의 수순을 밟았다고 할 수 있다. 더욱이 국전 그 자체의 모순보다는 비엔날레라는 확장된 국제전 무대와 세계화 시대의 동시대미술이라는 과제를 직면하고 보니 국전은 더 이상 존립 근거를 찾지 못했고, 그 즈음 추상은 더 이상 전위나 시대를 선도하는 새로운 미술이라는 위상을 갖지 못하게 되었다고 할 수 있다.

'경계'를 넘나들다

"내가 곧 나의 예술이다":
경계인(境界人) 정찬승의 반(反)예술

조수진

1966년《제1회 서양화 개인전》팸플렛 속 말쑥한 양복 차림의 청년 정찬승과, 25년 후인 1991년 무크잡지 『보고서 보고서』의 화보에서 쓰레기더미 가운데 두 팔을 벌리고 우뚝 서 있는 장년의 정찬승. 상반된 두 모습은 바로 정찬승(鄭燦勝, 1942~1994) 예술세계의 시작과 끝을 대변해주는 이미지들이다. 구태의연한 한국 추상미술에 도전한 신세대 추상미술가에서, 현대미술의 최전방 미국에서 일찍이 한국에 없던 스타일의 설치 미술을 선보인 정크 아트(Junk Art)의 황제에 이르기까지, 정찬승의 평생의 변화무쌍한 이력은 그 자체로 한국 전위미술의 역사와 맞닿아 있다. 홍익대학교 서양화과를 졸업하던 1965년 제1회《논꼴전》을 통해 공식적으로 화단에 데뷔한 이후, 정찬승은 개인전, 단체전, 국제전을 가리지 않고 전위가 활약했던 한국 현대미술사의 주요 현장에 어김없이 등장해 존재감을 과시했다. 심지어 그의 활

* 이 글은 『국립현대미술관 연구논문』 제9집(2017)에 게재한 원고를 보완, 재수록한 것이다.

동 영역은 미술 제도의 외부로까지 확장되어, 대도시의 길거리나 대중 매체의 지면을 통해 자신의 예술적 메시지를 대중들에게 전달하는 데도 거침이 없었다.

그 대표적 사례만 해도 청년작가들이 앵포르멜 추상 이후의 미술 양식을 제안했던《청년작가연립전》(1967. 12. 11~16, 중앙공보관), 1970년 한국 최초의 행위미술 단체 '제4집단'을 결성하고 이를 전후해 발표했던 여러 차례의 해프닝, 출품작가의 나이를 만 35세로 제한해 젊은이들의 실험적인 미술을 지원한《제1회 앙데팡당전》(1972. 8. 1~15, 국립현대미술관), 한국 현대미술의 이론 구축에 기여한《에꼴 드 서울 (Ecole de Séoul)》(1975. 7. 30~8. 5), 국제 전시였던《제9회 동경 국제 판화 비엔날레》(1974),《제13회 상파울로 비엔날레》(1975. 10월~12월),《제11회 파리 비엔날레》(1980. 9. 15~10. 21) 등으로 이는 모두 한국 현대미술사의 전기를 마련한 결정적 사건들이었다. 정찬승은 언제나 그 역사적 시공간의 핵심 인물 중 한 명이었고, 이로 인해 자연스럽게 당대를 대표하는 전위 작가로 여겨졌다. 실생활의 오브제를 도입한 입체 미술의 선구자, 한국 최초의 행위 미술가, 설치를 통해 재료의 물성을 탐구한 개념 미술가, 그리고 한국 현대판화의 개척자까지, 한 명의 작가에게 부여된 이 같은 다양한 명칭은 정찬승이 1960~70년대 한국 미술계의 중추적 존재였음을 알게 해준다. 당시 그가 나아간 길은 한때의 비주류가 주류로, 젊은 전위가 기성(旣成)으로 변모해가던 한국 현대미술사의 노정 그 자체였던 것이다.

그런데 실은 정찬승이 쌓은 이 다채로운 경력들이야말로, 그가 결코 어느 한 종류의 미술이나 미술가 집단에 안주한 적이 없다는 사실을 보여주는 징표이다. 그는 일생 동안 미술의 형식, 장르, 재료, 기법 등에 차별을 두지 않았으며, 권위 있는 그룹전이나 국제전에 참가할 때 한 전시에 세 번 이상 작품을 출품한 적이 없었다. 또한 미술가 단

'경계'를 넘나들다

체에서 이론가 역할을 자처하지도 않았다. 추상에서 입체로, 다시 해프닝에서 판화, 개념적 설치로 이동해 간 정찬승 예술세계의 여정은 당시 추상 이후의 대안을 실험했던 다른 많은 작가의 경우와 유사했는데, 일각에서는 이를 해외 사조의 무비판적 모방이자 일시적 유행이라고 비판하기도 했다. 그러나 정찬승의 시도가 이른바 '실험미술'로 불리던 당대의 여러 사례와 근본적으로 달랐던 점은, 그의 작업이 애초부터 "실험미술을 하나의 '짓거리'로만 보는 주위 시선을 극복하려는, 나아가 그것을 한국 미술계에 정착시키려는"[1] 의지로부터 비교적 자유로웠다는데 있다.

정찬승은 프랑스를 거쳐 미국으로 떠나기 직전인 1980년 6월 『공간』 잡지에 기고한 글에서, 자신의 모든 작업은 "삶의 의미로서의 자아를 확인하려는 다양한 행동양상의 표출방식"이자 "나의 존재방식에 대한 의미를 재확인하려는 사고와 행위의 설정"이라고 밝힌 바 있다.[2] 그에게 예술 행위란 곧 자아의 실현 과정과 동일시되었던 셈인데, 그렇다면 정찬승 작품의 변천 과정 역시 작가가 한국 현대미술의 다양한 성격과 가치를 순차적으로 내면화한 결과라고 볼 수 있을 것이다. 정찬승은 자신의 초창기 추상 작품들에서 색동과 같은 우리 고유의 색 조합을 탐구하고, 《청년작가연립전》에서 발표한 입체 작품 〈Work〉에서 태극(太極) 문양을 작품에 도입하면서도, 동시에 해프닝에서 서구 대중문화를 적극 수용하고 이를 기성세대에 저항하는 세대 정체성의 표현 수단으로 활용했다. 이른바 문화적 혼종(cultural hybrid)이었던 이 같은 삶의 방식, 즉 자신의 정체성을 당면 문화와 전통 어느 곳에도 완전히 통합시키지 않는 태도는 지극히 개인주의적이었

1 박용남, 「한국 실험미술 15년의 발자취」, 『계간미술』, 1981년 봄, p. 98.
2 정찬승, 「자아의 실현」, 『공간』, 1980년 6월호, pp. 25–26.

"내가 곧 나의 예술이다": 경계인(境界人) 정찬승의 반(反)예술

던 그의 성격에서 비롯되었다. 정찬승은 서구라는 중심에 흡수되지 않기 위해 국가와 민족, 전통을 강조하던 당대의 이데올로기에 결코 포섭된 적이 없었다. 그러기에 그는 너무나도 자유인이었던 것이다.

그러므로 정찬승이 1981년 미국으로 거주지를 완전히 옮긴 것은, 표면적으론 그의 해프닝에 퇴폐와 불온이라는 굴레를 덧씌웠던 당국의 핍박에서 벗어나는 데 목적이 있었겠으나, 궁극적으론 국적이라는 한계를 넘어 정체성을 탐구하려는 한 인간으로서의 열망이 그 원초적 동기였던 것으로 보인다. 주지해야 할 점은 정찬승이 자유를 찾아 떠난 이 미국에서조차 결코 공동체 의식을 느껴본 적이 없다는 사실이다. 그는 1993년 한국으로 돌아오기 전까지 내내 뉴욕을 자신의 정주처(定住處)로 삼았는데, 그곳에 거주하는 이유에 대해 "뉴욕은 미국이 아니며, 뉴욕은 코스모폴리탄적이기 때문"이라고 답하곤 했다.[3] 뉴욕은 그에게 한 국가의 도시로서의 구체적인 지역이 아니라, 중심-주변의 이분법적 사고에서 해방될 수 있는 탈경계의 공간이었던 것이다. 이처럼 정찬승은 한국과 미국 두 곳에 모두 속하면서도 동시에 어느 곳에도 속하지 않는, 두 세계의 접경에 자리하는 인간, 바로 경계인(境界人)이었다. 그리고 경계인인 그가 창조한 것은 당대 한국의 체제에 순응하는 모더니즘도, 국가 민족주의에 저항하는 현실주의도 아닌, 제3의 반(反)예술이었다.

어디에나 있는, 그러나 어디에도 없었던 정찬승의 반(反)예술

1. "예술적인 생활을 하라": 해프닝

1965년 정찬승은 한국 현대미술 최초의 동인지 『논꼴 아트』의 창

3 장석원, 「뉴욕의 전위화가 정찬승」, 『월간미술』, 1993년 2월호, p. 86.

간 기념 좌담회에서 '사회 참여'에 관한 질문에 대해, "작가는 사회를 직시하는 안목이 필요하며 그러기 위해서는 비판 정신하에서의 적극적인 사회 참여가 필요하다."[4]고 밝혔다. 23세 청년 작가의 이런 다짐은 2년 후인 1967년 12월 11일 《청년작가연립전》에서 현실이 되었다. 이날 정찬승은 작가 12명으로 구성된 자칭 '행동하는 화가'들의 일원이 되어 '한국화단에 대한 청년작가의 공동발언'을 적은 피켓을 들고 서울 시내에서 가두시위를 벌였다. 그는 미술계 전반에 대한 비판의식을 드러낸 이 행동으로 경찰서에 연행되었는데, 이는 1980년까지 무려 40여 차례가 넘도록 지속된 그의 공권력과의 악연의 시작이었다.[5] 이 시기 대중 친화적인 현대미술의 창조를 위해 고심하던 정찬승은, 해프닝을 순수예술과 대중문화가 결합한 전위예술의 한 형식으로 이해하고 1968년부터 본격적인 해프닝 작품을 선보이기 시작했다.[6] 그와 동료 미술가들인 강국진, 정강자가 발표한 〈투명풍선과 누드〉(1968. 5. 30, 세시봉 음악 감상실)는 그 역사적인 첫 시도였다. 정찬승은 이 해프닝에서 1949년 제1회 국전에서 김흥수의 누드화 〈나부군상〉이 풍기문란으로 전시장에서 철거된 일을 풍자하기 위해 무대 위의 정강자에게 살아 있는 '누드화'가 되게 했다.[7] 그 결과 권위 있는 아카데미즘 미술의 전통이 대중화된 동시에, 관객들은 이른바 '해프닝

4 「우리는 이렇게 본다: 아뜨리에 여담(餘談)」, 오상길·김미경 편, 『한국현대미술 다시 읽기 II – Vol.1: 6,70년대 미술운동의 비평적 재조명』, 서울, 도서출판 ICAS, 2001, p. 61.

5 정찬승은 1967년 12월 14일 《청년작가연립전》에서 오광수의 각본으로 발표된 해프닝 〈비닐우산과 촛불이 있는 해프닝〉에도 참여했다.

6 "오늘 새세대의 미술이 사회에 참여한다는 뜻은 대중의 생활 감각 속에 참여한다는 뜻이다. 범속한 대중까지도 미술 작품이 구성한 환경의 무드를 느끼고 즐길 수 있으면 되는 것으로 생각한다." 정찬승, 「미술의 새 시대: 현대 예술은 대중과 친하다」, 『여원』, 1968년 3월호, p. 204.

7 MBC 문화방송, 「이숙영의 수요스페셜: 정찬승」, 제18회, 1993. 9. 1.

"내가 곧 나의 예술이다": 경계인(境界人) 정찬승의 반(反)예술

쇼'가 오락물이 아니라 전위예술임을 인식할 수 있게 되었다.[8]

전위의 주요한 사명이 예술을 통한 사회 참여라면, 대중 친화적 전위예술인 해프닝을 통한 사회적 발언은 가능할까? 정찬승과 강국진, 정강자가 〈투명풍선과 누드〉 이후 발표한 〈한강변의 타살〉(1968. 10. 17)은 바로 이 같은 질문에 대한 한국 전위들의 응답이었다. '사이비 문화인'들의 장례를 치른다는 이야기로 기성 문화계의 자성을 촉구한 이 작품에 이르러 이들의 비판의 대상은 미술계 내부에서 문화계 전반으로 확대되었으며, 개혁에 대한 욕망의 표출방식 또한 보다 직설적인 것이 되었다. 이런 태도는 정찬승이 김구림, 연극인 방태수, 패션 디자이너 손일광 등과 합세해 1970년 6월 20일 전방위 예술단체 '제4집단'[9]을 결성하면서 더욱 강화되었다. 당시 한국인의 삶은 군사독재 정권의 경직된 체제와 자본주의의 인간소외 현상으로 고통받고 있었다. 시민들의 몸은 정부의 엄격한 규율로 통제되는 동시에 근대화 기획에 종사하는 기계로 치부되거나, 시장의 상품이 되어 버려져야 할

8 전위예술과 대중문화의 관계를 탐구하는 정찬승과 정강자의 협업은 1968년 11월 주간지 『선데이 서울』에 원색 화보로 실린 보디페인팅(Body Painting) 작품에서 다시 한번 성사되었다. 이 작품에서 정강자는 정찬승이 작업한 보디페인팅의 매체가 되어, 패션 디자이너이자 미술가인 김비함의 '누드‑루크(Nude‑Look)' 의상을 입고 카메라 앞에 섰다. "여류화가의 몸에 꽃무늬 '페인팅': 前衛미술과 前衛의상의 결혼"이라는 잡지 화보의 제목처럼, 정강자의 몸은 전위미술(보디페인팅)과 전위의상(누드‑루크) 둘 다의 재료가 되어 순수예술과 실용예술의 영역 모두에 관련되었다. 김비함은 가수 한대수와의 친분으로 정찬승, 정강자를 만났으며 보디페인팅의 디자인은 세 작가가 함께 했다고 회고했다. 김비함과의 인터뷰, 2018년 8월 20일, 서울; 「여류화가의 몸에 꽃무늬 '페인팅': 前衛미술과 前衛의상의 결혼」, 『선데이 서울』, 1968. 11. 17.

9 김구림, 강국진, 정찬승, 방태수(연극 연출가), 손일광(패션 디자이너), 고 호(판토마임 배우), 전유성(극단 에저또 회원), 이익태(영화작가, 필름 70대표), 임중웅(시나리오 작가), 탁 영(음악가), 석야정(승려, 전각(篆刻)예술가), 이자경(기자), 김벌래(DBS 동아방송 음악효과 담당, 소림다방 주인) 등으로 구성된 '제4집단' 회원들의 활동 분야는 미술, 연극, 패션, 음악, 영화, 언론, 대중예술, 종교계를 총망라하고 있었다.

운명을 맞이했다. 정찬승과 동료들은 인간과 그의 몸에 대한 이러한 시대의 억압에 주목하고, '제4집단' 출범을 전후해 선보인 여러 해프닝에서 개인과 집단의 몸이 지닌 욕망을 드러내 자유를 되찾고자 했다. 즉 해프닝이 곧 "내 몸은 나의 것이다"라는 의식의 공적 발언이 되었던 것인데, 정찬승은 특히 남들과 구별되는 독특한 개성을 머리 모양이나 옷차림 등의 스타일로 표현하고 그것이 곧 해프닝임을 밝힘으로써 기성세대에 저항하는 청년세대의 개인주의적 면모를 보여주었다. 그는 1969년 10월 『선데이 서울』의 「미장원 단골 총각 4인조」[10]라는 기사에서 자신의 장발(長髮)이 개성의 표현이자 사회의 고정관념에 대한 도전이며 무엇보다 해프닝의 일상화를 의미한다면서, "개성은 자기 이외의 것에 부닥쳐서 그것과 격투를 벌이면서 자기를 관철했을 때 비로소 '실현'되는 것"이라고 주장했다. 정찬승에게 삶이란 곧 스타일이며, 스타일은 곧 사회적 발언으로서의 해프닝이었던 것이다.

정찬승은 또한 자신의 해프닝에서 인간의 가장 원초적인 욕망인 성(性)을 주제로 다뤄 유교적 윤리 규범을 강조한 한국의 전통과 당대 정권의 금욕주의에 도전했을 뿐 아니라, 몸을 쾌락의 도구로 상품화하는 현대의 성문화를 비판했다. 정찬승, 김구림, 방태수가 서울대 문리대 학생들에게 콘돔을 나눠주었던 〈콘돔과 카바마인〉(1970. 5. 15, 서울대 문리대 정문)[11]이나, 정찬승과 차명희가 백남준의 작품 〈콤퍼지션〉의 일부가 되어 남녀의 성행위를 연기했던 〈피아노 위의 정사〉(1969. 9. 5~6, 김구림 연출, 제1회 서울 국제현대음악제)는 그 대표적 사례였다.[12]

10 「미장원 단골 총각 4인조」, 『선데이 서울』, 1969. 10. 19, 정찬승 외에 소개된 나머지 세 사람은 손일광, 김희준(상업), 양덕수(조각가)였다.

11 정찬승, 김구림, 방태수는 〈콘돔과 카바마인〉에 이어 〈육교 위에서의 해프닝〉(1970. 5. 16, 신세계 백화점 앞 육교)도 발표했다.

12 "피아노 한 대의 자리만이 남겨진 채 나머지 부분은 모두 묵중하게 막이 내려진 〈콤퍼지

"내가 곧 나의 예술이다": 경계인(境界人) 정찬승의 반(反)예술

이로써 그의 해프닝은 성을 계몽과 통제의 대상으로 간주하는 국가 권력에 대한 저항인 동시에, 당대 현실로부터의 도피 수단이었던 도색 적 대중문화에 대한 비평이 되었다. 정찬승은 몸과 섹슈얼리티, 쾌락 과 인간해방의 문제를 사회에 정면 제기한 한국 최초의 미술가 중 한 명이었던 것이다. 그러나 정부는 인간해방을 위한 문화정치의 전략이 었던 정찬승의 해프닝을 퇴폐적인 행위, 나아가 정권에 도전하는 반 체제 행위로 곡해하고 그를 사회로부터 퇴출해야 할 대상으로 규정했 다.[13] 정찬승과 '제4집단' 회원들이 단체 결성식 이후 벌인 두 번의 거 리 해프닝 〈가두극(街頭劇)〉(1970. 7. 1)[14]과 〈기성문화예술의 장례식〉 (1970. 8. 15)[15]은 이들에게 타락한 예술가, 풍속사범이라는 굴레를 덧 씌운 결정적 계기였다. 정부는 정찬승과 동료들을 '장발족 단속'이란

선〉의 무대. 막을 비집고 피아노 위에 네 개의 발바닥이 나타나자 객석은 갑자기 긴장, 발 네 개가 피아노 건반 위로 가만히 내려와 이윽고 네 개의 다리가 되어 건반을 두드리 면 전자음악과 함께 환상적인 조명이 발광했다.", 「환상 조명 해프닝 등 시각적 조화, 서 울에서 열린 국제현대음악제」, 『경향신문』, 1969. 9. 10.

13 이런 현상은 1960년대 말 등장해 한국의 대중문화를 선도했던 『주간한국』, 『주간경향』, 『선데이 서울』 등의 주간지에 그와 동료들의 작업이 소개되면서 심화되었다. 주간지는 당시 보수적인 사회 풍조와 기성 문화예술계를 거부한 정찬승과 동료들에게 일종의 대 안적 언론매체로 채택되었으나, '흥미본위'를 모토로 삼은 주간지들은 선정적 보도를 남 발했고, 그 결과 전위예술로서의 해프닝 개념에 혼동이 야기되고 그들의 발언의 진의 또 한 왜곡되고 말았다.

14 "당신은 처녀임을 무엇으로 증명하십니까."라는 구호를 앞가슴에 붙인 정찬승과 등 뒤 에 "목표액 4천 4백 4십 4만원, 잃어버린 나를 찾음, 연락처 제4집단"이란 글을 써 붙인 '극단 에저또'의 배우 고 호가 명동의 상점 유리창을 사이에 두고 판토마임을 공연했다. 이후 이들은 신세계 백화점 앞 육교를 거쳐 국립극장으로 향하며 행위를 계속했고, 1백 여 명에 이르는 군중이 그 뒤를 따랐으나 결국 도로교통법 위반으로 경찰에 의해 체포되 었다.

15 정찬승과 '제4집단' 회원들은 1970년 8월 15일 광복 25주년을 기념해 친일파들이 득세 하는 세상을 비판하고 "낡은 사상에서 헤어나지 못하는 문화인들을 매장하기 위해" 관 을 메고 사직공원을 출발, 매장지인 제1한강교 아래를 향해 행진하다 체포되어 즉심에 넘겨졌다.

'경계'를 넘나들다

명분으로 탄압했고, 그 결과 서구식 자유주의, 대중문화, 개인주의, 여성성 등 당대 한국의 근대성의 중요한 일면을 표상했던 해프닝 예술은 종결되고 말았다.[16]

하지만 자신의 삶 자체가 곧 예술이자 해프닝이라 여겼던 정찬승에게 그것은 결코 끝이 아니었다. 장발족 단속(1970. 8. 28) 직후 『주간한국』에 등장한 이발관에서 삭발하는 그의 모습은 당국의 폭정에 몸으로 항거한 해프닝이었으며, 이는 표지 사진으로 실려 독자들에게 널리 알려졌다.[17] 정찬승은 박정희 정권의 문화 검열이 극심하던 1970년대 중반에도 결코 사회적 발언을 중단한 적이 없었다. 그는 한 일간지의 '젊은이의 발언' 칼럼에 「장발과 단식」이란 제목의 글을 기고해 "머리를 기르는 것도, 자르는 것도 내 자유이며, 어차피 머리는 또 자라니까 나는 머리를 자른다."[18]라는 의견을 밝혔으며, 1978년 5월에 열린 《극단 에저또 10주년 기념 행위미술 공연》(1978. 5. 1~10, 공간사랑)에서 이벤트 행위미술가인 이건용과 함께 다시금 〈삭발 해프닝〉(그림 1)을 선보이기도 했다.[19]

16　이에 대해 방태수와 정찬승은 1978년 『공간』지가 주최한 좌담회에서 다음과 같이 소회를 밝힌 바 있다. "방: '제4집단'이 하나의 새로운 예술운동체로 기성예술과 사회에 새로운 방법과 가치로서 도전했다는 것이지요. 이러한 '제4집단'의 지적 테러(?) 행위는 급기야 타의에 의해 해체 되는데까지 이르렀습니다마는… 정: 기성세대들에 의해 퇴폐와 창조적 전위활동가가 혼돈된 것이지요." 「행위의 장으로서의 만남: 에저또와 해프닝·이벤트·판토마임」, 『공간』, 1978년 6월호, p. 48.

17　「미풍양속에 깎이는 장발」, 『주간한국』, 1970. 9. 6.

18　정찬승은 이 기사에서 1974년까지 장발로 4번 구속되어 12일 동안 구치소 생활을 했으며, 그곳에서 무죄를 증명하기 위해 단식 시위를 했다고 주장했다. 「〈일요에세이–젊은이의 발언〉 장발과 단식」, 『조선일보』, 1974. 6. 23.

19　정찬승은 1978년 『공간』지 주최로 열린 〈극단 에저또 10주년 기념 행위미술 공연〉 관련 그룹토론에서, 자신이 공연 기간 동안 〈삭발 해프닝〉, 〈소음 해프닝〉 등 총 6편의 해프닝 작품을 발표했으며 이를 하루에 의무적으로 두 번씩 관객들에게 보여주었다고 밝혔다. 그러나 현재는 이 중 〈삭발 해프닝〉의 내용만이 알려져 있다. 「행위의 장으로서의 만남:

　"내가 곧 나의 예술이다": 경계인(境界人) 정찬승의 반(反)예술

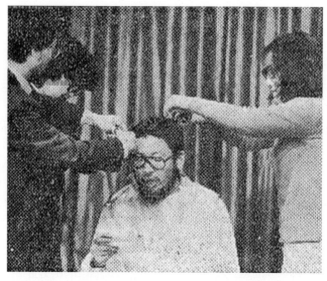

그림 1 정찬승, 이건용, 〈삭발 해프닝〉, 에저또 극단 10주년 기념공연, 1978. 5. 1,『동아일보』제공 이미지.

　　1968년 이후 10여 년 만에 재개된 이 해프닝에서, 정찬승은 자신의 자른 머리카락을 관객들에게 나눠주고 난 뒤 6페이지 분량의「장발의 미학」을 낭독했다. 그에게 '장발'이란 '잘라도 또 자라나는 머리카락처럼 지속되는 삶'을 의미했으며, 그 '삶의 아름다움'은 분명 '자유'로부터 비롯될 것이었다. 이날의 행위에 대해 언론은 여전히 "미친놈의 미친 짓거리로 보일 수 있다"[20]며 우려했고, 그즈음 정부의 대마초 단속으로 구속되어 고문 후 시립 정신병원에 감금되는 고초를 겪었던 정찬승은 2년 후인 1980년 자유를 찾아 한국을 완전히 떠나갔다.[21] 사

에저또와 해프닝·이벤트·판토마임」,『공간』, 1978년 6월호, p. 49.

20　「'해프닝' 10년 만에 再登場(재등장) 鄭燦勝(정찬승)씨 '削髮(삭발)의美學(미학)' 표현」,『동아일보』, 1978. 5. 3.

21　「영화감독, 가수, 전위화가 등 대마초 상습 흡연한 9명 입건」,『동아일보』, 1976. 1. 28.

'경계'를 넘나들다

전에 치밀하게 준비된 그의 출국과 미국 입국,[22] 1993년 병으로 귀국하기 전까지 10여 년이 넘게 지속된 타국 생활은 그 자체로 한국의 정권을 향한 정찬승의 예술적 시위, 즉 정치적 발언으로서의 해프닝이었다. 그는 이 해프닝을 통해 한국엔 창작의 자유가 존재하지 않음을 증명했던 것이다.

한편 1981년 뉴욕에 정착하면서 정찬승의 해프닝 예술은 전혀 새로운 양상으로 진행되었다. 그곳에서의 그의 해프닝은 마치 반(反)예술과 비(非)예술의 경계에 놓인 것처럼 작가 자신의 일상과 구분이 되지 않았으며, 그 결과 작품은 어떤 흔적도 남기지 않는 경우가 대부분이었다. 당시 지인들의 증언에 따르면 그는 뉴욕의 곳곳에서 순간적으로 해프닝을 자주 펼쳐 보였는데, 그것은 한밤중에 맨해튼(Manhattan) 32가 근처 공원 바닥에 분필로 선을 긋고 그림을 그린 후 돌아온다거나,[23] 놀이터에서 놀고 있는 어린이들 사이로 갑자기 들어가 행위를 하는 등의 계획되지 않은 즉흥적 몸짓이어서 애초부터 기록으로 남길 수가 없는 것이었다.[24] 그 중 유일하게 사진이 남아 있는 사례는 1986

당시 입건된 예술인은 다음과 같다. 이장호(31. 영화감독), 정찬승(34. 전위화가), 정강자(32. 여 전위화가), 이영석(24. 영화배우), 하재영(24. 영화배우), 하용수(27. 본명 박순식, 영화배우), 전유성(27. 개그맨), 석찬(26. 본명 강희완, 디스크자키 겸 가수), 정원섭(30. 촬영기사). 정찬승은 대마초 사건으로 고초를 당한 일을 한 교포 언론사와의 인터뷰에서 언급했다. 「자기전통을 개척자 정신에 – 고물에 생명력 불어 넣는 Junk sculpture 정찬승씨」, 매체 및 연도 일자 미상.

22 정찬승은 1980년 《제11회 파리 비엔날레》에 참가한 뒤 1년간 파리에 체류하다 1981년 미국 워싱턴 시장이 개최한 전시 《Gratitude for Life through Sculpture and Photography》의 초대작가 신분으로 미국에 입국했다. 이후 불법체류자가 되어 영주권을 취득하기 전까지 7년 동안 한국에 돌아가지 못했다.

23 1981년 12월의 해프닝으로 추정. 정찬승은 미국 역사에서 수많은 사람이 뉴욕의 공원을 거쳐 갔다는 사실에 자극받아 작품을 구상했다. 그는 날이 밝으면 사람들이 자신의 그림을 밟고 지나가 자국이 모두 사라질 것이며 바로 그 순간 해프닝은 종결된다고 지인에게 설명했다고 한다. 차호종(정찬승의 지인)과의 인터뷰, 2017년 8월 24일, 미국.

"내가 곧 나의 예술이다": 경계인(境界人) 정찬승의 반(反)예술

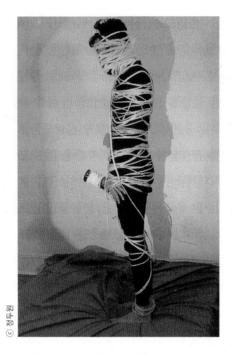

그림 2 정찬승, 〈제목 미상 해프닝〉, 1986, 미국 뉴욕,『월간미술』제공 이미지.

년 작가가 자신의 숙소에서 지인의 도움을 받아 실행한, 온몸을 밧줄로 묶은 뒤 줄을 감은 병을 성기 부분인 다리 사이에 꽂은 해프닝이다 (그림 2). 이는 정찬승이 한국에서 경험했던 인간의 욕망에 대한 당국의 탄압을 상징하는 동시에, 낯선 타국에서 자신의 예술세계를 맘껏 펼칠 수 없는 작가의 답답한 심경을 토로하는 작품이었다.[25]

이후 정찬승의 해프닝은 그가 브룩클린(Brooklyn)의 윌리엄스버

24 위재군(Jae Wee, 정찬승의 지인)과의 인터뷰, 2017년 8월 17일, 미국.

25 정찬승은 1984년 백남준과의 공동 전시 《Asian American International Video Festi-val》에 참여한 이후 1986년 다시 백남준과의 전시 개최를 시도했으나 뜻대로 성사되지 않아 당시 매우 실의에 빠져 있었다고 한다. 김수옥(정찬승의 지인)과의 인터뷰, 2017. 8월 23일~24일, 미국.

'경계'를 넘나들다

그(Williamsburg)로 스튜디오를 옮기면서 전성기를 맞이했다. 가난한 이민자들의 거주지였던 윌리엄스버그의 빈 공장 건물을 맨해튼에서 건너온 예술가들이 점거하기 시작하면서, 이곳은 1990년대 뉴욕의 전위예술을 선도하는 최첨단 기지가 되었다. 미술가, 음악가, 무용가, 디자이너 등 각 장르 예술을 총망라하는 전위 예술가들은 빌딩 공간을 나눠 사용하며 공동체를 형성했는데, 이들은 평소 각자의 예술 활동을 전개하다 특정한 날이면 함께 모여 파티를 열거나 윌리엄스버그 전 지역 60여 개의 스튜디오가 모두 참가하는 오픈 스튜디오(open studio) 행사를 개최했다. 저녁에 시작해 밤새도록 계속된 이들의 파티는 전위적인 미술, 음악, 무용, 식문화 등이 통합된 일종의 총체예술로서 마치 다다(Dada) 카바레(cabaret)의 스와레(soirée)와 같았다. 정찬승은 윌리엄스버그 예술가 공동체의 지도자 격이었던 마리아노 아이랄디(Mariano Airaldi)가 운영한 복합 예술 공간 'Lalalandia'와, 이스트 빌리지(East Village)에 위치한 전위미술 및 퍼포먼스 실험 공간 'Gargoyle Mechanique Laboratory' 두 곳 모두의 핵심 멤버였다. 정찬승은 자신의 작품을 설치하거나 파티 기획에 참여하는 방식으로 이 장소들에서 발생한 모든 사건에 적극적으로 개입했으며, 변함없이 독특한 스타일과 따뜻한 인품, 예술적 열정으로 어디에서나 주목을 받았다[26](그림 3).

그는 또한 자신의 스튜디오로 자주 동료 예술가들을 초대해 파티를 열었는데, 1993년 4월 16일《"Round the Neighborhood" Williamsburg Art Festival 93》전시의 일환으로 개최한 오픈 스튜디오

26 Mariano Airaldi(Lalalandia 설립자)와의 서면 인터뷰, 2017년 10월 30일, Loyan Beausoleil(Gargoyle Mechanique Laboratory 소속 예술가)와의 서면 인터뷰, 2017년 10월 21일.

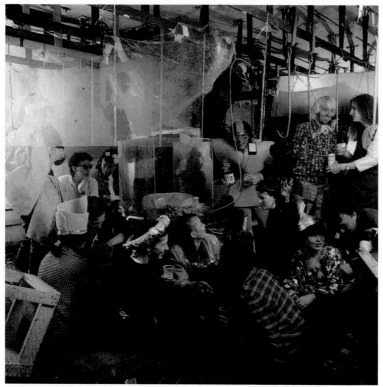

그림 3 Mariano Airaldi의 퍼포먼스 공간 'Keep Refrigerated' 파티에 참석한 정찬승, 화면 좌측 상단 왼쪽에서 세 번째 인물, 이미지 출처 "New Bohemia: Portrait of an Artists' Colony in Brooklyn", *New York Magazine*, 1992. 6. 22.

행사는 정찬승 생애의 마지막 공식적인 해프닝이었다. 이날 바닥에 깔린 수백 개의 라디오에서 음악이 흘러나오는 가운데, 전위적인 옷차림을 한 방문객들이 작가의 정크 아트에 둘러싸인 채 노래를 부르고 음식을 먹거나 대화를 나누며 그 자체로 해프닝 예술의 일부가 되었다. 이들은 정찬승의 평소 바람대로 국적, 인종, 성별, 그리고 순수예술과 대중문화의 경계를 초월해 "같이 놀며" 그야말로 "예술적인 생활"을 만끽했다. 그것은 1968년 "현대 예술은 대중과 친하다."[27]고 주장했던

'경계'를 넘나들다

정찬승의 선언이 드디어 현실이 된 순간이었다.

2. "미술은 나의 존재 방식이다": 개념 미술

1971년 이후 정찬승의 예술세계는 해프닝에 대한 정부의 탄압이 원인이 되어 본인이 언급했듯이 이른바 '개념 미술'의 시대로 접어들었다.[28] 그런데 1970년대 전위미술의 주된 흐름을 이뤘던 입체 및 설치 작업을 정찬승은 이미 1960년대 말부터 시도했었기에, 그가 이 시기의 실험에 합류한 것은 갑작스런 일이 아니었다. 그는 1967년부터 1970년 사이 주로 해프닝 작품의 발표에 주력하면서도,《종합미술전》(1968. 1. 22~2. 10, 중앙공보관),《한국청년작가 11인전》,《제1회 한국일보대상전》(1970. 6. 9~7. 9, 국립현대미술관)에 꾸준히 회화나 입체, 설치 작품을 출품한 바 있다. 특히 1970년 재야 공모전인《제1회 한국일보대상전》에 출품했으나 낙선으로 중도 철거된 그의 〈중성공간(中性空間)〉은, 원색의 풍선 2천 개에 수소를 넣어 높이 20미터의 천장에 부착한 설치 작품이었다. 〈중성공간(中性空間)〉은 작품의 성격상 철거조차 쉽지 않아 논란을 불러일으켰는데, 정찬승은 이에 대해 "풍선이 완전히 제거되지 않고 흔적으로 남는 그 점이 바로 내가 노렸던 것"이라며 "심사를 불가능하게 하는 풍선은 여전히 고루하고 보수적인 재야 전시를 비판하는 존재"라고 주장했다.[29] 풍선은 이로써 당시 해프닝으로 기성 미술계를 비판하고 있던 작가 자신과 다를 바 없는 역할을 수행한, 정찬승의 대체물로서의 작품 재료가 되었다.

다음 해인 1971년, 정찬승은 국립현대미술관에서 개최된《한국미

27 정찬승,「미술의 새 시대: 현대 예술은 대중과 친하다」,『여원』, 1968년 3월호, p. 204.

28 김제영,「해외작가 탐방: 해프닝의 기수 정찬승은 어디서 무엇을…」,『미술세계』, 1987년 11월호, p. 126.

29 「국립미술관 난장판 미수 사건 전모」,『선데이서울』, 1970. 6. 14.

"내가 곧 나의 예술이다": 경계인(境界人) 정찬승의 반(反)예술

술협회전(The Exhibition of Korean Fine Arts Association)》에 이승택, 김구림, 이건용, 정강자와 함께 참여해 전시장에 자신의 입체 작품을 설치했다. 이승택의 〈바람〉, 김구림의 〈도(道)〉, 이건용의 〈신체항(身體項)〉 등이 소개된 이 전시에 정찬승은 "쇠줄망을 사각 쇠샷슈에 씌워 사용한 작품"[30]을 출품한 것으로 알려져 있다. 이건용은 1980년 잡지 『공간』에 기고한 글에서 《한국미술협회전》을 기점으로 한국 현대미술이 "인간과 자연이라는 보다 동양적인 비전을 열어 보였다"[31]고 논평했는데, 실제로 당시 'S.T 그룹'(1971년 창립)과 'A.G 그룹'(1969년 창립) 미술가와 비평가들에게 서구 미술사조의 유입에 대응할 '한국적(동양적)인 논리와 이념'의 구축은 매우 시급한 당면 과제로 여겨지고 있었다. 정찬승은 이 두 그룹의 회원은 아니었으나 각 그룹에 속한 작가들과 깊은 친분을 맺고 있었고, 미술평론가 김복영, 이승택, 김구림, 강국진, 최붕현, 최태신, 김정수 등과 함께 한 'Art News'라는 모임에서 이우환의 「만남의 현상학 서설」을 나눠 읽고 토론하며 미술계 정보를 교환하기도 했다. 그가 《제1회 앙데팡당전》(1972)을 필두로 1980년까지 총 3회의 《앙데팡당전》, 2회의 《에꼴 드 서울》, 《제13회 상파울로 비엔날레》, 《제11회 파리 비엔날레》 등의 주요 그룹전에 활발히 참가한 것은 이런 인적, 지적 교류의 토대가 있었기에 가능했다.

정찬승은 이상의 경험들을 통해 상당 부분 동료들과 미술에 대한 관점을 공유했던 것으로 보인다. 특히 서구 철학과 모더니즘 미술의 정신/몸 이원주의에 대항해 '미술은 물(物) 자체를 제시함으로써 세계를 온전히 드러낼 수 있으며, 그 세계와 만나는 장소는 바로 몸'이라고 주장한 이우환의 이론은 그에게 주체는 몸으로 사유하며 또한 세계와

30 이건용, 「한국의 입체, 행위미술, 그 자료적 보고서」, 『공간』, 1980년 6월호, p. 14.
31 같은 글, P. 14.

'경계'를 넘나들다

그림 4 정찬승, 〈木 No.74〉, 1975, 나무 위에 구두약, 180×600×3cm.

관계한다는 사실을 일깨워 주었다. 그 영향인지 1970년대 중반 정찬
승의 예술세계는 그의 몸짓의 결과로서의 작품이 주를 이루게 되었는
데, 이는 특히 1974년 무렵부터 각종 그룹전에 출품했던 설치 작품 〈목
(木)〉 시리즈와,[32] 1978년경부터 정찬승이 집중적으로 탐구하기 시작
한 목판화들에 잘 나타나 있다. 장방형의 나무판들을 벽에 일렬로 세
워 놓은 〈목(木)〉 시리즈 작품을 위해 작가는 박달나무를 널빤지 형태
로 잘라 말린 후 한쪽 면에 검은 구두약을 발랐는데, 이 과정에는 매우

32 정찬승은 이 시리즈의 작품들을 《제2회 앙데팡당전》(1974), 《에꼴 드 서울》(1975), 《제3
회 앙데팡당전》(1975), 《제13회 상파울로 비엔날레》(1975), 《제3회 개인전》(1975, 일본
다무라 화랑), 《제1회 광주현대미술제》(1976)에 출품했다.

"내가 곧 나의 예술이다": 경계인(境界人) 정찬승의 반(反)예술

지루한 노동과 긴 시간이 요구되었다(그림 4). 그는 1975년 한 언론과의 인터뷰에서 이처럼 반복적으로 구두약을 바르는 이유는 작품 표면의 나뭇결을 더 매끄럽게 만들기 위해서일 뿐, 그 밖의 다른 의미는 없다고 말했다. 그러면서 "이런 단순한 행위 자체가 나의 예술이며, 나무에 광을 내는 동안 나는 계속해서 재료와 대화를 나누며 그 영혼을 느낀다."[33]고 밝혀 대상인 나무와 자신을 동일시하는 태도를 보여주었다.[34]

한편 1970년대는 한국 현대판화의 질적 발전과 양적 확장이 가시화된 시기이기도 했다. 정찬승은 김구림, 강국진, 김차섭, 송번수 등의 동료들과 함께 《판화 8인전》(1973. 7. 1~7, 한국예술화랑), 《제9회 동경 국제 판화 비엔날레》(1974), 《서울 국제 판화 교류전》(1978. 3. 14~23, 국립현대미술관) 등의 다양한 판화 그룹전에 적극 참가했으며, 1979년에는 '한국 미협전 판화부문 특별상'을 수상하기도 했다. 정찬승은 대부분 목판화였던 자신의 작품에서 사각형에 가까운 작고 균일한 형상들을 화면 전면에 다양한 구성으로 배치하거나, 직선 혹은 사선을 일정 간격을 두고 화면 내에 채워가는 작업을 자주 선보였는데, 이 같은 반복적인 기하학적 형상의 사용은 그의 1960년대 추상회화에서도 발견되는 것이어서 그 연계성이 주목된다(그림 5). 그런데 나무판에 조

33 "'Now-Artists' Shun Convention (필자:한대수)", *The Korea Herald*, 1975, 일자 미상.

34 정찬승은 1975년 3월 『공간』지 주최로 열린 전위미술 관련 좌담회에서, 그즈음 일본을 방문해 《일본 판화 65인전》을 관람했으며 이 경험을 통해 목판을 사용한 작품을 제작하기로 마음먹었다고 밝혔다. "제가 이번 여행을 통하여 작품세계를 목판에다 옮기겠다고 결심하게 된 것도 결국 목판이 나에게 맞는 매체가 된다는 생각 때문인데요. 그래서 우선 목판이 갖는 테크놀로지를 마스터할 생각이에요. 그래야 아이디어 싸움이 이루어질 수가 있다고 생각하니까요." 「좌담회: 최근의 전위미술과 우리들」, 『공간』, 1975년 3월호, pp. 60-61.

'경계'를 넘나들다

© 정무원

그림 5 정찬승, 〈무제〉, 목판화, 1979, 35.5×53cm.

밀하게 칼의 흔적을 남겨 간 그의 목판화는 이 시기 병행했던 〈목(木)〉 시리즈 설치 작품과 유사한, 자기 수행적인 노동의 결과물이라는 특징을 지니고 있다. 이에 대해 정찬승의 지인은 "그의 1970년대 개념 미술은 작가의 마음 수양의 결과물이기에 일종의 행동적 미니멀리즘이다."[35]라고 평한 바 있다. 그렇다면 정찬승의 '개념 미술'에서 '개념'의 의미는 '작가의 관념'이라기보다 그가 '몸짓으로 사물과 관계를 맺음으로써 얻게 된 지식'의 뜻에 가깝게 되며, 이 지식을 곧 '인간 정찬승 자체인 그의 미술의 존재방식(存在方式)'으로도 볼 수 있게 된다.

이렇듯 작품의 재료인 사물을 통해 그 자신을 예술화하는 방법을 탐구해 나가던 정찬승은, 1979년의 《제5회 에꼴 드 서울》(1979. 7.

35 위재군과의 인터뷰, 2017년 8월 17일, 미국.

"내가 곧 나의 예술이다": 경계인(境界人) 정찬승의 반(反)예술

© 정무원

그림 6 정찬승, 〈무제-80〉, 1980, 헝겊, 스테인레스 스틸 판, 300×3000×0.3cm,
『월간미술』제공 이미지.

5~14, 국립현대미술관)과 1980년의《제11회 파리 비엔날레》전시에 흰
헝겊 위에 사각형의 스테인레스 스틸 판을 깔아 놓은 〈무제〉 시리즈
를 출품했다(그림 6). 작가는 이 작품들에 대해 자신의 기고문에서는
"현재라는 구조 속에서 역사적인 '전통성'과 '세계성'을 동시적 관점
으로 파악함으로써 나의 존재 방식에 대한 의미를 재확인하려 하는
것"[36]으로, 또 언론과의 인터뷰에서는 "각각의 물질이 갖고 있는 성격
을 '매치' 시킴으로써 제3의 느낌을 보는 이에게 전달하려는 것"[37]으
로 설명했다. 여기서 헝겊과 금속판이라는 이질적인 재료들을 전통과
세계, 즉 한국과 서구의 국가들을 의미하는 것으로 본다면, 이들의 만
남의 결과물인 작품은 일종의 문화적 혼성인 정찬승 자신과 그의 예

36 정찬승, 「자아의 실현」,『공간』, 1980년 6월호, p. 26.
37 「전위작가 5명 입상 보기 드문 화단경사: 파리 비엔날레서 한국에 통고」, 매체 미상,
 1980년 기사로 추정.

'경계'를 넘나들다

술을 상징하는 것으로 해석될 수 있다. 그가 파리 비엔날레에서 〈무제 80〉을 통해 전달하려 했던 '제3의 느낌'은, 결국 경계인으로서의 그 자신의 정체성이었던 것이다.

3. "고물은 소외된 도시의 인간이다": 정크 아트

정찬승이 미국에 도착했던 1981년 무렵, 뉴욕 전위미술의 요람이었던 이스트 빌리지가 서서히 주류 미술계에 흡수되어 가는 가운데 빈 공장 건물들로 가득 찬 브룩클린 지역이 전위 예술가들의 새로운 거점으로 부상하고 있었다. 정찬승은 이 시기 바스키아(Jean Michel Basquiat), 헤링(Keith Haring), 보이스(Joseph Beuys), 데이비드 해먼스(David Hammons) 등의 작업, 특히 일상을 예술의 영역으로 도입한 작품들에 영향을 받으면서, 1983년 브룩클린의 그린포인트(Greenpoint)에 스튜디오를 마련하고 본격적으로 작품 제작에 착수했다. 그는 미국 생활 초창기의 숙소였던 작은 방들에서 쇳덩이나 자석들을 가는 끈으로 묶어 서로 균형을 맞추는 작업을 시도했었는데, 브룩클린 스튜디오로 이주한 후 이 방식을 더 발전시켜 기계부속품과 같은 고철 덩어리를 재료로 도입했다. 경제적으로 곤란을 겪던 당시의 정찬승에게, 폐건물들 근처에 지천으로 널린 고철은 마치 신세계의 발견과도 같았다. 그는 이 고철을 발견함으로써 비로소 "십여 년 동안 한국에서 해오던 개념 미술을 끝내고 조각적이고 환경적인, 인간의 총체적 생활의 숨결이 담긴"[38] 새로운 예술의 창조에 돌입할 수 있었다.

이 시기 정찬승이 시도한 정크 아트는 고철의 각 부분을 용접으로 접합하지 않고 노끈으로 묶은 뒤 용수철이나 바퀴를 연결해 사람

38 김제영, 「해외작가 탐방: 해프닝의 기수 정찬승은 어디서 무엇을…」, 『미술세계』, 1987년 11월호, p. 126.

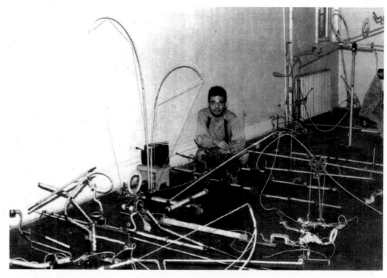

그림 7 1983년 무렵 미국 뉴욕 브룩클린 스튜디오에서의 정찬승, 『미술세계』제공 이미지.

이 건드리면 움직이도록 만든, 일종의 '키네틱 조각'이었다(그림 7). 일부 작품은 내부에 조명이 설치되어 스위치를 누르면 음악과 함께 빛을 발하기도 했으며, 자석이 부착된 작품들은 관람자가 직접 그것을 떼었다 붙였다 할 수 있었다. 작가의 주장에 따르면 "작품을 움직이게 한 것은 문명의 뒷길에 버려진 폐품에 생명을 불어넣기 위해서였다. 인간에 의해 이용되고 버려진 고물들은 비슷한 처지에 놓인 지구상의 소외된 인간들과 같은 존재이다. 그러므로 이들 고물을 이용한 정크 아트 작품과 관람자 사이의 유희적인 접촉은, 인간들 사이의 거리감이 좁혀지고 인류가 공동 운명체임을 확인하는 순간을 상징하는 것이었다."[39] 문명사회에서의 인간성 말살의 문제를 고물에 빗대어 탐구한 정찬승의 정크 아트는, 그 재료와 기법은 달랐으나 사물에 작가 본인

———
39 같은 글, p. 127 참조.

의 자아를 투사하는 1970년대 개념 미술 제작 방식의 계보를 잇는 것
이었다.

이에 대해 정찬승은 1987년의 인터뷰에서 "전신에 밧줄이 감겨
질식감과 위기의식이 목을 조이는 듯 보이는 고철 작품은 곧 나 자신
이며, 이는 피멍이 가시지 않는 오욕의 날들을 되살린 것이다"라고 밝
힌 바 있다.[40] 1970년대 중반 군사 정권에 의해 고통받던 자신의 삶이
정크 아트에 투영되었다는 것이다. 실제로 작가는 1986년 자신의 아
파트에서 실행한 온몸을 밧줄로 묶은 해프닝의 촬영 사진을 정크 아
트와 함께 오픈 스튜디오 행사 때마다 소개하기도 했다. 움직이는 고
철 작품은 결국 억압받던 작가 자신과 모든 인간이 해방된 모습을 표
현한 것이었다. 정찬승은 "미주알고주알 국민의 머리 모양까지 간섭
하지 않는 대범한 국가 미국"[41]에 와서야, 마침내 작품으로 다시 사회
적 발언을 할 수 있게 되었던 것이다. 그의 독창적인 키네틱 정크 아
트가 당시 뉴욕 한인 미술계의 관심을 끌게 되면서, 정찬승은 1984년
백남준과의 공동 전시 《Asian American International Video Festi-
val》(1984년 12월 16일 개최, Danceteria, New York)에 참여하고, 곧이
어 1985년 박이소와 샘 빙클리(Sam Binkley)가 개관한 브룩클린의 대
안 전시 공간 '마이너 인저리(Minor Injury)'에서의 전시들인 《Point
Blank》(1985. 10. 4~20)와 《Ruins of Revolution》(1986. 2. 9~3. 2)에
작품을 출품하며 활발히 활동해 나갔다.

이후 정찬승의 정크 아트는 작가가 윌리엄스버그 지역으로 이사
하면서 새로운 변화의 계기를 맞이했다. 기존의 고철에 더해 주변의
모든 쓰고 버려진 사물이 작품의 재료로 적극 도입된 것이다. 정찬승

40 같은 글, p. 127 참조.
41 같은 글, p. 130.

"내가 곧 나의 예술이다": 경계인(境界人) 정찬승의 반(反)예술

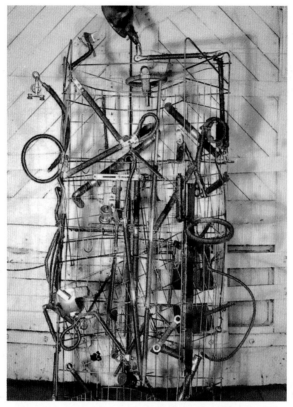

그림 8 정찬승, 〈정크 아트 작품〉, 1982-1992, 『월간미술』 제공
이미지.

은 1980년대 말부터 뉴욕의 벼룩시장을 돌며 흥미로운 고물들을 적극
적으로 수집했고, 이런 그를 위해 지역 주민들과 동료들이 폐품을 기
증하기도 했다(그림 8). 그의 새 스튜디오는 천 개가 넘는 시계, 라디
오, 철망, 타이어, 거울, 술병, 깡통, 인형 등의 고물들로 가득 차 발 디
딜 틈이 없었으며, 방문자들은 마치 고물들의 신전과 같은 그 모습에
깊은 인상을 받았다. 이 시기 정찬승의 정크 아트 제작 방식은 수집한
고물들을 손 잡히는 대로 골라 끈질기게 매듭으로 감아가며 서로 연

'경계'를 넘나들다

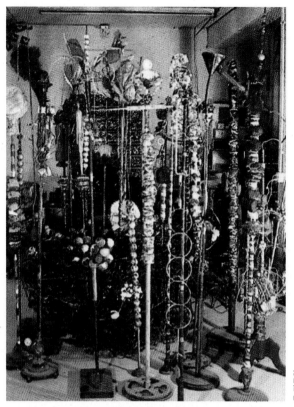

그림 9 정찬승, 〈정크 아트 작품〉, 1982-1992, 『월간미술』 제공 이미지.

결하는 것이었는데, 그 과정에서 이전 시기의 고철 작품에 마네킹, 옷, 장식품 등이 다시금 결합되어 다채로운 색채의 전혀 다른 작품으로 재탄생하기도 했다. 그의 정크 아트 제작 기간이 1982년부터 1992년까지 약 10년 동안에 달하는 것은 바로 이 때문이다(그림 9).

자신의 기존 작품을 끊임없이 해체하고 재조립하는 정찬승의 제작 방식은 매우 자연 발생적인 성격을 지닌 것이었다. 즉 그는 처음부터 어떤 구체적인 형태를 설정한 것이 아니라, 마치 어린아이들의 놀

이처럼 오직 순간의 본능과 직관에만 의존해 사물들을 선택하고 조합했다.[42] 이처럼 유희적이었던 그의 작업의 결과, 작품은 인위적인 구조물이라기보다 숨 쉬는 생명체, 정찬승 본인 혹은 모든 인간을 상징하는 존재가 되었다. 나아가 정찬승의 스튜디오는 끊임없이 생성, 소멸하는 세포들인 개개의 작품들로 구성된 거대한 유기체와 같았다. 개별 작품들의 집합으로서의 스튜디오 역시 그 자체로 정찬승의 작품이었던 것이다. 작가는 평소 "화랑과 화가의 관계는 모순이 많으며, 비굴하기 싫고 말려들기 싫어 나 자신의 화랑을 갖기 위해 스튜디오를 마련했다."[43]고 주장했는데, 그렇다면 정찬승의 정크 아트는 작품인 동시에 화랑이 되어, 예술의 상업화에 저항하고 기성 미술 제도를 비판하는 반(反)예술적 행위를 수행하게 된다. 따라서 그의 지인의 증언처럼, 애초부터 정찬승의 작품은 스튜디오를 벗어날 수 없는 성격의 것이었으며, 작가가 생전에 사후 스튜디오를 그대로 보존하고 싶다는 소망을 늘 밝혔던 것은 아마 이런 이유에서였을 것이다.[44] 이 시기 정찬승이 간간이 '마이너 인저리'에서의《Dialogues of Friendship》(1991. 7. 12~8. 4)을 비롯한 몇몇 전시에 참여하면서도 주로 오픈 스튜디오 행사에 주력했던 것 또한, 정크 아트와 그의 평생의 신조였던 '예술을 살기'[45]가 일맥상통함을 보여주기 위함이었던 것으로 보인다. 그는 1992년 겨울 무렵 동료 행위 미술가이자 미술평론가인 장석원과의 대화에서, "지금은 작품을 만들수록 쉬워, 나도 내 언어가 있으니까"[46]라고

42 위재군과의 인터뷰, 2017년 8월 17일, 미국.

43 김제영, 「해외작가 탐방: 해프닝의 기수 정찬승은 어디서 무엇을…」, 『미술세계』, 1987년 11월호, p. 130.

44 위재군과의 인터뷰, 2017년 8월 17일, 미국.

45 「예술을 살기」, 『일간뉴욕』, 1984. 12. 18.

46 장석원, 「뉴욕의 전위화가 정찬승」, 『월간미술』, 1993년 2월호, p. 87.

밝힌 바 있다. 정찬승은 인생의 막바지에 이르러 마침내, 삶이 곧 예술임을 드러낼 수 있는 자신만의 조형 언어를 발견했던 것이다.

✳︎✳︎

한국도 미국도 아닌 그곳, 뉴욕에서도 가장 변두리에 위치한 브룩클린에서 보헤미안의 삶을 영위하던 정찬승은 1994년 세상을 떠났다(그림 10). 10년이 넘도록 고국을 떠나 있었던 탓일까, 사후에 그는 한국의 미술계에서 철저히 소외되었다. 2018년까지 국내에서 정찬승의 예술이 소개된 전시는《공간의 반란: 한국의 입체·설치·퍼포먼스 1967~1995》(1995. 8. 26~9. 2, 서울시립미술관),《전환과 역동의 시대》(2001. 6. 21~8. 1, 국립현대미술관),《한국의 행위미술 1967–2007》(2007. 8. 24~10. 28, 국립현대미술관),《코리안 랩소디–역사와 기억의 몽타주》(2011. 3. 17~6. 5, 삼성미술관 리움),《부산비엔날레: 혼혈하는

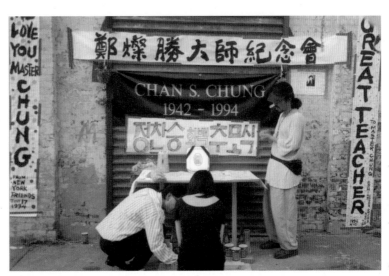

그림 10 故 정찬승 추모식, 뉴욕, 1994년 7월 17일, 장석원 제공 이미지.

© Frog King(Kwok Mang Ho)

"내가 곧 나의 예술이다": 경계인(境界人) 정찬승의 반(反)예술

지구, 다중지성의 공론장》(2016. 9. 3~11. 30, 부산시립미술관),《저항과 도전의 이단아들: 한국 행위미술 50년: 1967–2017》(2017. 1. 16~5. 13, 대구미술관) 등 소수가 있었으나 그마저도 모두 그룹전에 그쳤다. 1960~70년대 한국 전위미술의 흐름을 주도했던 작가에 대한 이런 망각이 긴 세월 동안의 그의 부재 때문이었다면, 과연 미국 한인 미술계에서의 그에 대한 대우는 어떠했을까?

분명한 것은 미국 체류 시절 정찬승의 미술계에서의 활약은 독보적이었으며, 당시 한인 사회에서도 이를 인정하고 있었다는 사실이다. 정찬승은 1984년에서 1993년까지 『미주 세계일보』,『일간 뉴욕』,『미주 중앙일보』등 교포 언론의 미술계 관련 기사에 여러 차례 등장했으며, 이들 언론의 그에 대한 평가 역시 "미국에서 독창적인 조형언어를 창조하고 있는 한국 행위미술의 개척자",[47] "전위예술의 극치를 연출하고 있는 뉴욕 언더그라운드 대표작가"[48] 등으로 매우 긍정적이었다. 1994년 1월 해나 켄트(Haenah Kent) 화랑에서 열린 한인 작가 24명의 그룹전 홍보 기사에서는 정찬승의 사진과 작품이 단독으로 실려 있어 그즈음 뉴욕에서의 그의 명성이 상당했음을 알게 해준다.[49] 이는 브룩클린에서 함께 활동했던 동료 미국인 작가나 지인들의 증언을 통해서도 증명되고 있다. 박이소와 함께 '마이너 인저리'를 운영했던 샘 빙클리는 정찬승을 한인 미술계에서 대단한 평판을 지녔던 인물로 기억하고 있으며,[50] 말년의 클레멘트 그린버그(Clement Greenberg) 역시 정찬승의 작품에 관심을 보였던 것으로 알려져 있다.[51] 그러나 지난

47 「뉴욕의 교포 예술가 화가 정찬승」,『미주 중앙일보』, 1986. 7. 12.
48 「전위화가 정찬승 초대전·스튜디오 오픈–정크아트 진수 선보인다」,『미주 세계일보』, 1993. 4.
49 「해나 켄트화랑 전시 기사」, 매체 미상, 1994년 1월 기사로 추정.
50 Samuel(Sam) Binkley와의 서면 인터뷰, 2017년 10월 24일.

'경계'를 넘나들다

2013년, 김환기, 백남준 등 작고 작가에서 원로 및 중견에 이르기까지 40여 명에 달하는 재미 미술가의 아카이브 및 작품이 소개된《채색된 시간(Coloring Time): 재미한인작가 아카이브 1부 1955–1989》(2013. 4. 10~5. 17, 뉴욕한국문화원 주최, 갤러리코리아) 전시에서, 정찬승은 관련 영상을 통해 가까스로 이름만 언급되었을 뿐 어디에서도 그의 작품은 찾아볼 수 없었다.

　한 작가의 흔적이 이처럼 미술사상 흔치 않을 정도로 소멸해 버리게 된 주원인은 물론 작가 본인의 평탄치 않은 개인사, 사후 작품 관리의 어려움 같은 현실적인 문제에 있다. 그러나 그의 예술세계에 대한 작금의 몰이해는, 어쩌면 처음부터 작품 자체에 본질적 속성으로 내재되어 있었는지도 모른다. 1965년 『논꼴 아트』에 글을 기고한 미술 평론가 이경성은, 정찬승을 포함한 7명의 논꼴 동인[52] 작가들을 신세대로 지칭하고 이들을 "엄격한 의미에서 저항할 구세대가 없는, 부전승으로 오늘날까지 진출한 선수 같은 젊은이들"[53]이라고 묘사한 바 있다. 이경성은 나아가 이들 신세대가 "부디 진영을 가다듬고 자기의 위치를 확고히 해 언젠가 또 다른 신세대와 대결할 구세대가 되어가기를" 바란다는 자신의 소망을 피력했다.[54] 곧이어 이어진 그의 "어제의 신세대가 구세대이고, 미래의 구세대가 오늘의 신세대이다"[55]라는 명언에 화답이라도 하듯, 당시의 젊은 미술가들은 이후 평생을 한국현대미술사의 '진정한' 구세대가 되기 위한 일에 바쳤다. 그런데 그들

51　위재군과의 인터뷰, 2017년 8월 17일, 미국.

52　《제1회 논꼴전》(1965. 2. 8~14, 신문회관) 당시의 논꼴 동인들은 정찬승, 강국진, 김인환, 남영희, 양철모, 한영섭, 최태신이었다.

53　이경성, 「新世代形成의 意義」, 오상길·김미경 편, 『한국현대미술 다시 읽기 II–Vol.1: 6,70년대 미술운동의 비평적 재조명』, 서울, 도서출판 ICAS, 2001, p. 44.

54　같은 글, p. 45.

55　「헤나 켄트화랑 전시 기사」, 매체 미상, 1994년 1월 기사로 추정.

중 오직 정찬승만이, 이 위대한 과업으로부터 이탈해 구세대가 되지 않는 길로 나아갔던 것이다.

정찬승은 모든 형태의 권위, 기성과 싸우는 삶을 살았다. 삶 자체가 해프닝이었던 그의 '예술적인 생활'과 그 결과물로서의 작품은 우리네 인생의 모습처럼 늘 변화했을 뿐 아니라, 종국에는 아무것도 남기지 않았다. 처음부터 끝까지 어디에도 정착하지 않았던 정찬승의 예술세계는 어쩌면 이경성의 표현대로 토착화되지 못한 한국의 현대미술, "뿌리가 없는 풀" 그 자체와도 같았다. 그러나 정찬승의 반(反)예술은 스스로 이렇게 '뿌리 없는 풀',[56] '아버지 없는 자식'이 되어 보임으로써, 역설적으로 자신의 전위성을 입증했다. 한국의 현대미술이 끊임없이 중심을 갈구하고 아버지를 찾을 때, 오로지 정찬승의 예술만이 그 강박에서 벗어나 독립의 자유를 꿈꾸었던 것이다. 그의 예술은 곧 그 자신의 것일 뿐, 누구로부터 비롯된 것도 누군가에게 물려줄 것도 아니었다. 그리하여 내일의 구세대, 훗날의 전통이 되기를 거부했던 정찬승은, 1975년 한 언론과의 인터뷰에서 희망했던 것처럼 끝내 영원한 "Now-Artist"[57]로 미술사에 남았다.

56 같은 글, p. 44.
57 "'Now-Artists' Shun Convention (필자: 한대수)", *The Korea Herald*, 1975, 일자 미상.

'경계'를 넘나들다

'여성'이 말하다

한국 미술계에서 여성 미술가들의 활동이 본격화된 시점은 1950년대이지만 여성의 경험과 감수성을 전면에 드러낸 여성 미술가들의 작업이 부각되기 시작한 것은 1980년대부터이다. 1990년대 중엽 이후로는 대규모 여성미술 전시회들이 개최되면서 이에 대한 논의가 활발하게 전개되는 등 여성주의 미술과 담론이 한국 미술계의 주요 화두로 받아들여지게 된다. 2000년대 이후의 여성 미술가들은 성차를 중심으로 한 기존의 작업들과는 차별화되는 방식으로 여성주의에 접근하고 있다.

이번 장에서는 1970-80년대의 한국 미술계에서 여성성을 드러내는 작품을 포함해 다채로운 작업을 보여주었음에도 '추상표현주의 여류화가'라는 단일한 이미지로 서술되어 온 최욱경, 프랑스의 소설가 마르그리트 뒤라스 및 차이의 페미니즘을 주장하는 프랑스의 여성적 글쓰기와의 관계를 작품을 통해 드러내는 양혜규, 그리고 여성의 몸과 여성성에 대한 새로운 접근법을 보여주는 1980년대에 출생한 젊은 여성 미술가들을 소개한다. 이들의 사례를 통해 한국미술사에서 여성 주체를 둘러싼 맥락의 변화 및 여성 미술가들이 여성성을 다루는 방식이 어떻게 변화해 왔는지를 조명해보고자 한다.

'추상표현주의자' 최욱경 회화의 재해석

오유진

한국 현대미술의 초반부는 서구 미술 경향의 수용과 우리 미술의 독자성을 확립하고자 하는 시도가 동시에 이루어지는 가운데 미술가들이 두 과업을 함께 성취하기 위한 방안을 치열하게 모색하던 시기였다. 유럽의 앵포르멜과 미국 추상표현주의의 영향으로 1950년대 후반 등장한 한국 앵포르멜 운동에서 볼 수 있듯이 작가들은 서양의 조형 양식에 한국적 전통을 접목시킴으로써 우리 미술을 현대화해야 한다는 시대적 요구에 응답하고자 하였다. 미국 유학을 통해 추상표현주의 대가들의 작품과 다양한 최신 미술 사조를 접한 최욱경(1940–1985)은 한국과 미국을 오가며 독자적 양식을 구축하기 위해 노력을 기울였다. 작가가 추상표현주의 화풍을 중심으로 자신의 정체성을 고민하며 쉼 없이 작업 방식을 변화시켜나간 여정은 한국 현대미술의 화두인 서구 경향의 능동적 수용과 전통성의 추구 과정을 보여주는 흥미로운 사례로 주목할 만하다.

최욱경은 45세의 젊은 나이에 세상을 떠난 여성 화가로, 여성의 사회 진출이 자유롭지 않은 시대에 당시로서는 흔치 않았던 미국 유

학까지 다녀온, 한국 미술계의 이채로운 존재였다. 그녀는 1963년 한국에서 대학을 졸업한 후 8년간 미국에 머무르면서 추상표현주의, 팝아트 등 당대의 여러 경향을 작업에 수용하였고, 1970년대부터는 추상 작업을 근간으로 하여 다양한 요소를 작품에 도입하였다. 그러나 그녀에게 따라붙는 '한국적 추상표현주의의 선구자'라는 간단한 수식어는 이처럼 다채롭게 변모해 온 그녀의 작업을 하나의 흐름으로 단순화시키는 위험성을 안고 있다. 일반적으로 남성적 스타일로 인식되는 대담하고 힘찬 화면 구성과 강렬한 색채의 추상표현주의 작품을 제작하였다는 점 역시 사람들의 호기심 어린 시선을 끄는 요인이었다. '거대한 추상 회화를 그리는 여성 작가'라는 강한 이미지는 흔히 '규수 그림'이라 일컬어지던, 여성적 작품에 대한 당시의 고정관념에 힘입어 그녀의 다양한 작품을 바라보는 데 선입견으로 작용해왔다.

기존에 발간된 도록과 서적, 언론 기사는 최욱경의 예술가적 기질과 갑작스러운 죽음에 초점을 맞추어 그녀를 당대 한국 미술계에 적응하지 못한 염세적인 태도를 지닌 작가로 묘사해왔다.[1] 이러한 평가와 함께 그녀가 한국 주류 화단의 흐름에서 벗어나 추상표현주의 작업을 지속했다는 점은 오랫동안 최욱경의 작품을 작가의 개인적 성향과 미국 사조의 영향에서 비롯된 산물로 한정시켜 한국 현대미술사의 맥락에서 소외시켜 왔다. 최근 그녀의 다양한 작업을 재조명하는 회고전이 개최되고 학술 연구가 뒤따르면서 늦게나마 작가의 작품세계를 폭넓게 이해하기 위한 토대가 마련되고 있는 상황이다.[2]

――――

1 미술평론가 이경성은 최욱경의 작업을 지배하는 정서를 염세주의와 비관주의로 보면서 그녀의 작품 활동을 개인의 성격과 연관시켜 해석하였다. 이경성, 「승화된 패시미즘」, 『최욱경: 1940–1985』, 갤러리 현대, 1996. 많은 비평가들이 이경성의 평론을 인용하거나 비슷한 시각에서 최욱경의 작품을 평가하였다.
2 비교적 최근의 전시로 2013년 가나아트센터에서 열린 최욱경 회고전과 2016년 국제갤

이 글에서는 최욱경을 둘러싼 기존의 평가가 작가의 다양한 작품 세계를 조망하는 것을 방해하는 왜곡된 선입견을 제공해 왔다고 보고, 과거의 연구에서 간과되어 온 부분들을 다시 논의하고자 한다. 특히 1971년 이후 그녀의 작업은 한국 화단과의 연관선상에서 해석될 여지가 많은데, 이 둘의 관계를 살펴봄으로써 그녀가 미술계로부터 고립되어 작업한 것이 아니라 당시 한국 미술이 안고 있었던 고민을 작품 속에 적극적으로 풀어내려 하였음을 밝히고자 한다.

거대한 추상 화폭을 다루는 여성

최욱경은 어린 시절부터 미술에 흥미와 재능을 보였고 이를 아낌없이 지원한 부모님 덕분에 당시로서는 훌륭한 환경에서 미술 교육을 받을 수 있었다. 그녀는 1950년 김기창, 박래현 부부의 화실을 다닌 것을 시작으로 이화여중 재학시절 미술교사인 김흥수, 장운상의 지도를 받았으며 1956년 서울예고에 입학하여 김창렬, 문학진, 정창섭의 수업을 들었다.[3] 그 후 1959년 서울대학교 미술대학 회화과에 진학하였고 다수의 공모전에서 입상하는 성과를 올렸다.[4] 작가가 대학에 입학한 1950년대 후반에는 한국 앵포르멜 운동이 시작되어 1960년대 초에는 화단의 주류를 이루게 되었으나 학교에서 체계적으로 추상 관련 교육이 이루어지지는 않았던 것으로 보인다.[5]

———

러리에서 열린 대규모 개인전이 있다.

3 최욱경은 자신이 "한국에서 받을 수 있는 미술 교육의 최대한의 혜택을 받았다"고 회고하였다. 윤호미, 「화가 최욱경」, 『마당』, 1982. 1, p. 131.

4 최욱경은 1959년 서울대학교 회화과에 진학한 이후 1961년 국전에서 입선을 수상했고 1962년 제1회 신인예술상을 수상하였다. 이은경, 「최욱경 회화의 연대기적 고찰」, 명지대학교 대학원 미술사학과 박사학위 논문, 2018, pp. 8–9.

5 1950년대 들어 미국과 일본 잡지를 통해 앵포르멜과 추상표현주의의 유행을 접한 이들

1963년 최욱경이 대학을 졸업했을 당시 한국 미술계에서는 앵포르멜의 유행으로 프랑스 유학을 선호하는 경향이 있었으나 그녀는 미국 유학을 결심하였다.[6] 그녀는 자신의 유학동기를 다음과 같이 밝히고 있다.

서울미대를 졸업하고 났을 때 나는 변화가 필요하다고 절실하게 느꼈다. 그 당시 내 주변의 미술적 분위기와 지도교수들의 경향을 내가 완전히 습득하여 필연적으로 다른 어떤 것을 요구했다고 감히 말할 수 없지만 요컨대 나의 유학의 절대적 동기는 변화에 있었다.[7]

작가가 언급한 유학 동기에 나타나듯이 그녀는 한국 화단에서 안정적인 경력을 쌓아 나가는 데 만족하지 않고 변화를 추구하며 더 큰 무대로 발을 내딛는다. 그녀는 1963년 크랜브룩 미술학교(Cranbrook Academy of Art) 대학원에 입학하여 서양화를 전공하고, 조각과 도자기를 부전공하였다.[8] 1960년대 미국 미술계에서는 추상표현주의가 큰 영향력을 발휘하고 있는 가운데 팝아트, 미니멀리즘 등 다양한 미술

이 많았지만 1950년대 말에도 한국 미술대학 정규과정에서는 추상에 대한 교육이 제대로 이루어지지 않았고 개인적으로 외부와의 접촉을 통해 추상에 대한 이해가 가능하였다. 정영목, 「한국현대회화의 추상성, 1950−1970: 전위의 미명아래」, 『造形 FORM』, vol. 18, No. 1, 1995, pp. 21−22.

6 이러한 결정에는 미국 MIT에서 수학하고 미국 여성과 결혼한 오빠의 영향이 컸던 것으로 보인다. 김영나, 「최욱경, 그 생애와 미술」, 『최욱경』(국립현대미술관), 열린책들, 1987, p. 221.

7 최욱경, 「나의 유학시절: 새로운 세계와의 적극적인 만남」, 『동서문화』, 동서문화사, 1972. 9. p. 62.

8 미시간 주에 위치한 크랜브룩 미술학교는 1932년 설립된 사립예술대학원으로 건축, 순수예술, 디자인 분야 대학원 과정을 개설하고 있다. 최욱경은 이 학교에 1963년 진학하여 1965년 석사학위를 취득하였다.

사조가 유행하였고 작가는 이러한 영향을 받았다. 그중에서도 최욱경은 윌렘 드 쿠닝(Willem de Kooning, 1904-1997)과 잭슨 폴록(Jackson Pollock, 1912-1956) 등 추상표현주의 대가들의 작품을 접하고 그들로부터 강한 영향을 받아 자신의 스타일을 구축해나가기 시작한다.[9] 특히 그녀는 대학원 재학 시기 드 쿠닝의 작품을 연구 대상으로 삼았다고 밝힌 바 있는데, 유학 초기 제작된 것으로 추측되는 여러 점의 인체 드로잉들은 드 쿠닝의 드로잉과 매우 유사하며 역동적 선을 통해 형태를 단순화시키는 과정을 보여준다.[10] 또한 1960년대 초반 집중적으로 제작된 추상회화 작품들은 대담한 붓놀림과 화려한 색채의 사용을 특징으로 하는데, 이는 이후 그녀가 선보이게 될 추상표현주의적 화풍의 전조로 여겨진다(그림 1).

최욱경은 1965년 뉴욕으로 이주하여 브루클린 박물관 예술학교(Brooklyn Museum School of Art)에 입학하였다.[11] 뉴욕은 최신 미술 사조를 접할 수 있는 문화의 중심지였고 당시 활발히 일어났던 반전운동과 인권운동의 중심지이기도 했다. 작가는 이러한 사회 운동에 적극적으로 동참하지는 않았으나 작품을 통해 사회 문제에 대한 자신의 입장을 드러냈다. 1968년 작 〈이 피비린내 나는 싸움에서 승자는 누구

9 그녀는 폴록의 작품을 미술관에서 본 경험을 다음과 같이 회고하였다. "……잭슨 폴록은 사실 카다로그라든가 책으로 보았을 때와는 전혀 다른 감동을 주었다……지금까지 회화에서 찾았던 르네상스적인 원근법이라든가 큐비즘에서 보여주는 그런 공간이 아닌, 말하자면 무수한 공간 같은 그런걸 제시하는 것 같았다." 정관모, 최욱경(대담), 「현대 미국 미술의 정황과 두 작품전」, 『공간』, 1976. 10, p. 30.

10 김영태, 「정열여성 3 서양화가 최욱경」, 『여성동아』, 1980. 3, p. 202.

11 브루클린 박물관 예술학교는 브루클린 박물관이 1941년 개설하여 1984년까지 운영한 교육 기관으로, 학위를 수여하지 않는 예술전문학교이다. 최욱경은 이 학교에서 수여하는 막스 베크만(Max Beckman) 장학금을 받고 회화과에서 수학하였다. 또한 1966년 메인 주에 위치한 스코히건 회화 조각학교(Skowhegan School of Painting and Sculpture)에서 모집한 입주작가로 선정되어 6월부터 8월까지 프로그램에 참여하였다.

© 최욱경 유족

그림 1 최욱경, 〈무제〉, 1964, 캔버스에 유화, 63×51cm.

© 최욱경 유족

그림 2 최욱경, 〈인종차별을 중단하라〉, 1968, 푸른 종이에 파스텔, 61×46cm.

'여성'이 말하다

인가?〉는 베트남전에 참전하여 부상을 입은 군인의 모습을 사실적으로 표현한 그림이다. 그녀는 화면의 왼쪽 상단에 제목을 삽입하고 인물 옆에 작은 글씨로 자신의 개인사와 관련된 문장을 적어놓음으로써 전쟁에 대한 비판적 메시지를 직접적으로 전달하고 있다.[12] 〈인종차별을 중단하라〉(1968, 그림 2)는 같은 해 일어난 마틴 루터 킹 목사의 암살 사건으로부터 영향을 받아 제작된 것으로 알려져 있는데, 작품 속 유색인종 여성의 모습에 아시아인으로서 작가가 겪은 복합적인 감정이 투영된 것으로도 해석할 수 있다.

또한 당시 미국에서 큰 반향을 일으키던 팝아트의 영향을 받은 작품들도 이 시기 여러 점 제작되었다. 음료 캔을 상표까지 그대로 그린 〈무제〉(1966)는 흔한 대량생산품을 소재로 했다는 점과 이를 선명한 색상을 통해 평면적으로 표현했다는 점에서 팝아트적 특징을 보인다. 만화적인 단순한 표현이 눈길을 끄는 〈선글라스 너머〉(1967)와 재스퍼 존스의 성조기 작업을 떠올리게 하는 〈무제〉(1967) 등에서도 대중적이고 일상적인 소재의 표현이 두드러진다. 특히 〈무제〉에 그려진, 성조기와 태극기를 결합시킨 형상은 한국인이면서도 미국의 문화적 영향을 강하게 받은 작가의 정체성에 대한 고민을 반영하는 것으로도 해석 가능하다. 이 밖에도 잡지나 신문의 기사, 광고의 문자나 사진을 오려 붙인 콜라주 작품을 1960년대 후반 여러 점 제작하였다.

이처럼 1960년대의 작업 목록을 보면 최욱경이 추상 작업 외에도 여러 점의 구상 작품들을 통해 당대의 다양한 사조를 실험했다는 것과 주변 환경에 민감하게 반응했다는 사실을 확인할 수 있다. 그러나

12 인물 옆에 적힌 영문 문장은 "devoted to my second brother whom passed in young age(어린 나이에 죽은 둘째 오빠에게 바친다)"는 내용으로 한국전쟁 때 죽은 오빠에 대한 작가의 자전적 경험과 연관된다.

'추상표현주의자' 최욱경 회화의 재해석

전시에 출품되어 세간의 이목을 집중시킨 것은 주로 거대한 캔버스와 강렬한 색채를 특징으로 하는 그녀의 추상 작품들이었다. 흥미롭게도 대형 추상 작업은 1960년대 후반에 집중되었고 1970년대 이후에는 간헐적으로 이루어졌기 때문에 그녀의 작업 전반을 포괄하는 특징은 아님에도 불구하고 많은 비평이나 신문기사에서 작품의 거대한 크기를 언급하는 부분을 발견할 수 있다.

이처럼 대담하고 자유분방한 작품의 화풍이나 큰 사이즈에 관심이 쏠린 것은 '거대한 추상 화폭을 다루는 작은 여성'에 대한 세간의 호기심 어린 시선을 반증하는 것으로 볼 수 있다.[13] 당시 언론에 보도된 그녀가 작업하는 모습을 촬영한 사진을 보면 당대 유행했던 옷차림을 하고 거대한 캔버스를 당당하게 마주한 젊은 여성을 발견할 수 있는데, 이는 곧 새로운 여성 예술가의 이미지를 탄생시켰다. 이처럼 그녀는 여성 작가에 대한 사회의 고정관념에 반하여 여성답지 않다고 여겨지는 조형 어법을 구사함으로써 남성 작가들과 동등하게 인정받고 당대의 주류 미술계에 다가설 수 있었다.[14] 여기에 술과 담배를 즐기며 주변과 화합하지 못하는 성격에 대한 묘사가 더해지면서 '남자 같은 여자', '대담한 여류화가'라는 탈여성화된 자유분방한 예술가 이

13 "제 작은 키로는 거대한 캔버스(보통 1백호 이상 된)를 펼쳐놓을 수가 없어서 테이블을 펼쳐놓고 그 위에 다시 의자를 놓은 후 사다리 타는 기분으로 기어올라 캔버스를 고정시키곤 했죠." 「9년 만에 미국서 귀국 개인전 준비' 서양화가 최욱경양」, 『중앙일보』, 1971. 8. 31.
"……5피트 2인치의 작은 키, 43킬로의 체중으로 사닥다리를 타고 올라가 5백호 짜리 대작을 그리고 있는 최욱경을 보면 '화산 같은 여자'라는 느낌이 든다……" 김영태, 「최욱경 소묘」, 『최욱경』(국립현대미술관), 열린책들, 1987, p. 233.
14 실제 최욱경은 학생시절 선생님으로부터 '여자답지 않게 대담하다'는 작품평을 듣고 그것을 칭찬으로 받아들인 적도 있었다고 밝혔다. 윤호미, 「화가 최욱경」, 『마당』, 1982. 1, p. 135.

'여성'이 말하다

미지가 형성되었다.[15] 이러한 이미지로 인해 추상 회화 이외의 작품들은 그녀의 작업 목록 안에서도 주변화되는 경향이 있었고 그 중요성이 간과되어 왔다.

한국 화단의 이방인

최욱경은 1971년 귀국하여 전시와 활발한 학술 활동을 이어갔으나 1974년 다시 미국으로 떠나게 되는데, 이에 대해 여러 평론가들은 그녀가 한국 화단에 적응하지 못했기 때문으로 기술하고 있다.[16]

"8년간의 미국에서의 생활을 마치고 귀국한 후 제작한 작품에서는 부정적인 면이 엿보인다……최욱경이 한국 화단에서 자신의 위치를 발견하지 못한 때문인지도 모르겠다……첫 번째 귀국해서 고국에 정착하려는 시도에서의 실패감이 표출된 그림이 아닐까……"[17]

"……그가 미국에서 첫 번째 귀국을 한 후 다시 도미의 길에 오른 것은 주변의 간섭을 초월하여 자기 세계에만 몰입하고자 했기 때문

15 그녀는 술과 담배를 즐기고 고집스러운, 남과 어울리기 힘든 예술가적 기질이 다분한 인물이었다고 전해진다. 이석구, 「삶과 예술을 합일시키려던 구도자」, 『예술혼을 사르다 간 사람들』, 아트북스, 2004, p. 83.
　　최욱경은 "술과 담배를 즐기며 관습적인 삶에 반발하는 듯한" 생활태도를 지녔고, 세간에 '남자 같은 여자', '대담한 여류화가'라는 이미지로 알려져 있었다. 김영나, 앞의 글, p. 217.
16 최욱경은 1971년 신세계 화랑에서 개인전을 열었고 1972년 시집 『낯설은 얼굴들처럼』을 출판하였으며 『한국 근대미술 60년 소사(1900-1960)』(이경성, 이구열 공저)를 영문으로 번역하였다. 또한 1972년 논문 「한국 회화와 미국 회화의 상호작용」을 발표하였다. 1974년 그녀는 캐나다에서 열릴 전시회 준비를 위하여 한국을 떠난 이후 미국에 머무르게 된다.
17 김지현, 「어둠 속으로 사라지며 밝은 작품을 남겨」, 『미술세계』, 36호, 1987. 9, p. 87.

이다. 그만큼 당시 우리나라 화단은 작가에게 유형, 무형의 간섭과 요구를 했었고, 이로부터 자유로워지기 위해 다시 한 번 도미를 감행……"[18]

최욱경이 구체적으로 한국 화단과 어떤 갈등을 겪었는지는 알려진 바가 없는 가운데, 위와 같은 글들은 그녀가 첫 번째 귀국하여 국내에 머무른 시기를 일종의 과도기로 묘사함으로써 이 시기 제작된 작품들의 중요성을 반감시키고 있다. 이 작품들을 바로 보기 위해서는 당시 한국 미술계의 상황을 돌아보면서 작가가 처했던 상황을 재구성해 볼 필요가 있다. 최욱경이 귀국한 1970년대 초는 앵포르멜 미술이 하나의 정형으로 자리잡게 되면서, 다른 한편에서는 기하추상과 오브제, 설치 작업이 활발히 이루어지던 시기였다. 또한 민족주의적 성향이 강한 사회 분위기 속에서 단색조 회화가 부상하고 있었다.[19] 이러한 당시 상황에서 추상표현주의 화풍은 쇠퇴기를 맞고 있었고, 그녀의 작품은 1960년대의 경향을 답습하는 것으로 인식되어 큰 주목을 끌기 어려웠을 것으로 추측된다.

또한 국내의 여러 잡지들은 그녀를 대표적인 미국 유학파 작가로 소개하면서 미국적인 화풍을 구사한다고 평가하였다.[20] 실제 그녀의 유학 시기 작업에서는 드 쿠닝, 클리포드 스틸(Clifford Still, 1904-

18 이경성, 앞의 글, 페이지 없음.

19 1970년대를 대표하는 한국의 단색조 회화는 1973년 무렵 등장하여 1970년대 말까지 번성하였는데, 1975년 5월 일본 도쿄화랑에서 열린 《한국 5인의 작가 다섯 가지 흰색》전이 그 공식적인 기점으로 여겨진다. 권영진, 「1970년대 단색조 회화」, 『한국현대미술 읽기』, 눈빛, 2013, p. 151.

20 1974년 1월호 『공간』에는 미국 유학파 출신 작가인 정관모와 최욱경이 미국의 현대미술에 대해 논하는 대담 기사가 실렸다. 이 잡지에는 최욱경의 작품에 미국 사조의 영향이 많이 나타난다고 평가하는 부분이 등장한다. 정관모, 최욱경(대담), 앞의 글, p. 33.

'여성'이 말하다

1980), 프란츠 클라인(Franz Kline, 1910–1962), 로버트 마더웰(Robert Motherwell, 1915–1991) 등 여러 미국 작가들의 작품과 외형적 유사성이 발견되는데, 이는 그녀가 미국 사조를 답습한 화가라는 인식을 심어주는 데 일조하였을 것으로 짐작된다.[21] 서구 사조의 수용은 우리의 민족적 정체성 추구와 결부되면서 한국 현대미술의 중요한 화두가 되어왔다. 따라서 '미국적 색채가 강한 작품'이라는 평가는 부정적 시선을 내포할 수밖에 없었으며 최욱경 역시 이를 인식하고 있었기에 민감한 반응을 보였다.[22]

그녀가 1972년 발표한 논문 「한국회화와 미국회화의 상호작용」에서는 서구 사조의 수용에 대한 작가의 생각을 엿볼 수 있다. 그녀는 미국의 경우 서구 미술의 전통에 뿌리를 둔 상태에서 앞선 사조에 대한 반발로 자연스럽게 새로운 사조가 등장하고 그것이 보편화되는 데 오랜 시간이 소요되는 데 반해, 우리는 이러한 과정이 생략된 채 파편적으로 유입된 사조를 표피적으로 수용하는 데 급급하다고 지적하였다.[23] 이는 당시 국내에서 전개되고 있었던 다양한 미술 경향들에 대한 비판으로 볼 수도 있고 유행이 지난 듯 보이는 추상 작업을 지속하고 있는 스스로를 위한 변론으로 해석할 수도 있을 것이다. 그녀는 서구 사조의 수용 과정에서 전통을 각성하고 이를 통해 서구에서 유입

21 미술사학자 김영나와 송미숙은 최욱경의 작품을 시기별로 구분하여 미국 주요 화가들의 작품과 상세히 비교 분석하였다. 김영나, 앞의 글, pp. 222–227, 230–231; 송미숙, 「최욱경–형태와 색채의 역동성」, 『공간』, 1987. 6, pp. 92–95.

22 조용훈, 『요절』, 효형출판, 2002, p. 132.
 1980년 『여성동아』에 실린 기사에서 시인 김영태가 최욱경의 작품에 '미국적 발상의 회화'라는 논평이 따라붙는 상황을 지적하자 최욱경은 "초가집, 황소, 아이들, 논둑길을 그려야만 한국적이냐"고 반박하면서 그러한 평가에 대해 거부감을 드러냈다. 김영태, 앞의 글, p. 207.

23 최욱경, 「한국회화와 미국회화의 상호작용」, 『공간』, 1972. 3, pp. 38–39.

된 사조를 완전히 우리 것으로 소화하여 새로운 문화를 생산해 내야 한다고 주장하는데, 이는 그녀가 1970년대 초 국내에 체류하는 기간 동안 제작한 작품들을 이해하는 데 중요한 실마리를 제공한다.[24]

1972년 그려진 〈가족잔치〉는 당시 국내에서 흔히 볼 수 있었던 장판지 위에 검은 잉크를 사용하여 그린 그림이다. 1973년 작 〈인간애는 평화이다〉에서도 한지 위에 아크릴을 사용하고 있는데, 이들 작품에서는 작가 특유의 자유롭고 강한 필치와 흔히 한국적인 것으로 인식되는 재료가 지닌 토속적 바탕색이 결합되고 있다. 대형 캔버스가 아닌 종이 재질을 사용하여 다소 작은 사이즈로 제작되었다는 특징과 더불어 이전 작품의 강렬한 색채에 비해 검정이나 회색, 연보라 등 다소 완화된 중간색을 사용하고 있는 점도 변화된 양상으로 지적된다. 또한 〈당신은 여기 있읍니다〉(1972, 그림 3)와 같이 한지를 바탕으로 하여 일반적인 그녀의 작품과는 전혀 다른 기하학적 형태를 담은 작품도 눈에 띄는데, 이는 당시 국내에서 유행하였던 기하학적 추상 작업의 영향으로도 추측할 수 있다. 이 밖에도 1973년에 제작된 〈무제〉는 우리 민화에 등장하는 호랑이로부터 영감을 받은 작품으로 호랑이의 형태를 대담하게 단순화시키고 특유의 얼룩 무늬를 청사초롱이나 무속인의 의상에 사용되는 강렬한 빨강과 파랑의 대비로 표현한 것이다(그림 4).[25] 또한 이 시기 한지에 먹을 사용한 서체추상과 흡사한 작품도 나타나 한국적 정체성을 의식한 작품들이 다수 제작되었음을 확인할 수 있다.

이처럼 최욱경은 오랜 기간 미국에서 체류 후 한국 화단에서 이방인과 같은 존재로 인식되는 상황에서 한국의 전통적 요소를 작품에

24 같은 글, p. 39.
25 김영나, 앞의 글, p. 225.

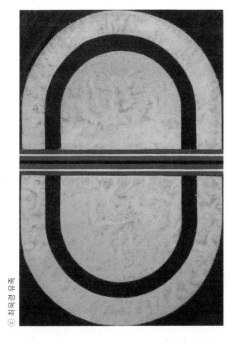

© 최욱경 유족

그림 3 최욱경, 〈당신은 여기 있읍니다〉, 1972, 한지에 아크릴, 91×136cm.

© 최욱경 유족

그림 4 최욱경, 〈무제〉, 1973, 종이에 아크릴, 15×21cm.

'추상표현주의자' 최욱경 회화의 재해석

도입하려는 노력을 보였다. 작가 스스로 단청과 민화에서 한국적 구도와 색의 아름다움을 새롭게 인식하였다고 밝힌 바 있으며 장판지, 골판지, 화선지, 먹 등 다양한 재료를 작업에 도입하였다. 그녀는 1973년 열린 국내 개인전을 앞두고 언론과의 인터뷰에서 "지난 2년간이 20년 동안 배워온 서양식 그림과 한국적인 현실과의 조화와 적응의 시기였다"[26]고 언급하였다. 이러한 고백은 짧은 시기 동안 한국적 전통을 모색하고 이를 서구적 양식에 접목하기 위해 고군분투했을 작가의 고민을 짐작케 한다. 결과의 성패 여부를 떠나, 이 시기 작품에 나타나는 다양한 시도는 그녀가 추상 작업을 지속하면서도 한국 미술계의 변화된 상황 내에서 새로운 돌파구를 찾기 위해 능동적으로 대처한 것으로 해석할 수 있을 것이다.

여성성과 한국성의 자각

1974년 미국으로 떠났던 최욱경은 1979년 대구의 영남대학교 사범대학 회화과 부교수로 부임하게 되면서 미국에서의 생활을 마무리하고 한국에 정착하게 된다. 이후 1980년대에 그녀는 꽃을 모티프로 한 작품을 다수 발표한다. 1980년에 제작한 〈열리기 시작〉(그림 5)은 이전 작품과는 차이를 보여주는 섬세한 선긋기를 통해 완벽한 좌우 대칭의 구성을 보여주는데, 제목과 타원형 형태가 생명이 움트는 순간, 꽃봉오리가 열리는 순간 등을 연상시킨다. 1978년 제작된 〈열리기 전〉과 1981년 작 〈만개〉 등은 순차성을 보여주는 연작으로 연필과 색연필을 사용하여 무수히 많은 선을 통해 정교한 도면처럼 그려진 것이 특징이다. 이전 작품들이 추상적 형태와 역동적인 선, 화려한 색채

26　「재료의 실험전 연 최욱경씨」, 『조선일보』, 1973. 11. 9.

©최욱경유족

그림 5 최욱경, 〈열리기 시작〉,
1978, 한지에 색연필, 파스텔,
크레용, 99×74cm.

를 특징으로 하였다면 이 작품들은 구체적인 형상을 보여주는 가운데
정적이고 대칭적인 구성을 취하고 있으며 꽃, 열매, 여성의 성기 등을
연상시킨다. 탐스럽게 만개한 붉은 꽃이 화면을 가득 채우고 있는 〈빨
간 꽃〉(1984, 그림 6)은 대담한 구성과 율동적인 선의 표현이 두드러지
는 작품으로 꽃의 형상이 비교적 사실적으로 표현되고 있다.

　이처럼 꽃을 소재로 한 작품들은 최욱경의 이전 시기 작품 스타
일과 차이를 보이며 여성성을 강하게 드러내는 것으로 평가받는다.
또한 색채와 표현 방식에서 조지아 오키프(Georgia O'Keeffe, 1887-
1986)의 작품의 영향을 받았을 것으로 추측된다. 1920년대부터 확
대한 꽃의 형태를 감각적으로 표현한 그림을 다수 제작한 오키프는
1980년대까지 뉴멕시코에 거주하며 작품활동을 펼쳤다. 최욱경 역시

<div style="text-align: right;">ⓒ최욱경</div>

그림 6 최욱경, 〈빨간 꽃〉, 1984, 캔버스에 유채, 100×80cm.

뉴멕시코 주에 위치한 로스웰 미술관(Roswell Museum)의 레지던시 프로그램에 선정되어 1976년 10월부터 1977년 8월까지 10개월간 로스웰에 머무르며 작품 제작에 몰두하였다. 당시 미국에서 여성주의의 부상과 함께 오키프의 작품이 다시금 주목받고 있었고, 그녀가 뉴멕시코에 거주하며 그곳의 자연을 그리고 있다는 사실이 잘 알려져 있었음을 감안하면 최욱경의 작업에서 오키프의 영향을 언급하는 것이 비약은 아닐 것이다.[27] 그러나 오키프의 작품은 정적이고 신비한 분위기

27 최욱경은 뉴멕시코에 거주하는 동안 그곳에서 수집한 소뼈와 말뼈 등을 그리기도 했는데, 이는 오키프의 〈소의 두개골-빨강, 흰색, 파랑〉(1926)에서 영감을 받은 것으로 보인

가 지배적인 데 비해 최욱경의 작품은 보다 다채로운 색상을 사용하고 역동적 느낌을 전달하는 선의 움직임이 강조되어 생동감이 강하게 느껴진다.

'대담한 추상표현주의 여류화가'로 잘 알려진 작가의 이력을 떠올릴 때 구상적 형상이 부각되고 밝은 색감을 주조로 하여 여성적 감수성이 드러나는 이 시기의 작업은 눈길을 끈다. 그녀는 1982년 언론과의 인터뷰에서 "나는 처음 조그만 여자 대학을 원했다. 우리나라 여성들의 교육에서 지금까지 숨겨 놓은 재능을 찾는 일을 하고 싶었다. 그리고 근본적으로 여자만이 할 수 있는 예술의 세계, 여자이기 때문에 느끼고 발견하는 요소가 있기 때문에 나는 그것을 닦고 싶다"[28]며 여성으로서의 자의식을 뚜렷이 드러냈다. 또한 그녀는 "여자로서의 감성과 체험에서 걸러져 나온, 여성의 의식에 관련된 표상을 창출시켜 직접적으로 구사하여 시각적 용어로 표현, 전달하는 것"[29]을 목표로 한다고 밝혔다. 그러나 이 시기 작품이 이전에 비해 여성적이며 섬세해졌다는 세간의 논평에 대해서는 비판적 태도를 취하며 본인은 표피적인 의미의 여성성이 아니라 보다 깊은 내면에서 우러나오는 여성의 경험과 감수성을 표현하고 싶다고 언급하였다.

한편 최욱경이 영남대 교수로 재직하며 한국에 정착한 시기에는 전통의 보존과 근대화의 달성을 강조하는 사회·정치적 분위기와 맞물려 미술에서도 당대성과 독자성을 추구하는 단색조 회화가 1970년대 중반 이후 한국 화단의 주류로 자리잡고 있었다.[30] 단색조 회화는

다. 김영나, 앞의 글, pp. 230–231.

28 윤호미, 앞의 글, p. 135.
 최욱경은 1981년 덕성여자대학교 회화과 교수로 부임하였다.

29 최욱경, 「절제되고 압축된 감성의 단순성을」, 『공간』, 1982. 5. p. 39

'추상표현주의자' 최욱경 회화의 재해석

서구 추상미술의 외형을 닮았으나 근원적인 자연으로의 회귀, 무념무상의 초월적 정신세계를 지향한다는 점에서 변별성을 갖는다.[31] 이처럼 단색조 회화의 절제된 색과 평면성이 강조되는 화면이 정신성을 표상하며 한국의 전통미와 연결되던 이 시기에 강렬한 색채와 생동하는 움직임을 특징으로 하는 최욱경의 작업은 낯선 것, 혹은 시대의 흐름을 거스르는 것으로 받아들여졌을 법하다.

작가가 귀국 후 산을 모티프로 한 일련의 작품들을 그리게 된 데에는 이러한 미술계의 맥락과 개인적 상황이 함께 작용했으리라 여겨진다. 그녀는 영남대학교에 재직하면서 그 지역의 산의 형상에 특히 큰 관심을 갖고 이를 작품의 소재로 삼았다. "……자연은 내 그림의 고향이다. 귀국 후 2년간, 나는 우리나라의 산들을 찾아다니며 감격해했다. 특히 경상도 지방의 산들과 그 능선, 거제도 학동 앞바다의 물빛 등은 나로 하여금 생명의 본질을 느끼게 했다."[32] 이 시기 제작된 여러 점의 작품에서 산과 바다는 비교적 구체적인 형상으로 묘사되고 있으며 높지 않은 산들이 중첩되어 부드러운 선의 흐름을 만들어내는 가운데 이전보다 절제된 선과 색의 사용이 눈에 띈다(그림 7). 일부 작품에서는 직선이나 원을 사용하여 프레임을 통해 산을 바라보는 것 같은 효과를 주며 화면에 깊이를 부여하거나 단절된 느낌을 표현하기도 한다(그림 8).

이 시기 작품들에 나타난 자연에 대한 관심은 작가 본인의 경험

30 단색조 화가들은 물성과 신체적 행위를 탐구하면서도 물질에 깃든 정신, 행위를 통한 깨달음과 같은 역설의 미학을 통하여 서구 미학과의 변별력을 확보하고자 함으로써 민족주의 전략에 부응하였다. 윤난지, 「단색조 회화의 다색조 맥락」, 『현대미술사연구』, Vol. 31, No. 1, 현대미술사학회, 2012, p. 170.

31 권영진, 앞의 글, p. 153.

32 김영나, 앞의 글, p. 228 재인용.

그림 7 최욱경, 〈파란 선이 있는 산〉, 1983, 캔버스에 연필과 아크릴, 112×140cm.

그림 8 최욱경, 〈섬들처럼 떠있는 산들〉, 1984, 캔버스에 아크릴, 99×73.5cm.

　　　　　　　　　　　　　　　　　　　　　　'추상표현주의자' 최욱경 회화의 재해석

에서 우러난 것이지만 김환기, 유영국, 류경채 등 우리나라 초기 추상 작가들의 작업에서도 자주 발견되는 것이다. 그들은 서구적 조형 어법을 따르면서도 우리의 문화적 전통을 담아내기 위해 자연 풍경을 즐겨 그렸다. 최욱경 역시 그들처럼 당시의 주류 경향인 단색조에 동화되기보다는 우리 자연에 대한 관심을 통해 민족적 정체성을 추구하고자 했던 것으로 보인다. 그러나 앞서 언급한 여성성에 대한 인식이나 자연 모티프의 도입은 단색조 회화가 주류로 자리 잡은 당대 한국 화단에서 주목받기 어려웠기에 이러한 시도는 미술사적으로 비중 있게 다루어지지 않고 주변으로 밀려나게 되었다.

⁂

한 예술가의 특정 면모를 부각시키고 신화화하는 것은 그를 사람들의 뇌리에 깊이 각인시키지만 작품을 바로 보는 데는 장애물이 되기도 한다. 특히 요절한 예술가의 경우 짧은 생애와 더 펼치지 못한 작품에 대한 아쉬움이 더해져 작가에 대한 평가에 더욱 극적인 요소가 가미된다. 어느 비평가는 글에서 최욱경이 예술가로서의 개성도 남달랐지만 생활인으로서의 실질적인 고민도 많이 안고 있었던 인물이라 회상하였다.[33] 그녀의 기존 이미지는 '생활인'으로서의 면모는 찾아볼 수 없는 '세상과 유리된 고독한 예술가상', 혹은 '엘리트 코스를 밟아온 지적인 여성 화가'로 묘사되며 작가의 일면이 강조된 형태로 기술되어 왔다. 이 글은 최욱경을 묘사하는 하나의 단일한 이미지에서 탈피하여 그녀의 작품세계를 다각도에서 조명하고자 하였다.

최욱경의 작업을 전반적으로 살펴보면 그녀가 고집스러운 예술가

33 김영나, 앞의 글, p. 218.

이면서도 주변 상황에 무관심하지 않은 작가였음을 실감하게 된다. 작가가 처한 상황의 변화는 작품 속에 고스란히 반영되었고, 그 속에는 주변 환경에 대한 작가의 반응과 고민이 담겨 있음을 확인할 수 있다. 이는 그녀의 작업을 한국 미술계와의 관계 속에서 살피는 것이 작품에 나타나는 변화를 이해하는 데 중요한 열쇠가 될 수 있음을 시사한다. 당대성과 민족성의 추구는 1970년대 한국 미술계의 가장 큰 과업으로 인식되었는데, 최욱경의 일부 작업은 이러한 틀 안에서 설명된다.

　　미국의 최신 사조를 적극적으로 받아들인 그녀의 초기 작업과 우리 것에 대한 고민을 보여주는 후기 작업들, 여성성의 자각과 자연 모티프의 도입을 통해 한국성의 추구로 나아가는 과정은 한국 현대미술이 안고 있었던 서구 사조의 수용과 민족적, 개인적 정체성에 대한 고민을 압축적으로 보여준다. 이러한 정체성에 대한 고민은 한국과 미국을 오가는 가운데 자신의 입지를 확보하기 힘들었던, 특히 여성이라는 제약을 안고 있었던 작가가 예술가로서의 확고한 위치를 구축하기 위해 노력해 온 과정에 고스란히 투영된다. "일어나라! 좀 더 너를 불태워라!" 화가의 작업실에 걸려 있었다는 이 문구는 한국의 여성화가로서 정체성을 확립하기 위해 쉼 없이 전진했던 그녀의 치열한 인생에 오버랩된다.

양혜규의 여성적 글쓰기

전유신

양혜규는 서울대 조소과를 졸업한 뒤 독일에서 유학했고, 1990년 대 후반부터는 주로 국제 미술계를 중심으로 활발한 활동을 해온 작가이다. 양혜규의 작업을 국내 미술계에 본격적으로 소개한 전시는 2010년에 아트선재센터에서 열린 개인전 《셋을 위한 목소리》였다. 이 전시에서 주목할 점은 프랑스의 여성 소설가 마르그리트 뒤라스(Marguerite Duras)가 각본을 쓰고 감독한 영화들을 소개하는 영화제와 그녀의 소설 『죽음에 이르는 병(*La Maladie de la Mort*)』을 각색한 모노드라마가 부대 행사로 마련되었고, 이 외에도 뒤라스와 관련된 다양한 텍스트들을 수록한 소책자가 발간된 것이다. 양혜규는 2008년부터 뒤라스의 영향을 반영하는 작품을 선보이기 시작했는데, 2010년의 《셋을 위한 목소리》전은 그러한 관심사를 작품뿐 아니라 영화제와 연극, 출판물을 통해 집약적으로 드러냈다는 점에서 의미를 갖는다.

* 이 글은 『미술사학보』 제41집(2013)에 게재한 논문인 「마르그리트 뒤라스와 여성적 글쓰기를 통해 본 양혜규의 작업」을 일부 수정하여 재수록한 것이다.

이 전시와 함께 출간된 『셋을 위한 목소리』에서 양혜규는 뒤라스를 여성주의로 해석한 줄리아 크리스테바(Julia Kristeva)를 몇 차례에 걸쳐 인용하고 있다. 크리스테바는 남성과는 다른 여성성을 인정해야 한다는 차이의 페미니즘을 주장한 프랑스 페미니스트들 중 한 사람으로, 뒤라스에 대한 양혜규의 이해의 통로이자 그녀의 작업에 여러 키워드를 제공한 이론가이기도 하다. 《셋을 위한 목소리》에서의 '셋' 혹은 '3'이라는 개념은 양혜규의 작업에 있어 다채로운 의미를 지니지만, 이 글에서는 양혜규, 뒤라스, 크리스테바라는 3인의 목소리와 이야기가 만들어내는 관계에서 출발해 그 의미를 확장시켜 보고자 한다. 특히 세 사람을 이어주는 주요한 연결점은 '여성으로서의 글쓰기'이다. 크리스테바와 같은 프랑스의 페미니스트들은 여성의 차이를 드러내기 위한 방법으로서의 '여성적 글쓰기(Écriture Féminine)'를 주장한다. 그녀 이외에도 뤼스 이리가레이(Luce Irigaray)와 엘렌느 식수(Hélène Cixous)와 같은 페미니스트들이 대표적인데, 이 중 식수는 여성적 글쓰기를 하는 3인의 프랑스 작가 중 한 사람으로 뒤라스를 손꼽기도 했다. 이 글에서는 뒤라스의 글쓰기와 그것을 여성적 글쓰기로 정의한 차이의 페미니즘, 그리고 양혜규의 작업이 맺고 있는 삼각의 관계를 탐구해보고자 한다.

마르그리트 뒤라스와 여성적 글쓰기

뒤라스는 1914년에 당시 프랑스의 식민지였던 베트남에서 출생했고, 고등학교를 마칠 때까지 그곳에서 성장했다. 1932년에 프랑스로 돌아와 정치학과 법학을 전공하였고, 1940년대부터 본격적으로 집필활동을 시작했다. 제2차 세계대전 중에는 레지스탕스 운동에 가담하고 프랑스 공산당에 가입하는 등 정치활동에도 적극 참여

'여성'이 말하다

한 바 있다. 그러나 그녀의 문학은 이와 같은 자신의 정치적 성향이나 주장을 드러내기보다는 식민지에서 보낸 유년시절의 기억을 재현하는 것에 초점이 맞춰져 있다. 프랑스를 대표하는 문학상인 공쿠르상(Prix Goncourt) 수상작이자 동명의 영화로 제작되기도 한『연인(L'Amant)』(1984)은 뒤라스를 글쓰기로 인도한 유년시절을 기반으로 한 자전적 소설로 특히 잘 알려져 있다. 이에 이 작품을 중심으로 뒤라스와 여성적 글쓰기의 관계를 살펴보고자 한다.

　『연인』에서 '집'은 뒤라스의 유년시절을 상징하는 공간으로 묘사된다. 이곳은 남편이 일찍 세상을 떠난 뒤 타국에서 세 남매를 홀로 양육해야 했던 뒤라스의 어머니가 고단한 삶의 그림자처럼 토해내는 광기와 큰아들에 대한 집착에 가까운 사랑이 뒤얽혀 있는 질식할 듯한 어둠의 공간으로 그려진다. 아직 어린 소녀였던 뒤라스의 유일한 탈출구는 작은오빠에 대한 사랑과 우연히 만나게 된 부유한 중국인 남자와의 성애뿐이다. 유년기의 뒤라스는 식민지에 거주하면서도 식민지 배자의 위치에 속하지 못할 정도로 가난한 프랑스인이자 어머니와 큰오빠의 광기에 지배당하는 또 다른 피지배자로서 이중의 소외를 경험하는 인물로 그려진다.『연인』에서 묘사된 뒤라스의 유년시절은 그녀의 문학세계의 원형으로, 다양한 작품을 통해 끝없이 변주되어 등장한다. 프랑스의 페미니스트들이 뒤라스에 주목하는 이유는 바로 그의 무의식을 지배하는 유년시절의 상징성과 기억의 잔상을 고스란히 전달하는 감각적 글쓰기의 방식 때문이다.

　프랑스 페미니스트들은 후기구조주의와 정신분석학을 기반으로 페미니즘 담론을 형성했는데, 정신분석학 중에서는 특히 자크 라캉(Jacques Lacan)의 타자 개념을 적극적으로 수용했다.[1] 라캉은 독립적

1　1970년대의 프랑스 페미니즘 운동은 정신분석학과 후기구조주의 이론과 같은 탈근대

인 자아개념을 갖지 못한 어린아이가 자신을 어머니의 일부라고 생각하며 외부세계와 분리된 존재로 인식하지 못하다가, 아버지에 의해 어머니의 몸에 다가가지 못하도록 강요받는 오이디푸스기를 지나 처음으로 자신을 타인과 분리된 존재로 구별하게 된다고 보았다. 그리고 이 시기의 전과 후를 각각 '상상계(the Imaginary)'와 '상징계(the Symbolic)'로 명명했다.[2] 라캉은 어머니와의 일체감에 대한 욕망을 억압당했을 때 최초로 무의식이 생겨나며, 이것이 곧 욕망이라고 보았다. 그러나 어머니나 세계와의 상상적 결합이라는 소망은 현실에서는 이루

적 학문을 페미니즘의 의도에 맞게 수용해 여성 운동 담론을 형성하고자 했다. 특히, 정신분석학을 페미니즘 담론의 일부로 수용한 것은 프랑스 페미니즘의 독특한 특성으로, 1960년대 미국의 페미니스트들이 프로이트를 공개적으로 비난하며 그의 이론을 거부하는 데서 출발했던 것과는 대조적이다. 식수, 크리스테바, 이리가레이 등 여성적 글쓰기와 연계되는 작가들은 페미니즘 운동 그룹 중 '정치와 정신분석(Politique et Psychanalyse)'의 일원으로도 활동한 바 있다. 프랑스 페미니즘과 여성적 글쓰기의 연관 관계는 전유신, 「레베카 호른의 작업에 나타난 여성 신체의 재현: '여성적 글쓰기'를 통한 접근」, 이화여자대학교 대학원 석사학위논문, 2003, pp. 9-20 참조.

2　상징계는 어머니와 아이 사이의 이자적 일체감을 깨뜨리면서 등장한 아버지에 의해 시작되는 것으로, 이는 곧 아이가 어머니의 몸을 상실하게 되는 것을 의미한다. 이러한 상실과 결핍을 경험한 이후부터 아이는 어머니를 향한 욕망이나 어머니와의 상상계적 일체감을 스스로 억압하면서 동시에 아버지가 상징하는 세계로 들어가게 된다. 라캉은 이를 언어구조로의 진입과 동일시하면서 결국 자아를 이와 같은 언어구조에 의해 형성된 결과물로 규정했다. 페미니스트들은 우리의 자아가 허구이며 언어 습득을 통해 비로소 형성되는 것이라고 본 라캉의 이론을 통해 여성의 자아 역시 언어적으로 규정된 것이며 고정된 개념이 아님을 주장할 수 있었고, 이를 통해 여성의 정체성을 새롭게 정의할 수 있었다. 그러나 자아 형성 과정에서 타자로 설정된 어머니가 주체의 형성을 위해 억압되는 것으로 그려진 점과 주체가 형성되는 출발점인 상징적 질서를 아버지의 영역으로 간주한 점 등에 대해 페미니스트들은 라캉 역시 여성을 타자로 주변화하는 가부장적 사고방식을 탈피하지는 못했다며 비판했다. 프랑스 페미니스트들은 라캉의 타자 개념을 수용하면서도, 아이와 아버지가 맺는 오이디푸스적 관계에 주목하기보다는 아이와 어머니, 즉 주체와 타자가 강한 애정관계를 형성하고 있던 상상계에 관심을 보인다. Toril Moi, *Sexual/Textual Politics*, 임옥희 외 옮김, 『성과 텍스트의 정치학』, 한신문화사, 1994, pp. 115-118.

어질 수 없는 것이기 때문에 욕망은 결코 충족될 수 없으며, 그것을 실현할 수 있는 유일한 방법은 죽음에 이르는 길뿐이다. 『연인』에서 뒤라스는 광기에 사로잡힌 어머니와의 화해가 불가능해지자 이러한 분열과 소외를 벗어나기 위해 작은오빠와의 근친에 가까운 사랑이나 중국인 남자와의 밀애와 같은 금지된 사랑과 욕망을 끊임없이 추구한다. 크리스테바는 『검은 태양』에서 뒤라스의 문학에 나타나는 죽음에 대한 공포, 광기, 심적 불안, 난폭성, 고통과 슬픔 등을 정신분석학적으로 설명하며, 그녀의 작품에서는 "죽음과 고통이 텍스트의 거미줄"[3]이라고 분석하고 있다.

그러나 프랑스 페미니스트들은 현실적으로는 불가능한 상상계로의 회귀를 가능하게 하는 것이 바로 '여성적 글쓰기'일 수 있다고 주장한다. 후기구조주의와 라캉의 정신분석학 이론의 영향을 받아 자아가 언어구조에 의해 형성된 결과물이라고 보는 이들에게 우리를 지배하는 현실의 언어, 즉 상징계의 언어는 남성중심적 사고체계에 기반한 이분법적 언어구조를 근간으로 한다. 이로 인해 이성/육체의 이분법이 남성/여성의 이분법과 동일시되었고, 결과적으로 여성은 몸과 연관된 비이성적인 것으로 코드화되었다. 그런 점에서 프랑스 페미니스트들은 이성 중심적 사고에 의해 왜곡되기 이전의 여성, 신체, 타자와 같은 항들의 고유한 의미를 재발견하고 이분법적 구조를 자유롭게 위반하는 글쓰기를 함으로써 상상계를 회복하는 것이 가능하다고 보는 것이다.

여성적 글쓰기에서 신체는 여성적 언어가 탄생할 수 있는 근원지이며, 프랑스 페미니스트들은 특히 여성의 신체가 가진 타자적 특성에 주목한다. 어머니인 여성이 태아와 하나이면서도 둘이고 둘이면서도

3 Marguerite Duras, *L'Amant*, 김인환 역, 『연인』, 민음사, 2007, pp. 141–142.

하나인 공존관계를 유지하며 만들어내는 타자성이 바로 남성의 신체와 차별화되는 지점이라고 보는 것이다. 여성적 글쓰기는 결국 여성신체의 타자성을 드러내려는 시도이고, 식수의 말대로 "글쓰기를 통해 주체와 타자 사이의 새로운 관계를 찾으려는 시도"[4]이다. 프랑스 페미니스트들은 유체성 그리고 시각보다는 청각이나 촉각적 감각을 중시하는 공감각적 요소가 여성 신체의 타자성이 갖는 핵심이라고 보고, 여성적 글쓰기는 이러한 특성을 번역한 '몸 텍스트'가 되어야 한다고 주장한다. 이러한 여성적 글쓰기는 문학적 구성이나 문체로 보자면 논리적이고 개념적인 이야기 전개 대신 시적인 텍스트를 지향하며, 문법이나 구문상의 형식을 무시하고 다수의 구어체적인 표현을 사용해 여성들의 목소리를 생생하게 전달하는 형태로 나타난다.

　　뒤라스의 문학은 사건 전개식의 구성이나 직선적 스토리 구조를 배제하며, 이야기를 엮어가는 전통적 개념의 화자가 존재하지 않는다. 또한 등장인물들에 대한 성격이나 정보, 내면심리의 표출을 극도로 절제하면서도 과거의 기억과 감정을 고스란히 전달하는 문체를 특징으로 한다. 크리스테바는 뒤라스의 글쓰기를 결말을 굳이 내지 않는, 즉 카타르시스의 결여로 표현하고, 이것이 남성적인 사건 전개나 해결 구조와는 근본적으로 다른 뒤라스의 정치성이자 여성주의로 해석할 수 있는 지점이라고 보았다.[5] 크리스테바뿐 아니라 프랑스 페미니스트들은 이런 점에서 뒤라스의 문학을 여성적 글쓰기의 모델로 손꼽고 있는 것이다.

4　　Susan Sellers(ed.), *The Hélène Cixous Reader*, NY: Routledge, 1994, pp. 4–5에서 재인용.

5　　양혜규, 『셋을 위한 목소리』, 현실문화, 2010, p. 50.

'여성'이 말하다

뒤라스와 여성적 글쓰기의 번역으로서의 양혜규의 작업

1. 공감각적 글쓰기와 감각기계 설치작업

다음은 뒤라스의 공감각적 글쓰기를 대표하는 사례인 『연인』속의 한 장면이다.

"침대는 면으로 만든 발과 여러 개의 문살로 이어진 블라인드에 의해 도시와 분리되어 있다. 어떤 딱딱한 물질이 우리와 다른 사람들을 차단하고 있는 것은 아니다. 그들은 우리가 안에 있다는 것을 모른다. 그러나 우리는 그들의 움직임의 어떤 것, 그들의 목소리의 전체적인 느낌을, 마치 메아리도 없이 슬픈 여운을 남기며 사라지는 기적 소리처럼 간파할 수 있다. 캐러멜 냄새, 철판에 굽는 땅콩 냄새, 중국식 수프 냄새, 구운 고기 냄새, 푸성귀와 재스민 차 냄새, 먼지, 향불, 숯이 타는 냄새 등이 방 안으로 스며든다."[6]

『연인』에서 블라인드를 통해 도시와 분리된 공간은 아직 소녀였던 뒤라스가 중국인 연인과 비밀리에 사랑을 나누던 곳으로, 그녀가 가난과 소외, 광기에 사로잡힌 가족들과 분리될 수 있는 유일한 공간이기도 했다. 뒤라스는 블라인드를 통해 아무도 자신들을 엿볼 수 없는 공간을 창출하고, 그 공간을 둘러싼 소음과 냄새의 묘사를 통해 자신의 유년시절과 연관된 기억을 독자들에게 전달해준다.

양혜규는 뒤라스의 문학을 접하기 이전부터 본인이 쓴 텍스트를 기반으로 한 작업들을 통해 글쓰기에 대한 관심을 보여준 바 있다. 뒤라스를 만나게 된 이후로 이러한 관심은 연극과 출판 등의 다양한 형

6 Marguerite Duras, 앞의 책, p. 52.

그림 1 양혜규, 〈생 브누아 가 5번지〉, 분체 도장한 강철 프레임, 분체 도장한 타공판, 바퀴, 알루미늄 블라인드, 전구, 전선, 케이블 타이, 단자판, 나일론 선, 무용 바닥재 오브제, 금속 그로밋, 페인트 격자망, 금속 사슬, 금속 고리, 털실, 종이, 가변 크기, 2008, Dohmen Collection, Aachen, 《신 장식(The New Décor)》전 전시 전경, 헤이워드 갤러리, 런던, 2010.

식으로 확장되었다. 설치작업은 양혜규가 뒤라스의 글쓰기를 번역하는 또 다른 방식이다. 이와 관련된 설치작업은 〈생 브누아 가(街) 5번지〉(2008, 그림 1)처럼 뒤라스의 파리 집 주소를 제목으로 차용해 그와의 직접적인 연관성을 드러내는 경우와 〈열망 멜랑콜리 적색〉(2008, 그림 2)처럼 인도차이나에서 보낸 뒤라스의 어린 시절과 소설 속 분위기를 연상시키는 작품으로 구분된다. 그러나 무엇보다 설치작업에 사용된 감각기계들은 관객들로 하여금 자신의 감각기관을 활용해 작품을 체험하도록 한다는 점에서 뒤라스와 여성적 글쓰기가 지향하는 공감각적 텍스트와 가장 밀접하게 연관되어 있다고 할 수 있다.

그림 2 양혜규, 〈열망 멜랑콜리 적색〉, 알루미늄 블라인드, 분체 도장한 알루미늄 걸개 구조, 강선, 거울, 무빙라이트, 적외선 히터, 타임스위치, 선풍기, 드럼 세트, 제동기, 미디 전환기, 전선, 362×1450×1571cm, 2008, Courtesy Galerie Barbara Wien, Berlin, 《비대칭적 평등(Asymmetric Equality)》, 레드캣 미술관, 로스앤젤레스, 2008.

양혜규는 2006년에 제작된 〈일련의 다치기 쉬운 배열〉 연작(그림 3)으로부터 블라인드와 함께 가습기, 적외선 히터, 향 분사기 등 여러 감각기계들을 사용하고 있다. 가습기와 히터는 열과 바람을 통해 관객의 촉각적 감각을 자극한다.『셋을 위한 목소리』에서처럼 목소리로 대변되는 청각의 의미는 양혜규의 작업에 있어 매우 핵심적인 요소이다. 향 분사기는 후각을 자극하는 도구이다. 양혜규는 향 분사기를 통해 나오는 향들을 "신선한 공기, 풀, 흙, 공룡 배설물, 불교 사찰, 프랑스 빵, 커피숍, 마늘 버터향 등"과 같이 작품의 캡션을 통해 상세하게 묘사한다. 이는 마치 독자들의 감각을 자극하는 뒤라스의 텍스트를 연상시킨다.

　시각 역시 양혜규의 작업에 있어 중요한 감각 요소이다. 그녀의

© Ernst Moritz

그림 3 양혜규, 〈일련의 다치기 쉬운 배열-위트레흐트 편〉, 알루미늄 블라인드, 다양한 감각 장치, 전선, 가변 크기, 2006, M+ Collection, Hong Kong, 《불균등하게(Unevenly)》전 전시 전경, BAK 현대미술센터, 위트레흐트, 2006.

작업에서 적외선 히터의 붉은 빛, 조명기구, 거울은 시각과 연계되는 장치이며, 그 중에서도 블라인드는 이를 대표하는 오브제이다. 닫히고 열리기를 반복하며 빛을 투과시키거나 차단하는 블라인드의 움직임은 눈꺼풀 혹은 조리개의 기능과 연관되며 '눈'을 연상하도록 하기 때문이다. 양혜규는 한 인터뷰에서 "왜 블라인드인가?"라는 질문에 대해 "외부에서 볼 때는 시선을 차단하면서도 내부를 멜랑콜리하게 암시하고, 내부에 들어서는 순간 숨어 있으면서 외부를 관음증적으로 바라볼 수 있기 때문"이라고 답한 바 있다.[7] 양혜규의 이와 같은 발언은 그녀가 블라인드를 시각이라는 감각과 연계해 인식하고 있음을 드러

7 양혜규 외, 『절대적인 것에 대한 열망이 생성하는 멜랑콜리』, 현실문화, 2009, p. 9.

'여성'이 말하다

내준다. 한편, 블라인드는 '눈이 먼' 혹은 '시각 장애인'이라는 뜻의 형용사이자 명사로도 사용되는 중의적인 단어이다. 양혜규에게 블라인드는 오브제로서의 블라인드의 외형을 띠고 있지만, 실은 눈이 멀었다라는 또 다른 의미에 대한 관심과도 연계되는 것이다. 더 나아가 시각의 상실과 이성을 잃은 상태를 의미하는 'blindness', 즉 '맹목(盲目)'에 대한 관심으로까지 확장된다.[8]

눈이 먼 것과 이성을 잃어 판단이 흐려진 상태를 연결하는 것은 눈이 그리스 철학 이래로 로고스(logos), 즉 이성의 상징으로 여겨져 온 때문이다. 여성적 글쓰기를 주장하는 페미니스트들 역시 이러한 점에서 시각성을 비판해왔다. 시각이 다른 감각들에게 위계질서를 부여하고 대상에 대한 거리감과 고립감을 조성하기 때문에 시각을 다른 감각보다 우위에 두는 것은 신체 관계들의 무기력함을 조장한다는 것이다. 이들은 시각 역시 빛과의 접촉을 통해서만 기능할 수 있다고 보기 때문에 오히려 촉각이 시각의 토대이며 기원이라고 주장한다.[9] 이러한 까닭에 여성적 글쓰기는 시각이 상징하는 이성적 논리 대신 독자들이 청각이나 촉각 등 다양한 감각들을 동원해 글을 이해하도록 하는 신체적 텍스트에 가깝다고 할 수 있다.

양혜규에게 블라인드는 거리를 두고 대상을 관찰하며 위계를 조성하는 관음증과 연계되지만, 동시에 인터뷰에서 언급했듯이 내부에 대한 멜랑콜리한 암시를 주는 오브제이기도 하다. 2009년에 출간된 『절대적인 것에 대한 열망이 생성하는 멜랑콜리』에서처럼, 멜랑콜리를 생성하는 것은 절대적인 것에 대한 열망이고, 이 열망은 곧 눈이

8 앞의 책, p. 9.

9 Elizabeth Grosz, *Volatile Bodies: Toward a Corporeal Feminism*, 임옥희 옮김, 『뫼비우스 띠로서 몸』, 여이연, 2001, pp. 225–226 참조.

먼 맹목의 상태를 의미한다. 한편 뒤라스 작품의 주된 주제는 '사랑과 욕망'이다. 가장 개인적인 영역으로 여겨지는 이 두 가지를 통해 주체의 경계를 허무는 탈개별성으로 나아가 문화/자연, 이성/동성의 이분법적 구분조차도 인정하지 않는 "미분화에 대한 열망"[10]으로 "코드화된 로고스의 무력화"[11]를 촉진시키는 것이 바로 뒤라스의 세계이다. 뒤라스는 『연인』에서 블라인드를 통해 맹목적 사랑의 상태만이 남은 공간을 창출해내었고, 양혜규 역시 블라인드를 통해 '절대적인 것에 대한 열망이 생성하는 멜랑콜리'가 존재하는 뒤라스의 공간을 번역해낸 것이다.

2. 이분법을 위반하는 글쓰기와 '쌍'과 '짝', '삼각형' 관련 작업

양혜규의 작업에서 '쌍'이나 '짝'과 같이 이분법을 연상시키는 개념이 등장하기 시작한 것은 2006년부터이다. 2008년에는 《남매와 쌍둥이》전을 개최했고, 작품 〈쌍과 짝〉을 발표하기도 했다. 미국 레드캣(Redcat) 아트센터에서 열린 《비대칭적 평등》전과 스페인 살라 레칼데(Sala Rekalde)의 전시 《대칭적 비평등》은 두 기관의 협조하에 일종의 상관적인 '짝' 혹은 '쌍'이라는 개념으로 기획되기도 했다. 이 두 개념은 서로 다른 장소에 있는 물건들을 한 공간 안에 불러 모아 쌍이나 짝으로 만들어주는 방식으로 전시된다. 작품 〈쌍과 짝〉(2011, 그림 4)은 양혜규의 베를린과 서울 집 두 곳에 놓여 있는 주방 가전 기기와 샤워 시설을 같은 크기와 형상의 철제 프레임으로 만들어 조합한 작품이다. 쌍과 짝을 재현하는 또 다른 방법은 히터나 선풍기같이 서로 다른 성향을 가진 두 개의 오브제를 하나의 쌍으로 짝짓는 방식으로 드

10 고재정, 「모리스 블랑쇼와 마르그리트 뒤라스」, 『프랑스어문교육』, 제4집, 1996, p. 140.
11 앞의 논문, p. 143

'여성'이 말하다

그림 4 양혜규, 〈쌍과 짝-토리노 편(編)〉, 분체 도장한 강철 프레임, 분체 도장한 타공판,
바퀴, 알루미늄 블라인드, 전구, 전선, 케이블 타이, 단자판, 털실, 금속 고리, 금속 그로밋,
조개 껍질, 괴목, 청소 솔, PVC 관, 무용 바닥재 오브제, 양말 오브제, 데이터 저장 매체,
야채 망, 가변 크기, 2008, Los Angeles County Museum of Art, Los Angeles,
purchased in honor of Lynn Zelevansky with funds provided by The Broad
Art Foundation, Hyon Chough, the Korea Arts Foundation of America (KAFA),
Wonmi and Kihong Kwon, The Hillcrest Foundation, Tony and Gail Ganz, Terri
and Michael Smooke, Judy and Stuart Spence, Steven Neu, and other donors
through the 2009 Collectors Committee (M.2009.79a-e),《토성의 50 개의 달(50
Moons of Saturn)》전 전시 전경, 제2회 토리노 비엔날레, 2008.

러난다. 이에 대해 작가는 "짝지은 두 장비 사이에는 서로를 향한 일
종의 열망과도 같은 대화, 바람과 열이 서로를 맹렬하게 부정하는 역
설적인 재앙이 발생한다. 서로를 파멸시킬 것처럼 작용하며 이는 나에
게 사랑과 혁명의 법칙을 증거한다."[12]고 말한다. 이분법을 위반하는
글쓰기를 하는 뒤라스를 양혜규는 '쌍'과 '짝'을 대조시키고 엉뚱하게

12 양혜규, 앞의 책, p. 8.

결합시킨 후 애증과 멜랑콜리의 서사를 끌어내는 방식의 이분법 놀이를 통해 번역하는 것 같이 보인다.

양혜규는 공존하기 어려운 세 인물이 함께하는 뒤라스의 삼각공동체로부터 또 다른 이분법의 해체방법을 발견한 것처럼 보인다. 〈생 브누아 가 5번지〉라는 작품을 통해 드러나듯이, 뒤라스의 집이라는 공간은 그녀의 남편이자 동료 레지스탕스 운동가였던 로베르 앙텔므(Robert Antelme), 역시 동지이자 친구이며 연인이었던 디오니스 마스콜로(Dionys Mascolo)가 이루는 '삼각 공동체'의 공간이기도 했다. '생 브누아 가 5번지'는 현실적으로는 한 공간에 공존하기 어려운 세 인물이 뒤얽힌 관계의 장이자 뒤라스의 삶을 상징하는 공간이며 이분법을 무화시키는 새로운 방식이기도 하다. 2008년 작인 〈삼인자(三仁者/三囚子)〉 연작과 《대칭적 비평등》전에서 발표된 〈일련의 다치기 쉬운 배열─셋을 위한 그림자 없는 목소리〉 그리고 2010년에 서울에서 열린 《셋을 위한 목소리》전의 '3' 혹은 '삼각형'은 〈생 브누아 가 5번지〉의 삼각 공동체의 탈이분법적 세계와 연계된다.

여성적 글쓰기는 남성/여성, 이성/육체 등 여성과 관련된 항들을 열등한 것으로 취급해 온 이분법적 언어구조를 탈피하게 해 줄 여성적 언어를 창출하려는 시도이다. 그러나 여성적 글쓰기에서 주장하는 이분법적 언어 구조의 해체는 여성과 남성 사이의 차이를 말소시켜 중성적인 제3의 성을 추구하려는 시도가 아니라, 그 차이를 인정하고 억압되어 온 여성과 관련된 항들의 가치를 회복하려는 시도이다. 또한 여성적 글쓰기는 이분법적 언어구조를 해체하는 방법으로 남성과 여성의 경계를 자유롭게 위반하는 '양성적 글쓰기'를 또 하나의 방법으로 제시하고 있다. 여성의 성은 단 하나의 정체성으로 고정되지 않고 자신과 다른 차이에 보다 개방적이며 포용적인 양성성을 갖고 있으며 그것을 반영한 글쓰기가 바로 양성적 글쓰기인 것이다. 이런 점에서

'여성'이 말하다

그림 5 양혜규, 〈삼인자(三仁者/三因子)〉, 알루미늄 블라인드, 알루미늄 걸개 구조, 스프레이 페인트, 강선, 무빙라이트, 투광기, 363×1000×715cm, 2008, Courtesy Galerie Barbara Wien, Berlin, 《Life on Mars-제55회 카네기 국제미술제》 전시 전경, 카네기 미술관, 피츠버그, 2008.

여성적 글쓰기는 차이의 페미니즘과 연관된다. 양혜규의 '쌍'이나 '짝'이라는 개념은 서로 적대적이고 위계 관계를 갖는 대립적 요소로서의 남성적 이분법이 아닌 서로의 차이를 인정하고 경계를 위반하는 것이 가능한 여성적 글쓰기의 이분법 개념과 연계된다.

　'3' 혹은 '삼각형'은 〈삼인자〉 연작(그림 5)에서처럼 삼각형의 형태를 시각적으로 드러내거나 전시장의 구조를 삼각형의 가벽으로 구성하는 경우도 있지만, '짝'이나 '쌍'의 경우처럼 구체적 형태로 드러나기보다는 목소리와 함께 개념적으로 사용되는 경우가 많다. '목소리'가 '3'의 '짝'처럼 사용되는 것이다. 〈일련의 다치기 쉬운 배열–셋을 위한 그림자 없는 목소리〉는 블라인드의 종류와 빛의 움직임에 의해 구분되는 세 개의 구역으로 나누어지며, 설치된 마이크를 통해 수

양혜규의 여성적 글쓰기

집된 목소리가 공간에 울려 퍼진다. 이 목소리가 조명기의 움직임, 모양, 속도, 색상 등을 임의로 조절하는 콘트롤러의 역할을 하며 전시의 전체 분위기를 만들어낸다.

뒤라스가 희곡이나 시나리오로 글쓰기의 영역을 넓혀감에 따라 그녀의 텍스트는 실제의 연극과 영화로 제작되는 일이 많아지게 되었다.[13] 이에 따라 뒤라스의 작품은 "시적인 소설, 음악적인 소설, 연극적인 소설에서 영상과 목소리의 혼합, 음악과 목소리의 혼합 등 서로 다른 예술 장르를 종합하여 마치 음악에서의 오케스트라와 같은 입체적 효과를 창출해가는 형식"[14]으로 변모하게 되는데, 그만큼 뒤라스에게 목소리의 의미는 매우 중요하다.

프랑스 페미니스트들은 어머니와 아이가 관계를 맺을 때의 가장 원초적인 접근 방식이 어머니의 목소리이며, 아이는 이를 통해 세계와 처음으로 접촉하게 된다고 보고 이러한 청각적 특성을 강조한 여성 언어를 만들고자 했다. 때문에 여성적 글쓰기는 구어체적인 표현을 적극적으로 사용해 여성 혹은 타자의 목소리를 텍스트 안에 생생하게 담아내는 청각적 텍스트이다. 이 텍스트에서 울려 퍼지는 목소리는 양혜규, 뒤라스, 여성적 글쓰기가 공통적으로 탐구하고자 하는 타자들의 목소리라고 할 수 있다.

13 뒤라스는 문체의 약점을 덮어 주지는 못해도 언어의 허약함을 보충해 준다는 점에서 영화에 특별히 많은 관심을 가졌다. 영화의 영상 미학이나 무대 공연은 등장인물의 육체, 몸짓, 음성, 조명, 환경 등을 토대로 관객의 감정을 풍부하게 해 주고 의미의 연상 작용을 촉발하면서 관객의 뇌리에 깊은 인상을 심어 주는 예술이기 때문이다. 뒤라스의 소설 『태평양을 막는 방파제』, 『모데라토 칸타빌레』 등은 유명 감독들에 의해 영화화되었고, 『히로시마 내 사랑』은 뒤라스가 시나리오로 재출간한 뒤 영화화되기도 했다. 이 외에도 뒤라스가 직접 자신의 소설을 각색하거나 시나리오를 직접 쓴 후 제작한 영화들도 다수이다. Marguerite Duras, 앞의 책, pp. 145–146.

14 김혜동, 「뒤라스의 글쓰기와 여성주의」, 『비교문화연구』, 제2호, 1996, p. 84.

3. 타자들의 공간으로서의 글쓰기와 '집'과 '집 없음' 관련 작업

뒤라스는 양혜규에게 가장 중요한 타자이며 '짝'이고 그녀와 한 '쌍'을 이루는 존재이다. 양혜규는 반쪽이 모인 쌍이 만들어 내는 공간은 "오로지 신체적인 공간이며, 몸 자체로 직접 울려대는 공명"[15]이라고 말한다. 타자들이 공존하는 여성 신체를 은유적으로 드러내고자 했다는 점에서 양혜규의 공간 역시 타자들의 공간이라고 볼 수 있다. 이러한 공간은 뒤라스나 양혜규의 작업에서 주로 집이라는 개념과 연계되어 자주 등장하며, 연극 무대, 문학적 텍스트의 공간, 전시 공간 등 매우 다양한 형태의 공간들과 중첩되어 나타난다.

2006년에 열린 양혜규의 개인전《사동 30번지》는 자신의 할머니가 거주했던 인천의 사동 30번지 폐가에 조명기구, 색종이 접기, 거울, 빨래 건조대, 선풍기 등의 오브제를 설치한 전시이다(그림 6). 주인이 존재하지 않는 공간에 온기와 생기를 더해주는 역할을 하는 오브제들은 양혜규의 설치 작업 전반에서 등장하는데, 이들은 마치 문학 작품 속의 의인법이나 환유법과 같은 역할을 하며 공간을 문학적 텍스트로 전환시킨다.《사동 30번지》전에서 처음 등장한 빨래 건조대는 같은 해에 열린 또 다른 전시에서는 〈접힐 수 있는 것들의 체조〉(그림 7)라는 제목의 연속사진 형태로 변형 제작되었는데, 빨래 건조대는 마치 체조를 하는 사람처럼 의인화되어 보인다. 선풍기나 조명은 누군가 공간에 존재할 때만 켜지는 가전기구라는 점에서, 이 오브제들은 그것을 사용하는 사람이 그 공간에 존재하고 있음을 연상하게 한다. 결국 양혜규의 설치는 집에서 사용되는 가전제품을 의인화해 그 공간이 누군가의 삶의 현장임을 환유적으로 연상하도록 하는 방식을 기반으로 한다.

15 양혜규, 마르그리트 뒤라스,『죽음에 이르는 병(*The Malady of Death*)』, 한국문화예술위원회 인사미술공간, 2008, p. 75.

그림 6 양혜규, 〈사동 30번지〉, 전구, 섬광등, 체인 조명, 거울, 색종이 접기 오브제, 빨래 건조대, 천, 선풍기, 전망대, 아이스박스, 생수병, 국화, 봉숭아, 목재 벤치, 벽시계, 형광 페인트, 합판 조각, 스프레이 페인트, 정맥주사대, 가변 크기, 2006, Courtesy Haegue Yang.

그림 7 양혜규, 〈접힐 수 있는 것들의 체조〉(세부), 흑백 사진 15점, 각 35.7×30.7cm, 2006, Collection Kemmler, Germany, Collection Fröhli Hoier, Zurich; Collection Terri and Michael Smooke; The Museum of Fine Arts, Houston; 국립현대미술관 소장.

'여성'이 말하다

이러한 기법은 이 공간을 인간을 대신하는 '대리배우'들이 만들어내는 연극적 공간으로 전환시키기도 한다. 양혜규는 뒤라스의 소설을 무대에 올리는 방식으로 연극에 대한 관심을 보여주었지만,《사동 30번지》와 이후의 작품들이 보여주듯이 오브제를 통해 문학적 공간과 연극적 공간을 결합시키는 방식으로 연극과의 연계성을 드러내기도 한다.[16] 뒤라스가 문학, 연극, 영화의 공간을 넘나들며 여성의 공간

16 여성적 글쓰기와 연관된 페미니스트들 중 식수 역시 연극 무대를 여성적 글쓰기가 추구하는 '타자와의 관계 맺기'를 실현할 수 있는 공간으로 보고 관심을 기울였다. 식수는 특히 제3세계의 역사적 인물들과 같은 역사적 타자들을 초대하는 글쓰기를 실천하고, 역사적 타자와 직접 만날 수 있는 장으로서의 연극에 점차 관심을 기울이며 연극 무대를 여성적 글쓰기가 추구하는 '타자와의 관계 맺기'를 실현할 수 있는 공간으로 보았다. 이러한 점은 다른 여성적 글쓰기를 주장한 페미니스트들과 식수가 차별화되는 지점이다. 식수와 뒤라스의 연관성이 두드러지는 것도 이 부분에서이며, 이것은 또 다시 양혜규와 뒤라스, 식수로 대변되는 차이의 페미니즘과 여성적 글쓰기의 관계를 읽어볼 수 있는 지점이라고 할 수 있다. 식수와 페미니즘 연극의 관련성은 신현숙, 「엘렌 식수와 페미니즘 연극」, 김인환, 『프랑스 문학과 여성』, 이화여자대학교출판부, 2003, pp. 372-400 참조.

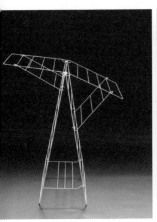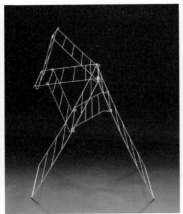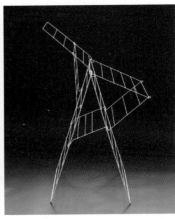

 양혜규의 여성적 글쓰기

을 재현했다면, 양혜규 역시 뒤라스의 여성적 글쓰기 텍스트를 문학, 연극, 미술의 공간 속에 재현하고 있다고 할 것이다.

타자들의 공간으로서의 집은 양혜규의 작업에 있어 다양한 방식과 의미로 등장해 왔다. 그 중에서도 양혜규는 타자를 향해 가장 관대하게 개방된 공간이라고 언급한 바 있는 '부엌'의 의미에 특히 관심을 기울인다. 그녀는 타자를 품는 공간으로서의 부엌의 이미지를 뒤라스와 자신의 어머니로부터 공통적으로 발견한 바 있다. 두 사람에게 부엌은 헌신적으로 사람들을 위해 요리하고 음식을 대접하고 수배중인 정치범을 집안에 숨겨주는 공간으로, 사회-정치적 불의에 대항하는 그들만의 전투가 벌어지는 평화로운 전쟁터라는 공통점을 갖는다는 것이다.[17]

타자들을 품어주는 여성의 공간인 부엌, 곧 집에 대한 관심은 양혜규에게 집의 상반된 '짝'인 '집이 존재하지 않는 상태(homlessness)'에 대한 관심으로 이어진다. 양혜규는 뒤라스가 식민지에서 프랑스로 이주한 것을 "집을 잃고 다시 새로운 집을 얻고자 한 데서 온 결정"[18]이라고 언급한 바 있다. 그는 이처럼 뒤라스의 삶과 문학을 집의 존재와 부재로 설명하고, 동시에 뒤라스의 이러한 상황을 노마드(nomad)

17 뒤라스는 제2차 세계대전 당시 레지스탕스 운동에 가담하였고, 그 시기 동안 그녀의 집은 프랑스 공산주의자, 지식인, 레지스탕스들의 만남과 활동의 무대이기도 했다. 양혜규는 〈욕실 묵상〉이라는 텍스트 작품에서 자신의 어머니를 정치적 활동가이자 문학인이며, 노동자와 빈민 사이의 지성인이라고 묘사한 바 있다. 베니스 비엔날레 도록에서의 인터뷰를 통해 양혜규는 어머니는 집을 나서면 지적인 행동주의자였고, 집안에서는 모두를 위한 부엌으로, 필요로 하는 사람을 위한 쉼터로, 학생과 운동가들을 위한 만남의 장소로 자신의 사적인 공간을 개방함으로써 또 다른 행동주의를 보여주었다는 말로 어머니와 부엌의 관계를 설명하기도 했다. 양혜규, 『Condensation』, 현실문화연구, 2010, p. 28.

18 양혜규(2010), 앞의 책, pp. 10-11. 참조.

'여성'이 말하다

에 비유하기도 했다.[19] 뒤라스에게 집은 가정과 모국이라는 두 가지 의미를 갖는다. 양혜규에게 가정은 부엌이나 가전기구와 같은 오브제들과 연관되어 집의 개념으로 작품화되고, 모국은 노마드나 디아스포라(diaspora)의 집 없음 개념과 연결되어 드러난다.

양혜규는 뒤라스와 자신의 어머니처럼 집이라는 공간에 다양한 집 없는 자를 불러들이는 작업을 보여주고 있는데, 일제강점기의 혁명가 김산과 그의 일대기를 쓴 님 웨일스(Nym Wales) 등 역사적 타자들의 목소리를 끌어들이는 작업이 그것이다. 최근에는 '집 없음'이라는 개념을 특히 디아스포라 개념과 연계해 설명하거나 작업에 드러내는 경우가 많다. 재일 조선인 서경식과 그가 상징하는 탈식민주의 시대의 디아스포라의 서사를 블라인드 설치로 재현한 2012년의 작품이 그 대표적인 예라 할 수 있다(그림 8). 이 전시와 관련된 인터뷰에서 양혜규는 최근 디아스포라, 특히 아시아 지역의 디아스포라에 많은 관심을 갖고 있으며 한국과 일본 사이에서 대표적 디아스포라 지식인으로 꼽히는 서경식에 대한 관심을 작품을 통해 드러내고자 했다고 밝힌 바 있다.[20]

양혜규와 뒤라스의 '집'과 '집 없음'은 단순히 대비되는 짝을 이루는 것에서 그치지 않고, 집이 결국 모국이나 집을 잃어버린 디아스포라들을 위한 공간이 되도록 한다는 점에서 '양혜규-뒤라스-차이의 페미니즘(여성적 글쓰기)'이라는 삼각형은 '양혜규-뒤라스-탈식민성'의 삼각형을 형성할 수 있는 가능성을 보여준다. 식민지에서 성장한 유년시절에 가난하고 무기력한 여성으로서 이중 타자화된 뒤라스의 육체는 식민화된 영토이며, 그녀의 글쓰기는 탈영토화와 탈식민화

19 양혜규, 『사동 30번지』, 인천문화재단, 2009, p. 42.
20 구본준, 「세계 '첫 전시' 단골작가 양혜규 "올해까진 닥치고 작업"」, 『한겨레』, 2013. 1. 1.

그림 8 양혜규, 〈서사적 분산(分散)을 수용하며―비(非)카타르시스 산재(散在)의 용적에 관하여〉, 알루미늄 블라인드, 분체 도장한 알루미늄 걸개 구조, 강선, 954×969×2569cm, 2012, Galerie Chantal Crousel, Paris and Kukje Gallery, Seoul, 《공공(公共)으로―제1회 연례 아트 커미션(Der Öffentlichkeit–von den Freunden Haus der Kunst)》전 전시 전경, 하우스 데어 쿤스트, 뮌헨, 2012.

의 시도라고 할 수 있다. 뒤라스는 자신의 소설을 희곡, 시나리오, 영화 등으로 번역하며 끊임없이 로고스의 식민성에 저항했다. 뒤라스의 이러한 시도는 닮았지만 같지 않은 변종을 만드는 번역을 통한 저항을 주장했던 호미 바바(Homi Bhabha)를 연상시킨다. 뒤라스를 미술 작업과 연극으로 끊임없이 번역하는 양혜규는 뒤라스와 여성적 글쓰기가 저항하고자 한 탈식민성을 공유하면서도 자신의 정체성을 기반으로 탈식민성의 의미를 보다 다양하게 변주해나가는 여정에 있다고 할 수 있을 것이다.

＊＊

이 글은 양혜규의 초기작부터 최근작에 이르기까지 작업 전반의 공통된 맥락을 뒤라스라는 키워드를 통해 읽어보고자 했다. 양혜규의 작업은 작가로서의 자신의 정체성에 대한 고민으로부터 시작해 뒤라스를 발견한 이후 그녀의 정체성과 자신의 정체성을 중첩시키며 다양한 타자들과 그들의 내러티브를 끌어들이게 된다. 특히 뒤라스는 차이의 페미니즘을 주장하는 프랑스 페미니스트들에 의해 여성적 글쓰기 작가로 지목되었고, 결국 뒤라스를 다채롭게 번역하는 양혜규의 작업은 타자성을 기반으로 하는 여성적 글쓰기의 번역이라고도 할 수 있을 것이다.

그러나 양혜규 본인이 직접 다양한 저술을 통해 뒤라스와 차이의 페미니즘의 관계를 드러냄에도 불구하고 양혜규의 작업을 페미니즘으로 정의하는 연구나 그와 관련된 심도 있는 논의는 많지 않은 편이다. 이는 오늘날 페미니즘이 처해 있는 동시대적 상황과 연결되는 일면으로도 볼 수 있을 것이다. 여성작가의 작업을 페미니즘과 연계하는 것이 그 작가의 작업을 매우 한정된 맥락으로 축소시키는 것으로 터부시되는 등 여러 가지 측면의 반(反) 페미니즘 정서가 존재하기 때문이다.

그러나 페미니즘의 위기는 최근 후기식민주의 이론과의 접목을 통해 성차를 중심으로 한 페미니즘 연구를 넘어 지역, 인종, 권력의 불평등 구조를 드러내고 보다 다양한 타자를 끌어안는 젠더연구로 확장되면서 새로운 논의의 가능성을 열어가는 과정에 있다. 뒤라스는 여성적 글쓰기와 차이의 페미니즘 그리고 탈식민주의 논의의 교집합에 위치시킬 수 있는 작가이며, 양혜규는 뒤라스를 번역하면서도 보다 확장된 탈식민성에 관심을 보인다는 점에서 역시 그 두 담론의 교집합과

연계될 수 있는 작가이다. 결국 뒤라스와 여성적 글쓰기의 관계를 통해 양혜규의 작업을 보고자 하는 것은 그녀의 작업을 단순히 페미니즘 논의로 귀결시키기보다는 동시대의 페미니즘 논의가 확장시킨 보다 폭넓은 가능성으로 연결시키고자 하는 시도라는 점에서 의의를 갖는다고 할 것이다.

나의 몸, 나의 여성성: 한국 젊은 여성작가(1980년대생)와 여성의 신체 이미지[1]

고동연

서구 여성심리학자이자 여성주의 이론가인 뮤리엘 디멘(Muriel Dimen)은 여성주의 작가들이나 이론가들이 '여성적인 행동'이나 감수성에 해당하는 것을 아예 작업이나 이론에서 언급하지 말기를 제안하였다. 디멘에 따르면 여성주의적인 사고를 지닌 이들은 여성의 몸이나 그 에로틱한 측면들을 다룰 때 특히 조심해야 한다. 여성의 몸은 그것의 의도가 어떠하였든지 간에 통상적으로 섹스 오브제로 여겨져 왔기 때문이다. "전형적으로 여성적이라고 여겨지는 행동, 예를 들어 메이크업을 한다든지, 하이힐을 신는다든지, 혹은 다리와 팔의 털을 깎는다든지 남성을 유혹하는 등의 여성적인 행태와 연관되는 것을 인용

* 이 글은 『나혜석연구』 제8집(2016. 6)에 수록된 필자의 동일한 제목 논문을 수정한 것이다.

1 주요 연구 대상인 작가들은 1979년생인 김도희를 제외하고는 1980년대에 태어난 현재 30대 초중반의 여성 작가들이다. 2016년 10월에 발간되어서 큰 반향을 일으킨 『82년생 김지영』의 저자인 30대 김지영과 동년대 세대의 여성작가들은 일상적으로 경험해온 성차별적인 문제를 자신의 일상적인 현실과 밀착시켜 다루고 있다.

하지 않는 것이 전략적으로 바람직하다."[2]

디멘의 주장은 얼핏 과격하게 들린다. 그러나 '여성적'이라는 단어가 불러일으키는 성차별적인 시선들이 아직도 일반인들뿐 아니라 여성들 사이에도 존재한다는 점을 감안해 보면 그의 주장이 이해가 가기도 한다. 국내 젊은 세대 여성들이 즐겨 찾는 대표적인 인터넷 사이트이자 여성주의 저널을 표방하는 『일다』에 실린 아래 인용문을 살펴보자. 기자는 2016년 국내에서 번역본이 출간된 록산 게이(Roxane Gay)의 『나쁜 페미니스트(*Bad Feminist*)』(2014, 번역판 2016)에 대한 서평에서 본인의 솔직한 심정을 다음과 같이 밝힌다.

페미니스트라는 말을 알기도 전에 나는 꼬마 페미니스트였다. 어쩌면 그건 부모님 말씀을 너무 열심히 듣고 책을 너무 진지하게 읽은 탓일지도 모르겠다…… 어린 시절의 열렬함과 달리 지금의 나는 페미니스트로 자처하기에는 부끄러운 구석이 많다. 여성의 종속을 부추긴다는 로맨스 소설을 즐겨 읽고, 로맨스 영화를 좋아하며, 불편하지만 예쁘다며 하이힐과 미니스커트를 사랑하고, 때로는 귀찮은 마음에 일상 속의 차별 발언을 눈 감고 넘어갈 때도 있다. 이래서야 페미니스트 이름에 먹칠할까 두려울 따름이다.[3]

2 Muriel Dimen, "Politically Correct? Politically Incorrect?" in Carole Vance, ed., *Pleasure and Danger: Exploring Female Sexuality.* London and Boston: Routledge and Paul Kegan, 1984, p. 142; 여성주의에서 여성의 몸이 지닌 이중적인 역할에 대한 주요 논문으로 Jane Gaines, "Feminist Heterosexuality and Its Politically Incorrect Pleasures," *Critical Inquiry* vol. 21, no. 2 (Winter, 1995), pp. 382–410 참조.

3 김혜림, 「완벽한 페미니스트가 아니어도 좋아」, 『일다』, 2016년 4월 12일; http://www.ildaro.com/sub_read.html?uid=7433§ion=sc7 (2016년 4월 25일 접속).

『일다』의 기자가 고백한 바와 같이 여성의 몸, 여성적 감수성, 나아가서 여성의 다름은 줄곧 여성주의자들 사이에서도 논란의 대상이 되어 왔다. 여성의 다름은 여성운동의 중요한 시발점이기는 하지만 철학적, 정신분석학적, 사회학적 입장에서 여성주의 이론이 새롭게 개진되면서 '여성성'과 함께 오히려 배격되어야 하는 대상이거나 허구로 여겨졌다. 주디 시카고(Judy Chicago)가 1970년 미국 캘리포니아 프레스노 대학교(Fresno State College) 내 여성미술 프로그램(Feminist Art Program)을 설립하였을 때, 한국의 문화 예술계에서 1984년 「또하나의 문화」라는 이름의 동인회가 결성되고 동인지가 발행되었을 때, 여성의 다름은 그들을 결집시킨 동인이었다. 아니, 여성들 스스로가 다름을 긍정적으로 인식하는 것은 여성운동의 중요한 출발점이었다.[4]

그러나 1990년대 들어 '여성성'은 본격적으로 해체의 대상이 되었다. 생물학적으로 주어진 여성이 아닌 젠더의 개념과 이후 아예 정체성 개념 자체를 해체하였던 여성이론가들 중에서 『젠더 트러블: 페미니즘과 정체성의 전복(*Gender Trouble*)』(1990/번역판 2008)의 저자 주디스 버틀러(Judith Butler)는 정체성과 연관된 정치학의 중요한 목적이 특정한 개념의 계보를 밝히는 일이라고 선포하였다.[5] 이에 버틀러는 생물학적으로 여성을 정의하는 성적인 '징후'를 지닌 몸이 아닌 '수행적인 몸(performative body)'을 강조하였다. 버틀러의 이론에서

4　우혜전, 「知識(지식)여성들 그룹 文化運動(문화운동), 「또하나의 文化(문화)」, 同人會(동인회)」, 『경향신문』, 1984년 7월 3일 사회, 10면; 문은미, 「여성운동과 젠더 정치학의 미래: 신자유주의체제하에서 여성운동의 과제」, 『여성이론』, 제19호(2008년 겨울), pp. 86-98.

5　Judith Butler, "Foucault and the Paradox of bodily Inscriptions," in Donn Welton, ed., *Body: Classic and Contemporary Readings*, Malten, MA: Wiley-Blackwell, 1999, pp. 307-313; 황보경, 「사회화된 환상과 욕망으로서의 성과 젠더의 문제」, 『비평과 이론』, 제14권 2호(2009), pp. 97-121.

젠더는 "행동의 양식화된 반복"의 결과이며, 그 행동은 내적으로 불연속적이지만 물화된 결과로서는 양식화된 [효과]를 낮게 된다. 이러한 측면에서 버틀러는 "어떤 행위나 속성이 재단될 수 있는 선험적 정체성이란 없다. [이러한 측면에서] 진실되거나 거짓된 젠더 행위, 혹은 사실적이거나 왜곡된 젠더 행위 또한 없다"고 주장하기에 이른다.[6]

이와 같이 여성성에 대한 비판적인 이론들이 여성학을 주도하여 왔음에도 불구하고 『일다』 기자가 고백한 바와 같이 일반 여성들이 자신들의 여성성에 대하여 인식하는 방식은 보다 복잡한 양상을 띨 수밖에 없다. 젊은 세대의 여성들은 여성의 다름이 지닌 의미에 대하여, 혹은 여성의 몸에 대하여 기존의 급진적인 여성운동가들이나 여성학 이론가들과는 거리를 두고는 한다. 그것은 일차적으로는 여성학에서의 이론과 실제 여성들이 겪게 되는 경험들 사이에서 생겨나는 괴리에 따른 것이다. 그러나 다른 한편으로 젊은 세대의 여성들은 전 세대 여성들에 비하여 여성의 몸이나 여성성에 대하여 훨씬 모호한 입장을 취해오기도 하였다. 즉, 고전적인 여성운동가들이 여성의 몸을 일종의 새로운 가능성으로, 혹은 해체주의적인 시점을 택한 여성이론가들이 여성의 몸을 허구로 규정한 것에 반하여 젊은 세대의 여성들은 몸을 지극히 현실적이고 이율배반적인 것으로 인식하여 왔다.

자신의 임신한 모습을 달의 표면으로 치환하고 영상작업으로 확대해서 전시한 김도희 작가의 예를 살펴보자. 작가는 이제까지 여성주의 이론들이 지나치게 추상적인 영역에서 여성이라는 존재를 이야기해 온 것에 반하여 여성의 몸은 한계이며 고통이라고 설명한다. 전시 서문의 저자에 따르면 작가의 몸은 이론이 아닌 "실상이며 지속적

6 주디스 버틀러, 『젠더 트러블』, 조현준(역), 파주: 문학 동네, 2008, pp. 350-356.

으로 그녀를 억누르는 존재"이다.[7] 반면에 온라인과 오프라인에서 '더 섹시비키니닷컴(www.thesexybikini.com)'을 운영한 김가람 작가의 경우 여성참여 관객들로 하여금 비키니를 입고 자신의 '에로틱한' 몸을 순간적이나마 과시하고 상상해보도록 유도하였다. 참여자들은 런던과 독일의 전시장에 설치된 탈의실에서 비키니를 입고 셀카를 찍게 된다. 이에 작가는 참여자들의 동의하에 익명성을 보장하도록 얼굴이 가려지게 사진을 보정한 후 참여자의 비키니 착용모습을 온라인에 올리게 된다.

흥미로운 점은 김도희와 김가람의 작업은 1980년대 즈음이나 그 이후에 출생한 국내의 젊은 세대 여성작가들이 여성성이나 여성의 몸이 지닌 전통적인 의미를 해체하기보다는 오히려 재생하고 있다는 것을 보여준다. 여기서 여성의 몸이나 여성성을 사회적인 투쟁의 쟁점이 아닌 보다 개인적인 문제로 환원하는 젊은 세대의 여성주의에 대한 태도를 살펴보는데 '포스트페미니즘'이라는 용어가 매우 유용하다. 물론 '포스트'라는 접두어가 달린 모든 용어들이 그러하듯이 무엇의 반대, 혹은 연속성상에 놓여 있다는 의미에서 '포스트페미니즘'을 제대로 정의하기란 쉽지 않다.[8] 왜냐면 포스트페미니즘은 한편으로는 고전적인 페미니스트들이 지닌 편협성, 폐쇄성을 극복하기 위한 젊은 세대의 차별화된 전략을 지칭하기도 하고, 다른 한편으로는 급진적인 정

7 '한계와 조건(Limit and Condition),' 강석호와 김도희의 2인전, 서울: 진화랑, 2015, 전시 서문 중에서 인용; https://neolook.com/archives/20151121b (2016년 4월 30일 접속).

8 '포스트페미니즘'이라는 용어가 확산되게 된 것은 무엇보다도 안젤라 맥로비(Angela McRobbie)가 지적한 바와 같이 대중소비문화를 통하여 젊은 세대 여성들 사이에서 자신의 성적 욕망을 자연스럽게 표출하는 여성의 이미지가 지속적으로 각인되면서부터였다. Angela McRobbie, "Post-feminism and popular culture," *Feminist Media Studies* vol.4, issue3 (2004), pp. 255-264.

치 이데올로기를 배제하는 신세대 여성들의 광범위한 태도를 지칭하기도 하기 때문이다.

이에 '나의 몸, 나의 여성성'은 최근 5-7년간 한국 현대미술에서 나타난 여성의 신체 이미지들을 앞서 소개한 김도희, 김가람과 함께 이미정, 황귀영 등의 작업을 중심으로 다루고자 한다. 이를 통하여 최근 국내 미술에서 젊은 세대 여성 작가들이 자신의 몸에 접근하는 방식의 변화나 전략들을 살피고자 한다. 또한 디멘이 지적한 바와 같이 현재 여성주의적인 시각에서 여성의 신체를 다루는 작가들이 직면하게 되는 사회적, 미학적 문제점들도 함께 짚어보고자 한다. 아울러 '포스트페미니즘'적인 미술계의 변화가 최근 국내에서 벌어지고 있는 미투 운동과 집단주의에 반하는 젊은 세대 여성들의 태도와 연관해서 어떠한 반향을 지니는지에 대해서도 고민해보고자 한다.

나는 벗었다: 김도희와 김가람

지난 20년간 국내외 미술계와 여성이론의 분야에서 여성성에 대한 해체가 적극적으로 일어났다. 부연설명하자면, 여성이라는 분류 자체가 지닌 역사적, 사회적, 철학적인 맥락을 되짚어보고, 그것의 허구성을 파헤침으로써 아예 여성이라는 분류 자체가 성차별의 출발점이라는 사실을 명백히 밝혀내려는 것이 주된 목적이었다. 버틀러는 페미니즘의 정치적 과제를 단순히 "재현 정치학을 거부하는 것"이 아니라 궁극적으로 "정체성의 범주에 대한 비판 논점을 명확히 하는 것"이라고 주장한 바 있다.[9]

9 버틀러는 "페미니즘 이론의 기초를 주체 '여성'이라는 관념에 묶어두려는 배타적인 관행이 역설적으로 '재현'의 주장을 확대하려는 페미니즘의 목표를 깎아내리는 것은 아닐

'여성'이 말하다

버틀러의 이론은 1990년대 말 이후 국내 여성미술에 관한 주요 전시나 작가들의 작업에도 큰 영향을 끼쳤다.《팥쥐들의 행진》(1999) 과《종묘점거프로젝트》(2000),《언니가 돌아왔다》(2009) 등은 여성주의적인 이론을 토대로 전개된 중요한 여성미술 전시들이다.《팥쥐들의 행진》에 포함된 김지현의 〈여장궁색〉(1999)의 경우 여성성의 해체라는 이론적 입장을 충실하게 반영하였다고 볼 수 있다. 화면 속에는 브래지어를 착용한 여성의 가슴 부위가 부각되어 있다. 그런데 여성의 생물학적인 성징을 대표하는 가슴 부위들의 모습은 천차만별이다. 비교적 불룩한 형태도 존재하지만 매우 밋밋해서 과연 무엇이 여성의 가슴인지 의심스러운 경우도 있다. 불규칙한 피부와 굵은 털 등은 생물학적인 성징인 섹스(sex)의 개념에 근거해서 정체성을 규정하는 방식이 과연 온전한 것인지 의구심이 들게 만든다. 전시에는 동성애적인 정체성을 지닌 작가들도 포함되어 있었으나 레즈비언의 정체성 그 자체보다는 기존의 젠더, 그리고 젠더와 여성의 몸이 지닌 '필연적'인 관계를 해체하려는 측면이 강조되었다. 결과적으로 전시에서 정체성은 허구로, 여성의 몸은 그러한 젠더의 불확실성을 재연(re-enact)해내는 도구로 제시되었다.

유사한 맥락에서 2009년 경기도 미술관에서 열린《언니가 돌아왔다》에서 여성운동의 중요성을 다시금 일깨우고자 하는 움직임과 철저하게 여성성을 해체해서 바라보는 입장이 공존하였다. 특히 '전시서문'에서 조한혜정은 여성주의의 필요성을 도외시하거나 스스로 여성주의자들이 되기를 거부하는 포스트 여성주의자들의 틈바구니 속에서 마지막 희망의 불씨를 붙들고 있는 세대를 '언니'라고 규정하였다. 또한 조한혜정은 여성주의적인 관점이 국내 문화예술계에서 점차로 퇴

까?"라고 반문한다. 버틀러,『젠더 트러블』, p. 92.

나의 몸, 나의 여성성: 한국 젊은 여성작가(1980년대생)와 여성의 신체 이미지

색되고 있다고 진단하면서 다음과 같이 문제의 심각성을 주지시킨다.

'자유의지'를 이야기하던 자유주의 시대가 급격하게 '자기관리'를 강
요하는 신자유주의 시대로 전환되는 상황을 보면서, 그간 '자아실현'
이라는 욕망을 불러일으키면 좋은 사회가 오리라고 믿었던 '언니들'
은 당황하지 않을 수 없는 것이다. 언니들은 삶의 한복판에 어느덧
깊숙이 들어와 있는 '공포'와 '불안'을 다룰 준비가 되어있을까?[10]

여성의 정체성, 정체성과 몸의 필연적인 관계를 해체하려는 시도
들은 1990년대 말부터 현재까지 국내 미술계에서 성공한 여성주의적
인 작가들의 작업에서도 발견된다. 1990년대 말 뉴욕 구겐하임 미술
관에 전시되었던 이불의 사이보그 이미지, 누드 상태에서 서서 오줌을
누는 남성의 포즈를 취한 장지아의 행위예술, 여성이지만 남성의 분장
을 하고 무대에서 활동하여 온 국극의 주인공들을 다룬 정은영의 작
업들은 공통적으로 여성에 대한 기존의 정의를 문제시하는 데 주안점
을 두었다. 일본 망가에 등장하는 기계 인간이 지닌 젠더, 여성의 신체
적이고 생물학적인 조건, 무대 위 남성이나 여성을 재현하는 국극 주
인공들의 생물학적인 정체성 등에 대한 비평적 접근 방식이 이들 작
업에서 두드러졌다.

이와 같이 지난 10여 년간 한국의 주요 여성 미술 관련 전시나 여
성 미술작가들이 여성의 몸을 기계와 인간, 여성과 남성 등의 각종 경
계들을 허무는 수단으로 적극 활용하여 왔다면, 1980년생 국내 여성
작가들 사이에서 여성의 몸은 오히려 '고전적인 생물학적' 특성을 되

10 조한혜정, "신자유주의 시대의 페미니스트 정치학: '언니들'이 돌아갈 자리는?," 김홍희,
 『언니가 돌아왔다』, 안산: 경기도 미술관, 2009, pp. 24-25.

그림 1 김도희, 〈만월의 환영〉, 2012, 싱글채널 비디오, 5분 40초.

살리려는 듯이 보인다. 김도희는 개인전 〈만월의 환영〉(2012, 그림 1)
에서 자신의 몸, 특히 임신한 자신의 배를 확대한다. 작가에 따르면,
"추상적인 상상이나 기대 말고, 실제 나의 몸과 마음을 확 사로잡고
움직이는 것, 그게 나의 한계나 실체일 수 있는 거죠. 사실 작업할 때
'조건'에 대해서는 별 생각이 없어요. 작업을 해나가는 내 주변의 환
경, 거기서 내가 부딪히고 몸으로 체득하고 느끼는 한계들에 따라 바
뀌는 것, 그게 조건이겠죠."[11]

　　'만월의 환영'이 열린 전시장 플레이스막의 내부에는 만삭이 다
된 작가의 모습이 영상으로 비추인다. 강렬한 빛의 대조 덕택에 임산
모의 배는 아름답고 성스럽게까지 느껴진다. 그리고 전시장의 이곳

11　김도희, 《한계와 조건》(2015) 전시 브로슈어; 이외에도 김도희는 국립현대미술관에서
　　열린 그룹전에서 아들의 오줌을 받아서 작업한 거대한 평면작업을 전시하였다. 특히 남
　　자 아이들이 남긴 '아름다운' 오줌의 흔적을 통하여 오히려 젠더와 그로부터 파생된 결
　　과물을 분리시키려는 해체주의적인 입장을 동시에 보여준다고도 할 수 있다.

그림 2 김도희, 〈만월의 환영〉, 2012, 혼합매체 (모유), 가변설치, 각 40×40cm, 플레이스막, 서울.

저곳에 작가는 자신의 반달 모양 배를 연상시키는 형태의 웅덩이를 만들어 놓았다(그림 2). 웅덩이 내부는 최근 출산한 작가의 몸에서 나온 모유로 채워져 있다. 전시가 진행되면서 강한 지방성을 지닌 모유가 썩으면서 악취를 내게 된다. 이와 연관하여 전시서문에서 비평가는 김도희의 전시가 아이와 엄마의 관계가 아니라 엄마의 신체에 집중하고 있다는 사실을 부각시킨다. "전시장 안에 출산의 과정은 부재한다……우리는 어머니를 생각할 때 아이를 떼놓고 상상하기 힘들다. 하지만 시도해보자. 아이는 이곳에 없고 태동의 풍경과 모유를 생산한 여성만이 있을 뿐이다."[12]

 '만월의 환영'에 등장하는 여성의 몸은 강력한 힘을 지닌 사이보

12 김도희, 「만월의 환영」, 서울, 플레이스막, 2012, 전시장 서문; https://neolook.-com/archives/20120929a (2016년 5월 5일 접속).

 '여성'이 말하다

그나 남성의 '서는' 힘을 얼마든지 모방할 수 있는 정체불명의 몸이 아니다. 애를 출산하고 자신의 몸에서 아이에게 영양분을 줄 수 있는 생리학적인 과정을 겪고 있는 작가의 몸은 1990년대 후반부터 등장한 여성이론이 규정하여온 몸에 비하여 '구식'에 속한다고도 볼 수 있다. 임신을 한, 즉 생산성을 지닌 여성의 몸과 생물학적인 여성성이 부각되고 있기 때문이다. 그렇다고 해서 작가는 여성의 몸이 지닌 다름의 미학을 칭송하지도 않는다.

김도희는 여성의 몸에 대하여 이중적인 태도를 지닌다. "저는 우리가 생생하게 살아 있는 것들을 보여주고 싶어요. 제 작업이나 선택하는 매개물이 누군가에게는 너무 직설적이고 야만적으로 읽히기도 할 거예요. 하지만 저는 추상적 개념의 공간적 나열이나 가상의 스펙터클을 도피처로 제공하지 않고 세계에 대한 실재감을 회복하는 방법을 고민하고 있어요."[13] 여기서 '실재적인' 여성의 몸은 여성작가 김도희에게 한계이자 동시에 알아가야 할 미지의 대상이다. 따라서 작가는 고전적인 여성주의자들과는 달리 여성의 몸을 일반화하지도, 그렇다고 해서 전적으로 비판해야 할 허구의 대상으로도 상정하지 않는다.

김도희가 여성의 몸을 다루는 방식이 과연 여성운동에 효율적인지 아닌지의 논쟁을 차치하고라도 임산모의 이미지와 모유를 소재로 삼는 일이 국내 여성미술계에서 매우 이례적인 일임에는 틀림이 없다. 실제로 여성의 몸이나 본질적인 여성성을 연상시키는 것들은 여성주의자들에게조차도 그다지 환영받지 못하여 왔다. 최근 베스트셀러가 된 『82년생 김지영』(2016)에서 저자 김지영이 경험한 경력단절의 예에서도 볼 수 있는 바와 같이 임신은 아직도 젊은 여성들에게 물리적으로뿐 아니라 사회적으로 소외를 초래할 수 있는 위기 상황에 해당한다.

13 같은 글.

김도희의 임산모 이미지가 여성의 성이 지닌 생산적이지만 불편한 의미를 공론화하였다면, 이에 반하여 김가람의 관객참여 프로젝트는 여성의 몸을 에로틱하고 유혹적인 대상으로 다룬다. 김가람이 본격적으로 여성성과 연관된 여성의 몸에 관심을 기울이게 된 것은 영국 유학시절 그녀의 작업을 본 한 교수가 본인의 누드를 그려보는 것이 어떻겠냐고 제안하면서부터였다. 〈I AM NAKED(나는 벗었다)〉(2011)는 교수의 제안에도 불구하고 본인의 누드를 다루는 것이 너무 어려웠던 경험으로부터 시작되었다. 작가는 옷을 벗고 있는 자신의 모습 대신에 '나는 벗었다'라는 문구를 네온사인으로 제작하였다.[14]

이후 작가가 런던과 프랑크푸르트 전시에서 선보인 '더섹시비키니닷컴' 프로젝트(2011, 그림 3-4)는 한국 온라인 숍들에서 벌어진 기이한 현상으로부터 영감을 받았다. 2011년 온라인 수영복 숍이 번창하게 되면서 지마켓에서 비키니 온라인 숍들 간의 경쟁이 과열되었다. 수영복 숍들은 각종 사은품 전략들을 내걸었다. 당시 몇 개의 잘 알려진 온라인몰에서 소비자가 구입한 비키니를 입고 그 모습을 인터넷으로 올리면 해당 몰은 구매자의 얼굴을 흐리게 처리한 후 해당 사이트에 사진을 올렸다. 그리고 소비자는 그 대가로 비키니를 무상으로 공급받을 수 있었다.

2011년 작가는 '더섹시비키니닷컴'이라는 숍을 온라인상에서 개설하였고, 전시 기간 동안 전시장 내부를 오프라인 비키니 숍으로 변모시켰다. 관객들은 작가로부터 설명을 받고, 동의하에 탈의실에서 자신이 착용하고 싶어 하는 비키니를 입고 카메라 앞에 서게 된다. 관객들은 본인에게 주어진 리모트 컨트롤을 사용해서 카메라에 비춰진 자신의 모습을 직접 촬영하게 된다. 이후 참여자의 동의하에 작가는 익

14 김가람, 연구자와의 인터뷰, 2016년 5월 4일.

'여성'이 말하다

그림 3 김가람, 〈더섹시비키니닷컴〉, 2011, 비키니 샵, 설치, 런던.

그림 4 김가람, 〈더섹시비키니닷컴〉(참여장면), 2011, 비키니 샵, 비키니 셀피 퍼포먼스, 런던.

명성을 보장하게 사진을 보정한 후 온라인에 올리게 된다. 지마켓의 온라인 쇼핑몰들과 유사하게 참여자는 자신이 택한 비키니를 무상으로 받아가게 된다.

김가람은 이 작업을 통하여 일반 여성들이 갖고 있는 자신들의 몸에 대한 자기과시적이고 나르시스즘적인 특징들을 끄집어내고자 하였다고 설명한다.[15] 실제로 작가가 수집한 관객들의 사진들 중에는 비키니 모델을 연상시키는 포즈들도 심심치 않게 발견된다. 어색하리 만큼 과도하게 허리를 굽히거나 자신의 상체를 카메라 앞쪽으로 내민 경우들도 있다. 작가에 따르면 비키니를 갈아입고 있는 자신의 모습을 찍은 경우도 있다고 한다. 물론 이러한 현상은 방송이나 소셜 네트워크를 통하여 온갖 개인적인 정보를 올려놓고 자기홍보에 열을 올리고 있는 현 문화의 한 단면을 보여주는 것이기도 하다.

따라서 김도희와 김가람은 여성의 몸이나 여성의 성을 전혀 상반된 기능과 역할의 측면에서 다루고 있다. 김도희가 여성의 몸을 보다 현실적인 한계나 조건으로 인식하는 것에 반하여 김가람의 작업에서 여성의 몸은 적어도 작가가 암시하고 있는바 자기과시적인 몸이다. 그러나 차이점들에도 불구하고 두 여성 작가가 다루고 있는 몸은 국내 여성주의 미술에서 2000년대 이후 부각되어져 온 해체주의적인 입장을 취한 여성 작가들의 몸과는 거리를 두고 있다. 이불의 사이보그나 장지아의 오줌을 〈서서 누는 여자〉의 경우 여성의 이미지는 일상적이라기보다는 오히려 상상의 영역에서 일어날 수 있는 전복의 예에 더 가까워 보인다.

물론 김도희와 김가람이 제시한 여성의 몸을 또 다른 형태의 본질주의라고 비판할 수도 있다. 김도희의 개인적인 경험에 근거한 임산

15 같은 글.

모의 몸은 여성의 신체에 대한 생산적이고 전통적인 인식과 결부되어서 축약될 위험이 크다. 자기애적인 표현의 발로로서 비키니를 입고 있는 여성들의 모습을 단순히 긍정적으로만 볼 수 없는 것은 비키니를 입은 여성 관객들이 자의적으로 취하고 있는 포즈 또한 대중매체와 사회가 재생산해온 섹시한 여성미를 답습한 결과이기 때문이다.

여성의 몸은 과연 저항의 도구가 될 수 있을까?

그렇다면 여성성이나 여성의 몸에 대한 논란을 보다 직접적인 성차별적인 현장과 연계시켜서 다룰 수는 없을까? 이에 작가 스스로의 이미지를 이용해서 여성의 몸과 여성성을 보다 강력한 투쟁의 현장과 연관시킨 이미정과 황귀영의 작업을 살펴보고자 한다. 이미정과 황귀영은 2013-2014년 우리 사회에서 대두되었던 청년문제, 대자보 사건들과 직접 연관된 작업을 해왔기 때문이다. 젊은 세대들이 자신들의 몸, 여성성을 다루는 방식을 엿볼 수 있는 흥미로운 예들이다.

2014년 쿤스트독(Kunst Doc)에서 열린 '핑크 노이즈'의 주인공 이미정은 젊은 작가로서는 드물게 전투적인 여성주의 입장을 고수하고 있는 듯이 보인다. 앞서 2011년에 선보인 서예작업이자 개념주의적인 작업 〈명언짓기 #6〉(2011, 그림 5)에서 작가는 화선지 위에 먹으로 '돈도 없고 좆도 없지만'이라는 강력한 문구를 제시하였다. 이 자조적인 문구는 청년 문제를 여성의 입장에서 해석한 방식으로도 볼 수 있다. 젊은 여성들은 남자 '청년들'처럼 경제적인 궁핍의 상태뿐 아니라 성차별도 감내해야 한다. 그녀는 돈만 없는 것이 아니라 좆도 없기 때문이다. 최근 국내 미술계에서도 여성 작가들 위주로 구성된 작가 공동체들이 생겨나고 있으며 각종 이벤트나 전시회를 통하여 경제적인 자립을 꾀하는 예들도 발견할 수 있다.

그림 5 이미정, 〈명언짓기 #6〉, 2011, 화선지 위 먹, 70×28cm.

그림 6 이미정, 〈자가수상을 위한 단상〉, 2012,
컬러사진, 나무 박스, 62×62×52cm.

'여성'이 말하다

또한 이미정은 〈자가수상을 위한 단상〉(2012, 그림 6)에서 자신이 평소에 입던 옷을 입고 동상을 세울 때 받침으로 사용하는 좌대 위에 올라서 있다. 작가에 따르면 사회적으로 인정받기 위하여 부단히 노력하여온 강박적인 자신으로부터 벗어나서 스스로를 토닥여줄 수 있는 모종의 도구가 필요했다. 그래서 작가는 단상 위에서 서서 '스스로를 높이는' 장면을 사진으로 기록하였다. 여기서 흥미로운 점은 자긍심을 회복하기 위해서 만들어진 이미정의 단상이 모순되게도 젊은 세대의 여성들이 지닌 내적인 두려움을 보여주는 도구가 될 수도 있다는 사실이다. 게다가 그녀는 핑크 드레스를 입고, 운동화를 신고, 섹시해보이고자 하는 여성에게는 좀처럼 어울리지 않는 안경을 쓰고 있으며 경직된 포즈로 국기에 대한 경례 자세를 취하고 있다. 여기서 '자가수상'이라는 단어는 적극적인 자기긍정의 표현이기도 하지만 관객에게 자기연민이나 자기풍자의 뉘앙스를 전달하기도 한다. 고전적인 여성주의자들이 비교적 명쾌하게 여성의 다름이나 여성의 주체성을 내세웠다면, 단상 위의 선 이미정의 모습은 2퍼센트 부족한 투사로 비춰진다.

그림 7 이미정, 〈The Slogan 2〉, 2014, 나무 합판 위 아크릴 채색, 각 120×55×5cm.

따라서 이미정은 김도희나 김가람에 비하여 여성의 몸이나 욕망을 둘러싼 성차별적인 현실을 전면에 내세운다. 붉은색 배경에 새겨진 피켓의 슬로건 문구들(그림 7)이나 우스꽝스러운 자화상은 전투적인 페미니즘, 청년문제 논의에서 간과되고 있는 여성들의 처지, 여성의 성적 자유에 이르기까지 우리 사회에서 젊은 여성을 둘러싼 민감한 문제들을 모두 건드린다. 특히 슬로건의 과장된 어투는 결국 작가가 이들 이슈들로부터도 거리감을 지니고 있음을 보여준다. 관객은 공공의 영역에서 논의되고 있는 여성주의의 쟁점들에 대하여 되물어보게 된다. 과연 여성의 성적 자유, 해방은 누구에 의하여 누구를 위하여 논의되고 있는가?

황귀영도 공공 토론의 장에서 자신의 신체 이미지를 사용해서 소외된 여성의 처지를 다룬다. 2013년 고려대학교 '안녕들 하십니까'라는 대자보 열풍을 계기로 제작하게 된 〈집안에 머무는 대자보〉(2015, 그림 8)에서 작가는 정치적 담론으로부터 소외된 자신의 상태를 기록하고 있다. 작가는 '안녕들 하십니까' 대자보 열풍 당시에 등장한 성매매 여성이 쓴 문구를 티셔츠에 깨알같이 베껴 쓰고 자신의 뒷모습을 사진으로 남긴다. 또한 사운드 작업에서 작가는 귀국 후 부모님과 함께 살면서 대자보 작업을 공론화하고는 싶었으나, 가족들의 염려로 인하여 대자보 티셔츠를 입고 밖에 나갈 수 없었던 상황을 기록한다.

강제로 집에 머물러 있게 되면서 그녀는 부모님의 솔직한 심정을 담아낸다. 가족들은 대자보의 문구가 그득하게 새겨진 티셔츠를 입고 거리로 나가게 될 경우 작가가 근처 이웃이나 사회로부터 받게 될 '드센' 여자에 대한 편견과 혐오를 나열한다. 작가의 내레이션이 사운드 작업으로 들리는 반면 화면 속 작가는 관객으로부터 등을 지고 서 있다. 아니 정확히 말하자면, 작가는 관객을 등지고 앉아 있다. 수동적이고 물리적으로 도구화된 그녀의 모습은 익명성을 의미하기도 하지만

'여성'이 말하다

그림 8 황귀정, 〈집안에 머무는 대자보〉(포스터), 2015, 라이트 박스
설치, 사운드 2분 41초.

또 다른 한편으로는 극도로 타자화되고 사적인 공간에 머무를 수밖에
없는 부동의 상태를 의미하기도 한다.

　　대자보를 몸에 쓰고 다니는 딸을 볼까봐 전전긍긍해 하는 작가
어머니의 걱정이 실은 과잉반응이 아니었다. 2013년 대자보 열풍 직
후에 고려대학교에 스스로를 성매매 여성이라고 소개한 여인의 대자
보가 붙은 적이 있었다.[16] 대자보를 본 대학생들은 특정 대자보가 성

16　"저는 성매매를 하는 여성입니다."라는 말로 시작하는 글은 "성매매를 하러 온 구매자
　　남성이 자신도 대자보를 썼다며 자랑스럽게 얘기를 하더군요. 거기에 제대로 호응하
　　지 않았다고 주먹질을 당해야 했습니다."라며 적었다. 글쓴이는 "낙태를 하고도 돈을 벌
　　기 위해 쉬지도 못하고 오늘도 성매매를 하러 갑니다. 더 이상 이렇게 살고 싶지 않습니

매매 여성에 의하여 쓰여진 것이 맞는지에 대하여 의문을 제기하였다. 오히려 학생들은 성매매 여성이 썼다고 주장하는 대자보가 "'안녕들 하십니까'를 폄하하기 위한 의도적 글 같다", "진위여부가 확실하지 않다", "성매매는 불법인데 철도파업과 이게 같나"라는 의견을 내놓았다. 이후 '안녕들 하십니까'라는 제목으로 페이스 북에 대자보의 작성자가 성매매 여성이 맞다는 반박글이 올라왔다.

대자보 논란이 오프라인에서 온라인으로 옮겨가면서 공론의 장에서 여성비하나 여성혐오적인 표현이 빈번하게 등장하였다. 특히 여성 성매매 종사자의 사회비판에 대한 논란은 과연 여성은 공공의 토론장에서 성이나 젠더와는 무관하게 정치적인 견해를 밝힐 수는 없는지에 의구심이 든다. 이러한 맥락에서 황귀영의 뒤로 돌아선 모습이나 이미정의 운동화를 착용하고 안경을 쓴 여학생의 모습은 공론장에서 여성의 몸이 처한 부자연스럽고 불안정한 현주소를 보여준다.

**

최근 국내의 젊은 여성작가들은 이론적이고 해체주의적인 입장 대신 매우 개인적이고 일상적인 문제들과 연관시켜서 여성의 몸을 다루고 있다고 할 수 있다. 김도희나 김가람은 여성의 몸이나 여성성을 일반 여성들이 자신들의 삶에서 경험하는 임신이나 비키니를 소재화하였고, 이미정, 황귀영은 이상적인 고전적 페미니스트들에 비하여 훨씬 더 현실적이고 심지어 불안전해 보이기도 한다. 물론 1980년생 젊

다. 나는 안녕하지 못합니다."라고 글을 끝맺었다. 「창녀가 아니라 '성노동자'입니다」 성노동자권리모임 '지지'의 활동가 밀사(상)(하), 『국민저널』, 2013년 12월 23일; http://kookminjournal.com/311 (2016년 5월 5일 접속).

'여성'이 말하다

은 세대 여성작가들의 전략적인 문제점이 없는 것은 아니다. 김가람의 '더섹시비키니닷컴' 프로젝트에서 여성들이 스스로의 몸을 자유롭게 감상하고 그러한 순간을 만끽하는 것은 자기도취적으로 보인다. 또한 공론장에서 소외받고 있는 현실을 자신의 몸을 통하여 재현한 황귀영의 경우 지나치게 자조적이라는 비판도 가능하다. 그럼에도 불구하고 여성의 신체 이미지를 사용하되 여성문제를 보다 현실적이고 자신들의 개인적인 삶에 기초해서 접근하는 태도는 지나치게 해체주의 이론에 의존해 왔던 국내 여성미술계에서 신선하다.

실제로 여성성을 '허구'로 규명하였던 버틀러 스스로도 미술잡지 『아트 포럼(*Artforum*)』에 실린 1992년 인터뷰에서 여성이라는 범주를 개념적으로 해체하는 것과 이성애적이고 가부장적인 사회통념을 소멸시키는 것 사이에는 괴리가 존재함을 인정한 바 있다. "수행성(Performativity)"은 반복과 연관된다, 그것은 실은 억압적이고 고통스러운 젠더의 관습 바로 그것의 반복일 경우들이 많다. 그것은 [결국] 자유는 아니다, 그러나 스스로가 어쩔 수 없이 엮여 있는 덫을 어떻게 다룰 것인가의 문제이다."[17]

뿐만 아니라 거대 담론과 집단적인 여성주의가 소멸되었다고 여겨지는 시대에 미투 운동이 국내에서도 가시적인 변화를 일으키고 있다는 사실에도 주목하고자 한다. 다변화되고 개인주의적이며 심지어 신변잡기적이라고 여겨졌던 1980년대생 여성 작가들의 행보가 미투 운동의 바람을 몰고 오는 젊은 세대를 연상시킨다. 최근 한국 사회를 강타하고 있는 미투 운동이 얼마나 다변화된 현대 여성들의 목소리를 대변하고 있는지 가늠할 수는 없으나 중요한 것은 미투 운동을 이끌

17 Judith Butler, "The Body You Want: Liz Kotz interviews Judith Butler," *Artforum* vol. 31, no. 3 (November. 1992), pp. 82–89.

고 있는 젊은 세대 여성들에게 여성의 신체나 정체성에 대한 기존의 이론은 지나치게 사변적이며 추상적으로 여겨질 수 있다는 점이다.

그보다는 소설 『82년생 김지영』에서 경력단절과 시집살이에 따른 개인적인 고통의 이야기가 독자의 반향을 이끌어 내었고, 거대 집단이나 단체의 힘을 비는 대신 개인들의 네트워크로 이루어진 SNS상에서 성폭력이나 성추행에 대한 고발이 이어졌다. 미투 운동은 여성과 남성의 싸움이기 이전에 집단주의에 맞서 개인의 권리와 자유를 찾으려는 시도이다. 마찬가지로 거대한 담론이나 이데올로기를 배제하고 변화된 자신의 신체에 복잡한 심경으로부터 출발한 김도희나 핑크 드레스를 입고 단상 위에 서 있는 이미정을 통해 젊은 세대가 겪게 되는 "페미니스트"로서의 혼동된 정체성을 감지하게 된다. 『나쁜 페미니스트』의 서평을 쓴 김혜림 기자의 고백처럼 페미니스트로서 여성의 신체와 정체성에 대한 젊은 여성들의 태도는 확고하지 못하다. 그러나 동시에 디멘의 주장처럼 자신의 불안전한 존재와 신체를 감추지도 않는다. 젊은 여성들과 여성작가들에게 여성운동과 몸의 관계는 현실 속 성차별 문제만큼이나 복잡하고 때로는 이율배반적이기 때문이다.

'여성'이 말하다

'현실'을 이야기하다

한국의 현대미술은 격변하는 현대사의 흐름과 함께 전개되어 왔고 그 속에서 작가들은 다양한 방식으로 작품에 당대 현실을 투영해왔다. 특히 미술을 현실을 반영하는 거울이자 기성 체제를 개혁하기 위한 도구로 인식했던 미술가들은 사회와의 소통을 치열하게 고민하면서 자신들의 목소리를 내고자 했다.

제4집단, 현실과 발언, 민중미술은 당대 주류 이데올로기와 타협하지 않고 현실에 대한 비판적 인식을 보여준 대표적 예이다. 제4집단은 실험적 행위미술을 통해 기존 미술과 사회 체제의 경직된 틀을 넘어서고자 했다. 현실과 발언은 산업화와 도시화에 따른 부작용을 드러내고 미제국주의를 비판하였으며, 민중미술은 이들의 비판적 시각을 계승하면서 민주화운동의 현장에서 군부독재에 저항했다.

오늘날 미술을 통해 현실에 개입하고자 하는 동시대 작가들은 심화되는 빈부격차와 불평등에 의해 파생되는 사회적 약자에 주목한다. 또한 북한에 대한 인식의 변화를 고찰하는 등 최근 쟁점이 되는 주제와 새로운 표현 방식을 통해 미술이 당대 사회의 산물임을 다시금 일깨운다.

제4집단의 퍼포먼스: 범장르적 예술운동의 서막

송윤지

현대미술사 내에서 퍼포먼스(performance)는 가장 다양한 맥락에 놓여 있는 예술형식이다. 1960년대 이후 미국을 중심으로 한 포스트모더니즘(Post-Modernism)의 흐름에서 등장한 이래로, 퍼포먼스는 점차 그 영역을 확장하며 반예술과 탈장르의 전위성, 예술가의 주체성 개념, 인간의 몸에 관한 탐구, 실제 공간과의 경계 허물기, 관객과의 상호작용, 사회적 발언으로서의 미술 등의 다층적인 정체성을 획득했다. 따라서 퍼포먼스에 관한 논의는 언제나 '그것이 과연 예술인가'라는 질문을 동반하며, 퍼포먼스는 여전히 가장 급진적인 예술의 형태로 인식되고 있다.

1960년대 후반에서 1970년대 초반 한국에서도 퍼포먼스라는 전위적 예술형식을 시도하였던 선구자들이 있었다. 제4집단은 이러한 한국 초기 퍼포먼스 활동 가운데 가장 진취적으로 퍼포먼스 형식을 발전시켜 나간 '총체예술집단'으로, 미술 외에 연극, 영화, 의상, 음악

* 이 글은 『미술사학』 제32권(2016, pp. 347-370)에 수록되었던 원고의 재편집본이다.

등 다양한 장르의 전문가들이 모여 공동 작업으로서의 퍼포먼스를 수행하였다는 점에서 독특한 정체성을 갖는다. 그러나 독재정권하의 경직된 분위기였던 한국사회에서 제4집단의 퍼포먼스가 쉽사리 받아들여지기는 힘들었다. 퍼포먼스는 번번이 경찰의 제재를 받았고 대표였던 김구림 역시 지속적인 경찰의 미행에 시달렸다. 결국 제4집단은 결성한 지 1년도 채 되지 않아 해산하고 말았다.[1]

제4집단의 활동은 한국 초기 퍼포먼스의 역사에서 중요한 논점을 가지고 있음에도 불구하고, 집단의 존속기간이 짧아 전후의 다른 퍼포먼스들과 구분 없이 다루어지곤 했다. 그러나 제4집단의 퍼포먼스는 1967년 이후 표현방식의 변화로서 나타난 행위 중심의 퍼포먼스들과는 결이 다르며, 이후 작가들의 개인 작업으로 이루어진 퍼포먼스들과도 다른 양상을 보였다. 따라서 제4집단의 퍼포먼스 작업들이 한국 퍼포먼스의 흐름 속에서 어떤 의미를 갖는지 보다 구체적으로 재조명할 필요가 있다고 본다.

한국의 퍼포먼스와 제4집단의 등장

한국에서 퍼포먼스가 등장한 1960년대 후반은 빠른 경제성장과 도시화, 미국식 서구문화의 전파로 급변하는 사회상과 더불어, 미술계 내부에서도 '앵포르멜(Informal)'의 실질적인 종식으로 인한 새로운 예술에 대한 갈망과 국제 비엔날레의 지속적인 참여에 따른 동시대 해외 미술 경향에 대한 관심이 증폭되던 시기였다. 혼란에 빠져 있던 앵포르멜 세대와 달리, 젊은 미술가들은 서구의 새로운 양식들을 적극적으로 수용하여 주도적으로 동인(同人)을 결성하고, 선배들과는 다른

1 제4집단의 정확한 해산 날짜는 알려지지 않았다.

시대를 살아가는 세대로서의 문제의식을 나누면서 대안을 찾고자 했다. 눈에 띄는 시도들은 오리진(Origin) 그룹에 의한 기하학적 추상회화로의 전환과, 무(無)동인, 신전(新展)동인이 보여 준 회화 자체를 탈피하는 경향으로서의 오브제 작품들이었다. 이들은 소규모 동인의 한계를 넘어 더 큰 목소리를 내자는 취지로 '한국청년작가연립회'를 설립하여 본격적인 활동을 시작했다.

한국청년작가연립회는 1967년 11월 11일 중앙공보관에서 제1회 현대미술세미나를 연 데 이어 한 달 뒤인 12월 11일에《청년작가연립전》(1967. 12. 11-17, 중앙공보관)이라는 기념비적인 전시를 개최했다. 2차원의 평면인 기하학적 추상회화들과 3차원의 오브제 작품들을 동시다발적으로 제시한 이 전시는 그 자체로 '앵포르멜에서 새로운 미술로의 전환'이라는 하나의 선언이었다. 그들은 전시 개막일에 피켓을 들고 가두(街頭)행진을 함으로써 그들의 선언적 면모를 직접적으로 드러냈다. 피켓에는 '행동하는 화가', '생활 속의 작품' 등 추상 이후의 미술이 추구해야 할 방향과, '국가발전은 예술의 진흥책에서', '현대미술관이 없는 한국' 등 정부의 문화정책 및 기성미술계의 현실을 직시하는 문구들이 적혀 있었다.[2] 바로 이 전시에서 최초로 퍼포먼스들이 행해졌는데, 이는 전시장 밖에서의 시위형식뿐만 아니라 전시장 내에서도 작품의 형태로 전시의 목적을 말하고자 함이었다.

그 역사적인 첫 번째 퍼포먼스는 개막일에 행해진 강국진의 〈색물을 뽑는 비닐〉(그림 1)로, 물감을 가득 채운 비닐 주머니를 터뜨려 물감이 전시장 공간으로 쏟아지도록 한 것이었다.[3] 이는 앵포르멜 회

2 박영남, 「한국 실험미술 15년의 발자취」, 『계간미술』, 1981 봄, pp. 92-93.
3 한국 최초의 퍼포먼스는 〈비닐우산과 촛불이 있는 해프닝〉으로 알려져 있었으나, 2009년 강국진의 유족에게 남아 있던 필름과 메모 등을 발견했다. 김미경, 「이상, 최승희, 강국진으로 읽는 한국 근현대문화의 단면」, 『월간미술』, 2011. 4, p. 95.

그림 1 강국진, 〈색 물을 뽑는
비닐〉, 1967. 12. 11, 퍼포먼스,
중앙공보관.

그림 2 한국청년작가연립회, 〈비닐우산과 촛불이 있는 해프닝〉, 1967. 12. 14, 퍼포먼스,
중앙공보관.

'현실'을 이야기하다

화가 3차원 공간으로 전환되는 상징적 행위를 통해 전시가 갖는 정체성을 표현한 것이라 할 수 있다. 3일 뒤인 14일에 펼쳐진 〈비닐우산과 촛불이 있는 해프닝〉(그림 2)이라는 퍼포먼스는 보다 규모가 크고 참여적인 성격으로, 대강의 전개는 여인이 의자에 앉아 비닐우산을 펴면 촛불을 든 무리가 '새야 새야 파랑새야'라고 노래를 부르며 주위를 돌다가 비닐우산을 찢어 버리고 발로 밟는 것이었다. 퍼포먼스는 평론가 오광수가 사전에 쓴 대본에 따라 진행한 것이었으나, '해프닝'이라는 제목을 붙임으로써 즉흥과 우연을 더욱 강조했다.[4] 이 퍼포먼스는 또한 전시장의 오브제 작품인 최붕현의 〈색 연통〉을 무대의 일부로 활용하기도 했다. 이는 퍼포먼스 중에 원을 돌던 사람들이 작품을 피해 몸을 굽히면서 발생하는 예측 불가능한 리듬감을 고려한 장치로 작품들 간의 연계를 가시화하는 동시에 퍼포먼스의 현장성을 극대화하는 것이었다. 이와 같은 퍼포먼스들은 전시에 대한 대중의 주목을 노린 고의적인 스캔들이었다고 볼 수도 있는데, 그것은 실제로 어느 정도 성공했다. 전시 이후 거의 모든 신문에서 관련 기사를 보도했고, 미술계 내부의 평가 역시 대체로 긍정적이었다. 한국청년작가연립회는 이러한 호응에 힘입어 연립전 이후 현대미술세미나를 재개했고, 강연과 토론을 통해 새로운 미술경향의 발전 가능성을 논의하는 한편 퍼포먼스 형식을 통해 '행동하는 화가들'이라는 정체성을 이어나가고자 했다.

'현대미술과 해프닝의 밤'이라는 주제로 열린 제3회 세미나(1968. 5. 2, 세시봉 음악 감상실)에서 선보인 두 가지 퍼포먼스는 삶과 유리(遊離)될 수 없는 현대미술을 정의하고자 한 것이었다. 정찬승이 기획한

4 오광수, 「오광수의 현대미술 반세기 3: 미술권력의 이동과 미술계 구조의 변화」, 『아트인 컬처』, 2007. 3, p. 168.

〈색 비닐의 향연〉은 색소 물을 넣은 6개의 비닐호스를 나누어 잡은 사람들이 무작위로 앉았다 일어서길 반복함으로써 유동하는 색 물의 조형성을 의도한 것으로, 호스를 놓치거나 비닐이 찢기는 등의 예기치 못한 상황에 따라 예술행위가 일상으로 회귀하는 과정을 보여 줬다. 또 다른 퍼포먼스인 〈화투놀이〉는 이와 반대로, 화투라는 일상적인 소재를 가지고 일부 행동을 과장하거나 조명과 음악을 더해 예술행위로 구현했다. 이어진 제4회 세미나 '환경예술의 공동실현'(1968. 5. 30. 저녁 6-10시, 세시봉 음악 감상실)에서의 퍼포먼스는 정강자가 반나체로 등장하여 논란이 되었던 〈투명풍선과 누드〉로, 빨간 풍선이 깔린 무대 위에 등장한 정강자에게 투명한 풍선을 불어 붙이고 다시 터뜨리는 행위를 연출한 것이었다. 이 퍼포먼스는 현장의 관객들 누구나 참여할 수 있도록 허용함으로써 세미나의 주제인 '공동실현'을 유도했다.

이처럼 한국의 초기 퍼포먼스들은 당시의 기성미술인 앵포르멜 회화에 대한 대안으로 등장한 만큼 전통미술의 도구를 벗어나고자 하는 탈매체의 성격이 두드러지는 양상으로 나타났다. 제도권 미술과 기성문화에 대한 비판적 성격 역시 강했는데, 그것이 가장 적극적으로 발현된 예는 강국진, 정찬승, 정강자의 〈한강변의 타살〉(1968. 10. 17. 오후4시, 그림 3)이었다. 이는 세미나와 별개로 이루어진 최초의 야외 퍼포먼스로, 셋은 제2한강교 아래에서 온 몸을 비닐로 두른 채 스스로 파묻히고 관중들이 그들에게 물을 뿌리도록 하는 등 상징적 행위를 통해 답답한 현실을 의인화했다. 이어 다시 파내어진 그들은 길게 자른 비닐을 몸에 걸치고 '문화 사기꾼', '문화 실명자', '문화 기피자', '문화 부정축재자', '문화보따리장수', '문화곡예사'라는 문구를 앞뒤로 쓰고 소리 내어 읽은 뒤 벗어 태우면서 '죽이고 싶다, 모두!'라고 외치고 잔해를 땅에 묻었다. 이러한 매장, 화형과 같은 폭력적인 행위는 강한 저항의식의 표출이었다.

'현실'을 이야기하다

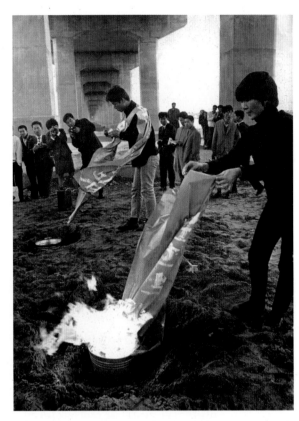

그림 3 강국진, 정강자, 정찬승, 〈한강변의 타살〉, 1968. 10. 17, 오후 4시경, 퍼포먼스, 제2한강교 아래 백사장.

ⓒ강국진

한편,《회화 68전》을 통해 오브제 작업을 선보였던 김구림은 한국 최초로 일렉트릭 아트를 시도하는 등 다양한 매체의 실험에 선두에 서 있었다. 그는 이미 1960년도부터 붓 대신 손가락으로 물감을 휘젓거나 나무판에 비닐을 붙이고 불을 질렀다가 담요로 끄는 등의 '행위'를 도입한 작품들을 제작하고 있었고, 이 무렵 비(非)연속적 장면을 나열하는 몽타주기법의 영화 〈1/24초의 의미〉(1969. 1–5월까지 제작, 7. 21, 아카데미음악실에서 상영예정)와 흰 타이즈를 입고 움직이는 인체를 스크린 삼아 영상을 투사하는 방식의 비디오 퍼포먼스 〈무제〉(1969)를 선보이면서 타 장르로까지 작업의 스팩트럼을 넓혀 나갔다.

제4집단의 퍼포먼스: 범장르적 예술운동의 서막

또한 그는 독일에 머무르고 있던 음악가 박준상과 함께 소음음악, 전자음악 등 서구의 전위음악을 소개하는 '제1회 서울 국제 현대음악제' (1969. 9. 5-6, 국립극장)를 추진했고, 여기서 〈콤퍼지션(Composition)〉과 〈해프닝〉을 연출하면서 음악과 접목된 퍼포먼스를 시도했다. 1969년 10월에는 김차섭과 함께 메일아트의 형식을 가진 〈매스미디어의 유물〉을 발표하면서 작업을 사회적인 영역으로 확장시키기도 했다. 그는 1969년의 〈바디페인팅〉과 1970년 여름 《미협전》에서의 퍼포먼스 〈도〉를 통해 예술매체로서의 신체를 제시하는 한편 〈현상에서 흔적으로〉(1970. 4. 11, 오전 11시, 한양대 앞 살곶이 다리 맞은편 제방)에서는 조형적인 형태로 불을 놓아 태운 흔적을 보여주는 방식으로 행위를 포함하는 대지미술을 최초로 선보이는 등, 퍼포먼스를 활용한 다양한 작업들을 지속했다.

김구림이 보여 준 이러한 작업들은 당시 국내에서는 매우 선구적인 것이었는데, 특히 영상매체나 음악을 활용하는 등의 장르 간 결합을 통한 퍼포먼스 방식은 제4집단이 결성되는 데 결정적인 영향을 주었다. 그는 진정한 예술의 전위란 장르에 구애받지 않는 새로운 형식, 즉 범장르적 총체예술로의 진보라고 생각했으며, 이를 위해서는 다양한 분야의 전문가들을 모집하여 집단을 형성하는 것이 옳다고 여겼다.[5] 그리하여 김구림의 주도하에 미술가로서 퍼포먼스를 지속해오던 정찬승과 더불어 실험연극을 펼치던 극단 '에저또'의 방태수와 고호 (본명 박호종), 의상디자이너 손일광 등 전위적 성격을 가지고 작업하던 다른 장르의 예술가들이 모이게 됐다. 기존의 고정관념을 탈피한 새로운 예술형식을 만들자는 모임의 취지에 맞춰, 이들은 당시의 예술가 그룹에서 보편적으로 사용하던 협회나 동인이라는 표현 대신 '집

5 필자의 김구림과의 인터뷰, 2012. 10. 15.

'현실'을 이야기하다

단'이라는 용어에 한국의 사회적 통념상 불길한 숫자로 여겨지는 '4'를 붙여 제4집단이라는 이름을 만들었다. 또한 '회장'이라는 직함 대신 대통령에서 '대'를 뺀 '통령'이라는 명칭을 사용해 집단 자체를 하나의 작은 민주사회로 간주했다. 제4집단의 목표는 선언문에 언급된 '무체사상(無體思想)'이라는 말에 드러나는데, "무체를 통해 일체를 이룬다"[6]는 선언은 각 장르를 해체하고 통합해 예술의 본질에 다가가고자 한 그들의 작업 태도를 반영한 것이었다. 퍼포먼스는 다양한 예술 장르를 모두 포함하면서도 탈장르적인 성격을 갖기에 제4집단이 추구하는 총체예술의 실현에 적합한 표현수단이었다. 그들은 인간의 행위를 통한 예술 방식이 오히려 인간의 해방을 구현하는 것이라 주장했으며, 이러한 취지에 따라 실제 삶의 공간을 퍼포먼스의 무대로 삼아 다른 예술인들뿐만 아니라 일반 대중의 문화적 인식을 일깨우고자 했다.

동시대 연극 장르의 해체적 수용

퍼포먼스라는 형식을 전면에 내세웠던 만큼, 제4집단이 중요하게 참고하였던 예술 장르는 인간의 행위로 이루어지는 연극이었다. 에저또는 "연극을 통해 인간의 존재를 확인하고 확대하자"는 이상을 가지고 연극의 모든 허구성을 해체하는 것을 목표로 하였던 전위적 성격의 극단으로, 이에 따라 희곡적 요소인 언어 대신 일상적인 행동을 위주로 하는 팬터마임(pantomime, 無言劇) 형식의 연극을 전문적으로 표방했기에 제4집단의 취지에 더욱 부합했다. 에저또의 방태수와 고호는 제4집단을 통해 극단이라는 연극적 굴레를 벗고자 했으며, 퍼포먼

6 「제4집단 선언과 강령」, 김구림 소장 인쇄물, p. 2.

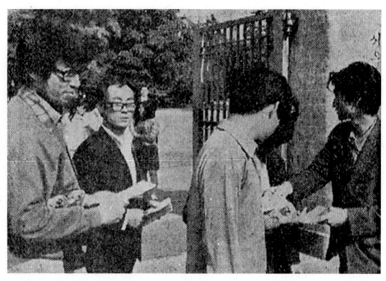

그림 4 제4집단, 〈콘돔과 카바마인〉, 1970. 5. 15, 오후 3시경, 퍼포먼스, 서울대 문리대 정문 앞.

스라는 형식을 통해 일상으로 나아감으로써 극장이라는 연극의 전통적 공간을 해체하고자 했다. 그 결과 제4집단에서 미술의 김구림과 정찬승 외에 가장 활발히 활약한 멤버가 바로 에저또의 방태수와 고호였고, 제4집단의 퍼포먼스는 연극적 요소를 해체적으로 수용함으로써 독특한 형식을 확립했다.

연극 장르와의 교류의 측면에서 볼 때, 제4집단의 실질적인 첫 번째 활동은 김구림이 정찬승과 방태수에게 퍼포먼스를 함께 하자고 제안하여 시행했던 〈콘돔과 카바마인〉(그림4)이라 할 수 있다. 그들은 1970년 5월 15일 오후 3시에 서울대 문리대 정문 앞에 모여 지나가는 행인들과 학생들에게 하얀 봉투를 나누어 줬다. 겉면에는 "오후 6시 40분 정각에 1번 봉투를 개봉하시오"라고 쓰여 있었다. 봉투를 열면 번호가 붙은 4개의 작은 봉투가 나오는데, 1번 봉투 속에는 색종이

'현실'을 이야기하다

에 싼 가루약과 "이 가루를 200cc의 냉수에 타고 자기 이름을 3번 반복하고 난 다음 가루를 탄 물컵을 마시고 정신을 가다듬어 2번 봉투를 8시 50분 정각에 개봉하시오"라는 쪽지가, 2번 봉투 안에는 찢어진 콘돔 하나와 "실버텍스를 자기의 국부에 끼고 3번 봉투를 9시 정각에 개봉하시오"라고 쓰인 쪽지가, 이어서 3번 봉투에는 "여기 첨부된 종이의 구멍을 통해 심호흡을 4번 하고 4초간 남산하늘 중심부를 향해서 보아주신 다음 4번 봉투를 9시 5분 정각에 개봉하시오"라는 쪽지와 가운데에 작은 구멍이 뚫린 종이가 각각 들어 있었다. 그리고 마지막 4번 봉투에 들어 있는 쪽지에는 "1번 김구림 작, 〈心柱(심주)〉. 2번 정찬승 작 〈콘돔〉. 3번 방거지 연출작 〈0=1+1-1-1×1〉"이라고 적혀 있었다.

이 작업은 예술작품에 대한 기존의 고정관념을 전복시키는 데에 목적이 있었다. 김구림의 〈심주〉에 사용된 정체불명의 가루는 사실 먹어도 무방한 소화제인 카바마인으로, 미각과 관념의 유희를 위한 장치였다. 사람들은 각자의 미각에 따라 가루의 정체를 추측하거나 혹은 각자의 관념에 따라 가루의 맛을 다르게 느끼게 되는 것이다. 또한 메모에 기재된 "정신을 가다듬어"라는 말에 의해 혹시 가루를 탄 물을 마시고 나면 몸에 어떠한 변화가 생기지 않을까 의심할 수도 있다. 정찬승의 〈콘돔〉은 본래의 목적을 상실한 찢어진 콘돔을 국부에 끼우는 행위를 유도함으로써 물건에 대한 고정된 관념을 벗어나는 촉각적인 경험을 야기했다. 또한 방태수에 의한 세 번째 작품은 아주 작은 구멍을 통해 대상을 바라보게 하면서 극히 제한된 시각적 방식을 제시한 것이었다. 〈0=1+1-1-1×1〉이라는 제목 역시 일반적으로 예술작품의 제목에 사용되지 않는 수학적 기호들로 '없다' 혹은 '아무 것도 아니다'라는 수식을 만든 것으로, 말하자면 〈무제〉의 의미라 할 수 있다. 이처럼 〈콘돔과 카바마인〉은 미각, 촉각, 시각이라는 세 가지 감각을

중심으로 한 연속적인 작품을 퍼포먼스라는 방식으로 직접 배포함으로써 전통적인 예술작품의 틀에서 벗어남과 동시에 기존의 예술 감상에 관한 개념까지 탈피했다.

또한 이 퍼포먼스는 단지 불특정 다수에게 봉투를 배포하는 데서 종결된 것이 아니라, 어떠한 장치를 통해 봉투를 받은 사람들을 단순한 감상자가 아닌 또 다른 퍼포먼스의 행위자로 만들었다는 점에서 독특한 성격을 갖는다. 그 장치란 봉투 속의 쪽지에 쓰인 명령문들로, 첨부된 소도구를 이용해 감각적 체험을 유도하는 어떠한 행동들을 지시했다는 점에서 연극의 극본 형식을 취한 것이었다. 이에 따라 〈콘돔과 카바마인〉에서 제4집단의 행위는 퍼포먼스를 제시하는 것이었다고 할 수 있다. 봉투를 받았는지 아닌지의 여부에 따라 퍼포먼스의 잠재적 행위자가 결정되며 그 잠재적 행위자가 실제로 지시를 수행할 것인지 아닌지 역시 스스로의 결정에 달린 것으로, 결국 이 퍼포먼스의 진정한 행위주체는 봉투와 조우한 사람들이었다. 제4집단은 연극의 극본 형식을 활용한 이와 같은 방식으로 수동적인 관람자였던 대중을 행위주체로 상정함으로써, 예술로서 성립되려면 반드시 관객의 존재가 필요하다는 퍼포먼스의 본질적인 전제를 극대화시킨 것이다.

다음날 신세계백화점 앞 육교에서 펼쳐진 〈육교 위에서의 해프닝〉(1970. 5. 16, 저녁 7시 반경, 그림 5)은 또 다른 방식으로 대중을 참여시킨 퍼포먼스였다. 제4집단은 일상적 공간인 육교 위에 백여 개에 달하는 다양한 색의 풍선을 매달아 조형적 요소를 더함으로써 육교 자체를 하나의 예술작품이자 해프닝을 위한 무대로 만들었다. 일반적인 대지미술 혹은 환경미술에서처럼, 이는 육교를 통행하는 사람들을 자연스럽게 작품의 일부로 포함하는 방식이었다. 그러나 제4집단은 보다 적극적으로 행인들을 퍼포먼스의 행위자로 참여시키고자 여기에 몇 가지 연극적 상황들을 더했다. 방태수의 증언에 따르면, 그것은 덕

그림 5 제4집단, 〈육교 위에서의 해프닝〉, 1970. 5. 16, 오후 7시 30분경, 퍼포먼스, 명동 신세계백화점 앞 육교 위.

수궁 돌담길에서 데이트하는 연인들 약 150쌍을 인터뷰하여 구성한 극본을 바탕으로 한 설정들로, 이를테면 배우가 모르는 이성을 계속 따라간다거나, 지나가는 사람에게 수작을 건다거나, 육교 한복판에서 애정행각을 벌이는 커플의 행세를 하는 등이었다.[7] 이를 통해 육교 위의 상황은 모두 연극이 되고, 특정 행위에 동참하게 되는 사람들 외에 다른 지나가는 행인들은 극의 엑스트라인 동시에 극의 관람자가 되었

7 방태수는 필자와의 인터뷰를 통해 이제까지 에저또 극단의 연극 내용으로 소개되었던 '덕수궁 돌담길에서의 데이트 족 인터뷰'가 제4집단의 〈육교 위에서의 해프닝〉을 위한 사전작업이었음을 밝혔다. 필자의 방태수와의 인터뷰, 2012. 10. 24.

다. 배우들 역시 완전한 배우가 아니라 연기를 할 때는 연기자로, 연기를 하지 않을 때는 행인들의 반응을 바라보는 관람자로 자유롭게 역할을 전환했다. 말하자면, 〈육교 위에서의 해프닝〉은 미술의 입장에서는 육교라는 장소 자체를 미술작품화하면서 미술 행위와 감상이 소통되는 공간을 미술관이나 화랑이 아닌 일상의 한복판으로 대체시킨 것이며, 연극의 입장에서는 일상 속에 무대를 설치함으로써 극장을 찾아오는 제한된 관객이 아닌 불특정 다수의 일반인들에게 연극의 등장인물이자 관객이라는 이중적인 정체성을 부여한 것이다.

이처럼 지시를 전달하거나 특정한 환경을 조성해 관객을 행위의 주체로 참여시키는 퍼포먼스 방식은 예술이 개인의 삶에 직접 침투되도록 하는 것으로, 자발적인 관객 참여가 원활하지 않았던 한국 사회의 정서적 풍토에서 자연스럽게 관객참여예술을 실현할 수 있는 방법이었다. 이는 또한 관객 개개인의 반응에 따라 작업의 진행 방향이 각기 다른 쪽으로 나아가거나 도중에 변화할 수 있다는 점에서 고정적인 모든 틀을 해체하고자 한 제4집단의 목적에 걸맞은 방식이었다.

일상적인 장소에서 예기치 못한 순간에 마주하게 되는 제4집단의 퍼포먼스는 마치 하나의 단막극과도 같은 형태로 나타나기도 했다. 이러한 방식은 '제4집단 결성대회'(1970. 6. 20, 정오, 을지로 소림다방)에서부터 본격적으로 나타났다. 이 퍼포먼스는 번화가의 한 다방에서 일반 손님들이 한가롭게 차를 마시고 대화를 나누는 가운데 난데없이 울려 퍼지는 애국가를 신호로 제4집단 멤버들이 벌떡 일어나 왼쪽 가슴에 손을 얹어 국가에 대한 경의를 표하는 것으로 시작됐다. 이어서 전자음악과 새, 바람, 파도, 목탁소리, 그리고 브람스의 교향곡이 이어졌고 이를 배경으로 제4집단의 선언문이 낭독됐다. 이는 다른 손님들에게 매우 당황스럽고 생경한 경험이었을 것이다. 제4집단은 결성식에서조차 퍼포먼스의 형식을 취함으로써 대중의 예술적 체험을 유도하려는

'현실'을 이야기하다

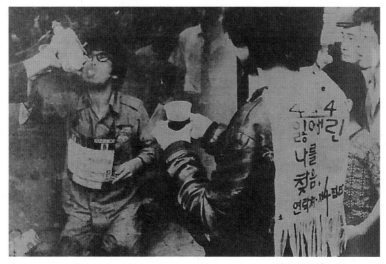

그림 6 제4집단, 〈가두 마임극〉, 1970. 7, 오후 6시경, 퍼포먼스, 명동 뉴 서울 비어홀 쇼윈도 앞.

그들의 의도를 보여 준 것이었다.

　결성식 이후 제4집단은 이러한 단막극의 형식을 활용해 보다 명백한 주제의식을 드러냈다. 미술가 정찬승과 연극배우 고호를 주인공으로, 서울에서 가장 번화한 장소인 명동 곳곳에서 펼쳐진 세 차례의 '가두극' 퍼포먼스가 그것이었다. 멤버들이 직접 행위자가 되어 선보이는 이러한 퍼포먼스는 마임의 형식을 적극 수용한 역할극의 형태로 연극적 특성이 크게 두드러지며, 신체적 행위가 함축하는 메타포가 더욱 중시됐다.

　'가두극' 시리즈 중 첫 번째 퍼포먼스는 명동 입구에 위치했던 뉴 서울 비어홀 앞에서 행해진 〈가두 마임극〉(1970. 7. 어느 날, 오후 6시, 그림 6)으로, 좁은 쇼윈도를 사이에 두고 "당신이 처녀임을 무엇으로 증명하시렵니까?"라는 문구를 목에 건 정찬승은 안에서, "목표액 4천 4백 4십 4만원. 잃어버린 나를 찾음. 연락처 제4집단"이라고 등 뒤에 써

붙인 고호는 밖에서 몇 가지 소품을 가지고 유리창에 의해 단절된 상황을 연기했다. 고호가 성냥에 불을 붙여 유리창에 가까이 가져가면 정찬승이 그것을 잡으려 시도하고, 고호가 빵과 포도주를 먹고 마시다가 정찬승에게 건네지만 받을 수 없는 등 그들은 여러 가지 연극적 제스처를 통해 단절된 상황에서 통합을 갈구하는 인간상을 보여줬다. 신세계백화점 앞 육교 위에서 시작된 두 번째 막에서는 정찬승이 갑자기 바닥에 주저앉아 〈육교 위에서의 선(禪)〉(같은 날 저녁 7시 반경)을 시작하고, 곁에서 고호는 빵과 포도주를 마시는 행위를 반복했다. 여기서는 정찬승이 순결한 인간상, 고호는 물질주의에 물든 인간상이라는 대비되는 역할을 수행한 것이라 할 수 있다. 그들은 이어서 국립극장 앞으로 이동해 〈뱅뱅 돌아가는 세상〉이라는 제목의 세 번째 퍼포먼스를 시작하려 했으나 극장 측 관계자의 저지로 인해 실패했고, 결국 '도로교통법위반' 혐의로 연행됐다.

비록 도중하차로 끝났지만, 그들의 연속적인 행위와 각자의 몸에 붙인 문구들로 미루어 볼 때 정찬승과 고호의 퍼포먼스는 각각을 하나의 막으로 하여 '소통의 단절', '물질만능주의', '인간소외' 등 현대 사회의 문제를 은유적으로 지적하고자 한 것이라 할 수 있다. 이는 한국 사회에서 빠른 근대화로 인해 흔들리는 현대인의 정체성과 제 목소리를 내기 힘든 시대상을 반추하는 것이기도 했다. 이처럼 역할극의 형태를 취하면서도 서사적 구조로 읽을 수 없는 불연속적인 구성으로 이루어진 정찬승과 고호의 은유적 행위들은 관객들의 궁금증을 자극함으로써 대중의 의식 전환을 촉구하는 것이었다.

이처럼 제4집단의 퍼포먼스는 연극적 상황의 제시를 통해 예술의 감상자에 머무르던 대중을 행위주체로 변모시키거나 실제 공간에서의 연극적 행위를 통해 일상 속에서의 예술적 체험을 유도함으로써 예술과 삶의 경계를 효과적으로 무너뜨렸다. 또한 그들이 보여 준 사

회적 현실에 대한 메타포로서의 행위는 예술의 사회적 발언이라는 현대미술의 중요한 과제를 실천한 것이기도 했다.

자생적 현대문화로서의 예술운동

제4집단의 퍼포먼스는 예술의 장르 간 통합과 예술과 삶의 통합의 취지를 가지고 시작됐지만, 궁극적인 목표는 결성대회에서 공표했듯 "무체로서의 인간 해방"이었다. 그들의 퍼포먼스가 주로 일상적 장소에서 이루어진 것 역시 단지 예술의 해체를 통한 삶으로의 침투를 실현하고자 함이 아니라 대중과의 소통을 통해 새로운 문화를 형성하고자 하는 목적을 가진 것이었다. 따라서 제4집단의 퍼포먼스에서는 일상적 장소가 함축하는 의미 역시 중시됐다. 앞에서 살펴 본 제4집단의 퍼포먼스들에서 그들이 택한 장소들은 집단 지성의 상징인 서울대 문리대 앞 혹은 청년 문화의 본거지인 명동 등이었다. 제4집단은 젊은 세대를 대상으로 기성세대의 구태의연한 사고방식을 답습하지 말고 우리 시대의 문화를 만들어 나가자는 선언을 지속해 온 것이다.

제4집단은 이러한 선언으로서의 행보를 지속하고자 공식적인 두 번째 모임인 '제4집단 선언대회'를 계획했다. 이 행사는 광복 25주기를 맞는 1970년 8월 15일에 행해졌고, 〈기성문화예술의 장례식〉(그림 7)이라는 퍼포먼스로 이어졌다. 이는 제4집단이 해산하기 전 마지막으로 행한 야외 퍼포먼스로 당시 한국에서 볼 수 없었던 독특한 퍼포먼스 방식을 제시했다.

오전 11시에 사직공원에 모인 제4집단은 지난 결성대회에서처럼 국기에 대한 경의와 순국선열에 대한 묵념으로 식을 시작했다. 김구림이 제4집단의 선언문을 낭독한 데 이어 방태수가 "기성문화예술과 기존 체제의 장례식을 지금부터 시작하겠다"고 선포함으로써 본격적인

그림 7 제4집단,
〈기성문화예술의 장례식〉,
1970. 8. 15, 오전 11시경,
퍼포먼스, 사직공원 내 율곡
이이 동상 앞– 제1한강교
아래 백사장.

장례 퍼포먼스가 시작됐다. 이 퍼포먼스는 제목 그대로 '기성문화예
술'을 망자로 삼아 부고, 입관, 발인식과 운구를 거쳐 장지에 매장하거
나 화장하는 절차를 따르는 장례식의 설정을 대입한 것이었다. 제4집
단은 공원의 모래를 채운 관을 흰 천과 태극기로 덮고 꽃으로 장식하
여 망자의 관처럼 연출했고, 마치 운구행렬처럼 관을 들고 줄지어 이
동했다. 예정된 이동경로는 독립문, 서대문, 광화문, 시청 앞, 명동, 남
대문, 용산, 제1한강교의 순서로, 사전계획에 따르면 이들은 마지막 장
소인 제1한강교 밑에서 관을 불에 태워 묻기로 했으나 도중에 '도로교
통법위반' 혐의로 연행되면서 계획이 무산됐다.

　이 퍼포먼스는 운구행렬이라는 설정을 통해 장소와 장소를 잇는,

'이동하는 퍼포먼스'의 형식을 취함으로써 기존의 정해진 무대 개념을 완전히 열어 놓았다. 명동에서의 '가두극' 시리즈와 비교해 보면 분명한 차이를 알 수 있는데, 가두극에서는 하나의 장소에서 퍼포먼스가 끝난 뒤 다음 장소에서 다시 퍼포먼스가 시작되는 방식으로 연극의 막간처럼 공연의 시간이 단절되었던 반면 여기서는 오히려 하나의 장소에서 다른 장소로 이동하는 과정이 퍼포먼스의 중요한 부분으로 작용했다.

이에 따라 〈기성문화예술의 장례식〉은 각 장소가 갖는 하나하나의 의미보다 이동경로로서 장소의 연계성이 더욱 중요한데, 제4집단은 이를 통해 그들의 의도를 드러냈다. 그것은 제4집단이 이 퍼포먼스를 통해 주장하는 또 다른 선언인 '한국 문화의 독립'이었다. 당시는 할리우드 영화, 팝송 등 외래문화가 유행하면서 주로 대중문화를 통해서 외국의 것들을 추종하려는 경향이 만연했는데, 그 주요 소비층은 청년들이었다. 제4집단은 이러한 현상에 경종을 울리고자 했던 것이다. '문화의 독립'이라는 의미에서 〈기성문화예술의 장례식〉의 이동경로를 복기해보면, 사직공원이 그 시작점으로 선정된 이유가 선명하게 드러난다. 그들은 마치 3·1운동에서 독립선언서를 읽었듯이 제4집단 선언문을 낭독한 것이었다. 이동 경로에 독립문, 서대문, 광화문 등이 포함된 것 역시 과거 독립운동이 활발했던 지역들을 거치면서 문화독립의 취지를 되새기고자 한 것이다. 이러한 의미에서 그들의 퍼포먼스는 장례식의 형식을 취하고 있음에도 불구하고 추모의 행렬이라기보다 진취적인 행진에 가깝다. 제4집단이 관을 매장하는 장소로 제1한강교를 선택한 것은 이후의 전국궐기대회를 염두에 둔 것으로, 마지막 지점인 제1한강교는 서울에서 첫 번째로 완공된 강북과 강남을 잇는 다리로서 그들의 의도에 부합했다.

김구림은 이 퍼포먼스에 대해 "기성에 대한 저항의 의미뿐만 아

니라 역사를 거스르지 않으면서 우리로서 새롭게 출발하자는 취지를 가진 것"[8]이라고 자평했다. 이러한 태도는 한국 현대미술이 당면한 과제를 직시하는 것이기도 했다. 전통을 답습하는 것이 아닌 새로운 것이면서도 외래를 추종하는 것이 아닌 한국적인 것, 즉 '자생적인 현대문화'에의 갈망을 표현하고자 했던 것이다.

1970년 8월 20일부터 24일까지 계획되었던 《무체전》은 제4집단의 실질적인 마지막 활동으로, 그들이 일상적인 장소뿐만 아니라 전통적인 예술 공간을 어떻게 활용하여 새로운 예술을 제시했는지 보여준다. 제4집단은 개막 당일 전시장 내부를 완전히 검은 천으로 뒤덮고 바닥에 드라이아이스를 깔아 뿌옇고 서늘한 효과를 주었다. 또한 천장에 설치된 스피커에서는 당시 유행하던 고고리듬의 음악과 함께 제4집단의 선언문을 낭독하는 음성이 흘러나왔다. 이러한 공감각적 연출은 본래의 전시공간이 갖추고 있던 모든 틀을 없애버리고 새로운 공간을 창조함으로써 고정관념을 부수고 의식의 전환을 꾀하고자 한 것으로, 그들의 무체사상을 대변하는 것이었다.

총 5일에 걸친 전시는 제4집단의 방식대로 재구성된 이 공간을 무대로 한 여러 가지 이벤트들로 구성됐다.[9] 첫날엔 제4집단의 멤버들과 각계각층의 인사들이 초대된 오프닝 파티를, 둘째 날엔 '무체주의 예술이 가능한가?'라는 주제로 전위예술세미나를 개회할 예정이었다. 이어서 셋째 날에는 방태수와 고호의 팬터마임이, 넷째 날에는 김구림의 안무로 제4집단의 퍼포먼스가 계획돼 있었다. 그리고 마지막 날에는 '무체에서 유체로'라는 주제로 전시의 막을 내리는 퍼포먼스를 행하기로 했다. 당국의 제재로 전시가 취소되어서 정식으로 공연되지는

8 필자의 김구림과의 인터뷰, 2012.
9 「전위가 뭐길래 알몸의 남녀가」, 『선데이 서울』, 1970. 8. 16, p. 15.

'현실'을 이야기하다

못했지만 4일차(8월 23일) 프로그램인 퍼포먼스의 리허설이 기록으로 남아 있는데, 이를 통해 전시의 성격을 엿볼 수 있다.

계획된 퍼포먼스는 '무체'를 주제로 한 두 가지 구성으로, 1부는 3색 조명이 비춰진 무대에 군용 연막을 피우고, 자욱한 연기 한가운데에서 정강자, 정찬승, 고호가 전라로 함께 뒤엉켜 여러 가지 동작을 하는 신체적 퍼포먼스였고, 2부는 누드로 등장한 정강자에게 손일광이 흰색과 분홍색 화장지를 이어 만든 종이옷을 입힌 다음 거기에 다시 양동이의 물을 쏟아 부어, 흠뻑 젖은 종이옷이 찢겨지도록 하는 것이었다. 이는 제4집단 선언의 "이것은 우주의 원체가 무체로서 일체를 이루고 있으며 무체의 유체화인 인간이 무체에서 출발하여 무체로 환원되는 새 인간 윤리의 표방이다"[10]라는 문구를 가시화한 것이었다. 인간 본연의 모습인 누드는 '무체'를 상징하는 것으로, 1부의 뒤엉킨 나체의 남녀는 무체로서 일체를 이룬다는 의미라 할 수 있고 2부의 종이옷 퍼포먼스는 무체에서 출발하여 유체화된 인간이 다시 무체로 환원되는 인간 해방의 과정을 표현한 것으로 이해할 수 있다. 이처럼 제4집단은《무체전》에서 그들의 선언을 실천하는 퍼포먼스를 지속할 예정이었으며 이를 통해 그들이 지향했던 새로운 문화예술이 어떤 것이었는지를 보여주고자 했다.

이처럼 제4집단은 이전의 퍼포먼스들이 미술에서 탈매체의 수단으로 서구의 전위적 양식을 수용했던 것에서 나아가 동시대 예술장르 간의 교류를 통해 퍼포먼스라는 형식에 대해 보다 본질적으로 접근하고자 했다. 또한 단지 예술적인 탐구에 그치지 않고 사회로 나아가 대중과의 소통을 꾀함으로써, 예술을 통한 사회적 발언으로서의 면모를 보이기도 했다. 그들은 퍼포먼스를 통해 각 장르의 예술을 해체하고

10 「제4집단의 선언과 강령」, p. 3.

삶의 현장에 모여, 현실과 가장 가까운 방법으로 다시 새로운 예술을 향해 나아가고자 한 것이었다. 따라서 제4집단의 퍼포먼스는 삶과 연계된 예술을 지향하는 아방가르드 예술운동으로서의 의의를 갖는다.

**

제4집단은 한국 미술계에서 앵포르멜 이후의 대안으로 나타났던 '행동하는 미술'로서의 퍼포먼스를 체계적인 구성을 갖춘 총체예술로서 뿌리내리도록 하고자 하는 분명한 취지를 가졌다. '집단'이라는 이름을 내걸고 무체주의라는 독자적인 사상적 기반을 두었다는 점에서 이전의 미술계에서 이루어진 간헐적인 실험 단계를 넘어 조직적인 운동으로서의 행보를 지속하려는 의도를 가졌다고 볼 수 있다. 그들은 기성세대의 경직된 체제와 고질적인 사고의 답습을 비판하고 외래문화의 무분별한 수용을 경계하는 일관된 태도를 고수하면서, 대중을 대상으로 한 관념타파 캠페인으로서의 퍼포먼스를 행했다. 그들은 퍼포먼스를 통해 전통적인 예술 공간에서 벗어나 일상적 장소로 나아감으로써 기존의 예술이 가진 한계를 넘어 삶 속에서의 예술, 예술적 삶을 추구하고자 했으며, 특히 새로운 시대를 살아가는 젊은 세대의 의식 전환을 촉구했다. 이에 따라 제4집단은 삶과 가장 유사한 방식으로 총체예술의 성격을 가진 연극 장르에 주목했고, 동시대 전위 극단인 에저또의 적극적인 동참에 힘입어 연극적 요소를 해체적으로 활용한 독특한 퍼포먼스 형식을 확립해 나갔다.

제4집단의 퍼포먼스는 미술사적으로는 해체주의, 연극성, 제도비판, 장소성, 사회적 발언, 삶과 예술의 경계 허물기 등 포스트모더니즘 미술에서 거론되는 많은 논의들을 포함하면서, 사회사적으로는 당대 한국의 청년문화와 맥락을 공유하고 있었다. 제4집단이 보여준 범장

르적이고 경계지향적인 퍼포먼스는 동시대 문화예술과의 교류를 통해 현대성과 한국성이 공존하는 자생적 문화예술로의 진보를 꾀하는 선언으로서의 행동이었다. 이러한 제4집단의 작업들이 짧은 활동기간을 이유로 단지 서구의 퍼포먼스를 흉내 낸 일시적인 '해프닝'으로 평가되었던 것은 안타까운 일이다. 제4집단의 활동은 진정한 한국적 퍼포먼스의 서막을 연 선구적 실천이었다는 점에서 의미가 있으며, 이후 이건용, 성능경 등의 작가들이 개념적인 퍼포먼스를 선보이는 데 다각도로 영향을 주었다는 점에서 그 미술사적 가치를 인정받아야 할 것이다.

'현실과 발언'의 사회비판의식

이설희

모든 예술은 '사회를 반영하는 거울'이며, 동시대의 역사적 맥락과 긴밀한 관계를 맺는다. 1970년대 말-80년대 초의 한국은 유신 체제의 종말과 함께 신군부 세력이 득세하는 혼란스러운 정국을 거치고 있었다. 이 시기의 미술 또한 이러한 격동의 분위기와 무관할 수 없었다. 이 글에서 다루는 한국의 미술운동그룹 '현실과 발언'도 이러한 맥락 속에서 탄생하였다. 1979년에 미술가들과 평론가들이 모여 발족한 현실과 발언은 당대 사회와 긴밀한 관계 속에서 자신들의 예술 활동을 전개하는 것을 기본적인 목표로 설정하였다. 당대 한국의 현실을 비판적으로 인식한 이들은 다양한 활동을 통해 미술의 사회적 맥락을 밝히고 그 역할을 모색하였다.

현실과 발언은 1979년 9월에 4·19 혁명(1960) 20주년 기념전시를 조직하는 과정에서 평론가 원동석의 발의로 결성되었다. 역사적 사건에 부합하는 미술의 기능과 존재 방식, 미술가들의 역할에 대해 거론한 원동석의 발언은 동일한 의식을 가진 사람들을 집결시키는 원동력이 되었다. 같은 해 12월 6일에 서울 시내 한 음식점에서 4명의 평

론가(성완경, 윤범모, 원동석, 최민)와 8명의 미술가(김경인, 김용태, 김정현, 손장섭, 심정수, 오수환, 오윤, 주재환)가 모여 창립을 결의하고, 모임의 성격과 명칭 등을 토의하였다. '인간과 자유' '현실과 표현' 등의 의견이 제시되었지만 성완경이 제안한 '현실과 발언'이 투표를 통해 결정되었다.

이후 몇 차례의 회합을 거쳐 제4차 모임(1980. 1. 5)에서는 구성원의 가입 원칙, '현실과 발언의 날'(매달 셋째 토요일) 결정, 창립전에 대한 논의와 함께 취지문을 확정하였다. 매월 정기모임은 발제와 토론의 방식을 취하였고 이 외에 구성원들의 작업에 대한 발표도 진행되었다. 또한 초대 집행부 구성(1981), 벽화·판화·출판 소그룹 결성(1982), 회우 제도 도입(1983) 등과 같이 내, 외부적으로 조직적인 활동을 전개하였다. 특히, 개막 당일 출품작에 대한 검열로 무산된《현실과 발언 창립전》(1980. 10. 17–23, 문예진흥원 미술회관)은 이들의 발언이 당국으로부터 통제된 첫 번째 사건이자 주목을 받는 결정적인 계기가 되었다.

1990년의 해체에 이르기까지 10년 동안 지속되었던 현실과 발언은 11회의 동인전과 기획전, 동인지와 무크지 그리고 단행본의 출판, 강연회 및 토론회 개최 등의 활동을 이어갔다. 이 그룹의 미술가들은 우리 사회를 적극적으로 반영한 비판적 메시지를 드러내어 대중과의 소통을 지향하는 것을 주된 목표로 작업하였다. 따라서 작품은 다양한 주제와 양식을 아우른다. 주제는 시각이미지의 범람, 도시화에 대한 위기의식, 역사적 사건, 미제국주의 등을 포괄한다. 그리고 이들은 경제 성장이 우선시되는 사회 속에서 권력이 만드는 수많은 장치들로 인한 사회적 모순과 문제점들을 가시화하기 위해 작품을 표현하는 방식에 있어서 현실주의(realism)[1]의 방식을 취했다. 특히 회화, 조각뿐

1 창작 방법론인 리얼리즘(realism)이라는 용어는 현재까지도 논자들에 따라 다르게 사

만 아니라 사진, 판화, 만화, 복제화, 벽화, 콜라주, 출판미술 등의 양식을 수용하면서 대중 문화적 이미지 및 대량 생산 오브제를 도입하여 작업 방식을 구축하였다.

하지만 현실과 발언의 활동은 주로 예술을 통해 사회 변혁을 이루고자 했던 1980년대 민중미술의 기폭제 역할로 언급되어, 이 동인들의 다양한 예술가적 면모를 포용하지 못하는 한계를 드러냈다. 이 글은 현실과 발언의 작업을 민중미술의 준비단계로 보기보다 당대 사회적 '현실'에 대한 비판적 '발언'을 시도한 독자적인 미술운동으로 파악하고, 사회비판의식이 발현되는 다양한 국면을 살펴보고자 한다.

1970년대 미술의 형식주의 비판

현실과 발언의 작업에서 가장 두드러지는 점은 사회비판의식을 구체적인 내용으로 드러낸다는 점이다. 이 그룹은 사회적 현실과 격리되어 형식의 탐구에 주력하였던 1970년대의 미술계에 이의를 제기하며, 고답적인 관행이 만연하였던 당대의 추상미술을 비판적으로 바라보았다. 이들은 사회비판의식의 다양한 양상을 효과적으로 나타내기 위하여 "현실 인식과 현실에 대한 태도에 입각한 적극적인 형상"[2]을 제시하였다. 따라서 기존 미술에서 다루지 않았던 여러 양식과 조형성

용되고 있다. 리얼리즘, 사실주의 등의 용어도 혼용되어 사용되고 있으나 본 논문에서는 현실과 발언 평론가들의 사용례를 따라 '현실주의'로 칭하도록 한다. 실제로 논자들 사이에서 현실주의 용어가 가장 많이 사용되었고, 성완경은 "최대한의 소통"을 가능하게 하는 '현실주의'라는 이름으로 현실과 발언의 양식을 정의하기도 하였다. 또한 '현실주의'는 세부적으로 분류되어, 비판적·민중적·진보적·당파적·변혁적 현실주의 등으로 이론화되었다.

2　이영욱, 「80년대 미술운동과 현실주의」, 현실과 발언2 편집위원회, 『민중미술을 향하여-현실과 발언 10년의 발자취』, 과학과 사상, 1990, pp. 177-178.

　　　　　　　　　　　　　　　'현실과 발언'의 사회비판의식

을 수용하고 주제 면에 있어서 해독 가능한 작품을 제작한 것이다.

현실과 발언이 단색조 회화와 같은 기존의 미술과 다른 구상적 형상을 적극적으로 표현한 하나의 계기로 당시 열렸던 전시의 영향을 간과할 수 없다. 1980년대에 국내에 소개된 《오늘의 유럽 미술》(1982. 4. 24-5. 30, 서울미술관)과 《프랑스 신구상 회화》(1982. 7. 10-8. 15, 서울미술관) 전시는 구체적인 이미지를 통하여 현실의 모습을 형상화했던 외국미술의 한 형태로 이들의 작업에 자극제가 되었다. 아울러, 최민과 함께 성완경이 프랑스 유학을 통해 학습한 신구상미술(Nouvelle Figuration)에 대한 이론이 이 단체의 회원들에게 큰 영향을 미쳤다. 성완경은 당시 비교적 생소했던 프랑스의 신구상미술을 지면을 통해 국내에 소개하였다.[3] 당시 미술잡지의 기자였던 유홍준 역시 이 전시의 영향력에 대해서 언급한 바 있다. 그는 "늘 표정 없는 그림만을 현대성이라는 이름 아래 강요받아오다가, …… 새로운 구상성에 대한 갈망 혹은 기존미술에 대한 답답한 응어리들이 충격적으로 터져 나온 것이 이 전시가 주었던 큰 자극"으로 회고하였다.[4]

현실과 발언 내에서 특히 주재환(1941-)은 키치적인 이미지를 차용하여 사회 풍자의 내용을 블랙유머식으로 드러낸다. 작가는 형식주의 미술에 내재된 권위, 즉 작가와 작품 그리고 전시가 신화화되는 당대 미술계를 풍자하기 위해 유명 작가의 작품을 차용하였다. 〈몬드리안 호텔〉(1980)이 그 증거로, 그는 모더니즘 미술 양식과 키치적 요소를 조합하여 모더니즘과 그 배경이 된 자본주의 사회에 대한 패러

3 성완경, 「오늘의 유럽미술을 收容의 視角으로 본 西歐 현대미술의 또 다른 면모」, 『계간 미술』, 1982. 봄, pp. 127-166.

4 좌담회(김윤수, 유홍준, 전준엽, 성완경, 김정헌, 강요배, 이태호), 「현실의식과 미술로서의 실천-'현실과 발언'을 중심으로 본 80년대 미술의 전개와 전망」, 현실과 발언 동인 저, 『현실과 발언-1980년대의 새로운 미술을 위하여』, 열화당, 1985, pp. 201-202.

그림 1 주재환, 〈태풍 아방가르호의 시말〉, 1980, 종이에 잉크, 92×140cm.

디를 시도했다. 몬드리안(Piet Mondrian, 1872–1944)의 기하학적 추상은 주재환의 공간에서 호텔 내부를 투사할 수 있는 평면도로 변경되어 향락에 물든 자본주의 도시의 추잡한 현실을 비꼬는 도구가 되었다. 즉, 독창적이고 유일무이했던 형식주의 미술의 권위는 인간의 원초적인 욕망이 들끓는 호텔 방의 레이아웃으로 타락한 셈이다. 유사한 경우로, 마르셀 뒤샹(Marcel Duchamp, 1887–1968)의 그림을 연상시키는 〈계단을 내려오는 봄비〉(1980)에서 주재환은 양식의 일관성과 작가의 독창성이라는 모더니즘의 강령과 계급사회 내의 권력적 위계에 대해 풍자하기도 했다.

더불어, 주재환은 제목에서 '아방가르드'를 떠올리게 하는 〈태풍 아방가르호의 시말〉(1980, 그림 1)을 통해 현실과 유리되어 자기만족에 빠져 있는 아방가르드의 환상을 조롱한다. 파리를 잡으며 담뱃재를

'현실과 발언'의 사회비판의식

털고 발가락으로 선풍기를 켜고 끄는 한가로운 미술가의 모습과 화면을 분할하는 사각형의 면들에 그려진 패턴들은 현실 인식과 무관하였던 형식주의 미술이 종말하게 된 것을 풍자한다. 작가는 당시 새로운 매체였던 만화 형식을 차용하였는데, 1980년대에 저급한 문화로 치부되었던 만화를 미술의 영역에 도입한 것은 획기적인 것이었다. 김복영은 최민과의 대담에서 만화와 같이 "가볍게 보는 형식을 등장시킨 예"로 현실과 발언을 언급하였고, 최민은 "만화를 미술에 포함시키느냐 않느냐는 [것은] 인식의 차이"라고 의견을 제시하면서 만화를 일종의 "적극적인 미술"로서 현실과 발언이 수용하였다고 답변하였다.[5] 이러한 맥락에서 표현된 만화는 기존의 미술 양식을 답습하는 미술계 내부를 비판할 뿐만 아니라 사회와 연계된 미술의 소통에 역점을 둔 표현 방법이기도 하였다.

'현실'을 '발언'하기 위한 이야기 그림으로서의 만화, 삽화와 같은 형식은 역사적 사건을 소재로 표현되기도 했다. 캐리커처와 같은 군중들의 묘사나 말풍선 형상까지 등장하는 오윤(1946-86)의 〈원귀도〉(1984)는 양식과 주제에 있어서 이러한 특징이 두드러지는 예다. 해골의 병사와 사지가 잘린 군상, 희생된 민중의 모습이 한(限)을 품고 죽은 귀신으로 묘사되어 있는데, 이는 동학혁명(1894), 6·25 전쟁(1950-53), 5·18 민주항쟁(1980)과 같은 한국현대사의 비극과 민중의 한을 나타낸다.

민정기(1949-)는 〈한씨 연대기〉(1984) 연작에서 동판화와 문자로 구성된 삽화 형식을 선보였다. 황석영의 소설 『한씨연대기』에 게재된 이 연작에서 작가는 회화의 주제 전달에 천착하여, '캔버스 위의 유

5 대담(金福榮·崔旻), 「젊은 世代의 새로운 形象, 무엇을 위한 形象인가」, 『계간미술』, 1981.
 가을, pp. 145–146.

화'라는 회화의 좁은 의미를 확장하고자 하였다. 즉, 삶의 현실을 '이 야기하는' 것이 민정기의 미술의 목표였던 것이다. 아울러 조각가 심 정수(1942-)는 그의 작업을 "조각 속에 문학을 되살리는 일"[6]이라고 언급하였는데, 이를 통해 삶을 살아가는 구체적인 인간의 모습과 현실 을 이야기한다.

사진 이미지를 작품에 직접 투사하여 형상들을 묘사한 김정헌 (1946-)의 작품들은 한국 사회 내의 구체적인 역사적 전개과정을 다 루는 또 다른 예다. 작가는 〈핑크색은 식욕을 돋군다〉와 〈냉장고에 뭐 시원한 것 없나〉에서 각각 얄타회담과 1·4후퇴를 기록한 사진들을 차용하여 엷은 색조의 아크릴로 이미지를 투사하였다. 특히, 제목에 서도 드러나듯이 우리 현대사의 민족적 비극을 익살스럽게 드러내어 패러디 효과를 강화하고 대중적인 접근이 용이하게 하였다. 〈핑크색 은 식욕을 돋군다〉(1984, 그림 2)는 제2차 세계 대전의 종식 즈음 소련 에서 개최된 얄타회담(1945)에 참석한 수상들의 모습을 보여준다. 영 국의 처칠, 미국의 루스벨트 그리고 소련의 스탈린이 붉은색이 감도는 한반도 형상의 상차림 앞에 앉아 있다. 장난스럽게 묘사된 한반도 모 양의 상차림은 우리의 분단에 결정적인 역할을 하였던 이 회담과 오 버랩되면서 우리 현대사의 민족적 비극을 유머러스하게 접근하게 만 든다.[7] 〈냉장고에 뭐 시원한 것 없나〉(1984)에서도 김정헌은 앞의 작 품과 같은 어법을 구사한다. 상하로 분할된 화면의 위쪽에 작가는 백 사장에 비키니차림으로 엎드린 젊은 여인을 그려 넣었다. 그 아래쪽에 는 겨울 옷차림의 피난민들이 얼어붙은 대동강을 맨발로 건너고 있는

6 "현대조각은 조각에서 문학을 쫓아내고 있는 것이 특징이다. 그 쫓아낸 문학을 나는 내 조각 속에 다시 살릴 생각이다". 신경림, 「조각가 심정수라는 사람」, 현실과 발언2 편집 위원회(1990), 앞의 책, pp. 253-255.

7 김정헌과의 인터뷰(2015. 1. 27, 문래동 카페 치포리).

© 김정헌

그림 2 김정헌, 〈핑크색은 식욕을 돋군다〉, 1984, 캔버스에 아크릴, 136×200cm.

모습(1951)을 차용하여 그 두 장면의 대비에서 오는 아이러니컬한 효과를 배가시킨다.

이처럼 현실과 발언은 그 동안 현대미술에서 다루지 않았던 만화, 사진, 콜라주 등의 다양한 양식을 수용하고 구체적인 형상을 통해 주제를 표현하여 해독 가능한 작품들을 만들어내고자 하였다. 또한 이들은 복제, 차용과 같은 키치적인 생산방식 및 삽화 제작 등에 천착하여 발언을 가시화하기도 했다. 이러한 현실과 발언의 시도들은 미술이 삶과 유리되어 존재한다고 믿어왔던 1970년대의 미술의 형식주의에 대한 재고찰을 독려하는 것이었다.

소비사회의 대중문화 이미지 비판

현실과 발언이 활동하였던 1980년대는 대중문화가 빠르게 성장

'현실'을 이야기하다

한 시기였다. 1960-70년대의 경제 성장으로 소비 수준이 높아지고 대중매체가 빠르게 확산되면서 대중문화가 발달할 수 있는 기반이 마련되었다. 전국적으로 방영된 컬러 TV 방송과 서울에 즐비하게 들어선 아파트 및 1호선을 시작으로 개통된 지하철은 대중들에게 새로운 영상 환경을 체험할 수 있게 하였다. 이와 같은 영상 매체의 발달은 광고 산업의 성장을 부추겨 소비 시장에 엄청난 영향력을 미쳤다. 더불어 1945년 시작된 통행금지가 1982년 1월 5일자로 해제되어 대중문화에 새로운 붐을 일으켰고, 중고생들의 교복과 두발이 자율화된 것도 이 시기였다.

이러한 대중문화의 성장은 문화, 예술 전반에 자본의 논리가 지배하게 되었음을 의미한다. 특히, 당시 정부는 정치적 성향을 띠거나 현실비판적인 내용을 포함하는 예술작품 및 대중문화에는 철저한 탄압을 가하였지만, 소비 지향적인 문화 전반에 대해서는 방관하거나 부추기는 정책을 펼치기도 하였다. 이로 인해 소비적 성향을 보이는 대중문화가 양적으로 성장하게 된 것이다.

대중매체는 사람들에게 대량으로 정보와 사상을 신속하게 보급한다. 이는 대중들에게 자율적으로 다양한 대중문화를 선택할 수 있는 기회의 폭을 확장시켰다. 하지만 이와 같이 대중매체가 기존 정보를 전달하는 매개물이 된 이래 수많은 사람들을 단순한 소비자로 전락시키는 부정적인 측면 또한 간과할 수 없게 되었다. 존 워커(John A. Walker, 1938-)는 이러한 대중매체가 가진 위험성에 대해 언급하였다. 그에 따르면 대중매체를 접한 대중이 민주적 발언을 할 수 있는 능력은 극도로 한정되는데, 이는 대중매체가 메시지를 위에서 아래로 주입하기 때문이다.[8]

8 존 A. 워커, 『대중 매체 시대의 예술』, 정진국 역, 열화당, 1987, pp. 17-18.

'현실과 발언'의 사회비판의식

현실과 발언이 간파한 대중문화의 속성 역시 대중매체가 대중의 정치적 사고와 판단까지 지배한다는 점이었다. 이들의 지향점은 무크지 『시각과 언어1 – 산업사회와 미술』(1982)을 통해 개진되었다. 이 단체의 동인들은 산업사회 내의 과도한 대량생산체제가 빚어낸 새로운 이미지의 환경에 주목하여, 대중매체 속의 이미지가 가진 설득력과 그 위력을 지적하였다. 또한 작품을 통해서도 대중매체에 등장하는 이미지를 이용하여 사회구조의 모순을 드러내고자 하였다.

당시 현실과 발언은 이러한 대중매체로 이미지의 공간이 포화 상태에 이르렀다고 파악하였다. 따라서 더 이상 이를 제작하는 것은 무의미하다는 판단하에, 이미 존재하는 이미지들을 취해 이를 다른 맥락으로 재배열하여 새로운 의미를 창출하도록 하였다. 이들은 당시 신문과 잡지 광고에서 흔히 접할 수 있었던 시각이미지를 직접 작품에 콜라주하여 풍자적으로 표현하였다.[9]

오윤의 〈마케팅〉 연작이 그 예로, 산업화에 의해 급격하게 변화된 생활방식으로 인해 소비상품을 여과 없이 수용하고 그것에 예속되어 살아가는 대중들의 삶에 일침을 가한 작품이다. 전통 불화기법과 만화의 키치적 요소로 나타낸 〈마케팅 V – 지옥도〉(1981, 그림 3)에서 작가는 물질적 풍요에 젖어 살아가는 현실에 대한 비판의식을 드러낸다. 오윤은 서구로부터 밀려든 소비상품들로 가득 찬 세상을 지옥으로 설정하고, 이러한 물질을 욕망하고 숭배하는 영혼들이 그 속에서 형벌을

9 현실과 발언의 콜라주는 크게 두 가지로 나눌 수 있는데, 사진 혹은 광고 이미지의 실물을 화면에 직접 붙이는 콜라주와 대중문화 이미지를 화면에 흡사하게 그림으로써 콜라주처럼 효과가 나타나도록 하는 콜라주이다. 전자의 기법을 활용한 대표적인 작가는 김용태, 박불똥, 성완경, 이태호, 주재환 등이 있고 후자는 김정헌, 민정기 등이 있다: 김수기, 「80년대 콜라지 작업의 재검토–〈현실과 발언〉 동인을 중심으로」, 『월간미술』, 1991. 8, pp. 116–121.

그림 3 오윤, 〈마케팅Ⅴ-지옥도〉, 1981, 캔버스에 혼합매체, 131×162cm.

받는 모습을 그린 것이다. 더불어 지옥도의 왼편 상단과 오른편 하단에 작가 자신과 함께 현실과 발언 동료들을 그려 넣음으로써 자신들 역시 당대의 소비문화와 무관하지 않다는 것을 자인한다. 이는 상업 광고로부터 최면에 걸린 현실에 대해 어떠한 대안조차 제시하지 못하는 무기력한 미술가를 풍자한 것이다. 이처럼 산업사회에서 이미지가 차지하는 비중과 그 영향력을 인식하고 있었던 오윤은 대중매체에 등장하는 시각이미지와 그 특징을 작품에 도입하기 위해 포스터 형식의 그림인 〈마케팅〉 연작을 제작하였다.

김정헌은 일상 속 우리의 생활환경에 변화를 가져온 현상을 〈풍요로운 생활을 창조하는 럭키모노륨〉(1981)을 통해 비판적으로 재현하였다. 당시 키치미술의 선구적 작업이라고 일컬어진 이 작품에는 아파트 바닥재로 소비된 럭키 모노륨의 광고가 차용되었다. 도시에 아파

트가 급속도로 생겨나면서 집안의 바닥을 모노륨으로 바꾸는 당대 유행을 반영한 것이다. 그는 중산층 집안의 거실에 깔린 깔끔한 장판의 하단에 이와는 대조적으로 논에서 모를 심고 있는 농부를 거친 필체로 그렸다. 이와 같이 말끔한 광고 이미지와 투박한 실제 상황의 대비는 풍자의 효과를 극대화시키는데, 김정헌은 이러한 표현을 통해 서구식 생활방식으로부터 온 상업 광고가 일상의 영역까지 점령하고 있는 문화산업을 보다 직접적으로 풍자한 것이다.

산업화에 따른 생활방식과 환경의 급격한 변화는 김정헌의 〈산동네 풍경〉(1980)에서 보이는 것처럼 일상의 풍경 속에 자연스럽게 스며들어 있었다. 무크지에서 성완경과 최민은 "산업사회는 시민들을 이미지의 중독자로 만든다"는 수잔 손탁(Susan Sontag, 1933-2004)의 경구를 인용하여, 미디어가 유포한 상업 광고들이 선전하고 있는 풍요 속의 허구를 지적하였다.[10] 〈산동네 풍경〉에 산포되어 있는 익숙한 광고와 상품명들은 대중매체의 영향으로 상업 광고에 점령당하고 있었던 당대의 시각문화를 보여준다. 도시 전체가 어마어마한 이미지의 집합체이자 스펙터클한 구경거리로 대중들을 매혹시킴과 동시에 위압하는 양가적인 성격을 지니게 되었다는 것이다. 최민의 언급대로 이런 "조작된 유토피아"[11]는 우리의 지각과 사고, 행동방식 전반을 마비시킬 뿐만 아니라 생활방식을 도피적이고 상투적이게 만든다. 특히 산업사회로 급속히 이행해 온 지역일수록 대중매체는 더욱 인간의 의식을 통제하고 지배 이데올로기를 증식시켜 대중의 수동성과 무관심을 조장한다.[12]

10 성완경·최민 엮음, 「산업사회와 이미지의 현실―이 책을 묶으면서」, 『시각과 언어1―산업사회와 미술』, 열화당, 1982, pp. 18-22.

11 최민, 「이미지의 대량생산과 미술」, 김정헌·손장섭 엮음, 『시대상황과 미술의 논리』, 한겨레, 1986, p. 279.

'현실'을 이야기하다

그림 4 이태호, 〈해피네스 치약〉,
1982, 콜라주.

성완경(1944-)과 이태호(1951-)는 잡지의 이미지를 재배열하
여 광고 이미지들이 확신하는 행복의 모습이 허구임을 밝히고자 하였
다. 이태호의 〈해피네스 치약〉(1982, 그림 4)에는 부광약품의 브렌닥스
치약 광고가 콜라주되어 있다. 포스터 형식의 이 작품에서 '불행을 제
거하는 '행복'한 치약' ''행복' 해피네스 치약' ''행복'약품공업주식회
사'와 같은 문구와 치약 표면에 쓰인 '행복' 등 '행복'이라는 단어가 의
도적으로 반복된다. 그리고 오른쪽 상단에는 'PSEUDO HAPPINESS'
를 콜라주하여 '거짓의 행복'을 강조한다. 작가는 "조작된 행복, 연출
된 행복이 판치는 오늘날의 세상에서 과연 진정한 의미로 행복한 인
간의 모습은 어떤 것일까"라는 질문을 던지며, 대량소비시대의 상품

12 존 A. 워커(1987), 정진국 역, 앞의 책, pp. 19-20.

'현실과 발언'의 사회비판의식

화가 인간의 삶의 전 영역으로 확산되는 현상을 패러디한 것이다. 이 밖에 김건희(1945-)와 김정희(1957-)는 정치적 이슈가 있는 신문 이미지를 채택, 사용하여 언론의 검열과 허구를 비판하기도 하였다.

현실과 발언은 주로 콜라주의 방법을 사용하여 대중매체를 통해 빠르게 확산된 대중문화 이미지들을 비판적으로 재현하였다. 특히, 대중매체는 문화에 민주화를 가져 온 반면 자본의 속성과도 연결되어 대중들에게 일방적 방향으로 콘텐츠를 주입하는 속성을 지닌다. 대중매체가 쏟아내는 이미지는 특정 주체를 위한 편파적인 시각을 양산하므로 그것을 소비하는 대중은 왜곡된 현실을 인지할 수밖에 없다는 점이 현실과 발언의 작가들이 주목한 점이다.

산업화에 따른 도시화 비판

1960년대 28%였던 한국의 도시화율은 1985년에는 65.4%로 치솟았다. 이러한 도시화율 급증의 결과로 1980년에는 전국 인구의 22.3%인 850만 명이 서울에 거주하였고 1989년 서울은 1058만 명의 초거대 도시로 발돋움하였다. 이와 같은 현상으로 1981년에 도시개발법과 그 이듬해 도시재개발법이 개정되어 서울에는 아파트 숲이 조성된다. 더불어 도시 곳곳에 서구 양식의 단독 주택이 건설되었으며 개인 자동차로 출퇴근을 하는 시민의 수가 급증하였다. '경제적 풍요'를 슬로건으로 내세웠던 당시 정권의 도시화 전략이 가시화된 것이다.

산업혁명 이후 100여 년에 걸쳐 이루어졌던 서구의 산업화와 달리 한국에서는 20여 년 만에 단기 압축식으로 산업화가 진행되면서 의식주를 둘러싼 사회의 전반적인 현상이 서구식으로 빠르게 변모되고 있었다. 현실과 발언의 작가들은 이러한 사회 현상에 주목하여, 산업화가 가져 온 삶의 변화를 비판적으로 접근하였다. 특히, 이들은 대중매

체를 통해 대중들에게 전달된 생활환경이 과거로부터 내려오던 우리 고유의 민족공동체적 정체성을 약화시켰다고 판단했다. 그들은 또한 농촌을 떠나 도시로 이주한 사람들과 기존 도시 거주자들이 모두 새로운 도시문화를 무조건적으로 수용해야만 하는 상황을 비판하였다.

현실과 발언은 도시 개발에 따른 급속한 산업화로 인해 대중들의 내면적 갈등이 초래된 상황을 직시하였다. 정기용의 말처럼 "도시의 삶은 행복한 것인가. 도시의 삶 속에서 과연 우리들의 인간성은 어디에서 소멸하고 있는가"[13]와 같은 비판적 질문들을 제기한 것이다. 또한 도시화의 문제가 도시뿐 아니라 농촌에까지 영향을 준다는 점을 직시하였다. 따라서 이 그룹 작가들은 급격한 산업화의 과정에서 파생하는 문제들을 도시와 농촌의 모습을 통해 드러내고자 하였다. 이들은 산업화 이전과 이후의 특성이 혼성된 현실을 도시화의 위기로 진단하고, 도시와 농촌의 불균등한 발전으로 빚어지는 생활의 이질성으로 인해 공동체 의식 및 정체성이 사라진 현실을 비판하였다. 이처럼 산업화에 의해 민족공동체적 정체성이 위기를 맞은 상황을 김우창은 "시간과 공간이 단편적이고 변덕스러운 것이 되는"[14] 상황으로 묘사하였다.

현실과 발언의 회원들은 이러한 현실을 그대로 드러내거나 이전의 것을 회고적으로 재연하기도 하고 자연에 난입한 산업화의 자취를 드러내기도 했다. 이들의 작품은 도시화가 낳은 인간관계의 변화 및 그에 따른 정체성의 문제, 삶의 양극화와 대중교통 문제 등의 모습을 그린 것이다. 이러한 도시 풍경이 주는 일련의 비판의식은《도시와 시각》(1981. 7. 22-27, 롯데 화랑)전과《행복의 모습》(1982. 10. 16-22, 덕

13 정기용, 「〈현실과 발언〉 동인들이 본 도시」, 현실과 발언2 편집위원회(1990), 앞의 책, p. 530.
14 김우창, 「보이는 것과 보이지 않는 것-산업시대의 미학과 인간」, 성완경·최민 엮음(1982), 앞의 책, p. 135.

'현실과 발언'의 사회비판의식

수미술관)전을 통해 구체적으로 드러났는데, 이는 곧 행복의 모습이 도시의 삶에서만 가능할 것이라는 당대 자본주의 사회에 대한 비판이었다.

최민은,《도시와 시각》전의 서문을 통해 격심한 도시화 속에 우리들이 살고 있음에도 불구하고 이에 대한 예술적 비판이 미약했음을 토로하면서 미술가들이 도시에 대해 발언해야 한다고 강조하였다. 그는, "이제껏 도회적 삶의 핵심에 파고 들어가고자 하는 작가의 의식과 시선의 결여"를 미술계의 큰 문제로 지적하면서, "거대한 망상조직이며 교류와 소통의 집합적 통로"인 도시를 외면해서는 안 된다고 역설하였다. 도시는 더 이상 "풍경이 아닌 우리 자신의 일부"로 대중들에게 침투하고 있다는 것이다. 이처럼 현실과 발언의 작가들은 도시를 빠른 변화의 속도가 빚어낸 갈등과 문제점이 농축된 공간으로 규정하였다. 특히 노원희(1948-), 민정기, 박세형(1953-), 임옥상(1950-) 등의 작품에서 그 양태가 전면적으로 드러났는데, 이러한 작품의 전반적 주제는 도시화에 대한 위기의식이다.

민정기는 도시와 농촌을 병치시킨 모습을 그렸다. 그는 기술적으로 원숙하지 않은 아마추어 화가의 표현 방법을 의도적으로 모방한 이발소 그림의 기법으로 도시의 허구와 사회의 병리를 음울하게 표현한 것이다. 한창 개발 중인 도시의 단면을 드러낸 민정기의 〈지하철〉(1981)은 서울의 지하철 2호선이 완공되던 시기인 1981년에 그려졌다. 공사 터에 있는 가림막이 화면의 반을 차지하여 배후의 정자와 소나무로 상징되는 농촌의 풍경과 이분법적 대립구도를 이룬다. "도시는 전통적인 것의 의미, 가치, 동기를 상실하게 한다"[15]는 그의 말처럼,

15 김진송, 「민정기–개인적 삶과 사회적 삶의 긴장관계」, 현실과 발언2 편집위원회(1990), 앞의 책, pp. 275–289.

그림 5 민정기, 〈포옹〉, 1981, 캔버스에 유채, 112×145cm.

농촌이 배경인 이 작품은 무차별한 도시의 개발 뒤에 분열하는 농촌 사회가 존재함을 이야기한다.

 작가의 다른 작품 〈포옹〉(1981, 그림 5)에서도 역시 급속한 근대화로 인해 망가진 풍경의 한 단면을 포착할 수 있다. 전체적으로 푸른 색감의 단조롭고 우중충한 분위기가 그림의 전면을 지배하고 남루한 농촌의 풍경이 어색하게 배경으로 배치되어 있다. 서구 대중문화의 영향으로 나타난 남녀의 로맨틱한 장면이 토속문화를 표상하는 전통, 농촌, 자연의 이미지들과 병치되어 있는 모습이다. 철조망을 뚫고 들어가서 바위 위에서 포옹하는 남녀의 모습은 배경의 정자와 소나무라는 전통 소재와 기묘한 대비를 이룬다. 민정기는 인간의 사랑 또한 재개발의 현장 속에서는 통속 영화의 한 장면처럼 덧없는 영상에 지나지 않음을 말하고 있는 것이다.

'현실과 발언'의 사회비판의식

민정기는 농촌과 도시를 이분법으로 병치시킬 뿐 아니라 도시 자체를 직접적으로 표현하였다. 예컨대 〈개인택시〉(1982)에서는 운전석을 관통하여 보이는 도시의 교통 체증을 통해 차갑고 삭막한 도시에서의 삶을 재현하였다. 작가는 쓸쓸하고 막막해 보이는 잿빛의 도시 풍경 속에 '個人'이라는 글씨를 노란색으로 부각시켜 '개인주의'와 함께 개인의 고립이 초래된 산업사회의 구조를 드러내고자 한 것이다.

　　단기간의 압축적인 산업화가 진행되면서 도시의 변화에 적응하지 못하는 사람들은 소외 의식과 불안감을 느끼게 되었다. 박세형은 〈都市 인상〉(1986)에서 어둠으로 가득 찬 도시의 풍경을 보여준다. 두 손을 머리 뒤에 올린 한 남자가 형체를 알아볼 수 없는 군중들 속에 포위되어 경찰통제선 안에 있는 모습으로 그려져 있다. 얼굴의 형상과 몸이 뿌옇게 지워진 채 검게 드러나 있는 이 남자의 실루엣을 통해 어두운 도시의 모습은 더 강조된다. 또한 건물들의 배경으로 드러난 격자 형식의 무늬는 정리된 도시의 획일화된 삶을 나타내면서도, 한편으로는 철저한 감시로 틈을 주지 않는 도시의 인상을 반어법적으로 보여준다.

　　한편, 노원희는 어스름이 깔려 있는 도시 변두리의 모습을 보여준다. 당시 대구에 거주하였던 작가는 대구와 서울을 왕래하며 변화하는 도시의 중심부에 가려진 이면의 모습을 사진으로 찍은 후 작품으로 재연하였다. 〈골목〉(1980)에는 그림자의 어둠이 곧 도시를 삼킬 것 같은 장면으로 표현되어 있다. 그의 그림에 자주 등장하는 남성의 뒷모습은 삶의 무게를 더욱 무겁게 강조한다. 달동네로 쫓겨 다니는 사람들의 초라한 삶을 그린 이 그림을 통해 작가는 경제 발전이 도심의 슬럼화를 가속시키는 현상을 드러내고자 한 것이다. 다른 작품 〈관망〉(1980, 그림 6) 또한 전체적으로 어두운 배경으로 그려져 있는 그림이다. 한 남자가 뒷짐을 지고 반대편에 주저앉아 있는 남자를 허무하게

　　　　　　　　　　　　　　　　　　　　　'현실'을 이야기하다

ⓒ노원희

그림 6 노원희, 〈관망〉, 1980, 캔버스에 유채, 45.5×53cm.

바라보고 있다. 주저앉은 남자는 도시 폭력의 희생자로 드러난다. 이 작품에 대해, 노원희는 두 사람이 계급적으로 같은 동료이지만 다른 처지를 드러내어, 사회 전반적으로 불균형한 구조를 양산한 도시의 현실을 비판하는 것이라고 하였다.[16]

현실과 발언의 작가들은 산업화와 이에 따른 도시화 현상을 비판적인 시각으로 접근하였다. 그들에게 도시는 경제성장 속도로 인한 과거의 기억을 상실하게 하는 장소였던 것이다. 도시화는 시민의 내면적 갈등을 초래하고 삶에 부정적인 영향을 준 것이라는 점이 현실과 발언의 작가들이 주목한 점이다. 이들의 작업은 산업화가 가져 온 도시화의 의미를 반추하도록 하는 데 목적을 두고 있었던 것이다.

16 노원희와의 인터뷰(2016. 2. 29, 부암동 카페 1MM).

'현실과 발언'의 사회비판의식

미제국주의 비판

해방 이후 미국은 한국의 국토와 인권을 지켜주는 우방국으로 인식되어 왔다. 그러나 1982년 『뉴욕 타임즈』 기사에는 미국 대사관이 전두환 정권의 무력 진압에 결정적인 역할을 한 것으로 드러난 점이 언급되어 있다. 그 이유는 계엄령이 선포된 이후, 미국의 위컴 장군이 그의 지휘하의 한국 군대를 광주로 출동시킨 것과 연관된다.[17] 이와 같은 기사는 유신 체제 이후 등장한 신군부 세력의 무력 진압이 미국의 개입으로 비롯된 사실을 드러내면서 동시에, 1980년대를 기점으로 미국에 대한 인식의 변화가 일어나기 시작한 것을 말한다. 즉, 미국과 한국의 관계에 대한 인식이 다변화 된 것이다. 현실과 발언의 작가들 또한 "혈맹이요 후원자로서의 미국"이라는 기존의 관계에 대하여 "누구의 혈맹이요 후원자로서의 미국인가"[18]라는 의문을 제기하였다.

미국에 대한 부정적 인식은 반미운동으로 가시화되기도 하였다. 반미의식은 해방 이후 미군정 기간 동안에도 대구 10월항쟁(1946), 제주 4·3항쟁(1948)과 같은 예로 드러나기도 하였지만, 1980년대에는 그런 예들이 더욱 빈번하게 발생했다. 특히, 한국 내 미국 기관에서 일어난 사건이 대부분으로, 광주 미문화원 방화투쟁(1980. 12. 9), 부산 미문화원 방화사건(1982. 3. 18), 서울 미문화원 점거농성(1985. 5. 23–26)

17 기사 원문은 다음과 같다. "…… the United States Embassy appeared sensitive to charges that the United States played a key role in Mr. Chun's violent takeover of power in May 1980. After martial law was declared, General Wickham transferred authority over Korean forces under his command to Korean generals, enabling Mr. Chun to move units to Kwangju ……." "ANTI-U.S. SENTIMENT IS SEEN IN KOREA," *The New York Times*, March 28, 1982.

18 「〈한반도는 미국을 본다〉 전시 서문」, 현실과 발언2 편집위원회(1990), 앞의 책, pp. 612–614.

및 아메리카은행 부산지점 점거농성(1985. 11. 13)과 같은 사건들이 그 예다. 이러한 일련의 사태를 통해 반미의식은 점차 강화되어 왔는데, 현실과 발언의 《6·25》전이나 《한반도는 미국을 본다》전을 통해 그러한 반미의식이 구체적으로 드러난다.

이 그룹의 작가들은 우리 자신과 미국의 실체를 파악하여 미래를 올바르게 전망하기 위해 미국과 관련된 익숙한 풍경을 다양한 차원에서 재구성해 볼 필요를 느꼈다. 아울러 이들은 유신 정권이 추진한 경제 성장 정책이 미제국주의와의 결탁으로 이루어진 점을 주시하고 이로 인해 미국의 영향력이 문화 전반에 침투한 상황을 비판한다. 특히 현실과 발언의 작가들은 미국을 표상하는 도상들을 작품에 직접적으로 드러내거나 미국의 개입으로 촉발된 6·25와 같은 역사적 사건들을 은유적으로 나타냄으로써 당시의 시대적 상황을 비판적으로 드러내고자 하였다.

박불똥(1956 -)은 〈코화카염콜병라〉(1988, 그림 7)에서 반미의식을 설치 형식의 작품을 통해 표현하였다. 그 제목은 미국을 표상하는 주요 기표인 '코카콜라'와 수류탄의 일종인 '화염병'이 한 단어씩 교차된 것이다. 구겨진 성조기가 화염병의 심지처럼 꽂혀 있는 코카콜라 유리병은 일종의 무기로 재현되어 있는데, 이는 미국의 폭력성을 암시한다. 또한 성조기가 태극기를 뚫고 있는 모습은 한국에게 미국은 외부적인 조건이 아닌, 한국을 실질적으로 움직이는 세력이라는 사실을 말해준다.[19] 그는 《한반도는 미국을 본다》전에 출품한 이 작품을 통해 미국을 향한 부정적인 시각을 직설적으로 드러낸 것이다. 박불똥의 또 다른 작품 〈신식민지국가독점자본주의〉(1990)는 한국의 정치, 경

19 윤난지, 「혼성공간으로서의 민중미술」, 『현대미술사연구』, 제22집, 현대미술사학회, 2007. 12, p. 282.

그림 7 박불똥, 〈코화카염콜병라〉,
1988, 혼합재료설치.

제, 문화 전반에 미제국주의가 출몰하는 현상을 콜라주한 것이다. 이
작품에 등장하는 성조기와 미국의 전 대통령 레이건(Ronald Reagan,
1911-2004)의 모습은 한국을 식민화하는 미국을 상징하는 기호들이
다. 한편, 돈과 상품들은 다국적 자본주의의 유입을 의미한다. 콜라주
한가운데 성당 이미지가 암시하는 것처럼, 미국이 만들어낸 물신들이
마치 신을 대신하게 된 모습처럼 표현되어 있다. 박불똥은 이러한 이
미지들을 병치함으로써 당대 미국의 영향력과 이를 무조건으로 수용
하는 현실을 비판한 것이다.[20]

———

20 주재환과의 인터뷰(2015. 12. 3, 서울시립미술관).

주재환의 〈미제 껌 송가〉(1987)는 성조기를 연상시키는 작품이다. 그는 반복적으로 나열된 붉은색의 줄무늬 화면에 찬송가 악보와 미국이 원산지인 껌의 포장지, 씹다 만 껌을 콜라주하였다. 이는 미국의 경제와 문화에 예속된 우리의 현실을 보여주는 일종의 기호인 셈이다. 더불어 작가의 어머니의 새벽기도로 생긴 손때가 남아 있는 찬송가 악보에 대해, 주재환은 미국을 구세주처럼 여기며 "아멘"하는 한국의 상황을 비판하는 것이라고 하였다.

이러한 반미의식을 드러낸 또 다른 예로 안규철(1955-)의 〈정동풍경〉(1986)은 미니어처 형식의 조각이다. 이는 성조기가 펄럭이고 있는 건물, 즉 미국 대사관을 경찰이 지키고 있고 다른 한편에서는 경찰의 눈을 피해 난입하는 인물을 묘사한 장면이다. 이 작품은 당시 고조된 반미의식의 분위기 속에서 빈번히 일어났던 미문화원 방화 사건을 연상하게 한다. 그는 이러한 일종의 이야기 조각을 통해 당시 심화되고 있던 반미의식을 구체화한 것이다.

임옥상은 〈가족Ⅰ〉과 〈가족Ⅱ〉를 통해 미군의 개입으로 변화된 가족의 모습을 보여주고자 하였다. 〈가족Ⅰ〉(1983)에서 아기는 주한미군인 아버지와 한국인 어머니 사이에 안겨 있는 모습이다. 하지만 〈가족Ⅱ〉(1983)에서는 아버지와 어머니는 지워진 채 아기만 홀로 남겨진 모습으로 표현되어 있다. 그는 6·25 이후 만연한 현상인 한국인 접대부 여성의 성매매 관계와 혼혈아 문제를 매우 직설적으로 드러냄으로써 그 폭력적 수직 구조를 비판한 것이다. 유사한 경우로, 손장섭(1941-)의 〈기지촌인상〉(1980) 역시 같은 주제의 작품이다. 작가는 미군에 대한 접대행위를 상징적인 이미지를 통해 보여줌으로써 수직적 한미관계를 비판적으로 드러낸다.

김용태(1946-2014)의 〈DMZ〉(1984, 그림 8)는 동두천의 미군기지 근처 사진관에서 수집한 190여 장의 미군 사진을 구성한 콜라주 형식

그림 8 김용태, 〈DMZ〉, 1984, 사진 콜라주, 98×228cm.

의 작품이다. 이 사진에 등장하는 미군들은 한국지도 및 구름과 용, 초
가집과 물레방앗간 등과 같이 한국을 표상하는 이미지들을 배경으로
자세를 취하고 있다. 여기서 한국의 이미지는 주로 경제 발전이 뒤떨
어진 후진국이거나 전쟁 지역 등 부정적 이미지로 드러난다. 이 동두
천 사진들은 미국이 지원군이라는 명목 아래 한국을 지배해오면서 만
들어 낸 한국의 이미지를 단적으로 드러내는 것이다.

한편 6·25 주제 자체에 집중하여 미국과의 관계를 비판한 작품

들도 이 시기에 등장했다. 이는 6·25전쟁이 전후의 미·소 냉전 체제에서 기인한 전쟁이라는 자각에서 비롯된 것이다. 미국은 6·25전쟁의 발발을 소련의 사주로 인식하고 개입을 결정하였는데, 이를 통해 미국은 한반도의 남쪽을 미국을 중심으로 한 체제로 통합시켰다. 또한 이 시기를 거치면서 반공 이데올로기가 확립되었고, 미국식 교육체제와 기독교의 유입 등으로 인해 미국식 사상이 급속하게 확산되기도 하였다. 이러한 6·25전쟁 전후의 일련의 역사적인 사실이 밝혀지면서 한미관계를 재고찰하는 움직임이 있어 왔는데, 이태호, 안창홍(1953-), 최병민(1949-) 등의 작가들이 《6·25》전에서 그러한 현상을 구체적으로 드러냈다.

안창홍의 〈전쟁〉시리즈는 6·25전쟁으로 인한 양민들의 고통을 적나라하게 나타낸 그림들로, 매우 그로테스크한 모습으로 묘사된 인물들을 중심으로 이야기가 전개된다. 최병민의 〈죽음〉(1984)과 박세형의 〈포로〉(1984) 또한 이러한 전쟁의 공포와 잔혹함을 드러낸 다른 예다. 이를 통해 이 두 작가는 전쟁으로 인한 인간의 고통과 공포를 구체화하여 형용할 수 없는 전쟁의 참상과 그 원흉을 비판하는 것이다.

한편, 이러한 반미의식은 동족의 결속을 강조하는 친북의 태도로 나타나기도 하였다. 1980년대 이전까지 남한은 북한을 반공주의적인 관점과 미국을 통한 서구중심주의적인 관점의 틀 안에서 인식하여 왔다. 그 동안 북한을 내부의 적으로, 미국을 우방으로 인식하였던 셈인데, 이러한 태도가 1980년대를 지나면서 변화하게 된 것이다. 이는 1980년대를 기점으로 미국에 대한 인식이 변화한 증거로, 이를 통해 북한을 재인식하는 계기가 마련된 것이다. 이러한 인식의 변화를 작품으로 드러내는 예로 정동석(1948-)의 〈통일로〉(1984)를 들 수 있다. 이는 남한에서 북한으로 이어지는 길을 찍은 사진 작품으로, 작가는 이를 통해 통일을 현실적인 문제로 제안하는 셈이다.

'현실과 발언'의 사회비판의식

이처럼 현실과 발언 작가들의 작업은 그 동안 한국의 우방국으로 인식되어 온 미국에 대한 비판적인 시각을 드러낸다. 이는 미국이 유신 정권의 무력 진압에 개입한 사실과 6·25전쟁이 미·소 냉전 체제에서 기인한 전쟁이라는 자각에서 비롯된 것이다. 이와 같은 사태로 반미의식은 강화되었는데, 이 그룹의 작가들은 미국과 관련된 도상 혹은 6·25전쟁의 모습을 통해 그들의 문제의식을 드러냈다. 아울러 이러한 반미의식은 남과 북의 결속의 계기를 가져오면서 남북관계를 재인식하는 동기를 마련하기도 하였다. 미국은 한국을 식민화하면서 한국 사회의 내면적 갈등을 유발시키고 있다는 점이 현실과 발언이 주목한 현상이다. 그들의 작업은 그러한 미국의 존재를 통해 한미관계를 재고찰하도록 하는 데 그 목적을 두고 있었던 것이다.

**

유신체제가 종말을 맞게 되는 1970년대 말—80년대 초의 한국 사회 전반에는 기존의 권력에 저항하는 움직임이 구체화되고 있었다. 미술계에서도 역시 단색조 회화로 획일화된 당대 기성 미술계에 대한 반발이 수면 위로 떠올랐다. 사회의 현실에 즉각적으로 반응하지 못한 채 미술 내부의 문제에만 머물러 있었던 기존의 미술로부터, 미술을 둘러싼 사회적 현상에 주목하는 움직임이 일어나게 된 것이다.

한국 현대미술사에서 이러한 사회비판적 미술은 1980년대에 젊은 세대의 미술가들이 소위 '현실주의'를 적극적으로 수용하면서 시작되었다. 현실주의를 반영한 초창기의 미술은 1969년에 결성된 현실동인이 그 시초이지만, 실질적으로 구체화된 것은 1979년에 활동을 시작한 현실과 발언을 통해 가능하였다. 1980년대의 새로운 미술 경향이었던 현실주의는 사회와 미술의 소통에 의의를 둔 현실과 발언의

'현실'을 이야기하다

활동을 통해 구체적으로 실현된 것이다. 이러한 흐름은 기존 미술계에 만연한 소통의 부재를 개혁하고자 하였던 의지의 일환인데, 급속하게 변화한 자본주의 사회의 변모 과정을 비판적 시각으로 구현한 것에 다름 아니었다.

이 단체의 동인들은 공식적으로 활동을 마감하였던 1990년까지 총 11회의 동인전과 기획전에서 작품을 통해 사회비판의식 표명의 다양한 국면을 노출시키고자 하였다. 특히, 작가들은 《도시와 시각》(1981) 《행복의 모습》(1983) 《6·25》(1984) 《한반도는 미국을 본다》 (1988)와 같이 특정 주제를 표방한 전시뿐만 아니라 단행본 출간, 학술 활동 및 좌담회와 워크숍 등을 통해 그들의 예술적 노선을 알리기도 하였다.

먼저, 이 단체의 작가들은 복제와 차용의 방법을 통해 대중문화적 이미지 및 대량 생산 오브제를 도입하여 작업세계를 구축하였다. 그뿐만 아니라 사진, 판화, 만화, 복제화, 콜라주 등과 같이 소위 주류 미술로 분류되지 않았던 표현 방식을 받아들여 다양한 형태의 작품들을 남겼다. 이는 미술을 소수의 독점물로 간주한 기존의 제도와 관행에 반하여, 다양한 장르와 양식들을 작품 속에 수용한 결과이다. 현실과 발언은 이를 통해 미술계를 지배하던 낡은 가치관에 의문을 제기하여, 보는 사람들에게 현실에 관한 의식을 일깨우고자 한 것이다.

주제적인 면에 있어서 현실과 발언은 한국의 사회상을 드러내고자 했는데, 그 주제는 시각이미지의 범람, 도시화에 대한 위기의식, 역사적 사건, 미제국주의 등을 포괄한다. 당대 권력을 잡은 정권은 그들의 독재 정치를 정당화시키기 위한 대량의 이미지 공세를 지속하는 전략을 펼쳤다. 더불어 해외 경기의 호황에 힘입어 압축 성장한 국내의 기업들은 더 큰 소비 시장의 확장을 위하여 어마어마한 규모의 상품 광고를 제작하여 유포하기도 하였다. 당시의 국내 정세에서 대중들은

'현실과 발언'의 사회비판의식

주류 이데올로기를 주입하는 시각 이미지에 침투되어 있었던 것이다.

현실과 발언의 작가들은 이와 같이 산업사회가 양산한 대중매체 속 이미지가 시각문화에 부정적인 영향력을 미치는 점을 주목하였다. 아울러 1980년대에 산업화와 도시화가 급격하게 진행됨에 따라 가시화된 도시와 농촌의 불균형을 드러내어, 허울 좋은 도시의 이면에 팽배하였던 여러 문제들을 노출시켰다. 또한 이러한 환경 속에서 일어났던 5·18과 같은 역사적 사건은 이 그룹의 작가들이 반미의식을 갖게 되는 계기가 되었다. 미국은 후원자가 아닌 비판의 대상이 된 것이다.

이러한 시대적 환경 속에서 현실과 발언의 발언은 미술 작품뿐만 아니라 토론회와 좌담회 및 출판 활동으로 구체화 되었다. 무엇보다도 이 그룹이 대중과의 소통을 위해 다양한 장르의 경계를 넘나들며 미술의 영역을 확장시킨 점은 한국 현대미술사에서 예술과 삶의 장벽을 허문 구체적인 사례가 될 것이다. 하지만 이들의 활동은 1985년 이후 연이어 등장하는 민중미술 성향 그룹과의 비교 속에서 소위 부르주아적인 지식인들의 활동으로 치부되어 대중성과는 거리가 먼 엘리트 미술로 평가되기도 하였다. 사실 이들이 의도한 대중성은 기존의 미술에 내재된 폐쇄적이고 권위적인 특성의 대안으로서 개방적인 소통을 의미하는 것으로, 맹목적인 대중과의 영합을 의미하는 것은 아니다.

현실과 발언은 한국의 독특한 현실주의 사조로서 미술의 서술성을 회복하고 장르를 확장하여 한국적 현대미술의 맹아로 그 가치를 인정받는 점에서 그 의의를 찾을 수 있다. 아울러 이들의 활동이 현실주의 이론을 바탕으로 미술계가 새로운 활로를 모색한 시기인 1989년에 등장한 미술비평연구회에 하나의 자양분을 공급한 점에서, 이론계에 미친 영향 또한 간과할 수 없다. '현실주의'를 실천한 '현실과 발언'의 활동은 한국 현대미술에서 그 그룹이 가지는 미술사적 의의를 넘어 '현실주의'가 차지하는 영역을 재고하였다는 데 의의가 있을 것이다.

'현실'을 이야기하다

저항미술에 나타난 열사의 시각적 재현:
최병수와 전진경의 작품을 중심으로

김의연

"그대여 아무 걱정하지 말아요!" 2016년에서 17년으로 바뀌어가는 겨울날 광화문 광장에서는 원로 가수의 외침에 맞춰 수십 만의 시민들이 촛불을 들고 노래를 불렀다. 화려한 조명이 비추는 무대와 빛나는 대형 스크린이 마치 야외 콘서트 장을 연상하게 한다. 그로부터 약 30년 전 1987년 6월의 서울로 거슬러 올라가면 빛나는 무대와 눈부신 대형 스크린 대신, 피가 뚝뚝 흐르는 청년이 그려진 거대한 걸개 그림이 있었다. 두 손으로 촛불을 모아 쥐고 서정적인 가요를 합창하는 시민들 대신, 두 주먹을 불끈 쥔 채 장엄한 민중가요를 외쳐 부르는 사람들이 있었다. "호헌 철폐![1] 독재 타도!"라는 구호와 함께…

1 1987년 4월13일 전두환 대통령은 대통령간접선거제도를 직접선거제도로 개헌하는 논의를 유보하는 4·13 호헌 조치를 발표하였다. 같은 해 5월 1일 김대중과 김영삼은 대통령 직선제 개헌을 본격적으로 추진하기 위해 통일민주당 창당대회를 열었다. 전국 48개 대학 1500명의 중진 교수들은 직선제 개헌을 요구하는 시국성명을 내었다. 당시 정부의 호헌 조치를 철폐하고 직선제로 개헌할 것을 외치는 구호가 바로 '호헌철폐!'이다. 정진위,『1980년대 학생민주화운동』, 연세대학교 대학출판문화원, 2013, pp. 124–125.

이 글은 1987년에 최병수 작가가 민주화운동의 정점인 6월 민주
항쟁[2]의 도화선이 된 이한열을 재현한 작품과, 그로부터 약 30년 후
촛불집회가 시작된 2016년에 전진경 작가가 이전에 노동운동에서 산
화한 강민호를 시각화한 작품에 대한 것이다. 즉, 1980년대와 2010년
대라는 상이한 시대적 배경 속에서 최병수와 전진경이 민주화운동 중
에 산화한 열사를 위해 그린 작품에 대한 이야기이다. 이들의 작품은
비슷한 듯 하면서도 서로 다른 열사의 이미지를 보여준다.

　　민주화운동의 열사를 그린 작품은 저항적인 성격을 가진 미술로
민중미술의 범주에 속한다. 민중미술은 1980년대 민주화운동과 궤를
같이한 미술운동으로 사회 비판적인 작품을 전시한 '현실 비판적 리
얼리즘' 계열과, 사회를 변화시키기 위한 미술의 사회적 기능을 중요
시한 부류로 나눌 수 있다. 즉, 전시를 통해 사회 비판의식을 표출한
미술과, 집회나 거리와 같은 현장에서 활동했던 미술로 축약된다.[3] 최
병수의 작품은 후자에 속하며 시위 현장이나 사건이 일어나는 바로
그곳에서 즉각적으로 정치적 의식을 담아 작업한 '민중미술'로 불린
다. 비평가들은 최병수에 대해 '화가도 조각가도 아닌 현장 미술가'로
일컬었다.[4] 근래에는 전진경과 같이 현장에서 활동하는 작가들을 통
칭하여 현장 미술가로 부르고 있다.

2　6월 민주 항쟁(六月民主抗爭)은 1987년 6월 10일부터 6월 29일까지 대한민국에서 전국
　적으로 벌어진 반독재, 민주화 운동이다. 6월 항쟁, 6·10 민주항쟁, 6월 민주화운동 등으
　로 불린다. 앞의 책, p. 126.
3　현장 미술은 민주화운동의 격동기였던 1987년을 전후로 민주화 운동의 집회, 민주 열
　사의 장례식, 시위현장 등과 공장과 농촌에서 진행되었다. 김종길, 「민중미술을 읽는 몇
　가지 열쇳말」, 『미술세계』, 2016년 6월호 제44권(통권 제379호), pp. 105-109; 김준기,
　「사회예술의 씨앗, 민중미술」, 『경향신문』, 2015년 4월17일 참고.
4　'현장 미술'이란 용어는 1980년대 후반부터 언론매체와 미술비평에서 사용되어 왔다. 이
　경복, 『공공미술 술래(1980-2013): 기억의 재구성』, 인천문화재단, 2014; 이경복과의 인
　터뷰 2018년 6월 12; 최병수와의 인터뷰 2018년 5월 31일 참고.

당시 주류 미술계와 분리되었던 민중미술이 다시금 재조명되어 한국 미술사의 한 부분에 자리하게 된 오늘날에도 현장에서 진행된 미술은 연구되어야 할 부분이 산재해 있다. 그 중에서도 민주화운동의 집회 현장과 열사의 장례식에 사용된 걸개그림과 영정그림의 경우 보는 이의 마음을 동요시켜 사회의 변혁을 이루는 데 기여한 작품들임에도 불구하고 미술의 역사에 기록되지 않은 것들이 많다.

필자는 최병수와 전진경이 열사를 시각화한 작품을 중심으로 1980년대와 2010년대에 재현된 열사의 이미지를 보고자 한다. 이 글은 시대에 따른 열사 이미지의 연대기적인 연구가 아니라, 세대가 다른 두 작가의 작품을 중심으로 시대와 작가에 따라 달라진 열사의 이미지를 살펴보려는 것이다. 이를 통해 민중미술이 쇠퇴한 이후에도 그 맥을 잇는 미술이 계속되어 왔음을 주시하고, 기존의 양식에서 벗어나 새로운 방향으로 나아갈 가능성을 가늠하려 한다. 본고를 통해 주류 미술사의 변방에 위치한 저항 미술을 연구하는 후속 연구에 조금이나마 도움이 되기를 기대한다.

민주화운동의 '열사'들, 그들을 위한 그림

'열사'란 이익이나 권력에 굴하지 않고 국가를 위해 절의를 굳게 지키는 사람을 가리키는 용어이나, 민주화운동에서 '열사'는 부당한 권력에 의해 죽임을 당한 인물이나, 명예회복의 문제나 사인규명의 과제가 남아 있는 인물을 포함한다.[5] 열사는 민심을 움직여 변화를 가져

5 한글학회 편, 『우리말 대사전』, 제2권, 어문각, 1992, p. 2964.
 국가보훈처에 따르면 '열사'는 맨몸으로 저항하여 자신의 지조를 나타낸 사람 또는 강렬한 뜻으로 자결을 선택한 사람을 열사로 부른다고 한다. 알려진 열사로는 유관순 열사와 헤이그 특사로 파견되었으나 뜻을 이루지 못하자 자결한 이준 열사와 을사늑약에 반대

오는 동인이 되어왔다. 한국의 현대사에서 개인이나 집단의 충격적인 죽음으로 인해 국민들이 동요하여 사회구조의 변혁이 이루어졌다고 해도 과언이 아니다. 1960년 고등학생 김주열의 죽음으로 4·19가 일어났고, 1970년 전태일의 분신으로 노동자와 도시빈민의 생존권 문제가 대두되었으며, 1980년의 광주민주화운동, 학생운동과 노동운동에서 희생된 이들로 인해 불붙은 민주화운동이 사회의 변화를 일으켰다고 할 수 있다. 사회학자 김성례는 학생운동에서 희생된 열사들을 "민주의 제단에 몸을 바치는" 이들로 간주하였는데, 열사들을 위한 의례의 중요성을 인식하고 그 속에 종교적인 요소와 전통적인 부분이 결합되어 있음을 밝힌 바 있다.[6]

열사를 위한 집회나 의례의 시각적인 부분을 담당한 민중미술(현장 미술)은 무대의 배경막이 된 걸개그림과 장례식을 위한 고인의 영정그림[7]과 만장그림과 부활도 등을 포함한다. 그 중 가장 두드러지는 것이 걸개그림과 영정그림이다. 걸개그림(그림 1)은 종교사회학적인 관점에서 볼 때 집회현장을 민주주의에 대한 신성한 숭배의 장소로 만드는 데 기여함으로써, 평범한 사람들을 민주주의를 추구하는 민중으로 깨어나게 하는데 중요한 역할을 담당한다고 분석된다.[8] 열사의

해 자결한 민영환 열사 등이 있다. 반면 '의사'는 나라와 민족을 위해 무력으로 항거하여 의롭게 죽은 사람으로 안중근, 이봉창, 윤봉길 의사 등이 있다. 김현정, 「의사 열사 지사, 우리말 바루기」, 『중앙일보 어문연구소』, 2015년 8월11일 기사; 민주화운동기념사업회, http://www.kdemo.or.kr 참조.

6 마나베 유코, 김경남 역, 『열사의 탄생: 한국 민중운동에서의 한의 역학』, 민속원, 1997, pp. 22-23.

7 영정은 망자의 영혼을 의탁하는 일종의 상징물이다. 오늘날에는 초상화 대신 사진을 주로 사용한다.
 김미영, 『유교의례의 전통과 상징』, 민속원, 2010 참고.

8 김강, 김동일, 양정애, 「의례로서의 민중미술: 종교사회학의 관점에서 80년대 민중미술의 재해석」, 『사회과학연구』, 제26권 1호, 2018년, pp. 25-26. 이 글은 대구 가톨릭대학

'현실'을 이야기하다

그림 1 최병수, 〈한열이를 살려내라!〉 걸개그림, 7.5×10m, 광목 위에 바인더.

죽음을 시각화한 걸개그림은 마치 촛불 광장의 강렬한 무대와 스크린처럼 80년대 집회의 무대를 장엄하게 연출하여 보는 이들을 격양시켰다. 1987년 6월 항쟁에서 피 흘리는 이한열을 시각화한 최병수의 〈한열이를 살려내라!〉(그림 1)는 민중미술을 생소하게 여겼던 일반인들에게 걸개그림을 각인시킨 대표적인 작품이다.[9] 이 작품을 계기로 강렬한 내용의 걸개그림들이 집회현장마다 걸리게 되었다.

또한 영정그림(그림 2)은 고인의 죽음을 애도하는 장례식에서 열사를 나타내는 가장 직접적인 상징으로 작용했다. 현대의 장례에는 고

교·연세대학교·홍익대학교의 연구자들이 공동 집필한 논문이다.

9 라원식, 「역사의 전진과 함께했던 1980년대 민중미술」, 『내일을 여는 역사』, 창비, 2006, pp. 167–168.

저항미술에 나타난 열사의 시각적 재현: 최병수와 전진경의 작품을 중심으로

그림 2 이한열 장례식 행렬 선두의 영정그림.

인의 영정사진이 사용되지만 전통 장례에서는 초상화가 사용되었다. 이한열의 장례식은 전통 장례의 형식을 따랐고, 열사의 장례식의 기준이 되었다. 그의 영정그림은 운구행렬에서 혼백의 자리를 대신하여 영구차 앞에 세워졌다.[10]

이한열의 장례식 영정그림(그림 2)은 두 번이나 훼손되었지만, 다시 제작되어 해마다 그의 추모제에 등장하고 있다.[11] 2016년의 추모제

10 영정은 제사나 장례를 지낼 때 신주나 지방(紙榜) 대신 사용하는 초상화이다. 본고에서
 는 영정사진과 구별하기 위해서 영정그림이라고 표기하겠다. 상례에서 영정은 혼백이나
 신주와 비슷한 용도로 사용되고 있다. 김미영, 『유교의례의 전통과 상징』, 민속원, 2010
 참고.
11 열사를 재현한 그림은 걸개그림과 영정 외에도 부활도가 있다. 이한열의 장례식에 처음
 등장한 부활도는 이한열의 동아리인 만화사랑에서 학생들을 가르쳤던 작가 최민화가 장
 례식의 운구행렬과 함께 이동할 수 있도록 만든 큰 그림이다. 본 글은 최병수와 전진경

에서는 후배들이 영정그림을 들고 연세대학교 교정을 돌아 열사가 쓰러진 지점에 도착한 후, 그곳에서 식을 시작했다. 이한열이 사망한 지 30년이 되는 2017년에는 그의 장례식이 진행되었던 시청 광장에서 영정그림(그림 4)을 싣고 장례식 행렬을 재현하기도 했다.[12]

한편 1990년대 후반 이미 민중미술이 쇠퇴한 시기부터 지금까지 현장에서 활동하고 있는 전진경은 집단 창작 혹은 개인 작업을 통해 걸개와 영정그림 등 열사를 추모하는 작품을 계속해 왔다. 용산참사로 작고한 분들의 영정과 전태일의 어머니 이소선의 장례식 걸개그림은 1980년대의 장엄하고 딱딱한 표정의 열사들과 달리 친근하고 감성적인 모습을 담고 있다. 특히 2016년에 강민호를 추모하기 위해 제작한 〈흔들어 안내하다〉는 걸어가는 반라의 젊은이를 형상화한 것으로 민중미술의 어떤 열사의 이미지와도 다른 파격을 보여준다.

저항을 위한 무기, <한열이를 살려내라!>

미술에 소질은 있었으나 정식으로 미술교육을 받을 기회가 없었던 최병수는 1986년 정릉에서 벽화 〈상생도〉를 그리는 미대 학생들을 도왔다가 뜻하지 않게 화가로 불리게 되었다. 목수였던 그는 벽화를 그리기 위한 받침대를 만들어 주고, 벽면에 꽃 몇 송이를 칠했을 뿐이었지만, 경찰에 연행되어 화가라고 자백하는 조서를 써야 했다. 그는 공권력에 의해 강제적으로 화가가 되어야만 했던 이유를 고민하게 되었고, 그가 직면한 사회의 현실에 대해 눈을 뜨게 되었다. 이후 평범한 소시민의 삶을 추구하기보다는 집회현장으로 달려가는 삶을 살

두 작가의 작품을 중심으로 한 것으로 이한열의 부활도는 다루지 않았다.
12 '이한열기념관' 이경란 관장과의 인터뷰, 2018년 6월 27일 참고.

　　　　저항미술에 나타난 열사의 시각적 재현: 최병수와 전진경의 작품을 중심으로

게 되었다. 붓보다 칼이 익숙했던 그는 틈틈이 작은 나무를 깎곤 했다. 나무를 다루는 목판화에 끌린 그는 그림마당 민의 '대동잔치'에 판화 〈철새〉를 출품하여 호평을 받았다. 이 작품을 계기로 민족미술협의회에 가입하여 (민중미술의) 벽화가로 활동을 시작했다. 그 무렵 이한열을 그리게 되었다.[13]

1987년 6월 9일 연세대 정문 앞에서 연세대 학생 이한열이 전경이 발포한 직격 최루탄에 맞아 무의식 상태에 빠졌다.[14] 로이터통신의 기자 정태원은 쓰러진 이한열과 그를 부축하는 학생을 근거리에서 포착했다. 정태원의 사진은 다음날 『중앙일보』와 『뉴욕타임즈』에 보도되면서 국민들의 마음을 움직였고 해외 언론의 주목을 받게 되었다. 최병수는 6월 10일 신문에서 이한열의 최루탄 피격 사진을 보고 큰 충격을 받았다. 그는 사건이 일어나기 불과 한 달 전에 연세대 학생회에서 주관한 대형 그림 〈연대 백년사〉의 제작을 도왔고, 이한열이 활동한 동아리 '만화사랑' 학생들과 함께 작업한 경험이 있었기 때문이었다.

작가는 그 사진을 바탕으로 사람들의 가슴에 달 수 있는 판화를 만들고자 연세대로 달려갔다. 마침 여학생회의 문영미를 만나 함께 판화를 찍기로 했다. 작가는 목판에 굵은 선으로 이한열의 모습을 새겼다. 엽서 크기의 목판에 노란색 또는 붉은색이 더해졌다(그림 3-1). 먼저 180여 장을 만들었고, 목판이 부서지자 실크스크린으로 4000장 가

13　최병수·김진송, 『목수, 화가에게 말 걸다』, p. 83, p. 90.

14　최루탄은 30도 이상 각도로 발사하도록 되어 있지만 전투경찰들이 종종 사용 수칙을 어기고 학생들을 향해 직접 쏘는 경우가 있었다. 당일 사진기자들이 찍은 현장 사진에도 직격최루탄을 쏜 증거가 담겨 있다. 서울대 박종철 군의 고문치사사건에 더해 이한열의 피격 소식에 시민들의 분노가 고조되었다. 다음날인 6·10 국민대행진이 개최된 33개의 도시에서 100만 명이 시위에 참여하였다. 정진위, 『1980년대 학생민주화운동』, 연세대학교 대학출판문화원, 2013, p. 126.

그림 3 최병수, 〈한열이를 살려내라!〉 목판에 채색, 10.5×16.2cm, 판화를 달고 시위에 참여하는 연세대 의대 학생들.

량 더 제작했다. 밤새 제작된 판화는 다음날 연세대에서 열린 집회에서 학생들의 가슴에 달렸다. 의대와 치대 학생들의 흰 가운 위에(그림 3-2), 복학생들의 예비군복 위에 그리고 민가협[15] 어머니들의 옷 위에 달린 판화는 이한열을 쓰러트린 공권력에 대한 저항을 담은 것이었다.[16] 이어 보다 강력하고 거대한 걸개그림 〈한열이를 살려내라!〉(그림

15 민가협은 민주화실천가족운동협의회의 약자로 1985년에 창설되어 한국의 양심수들 가족으로 구성된 인권단체이다.

저항미술에 나타난 열사의 시각적 재현: 최병수와 전진경의 작품을 중심으로

1)가 제작되었다.

　무력이 오가는 격렬한 시위장에서 최병수는 미술이라는 도구를 사용하였다. 판화와 걸개그림 〈한열이를 살려내라!〉는 세상을 향한 그의 외침이자 투쟁을 위한 병기였다. 정태원이 포착한 이한열의 피격 사진이 보는 이에게 공분을 일으켜 6월 항쟁의 기폭제가 되었다면[17] 최병수의 걸개그림은 사진과는 또 다른 충격을 야기했다. 그는 걸개그림을 제작하면서 게릴라전을 떠올렸다. 24시간 내에 대형 걸개그림이 완성되었고, 걸개에 걸 줄을 넣기 위한 모서리를 재봉하고 건물에 설치하는 데 시간이 소요되었다. 작가는 오랜 시간을 들여 그려야 하는 벽화와 달리, 속전속결로 완성한 걸개그림을 보면서 '프로파간다의 진수(propaganda)'이자 엄청난 무기라고 느꼈다.[18]

　게릴라전이라고 여길 만큼 과감하고 빠르게 작업을 진행할 수 있었던 것은 목수로 일했던 최병수의 대범하고 정확한 실무 능력과 관련이 있다. 그는 자신이 '그림 조직가'의 역할을 수행했다고 회상한다.

　"어떻게 보면 (나는) 화가라기보다는 그림 조직가 같은 거야. 아이디어를 내놓고 스케치를 해 놓고 그걸 그리기 위해 돈 구하러 다니고, 제작하는 데 신경을 쓰고, 설치할 준비를 하고……, 대신에 밑그림은 누구나 봐도 푹 빠지게끔 그려 놓아야 하지. 그래야 콧대 높은 화가들이나 학생들이 그림을 완성시키도록 할 수 있잖아?"[19]

16　필자와 문영미의 인터뷰 2018년 2월 13일 참고.

17　「오늘의 이한열을 사는 사람, 역사를 바꾼 그 사진」 연합뉴스, 2017년 6월 7일자 기사 참고.

18　최병수·김진송, 『목수, 화가에게 말 걸다』, 현문서가, 2006, pp. 100–101.

19　같은 책, pp. 130–131.

244　　　　　　　　　　　　　　　　　　　　　　　　'현실'을 이야기하다

그림 4 최병수, 〈이한열 영정 그림〉 189×230cm, 2007(세 번째 그린 것).

ⓒ 이한열기념관

　　그는 학생회관 2층의 넓은 공간에 10미터 길이의 천을 펼치고, 판화의 원판 그림을 격자로 나눈 후, 목수가 쓰는 먹줄을 튕겨 판화의 비율에 맞추어 확대해서 옮겨 그렸다. 여학생회 학생들과 만화사랑 동아리 회원 수십 명이 작가와 함께 공동으로 작업하여 걸개를 완성했다. 장례식을 위한 영정그림(도 4) 또한 걸개와 마찬가지로 작은 판화를 바탕으로 공동 작업으로 제작되었다. 당시 홍익대학교 미술대학의 학생이었던 최금수[20]가 얼굴 부분을 맡았고, 미술교사였던 이기정과 만화사랑 동아리 학생들이 함께 그렸다.

　　'현장 미술가'로서 최병수의 활약은 작품의 제작뿐 아니라 설치에

20　최금수는 미술기자와 큐레이터를 거쳐 현재 『네오룩』의 대표를 맡고 있다. https://www.neolook.com/about-us

서도 두드러졌다. 영정그림의 경우 장례의 선두에서 행렬을 이끌어야 하므로 영정차에 고정되어야 했다. 그는 영정그림을 차량에 장착하기 위해 목재로 거치대를 만들고, 그림을 고정시키는 부분에 특별히 경첩을 달았다. 장례 행렬이 지나갈 때 영정그림이 육교에 걸릴 수 있는 가능성을 염두에 두었기 때문이다. 육교의 높이를 감안하여 거치대를 설계하였으나 만일을 대비하여 영정그림을 접을 수 있도록 고안 한 것이었다. 실제로 도로 공사로 지면이 높아져 영정차가 통과하기 어려운 아현동 육교에 이르자, 그는 경첩을 접고 영정을 뉘어서 영정차와 장례 행렬이 무사히 지나가게 하였다.[21]

최병수의 실무 능력은 이처럼 '현장 미술'을 제작하는 데 중요한 요인이었지만, 그의 작품이 대중에게 각인된 이유는 무엇보다도 작품이 뿜어내는 강렬한 시각적인 효과 때문이라고 할 수 있다. 당시 민중미술의 걸개그림은 괘불화의 영향을 받아 서사적이고 설명적인 내용이 많았지만[22] 그는 이와 같은 형식에서 벗어나 집회를 위한 가장 응축된 이미지를 제시하려 했다. "나는 그림 안에 모든 것을 표현해야 한다고 생각지 않아. 콩이니 팥이니 모든 것을 설명하려 들면 그림이 지겨워진다."[23]는 말처럼 그의 작품은 간결하면서도 강력한 이미지를 제시했다. 당시 그와 함께 작업했고 미술을 전공한 문영미는 최병수에 대해 '때 묻지 않은 독창적이고 본능적인 미적 감각을 가졌다'고 회상했다.[24]

21 '이한열기념관' 이경란 관장과의 인터뷰, 2018년 6월 27일 참고.

22 서성록, 『한국의 현대미술』, 문예출판사, 1994, p. 332.

23 최병수와의 인터뷰 참고, 2018년 5월 31일.

24 문영미는 당시 연세대 여학생회에서 일했으며 뉴욕의 파슨스 디자인 스쿨(Parsons School of Design)을 거쳐 연세대 사학과에 재학 중이었다. 현재 '이한열기념관'의 학예실장으로 일하고 있다. 문영미와의 인터뷰, 2018년 2월 13일 참고.

학생회관의 벽면을 덮은 가로 7미터 세로 10미터의 흰 걸개그림(도 1)에 검은 윤곽선으로 크게 그려진 열사의 몸은 보는 이를 시각적으로 압도한다. 목판화의 강한 선에서 비롯된 굵고 거친 인물의 윤곽선은 그림에 극적인 긴장과 비장함을 부여하고, 인물의 머리 부분에서 흘러내리는 피는 사진보다 더욱 강조되어 빗물처럼 뿌려졌다. 사진에 없었던 글씨는 작가가 작품을 통해 주장하고 싶은 바를 명확하게 알려준다. '한열이를 살려내라!'라고….

걸개그림에 이은 영정그림(그림 2)은 이한열의 신분증 사진을 바탕으로 제작되었다. 민중미술의 영정에 그려진 열사들처럼 이한열의 얼굴은 실제보다 짙은 눈썹에 무사와 같이 강한 표정으로 재현되었다. 작가는 영정(도 4)의 배경에 최루탄 연기를 상징하는 구름 문양을 그려넣었다. 이는 당시 열사들의 영정 그림의 배경에 고인의 죽음과 관련된 요소들을 넣는 형식을 따른 것이다.[25] 그러나 작가는 열사들의 영정 윗부분에 놓이는 검정 리본을 생략했는데, 이는 이한열의 정신이 죽지 않고 영원히 살아 있다는 의미를 담기 위해서였다.[26] 그는 걸개그림을 통해 흑백대비의 시각적 효과를 노렸다면, 영정그림에서는 장례행렬에서 열사의 얼굴이 명료하게 보이도록 검은색으로 얼굴선과 그림의 테두리를 하고 노란색으로 배경을 칠했다.[27]

이한열의 장례식은 연세대 교정에서 걸개그림 〈한열이를 살려내라!〉를 배경으로 진행되었고, 신촌에서 시청까지 이어진 장례행렬의 선두에는 영정 그림이 세워졌다. 장례식은 의례이자 100만의 인파가 참여한 일종의 가두시위로서, 장례 행렬을 이끄는 영정그림(그림 2)은

25 같은 해에 제작된 '박종철 영정'의 경우 고인의 사인이 물고문이었음을 나타내기 위해 물결무늬가 배경에 그려져 있다.

26 김정희, pp. 183–185.

27 최병수와의 인터뷰, 2018년 6월 10일 참고.

저항미술에 나타난 열사의 시각적 재현: 최병수와 전진경의 작품을 중심으로

열사를 나타내는 가장 직접적인 시각 매체였다.[28] 최병수가 만든 흑백의 단순하면서도 강렬한 이한열의 걸개그림은 이한열을 나타내는 일종의 상징이 되었고, 이한열의 영정그림[29]은 장례 행렬이라는 투쟁의 무대에서 투사로서의 열사의 이미지를 가시적으로 명확하게 재현했다.

한편, 〈한열이를 살려내라!〉와 영정 그림 속의 열사의 이미지는 최병수 개인이 만든 것이지만, 그것이 걸개와 영정 그림이라는 현장의 미술로 완성된 것은 수많은 학생들의 공동 작업 덕분이다. 여러 명의 학생들이 나누어 걸개그림과 영정그림을 그렸으며, 걸개그림을 건물에 설치하는 마지막 순간까지 작품을 펼쳐 들고 함께 끌어 올렸다. 그러므로 작품 속에 재현된 열사의 이미지는 최병수와 더불어 참여한 모든 이들의 작품이라고 할 수 있다.

'그'일 수도 '나'일 수도 있는 인물, <흔들어 안내하다>

1990년대 중반 이후 정치적, 사회적 변화의 흐름에 따라 민중미술의 강력한 힘은 점차 쇠퇴해갔다. 그러나 사회적 약자들이 목소리를 내는 현장은 여전히 존재했다. 1980년대의 '현장 미술가' 최병수의 뒤를 잇는 1990년대의 '현장 미술가'들이 있었다. 1990년대 후반 홍익대학교 미술대학에서 동양화를 전공한 전진경은 미술운동단체인 '그림공장'에서 집회를 위한 그림들을 그렸다. 2000년대 후반, 작가는 집단

28 영정그림을 실은 차량 뒤에는 최민화 작가의 〈이한열 부활도〉가 뒤를 따랐다. 부활도에는 민중미술 특유의 강인한 남성상이 두드러졌다. 이한열은 두 주먹을 불끈 쥔 근육질의 남성으로 시각화되었다.

29 영정이 훼손되어 다시 그려진 영정그림(도 4)은 장례식 때의 투사와 같은 얼굴보다 다소 온건한 표정의 얼굴로 재현되었다.

창작활동에서 벗어나 개인으로 활동하면서 용산, 대추리, 강정마을 등의 현장에 찾아가 상주하며 돌아가신 분을 위한 그림뿐 아니라 지역 주민들의 삶을 담은 작품을 제작해 왔다. 2012년에는 쟁의 중인 빈 공장을 점거하는 스쾃(squatting) 전시를 열었다. 전진경의 작품은 민중미술의 강력하고 선동적인 힘 대신, 특유의 섬세하고 서정적인 감성으로 보는 이의 마음을 움직인다. 작가는 저항 미술의 새로운 가능성을 제시하고 있다. 그녀는 현장으로 달려가는 자신과 동료 작가들을 정규직이나 계약직 노동자보다 더 열악한 파견 노동자에 빗대어 '파견 미술가'라고 부르고 있다.[30]

전진경이 민중미술에 매혹된 것은 홍익대학교에서 동양화를 공부할 때였다. 작가는 이전에 보지 못했던 격렬하고 에너지가 넘치는 미술에 매료되었다. 사실, 작품 자체에 끌리기보다는 '그런 미술을 한다'는 것이 작가를 설레게 했다. 전진경은 그 무렵에 자신이 나아갈 방향을 정했다. 그러나 기존의 민중미술 작가들과는 다른 자신만의 방법으로 작업하겠다는 소신이 있었다. 1999년에 홍익대학교 미술대학 학생들이 주축이 된 미술운동단체 '그림공장'[31]의 창단멤버로 10년 동안 각종 집회를 위한 걸개를 만들고 영정을 그렸다.[32]

'그림공장'에서 그린 걸개와 영정은 최병수의 제작방법과 마찬가지로 작은 크기의 밑그림을 그리고, 그것을 커다란 화폭에 확대해서 옮겨 그리는 식이었다. 한 사람이 얼굴을 맡으면 다른 사람은 몸을 맡

30 전진경과의 인터뷰, 2018년 5월 16일 참고.

31 홍익대 미대 출신인 김성건, 인송자, 심상진, 전진경이 주축이 되어 1999년 10월 '그림공장'을 창단했다. 범민족대회의 걸개와 무대, 김양무 선생의 장례 영정 및 걸개 작업 등 사회의 주요사안에 즉각적으로 행동하는 미술운동단체였다. 갤러리 '아트포럼 리'의 '그림공장' 전시 설명글 참고. http://artforum.co.kr/portfolio/%ea%b7%b8%eb%a6%b-c%ea%b3%b5%ec%9e%a5-2006-07/

32 전진경과의 앞 인터뷰 참고.

아 그리는 방법으로 진행되었다. 전진경은 민중미술의 영정그림의 틀에서 벗어나고 싶었으나 여느 영정과 마찬가지로 투사와 같은 강인한 얼굴의 열사를 재현하게 되곤 했다. 그 까닭은 영정그림이 등장하는 장례식이 고인의 투쟁을 이어가는 가두시위였기 때문에, 망자의 넋을 나타내는 영정그림에 투쟁 의지를 담은 비장한 표정의 열사를 그리게 되기 마련이었다. 또한 작가는 미술운동단체에 소속된 일원으로서 집단 작업과 개인의 창작 사이에서 비롯된 갈등으로 어려움을 겪었다.[33]

십 년간의 단체 활동을 접고 개인 작업으로 돌아서면서 그녀는 점차 자신의 감수성이 반영된 섬세한 표정의 인물들을 그리기 시작했다. 용산 참사[34]에서 사망한 열사들을 담은 영정(그림 5)에는 기존의 영정그림과 달리 전진경 특유의 개성이 묻어 나온다. 2009년 1월 추운 겨울날 용산의 철거 현장에서 농성 중에 화재로 인한 사망자가 발생했다는 뉴스를 접한 작가는 현장으로 달려갔다. 작가로서 무엇을 할 수 있을지 고민하던 그녀는 고인의 초상화를 그려 유가족들에게 선물하기로 했다. 몇 해 전 남편을 잃은 한 작가가 남편의 초상화를 선물 받았을 때 위로가 되었다는 이야기[35]를 들은 작가는 사진을 토대로 고인들의 얼굴을 그리기 시작했다. 그녀가 그린 열사들의 초상은 확대되

33 특히 열사의 '부활도'를 그리려면 고인의 행적과 삶을 알아야 그에 맞는 이미지를 그릴 수 있는데 시간적 제약으로 인해 충분히 준비하지 못 할 때가 가장 어려웠다고 한다. 2018년 5월 16일, 작가와의 인터뷰 참고.

34 2009년 1월 20일 서울 용산4구역 철거현장 건물 옥상에서 점거농성을 벌이던 세입자들과 경찰과 용역 직원들 간의 충돌로 화재가 일어났고, 5명의 시민과 1명의 경찰이 사망한 사건이다. 경향신문 2018년 4월 7일 '커버스토리' 기사 참고.

35 용산에서 함께 작업했던 전미영 작가가 전진경에게 초상화를 그릴 것을 제안했다. 전미영은 남편인 구본주 작가가 사망했을 때 친구들이 그린 남편의 초상화를 받았을 때 느꼈던 감동을 이야기했다. 전진경과의 앞 인터뷰 참고.

그림 5 전진경, 〈이상림 영정 그림〉 가변, 한지에 수묵 채색 디지털 프린트, 2008-2009.

어 장례식에서 영정그림으로 사용되었다.[36]

보통 영정을 그릴 때에는 주어진 장례식 기일에 맞추어야 했으나, 용산 참사에서는 사건이 발생한 후 1년이 지나서 장례가 치러졌기 때문에 상당한 시간 동안 인물에 대해 숙고할 수 있었다. 그녀는 망자의 얼굴을 그리기 위해 자신만의 방법을 사용했다. 일반적으로 영정그림은 사진을 바탕으로 고인의 얼굴을 회화로 재현하게 되는데, 작가는 사진에 찍힌 얼굴이 실제의 인물과 다를 수 있다고 생각했다. 인물의 다양한 표정들을 알아야 그 사진이 실제 인물의 어떤 측면인지 알게 된다는 것이다. 전진경은 한 사람에 대한 여러 장의 사진들을 보고 대상을 파악하려 하였으며, 사진을 통해 인물의 표정을 유추하려 애썼다. 그녀는 고인의 사진을 오랫동안 집중해서 바라보았다. 사진 속 인물의 잔주름을 보면서 웃으면 어떤 얼굴이 될지, 어떤 표정들을 갖고 있을지 추측해 보았다.[37]

36 전진경의 글, 「얼굴에 대한 고민」 참고, 2018년 6월 15일 작성.

251 저항미술에 나타난 열사의 시각적 재현: 최병수와 전진경의 작품을 중심으로

며칠 동안 사진을 뚫어지게 보다 보니 조금씩 사진 속의 인물이 친근하게 느껴졌다. 그러다 어느 순간, 마치 잘 아는 사람을 보는 듯한 착각이 들었다. 바로 그때 작업을 시작했다. 동양화를 전공한 그녀는 수묵채색화 기법으로 사실적이면서도 따뜻한 표정을 짓고 있는 인물을 그렸다. 살짝 미소를 띤 듯한 망자의 표정에는 유가족들을 위한 작가의 위로와 배려가 담겨 있다. 가족들이 고인의 초상을 방에 걸어두고 볼 때 마음이 아프지 않도록 얼굴에 옅은 미소를 넣은 것이다.

용산에서 희생된 철거민들은 민주화운동에서는 '노동열사'로 불린다. 일반적으로 민중미술의 노동열사들은 강하고 경직된 표정으로 그려지기 마련이었으나, 용산의 열사들은 마치 살아 있는 이를 보는 듯 한 생동감과, 잘 아는 사람을 보는 듯한 친근함이 느껴진다. 작가의 탁월한 필력과 따뜻한 감성을 확인할 수 있는 부분이다. 작가는 인물 내면의 선하고 따뜻한 품성을 끄집어내어 그 얼굴에 나타내고자 했다.[38]

전진경은 줄곧 인물을 그려왔다. 개인의 삶에 대해 듣고 인물을 관찰하기를 즐겨하는 그녀는 한 사람의 이야기를 인물화에 압축하여 나타내려 하였다. 특히 얼굴의 표정에 개인의 삶을 축약해서 담고자 했다. 그녀가 인물화에 집중했던 이유는 인물화를 통해서 인간의 존엄을 말하고 싶었기 때문이었다. 전진경이 작가이자 활동가로 살아가는 까닭은 인간이면 누구나 가져야 한다고 생각되는 존엄을 지키고 싶었기 때문이었다. 존엄을 지키려는 그녀의 생각은 사회에서 소외되고 희생당한 사람들을 재현하면서 더욱 굳어졌다. 강압적인 폭력으로 인간의 존엄이 부정되고 무력해지는 상황을 경험하면서 작가는 부당한 폭

37　작가와의 인터뷰, 2018년 6월 12일 참고.
38　같은 인터뷰 참고.

　　　　　　　　　　　　　　　　　　　　　　'현실'을 이야기하다

ⓒ전진경

그림 6 전진경, 〈DIGNO_존엄〉,
130×100cm, 한지에 수묵채색, 2011.

력에 저항하게 되었다.[39] 그렇게 농성장으로 향해왔다. 군사기지 부지
로 갈등을 겪은 평택 대추리와 제주 강정마을, 철거민들이 농성을 벌
인 용산, 노동자의 권리를 위한 시위가 벌어진 한진중공업, 기륭전자,
콜트 콜텍으로….

2012년 해고된 노동자들이 농성 중인 콜트 콜텍의 빈 공장에 홀
로 들어가 아틀리에를 꾸미고 전시장을 만들고 그곳에 작품 '존엄'을
걸었다. 에스페란토어로 존엄을 뜻하는 작품 〈Digno_존엄〉(그림 6)은
이마 위와 미간 가운데에 존엄을 상징하는 흰 표식이 그려진 한 인물
의 초상화이다.[40] 그의 눈은 분노와 고뇌를 담고, 입은 조소를 머금은
듯하다. 작가는 자신이 겪은 고통들을 얼굴의 아래쪽에 문신처럼 그려
넣었다. 어머니의 병실에서 보았던 한 남자의 얼굴에서 영감을 받아
시작한 작품[41]은 어느덧 고인이 된 어머니의 얼굴로 변했고 작가 자신

39 앞의 글, 「얼굴에 대한 고민」 참고.
40 같은 글 참고.

© 전진경

그림 7 전진경, 〈이소선 걸개그림〉 가변, 종이에 수채 디지털 프린트, 2011.

의 얼굴과도 닮아 보였다. 이윽고 이 세상에 존재하는 인간이 아닌 것 같은 기묘한 표정을 띤 얼굴이 되었다. 그렇게 어느 누구의 얼굴도 아닌 '존엄'이라는 추상적인 가치를 형상화한 얼굴이 완성되었다.

용산의 영정그림이 인물의 성품까지도 얼굴의 표정으로 나타내는 사실적인 인물 묘사의 정점을 보여 준 작품이라면, 〈Digno_존엄〉은 사실적인 인물묘사에서 벗어나게 된 계기가 된 작품이다. 작가는 오랫동안 인물을 함축적으로 나타내는 특별한 순간의 표정을 담기 위해 끊임없이 작품을 다듬어 왔으나, 점차 인물이 가진 핵심적인 느낌을 포착하여 그것을 자유롭게 나타내는 방향으로 나아가게 되었다. 2011년에 그린 전태일의 어머니 이소선의 얼굴이 그와 같은 방법으로 그려졌다. 이소선의 장례식 걸개그림(그림 7)은 기존의 사실적인 묘사에서 벗어나 인물의 특징을 포착하여 간결하게 그린 작품이다. 작가는 이소선의 평소 표정에서 힘을 뺀 듯한 아련한 느낌을 받았고, 그 느낌

41　김준기, 「사회적 의제의 최전선에 선 행동하는 예술가 전진경」, 전진경 작가 첫 개인전 '내가 멋진 걸 보여줄게', 콜트콜텍 빈공장, 2013년 7월, https://www.neolook.com/archives/20120715c『네오룩』홈페이지 참고.

을 살리고자 했다.[42]

작가의 이러한 변화는 인간의 삶과 존엄에 대한 고민이 깊어지면서 일어나게 되었다. 장기간 농성을 벌여 온 사람들과 생활하면서 삶의 비루함과 모순을 깨닫고 그러한 삶을 살아가는 자체가 존엄한 것이라는 것을 알게 되었다. 인간의 존엄은 거창한 것이 아니라는 깨달음을 통해 인물 묘사에 대한 집착을 덜어낼 수 있었다.[43] 인간의 존엄을 위해 싸우다가 고인이 된 사람을 그리기 위해 그의 행적을 조사하고 그에게 자신의 모든 감정을 쏟았던 이전의 방법에서 벗어나 보다 자유롭게 표현할 수 있었다. 더 이상 인물의 얼굴 표정에 열사의 인생을 담으려하지 않게 되었다.

이와 같은 새로운 경향은 작품 〈흔들어 안내하다〉(그림 8)에서 극적으로 드러났다. 이 작품은 바로 최병수가 걸개그림으로 재현한 열사 이한열을 기리는 '이한열기념관'에서 전진경에게 의뢰하여 제작된 것이다. 당시 '이한열기념관'에서는 민주화운동 중에 스러졌으나 알려지지 않은 이들을 추모하는 전시를 준비 중이었는데, 전진경은 그 중에서 학생 신분으로 노동운동에 뛰어들어 생을 마감한 강민호를 택했다.

작가는 20여 년 전에 작고한 그를 어떻게 재현해야 할지 고민했다. 노동운동에 헌신한 강민호가 강한 성격의 소유자일 것이라는 선입견을 가졌으나, 오히려 감성적이고 자신에게 충실한 인물이라는 것을 알게 되었다. 유족을 만나 그에 대해 듣고 편지와 자료들을 꼼꼼히 살펴보고 고인이 남긴 사진첩들을 살펴보았지만, 실제로 그가 어떤 사람이었는지 확신할 수 없었다. 다만, 그가 신념을 향해 젊음을 바쳤다는

42 2018년 6월 12일 전진경과의 인터뷰 참고.
43 같은 인터뷰 참고.

그림 8 전진경, 〈흔들어 안내하다〉, 112×145cm, 캔버스에 아크릴, 혼합재료.

것은 확실한 사실이었다. 작가는 스물넷의 청춘을 다한 열사의 결단과 노력을 표현하고 싶었다. 전진경은 강민호를 통해 '초롱초롱하고 반짝이던 젊은 시절'의 행동력을 그리고자 했다. 마침 강민호의 사진첩 속에서 그가 물가에서 뚜벅뚜벅 걸어가고 있는 장면을 담은 사진 한 장을 발견하였다. 그 사진을 바탕으로 작업을 시작했다.[44]

작가는 숙련된 솜씨로 인물을 멋지게 표현하는 방법을 이미 체득하고 있었지만, 의도적으로 그러한 기교를 배제하려고 애썼다. 기교는 재현된 인물의 생명력을 떨어뜨린다고 생각했기 때문이다.[45] 그러다 보니 땀방울이 맺힌 채 걸어가는, 마치 만화와 같이 평면적인 열사의

44 이한열기념관 특별기획전, 『보고싶은 얼굴』,(2016. 10. 5−2017. 1. 30) 전시도록, 이한열기념관, pp. 33−35 참고.
45 전진경과의 인터뷰, 2016년 9월 9일 참고.

'현실'을 이야기하다

몸이 완성되었다. 이것은 민중미술에 흔히 보이는 과장된 근육이나 거친 선으로 표현한 열사의 몸과는 동떨어진 것이었다. 또한 결의에 찬 열사의 얼굴 표정을 강조했던 기존의 민중미술 작품들과 달리 얼굴을 반쯤 생략함으로써 그림 속의 주체를 파악하기 힘들게 하였다. 강민호의 얼굴이 사실적으로 묘사되었다면 그 그림은 강민호에 한정되겠지만, 얼굴을 가림으로써 강민호뿐 아니라 어느 누구로도 보일 수 있는 가능성을 열어두었다. 전진경은 그림 속의 인물이 강민호이거나 혹은 작가 자신이거나 또는 그림을 바라보는 누군가로 보일 수 있기를 희망했다.[46] 〈흔들어 안내하다〉라는 작품의 제목처럼 사람들을 움직이게 하고 이끌었던 젊은이의 행동력은 움직일 듯 정지한 순간의 몸으로 형상화되었다. 작가는 인물의 형상을 통해 '신념을 향한 젊은 행동력'이라는 추상적인 개념을 나타내고자 하였다.

전진경은 인간의 존엄을 지키고자 생을 다한 열사들을 그려왔다. 작가는 얼굴에 그(그녀)의 인생을 담은 함축적인 표정을 담고자 사실적인 기법을 사용하였으나 점차 인물의 특징을 포착하여 자유롭고 간결하게 얼굴을 그리는 방식으로 바꾸었고, 마침내 얼굴의 묘사를 생략하고 몸과 행동에 중점을 맞추어 그리는 방향으로 나아갔다. 인물에 대한 구체적이고 사실적인 묘사에서 시작하여 인물이 가진 추상적인 개념을 표현하려 했던 것이다.

2016년 가을, 전진경의 강민호를 추모하는 작품 〈흔들어 안내하다〉가 '이한열기념관'에서 전시되고 있을 무렵, 최병수[47]는 새로운 작

46 앞의 글, 「얼굴에 대한 고민」 참고.

그림 9 최병수, 〈하야〉, 802×290×20cm, 레이저 커팅, 2016.

품거리를 신고 그곳을 찾아왔다. 트럭의 짐칸을 개조한 구조물 속에서 숫대 기둥들을 꺼내어 재빨리 용접을 시작했다. 바로 광화문의 촛불집회에서 시각적인 무기로 사용할 작품들이었다. 그 중 대통령의 하야를 촉구하는 작품 〈하야〉(그림 9)는 〈한열이를 살려내라!〉의 힘찬 필체처럼, 강력하고 날카로운 글씨체로 3차원의 숫대 조각을 이루고 있었다. 또한 민주주의의 '꽃'을 열망한 작품 〈꽃〉(그림 10)은 풍성한 꽃을 닮은 글씨모양의 숫대에 엘이디 전구를 달고 있었다. 최병수는 30년 만

47 1987년의 이한열과 6월 민주항쟁을 계기로 현장 예술가가 된 최병수는 현장 미술 뿐 아니라 환경과 생태를 살리기 위한 작업을 진행 중이다. 2002년에는 세계정상회의(WSSD)가 열린 남아공의 요하네스버그에서 지구온난화에 반대하여 얼음 펭귄을 조각하는 퍼포먼스를 펼쳤고, 2003년에는 이라크에서 반전운동을 위한 걸개그림과 퍼포먼스를 수행하였다.

'현실'을 이야기하다

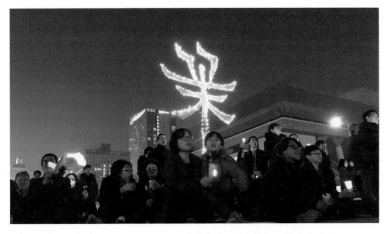

ⓒ 최병수

그림 10 최병수, 〈꽃〉, 802×290×20cm, 엘이디 전구의 혼합재료, 레이저 커팅, 2016.

에 다시 광장으로 달려가 수많은 촛불들 사이에 커다란 촛불 〈꽃〉을 밝히고 〈하야〉를 외쳤다. 작품의 형태는 바뀌었지만 최병수의 작품은 여전히 싸움을 위한 무기라는 것을 확인하게 한다.

한편, 전진경은 〈흔들어 안내하다〉가 전시된 '이한열기념관'의 전시회 개막식에서 강민호의 부모님을 다시 만났다. 작가는 전형적인 인물화와 거리가 있는 자신의 작품이 유족들에게 어떻게 느껴질지 염려했다. 작업을 진행하는 동안 열사를 표현함에 있어서 가볍게 다루어서는 안 된다는 의식과, 유족들의 입장을 고려해야 한다는 생각이 작가를 억눌렀다. 그럼에도 불구하고 민중미술 특유의 형식적인 언어를 버리고 자신의 창작 의지를 따랐다. 동양화를 전공한 작가에게 익숙한 수묵채색화의 안료 대신 아크릴을 사용했고, 한지 대신 캔버스를 이용하였다. 인물화의 사실적인 표현 기법을 배제함으로써 작품에 참신함을 더하려 했다. 다행히 작품에 대한 유족들의 반응이 긍정적이었다. 강민호의 어머니는 벽에 걸린 작품 〈흔들어 안내하다〉를 아들이라 생각하여 자꾸만 껴안으려 하였다. 작가는 강민호 '그'일 수도, 작품을

응시하는 '나'일 수도 있는 인물상을 통해서, 오늘을 살아가는 동시대 사람들에게 고인을 바라보는 새로운 시각을 제시하였다. 전진경은 열사에 대한 고정관념을 버리고 민중미술의 리얼리즘에서 벗어나 독자적인 저항미술의 길을 열고 있다. 필자의 질문 공세에 답하다가 문득 집회현장에서 사회를 맡았다며 사라지는 그녀는 작품과 행동이 일치하는 작가임이 분명하다.

현장 미술가로 살아가는 최병수와 전진경은 그 시대에 가장 적합한 저항미술을 제시했다고 볼 수 있다. 1980년대의 엄중한 사회에서 강력한 선동으로 체제 변화를 도모하는 데 앞장섰던 무기와 같은 예술로, 2010년대의 보다 자유로운 사회에서 인간의 내면을 보듬는 감성으로 위로를 담은 예술로 말이다. 무엇보다도 전진경이 참신한 형식과 기법으로 재현한 열사의 이미지는 이념을 우선시한 '도해적 그림'[48]이라 비판받았던 민중미술(현장 미술)의 한계를 넘어섰다. (민중미술) 선배들과는 다른 작품을 하겠다는 작가의 의지가 작품으로 발현된 것이다. 최병수의 작품 또한 시대와 상황에 걸맞게 변해 왔다, 〈하야〉와 〈꽃〉과 같은 저항적인 작품뿐 아니라, 환경과 생태를 위한 조각들에서도 운치 있는 간결한 선과 위트 있는 구성이 돋보인다. 이 두 작가를 통해 1980년대 민중미술의 저항적인 성격을 잃지 않으면서도, 새로운 역사로 나아가는 작업들이 계속 펼쳐지기를 기대해 본다.

48　서성록, 『한국의 현대미술』, 문예출판사, 1994, pp. 331-335.

　　　　　　　　　　　　　　　　　　　　　　'현실'을 이야기하다

상상 속 실체, 동시대 미술에 나타난 분단 이미지

정하윤

 본 연구는 동시대 남한 작가의 작품에서 보이는 분단에 대한 시각을 고찰하는 것을 목적으로 한다. 연구의 대상은 분단에 대한 이야기를 꾸준하게 직접적 또는 간접적으로 다루는 1960년대–1970년대 초반에 태어난 작가들로, 그들이 분단을 어떻게 바라보는지를 살피고, 그러한 시각을 형성한 배경이 무엇인지를 분석할 것이다.[1] 먼저 역사적 배경을 설명하기 위해 2장에서 분단 이미지를 다룬 작품들을 시대 순으로 개괄한 후, 3장에서 본격적으로 분단을 바라보는 작가들의 시

* 이 논문은 2017년 대한민국 교육부와 한국연구재단의 지원을 받아 수행된 연구임(NRF–2017S1A5B5A01023293). 2018년 한국미술사교육학회 춘계 학술대회에서 발표하고 8월 발간한 학술지에 실린 원고를 수정 및 보완한 글임.

1 넓게 봤을 때 분단 2세대는 1960년대생부터 1980년대생까지를 포괄한다. 그러나 본 연구자는 부모의 세대가 직접 전쟁을 체험하고 엄격한 반공교육을 받았으며 민주화운동을 체험했던 1960–1970년대 초반 생까지의 작가들과 부모도 한국전쟁을 겪지 않았고 '반공교육'보다는 '통일안보교육' 또는 '통일교육'으로 변하여 교육이 실시된 시기에 학교를 다녔던 1970년대 후반부터 1980년대생까지는 구분되어야 한다고 생각하기에 연구 대상의 범위를 1960년대에서 1970년대 초반에 태어난 작가들로 한정하였다.

각을 세 가지로 나누어 살펴보도록 하겠다.

현재까지 북한과 관련한 연구는 두 가지 방향으로 압축할 수 있다. 하나는 북한 내부의 미술을 연구하는 것으로 북한미술 관련 연구 중에서 가장 많은 부분을 차지한다. 김재원, 홍지석, 박계리, 윤범모 등의 학자들이 출판한 다수의 논문들과 윤범모의 『평양미술 기행』, 제인 포탈(Jane Portal)의 『Art Under Control in North Korea』, 뤼디게 프랭크(Rüdiger Frank)의 『Exploring North Korean Arts』 등의 단행본이 여기에 속한다. 북한미술의 변화 양상을 시대의 흐름에 따라 정리하고, 북한 정권의 이념을 보좌하는 미술의 방식을 연구하고, 월북 작가의 활동을 추적하는 이들의 연구는 외부 접촉을 극도로 제한하는 북한의 미술을 살필 수 있는 중요한 통로이다. 그러나 본 연구는 북한 내부에서 만들어진 미술을 다루지 않는다는 점에서 이들과는 차별성을 갖는다.

둘째 경향은 북한을 다루는 국내외 작가들의 작품에 대한 연구로 그 수가 상대적으로 적다. 먼저 북한에 대해 가장 직접적으로 다루었다고 볼 수 있는 민중미술에 대한 연구는 최근 많은 진척이 있었으나, 북한에 대한 내용이 민중미술에서 매우 중요한 주제임에도 불구하고 이에 대한 학술 연구는 생각보다 많지 않다. 그 중 윤난지의 「민중미술과 혼성 공간」이 민중미술가들이 가졌던 '민족'의 개념, 그리고 그 안에서의 북한에 대한 인식을 가장 구체적으로 풀어낸 경우라 할 수 있다.

최근 북한 관련 전시와 같은 경우에는 먼저 2015년 광복 70주년을 맞아 서울시립미술관에서 기획했던 《북한프로젝트》(2015. 7. 21-9. 29)와 2017년 12월부터 세 달에 걸쳐 진행했던 《경계155》(2017. 12. 5-2018. 3. 4)를 들 수 있다. 《북한프로젝트》의 기획자 여경환은 전시를 남한, 북한, 그리고 외국이라는 3가지 층위의 시선으로 구성하여

'현실'을 이야기하다

'북한'을 보다 입체적으로 살피려 했다. 그리하여 북한에서 발행한 유화, 포스터 및 우표, 남한 출신의 강익중, 권하윤, 노순택, 박찬경, 선무, 이용백, 전소정의 작업, 그리고 외국에서 활동하는 중국 작가 왕궈펑(1967-), 영국 작가 닉 댄지거(Nick Danzigoer, 1958-), 네덜란드 작가인 에도 하트만(Eddo Hartmann, 1973-)의 작품을 함께 볼 수 있었다. 《경계155》는 분단이 고착화되면서 비정상이 일상화되어 정상이 되어버린 분단 현실을 직시하고 각 세대가 보이는 통일에 대한 생각을 살펴보고자 1940년대생부터 1980년대생까지의 26명(팀)의 작품을 선보였다.[2] 또한 사무소 주관으로 2012년부터 매해 시행되어 온 《리얼 DMZ 프로젝트》 역시 북한과 관련된 동시대 작가들의 경향을 볼 수 있는 중요한 전시이다. 비무장지대라는 주제 아래 국내외 작가들의 작품 다수를 함께 엮음으로써 분단에 대한 의식을 환기시키며 관심을 촉발시키는 역할을 지속적으로 감당하고 있다.

전언했듯 본 논문은 이러한 전시의 일부를 구성했던 남한작가들, 그 중에서도 1960년대-1970년대 초반 태생 작가들의 작품을 보다 면밀하게 살피려 하는데, 이들은 본격적인 분단 2세대로 이전세대와는 달리 한국전쟁을 직접 겪지 않았으며, 학생 때 강력한 반공교육을 받았지만 청년기에 그 정치적 목적을 인지하게 되었고, 장년기에는 김대중-노무현 정권의 햇볕정책으로 인한 짧은 남북 해빙기를 지냈던 세대다. 그리고 지난해 남북관계가 매우 위협적인 분위기를 조성한 직후 올해 평창동계올림픽을 계기로 대화를 향해 나아가는 급격한 변화를 또 한 번 체험하고 있다. 다시 말해 그들은 남북분단을 직접적으로 경험하지 않았음에도 그로 인한 여파를 어린 시절부터 끊임없이 경험해 온 것이다. 이러한 배경에서 분단과 북한에 대해 앞선 세대와는 다

2 전소록, 서문, 『경계 155』, 서울시립미술관, 2018, p. 8.

상상 속 실체, 동시대 미술에 나타난 분단 이미지

른 의식을 형성할 수밖에 없었다.

이러한 작가들이 북한에 대해 다룬 작품을 분석하는 본 논문은 그 세대가 갖는 북한에 대한 인식과 변화를 보여주는 하나의 중요한 지표를 제공할 것이라 생각한다. 다만, 분량의 제약으로 인해 분단 상황을 다루는 많은 작가 중 일부를 선택했다는 것과 한 작가가 북한에 대한 다층적인 시각을 갖고 있는 경우에도 되도록 하나의 작가에 편중되지 않도록 작품을 선별했다는 점을 짚고 시작하도록 하겠다.

분단 이미지 등장의 역사적 배경

한국 미술에서 분단 이미지는 한국전쟁 시기부터 등장했다. 1950년대 초에 우리가 분단 1세대라고 부르는, 한국전쟁 시기에 성인이었던 작가들이 전쟁을 겪으며 각자가 보고 들은 것을 그림으로 남겼다. 특히 종군화가로 지목된 작가들은 전선이나 후방에서 전쟁의 모습을 생생하게 기록했다. 현존하는 작품들은 많지 않지만, 권영우의 〈검문소〉(1950)나 이수억의 〈야전도〉(1953)가 담긴 화집 등을 통해 격렬한 전투나 전장의 일상을 그렸음을 확인할 수 있다. 다른 한편 화가들은 전쟁을 겪는 일반인의 모습도 남겼다. 공습 때문에 대피하는 사람들을 그린 이응노의 〈서울공습〉(1950), 피난행렬의 모습을 담은 김환기의 〈피난열차〉(1951), 그리고 부산에서의 피난 생활을 기록한 박고석의 〈범일동 풍경〉(1951)과 같은 작품들이 그것이다. 사실적인 표현방법과 보다 추상화된 양식, 먹에 화선지와 캔버스에 유채 등 다양한 양식과 재료로 그려졌지만, 이 작품들은 모두 전쟁을 직접 겪은 이들의 시각적 증언이다.

이들보다 한 발 떨어져 분단을 바라보았던 첫 세대는 1980년대의 민중미술가들이다. 주로 빠르게는 1940년대 후반부터 늦게는 1950년

'현실'을 이야기하다

대 초반에 태어난 이 작가들은 한국전쟁을 직접 겪기는 했으나 당시 10세 미만이었기 때문에 또렷한 기억을 갖고 있지는 않은 세대로 한국전쟁 1.5세대라고도 불린다. 대개의 민중미술가들은 북한을 한 민족으로 보는 관점을 갖고 있었다. 이들에게 '민중'은 곧 '민족'이었던 셈인데, 그것은 윤난지가 지적하다시피 남한만이 아닌 북한까지도 포함하는 개념이었다.[3] 이는 군사분계선이 없는 한반도를 그린 오윤의 〈통일대원도〉(1985), 임옥상의 〈하나 됨을 위하여〉(1989), 신학철의 〈한국근대사-모내기〉(1987/1993재제작)와 같은 작품에서 선명히 나타난다. 그러나 주지하다시피 1980년대에는 국가적으로 반공 이데올로기가 매우 강했던 시기였기 때문에 분단 이미지를 다루는 것은 작가의 정치 성향과는 관계없이 그 자체로 위험을 감수해야 하는 일이었다. 신학철의 〈한국근대사-모내기〉가 작가의 부인에도 불구하고 친북성향의 것이라 단정받은 뒤 압수되고 작가는 실형을 받았던 사건은 당시 분단 이미지를 다루는 것이 매우 위험한 일이었음을 단적으로 보여준다. 더불어 이 사건은 하나의 그림이 이데올로기적으로 어떻게 오독될 수 있는지와 '친북'에 대한 국가적 경계심이 얼마나 강했는지를 보여준다.

　　민중미술의 열기가 다소 사그라진 1990년대에는 분단이나 북한을 직접적으로 다루는 미술 작품이 많지 않았던 것으로 보인다. 선배 작가들이 분단 이미지를 다루면서 고초를 당하는 것을 목격하기도 했고, 본격적으로 전개된 세계화 시대에서 새로운 담론과 형식을 소화하고 새롭게 열린 국제무대의 기회를 잡는 데 많은 힘을 쏟았기 때문으로 보인다.

3　　윤난지는 「혼성공간으로서의 민중미술」에서 민중미술가들이 남한과 북한을 순수한, 한 핏줄로서의 민족으로 보며 이를 작품에서 강조한 것은 국제화시대를 맞아 민족 해체의 위기에 직면한 것에 따른 결과라고 분석했다. 윤난지, 「혼성공간으로서의 민중미술」, 『현대미술사연구』 22, 2007, pp. 278-79.

그러다 2000년 무렵, 분단을 다루는 미술가들이 다시 속속들이 등장하기 시작했다. 이에 대한 배경으로는 미술계 내외적인 요인을 살필 수 있다. 먼저 국제적인 미술의 정세가 전반적으로 정치적 개입을 하는 경향으로 흐른 것, 그리고 이에 맞물려 한국의 작가들에게서도 미술을 통해 현실에 보다 적극적으로 개입하기를 추구하는 성향이 증가한 점을 들 수 있다.[4]

미술 외적으로는 2000년 무렵 조성되었던 남북한 간의 화해 분위기의 영향을 꼽을 수 있다. 김대중-노무현 정권의 10년 동안 북한 정권과 교류와 협력을 증대시키고자 '햇볕정책'을 펼쳤고, 2000년에는 남북정상회담을 성공시키며 경제뿐만 아니라 문화 부문에서도 교류의 증대를 가져왔다.[5] 미술로 국한하여 살펴보자면, 1998년 5월에 남

4 명확한 개념 합의는 미완성이지만 잠정적으로 민중미술 이후에 등장한 새로운 세대의 비판적 미술 경향을 아우르는 '포스트 민중미술'이라는 단어를 사용할 수 있겠다. 현시원, 「민중미술의 유산과 '포스트 민중미술」, 『현대미술사연구』 28, 2010, pp. 9-10. 포스트 민중미술은 큰 틀로는 신자유주의에 의해 발생한 빈부 격차와 부조리에 대한 비판적 목소리를 내는 사회비판적이고 참여적인 형태의 작품이지만, 미국과 북한의 대립이나 북한에 대한 정치권의 태도에 관한 내용을 다루는 작품 또한 이러한 흐름 중에 파생되어 나왔다고도 볼 수 있다.

5 남북의 문화예술이 처음으로 교류를 시작한 것은 1985년이었다. 1985년 9월 제1차 남북이산가족 고향 방문 및 예술공연단 교환방문을 계기로 문화예술단 상호 방문 공연이 성사되어 1985년 9월 21일과 22일 양일간 평양의 평양대극장과 서울의 국립중앙극장에서 남한의 서울예술단과 북한의 평양예술단이 각 2회에 걸쳐 공연을 가졌다. 두 번째 교류는 1990년 9월 서울에서 제1차 남북고위급회담이 개최된 것을 계기로 그해 10월과 12월에 두 번째 예술단 교류가 이루어졌다. 1990년 10월 18일부터 23일까지 평양에서 제1회 범민족통일음악회를 개최하고 서울전통음악단 17명이 북한을 방문하여 공연했다. 이에 대한 화답으로 1990년 12월 9일과 10일에 서울 예술의 전당과 국립중앙극장에서 북한의 평양민족음악단 26명이 송년통일전통음악회라는 이름으로 공연했다. 김영삼 정부 때는 더 이상 문화예술 교류가 진전하지 못하다가 1998년부터 다시 본격화되었다. 1998년에는 리틀엔젤스예술단의 평양공연과 윤이상 통일 음악회, 남북노동자 축구대회가 성사되었고, 1999년에는 현대 그룹 산하의 남녀 농구단이 평양에서 통일농구대회를 가진 데 이어 북한의 남녀농구팀이 서울을 방문하였다. 2년 뒤인 2001년에는 남북한 합

'현실'을 이야기하다

북 합동 사진전이 평양과 서울에서 개최되었고, 1999년에는《원로 화가 북녘 산하 기행전》이 개최되었다. 2000년에는《북한유고작가 초대전》(2000. 3. 20-3. 25, 세종문화회관 미술관)이 열렸고, 2001년에는 6·15 공동선언 1주년을 기념하는《북한미술 특별전》(2001. 6. 20-7. 1, 문예예술진흥원)이, 2005년에는《남북전통공예교류전》(2005. 7. 25-9. 20, 덕수궁석조전)이 있었다. 문화, 예술, 체육 분야에서 북한과의 교류가 2000년대 초 눈에 띄게 증가한 것인데, 비록 이런 문화예술의 교류가 정치적으로 심하게 예속되어 있었고 단발적이었다는 한계가 있다고 하더라도, 이러한 흐름은 북한에 대해 보다 자유롭게 발언하며 분단 상황에 대해서 고민할 수 있는 시대적 분위기를 조성했다. 그리고 이는 남한의 미술가들에게 분단과 북한에 대해 숙고하고 이에 대한 작품을 발표할 수 있도록 하는 조건이 되었다.

이런 시대사회적 배경 속에서 동시대 남한 작가들은 분단에 대한 작품을 속속 발표하기 시작했다. 전언했다시피 이들은 전쟁을 겪지 않았다는 점에서 이전 작가들과 극명히 구분된다.[6] 민중미술 세대보다도 한 발짝 더 떨어져 역사를 볼 수 있는 심리적, 시간적 거리를 확보하여 이전과는 다른 시각에서 북한과 분단 문제를 다루기 시작했다. 이에 대해서는 다음 장에서 보다 자세히 살펴보도록 하겠다.

동 애니메이션인 '게으른 고양이 딩가'와 '아티와 필리'가 제작되었다. 2002년 부산아시안 게임에는 북한 응원단이 함께 참석하였고, 2003년 대구유니버시아드 대회에는 북한이 선수단과 응원단을 파견했다. 2004년에 선보인 뽀로로는 북한의 삼천리총회사와 아이코닉스, 그리고 EBS가 합작하여 만들어진 것이다. 전영선, 「남북한 문화예술 교류 역사와 현재」, 『남북관계사』, 이화여자대학교 출판부, 2009, pp. 410-15.

6 물론 민중미술가들도 어린 시절에 한국전쟁을 겪어 자세한 기억이 남아 있지 않다고 할 수 있겠지만, 종전으로부터 10년 이후에 태어난 작가들에게는 전쟁에 대한 기억이 한 번 더 건너서 전해졌다.

상상 속 실체, 동시대 미술에 나타난 분단 이미지

동시대 작가들의 분단에 대한 시각

1. 상상으로서의 분단

먼저 북한과 분단을 '실체'라고 생각하기보다는 허구적으로 느끼며 자신의 상상력을 작업에 적극적으로 끌어들이는 경향을 꼽을 수 있다. 그들은 한 번도 본 적 없는 북한의 모습을 상상하며, 현실의 분단 상황과 가상으로서의 분단 사이의 경계 넘기를 시도한다.

이주영(1971-)의 〈북한에서의 환상의 레지던시: 뚜껑을 제발 열지 마세요. 항아리가 비어 있습니다〉(2010)는 작가가 베를린에서 레지던시를 하던 중 만났던 사람들과 북한에 대한 이야기를 나눈 것을 모아 만든 책이다. 이주영은 북한 대사관 울타리 너머에 있는 평양에서 왔다는 남자를 만나 간단한 인사를 나누고 독일에서 무엇을 하는지 정도에 대해 대화하기도 하고, 다른 날 다시 방문했다가 대화에 실패하기도 한다. 또한, 베를린에 살면서 독일어를 배우고 있는 북한 출판사 직원과 베를린 장벽을 보며 남북 분단에 대해 대화를 나누기도 한다. 남한에 대해 상상해볼 수 있냐는 이주영의 질문에 재독 북한인은 남조선과는 같은 말을 쓰니 이해하기가 수월하겠다는 것 이상은 상상할 수 없다고 답한다. 상대에 대해 더 이상 상상할 수 없는 것은 이주영도 마찬가지다. 작가의 말처럼 남한 사람들은 북한에 대한 궁금증을 가지고 있지만, 직접 탐색할 수 없다.[7] 할 수 있는 일은 여기저기에서 얻은 정보의 파편들을 이어 붙여 궁핍한 상상의 이미지를 만드는 것뿐이다. 이주영의 작품은 남과 북 사이를 왕래할 수 없고 정보의 교류가 제한적이기 때문에 서로에 대해 상상하는 것조차 자유롭지 못한

7 책의 마지막에서 이주영은 북한에 대한 막연함 때문에 북한에 대한 궁금증을 늘 가지고
 있었다고 말한다.

'현실'을 이야기하다

그림 1 백승우, 〈Utopia #11〉, Digital c-print, 150×205cm, 2008.

우리의 분단현실을 드러낸다.

백승우(1973-)는 이주영과는 달리 매우 이례적으로 평양을 방문할 기회를 가졌음에도 북한이 실제적으로 다가오지 않는다고 말한다.[8] 분명 북한 땅을 밟고, 평양의 삶을 보고, 사람들을 만났지만, 그가 본 것 그대로를 '진실'이라 믿기에는 너무나 연극적이었기 때문이었다. 북한을 방문한 지 약 6년이 지나서 백승우는 〈유토피아〉(2008, 그림1)를 발표했는데, 여기서 그는 매우 적극적으로 북한을 상상적 이미지로 변형시켰다. 이 작업은 그가 일본에 있는 북한 관련 상품들을 파는

8 북한 방문에 대해 백승우는 "나에게 평양이라는 도시는 영화 트루먼 쇼의 확대된 세트처럼 보였다"라고 표현했다. 백승우, 『*Real World*』, 2007, FOIL GALLERY, 일본 도쿄, 페이지 없음.

상상 속 실체, 동시대 미술에 나타난 분단 이미지

가게에 들렀을 때 발견한 북한의 건축물이 담긴 사진집으로부터 출발한 것이다. 백승우는 북한 정부가 찍어 유포한 그 사진들을 기본으로 하되, 그것과 바우하우스의 건축물 따위의 여타 이미지를 컴퓨터로 합성하거나 원래 건물의 일부를 복사하여 덧대는 방식을 활용하여 현실에는 존재하지 않는 건축물을 사진으로 제시하였다. 분명 북한 정부가 찍은 사진에 담긴 것은 실존하는 건물이고 백승우의 사진이 보여주는 것은 허구의 건물이지만, 두 가지 모두 남한 사람들에게는 크게 다르지 않다. 북한에 직접 가서 확인할 수 없는 현재의 상황상 북한에서 발행한 사진집에 있는 실재 건축물이나 백승우가 만들어낸 허구의 건축물은 대부분의 남한 사람에게는 모두 '상상의 이미지'일 수밖에 없기 때문이다.

한편 박찬경(1965-)은 작품에 영화적 요소를 도입함으로써 분단 상황이 가상과 같은 현실을 드러낸다. 최근까지 지속되고 있는 박찬경의 분단과 관련한 영화 작업의 출발점이 된 것은 북한이 남침을 위해 팠던 땅굴이 발각되었던 역사적 사실에 그의 상상을 가미하여 만든 〈파워통로〉(2004, 그림 2)이다.[9] 박찬경은 이 작품에서 여러 허구적인 상황—북한이 파놓은 거대한 땅굴 위에 서울이 존재한다거나, 땅굴 발견을 위해 땅을 팠을 때 베트남제 호미가 발견되었다는 것 등—을 설정했다. 그러나 〈파워통로〉를 보다 보면, 이것이 정말 허구인지에

9 박찬경은 미국의 닉슨 대통령과 구소련의 코시긴 총리가 1972년 우주 랑데부 계획을 승인하였고, 1975년 '아폴로-소유즈 테스트 프로젝트'가 이에 의해 실행되었다고 설정하였다. 미국과 소련 사이에 우주 도킹 시스템을 개발한다는 내용이다. 박찬경은 북한과 남한을 잇는 땅굴을 이에 빗댄다. 쉽게 말해 박찬경은 미국과 소련의 우주 도킹시스템, 그의 말로 말하자면 "우주에게 양국이 만날 수 있는 완벽히 밀착된 구멍"을 북한이 남한을 향해 파 놓은 땅굴에 오버랩시키면서 냉전 이데올로기에 대한 이야기를 다루고 있다. 에르메스 코리아, 아트선재센터 편, 『에르메스 코리아 미술상 2004』, 에르메스 코리아, 2004, p. 24.

그림 2 박찬경, 〈파워통로〉, 2004-2007, Two channel videos, sound, 4 images on panel, wall text, Dimensions variable, Installation view from Park Chan-kyong, Tina Kim Gallery (May 5 – June 4, 2016), Courtesy of the artist, Kukje Gallery, Tina Kim Gallery.

대한 의심을 하게 된다. 그것은 박찬경이 허구를 마치 현실인 것 같은 착각이 들 수 있도록 여러 장치를 사용했기 때문이다. 그가 제작한 영상에서 허구의 이야기를 써 놓은 문장과 실제로 촬영한 이미지를 병치함으로써 허구적 텍스트와 실제적 이미지 사이에 교란을 일으킨다거나, 아폴로 소유즈 도킹을 위해 우주인이 사용했던 매뉴얼을 그럴듯하게 전시한다거나, 실존 인물의 사진과 우주선 도면들을 제시하는 식의 장치가 그것이다. 사진과 도면 등 얼핏 실제 역사적 자료를 모아둔 것 같은 공간을 지나서 현실의 이미지와 허구적 텍스트가 결합된 영상을 시청하는 관람자는 허구와 현실 사이를 넘나들며 무엇이 상상이고 무엇이 진실인지에 대해 헷갈리고 의심하게 된다.

이주영, 백승우, 그리고 박찬경의 위와 같은 작업은 그들의 세대가 갖는 분단에 대한 이중적인 시각, 즉 현실이기에는 가상이고, 가상

상상 속 실체, 동시대 미술에 나타난 분단 이미지

이라기에는 현실인 분단의 모습을 드러낸다. 북한은 분명히 존재하지만 그곳에는 접근할 수 없다. 그렇다고 없는 셈 치기에 북한은 미디어에서 너무나 빈번히 보이며 때때로 생존에 대한 위협을 가하기도 한다. 이러한 모순적인 상황 아래 동시대 작가들은 이주영처럼 직접 가볼 수 없는 북한의 모습을 더듬거리기도 하고, 백승우처럼 북한이 우리에게 상상 속 존재일 수밖에 없는 상황을 드러내기도 하고, 박찬경처럼 허구와 실체 사이에 있는 북한과 분단의 양상을 적극적으로 보여주기도 하는 것이다.

작가들의 이러한 상상적 태도는 분명 분단을 직접 목격했던 지난 세대와는 다른 양상이다. 이전 세대가 한국전쟁을 생생히 기록했던 작품에서 보이듯 그들에게 북한은 '실체'였고 분단은 체험이었다. 그리고 그들이 상상한 것은 북한이나 분단이 아니라 분단 상황을 극복한 우리의 미래, 다른 말로 통일된 나라였다. 그러나 지금 중장년층으로서 활동하고 있는 작가들의 작품에서 통일된 미래를 그린 작품을 찾기는 거의 불가능하다. 그들에게 있어 분단은 하나의 설정에 가깝다. 본 적도, 가본 적도, 경험해본 적도 없는 북한과 분단은 영화나 소설과 별반 차이가 없다고도 할 수 있다. 정정훈과 같은 북한학자는 전쟁을 직접적으로 경험한 노년층 및 전후 시대의 강력한 반북 정서 속에서 성장한 60대들과 청년 세대가 느끼는 감수성은 다르다고 말하며, 전자에게 북한이 실질적인 위협의 대상이라면 그 아래의 세대는 북한이 교육과정이나 미디어에 의한 표상을 통해 인지되어 왔다고 주장했다.[10] 청년 세대에게 북한이란 실체가 아닌 철저하게 하나의 '표상'으로 존재해 왔다는 것인데, 이주영, 백승우, 박찬경의 작품을 분석하여 보면 청년 세대뿐만 아니라 전쟁을 겪지 않은 장년층 역시 북한을 어

10 정정훈, 「혐오와 공포 이면의 욕망 – 종북 담론의 실체」, 『우리교육』, 2014. 2. p. 98.

떤 이미지로 느끼거나 분단을 허구적 상황으로 받아들이는 것을 확인할 수 있다.[11]

한편, 박찬경의 〈소년병〉(2017)은 북한의 모습을 상상함으로써 남한 사회에서 합의가 되었던 북한의 이미지에 균열을 가한다. 이 작품에는 앳되고 연약해 보이는 소년이 북한군으로 등장하는데 우리가 흔히 생각하는 군인이라 말하기에 한참 어리고 약한 이미지이다. 그 소년은 숲 속을 걸어 다니며 노래를 부르고, 하모니카를 불거나 기타를 치고, 소변을 보는 등 평범한 일들을 한다. 우리와 그다지 다를 것 없는 북한군의 모습은 강한 반공교육을 받은 박찬경의 세대에게는 허락되지 않았던 '상상'의 이미지였다. 박찬경의 어머니는 작가가 어릴 때 북쪽에서 인민군이 내려오면 무서워서 숨곤 했는데 나가보면 앳된 애들이었다는 회상에서 시작했다고 말한다.[12] 박찬경은 이것이 충격적이었다고 회고하는데, 어머니가 목격한 북한군의 '실체'가 그가 학습했던 이미지와는 전혀 달랐기 때문이었다.[13] 성인이 되어 박찬경은

11 물론 남한 사람들이 북한에 대해 전혀 접할 수 없는 것은 아니다. 1980년대 후반 이후, 북한 및 통일에 대한 연구는 양적으로 매우 팽창하였고, 백승우처럼 이례적이긴 하지만 북한에 다녀온 남한 사람도 있고, 탈북자들을 통해 간접적으로 북한에 대한 이야기를 들을 수도 있다. 그러나 한계가 많다. 일단 북한 연구는 안보를 중심으로 한 정치군사적 연구가 압도적인 양을 차지한다. 2010년대에는 북한의 일상생활을 연구하는 경향이 새롭게 시작되었고 북한을 방문한 사람들의 책이 몇 권 출간되기도 했지만, 자유로운 관광이나 일반인과의 접촉이 일체 금지된 북한 방문의 실상을 아는 한 이들의 글이 북한의 전체인지, 또는 진실된 일상을 보여주는 것인가는 의심할 수밖에 없다. 또한, '이제 만나러 갑니다'와 같은 TV 프로그램이나 자원봉사 등을 통해 탈북자들의 이야기를 들을 수 있지만, 그 경로와 정보는 매우 제한적이다. 정영철, 「분단과 통일 그리고 사회학적 상상력」, 『경제와 사회』 100, 2013. 12, p. 166, pp. 171-175.

12 http://artmu.mmca.go.kr/behind/view.jsp?issueNo=112&articleNo=402 (accessed Feb. 12. 2018)

13 본 논문이 대상으로 삼은 작가들의 대부분이 초등학생이었던 박정희 정권 때는 반공을 국시로 삼고 있던 때였던 만큼 반공교육이 대대적으로 강화되었다. 문교부는 1961년 10월 '반공교육 강화를 위한 교사용 지침서'를 발간하여 각 학교 교사들에게 배포하였고,

〈소년병〉을 통해 북한군이나 북한에서 내려온 간첩, 소위 말하던 '빨갱이'들은 '뿔이 달린 악마'라는 관념이 사실은 냉전 이데올로기가 만들어낸 정치적 이미지였음을 말한다. 확장하자면, 북한에 대해 우리가 갖고 있던 여러 고정관념들이 사실은 '진실'이라기보다는 정치적 목적에 의해 만들어진 '상상의 산물'이 아닌가 하는 의심의 시선을 보내는 것이다. 이는 다음 장에서 살펴볼 '우리 안의 북한'을 다시 생각해보는 시도이자 다음 장의 작품들과 연결된다.

초등학교 도덕교과서를 개편하여 반공에 관한 내용을 보강하였다. 그리고 1963년 2월 제2차 교육과정령 이후 매주 1시간씩 반공특설시간을 설정하여 도덕교과를 가르치도록 규정함으로써 반공교육을 강화시켰다. 강일국, 「해방이후 초등학교의 교육개혁운동과 반공교육의 전개과정」, 『교육비평』 12, 2003. 6. pp. 213-224 참조.

　　한만길은 1960년대에 반공교육이 철저히 이루어졌다고는 보지 않지만, 1968년 북한의 무장공비 침투사건 이후에는 반공교육이 실제로 매우 강화되었다고 평가한다. 문교부는 1969년부터 고등학교와 대학교에 교련과목을 설치하면서 군사교육을 실시하였고, 1970년에는 여고생에게 구급법과 간호법에 한정한 교련교육을 실시하여 점차 확대해나갔다. 1970년대에는 7·4 남북공동성명으로 인해 남북관계에 새로운 국면을 맞이하는 것 같았지만, 국가안보에 대한 강조는 더욱 고조되었고 반공안보교육 또한 더욱 강화되었다. 1971년 12월 6일 국가비상사태를 선포하면서 문교부는 이틀 뒤 학교교육의 모든 영역에 걸쳐 안보교육체제를 정비 및 강화한다는 기본방침을 천명하였다. 1972년 1월 17일 민관식 장관이 대통령의 초도 순시에서 새해 중점사업으로 안보교육과 군사훈련 강화에 두겠다고 보고하고, 특히 남학생의 군사교육은 전술, 행군, 사격훈련, 소부대 지휘훈련 등을 익히게 하여 유사시에는 전투력으로 전환할 수 있도록 힘쓰겠다고 하였다. 뿐만 아니라 1972년 유신체제가 실시되면서 반공교육은 국가안보의식을 강화하는 방향으로 한 발 더 나아갔다. 학도호국단을 결성하고, 고교입시에 반공을 10% 이상 출제하기로 했으며, 대학입학예비고사에 반공내용을 중점 반영하기로 하는 한편, 반공에 관한 패도, 사진 활용, 민족중흥관 설치, 반공 글짓기, 간첩신고 요령 지도, 반공강연회와 웅변대회 등 다양한 반공교육 활동을 전개하였다. 이때 반공교육은 실제로 국가가 위기에 처했을 때 대처할 수 있는 국가 이데올로기로서뿐만 아니라 국민적 단결을 도모할 수 있는 사회통합 이데올로기로 자리 잡았다고 평가할 수 있다. 한만길, 「역비논단 유신체제 반공교육의 실상과 영향」, 『역사비평』, 1997. 2. pp. 333-347 참조.

2. 남한 안의 북한

북한과 분단에 대해 다루는 작가들 중 많은 수가 북한 자체보다
는 분단이 우리 사회에 미치는 영향을 더 실제적으로 느끼며 이를 탐
색한다. 민중미술가들이 분단을 초래하는 데 결정적 역할을 한 것을
미국이라 보고 미국에 비판적 태도를 견지했다면, 이들은 분단을 전략
적으로 이용하는 남한의 정치에 대해 비판적 시각을 보인다.

임민욱(1968-)은 〈불의 절벽2〉(2011)를 통해 분단 상황이 정치적
으로 사용된 사건 하나를 지목하여 구체적으로 풀어냈다. 이 작품은
김태룡(1949-)의 가족이 실제로 겪었던 경험을 바탕으로 하며, 김태
룡이 무대 위에서 자신의 가족이 억울하게 간첩으로 몰려 사형을 당
하거나 감옥살이를 해야 했던 사건에 대해 상담사에게 털어 놓는 것
으로 전개된다.[14] 그는 상담사에게 자신이 어떤 고문을 당했는지 소상
히 설명하기도 하고, 그 고문으로 인해 그가 갖게 된 육체적 고통과 망
가진 가족 관계에 대해 들려주기도 한다. 상담자의 질문에 답하기에
앞서 김태룡은 호흡을 고르거나 말을 더듬는 행동을 자주하는데, 이는

14 사건의 내용을 요약하면 다음과 같다. 김태룡이 고등학생이던 1968년 겨울 방학을 맞아
 본가를 방문했을 때 아버지가 다소 혼란스러워 보였는데, 후에 알게 된 바에 따르면 이
 는 당시 한국전쟁 때 북으로 갔던 아버지의 먼 친척 진현식이 다리를 다쳐 김태룡의 집
 에 왔기 때문이었다. 얼마 지나지 않아 김태룡의 가족은 서울로 이사했고, 진현식의 행
 방은 더 이상 알지 못한 채 평범한 날들을 보냈다. 그 후 대학을 마치고 공사현장에서 일
 하던 김태룡이 1974년에 본가에 왔을 때, 북으로 갔던 진현식의 동생과 형제가 그의 가
 족을 다시 한 번 방문 중이었고, 김태룡에게 북한으로 건너갈 것을 권했다. 그러나 김태
 룡은 자신의 일터로 돌아갔고, 1978년 결혼하여 1979년 3월 아들을 낳았다. 그러나 그
 로부터 100일이 채 안 되어 국가정보원에서는 김태룡 일가를 모두 잡아가서 용산 남영
 동에서 취조를 시작했다. 김태룡은 40일 동안 고문당했고, 정부는 김태룡이 북한 사상을
 선동하려 했다는 거짓 자백을 받아냈다. 이로 인해 그는 북한에서 남파된 무장공비 간첩
 으로 기소되었다. 김태룡의 일가친척 24명이 경찰서에서 심문을 받았고, 그 중 12명이
 체포되었다. 김태룡의 아버지는 사형당했고, 어머니는 3년 반, 누나는 5년, 남동생은 7년
 을 감옥에서 보냈다. 김태룡은 20년을 감옥에서 산 뒤 석방되었다.

상상 속 실체, 동시대 미술에 나타난 분단 이미지

이 사건의 가혹함을 강조하여 보여준다.

임민욱은 이 작품에서 분단과 냉전 이데올로기가 개인의 삶에 어떠한 영향을 미쳤는지를 직시하며, 한 사람의 현실이 국가에 의해 날조되어 그와 가족의 인생을 송두리째 망가뜨렸던 이야기를 폭로한다. 이것은 임민욱이 김태룡과 특별한 친분이 있기 때문이 아니다. 이 사건을 작품화한 것은 작가의 개인적인 배경보다는 그가 자랐던 시대사회적 배경과 연관이 있다. 임민욱이 유소년기와 청년기를 보냈던 1960-80년대에는 북한 간첩 사건이 자주 보도되었다. 그리고 이는 전국민을 시시때때로 공포에 몰아넣었다. 그러나 보도된 간첩 사건 중 다수가 남한 정치인들의 필요에 의해서 만들어졌다는 사실이 임민욱이 성인이 되었을 때 밝혀졌다.[15] 한때 남한사회를 뒤흔들었던 북한

15 평화통일론을 주장하다 사형당한 조봉암(1959), 북한앞잡이로 몰려 사형당한 민족일보 사장 조용수(1961), 간첩죄로 기소당했던 1차 인혁당 사건(1964), 윤이상과 이응노 등 유럽 지식인들이 간첩으로 몰렸던 동백림 사건(1967), 이중간첩으로 몰렸던 이수근(1967), 역시 간첩으로 몰렸던 납북어부 서창덕(1967)과 박춘환(1971), 조총련 간첩으로 불렸던 김복재(1970), 유럽 거점 간첩단 사건 관련 조사를 받던 중 중앙정보부에서 사망한 서울법대 교수 최종길(1973), 이철 등 민청학련 사건(1974), 손도익·전국술 등 울릉도간첩단(1974), 김우종 교수 등 무인간첩당(1974), 김우철 등 형제간첩단(1975), 납북어부 간첩 정규용(1976), 김정사 등 재일동포 유학생간첩단(1977), 석달윤·김정인 등 진도간첩단(1980), 신귀영·신춘석 등 가족간첩단(1980), 한국전력 검침원 간첩 김기삼(1980), 재일교포 간첩 이종수(1982), 나진·나수연 남매간첩단(1981), 재일교포 간첩 이헌치(1981), 조총련 간첩 최양준(1982), 미법도 섬마을간첩단(1982), 일본 취업 노동자 차풍길 간첩사건 (1982), 납북어부 간첩 이상철, 김춘삼, 윤질규(1983), 조총련 간첩 조봉수(1984), 이준호·배병희 모자간첩단(1985), 제주도 간첩 강희철(1986), 조총련 간첩 김양기(1986) 사건이 대법원의 재심 무죄 판결로 국가배상 결정을 받았다. 이들 중 일부는 고문을 받거나 사망했고, 일부는 사형당했고, 일부는 감옥에서 죽었고, 일부는 석방 후 고문 후유증으로 사망했다. 유시민, 『나의 한국현대사』, 돌베개, 2014, pp. 373-374. 2005년 진실화해위원회가 일제강점기에서 한국전쟁을 거쳐 민주화시대에 이르기까지 국가폭력에 억울하게 희생당한 사람들의 진정을 받았을 때 8,600여 건이 접수되었는데 그중 200여 건이 간첩사건, 반공법과 국가보안법 위반사건 관련 진정이었다. 진실·화해를 위한과거사정리위원회, 「진실규명신청 처리현황」, www.jinsil.go.kr 유시민,

의 간첩 사건들이 사실은 '정치적 쇼'였음을 알게 되었을 때 임민욱과 그 세대가 느꼈을 혼란스러움, 배신감, 그리고 분노는 어렵지 않게 추측할 수 있다. 비록 임민욱이 자신의 감정을 작품에 직접적으로 표출하지는 않지만, 관람객은 김태룡이 과거에 당했던 모든 고통과 지금 감내하고 있는 경제, 정치, 개인적 고난이 모두 고문에 따른 거짓 자백에 의해 날조된 결과라는 사실에 분노하게 된다. 그리고 이러한 고통이 실제로 '죄'가 있는 개인에게 부과된 것이 아니라 국가의 필요에 의한 희생양으로 지목되었던 결과임에 일종의 공포도 느끼게 된다. 분노와 공포는 종국에는 그것을 조성했던 주체를 향한 비난으로 종결되는데, 그것은 때때로 간첩을 난파시켰던 북한이 아닌, 필요에 의해 무고한 시민을 간첩으로 둔갑시켰던 당시 남한의 집권층을 향한다.

임민욱이 분단이 개인의 삶에 미친 영향에 주목했다면, 노순택 (1971-)은 보다 거시적인 관점에서 우리 사회에 작동하는 분단을 살핀다.[16] 이를 집대성하여 보여준 것이 〈분단인 달력〉(2013, 그림 3)이다. 노순택은 이 작품에서 분단의 나날들에 '날마다의 분단역사'를 빨간펜으로 표기하였는데, 예를 들어 연평도 폭격사건이 있었던 11월 23일(2010년)에는 『군산일보』가 남북통일총선거를 언급했다가 무기 정간을 당한 것(1954년), 리영희 한양대 교수가 공산주의 국가 중국을 소개한 책 『8억 인과의 대화』를 엮었다가 반공법 위반으로 구속된 것 (1977년), 연세대 대학원생 이윤호가 『자본론 개요』와 『칼 마르크스 초기저작』 등의 불온서적을 복사한 혐의로 구속된 것(1983년)이 함께 쓰여 있다.[17] 하루도 빼놓지 않고 빨간색의 글씨가 빽빽하게 들어찬 〈분

같은 책, p. 372 재인용.

16 노순택은 분단은 남한의 사회에서 계속 (오)작동하고 있으며, 따라서 한국전쟁은 아직 끝나지 않았다고 말한다. 노순택, 『잃어버린 보온병을 찾아서』, 오마이북, 2013, p. 13.

17 위의 책, p. 15.

그림 3 노순택, 〈분단인 달력〉 커버, 2013.

그림 4 노순택, 〈분단인 달력〉 11월, 2013.

'현실'을 이야기하다

단인 달력〉은 분단 이래로 우리는 하루도 "분단인의 삶"[18]을 쉬어본 적이 없음을, 바꿔 말하자면 분단이 우리의 일상을 늘 잠식하여 왔음을 시각적으로 보여준다.

〈분단인 달력〉에는 천안함 희생자 합동 장례식이나 용산 재개발 구역에서 벌어진 무력 충돌을 담은 사진이 인쇄되어 있다. 분단 문제를 다룬 〈분단인 달력〉에 별로 관련 없는 사진이라 생각할 수 있지만, 작가 자신은 용산참사를 다룬 〈남일당디자인올림픽〉(2009)이나 전국의 노동자들이 벌였던 고공농성을 한 데 모은 〈현기증〉(2009-2015)과 같이 얼핏 분단과는 전혀 상관이 없어 보이는 사건/사진들 역시 결국 분단으로 귀결된다고 본다. 용산참사나 고공농성으로 인해 숨진 노동자들이나 물대포를 맞았던 농민들, 대통령과의 만남이 거절당했던 세월호 유가족들이 모두 '불순분자'나 '빨갱이'로 매도되고, 이들의 저항이 섬처럼 고립되는 지금의 상황이 우리가 과거라고 부르는 1970년대나 1980년대와 별반 다를 바 없다고 보는 것이다.[19] 그리고 사진과 함께 제시되는 텍스트 곳곳에서는 '불순분자', '빨갱이', '종북'과 같은 '딱지'가 매우 정치적인 목적에 의해서 꾸준히 생산되어져 왔음을 암시한다.[20]

18 위와 같음.

19 http://newsletter.mmca.go.kr/mmca/view.jsp?issueNo=112&articleNo=402 (accessed February 14, 2018)

20 "일제강점기 '치안유지법'에 뿌리를 두고 있는 '국가보안법'이 어떻게 살아남아 21세기의 정당을 해산하고, 간첩단을 조작하고, 민간인을 사찰하고, 무소불위의 정보기관을 유지케 하는지 돌아볼 필요가 있다. 숙명이 되어버린 반공대본은 용산참사의 절규와 해고 노동자들의 호소, 세월호참사의 피눈물마저도 빨갱이 칠을 하는 만병통치약으로 작용했다. 한국사회의 좌파는 북한을 추종하지 않아도 종북이라 불린다. 이제 묻게 된다. 북한과 맞서기 위해 국가보안법이 필요한가, 국가보안법을 사수하기 위해 북한이 필요한가." 노순택, 『비상국가』, p. 140. "벼랑으로 내몰리고 섬처럼 갇혀버린 노동자들의 격렬한 몸부림을 빨갱이짓과 종북으로 모는 짓은 뻔하지만 매번 효과를 발휘했다." 같은 책,

상상 속 실체, 동시대 미술에 나타난 분단 이미지

조금 다른 면에서 '남한 속 북한'을 살펴보자면 북한이탈주민이 있다. 남북하나재단에 의하면 우리나라에는 3만여 명의 탈북민이 생활하고 있는데,[21] 이 중에는 선무처럼 작품 활동을 하는 작가도 있다. 2015년 서울시립미술관의 《북한프로젝트》와 같이 정부기관 주최의 전시에도 초대되는 등 활발한 작품 활동을 전개하고 있으나 그의 실명과 얼굴을 아는 이는 많지 않다. 본인과 북한에 남아 있는 가족의 신변에 위협이 될까 하는 노파심에 노출을 꺼리기 때문이다. 그의 존재와 신원을 되도록 공개하지 않고 활동하는 태도는 북한이탈주민들이 계속해서 개인과 가족의 안녕을 걱정해야 하는 분단의 상황을 상기시킨다.

남한에서 나고 자란 작가들 중에도 북한이탈주민을 작품으로 다루는 경우가 있다. 임흥순이나 윤수연이 그러하다. 임흥순(1969–)의 〈려행〉(2016, 그림 5)은 북한을 떠나 남한에 거주 중인 여성들의 인터뷰들을 편집하여 만든 영상이다. 각각의 여성들은 자신이 겪었던 이야기, 구체적으로 북한에서의 삶, 북한을 탈출하는 과정, 남한에서 살아가는 모습들에 대해서 들려준다. 임흥순은 작품에서 각기 다른 북한이탈주민 개개인의 이야기를 들려줌으로써 남한에서 살고 있는 그들의 고충을 드러내며 '북한이탈주민'이라는 거대 집단이 아닌, 하나의 개인으로 다가가야 함을 촉구한다.

비슷한 맥락에서 윤수연(1972–)의 〈끝나지 않은 여정〉(2003–6)을 거론할 수 있다. 이 작품은 북한이탈주민들과 함께 한 작업으로 그들이 바라보는 남한을 담았다. 작가는 북한으로부터의 이주민들을 인터뷰이, 장소 섭외자, 그리고 사진의 디렉터로 고용하여 서울, 성남, 부

p. 227.
21 신효숙 외 8인, 『북한이탈주민 정착 지표 연구(II)』, 남북하나재단, 2017.

'현실'을 이야기하다

그림 5 임흥순, 〈려행〉, 2016.

<div style="text-align:right">ⓒ 임흥순</div>

천, 인천, 부산, 문산, 안산, 고양 등을 새로운 터전으로 하여 살고 있는 탈북 이주민들의 일상을 사진으로 담았다. 사진에 남겨진 사람들–코엑스 메가박스 영화관에서 거대한 스크린을 올려다보는 여성, 아파트 재활용 분리함 앞에 서 있는 사람들, 부천의 번화가의 구석 경비 초소에 앉아 있는 남성, 거실에 앉아 숙제를 하고 있는 아이들 등 북한 이주민의 삶은 남한 태생의 사람들과 얼핏 보기에는 별반 다를 바 없어 보이지만, 사진은 매우 생경한 느낌을 전달한다. 채도 높은 색의 대비가 과도하여 촌스러운 옛 사진 같아 보이고, 사진 안에 사람들이 서로 같은 공간에서 어우러진다기보다는 각각의 인물 사진을 오려 억지로 콜라주해 놓은 것처럼 보이기도 하며, 연극 무대 위에서 연기를 하고 있는 것 같은 모습이기 때문이다. 윤수연은 이를 통해 탈북 이주민들이 남한 사회에 자연스럽고 깊숙이 뿌리를 내리지 못하고 있는 현실을 드러낸다.[22] 윤수연의 작업은 남한 안에 실존한다고 볼 수 있는

22 1990년 이전 한국 정부는 북한이탈주민을 북한 사회에 대한 정보를 입수하고 체제 선전

북한의 모습, 즉 북한이탈주민과 함께 작업하면서 그들이 적응하는 데 겪는 어려움을 간접적으로 드러내며 이웃이나 가족으로 받아들이기 힘들어하는 남한인의 태도를 꼬집고 있다.[23]

3. 교류에의 노력

한편 남한과 북한 사이를 잇는 활동을 펴는 작가들도 있다. 그 수는 많지 않지만, 또 다른 축이 되는 중요한 부분이다.

먼저 강익중(1960–)은 지속적으로 북한과 연결되기를 시도하고 있다. 그 시작은 〈십만의 꿈〉(1999, 그림 6)이었다. 이 작업에 대한 강익중의 애초 계획은 남한과 북한의 어린이들에게 각각 5만 개씩 3×3인치의 캔버스를 보내고, 남북 어린이들 각각의 꿈을 그려달라는 요청을 한 다음 회수하여 10만 개의 캔버스를 파주에 함께 설치하는 것이었다. 그러나 그의 시도는 절반의 성공으로 마무리될 수밖에 없었는데, 북한 어린이들에게 캔버스를 보내고 받는 일이 수월하지 않았기 때문

을 위한 중요한 수단으로 인식해 '귀순용사'로 극진히 대우하며 교육, 주택 및 의료 지원, 정착금과 보상금 지급, 직장 알선의 지원을 시행하였다. 그러나 1990년대 이후, 새터민이 급격히 증가하고 남북한 체제 경쟁의 의미가 상실되면서 새터민에 대한 정치적 활용 가치는 낮아지고, 사회적 부담으로 인식하는 경향이 확대되었다. 윤여상, 「새터민 문제의 실태」, 『사목정보』 2, 2009, p. 73.

23 이우영, 「북한이탈주민에 의한, 북한이탈주민의, 북한이탈주민을 위한」, 『현대북한연구』 7, 2004, pp. 14–15.
　　보다 구체적인 연구로는 최윤형과 김수연의 논문을 들 수 있다. 두 연구자는 2011년 12월 북한 김정일 전 국방위원장의 사망을 기점으로 1년간 국내 주요 일간지의 탈북자 관련 기사에 달린 댓글을 분석한 결과 남한 사람들이 탈북자를 문제·비난의 대상(44.7%), 경계의 대상(20.7%) 등 부정적으로 보는 시각이 총 65.4%로 나타나 동정·구호의 대상(24.1%), 포용·인정의 대상(10.5%)으로 보는 시각보다 많았으며, 탈북자에 대한 감정의 경우도 77.0%가 부정적 정서를 보였고 동정적 정서가 21.0%로 그 뒤를 이었다고 결론지었다. 최윤형, 김수연, 「"대한민국은 우릴 받아줬지만, 한국인들은 탈북자를 받아준 적이 없어요."–댓글에 나타난 남한사람들의 탈북자에 대한 인식과 공공 PR의 과제」, 『한국광고홍보학보』 제15권 제3호, 2013, p. 187.

그림 6 강익중, 〈십만의 꿈〉, 1999, 남한 어린이 작품 5천 점 파주 설치.

이었다. 결국 파주에 이 작품이 설치되었을 때는 남한 어린이들에게서
받은 5만 개의 캔버스만이 전시되었고, 나머지 한 쪽 벽은 비어 있었다.

강익중은 북한 땅과의 연결을 시도하는 〈임진강 꿈의 다리〉
(1998-)를 다시 추진 중이다.[24] 강익중은 프로젝트를 실현시키기 위
해 2000년과 2002년에 평양을 방문하여 북한 당국과 협의를 시도하
기도 했으며, 2015년에는 통일부 직원들을 대상으로 이 프로젝트에
대해 설명하기도 했다.[25] 20년 전에 처음 구상한 이 작업은 비록 현재

24 임진강의 상류와 달리 하류는 남과 북을 가로지른다. 남과 북이 협력하여 다리를 놓는다
 면 좋겠지만, 정치적인 문제도 풀기 어렵고, 지뢰제거와 같은 현실적인 문제도 있기 때
 문에 강익중은 남과 북이 만나는 최접경 지역인 파주시 탄현면 만우리에 다리를 놓는 계
 획을 세웠다. 후에 북한이 참여의사를 밝힌다면 100m 정도만 길을 내면 완전히 남북 땅
 을 연결시키는 2차 다리까지 완성할 수 있도록 설계한 것이다.

25 http://news.donga.com/3/all/20151006/74016637/1#csidx6b7bba257f7eef-
 680c59fb48f42451d (accessed Feb. 13. 2018)

상상 속 실체, 동시대 미술에 나타난 분단 이미지

© 함경아

그림 7 함경아, Needling Whisper, Needle Country / SMS Series in Camouflage / Thou, If you are like me R01-01-01, 2015, North Korean hand embroidery, silk threads on cotton, middle man, anxiety, censorship, ideology, wooden frame, approx. 1000hrs/1person, 145(h) x 149cm, Courtesy of the artist, Kukje Gallery.

까지 실현되지 못하고 있지만, 강익중은 프로젝트를 위해 실향민들과 어린이들의 작품을 100만 개를 목표로 하여 모으고 있다.[26]

　강익중이 공식적인 채널을 통해 남북교류를 시도한다면, 함경아 (1966-)는 북한의 주민들과 비공식적인 '교류'를 함으로써 작품을 완성한 경우다. 예를 들어 함경아의 〈자수 프로젝트〉(2008-, 그림 7)는 작가가 제작한 자수 도안을 중개인을 거쳐 북한 자수가들에게 보내고,

26　http://webzine.nuac.go.kr/sub.php?number=867 (accessed Feb. 13. 2018)

'현실'을 이야기하다

그들이 도안을 따라 자수를 놓고, 완성품을 다시 중개인을 거쳐 작가가 되돌려 받는 위험하면서도 긴 과정을 거쳐서 만들어진다. 함경아는 완성물을 보기까지 1년 이상의 시간이 걸렸고, 작품을 잃어버리는 경우도 있고, 작품을 돌려받기 위해 중개인에게 웃돈을 많이 얹어줘야 하는 경우 등 많은 어려움이 있었다고 말했다.[27] 이렇게 어려운 과정을 거쳐 북한 자수가들에게 도안을 보내고 완성된 작품을 받는 것은 남북한 분단의 현실 속에서 작가가 시도하는 특별한 소통의 방법이었다.[28] 〈자수 프로젝트〉 중에서 함경아는 추상화라는 위장 도안 뒤에 "Are you happy?"와 같은 메시지를 숨겨 놓기도 했는데, 작가는 이를 통해 북한주민과의 일말의 대화를 시도했다. 비록 북한의 자수가들이 작가가 숨겨 놓은 메시지를 찾아 이해했는지 여부를 알 수 없고, 그들로부터 어떤 구체적인 답문을 받지는 못했지만, 함경아의 이런 시도는 공식적으로 막혀 있는 길을 넘어 '금지된 구역'의 '금지된 사람들'에게 닿고자 하는 새 세대 작가의 노력을 보여준다.

함경아의 또 다른 작품 〈언리얼라이즈드 리얼〉(2016)은 조금 더 과감한 시도를 한 작품이었다. 2015년, 국립현대미술관에서 매해 선정하는 "올해의 작가" 최종 4인 후보에 선발된 그녀는 작품으로 탈북 시도자들의 여로를 영상으로 기록하는 일을 작업으로 삼고자 했다. 그러나 그녀의 작품은 〈언리얼라이즈드 리얼〉은 처음 계획과 달리 전시실 한 편에 회색 셔터, 그리고 그 뒤로 들리는 탈북 과정 중 녹음된 사운드, 그리고 자막으로만 전시되었다. 함경아는 작업을 진행하면서 정

27 http://www.ajunews.com/view/20150602083627735 (accessed Feb. 13. 2018)
28 함경아의 작품을 자세히 보면 그녀의 의도를 알 수 있다. 예를 들어 〈SMS Series Camouflage〉의 경우 화면은 추상화처럼 보이지만, 그 안에는 "Are you happy?" 또는 "Are you lonely, too?"와 같은 영어 메시지가 숨겨져 있다. 추상의 물결 뒤에 숨어 있는 이 문장들을 읽으면, 위장된 단문 메시지라는 제목이 말하는 바가 드러난다.

상상 속 실체, 동시대 미술에 나타난 분단 이미지

치적 상황의 변수들로 인해 많은 어려움이 따랐고, 한계에 부딪쳐 결국 생각과는 다소 다르게 한 단면을 제시하는 작업으로 전환하여 보여줄 수밖에 없었다고 말했다.[29] 남북관계가 정치적인 사안에 의해 급박하게 변하는데다 매우 민감한 사안이기 때문에 탈북의 과정에 동참하고 이를 작품화하겠다는 함경아의 계획이 온전히 성공하여 전시되기에는 무리가 있었으리라는 것을 어렵지 않게 짐작할 수 있다. 함경아의 이 작업은 민간의 교류가, 그것이 아무리 북한을 이미 탈출한 사람과의 인도적 차원의 접촉일지라도 굉장히 제한되어 있는 현실을 드러내면서 북한의 '주민'을 궁금해 하고 접촉하기를 원하는 남한인의 욕구를 보여준다.

미술가 개인이 국가로부터 민간 접촉이 금지된 대상과 교류를 시도한다는 것은 쉬운 일이 아니다. 그럼에도 강익중이나 함경아와 같은 작가들은 여전히 미지의 세계인, 그러나 한민족이라고 배웠던 북한 주민들과 교류를 계획하고 실행하고 있다. 이러한 이례적인 시도에는 강익중처럼 통일에 대한 바람이 내재되어 있기도 하고, 함경아의 말처럼 "보이지 않는 실체", 즉 북한 정권이 아닌 '진짜 북한'의 모습에 닿고자 하는 마음이 자리하고 있다.[30] 비록 민중미술 세대처럼 '우리는 한민족'이라는 구호를 전면적으로 드러내지는 않지만, 강익중과 함경아

29 함경아, 「함경아 작가 인터뷰」, 『올해의 작가상 2016』, 국립현대미술관, 2016, p. 188.
　　전시실에서 가장 크게 설치된 것은 〈악어강 위로 공을 차는 소년〉이었다. 역시 북한을 탈출하여 남한에 도착한 남자 어린이가 색이 묻은 공을 찼던 흔적을 그대로 노출한 설치작업이 그의 인터뷰와 공을 차는 영상과 함께 전시되었다.

30 함경아가 자수 작업을 시작하게 된 계기는 어느 날 북한에서 날아든 삐라였다. 함경아는 삐라를 보낸 누군지 모를 임의의 북한 사람들과 소통을 하고 싶다는 생각에서 자신의 작업이 일종의 삐라가 될 수 있는 방법을 찾기 시작했다. 함경아, 미발간된 포트폴리오 자료집 『Kyungah Ham-Knock Knock』, 2015, p. 84; 강수미 「나는 볼 수 없다. 썸과 서치의 미학. 함경아의 불가능한 미술」, 『올해의 작가상 2016』, 국립현대미술관, 2016, p. 178 에서 재인용.

'현실'을 이야기하다

의 경우는 앞서 보았던 작가들보다는 비교적 북한을 가까이해야 하는 대상으로 여기는 측면이 강하다. 그러나 모순적이게도 교류를 시도하면 할수록 더욱 분단의 현실을 체감하게 된다. 이것은 현재 분단 상황의 민낯을 그대로 노출시킨다.

<p style="text-align:center">**</p>

동시대 미술가들의 작품에는 앞선 세대들과 마찬가지로 분단이 '비극'이라는 것이 전제되어 있다. 그러나 본론에서 살펴본 작가들은 그들의 선배 세대들과는 다른 시각을 보인다. 전쟁을 직접 겪었던 세대들처럼 전쟁의 상황을 기록하지 않으며 1980년대 민중미술가들과 같이 통일에 대한 열망이나 의지가 노골적이지 않다. 동시대 미술가들이 남과 북이 갈라진 것이 가슴 아픈 일이라고 동의하더라도 작품에서 남과 북이 한민족이라는 이념을 뜨겁게 전하고 있지 않는 것이다. 대신 그들은 훨씬 분석적이고 냉철하게 분단 상황을 바라보며 건조한 어조로 분단에 대해 말한다.

이전 세대들이 공유하던 전쟁에 대한 공포나 슬픔, 또는 우리는 한민족이라는 믿음 대신에 자리하는 것은 '의심'이다. 북한이 보여주는 모습 그대로가 진실인지 휴전선 너머를 의심하며, 우리 인식 속의 북한과 분단 이후 우리 역사를 이끌어온 것이 정말 공식적으로 보도된 그대로인지 휴전선 아래를 의심한다. 이것은 전쟁을 겪지 않았지만 휴전 중이라는 비현실적 세상에서 태어났다는 사실, 북한의 실재하는 모습보다는 미디어에서 나타나는 면모만을 접했던 성장 과정, 그리고 분단을 정치적으로 사용해온 여러 역사적 사건과 급변하는 대북정책에서 비롯된 것이다.

작품을 통해 나타나는 동시대 작가들의 분단을 향한 시각은 우리

나라의 허리 세대가 분단 상황을 대하는 현주소를 확인시키며, 분단을 바라보는 세대 간의 시각 차이가 현저히 다름을 드러낸다. 군사정권이 주도하는 반공교육 대신 '통일교육'을 받았던 아래 세대들이 보이는 분단 상황에 대한 시각, 그리고 급변하는 남북 정세에 따른 인식의 변화는 또 다른 연구 과제가 될 것이다.

'현실'을 이야기하다

'매체'를 확장하다

1990년대 초 '포스트모더니즘'이라는 개념이 국내 미술계에서 유행하였을 때 비평가들은 제각기의 해석을 내놓았다. 그런데 이들 비평가들은 공통적으로 한국 미술계에서 포스트모더니즘을 1980년대 후반까지 소규모 그룹운동에 한정되었던 오브제나 행위예술이 점차로 전면에 등장하게 된 현상과 연결시켰다. 이후 오브제를 차용하거나 몸이나 일상적인 행위가 남긴 흔적들로 구성된 예술은 2000년대 들어 국공립 기관이나 기금의 후원을 받는 대안공간들의 협의체와 이들이 기획한 국제전, 비엔날레, 각종 레지던시 등을 통하여 빠르게 번져갔다. 2002년에는 미디어아트에 특화된 백남준아트센터가 설립되었고, 2000년에 시작된 '서울미디어시티비엔날레'는 올해로 10회를 맞이하고 있다.

이번 장에서는 백남준의 미디어아트를 시작으로 '예술작업의 완결성' '작가와 관객과의 관계' '작가의 역할과 의미전달의 과정'을 재구성해온 지난 25여 년간 한국 현대미술의 예들을 매체 확장의 측면에서 조명해본다.

기계의 인간적 활용:
백남준의 〈로봇 K-456〉과 비디오 조각 로봇[1]

안경화

백남준의 예술 세계를 설명할 때 주요 키워드로 언급되는 '사이
버네틱스(cybernetics)'는 '피드백(feedback)'에서 출발하였다. 백남준
의 피드백은 과거와 현재, 그리고 미래 사이의 공명이다. 폴 비릴리오
(Paul Virilio)의 말처럼 우리는 닮음과 비슷함을 중심으로 지각하는 데
익숙하기 때문에 현재에 이미 존재하고 있는 내일의 참신성, 독창성
을 결정지을 모든 것을 놓치고 있다.[2] 그러나 백남준은 말 그대로 소리
가 귀로 들어와 마음과 통하는, 거슬리는 바 없이 모든 현상에 얽힌 피
드백을 읽어내는 통찰력을 지니고 있었다. 그는 동시대의 경험 안에서
무시되거나 숨어 있는 실재를 드러내고자 끊임없이 시각의 틈을 심문
하였다. 백남준의 글 「노스탤지어는 피드백의 제곱」은 그의 다른 에세
이들과 마찬가지로 모호하면서도 매혹적인 미로와 유사하다. 이 글에

1 백남준아트센터에서 발행한 《백남준 탄생 80주년: 노스탤지어는 피드백의 제곱》전 카탈
 로그에 수록된 동명의 글과 "기획의 글"을 편집·보강하였다.

2 Paul Virilio, *Negative Horizon: An Essay in Dromoscopy*, trans. Michael Degener,
 London: Contitum, 2005, p. 29.

서도 역시 피드백에 대한 명확한 정의를 찾을 수는 없다. 하지만 백남준은 자신이 남긴 글 곳곳에 비밀의 단서들을 흩어 놓았다. 피드백은 사이버네틱스의 주요 개념인데 사이버네틱스는 생명체, 기계, 조직들을 새로운 상태로 변경하는 정보나 피드백을 수반하는 통신과 제어에 대한 연구를 말한다.

현재 사이버네틱스는 기계 공학, 제어 시스템, 로봇 공학 등의 공학 분야뿐만 아니라 진화생물학, 언론학, 사회학, 뇌과학 등 다양한 분야에 응용되고 있는 복합 학문이다.[3] 사이버네틱스에 대한 연구는 1948년 동물과 기계의 의사소통 문제를 다룬 노버트 위너(Norbert Wiener)의 저서 『사이버네틱스: 또는 동물과 기계에 있어서 제어와 소통』의 출간 이후 본격화되었다. 백남준의 에세이를 읽다 보면 그가 접한 방대한 양의 자료와 그에 대한 심오한 이해력에 경탄하게 된다. 우리는 「사이버네틱스 예술」, 「노버트 위너와 마셜 매클루언(Marshall McLuhan)」을 비롯한 여러 편의 글을 통해 그가 이미 사이버네틱스와 위너, 그리고 사이버네틱스의 또 다른 주요 연구자인 매클루언의 이론을 습득했으며 그 이론과 자신의 예술 세계를 어떻게 접목시켰고 어떻게 접목시켜 나갈지를 파악할 수 있다.

1965년에 백남준이 쓴 「사이버네틱스 예술」은 일종의 선언문으로 읽힌다.

"사이버네틱스 예술도 매우 중요하지만, 사이버네틱스화한 삶을 위한 예술이 더욱 중요하다. 그리고 후자는 사이버화할 필요가 없다 …… 내재하는 독을 이용해야만 새로운 독을 피할 수 있다고 했던

3 Norbert Wiener, *The Human Use of Human Beings: Cybernetics and Society*(1950), Garden City: Doubleday, 1954, pp. 15–17.

'매체'를 확장하다

말이 옳다면 …… 사이버화한 삶 때문에 나타나는 좌절과 고통은 사이버화한 충격과 카타르시스를 통해서만 극복될 수 있다. 일상적인 비디오테이프와 음극관을 이용한 나의 작업들을 통하여 나는 바로 이 점을 확신한다 …… 순수 관계 학문, 혹은 관계 그 자체인 사이버네틱스는 카르마의 개념에서 비롯되었다. "미디어는 메시지다."라는 매클루언의 유명한 어구는 1948년 위너가 다음과 같이 예견하기도 했다. "정보를 전달하는 신호는 정보를 전달하지 않은 신호와 동일하게 중요한 역할을 한다 …… 사이버네틱스 또한 존재하는 다양한 학문의 간극과 교차를 이용한다 …… 뉴턴의 물리학은 강함이 약함을 누르는 비융합적 이중구조와 권력구조를 갖는다. 하지만 1920년대 독일의 한 천재는 진공관 안에서 두 강력한 극(양극과 음극) 사이에 세 번째 요소(그릴)를 첨가하여, 인류 역사상 처음으로 약함이 강함을 이기는 결과를 낳았다. 이는 불교에서 말하는 '제3의 길'에 해당할지도 모른다 …… 불교에서는 또한 카르마와 윤회는 하나며, 인연과 전생은 하나라고 말한다. 우리는 열린 회로 안에 있다."[4]

자신의 예술 세계를 지탱하고 있는 키워드들을 선문답 속에 감춰놓은 백남준은, 사이버네틱스 예술을 본인이 이해한 방식으로 풀어서 서술한 글「노버트 위너와 마셜 매클루언」을《백남준: 비디아 앤 비디올로지》전의 카탈로그에 수록하였는데, 이 글에는 '미학과 사이버네틱스의 관계 목록'이 덧붙여져 있다. 그는 존 케이지(John Cage)로부터 시작해서 선불교와 전자, 권태의 미학, 예술과 기술, 컴퓨터와 시청각예술, 시간과 자연의 개념, 고대 중국 역사가들과 미국 역사가의 유

4 백남준,「사이버네틱스 예술」(1965), 에디트 데커 · 이르멜린 리비어 편,『백남준: 말에서 크리스토까지』, 임왕준, 정미애, 김문영 역, 백남준아트센터, 2010, pp. 287-288.

교 사상, 해시시와 선불교, 문인화와 다다의 비전문성에 이르기까지 동서고금을 가로지르는 15개의 요소들을 정리하여 목록을 만들었다. 그리고 그 목록의 하위 요소로 라 몬테 영, 딕 히긴스, 다케히사 고수기, 조지 마키우나스와 같은 동료들과 보들레르, 사르트르, 위너, 슈톡하우젠, 스즈키, 제임스 조이스 등의 사상가, 예술가들을 나열하였다.[5] 「사이버네틱스 예술」과 「노버트 위너와 마셜 매클루언」에는 이처럼 백남준의 방식으로 정리한 사이버네틱스 사상과 그 사상과 함께 비약한 백남준의 예술론이 집약되어 있다.

사이버네틱스는 백남준이 글로 남긴 수많은 화두이자 그 화두의 합을 총칭하는 단어이기도 하다. 앞서 거론한 위너의 『사이버네틱스』의 부제에 동물과 기계가 포함되었듯이 사이버네틱스는 인간, 기계, 자연을 별개의 영역으로 나누지 않고 어떻게 각 영역 간에 정보가 전달되고 소통이 발생하며 그 소통을 어떻게 제어할 것인지를 탐구하는 학문이다. 백남준의 언어로 풀이하면 "순수 관계 학문, 혹은 관계 그 자체"라고 할 수 있다. 그리고 백남준은 '관계 그 자체와 사이버네틱스화한 삶을 위한 예술', '카르마와 윤회가 하나인 예술', '열린 회로의 예술'을 구현하고자 비디오테이프와 음극관을 작업에 수용하였다.[6] 이는 이미 내재하는 독(과학기술)으로 새로운 독(과학기술)을 피하려는 시도였다.

5 제임스 조이스는 작가의 이름이 아닌 그의 소설 『피네건의 경야』를 언급했다. Nam June
 Paik, "Norbert Wiener and Marshall McLuhan"(1967), *Nam June Paik: Videa 'n'*
 Videology 1959–1973, Syracuse: Everson Museum of Art and Galeria Bonino,
 1974, unpaged.
6 "1961년 11월 슈톡하우젠의 12번째 〈오리기날레〉 공연이 끝난 뒤 나는 새로운 삶을 시
 작했다. 새로운 삶이란 바로 TV 기술 관련 책만 제외하고 모든 책을 창고에 넣어서 잠
 가버리고 오직 전자에 관한 책만 읽는 것이었다." 백남준, "Volume One", 『보이스 복스
 (1961–1986)』, 원화랑·현대화랑, 1986, p. 16.

⟨로봇 K-456⟩, 사이버네이트된 삶을 위한 주체

백남준의 로봇 조각은 이러한 그의 사이버네틱스 사상을 예술화한 대표적인 사례이다. 인간과 기계의 하이브리드인 로봇 시리즈를 만들면서 백남준은 다양한 예술가, 동시대 인물, 그리고 역사적 인물들을 구체적으로 캐릭터화했다. 구형 텔레비전과 라디오 케이스가 인간의 신체를 대신하고 모니터에서는 비디오 영상이 나오는 로봇들은, 움직이지는 못하지만 제목을 통해 정체성을 드러내며 인간적인 개성을 표현하였다. 로봇 시리즈보다 20여 년 전에 제작된 ⟨로봇 K-456⟩은 원격 조종을 통해 걸어 다니며 관객과의 상호작용이 가능한 작품이었다. 다양한 금속 구조물로 된 골격에 여러 가지 오브제를 부착한 이 로봇은 백남준과 각종 퍼포먼스에서 함께 공연했지만 교통사고 퍼포먼스를 통해 유명을 달리하였다. 로봇의 죽음은 인간적 고뇌와 감성을 지녔으며 삶과 죽음을 경험하는 인간화된 기계를 표상하는 사건으로서 기계적 합리성의 허구를 드러내기도 한다. 또한 주체와 객체, 창조자와 창조물의 분리라는 이원론적 사고를 탈피한 외연이 곧 본질이 되는 다양성을 의미하기도 한다.

뉴욕의 갤러리 보니노에서 열린 백남준의 개인전《백남준: 전자예술》(1965)에 전시 중인 작품 ⟨로봇 K-456⟩은 갤러리를 나와 거리를 활보하였다. 가느다란 금속 구조물에 사과파이 접시, 스티로폼, 스펀지 고무, 프로펠러, 바퀴 등이 매달린 작품의 외관은 공상과학 소설이나 영화에 등장하는 위협적인 로봇의 모습과는 확연히 구별되었다. 리모트 컨트롤로 원격 조정이 가능한 ⟨로봇 K-456⟩은 걷고, 사람들에게 인사하며, 라디오 스피커가 부착된 입으로 존 F. 케네디 대통령의 연설을 재생하였다. 또한 로봇이 움직이면 바람에 의해 양쪽 가슴이 부풀어 올랐다. 해프닝을 위한 도구로서 로봇을 만들었다는 백남준

의 언급처럼[7] 〈로봇 K-456〉은 전시장에서, 또는 뉴욕의 거리를 활보하며 사람들에게 충격과 즐거움을 동시에 선사하였다.

안드레아스 후이센(Andreas Huyssen)이 말했듯이 20세기의 아방가르드 예술가들은 "예술에 테크놀로지를 편입함으로써 테크놀로지를 도구적 차원에서 해방"시켰고 그 결과 "테크놀로지를 진보로, 예술을 자연적, 자율적, 유기적인 것으로 간주하는 부르주아적 관념을 붕괴시켰다."[8] 백남준은 과학기술의 발전을 예술에 적극적으로 활용했으며, 미래의 미디어 환경에 대한 통찰이 드러난 작품으로 널리 알려진 아방가르드 아티스트다. 테크놀로지에 대한 그의 관심은 1963년 독일 부퍼탈의 파르나스 갤러리에서 열린 첫 번째 개인전 《음악의 전시-전자 텔레비전》에 소개된 실험 텔레비전 시리즈와 1964년에 완성된 움직이는 조각 〈로봇 K-456〉을 통해 본격화되었다.

백남준이 최신 과학기술을 예술의 영역에 수용한 이유는 단순히 새로움에 대한 갈망 때문이 아니었다. 앞서 언급하였듯이 그는 일찍이 인간, 기계, 자연을 별개의 영역으로 나누지 않고 어떻게 각 영역 간에 정보의 소통이 발생하고 그 소통을 어떻게 제어할 것인지를 탐구하는 학문인 사이버네틱스에 몰두하였다. 사이버네틱스에 대한 백남준의 관심은 「사이버네틱스 예술」과 「노버트 위너와 마셜 매클루언」과 같은 글을 필두로 말년에 저술한 「노스탤지어는 피드백의 제곱」에 이르기까지 지속되었다. 그리고 사이버네틱스에 대한 그의 사유는 미국에

7 Douglas Davis, "Nam June Paik: The Cathode-Ray Canvas", *Art and the Future: A History-Prophecy of the Collaboration between Art, Science and Techonology*, New York: Praeger Publishers, 1973, pp. 148-149.

8 Andreas Huyssen, "The Hidden Dialectic: Avant-garde-Technology-Mass Culture", *After he Great Divide: Modernism, Mass Culture, Postmodernism*, Bloomington and Indianapolis: Indiana University Press, 1986, p. 11.

서의 첫 번째 개인전인 《사이버네틱스 미술과 음악》(1965) 이후 발표한 작품 대다수의 이론적 근간을 형성해 왔다.

백남준은 이미 《음악의 전시–전자 텔레비전》전 이전부터 전자 매체를 활용한 로봇 제작을 구상하였다.[9] 실험 텔레비전 시리즈를 더욱 발전시키고 새로운 작품인 로봇을 만들기 위해 그는 전문가의 도움이 필요하다는 사실을 깨닫고, 1963년 일본으로 건너가 슈야 아베(Abe Shuya)를 비롯한 일본 엔지니어들과 협업하기 시작하였다. 이러한 과정을 거쳐 완성된 〈로봇 K-456〉은 1964년 제2회 뉴욕 아방가르드 페스티벌의 오프닝인 〈로봇 오페라〉의 초연을 통해 데뷔하였다.[10] 인간의 형상을 '어설프게' 닮은 〈로봇 K-456〉[11]은 저렴한 재료로 구성된 연약한 로봇으로 기계의 특성인 영속성, 완벽함과는 거리가 멀 뿐만 아니라 잦은 고장으로 인해 수시로 수리해야 하는 지극히 인간적인 기계였다. 한편 이 작품은 걸으면서 배변을 보듯 콩을 배출할 수 있는 "세계에서 최초로 배설 기능을 갖춘 로봇"[12]이기도 했다. 일찍

9 Douglas Davis, 앞의 글, p. 149.

10 저드슨 홀에서 있었던 제2회 뉴욕 아방가르드 페스티벌의 일부는 1961년 10월 26일–11월 6일 쾰른의 돔 극장에서 열린 칼하인츠 슈톡하우젠의 음악극 '오리기날레'를 재구성한 내용으로 구성되었다. 마리 바우어마이스터, 백남준, 데이비드 튜더, 한스 G. 헬름스, 알프레드 포이스너 등의 예술가들이 〈오리기날레〉에 참여했으며 백남준은 〈오리기날레〉에서 〈머리를 위한 선〉, 〈심플〉 등의 작품을 공연하였다. 제2회 뉴욕 아방가르드 페스티벌은 샬롯 무어먼이 조직했고 백남준은 〈로봇 오페라〉와 함께 〈오리기날레〉에서 선보였던 〈심플〉 등의 퍼포먼스에 참여하였다. John G. Hanhardt, "Nam June Paik: 1964–1968", *Nam June Paik*, New York: Whitney Museum of Art, 1982, p. 27 & p. 131.

11 볼프 헤르조겐라트에 따르면 〈로봇 K-456〉은 모두 세 대 제작되었는데 사진에 가장 많이 나오는 작품은 쾰른의 볼프강 한이 소유하고 있는 것이며 보다 단순한 버전 두 대는 샬롯 무어먼과 백남준이 소장하고 있다고 밝혔다. 볼프 헤르조겐라트, "백남준 로봇에서 보이는 반기술적 기술", 『볼프 헤르조겐라트–백남준아트센터 인터뷰 프로젝트』, 백남준아트센터, 2012, p. 56.

12 슈야 아베와의 인터뷰 중에서, 『백남준아트센터 인터뷰 프로젝트, 2008–2011』, 백남준

이 백남준은 쾰른의 돔 극장에서 열린 음악극 〈오리기날레〉에서 자신이 작곡한 〈심플〉을 공연하면서 관객을 향해 콩을 던진 적이 있다. 이러한 점에서 볼 때 〈로봇 K-456〉은 해프닝과 움직이는 조각의 특성이 결합된 예술 작품이자, 작곡가와 연기자로서의 백남준의 역할을 배설행위로 대신 수행[13]하는 인간화된 기계라고 할 수 있다. 그리고 이 기계를 발명하고 개선해 나가는 백남준은 인간과 기계를 연결하며 소통의 길을 마련하는 매개자의 역할을 담당하였다.

백남준이 사이버네틱스의 영향을 "현존하는 다양한 학문들 사이에 있는 그리고 (이들을) 가로지르는 경계 영역들에 대한 탐구"라고 기술했듯이, 사이버네틱스는 존재하는 여러 학문의 간극과 교차를 이용한다.[14] 해프닝 역시 다양한 예술 분야의 접목으로 탄생했다는 측면에서 사이버네틱스와 접점을 공유한다. 〈로봇 K-456〉은 단순한 조각이 아닌 인간, 기계, 예술의 사이에 존재하는 해프닝의 연기자로서 고착되지 않은, 끊임없이 변화하는 새로운 예술을 가능케 했다.

1965년 뉴욕의 워싱턴 스퀘어에서 열린 또 다른 해프닝에서는 〈로봇 K-456〉이 〈로봇 오페라〉의 악보가 수록된 리플렛을 시민들에게 나눠주었다. "메트로폴리탄 오페라는 너무 더럽다. 소프 오페라는 너무 저속하다"[15]는 문장이 포함된 〈로봇 오페라〉는 메트로폴리탄 오페라가 표상하는 소위 고급문화가 새로움을 거부한 채 전통의 틀 안에 스스로를 감금하는 현 상황과, 예술의 상품화라는 시류에 동조하는

아트센터(미간행), 2011, p. 75.

13 Wulf Herzogenrath, "The Anti-Technological Technology of Nam June Paik", Nam *June Paik Video Works 1963-88*, London: Hayward Gallery 1988, pp. 24-25.

14 백남준, "사이버네틱스 예술", 『백남준: 말에서 크리스토까지』, p. 288.

15 John Hanhardt, 앞의 글, p. 95(note 11).

소프 오페라가 대변하는 대중문화의 성향을 동시에 비판하였다. 악보의 마지막 부분에서 백남준은 고급문화와 대중문화에 얽매이지 않는 사람들을 만나러 가기 위해 일어나라고 부추기며 시간, 날짜, 장소, 관객은 모두 불확정이라고 마무리하였다. 이는 일상의 소음과 우연성을 음악으로 수용한 케이지에 대한 오마주인 한편,[16] 영역 간의 구별이 엄격한 기존의 구조에 소통을 이용한 균열을 초래함으로써 새로운 네트워크를 구축하려는 시도이기도 했다.

이후에도 〈로봇 K-456〉은 지속적으로 인간과 세계사이의 관계 양식을 재조정하는 존재로서 백남준의 예술 세계에 동참하였다. 1965년 갤러리 파르나스에서 24시간 동안 진행된 해프닝 〈24시간〉에 백남준은 〈로봇 K-456〉과 함께 참여하였다. 백남준은 사이버네틱스를 통해 예술계를 비롯한 사회 전반의 문제를 해결할 수 있다는 신념을 갖고 있었다. 그의 신념은 〈로봇 K-456〉과 같은 "복잡한 사이버네틱 예술 작품"으로 발전되었는데, 이는 〈24시간〉을 위해 쓴 백남준의 글 "1965 생각들"[17]에서 확인할 수 있다. "어쩌면 내가 한국인 혹은 동양인으로서 느끼는 '소수민족의 콤플렉스' 때문에 복잡한 사이버네틱 예술 작품을 만든 것이 아닐까?" 이 글에서 백남준은 팝아트라는 부자 예술이 예술계를 지배하고 있고, 자신을 포함한 가난한 아방가르드 예술가들은 스스로를 방어할 능력이 없음을 우려했다. 또한 '영향력 있는' 집단으로부터 '영향력 없는' 집단으로 흘러가는 정보의 일방통행을 바꾸기 위해서는 위너의 말처럼 "현재 우리가 보유하고 있는 에너

16 'K-456'은 비교적 덜 알려진 모차르트의 작품 '피아노를 위한 협주곡 18번 B플랫'의 쾨헬 번호에서 따온 것으로 '파라다이스'라는 부제가 붙어 있다. 고급문화를 상징하는 이름을 갖고 있으나 전통적인 예술 작품의 형상과 범주를 벗어난 이 로봇은 백남준의 영상 작품 〈존 케이지에게 바침〉(1973)에 등장한다.

17 백남준, 「1965년 명상록」, 『백남준: 말에서 크리스토까지』, p. 294.

기계의 인간적 활용: 백남준의 〈로봇 K-456〉과 비디오 조각 로봇

지의 제어와 분배라는 문제"[18]를 해결해야 하는데, 이를 위한 해결책으로 사이버네틱스를 은유적으로 제시하였다. 결국 〈로봇 K-456〉은 단순히 인간의 형상을 닮은 기계를 넘어서 다층적인 사회 문제를 풀어 나가는 매개자였던 것이다.

1982년 뉴욕 휘트니미술관에서 열린 백남준의 개인전에서 교통사고를 당해 사망선고를 받기까지[19] 〈로봇 K-456〉은 베를린 브란델부르그 문에서의 〈로봇 오페라〉 공연, 스톡홀름의 예술과 과학 페스티벌, 런던 ICA에서 열린 '사이버네틱 세렌디피티'전 등에 참가한 사이버네틱 예술 작품이자 백남준의 동반자의 역할을 담당하였다. 〈로봇 K-456〉의 교통사고는 기계적 합리성의 허구를 드러낼 뿐만 아니라 삶과 죽음을 경험하며 인간적 고뇌와 감성을 지닌 인간화된 기계의 면모를 제시한다. 백남준은 액션-뮤직을 구현한 퍼포먼스와 로봇으로 사이버네틱 예술뿐만 아니라 사이버네이트된 삶을 위한 주체를 창조한 것이다.[20]

기계를 인간화한 백남준의 비디오 조각 로봇

1982년에 사망한 백남준의 〈로봇 K-456〉은 1986년 〈로봇 가족〉

18 같은 글, p. 296.

19 1982년 뉴욕 휘트니미술관에서 개최된 백남준의 개인전 중 일부로 미술관 외부인 메디슨 애비뉴가와 75번가의 교차로에서 〈로봇 K-456〉의 마지막 무대가 펼쳐졌다. 백남준이 리모트 컨트롤을 작동해서 〈로봇 K-456〉이 길을 건너는 동안 자동차에 치는 교통사고 퍼포먼스를 연출하였다. 백남준은 이를 "21세기 최초의 참사"라고 명명했다. 운전사는 아티스트인 윌리엄 아나스타시였다. Roger Copeland, "Daning for the Digital Age", Merce Cunningham: The Modernizing of Modern Dance, New York and London: Routledge, 2004, p. 202.

20 마리 두멧, 「백남준의 '사이버화된 삶을 위한 예술': 뉴미디어의 진화」, 『NJP Reader #2 에콜로지의 사유』, 백남준아트센터, 2011, p. 68.

'매체'를 확장하다

시리즈를 시작으로 로봇 연작으로 이어졌다. 신시내티의 칼솔웨이 갤러리와 함께 개발한 비디오 조각 로봇은 외형상 〈로봇 K-456〉과 확연한 차이점을 보인다. 이 작품은 〈로봇 K-456〉처럼 움직일 수 없고, 로봇의 신체는 구형 텔레비전, 라디오, 카메라 등으로 이루어졌다. 신체를 구성하는 오브제에는 여러 대의 모니터가 부착되어 있는데 모니터에서는 백남준이 편집한 비디오 영상이 빠르게 재생된다. 〈로봇 K-456〉이 백남준이 창조한, 이전에 존재하지 않았던 새로운 개체인 데 비해 비디오 조각 로봇은 과거에 존재했거나 현재 살아 있는 인물을 소재로 한다. 로봇 연작들은 제목을 통해 정체성을 드러내며, 로봇의 신체를 구성하는 다양한 형태의 오래된 TV와 라디오들은 인물의 성별, 연령, 개성, 등의 인간적인 특성을 암시한다.[21]

예를 들어 〈슈베르트〉는 여러 모양의 구형 진공관 아홉 대로 표현되었다. 빨간 축음기 스피커를 고깔처럼 쓰고 있으며 라디오를 구성하는 스피커, 원형 다이얼, 달려 있는 시계 등의 시각적 요소들이 전체적 구도에 기여한다. 이 중 세 대의 라디오 안에는 소형 모니터를 넣어 영상을 보여주는데 영상에서는 샬롯 무어먼(Charlotte Moorman)이 백남준의 신체를 첼로 삼아 연주하는 모습과 과달카날 섬에서 벌이는 퍼포먼스, 백남준이 거리에서 벌인 〈로봇 오페라〉와 자신의 실험 텔레비전으로 화면 조작 시연을 하는 모습 등이 나온다. 백남준은 자신의 글에서 슈베르트를 언급한 적이 있는데, 예술계에서 도움을 준 친구들에 대한 글에서 동료 플럭서스 아티스트인 벤 보티에의 신실하면서도 순수한 기질을 가리켜 슈베르트 같은 인물이라 평하기도 했다. 〈슈베르

21 백남준은 로봇 연작을 사용하기 이전인 1970년대 초반부터 물고기를 위한 어항으로 사용하거나 모니터 케이스 안에 초를 넣는 등 다양한 방식으로 1940-50년대 모니터를 작품에 사용했다.

트〉처럼 비디오 조각 로봇은 기계로 인간을 형상화했다는 점을 제외하고는 외형적으로 〈로봇 K-456〉과 다르지만, 사이버네틱 예술로서의 특성을 공유하고 있다는 점에서 〈로봇 K-456〉의 연장선상에서 이해할 수 있다.

백남준에게 예술가는 존재론적 사유와 더불어 미래를 사유하는 자였고, 미래를 사유한다는 것은 미래에 실현 가능한 다양한 시나리오를 떠올리는 일이었다.[22] 인터넷이 상용화되기 이전부터 꿈꾸었던 '전자 초고속도로'에 대한 계획은 1974년 록펠러 재단에 제출한 보고서[23]에서 구체화되었다. 일찍이 백남준은 위너와 매클루언을 통해 메시지, 소통, 환경의 상호작용과 21세기 사회에서 정보통신의 중요성을 간파했으며, 컴퓨터와 인터넷이 지배하는 전자시대를 예견하였다. 1993년 베니스 비엔날레 독일관 전시였던 그의 개인전《전자 초고속도로: 울란바토르에서 베니스까지》는 역사적 고속도로와 광대역 전자 고속도로를 동시에 구현하고, 서로 다른 문화의 교류와 공존 가능성에 대해 질문을 던졌다는 점에서 주목받았다. 비디오 조각 로봇 〈마르코 폴로〉와 〈징기스칸의 복권〉은 베니스 비엔날레에 출품되었던 작품들로서 과거와 역사를 상징하는 한편, 디지털화 중인 현대사회와 정보화 시대의 유목민에 대한 은유이다.

백남준은 1930-40년대의 영화 포스터를 이용해서 작품을 만들거나 찰리 채플린, 밥 호프, 마릴린 먼로, 험프리 보가트와 같은 유명한 대중 예술인들을 소재로 다양한 작품을 제작하기도 했다. 이는 백남준이 〈로봇 오페라〉에서 제기한 고급 예술과 대중 예술의 경계에

22 백남준, 「임의접속정보」(1980), 『백남준: 말에서 크리스토까지』, p. 178.
23 Nam June Paik, *Media Planning for the Post Industrial Age: Only 26 Years Left until the 21stCentury*, New York: Rockefeller Archive Center, 1974.

'매체'를 확장하다

대한 문제를 비롯하여 백남준의 작품들에서 반복적으로 나타나는 미디어의 이미지 소비 현상, 대중매체의 파급 효과 등에 대한 관심에서 비롯되었다. 텔레비전은 1950년대 이후 서구 사회에서 현재의 인터넷만큼이나 커다란 영향력을 행사하고 있었다. 이는 일상의 근간을 뒤흔드는 근본적인 변화였다. 백남준은 TV의 영향력이 커지는 걸 인식하면서 미디어와 일상의 정보환경에 더욱 관심을 갖게 되었을 것이다. 희극배우이자 영화감독인 찰리 채플린은 〈황금광 시대〉, 〈모던 타임즈〉, 〈위대한 독재자〉 등의 영화를 통하여 물질만능주의 시대에서 인간성의 회복이란 주제를 꾸준히 언급해 왔다. 특히 채플린은 그의 대표작인 〈모던 타임즈〉에서 로봇이 지배하는 사회를 그려내며 기계문명과 자본주의에 의한 인간성의 상실에 대해 비판하였다. 백남준 역시 인간화된 기술, 기술과 인간의 조화라는 주제에 몰두했던 만큼 그가 채플린을 로봇으로 형상화한 것은 자연스러운 일이었다.

백남준의 또 다른 로봇 조각 〈밥 호프〉의 주인공인 밥 호프는 코미디언이자 배우, 가수, 댄서, 작가로 많은 인기를 누리며 라디오, 텔레비전, 영화, 연극 등 여러 분야에서 전방위로 활동하였다. 1984년 뉴욕의 아티스트 단체인 '케이블 소호'에서 제작한 한 방송 프로그램에서 호프는 기자 회견장에 잠입한 아티스트 제이미 다비도비치로부터 비디오 아트와 백남준에 대해 기습 질문을 받은 적이 있다. 당시 호프는 비디오 아트가 무엇인지, 백남준이 누구인지도 몰랐지만 실험적인 예술가들에 의해 전개될 미래의 텔레비전에 대해 기대를 표현하며 그 미래의 일부가 되고 싶다고 말한 바 있다. 이에 화답이라도 하듯 백남준의 〈밥 호프〉는 미국 방송 문화의 상징이었던 호프를 로봇으로 만들어 그의 과거이자 미래의 모습을 표현했다고 볼 수 있다.

백남준은 대중 예술가 이외에도 다양한 인물들을 로봇으로 제작했다. 이 중에는 앞서 언급한 마르코 폴로와 징기스칸 이외에 아틸라,

크리미안 타타르, 캐서린 여제, 알렉산더 대왕, 단군, 선덕여왕 등이 포함된다. 이들은 도상학적으로 교통, 이동, 소통의 종류나 수단을 의미하며 권력, 지배, 통치, 탐험, 재정복 등을 암시한다. 한국역사상 최초의 여왕인 선덕을 소재로 한 〈선덕여왕〉은 당당하게 서 있는 로봇의 모습에서 갈등과 혼란을 무마하고 왕실의 권위를 회복하려는 여왕의 강력한 의지가 느껴지는 작품이다.

이 작품을 구성하는 9개의 모니터에는 요셉 보이스의 퍼포먼스와 한국의 전통적인 아름다움을 표상하는 이미지들을 편집한 영상이 재생된다. 비디오 조각 로봇 이외에도 비디오를 사용한 다양한 작품들을 위하여 백남준은 전통과 현대, 동양과 서양, 추상과 구상과 같이 대립적인 의미의 시퀀스를 편집한 영상을 만들었다. 빠르게 반복되는 영상을 바라보는 관객은 작품을 바라보는 순간, 시퀀스 각각의 이질성을 인식하기보다는 시각적 충격을 경험하게 된다. 이는 걸어가는 〈로봇 K-456〉을 인식한 관객이 "순간적인 놀람"을 느끼길 바라던 백남준의 언급과 연결 지어 생각해 볼 수 있다. 백남준이 도모했던 순간적인 충격 혹은 놀람은 예기치 못한 상황에 직면했을 때 느끼는 감정이라기보다는 상식이나 전통에 가하는 일격에 가깝다. 그는 정보와 정보가 부딪칠 때 새로운 아이디어가 발생될 수 있다는 사실을 알고 있었다. 백남준에게 이질적인 요소들의 결합체인 비디오 조각 로봇은 〈로봇 K-456〉처럼 새로운 시각으로 기존의 구조를 바라보게 하고, 익숙한 일상에 균열을 내는 작품이었다.

예술 작품을 경험하는 관객의 내면에 변화를 불러일으키는 백남준의 또 다른 작업으로는 〈TV 부처〉 연작이 있다. 일반적으로 〈TV 부처〉에서 불상은 모니터와 마주 보고 있으며, 모니터에는 폐쇄회로 카메라로 촬영한 불상의 모습이 실시간으로 등장한다. 모니터에 비친 자신의 이미지를 마주한 채 앉아 있는 부처는 선(禪) 사상에 대한 백남

'매체'를 확장하다

준의 관심을 가장 잘 나타낸 작품으로 평가받는다. 〈TV 부처〉는 여러 가지 형태로 변주되었는데, 비디오 조각 〈히포크라테스〉에서는 로봇의 몸통 역할을 하는 삼층장 내부에 불상이 놓인 작품 속의 작품으로 존재한다. 의학의 아버지로 일컬어지는 히포크라테스는 사람들의 신체뿐만 아니라 마음을 치료하고 무지한 사실에 대해 일깨워준다는 측면에서 부처와 동일시 될 수 있다. 한편 쾰른에서 열린 《프로젝트 '74》전에서 백남준은 법의를 걸친 채 불상 자리에 앉아 모니터를 바라보는 퍼포먼스를 펼친 적이 있다. 스스로 '살아 있는 조각'이 된 이 퍼포먼스에서 백남준은 작품이자 부처가 되었다. 그는 〈TV 부처〉, 〈히포크라테스〉, 퍼포먼스라는 새로운 환경을 구성하며 사람들이 이질적인 매체들의 통합을 어떻게 경험하는지, 그리고 각기 다른 경험을 통해 사람들의 마음이 어떻게 바뀌어 가는지에 관심을 둔 것이다.

〈선덕여왕〉과 같이 상반된 의미의 이미지들을 결합한 비디오 영상은 〈데카르트〉에서도 발견된다. 〈데카르트〉의 두 눈과 입을 표현한 세 대의 모니터에서는 실내에서 춤을 추는 발레리나들과 피아노를 연주하거나 머리로 피아노 건반을 내리치는 백남준의 퍼포먼스 영상이 리드미컬하게 재생된다. 왜소하고 단순화된 몸통에 비해 거대한 머리를 지닌 로봇으로 형상화된 데카르트는 인간의 신체를 기계에 비유한 바 있다. 그는 인간과 동물의 몸이 기계적 원리에 지배받기는 하지만, 동물들은 단순한 기계에 지나지 않는 반면, 인간은 마음을 지닌 기계라고 했다.[24] 여기서 데카르트가 말한 마음은 감정, 감성이 아닌 정신 또는 이성을 뜻한다. 따라서 이 합리주의 철학자의 언급은 인간성의 요체가 정신 혹은 이성임을 강조하는 한편, 인간이 기계나 동물보다

24 Bruce Grenville, *The Uncanny Experiments in Cyborg Culture*, Vancouver: Vancouver Art Gallery/Arsenal Pulp Press, 2001, p. 17.

우월한 존재라는 사실을 뜻한다. 그런데 백남준이 창조한 〈데카르트〉는 복잡한 전자 회로기판으로 구성된 머리와 신체의 움직임으로 이루어진 영상이 어우러진, 즉 데카르트의 언어로 말하자면 기계와 마음이 결합된 로봇이다. 즉 백남준의 〈데카르트〉는 기술의 힘으로 자연을 통제하며 살아가는 자율적 인간 '호모 오토노머스(Homo Autonomous)'가 아니다. 인간, 동물, 기계의 우열을 가리지 않고 이 모든 개체들이 상호작용하는 존재를 나타내는 이 로봇은 그가 예술을 통해 도달하고자 했던 이상의 축소판이라고 할 수 있다.

백남준이 꿈꾸었던 이상 세계는 프랑스 혁명기의 정치가인 조르주 당통을 시각화한 〈당통〉을 통해서도 확인된다. 프랑스 혁명은 소수의 왕족과 귀족에게 집중되었던 정치권력이 일반 시민들에게로 옮겨진 역사의 전환점이었다. 백남준 역시 18세기 말의 혁명가들처럼 권력 관계로 인해 발생하는 정보의 일방통행을 우려했고, 이로 인한 문제를 해결하고자 로봇을 포함한 다양한 형식의 작품으로 예술 혁명을 시도하였다. 1989년 파리시로부터 프랑스 혁명 200주년 기념 작품을 의뢰받은 백남준은 당통, 막시밀리앙 드 로베스피에르를 비롯한 프랑스 혁명을 대표하는 인물들을 판화[25]로 제작하였다. 판화 속의 혁명가들은 로봇 조각과 동일하게 TV와 라디오가 결합된 로봇의 형태였으며, 인물들 중 일부는 비디오 조각으로 재탄생되었다. 텔레비전과 라디오 케이스 12대로 구성된 비디오 조각 〈당통〉의 신체에는 자유, 혁명, 이성, 박애와 같은 단어들이 한자로 쓰여 있고, 모니터에서는 프랑스 국기인 삼색기를 상징하는 빨강, 파랑, 하양의 영상이 반복적으로

25 〈진화, 혁명, 결의(Evolution, Revolution, Resolution)〉라는 제목의 이 판화 시리즈는 당통과 로베스피에르 이외에 디드로, 루소, 다비드, 볼테르, 마라, 올랭프 드 구즈를 형상화한 판화 여덟 점이 한 세트로 구성되어 있다. 이 작품들은 1989년 파리근대미술관에서 열린 프랑스 혁명 200주년 전시 '전자 요정'에 소개되었다.

등장한다.

"예술과 기술에 암시된 진정한 문제는 또 다른 과학적 장난감을 발명하는 것이 아니라, 빠르게 변화하는 기술과 전자 매체를 어떻게 인간화하느냐 하는 점이다."[26] 백남준의 이러한 언급은 그의 로봇이 단순히 새로운 과학기술을 사용한 예술 작품이 아니라, 오히려 인간의 정신과 신체의 확장이라는 것을 의미하며, 인간(생명)과 기계(기술)의 병합이 근본적으로 인간을 인간답게 만들어주는 인간적 본성을 반영한다는 것을 뜻한다. 결국 백남준의 〈로봇 K-456〉과 비디오 조각 로봇은 기계의 인간적 활용을 예술의 방식으로 실현한 사례이자, 생명과 기술의 소통을 통해 백남준이 꿈꾸었던 세상인 것이다.

이처럼 사이버네틱스 예술을 통하여 백남준은 '너 아니면 나'로부터 '너와 나'로의 변화라는 세계관의 변화를 끊임없이 강조하였다. 그는 세계에 대한 우리의 시각을 적극적으로 전환하여 우리의 견해를 바꾸고 우리의 생활을 변화시키는 것이 인간과 비인간을 포함하는 모든 존재가 공존하는 길이라고 확신했다. 그리고 인간, 기계, 자연이 새로운 관계의 다발을 맺으며 보이지 않는 것을 보이게 하고, 익숙하지 않은 것을 익숙하게 하는 가치관의 도약을 달성하고자 자신의 예술 작품을 발명하였다. 백남준의 사이버네틱 예술은 전 지구적인 순환을 꿈꾸며 인간 행동의 변화 가능성을 긍정적으로 평가한 낙관주의자의 혁신적인 사유에서 비롯되었다. 상식을 파괴하고 기존의 가치에 도전하며 때로는 도발 그 자체가 되었던 백남준의 작품들. 그 앞에서 우리는 세상을 다르게 바라보며 우주를 받아들일 준비를 하게 된다.

26 백남준, 「참여 TV: 살아있는 조각을 위한 TV 브라」, 『백남준: 말에서 크리스토까지』, pp. 254-255.

기계의 인간적 활용: 백남준의 〈로봇 K-456〉과 비디오 조각 로봇

김홍석의 협업적 작업: 텍스트 생산으로서의 작업

박은영

관객의 참여 또는 관객과의 협업은 1990년대 이후 주요한 미술 실천의 형태로 등장하였다. 협업적 미술(collaborative art), 참여 미술(participatory art), 또는 사회 참여적 미술(socially engaged art)로도 불리우는 이러한 미술 실천은 관객을 작품의 협업자로 초대하여 제도적인 경계를 허물고 협동을 통한 작품 제작 과정에서 대화 및 상호관계, 공동체적 유대감을 형성하는 데 목적을 두고 있다. 참여 또는 협업을 통한 미술 제작은 1990년대 말 이후 시도된 새로운 미술 형태와 이를 뒷받침하는 미학 및 미술 담론들의 등장으로 주목을 받기 시작하였다. 특히 큐레이터이자 미술비평가인 니콜라 부리오(Nicolas Bourriaud)가 1996년 프랑스 보르도 현대미술관(CAPC)에서《트래픽(Traffic)》전시를 통해 '관계미학(relational aesthetics)' 개념을 제시한 이후, 제한된 공간에서 물리적 오브제를 보여주는 전시에서 벗어나 인

* 이 글은 『현대미술사연구』 제40집(2016. 12)에 실린 "Redefining Collaborative Art: Textual Production in Gimhongsok's Work"을 수정하고 한글로 번역한 글이다.

간관계와 그들의 사회적 맥락 형성에 관심을 둔 미술 실천이 현대미술의 주요한 방식으로 떠올랐다.[1] 관계미학 이후 미술사학자 클레어 비숍(Claire Bishop), 그랜트 케스터(Grant Kester) 등은 공동체 형성과 미술의 사회 참여 및 제도비판에 관심을 두는 협업적 미술을 이론적으로 발전시켜 왔으며, 또한 공공미술의 영역에서도 공공의 참여를 기반으로 하고 이들 간의 대화와 소통의 생산에 주목하는 움직임이 증가하였다.[2]

한국에서의 경우 이러한 협업적 미술, 참여 미술은 1990년대 말 성장한 동시대 작가들을 중심으로 널리 확산되었다. 1990년대 말 급증한 대안공간을 바탕으로 젊은 작가들은 기존의 상업화랑과 미술관 중심의 미술제도에 반하여 실험적이고 대안적인 작품제작과 전시환경을 추구하며 다양한 매체와 시각문화 활동을 선보였다. 특히 1997년 IMF를 계기로 대거 귀국한 유학파 젊은 작가들의 경우, 국제적인 미술 흐름과 담론의 영향 아래 한국의 사회제도적 환경을 반영하고 극복하는 동시에 관객 또는 사회의 다양한 주체들과 소통하고자 하는 시도들을 선보였다. 나아가 2000년대 중반부터 참여정부의 출범과 함께 공공미술 프로젝트가 국가기관과 지역사회, 기업에 의해 적극적으로 추진되고 후원되면서 지역사회의 쟁점을 다루고 구성원들의 참여

1 이후 부리오는 관련 비평문들을 모아 1998년 단행본 『관계미학(*Esthétique Relation-nelle*)』을 출간하였다. 1990년대 이후 활동한 리트리크 티라바니자(Rirkrit Tiravanija), 피에르 위그(Pierre Huyghe), 리암 길릭(Liam Gillick), 칼스텐 휠러(Carsten Höller), 마우리치오 카텔란(Maurizio Cattelan), 토마스 헐쉬혼(Thomas Hirschhorn) 등이 관계미학으로 논의되는 대표적인 작가들이다. 부리오는 이들의 다양한 작업을 미술 내 사회적 환경의 창조와 참여자들의 공유된 경험이라는 공통분모로 주목하고 관계예술을 하나의 대표적인 예술 모델로 발전시켰다.
2 작가이자 사회활동가인 수잔 레이시(Suzanne Lacy)가 제시한 '새로운 장르의 공공미술(New Genre of Public Art)'이 그 대표적인 개념이다.

를 장려하는 다양한 전시나 프로젝트들이 증가하였다.

독일에서 수학하고 1990년대 말 귀국한 김홍석(b.1964)은 다양한 매체를 통해 미술제작에서 협업의 방식을 탐구해 온 대표적인 한국 작가이다.[3] 1989년 독일로 이주 후 학업과 활동을 이어간 김홍석은 1997년 IMF를 계기로 귀국 후 국내외 대안공간과 레지던시 프로그램에 참여하면서 주목받기 시작하였다. 독일 활동 시기, 패션브랜드들의 옷을 협찬받아 변형시켜 자신의 작품을 만들고, 자신의 전시에 은행 ATM 기계를 설치하는 계획을 은행에 제시하는 등 코디네이터로서 역할하며 미술과 사회 다른 분야와의 소통을 고민했던 작가는 귀국 이후에도 관객과 사회 여러 주체들, 그리고 다른 작가들과의 다양한 협업방식을 선보였다.[4] 귀국 직후 참여한 쌈지아트스튜디오(쌈지스페이스의 전신)에서 김홍석은 파티를 기획하고 사람들을 초대하는 프로젝트들을 선보였으며 2001년 대안공간 루프에서 열린 개인전 《레트로 비스트로(Retro Bistro)》에서는 젊은 작가들을 선정하여 그들의 작품을 전시하는 것으로 자신의 전시를 대체하였다.[5] 나아가 김홍석은

3 김홍석은 서울대학교에서 조소를 전공하고 독일 브라운슈바이크 조형예술대학교 (Hochschule für Bildende Künste, Braunschweig)와 뒤셀도르프 쿤스트 아카데미 (Düsseldorf Kunst Akademie)에서 수학하였다. 개인전 《Antarctica》(아트선재센터, 2004), 《Neighbor's Wife》(카이스 갤러리, 2005), 《In through the outdoor》(국제갤러리, 2008), 《Antithesis of Boundaries》(뉴욕 티나킴 갤러리 2010), 《좋은 노동 나쁜 미술(Good Labor Bad Art)》(플라토, 2013), 《Subsidiary Construction》(홍콩 페로탱 갤러리, 2017–2018) 등을 열었고, 제4회, 제6회 광주비엔날레, 제50회 베니스비엔날레 아르세날레관, 제51회 베니스비엔날레 한국관, 제10회 이스탄불비엔날레, 제10회 리옹비엔날레, 《Your Bright Future: 12 Contemporary Artists From Korea》(LACMA/ MFAH, 휴스턴, 2009), 《올해의 작가상 2012》(국립현대미술관) 등에 초대되었다. 현재 상명대학교 공연영상미술학부 교수로 재직하고 있다.

4 이성희, 「미술가 김홍석: 사회의 부조리를 픽션으로 고발하다」, 『네이버캐스트』, 2009.

5 쌈지스페이스는 1998년 서울 강동구 암사동에서 쌈지아트스튜디오로 시작되었고, 이후 1999년 홍대 앞으로 이전하면서 레지던시와 전시공간이 결합된 복합문화공간으로 발전

2000년부터 2003년까지 작가 김소라(b.1965)와의 협업을 통해 자신들의 작업을 실제 사회에서 기능하는 공간으로 전환하는 작업들을 제작하였고 2006년부터 중국작가 첸 샤오시옹(Chen Shaoxiong, 1962-2016) 일본작가 츠요시 오자와(Tsuyoshi Ozawa, b.1965)와 함께 그룹 '시징맨(Xijing Men)'을 결성하여 가상의 도시 시징(西京)에서 발생하는 에피소드들을 퍼포먼스와 비디오 작업 등으로 구성하였다.

　　이와 같은 다양한 협업 작업들 가운데 이 글에서는 특히 사회의 다양한 주체들과의 협업을 통해 노동과 자본의 교환을 다룬 김홍석의 작업들에 대해 연구하고자 한다. 김홍석은 회화, 조각, 설치, 비디오, 퍼포먼스 등 다양한 매체를 제작하는 과정에서 연기자, 미술평론가, 미술관 도슨트, 일용직 노동자, 관객, 그리고 가상의 이주노동자들과 협업을 진행하였다. 이러한 협업작업 속에서 김홍석은 특히 텍스트를 적극적으로 사용하여, 예술적, 사회적, 지적 노동의 교환을 작업 속에서 발생시키고, 작가, 참여자, 관객 간의 관계를 재정의하고, 나아가 그들의 대화를 중재하고자 하는 시도를 보였다. 본 논문에서는 김홍석의 협업작업에서 발생하는 다층적인 대화와 텍스트 생산을 분석하여 김홍석 작업이 협업적 미술의 방법과 사고를 어떻게 확장하고, 또한 협업적 미술에 대한 담론적인 생산에 어떻게 기여하고 있는지에 대해 논의하고자 한다.

———

하였다. 쌈지아트프로젝트의 일환이었던 아트스튜디오는 IMF로 어려움을 겪는 전위예술가들에게 작품제작비 및 작업공간을 제공하고자 시작되었다. 김종길, 「[미술] 제3기 공간정치학과 예술사회 I (1999-2004)」, 『황해문화』(2014년 9월), pp. 354-355. 김홍석은 쌈지아트스튜디오 제1기 출신으로, 스튜디오 참여기간 동안 독일에서 가져온 부엌용품을 가지고 자신의 작업실에서 직접 요리를 하고 'The Red Hot Dirty Party'와 'The Korean Party' 등의 파티를 기획하였다. 《Retro Bistro》에서 작가는 큐레이터로서 역할하고 한국예술종합학교, 계원예술대학, 서울대학 출신의 젊은 작가들을 초대하여 그들의 작품을 전시하였다. 작가와의 이메일 인터뷰, 2017년 9월 6일.

협업적 작업에서의 관계 중재

대부분의 미술작품은 다양한 주체들 간의 아이디어, 노동, 기술의 교환을 통해 제작된다고 할 수 있다. 미국 사회학자 하워드 베커(Howard S. Becker)는 미술작품은 개개인 창작자의 결과물이 아니라 미술계에 연관된 모든 사람들의 공동의 생산물임을 강조하며 미술제작에 있어서 협업적 노력을 주목한 바 있다.[6] 이러한 협업적인 미술제작 방식은 이미 중세미술에서 공방의 형태로 광범위하게 실천되었고, 구축주의 등 20세기 초반 여러 아방가르드 작가들의 작업방식을 통해서도 나타났다. 1990년대 이후 미술시장과 전시공간의 확대와 스튜디오 시스템의 체계화, 대규모 설치작업의 증가로 협업이 미술제작방식의 주요한 형태로 자리 잡으면서 미술작품 제작에 참여하는 구성원들 간의 아이디어, 노동, 기술, 자본의 교환에 대한 논의 역시도 증가하였다.

김홍석은 협업적 미술제작 방식을 채택하거나 전용(appropriation)의 전략을 사용하여 자신의 작업에서 아이디어와 기술, 노동, 자본이 교환되는 상황을 만들어냈다. 미술에서의 전용은 좁은 의미에서는 기존의 미술작품을 인용하거나 대중문화와 매체의 이미지를 사용하는 방식을 의미하지만, 넓은 의미에서는 기존의 생산된 상품과 오브제들을 다른 맥락에서 사용하는 방식을 의미한다. 김홍석은 다른 작가들의 작품을 전용하거나 그들을 다른 형태로 재제작하였을 뿐 아니라 이 과정에서 다른 주체들의 노동력을 사용하여 아이디어, 기술, 노동이 교차하는 과정에서 발생하는 저작권, 지적재산권, 윤리적인 문제들을 다루었다.

6 Howard S. Becker, *Art Worlds*, Berkeley: University of California Press, 2008, p. 35.

그림 1 김홍석, 〈카메라 특정적-가짜 이상의 가짜(Camera Specific-The Fake as More)〉, 2010, 싱글 채널 비디오, 16:9 화면 비율, 컬러, 사운드, 19분 57초, 퍼포머: 김경범.

김홍석의 〈카메라 특정적-가짜 이상의 가짜(Camera Specific-The Fake as More)〉(2010, 그림 1)는 김홍석이 제공한 스크립트를 바탕으로 배우가 강의하는 모습을 녹화한 싱글 채널 비디오 작품이다. 여기서 김홍석은 스크립트 제공자로서만 역할하고 배우가 자신의 스타일로 강의를 발전시키도록 하였다. 김홍석이 제공한 스크립트는 원본 작품과 그 작품의 사진복제물과의 관계를 다루는 글로서, 원작이 사진으로 기록되거나 전시도록의 형태로 출판되었을 때 발생하는 매체의 변환과 저작권의 문제를 설명하고 있다. 이 설명을 위해 김홍석은 다른 현대미술 작가들의 작품을 전용하여 제작한 자신의 〈READ〉 시리즈(2005-2009)와 〈토끼 형태(Rabbit Construction)〉(2009, 그림 2)를 예시로 사용하였다. 〈READ〉 시리즈는 전시 도록에 출판된 여러 현대 작가들의 작품사진을 다시 사진으로 촬영하여 자신의 작품으로 제시하고, 이후 전문화가를 고용하여 사진을 회화로 재현한 작업들이다.[7] 〈토끼 형태〉는 고연마된 스테인리스 스틸로 만들어진 제프 쿤스의 〈토

그림 2 김홍석, 〈토끼 형태(Rabbit Construction)〉, 2009, 레진, 50×63×135cm.

끼(Rabbit)〉(1986)를 쓰레기봉지로 재제작한 이후 주조공장의 도움으로 다시 레진으로 제작한 조각작품이다.[8]

따라서 〈카메라 특정적-가짜 이상의 가짜〉에 사용된 김홍석의 작품들은 전용의 과정이나 다른 주체들의 작업제작 과정의 개입으로 인해 발생하는 아이디어와 노동의 교환과 그에 따른 저작권, 지적재산권의 문제를 이끌어낼 수 있는 일종의 텍스트로서 역할한다. 현대 산업사회의 분업화와 미술제작과정의 시스템화로 인해 숙련된 노동력의 고용과 기술의 이용은 현대 미술제작에서 필수적인 요소로 자리잡게 되었다. 특히 글로벌 미술시장의 발전과 비엔날레 등 대규모 미

7 본래 퍼포먼스나 비디오였던 작업의 사진기록물 역시 다시 사진으로 찍은 이후 회화로
 매체를 전환하는 작업들도 포함되었다.

8 김홍석은 쿤스의 또 다른 스테인리스 스틸 작품인 〈Balloon Dog〉(1994–2000)를 그의
 작품 〈개같은 형태(Canine Construction)〉(2009)에서 전용하였다. 작품을 비닐봉지로
 제작한 이후, 이를 청동으로 주조하였다.

술이벤트들의 증가는 고도의 기술력을 필요로 하는 스펙터클한 작품에 대한 요구를 증가시켰고, 쿤스 등 많은 현대미술가들은 대규모 어시스턴트들과 기술노동자들과 일하는 분업적이고 협업적인 작업방식에 의존하게 되었다. 그러나 이러한 미술제작과정의 시스템화에도 불구하고 고용된 노동력의 가치에 대한 고려는 여전히 미비한 상태이며, 작가는 유일한 창작자로서 저자의 위치를 차지하고 저작권을 소유하는 것이 보편적이다.[9]

김홍석 역시 다른 작가의 작품을 전용하거나 고용된 노동력을 이용하는 방식으로 〈READ〉와 〈토끼 형태〉를 제작하지만, 여전히 저자로서의 지위를 잃어버리지 않고 있다. 그러나 동시에 그는 다른 작가들의 작품을 전용하는 과정에서 발생하는 다른 주체들의 참여과정, 작품제작에 있어서 아이디어나 노동력의 교환, 그리고 저작권의 이행을 노출시키고 이를 다른 협업작품인 〈카메라 특정적 – 가짜 이상의 가짜〉에서 주제로 발전시켰다. 강의를 통해 노출된 원본과 복제품의 관계, 그리고 원작의 저자와 사진가, 출판사, 김홍석, 김홍석에 의해 고용된 화가의 관계는 현대미술제작 과정에서 의식적, 무의식적으로 무시되어 온 고용된 노동력의 사용과 아이디어와 노동력의 교환을 직면하게 하고 다시 한번 생각할 수 있는 기회를 제공하는 것이다.

미술제작 과정에서 발생하는 노동과 자본의 교환은 일용직 노동자나 어시스턴트들을 고용하여 제작한 김홍석의 추상회화, 조각, 단색 드로잉 작업들에서 더욱 구체적으로 다루어졌다. 이 작품들 가운데 〈걸레

9 쿤스는 스스로를 "아이디어 맨"으로 지칭하면서, 회화작품 제작이나 조각작품 주조에 직접적으로 관여하고 있지는 않지만 기술자들의 모든 제작과정을 자신이 통제하고 있다고 언급함으로써 저자의 위치를 공고히 한 바 있다. Don Thompson, *The $12 Million Stuffed Shark: The Curious Economics of Contemporary Art*, New York: Palgrave Macmillan, 2008, pp. 81–83.

그림 3 김홍석, 〈걸레질-
120512(MOP-120512)〉,
2012, 보드에 우레탄 락카,
150×180cm.

질(MOP)〉, 〈빗자루질(SWEEP)〉, 〈닦기(WIPE)〉, 〈젓기(STIR)〉로 이루
어진 추상회화 시리즈는 작가가 캔버스에 밑칠을 한 이후 일용직 노
동자들을 고용하여 그들의 단순노동을 통해 완성한 작품들이다.[10] 추
상회화 가운데 하나인 〈걸레질-120512(MOP-120512)〉(2012, 그림 3)
의 제작과정을 설명하면서 작가는 인력 시장에 전화를 걸어 두 명의
일용직 노동자를 섭외했으며, 노동자들은 하루 다섯 시간을 일하고 일
당 십만 원을 지불받았다고 설명하였다.[11] 따라서 작가의 자기표현, 자
율성, 창의력이 중시된 추상표현주의 회화를 연상하는 이 작품은, 일
용직 노동자들의 참여와 그들의 제작방법으로 인하여 단순노동의 결
과물로 탈바꿈하게 된다. 나아가 일용직 노동자들의 고용과정, 노동시

10 각 회화작품의 제목은 일용직 노동자들의 작품 제작방식을 설명한다.
11 김홍석, 「제안서」, 『김홍석: 좋은 노동 나쁜 미술』, 플라토, 2013, p. 41.

김홍석의 협업적 작업: 텍스트 생산으로서의 작업

간, 그들의 급여의 노출로 인해서, 미적인 생산물은 사회적 경제적 활동의 결과물로 전환되었다. 이 작품은 작가의 미적 의도에서 시작되었고 작가는 노동임금 원칙에 따라 참여한 노동자들에게 적절한 임금을 지불했다는 측면에서 작가의 저작권과 지적재산권은 어떠한 문제도 지니지 않는다. 그러나 미술제작에 어떠한 배경도 없는 일용직 노동자를 고용하고 그들의 단순노동의 결과물을 자신의 창작물로 제출하는 작가의 방식은 예술적 노동에 대한 정의를 다시금 생각하게 한다. 나아가 노동의 교환과정에서 발생하는 계급적 불평등과 수익구조의 문제점을 노출시키면서 아이디어와 노동, 기술의 교환에서 발생하는 윤리적인 취약성을 작품 전면에 내세우게 되는 것이다.[12]

김홍석의 〈걸레질-120512〉은 다른 협업작업인 〈좋은 비평 나쁜 비평 이상한 비평(Good Critique Bad Critique Strange Critique)〉(2013, 그림 4)의 일부분으로도 사용되었다. 작가는 세 명의 미술평론가들에게 자신의 레진조각 〈자소상(Self-Statue)〉(2012)과 회화작품 〈걸레질-120512〉에 대한 비평을 의뢰하였다.[13] 세 명의 평론가들은 자신들의 비평문을 바탕으로 작가의 카메라 앞에서 강의를 진행하였고, 이

12 안소연, 「좋거나 나쁘거나 이상한 미술, 또는 그 모든 미술」, 『김홍석: 좋은 노동 나쁜 미술』, 플라토, 2013, p. 18.

13 강석호, 서현석, 유진상이 참여하였다. 세 명의 평론가는 각각 다른 관점과 관심사를 바탕으로 비평문을 작성하였다. 강석호는 김홍석의 두 작품에서의 '매너'의 의미에 주목하고 작가의 재료에 대한 태도와 방법론에 대해 논의하였다. 서현석은 작가가 비평을 의뢰하게 된 과정을 문화적 자산과 경제적 자산이라는 키워드로 논의한 이후, 자신의 대학원생에게 비평문을 다시 의뢰하고 이를 자신의 평론 일부로 제시하여 작가의 작업방식을 그대로 전유하고 나아가 지적소유권과 금전적인 지불 간의 관계를 실천적으로 보여주었다. 유진상은 「오즈의 그림자들: 김홍석의 〈자소상〉에 대하여」라는 제목 하에 김홍석의 전시에서 비평이 순환하는 구조를 '메타-창작'이라는 키워드로 설명하였다. 작가는 평론가들의 작품에 대한 이해를 돕기 위해 작품들에 대한 제안서를 작성하여 평론가들에게 제공하였으며, 작가의 제안서와 평론가들의 글은 모두 전시도록에 출판되었다.

'매체'를 확장하다

그림 4 김홍석, 〈좋은 비평 나쁜 비평 이상한 비평(Good Critique Bad Critique Strange Critique)〉, 2013, 세 명의 평론가, 텍스트, 강의.

강의 내용은 싱글 채널 비디오로 기록되어 작가의 조각, 회화작품과 함께 전시되었다. 또한 전시기간 중에 세 명의 평론가들은 관객 앞에서 실제 강의를 진행하였다.[14] 따라서 〈좋은 비평 나쁜 비평 이상한 비평〉은 작가의 실제 작품뿐 아니라, 작가와 평론가들의 글, 평론가들의 강의, 그리고 이 강의의 비디오 기록 등으로 이루어져 있다. 작가의 조각과 회화 작품은 텍스트와 대화, 그리고 참여자들 간의 관계를 형성하기 위한 매개체로서 역할한다. 평론가들의 비평과 강의는 그들의 독립된 작업으로도 이해되지만, 동시에 이들은 작가의 요구로 쓰여지고, 작가가 비평과 강의에 대한 합당한 보수를 제공하고, 이를 자신의 비디오 작업으로 기록했다는 점에서 작가의 작품으로 편입된다. 즉, 협업

14 〈좋은 비평 나쁜 비평 이상한 비평〉은 2013년 서울 플라토에서의 열린 개인전《좋은 노동 나쁜 미술(Good Labor Bad Art)》에서 선보였다.

김홍석의 협업적 작업: 텍스트 생산으로서의 작업

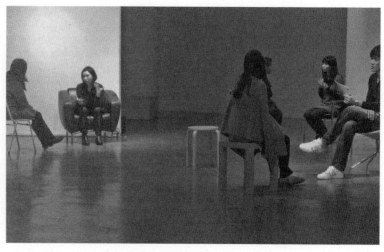

그림 5 김홍석, 〈사람 객관적–평범한 예술에 대해(People Objective-of Ordinary Art)〉, 2011, 퍼포먼스, 다섯 명의 배우.

과정에서 생산되는 텍스트와 이의 교환은 작품의 주체를 지속적으로 전환시킴으로써 작품의 저작권과 지적소유권을 복잡하게 만드는 것이다. 그리고 관객들은 텍스트와 대화의 교환 과정에서 단순한 관객이 아닌 강의의 청중이자, 비평문의 독자이며, 나아가 협업과정에서 발생하는 경제적, 지적 활동의 목격자로서 역할하게 된다.

작가와 퍼포머, 그리고 관객은 김홍석의 다른 두 협업작업, 〈사람 객관적–평범한 예술에 대해(People Objective–of Ordinary Art)〉 (2011, 그림 5)와 〈사람 객관적–나쁜 해석(People Objective–Wrong Interpretations)〉(2012, 그림 6)에서 보다 복잡하게 관계를 형성하였다. 〈사람 객관적–평범한 예술에 대해〉는 작가와 다섯 명의 연기자 간의 협업작업이다. 작가는 의자, 돌, 물, 사람, 개념이라는 다섯 가지 소재에 대해 텍스트를 작성한 이후, 연기자들에게 텍스트를 각자 고유의 방식으로 이해하고 개개인의 스타일로 관객들에게 전달할 것을 부탁

'매체'를 확장하다

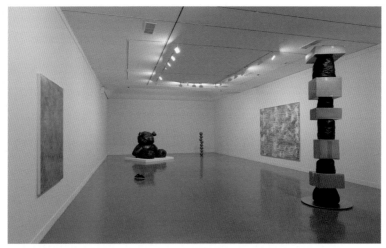

그림 6 김홍석, 〈사람 객관적–나쁜 해석(People Objective-Wrong Interpretations)〉, 2012, 퍼포먼스, 36명의 도슨트.

하였다. 연기자들은 어떠한 시각적 장치 없이 전시장에서 텍스트의 내용을 관객들에게 전달하는 퍼포먼스를 펼쳤다. 작가는 연기자들과의 만남과 대화까지만 자신의 작품임을 선언하였으며, 연기자들의 퍼포먼스와 그들의 관객과의 만남에는 개입하지 않았다.[15] 〈사람 객관적–나쁜 해석〉은 미술관 도슨트들과의 협업작업으로, 작가는 동일한 작품들로 이루어진 세 개의 방을 전시장에 마련하고 각각의 방을 '노동의 방', '은유의 방', '태도의 방'으로 이름 붙였다.[16] 작가는 노동, 은유, 태도라는 키워드를 가지고 세 개의 방에 전시된 작품들에 대해 세 개의 다른 텍스트를 작성하였으며, 이 텍스트들은 도슨트들에 의해 관객

15 「사람 객관적–평범한 예술에 대해」, 『퍼포먼스, 윤리적 정치성–김홍석』, 서울: samuso, 2011, p. 9.

16 이 작품은 국립현대미술관에서 열린 《올해의 작가상 2012》 전시에서 선보였다.

김홍석의 협업적 작업: 텍스트 생산으로서의 작업

들에게 전달되었다.

따라서 〈사람 객관적–평범한 예술에 대해〉와 〈사람 객관적–나쁜 해석〉은 작가의 텍스트로부터 출발하지만, 이는 협업자들의 해석과 이를 바탕으로 한 관객과의 대화로 인해 여러 변화를 거치고 열린 결말의 텍스트로 전환된다. 작가가 제공한 텍스트는 우선 연기자들과 도슨트들이 수용하고 해석하는 과정에서 변화를 경험한다. 이후 텍스트는 연기자들과 도슨트들의 이해를 바탕으로 말로써 관객들에게 전달되고, 관객은 전달된 이야기를 자신의 관점에서 받아들이게 된다. 그리고 텍스트가 전달되는 과정에서 작가와 퍼포머, 퍼포머와 관객, 관객과 작품 간의 만남과 대화가 작품의 일부분으로 포함되게 된다. 나아가 텍스트를 매개로 한 만남과 대화의 과정 속에서 관객은 수동적인 관중에서 작품을 구성하는 협업자로서 변화하게 된다. 〈사람 객관적–평범한 예술에 대해〉와 〈사람 객관적–나쁜 해석〉에서 관객들은 무대 바깥에서 연기자들과 도슨트들의 퍼포먼스를 지켜보는 위치를 취하지만, 사실상 이들의 퍼포먼스는 관객과의 만남과 대화를 발생시키는 데 목적을 둔다는 점에서 관객의 존재 없이는 이 협업작품들이 완성될 수 없는 것이다.

관객의 지위와 무대의 참여는 20세기 초부터 여러 예술 형태들과 이론들에서 논의되었다. 1920년대 발터 벤야민(Walter Benjamin)은 베르톨트 브레히트(Bertolt Brecht)의 연극을 분석하면서 관객들의 관찰자로서의 지위를 논의한 바 있으며, 1960년대 플럭서스(Fluxus)를 비롯한 행위미술에서 관객과 퍼포머 간의 경계는 적극적으로 도전되었다. 이후 롤랑 바르트(Roland Barthes)의 '저자의 죽음'과 니콜라 부리오의 관계미학에 이르기까지 여러 작업들과 이론들은 관객의 능동적인 행위와 참여를 지지해왔다. 그러나 프랑스 철학자 자크 랑시에르(Jacques Rancière)의 경우 '해방된 관객(emancipated spectator)'

'매체'를 확장하다

이라는 개념을 통해 기존의 능동적 창작자와 수동적 관객이라는 전제 자체를 도전하고, 관객의 보는 행위 역시 능동적인 해석이 될 수 있음을 제시하였다. 관객은 무대를 보고, 느끼고, 이해하는 과정에서 자기 고유의 저작을 만들어내며 이 과정에서 관객은 무대로부터 거리를 둔 구경꾼인 동시에 능동적인 해석가로서 역할한다는 것이다.[17] 이미 해방된 존재로서의 관객을 제시하여 랑시에르는 작가와 관객, 또는 창작자와 수용자 간의 지적 불평등에 도전하였다.

김홍석의 〈사람 객관적−나쁜 해석〉에서의 도슨트와 관객의 관계는 이러한 지적 해방과 평등의 모델을 지지한다. 미술관 도슨트는 일반적으로 미술 전문가가 아닌 미술에 관심을 둔 자원봉사자들로 구성되어 있다. 따라서 도슨트들은 미술관에서 일정 기간 교육을 받고 이 교육을 바탕으로 대중들에게 지식을 전달하며, 작가와 미술작품, 미술관, 그리고 관객을 연결하는 역할을 수행한다. 〈사람 객관적−나쁜 해석〉에 참여한 도슨트들 역시 텍스트를 기반으로 작가로부터 교육을 받지만, 이를 바탕으로 관객에게 작품의 내용을 전달하고 교육하는 역할을 담당한다. 나아가 이 협업작업은 도슨트의 일방적인 지식 전달을 목적으로 하지 않는다. 텍스트의 내용보다도 텍스트가 전달되는 과정에서 발생하는 관객들과 시각적 작품들의 지위 변화가 보다 중요하다고 할 수 있다. 따라서 텍스트와 대화의 교환 과정에서 어느 참여자도 지적으로 우월한 위치에 놓이지 않는 것이다. 물론 도슨트와 관객들의 대화와 이를 바탕으로 한 작품의 해석은 전시 관람에서 일반적으로 발생하는 현상이다. 그러나 〈사람 객관적−나쁜 해석〉에서는 세 개의 방 안에 전시된 작가의 작품들이 아닌 도슨트와 관객 간의 대화와 이

17 Jacques Rancière, *The Emancipated Spectator*, Gregory Elliott (trans.), London: Verso, 2009, p. 13.

들의 상호관계가 작품의 주요한 결과물이다. 작가의 작품들은 대화를 만들어내기 위한 매개체로서 역할하며, 텍스트가 교환되는 과정에 대한 이해가 작품의 의미를 생산하고 완성시키게 되는 것이다.

사회 참여적 미술에서의 방법론의 중재

협업적 미술제작방식의 발전과 함께, 지역 공동체나 사회의 다양한 주체들과 연계하여 작업을 생산하는 사회 참여적 미술 역시 광범위하게 확산되었다. 이러한 사회 참여적 미술은 세계화로 인해 국가적 경계를 넘은 자본과 노동력의 이동이 가속화되고 신자유주의 확산에 따라 모든 사회적 관계가 자본에 잠식되면서 사회적 유대감과 공동체를 회복하고자 하는 방향으로 진행되었다. 나아가 사회참여적 미술은 지역사회의 소외된 계급을 미술제작의 주체로 초대하여 사회제도적인 경계를 노출시키고 미술에서 행동주의를 실천하고자 하였다. 김홍석의 경우 사회적으로 소외된 그룹 가운데 이주노동자 문제를 자신의 퍼포먼스와 비디오 작업에서 다루었다. '외국인 노동자 퍼포먼스'로 통칭되는 그의 작업들에서 작가는 가짜 외국인 노동자들을 퍼포먼스의 주체로 초대하고 비윤리적인 상황을 설정하여 협업적 미술, 사회 참여적 미술의 방법론에 대한 비판적인 논의를 발생시키고자 하였다.[18]

〈이것은 토끼다(This is Rabbit)〉(2005), 〈이것은 코요테이다(This is Coyote)〉(2006), 〈브레멘 음악대(The Bremen Town Musicians)〉(2006-2007), 〈버니 소파(Bunny's Sofa)〉(2007, 그림 7), 〈당나귀(Donkey)〉(2008)는 표면적으로 작가가 불법 외국인 노동자들을 고용

18 작가는 가짜 외국인 노동자뿐 아니라, 매춘부를 연기한 배우를 그의 작품 〈Post 1945〉에서 고용하였다.

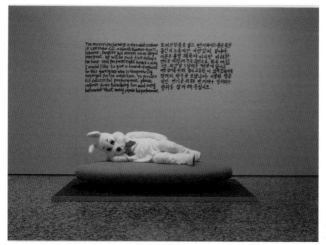

ⓒ 김홍석

그림 7 김홍석, 〈버니 소파(Bunny's Sofa)〉, 2007, 스폰지, 직물, 나무,
210×110×95cm.

한 퍼포먼스 작업들이다. 외국인 노동자들은 작가의 요구에 따라 인형
의상을 입고 전시장 안에서 일정 시간 동안 서 있거나 누워 있는 퍼포
먼스를 펼쳤다. 전시장 벽에 쓰여진 텍스트는 관객들에게 외국인 노동
자의 신분과 퍼포먼스 상황, 그리고 노동자에게 지불된 임금 등의 정
보를 노출시켰다. 예를 들어 〈버니 소파〉의 경우 토끼 인형 옷을 입은
외국인 노동자가 소파 위에 누워 있고, 벽에 쓰여진 텍스트는 이 참여
자가 이만길이란 북한 출신의 노동자이며 현재 한국에서 불법으로 체
류하고 있다고 밝혔다. 또한 텍스트는 이 노동자가 퍼포먼스에 참여
하는 대가로 시간당 팔천 원을 미술가에게서 지급받으며 하루에 여덟
시간씩 퍼포먼스에 참여한다고 설명하였다.[19] 따라서 이 퍼포먼스에

19 마지막에 작가는 노동자의 성공적인 연기를 위해 격려의 박수를 보내줄 것을 관객들에
 게 당부하고 있다.

김홍석의 협업적 작업: 텍스트 생산으로서의 작업

서 주요한 이벤트는 외국인 노동자의 행위가 아니라 작가의 불법 체류 노동자의 고용과 작가와 노동자 간의 금전적인 거래라고 할 수 있다. 그리고 이 과정에서 관객은 무대 바깥의 관중이 아닌 불법적 고용의 결과물을 지켜보고, 노동자들의 성공적인 퍼포먼스를 '격려'하고, 나아가 암묵적으로 이 불법적 활동을 동의하고 지지하는 공모자로서 존재하게 된다.

'외국인 노동자 퍼포먼스'에서 인형 옷의 크기와 외국인 노동자에 대한 설명, 그리고 명시된 작가와 노동자 간의 금전적인 거래는 관객으로 하여금 실제 외국인 노동자가 퍼포먼스에 참여하고 있다고 믿도록 만든다. 그러나 인형 옷 안에는 사람이 들어가 있지 않으며 모든 것은 작가가 만들어낸 허구의 상황이다. 따라서 '외국인 노동자 퍼포먼스'는 사실상 퍼포먼스나 협업적 미술이 아니라 인형 옷과 텍스트의 전시에 불과하다. 작가는 허구적인 상황의 연출을 통해 사회 참여적 미술에서 종종 발생하는 작가와 참여자 간의 위계관계와 비윤리적인 상황들에 대한 논의를 발전시키고자 하였다.

협업적 미술, 사회 참여적 미술의 확산과 함께 사회의 소외계층을 미술작업에 초대하는 방식과 작가의 태도, 참여자의 작품 내 지위와 작가와의 관계 등이 협업적 미술과 관련된 여러 이론들에서 주요 쟁점들로 다루어졌다. 협업적 미술에 대한 대표적인 평론가이자 미술사학자인 그랜트 케스터의 경우 지역사회와 긴밀한 관계를 형성하는 협업적 미술에 주목하고, 작가의 사회적 의식을 바탕으로 실질적인 체제나 제도의 변화에 역할하는 작업들을 지지하였다.[20] 케스터는 특히 미적 경험보다 사회적, 담론적 소통이 협업적 미술의 주요한 결과물임을

20 Grant H. Kester, *Conversation Pieces: Community and Communication in Modern Art*, Berkeley: University of California Press, 2004, pp. 1–16.

'매체'를 확장하다

역설하면서 '대화적 미학(dialogical aesthetics)'이라는 개념을 통해 작가와 참여자들 간의 지속적 관계 속에서 형성되는 대화를 강조하였다. 이러한 대화는 근본적으로 미학적이라고 할 수 있으며 이 대화적 미학을 통해 사회정치적인 저항을 형성할 수 있다고 보았다.[21] 이에 반하여, 참여 미술의 또 다른 대표적인 평론가이자 미술사학자인 클레어 비숍은 사회 참여적 미술에서의 작가의 역할에 대한 관심을 놓지 않으며, 협업적 미술에서 도덕과 윤리성의 강조로 인해 소외되어온 미학적 평가의 필요성을 역설하였다.[22] 관계미술의 낙관주의에 반하여 비숍 역시 '반목(antagonism)' 개념을 제시하여 협업적 미술에서의 논쟁적이고 반목적인 대화와 화해되지 않은 영역의 생산에 주목하였다. 그러나 비숍은 참여 미술에서의 미적인 경험과 미학적 가치를 여전히 저버리지 않았으며 불화와 분열, 전복을 바탕으로 한 미학은 불편하고 불안한 현실에 대한 감각을 일깨워 줄 수 있다고 보았다.[23]

자신의 에세이 「낯선 이들보다 평범한: 퍼포먼스의 윤리적 정치성에 대하여」(2011)에서 김홍석 역시 협업적 미술에서 발생하는 작가의 미적 의도와 사회윤리적 태도 사이에서의 충돌에 대해 논의한 바 있다. 그는 작가가 정치적으로 윤리적으로 올바른 의도에서 협업적 미

21 Grant H. Kester, *The One and the Many*, Durham: Duke University Press, 2011, pp. 1–17.

22 Claire Bishop, "The Social Turn: Collaboration and Its Discontents," *Artforum International* 44, no. 6 (February 2006), p. 181.

23 Claire Bishop, "Antagonism and Relational Aesthetics," *October* 110 (Autumn 2004), pp. 69–79. 케스터와 비숍의 협업적 미술 대한 서로 다른 관점은 지면을 통해 논쟁으로 발전하였다. 비숍이 『아트포럼(*Artforum*)』에 「사회적 전환: 협업과 그 불만 (The Social Turn: Collaboration and Its Discontents)」을 기고한 이후, 케스터는 이에 대한 비평을 담은 편지를 『아트포럼』 측에 보냈으며, 케스터의 편지와 비숍의 이에 대한 대응은 『아트포럼』 같은 호에 출판되었다. Grant H. Kester and Claire Bishop, "Letters," *Artforum International* 44, no. 9 (May 2006), p. 22, p. 24.

술을 기획함에도 불구하고, 사회 소외계층이 퍼포먼스나 행동주의 미술에 초대되는 과정에서 발생하는 무의식적인 객체화를 지적하였다. 특히 김홍석은 협업적 미술의 대표적 작가인 산티아고 시에라(Santiago Sierra)가 매춘부, 불법 이주자, 마약 중독자 등 사회적 소외계층을 초대하는 과정에서 발생하는 작가와 참여자의 불평등한 관계를 비판하였다. 참여자들의 일상은 작가의 시나리오로 인해 모호한 일상으로 변모되고 이 과정에서 참여자들은 작가의 시나리오에 의해 조정당하고 작품 내에서 다시 소외된다고 본 것이다.[24] 이러한 소외를 목격하면서, 김홍석은 가짜 외국인 노동자를 퍼포먼스에 초대하는 방식으로 자신의 작업 의도와 윤리적 입장 사이를 중재하고자 하였다. 작가는 자신의 시나리오에 따라 외국인 노동자들을 전시공간 안에 객체화시키고, 이들의 소외된 지위를 관객의 시선 앞에 노출시키는 비윤리적인 상황을 만들어냈다. 나아가 불법 노동자를 고용함으로써 자신의 작업을 위해 노동자들을 불법적으로 이용한다는 혐의를 쓴다. 그러나 이들의 '퍼포먼스'를 관람하는 과정에서 관객들은 이 모든 상황이 사실은 허구이며, 이 작품은 어떠한 법적인 윤리적인 기준을 위반하지 않음을 깨닫게 된다. 물론 가짜 외국인 노동자들을 초대한다는 점에서 엄밀히 이야기하면 이는 협업적 미술이 아니며, 작가는 실제 외국인 노동자들의 목소리를 배제한다는 비판 역시 받을 수 있다. 그러나 실재와 허구가 교차하는 상황 속에서 관객은 오히려 윤리적인 상황과 비윤리적인 상황을 동시에 경험하고 비교하게 되고, 이 과정에서 협업적 미술에서

24 김홍석, 「낯선 이들보다 평범한: 퍼포먼스의 윤리적 정치성에 대하여」, 『김홍석: 좋은 노동 나쁜 미술』, 서울: 플라토, 2013, p. 126. 작가는 산티아고 시에라의 협업적 미술에 대한 비판적인 입장을 자신의 작품에서도 표현하였다. 외국인 퍼포먼스 시리즈의 하나인 〈브레멘 음악대〉에서 불법 외국인 노동자 가족의 이름을 '시에라 가족'으로 명명하고 시에라를 사회적 소외 계급으로 위치시켰다.

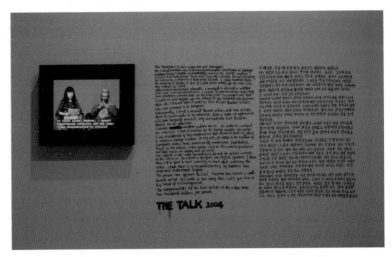

그림 8 김홍석, 〈토크(The Talk)〉, 2004, 싱글 채널 비디오, 42인치 평면 모니터, 4:3 화면 비율, 컬러, 사운드, 26분 9초.

발생할 수 있는 다양한 상황들을 경험하고 이의 방법론에 대해 고려하는 기회를 가지게 되는 것이다.

　　김홍석은 싱글 채널 비디오인 〈토크(The Talk)〉(2004, 그림 8)에서도 텍스트를 이용하여 외국인 노동자들의 작품과 사회 내 위치에 대한 다양한 읽기를 만들어냈다. 이 비디오는 한국에 거주하는 동티모르 출신의 노동자와 한국외국인노동자센터에서 초대된 통역자, 그리고 대담자 간의 대화를 기록한 영상이다. 외국인 노동자 퍼포먼스 시리즈와 마찬가지로, 이 비디오 작업 역시 텍스트와 함께 전시되었다. 그러나 이전 작업들과 달리, 텍스트는 이 작품이 실제 외국인 노동자와의 대담이 아닌 노동자와 통역자를 연기하는 한국 배우들과 대담자를 연기하는 작가 간의 대화임을 밝히고 있다.[25] 텍스트에 따르면 작가는

25　대담자의 질문과 외국인 노동자의 대답 모두 작가가 작성하였다.

본래 외국인 노동자들의 한국에서의 인권문제를 다루기 위해 외국인 노동자들을 모집하였고 금전적 보상을 제공한 끝에 동티모르 출신 노동자의 인터뷰 참여동의를 얻을 수 있었지만, 동티모르 언어를 한국어로 통역할 사람을 찾지 못하여 결국 한국인 배우들을 고용하였다.

이처럼 텍스트는 인터뷰가 사실상 허구임을 밝히고 있지만, 연기자가 사용하는 그럴듯한 가짜 언어와 통역자와 대담자의 진지한 태도, 그리고 비디오에 보이는 영어 자막은 관객들로 하여금 실재와 허구의 구분을 어렵게 만든다. 실제 상황과 유사한 인터뷰 내용 역시 이 비디오가 가짜의 상황임을 믿기 어렵게 만든다. 인터뷰에서 통역자의 말에 따르면 외국인 노동자는 노동법보다도 한국인들의 외국인 노동자들에 대한 인식이 자신들의 한국에서의 삶을 더욱 어렵게 만든다고 토로하고 있다. 한국인들은 외국인 노동자들의 배경을 이해하려고 하기보다 자신들의 역사와 사회적 기준을 교육시키고 강요하는 모습을 보인다는 것이다. 가짜 언어에 기반한 이 통역은 실제 한국사회에서 작동하는 한국인과 외국인 노동자 사이에 경계를 드러낸다. 1990년대 이후 한국사회 내 외국인 노동자들의 수는 급증하였지만, 많은 수가 열악한 생활과 근무 환경으로 인해 어려움을 겪고 있으며 불법 외국인 노동자 수의 증가는 주요한 사회적 문제로 떠올랐다. 나아가 2000년대부터 실행된 다문화정책에도 불구하고 한국사회 내 뿌리 깊게 박혀 있는 순혈주의, 민족주의는 외국인 노동자들과 다문화가정을 한국사회 내 타자로 위치시켰다.

〈토크〉에 사용된 서로 다른 언어들과 다층적인 번역과정은 외국인 노동자와 한국 관객들 간의 이러한 경계를 확인시킨다. 외국인 노동자는 실제 외국인이 아니므로 그가 말하는 언어 역시 실제 언어가 아니다. 따라서 통역자의 통역 역시 실재일 수가 없다. 나아가 화면 하단에 비추는 영어 자막은 대화 내용의 번역이 아니라 인도네시아 노

동자의 한국에서의 성공을 다룬 전혀 다른 이야기이다. 그러나 이 모든 상황은 영어와 한국어에 모두 능통한 소수의 관객 만이 깨달을 수 있다. 대부분의 관객은 대담자와 통역자의 말이나 영어 자막을 통해 작품을 부분적으로만 이해하고, 퍼포먼스에 대한 정보는 벽에 적힌 텍스트를 통해 일부 얻게 된다. 이러한 작품 내 불연속적인 대화와 작품에 대한 관객의 불완전한 이해는 관객과 외국인 노동자 사이의 경계를 다시 한번 확인시켜주며 나아가 협업적 미술에서 발생할 수 있는 작가와 참여자, 작품과 관객 간의 소통과 대화의 불완전성을 깨닫게 한다.

**

이처럼 다양한 사회 주체들과의 협업 작업에서 김홍석은 텍스트를 사용하거나 텍스트와 대화를 주요한 작업 결과물로 제시함으로써 작가와 퍼포머, 관객 간의 관계를 조정하고, 협업적 미술에서 발생하는 노동과 자본의 교환에 대한 논의를 생산하고, 나아가 협업적 미술의 방법론에 대한 대화를 열고자 하였다. 물론 김홍석의 협업작업은 여전히 전시장 내에서만 펼쳐졌으며, 제한된 참여자와 관객 만이 참여하였고, 때때로 허구의 상황과 연관되었다. 나아가 김홍석은 사회적 약자의 노동을 이용하고, 자본주의 시스템의 윤리적인 취약성에서 혜택을 얻는 등 비윤리적인 상황을 협업적 작업 속에 펼쳐놓기도 하였다. 따라서 김홍석의 협업적 미술에서 발생하는 관계와 대화는 상호적이거나 민주적일 수 없으며, 때때로 단절되고 논쟁적일 수밖에 없다. 그러나 이러한 논쟁적인 상황과 분절된 대화는 오히려 미술계와 사회 속에서 작동하고 있는 경계와 갈등들을 맞닥뜨리게 하고, 이에 대한 비판적인 고려를 수행하게 한다.

김홍석의 협업적 작업: 텍스트 생산으로서의 작업

「미술과 사회에서의 협업: 민주적인 대화를 위한 전세계적 추구 (Collaboration in Art and Society: A Global Pursuit of Democratic Dialogue」(2011)에서 문화평론가 니코스 파파스터지아디스(Nikos Papastergiadis)는 협업적인 실천은 사회에 대한 급진적인 개입이 아닌 사회적 지식의 중재를 통해서 변화를 이끌어낼 수 있다고 주장하였다. 또한 그는 협업적인 실천에서 작가는 내용을 제공하기보다 맥락을 전환할 수 있는 사람으로서 역할을 해야 하며, 이는 서로 다른 사회적 관계들을 재구성하고 사회적 의미들을 재분배하는 과정을 통해서 실현될 수 있다고 보았다.[26] 김홍석 역시 그의 글에서 "현대미술이 흥미로운 것은 미술이라는 카테고리 안에서만 머물지 않고 다른 영역의 경계와 사이에서 또 다른 자리를 생성시키는 일을 부단히 시도했다는 데 있다"고 언급한 바 있다.[27] 텍스트를 사용하여 참여자들 간의 관계와 대화를 생산하고, 사회적, 경제적, 지적 노동의 교환을 만들어낸 김홍석의 작업들은 협업적 작업의 의미생산을 넘어, 그 방법론에 대한 논의를 발생시키고 나아가 미술의 생산, 유통, 수용 과정에서 발생하는 사회경제적 관계와 그 불균형을 직면하고 재고하게 하는 역할을 하고 있다.

26 Nikos Papastergiadis, "Collaboration in Art and Society: A Global Pursuit of Democratic Dialogue," *Globalization and Contemporary Art*, Chichester, UK: Wiley-Blackwell, 2011, pp. 277-285.

27 김홍석, 앞의 글, p. 140.

'매체'를 확장하다

포스트 트라우마:
한국 동시대 사진의 눈으로 재구성된 정치사

장보영

한 장의 흑백 사진이 있다. 어깨에 카메라를 멘 아버지, 아이를 안고 있는 어머니, 그 사이에 앉아 있는 여자아이 모두 정면을 응시하는 구성과 〈소풍 나온 가족, 1995년 9월 28일〉(1995, 그림 1)이라는 제목으로 인해 이 사진은 일견 가족의 여가를 포착한 스냅 사진처럼 보인다. 그러나 이 사진은 곧 여러 가지 의문점을 불러일으키며 가족사진의 관습으로부터 멀어진다. 우선 배경에 은행 간판이 부착된 건물과 군중이 희미하게 드러난다. 이 가족은 어디에서 어떤 소풍을 즐기고 있는 것일까? 또한 강렬한 조명은 아버지의 얼굴과 우산에 얹힌 두 손을 강조하여 그를 사진의 중심인물로 만들고, 자켓의 어두운 색조와 왼쪽으로 살짝 틀어진 몸은 그를 나머지 가족들로부터 분리시킨다. 이러한 요소들은 관람자의 몰입을 방해하고, 이미지를 만들어 낸 사진가

* 이 글은 『미술사학보』 제46집(2016. 6)에 영문으로 실린 "Post Trauma: Re-Imagining Korean Political History with Photography"의 일부를 보완, 수정하여 한글로 번역한 글이다.

그림 1 오형근, 〈소풍 나온 가족, 1995년 9월 28일〉, 광주이야기, 1995.

의 존재를 드러내며 사진의 의미를 재검토하도록 유도한다. 이 사진은 사실 5·18광주민주화운동(1980)을 다룬 영화 『꽃잎』(1996)의 제작 과정에서 파생된, 오형근의 사진 연작 〈광주이야기〉(1995)의 일부이다. 대규모의 유혈 충돌과 비극적인 죽음으로 점철된 광주민주화운동의 실제와 달리, 〈광주이야기〉에는 몰입할 수 있는 폭력적인 장면이나 극적인 장면들이 부재한다. 1995년이라는 시점에 예술의 영역에서 광주민주화운동을 재조명하게 된 배경은 무엇이며, 사진가는 왜 직접적인 항쟁의 장면을 보여주지 않는 것인가?

이 글은 한국의 격동적 현대사를 재해석하여 재연하는 동시대 한국 사진가들의 작업을 분석한다. '기록'이 주된 기능으로 알려진 사진 매체가 이미 종료되었거나, 여러 가지 한계로 인해 당시에 충분히 논의될 수 없었던 사건들을 서술한다면 그것은 어떠한 방식으로 가능할 것인가? 매체가 사용된 방식은 이전 세대와는 어떤 차이가 있을까? 이러한 질문을 바탕으로, 연구자는 사진이 단순히 대상을 기록하고 현

'매체'를 확장하다

실을 반영하는 역할을 넘어, 보다 적극적인 기능을 수행할 수 있다는 점을 강조한다. 특히 변화된 정치, 사회적 현실하에서 사진가들이 과거를 현재적 관점으로 재구성하여, 이에 대한 담론과 기억을 구축하는 데 참여하고, 따라서 사람들이 역사를 이해하는 방식에 개입하게 되는 것에 주목한다. 동시대 사진가들이 매체를 활용하는 흥미로운 방식을 다룸으로써, 이 글은 구축된 사진이라는 프레임을 통해 한국 동시대 사진을 이해하는 새로운 방식을 제안한다.

침묵하는 사진: 1980년대까지의 한국 사진

한국 현대사는 남북 분단(1945), 제주 4·3사건(1948), 6·25전쟁(1950-53), 4·19혁명(1960), 5·16군사정변(1961), 5·18광주민주화운동(1980), 6월 민주항쟁(1987) 등의 사건들로 대표된다. 그 역사적 중요성에도 불구하고, 사진가들이 이 사건들을 비롯한 정치사를 비판적으로 다루게 된 것은 비교적 최근의 현상이다. 이는 1948년에 수립된 대한민국의 권위주의 정권, 그 후 20여 년간 지속된 군사정권하에서의 억압적인 사회적 분위기, 반공주의, 문화 검열 등 한국의 사회, 정치적 상황과 밀접한 관련이 있다.[1] 1948년 정부수립과 동시에 제정된 국가보안법은 북한을 합법적인 국가로 인정하지 않고 있으며, 국가의 안전을 위태롭게 하는 반국가적인 행위들을 규제한다는 명목으로 국민들을 통제하고 반정권 행위들을 탄압하는 수단으로 활용되었다.[2]

1 공보처는 1948년 대한민국 정부수립과 함께 발족되었다. 1998년 폐지될 때까지 공보부, 문화공보부 등의 이름으로 정권을 위해 문화를 통제하는 역할을 수행했다.

2 "History and Criticism of the NSL," *The National Security Law: Curating Freedom of Expression and Association in the Name of Security in the Republic of Korea*, London: Amnesty International Publications, 2012, pp. 13–17.

반공주의는 한국전쟁을 거치며 고조되었고, 정전협정(1953) 이후 공식적인 국가 이념으로 채택되었다. 군사정변으로 성립된 박정희 정권(1962-1979)과 전두환 정권(1980-1988)하에서도 반공주의는 여전히 정권을 정당화하고 민주화에 대한 열망을 억압하는 효과적인 수단이었다.[3]

이러한 사회 분위기에서 정치사의 주요한 순간들은 예술을 비롯한 여러 영역에서 쉽게 다루어지지 못한 주제였고, 20여 년간 공백기가 계속되었다. 사회상을 직접적으로 반영하는 요소들이 손쉽게 공산주의와 연관되는 상황에서, 사실적인 기록의 매체인 사진은 어떻게 대응할 수 있었는가? 중립적인 다큐멘터리 스타일로 탈맥락화된 이미지들을 만들어낸 리얼리즘 사진은 이러한 사회상을 반영하는 동시에 반공국가의 정체성 구축의 일부가 되었다. 일제 강점기와 한국전쟁을 경험했던 사진가들이 주도한 '생활주의 리얼리즘'은 회화주의 사진에 비판적이었고, "사진의 예술성은 어디까지나 현실의 속임 없는 재현"에 있으며,[4] 리얼리즘 사진은 "피상적인 현실 복사가 아니라 동적이고 유기적인 생활의 밀착인 사회 현상을 표현하는 것,"[5] "리얼리즘 사진가는 사회 비판가인 동시에 사회사를 기록하는 역사가이며 사진 문화 전사"[6]라고 주장하며 스스로를 차별화했다. 그러나 육명심이 "그 당시 사람들은 리얼리즘은 곧 사회주의 리얼리즘이라는 일반적 통념에 묶여 있었기 때문에, 사상적인 오해를 피하기 위해 생활주의 사진을 표

3 Diane Kraft, "South Korea's National Security Law: A Tool of Oppression in an Insecure World," *Wisconsin International Law Journal*, vol. 24, no. 2, 2006, pp. 627-659.

4 임응식,「사단의 현재와 장래 - 생활주의 사진의 생산을 위하여」,『경향신문』1955. 6. 10.

5 구왕삼,「사진의 리얼리즘 문제」,『동아일보』, 1955. 2. 17.

6 구왕삼,「사단유감일제」,『사진문화』, 제2호, 1956. 6. pp. 74-75.

방했다"고 언급했듯,[7] 사회현실을 반영하고자 하는 의도에도 불구하고, 리얼리즘 사진은 현실적 제약으로 인해 온건화되고 탈정치화된 양상으로 전개된다.

따라서 리얼리즘 사진은 사회가 당면한 문제들을 비판적으로 언급하기보다는 인류 차원의 휴머니즘적 감성을 주로 표현하게 된다. 주체적인 시선이 결여된 노인, 어린이, 여성들이 빈번한 소재로 다루어졌고, 사진은 그들의 일상을 묘사하고 삶을 온정적으로 관조했다. 리얼리즘을 주도했던 신선회의 창립 멤버인 한영수의 사진들이 이를 잘 드러낸다. 예를 들어, 〈삶〉 연작(1958-63)은 감성적인 분위기로 가득 차 있는데, 작가는 구성, 각도, 색조 등 형식적인 요소를 조율하여 일상생활의 친근함, 그리고 긍정적인 가치들을 전달하고 보편적인 감수성에 호소한다. 임응식의 〈구직〉(1953) 역시 리얼리즘 사진이 전후 한국사회를 어떻게 묘사하고 있는지를 보여준다. '구직(求職)'이라 쓰인 팻말을 목에 건 남성이 화면의 대부분을 차지하는 가운데, 정장 차림의 두 남성이 악수를 하는 모습이 배경에 더해져, 사회 전반의 경제적인 곤궁뿐 아니라 계급의 문제를 암시하고 있다. 여기에서 이 사진의 논조를 결정하는 것은 인물이 묘사된 방식이다. 남성은 카메라를 똑바로 응시하는 대신 웅크린 자세로 벽에 기대고 있으며, 고개를 숙인 채 시선을 떨구고 모자 뒤로 감정을 숨기고 있다. 따라서 이 사진에서 주체적인 시선을 가진 것은 사진가가 되며, 사진 속 인물은 잘 짜인 구성 안에서 감상적 화면을 만들어내는 구성요소가 된다.

이처럼 리얼리즘 사진에는 한국의 격동기에 대해 적극적인 언급이 부재하는데, 이는 단순히 억압적인 사회상을 반영할 뿐 아니라, 미

7 육명심, 「한국 현대사진의 역사적 조망(1945-1990)」, 『한국현대사진의 흐름 1945-
 1994』, 타임스페이스, 1994, p. 12.

국적 가치가 지배하는 반공국가의 정체성 구축에 참여하는 역할을 하게 된다. 그 과정에서 미국에서 유입된 다큐멘터리 스타일의 사진이 지배적인 모델이 된다. 특히 뉴욕 현대미술관(The Museum of Modern Art)의 '인간가족(The Family of Man, 1955. 1. 24-5. 8)'전의 서울 순회(1957. 4. 3-5. 5, 경복궁 미술관)를 계기로, 탈정치화되고 중립화된 다큐멘터리 스타일은 한국 사진계를 지배하는 주요한 기준으로 자리 잡았고, 한국적 정체성과 전통문화의 기록 등으로 주제를 달리하여 1980년대까지 사진계를 지배했다.[8] 이념의 대립, 전쟁, 군사정권의 폭압, 국가 주도하에 진행된 산업화, 민주화를 위한 투쟁 등 급격한 사회 변화에서 초래된 이슈들이 예술사진의 영역에서 다루어질 수 있게 된 것은, 군사독재가 종료되고 문민정부가 세계화를 추진하는 1980년대 후반-1990년대 초반에 이르러서이다. 그간 부정되었던 정치적인 주체로서의 개인이 전면에 드러남에 따라, 사진가들은 새로운 사진 언어

8 미국 뉴욕 현대미술관의 사진부장 에드워드 스타이켄(Edward Steichen)이 69개국, 273명의 사진가들이 촬영한 503장의 사진으로 기획한 전시이다. 탄생, 노동, 사랑, 죽음 등 인간 삶의 보편적인 과정과 감정을 내세운 34개의 섹션으로 구성되었다. 뉴욕에서만 270,000명의 관객을 동원한 후, 8년간 전 세계 100여 개 도시로 순회하여 9백만여 명이 관람했다. 그 성공만큼이나 전시에 대한 평가도 다양한데, 냉전 논리가 지배하는 전후 세계정세하에서 미국의 국가 정체성을 재정립하고, 미국적 가치를 보편화하려는 프로파간다적인 성격을 지녔다는 점에서 비판받았다. 원본 사진을 편집하여 사진 에세이처럼 구성하는 기획은 이미지들 사이에 존재하는 사회, 정치, 경제, 문화적 '차이'를 무효화하고 보편적 인류가 공유하는 추상적 가치만을 남기는데, 그 탈맥락화된 세계의 중심에는 결국 미국이 있다는 것이다. 이러한 비판적 평가와 무관하게 한국에서는 비평과 대중적 측면 모두에서 호평을 받았다. 미 공보원 (USIS, United States Information Service)에 따르면 420,000명이 이 전시를 관람했다. 당시 한국은 사회 모든 측면에서 미국의 절대적인 영향하에 있었고, 사진의 영역 역시 예외가 아니었다. 특히 정치적인 주체가 부재하고, 모든 차이와 갈등을 넘어선 초월적이고 사적인 영역에서만 발현되는 주체성은 냉전 논리와 반공주의가 지배하던 한국 사회에서 기꺼이 수용되었고, 이 전시가 상징하는 사진미학은 1980년대에 이르기까지 한국 사진을 지배하는 절대적인 기준이 되었다.

와 예술적 자율성을 활용하여 미뤄져 있던 과거 사건들을 때로는 급진적인 방식으로 재조명하게 된다.

사진을 통한 새로운 역사의 재현을 향하여

1. 부재를 기록하기: 오형근의 〈광주이야기〉

1980년대 후반 이래 한국은 국내외 모두에서 결정적인 변화를 겪게 되는데, 사진의 영역 역시 주제와 방법론 모두의 측면에서 전환기를 맞이하고 동시대 미술과 변화된 관계를 갖게 된다. 특히 사진가들이 과거를 현재의 시점에서 연출, 재연, 기록하는 방식은 전환기를 맞은 사진을 잘 드러내고 있다는 점에서 자세히 고찰할 가치가 있다. 잘 조율된 형식으로 주제를 압축적으로 표현한 이전 세대와 달리, 앞으로 살펴볼 두 작가는 참조하고 있는 사건이나 인물을 충실히 재현하여 신뢰할 만한 정보를 제공하는 것에는 관심이 없다. 이처럼 이전 세대와 완전히 다른 방법론은 한국 사회의 정치, 사회적 변화와 어떻게 연관되며, 사진사의 맥락에서 어떻게 해석될 수 있는가? 리얼리즘 사진이 반공주의 국가의 정체성 구축의 일부가 되었다면, 동시대 사진가들의 작업 역시 변화하는 사회를 구성하는 요소가 되는가?

위의 질문들에 답변하기 위해서는 군부독재가 끝나고 민주화, 세계화의 여정이 시작된 1980-90년대에 일어난 국내외의 사건들을 먼저 이해해야 한다. 1979년 10월 26일 중앙정보부장 김재규가 대통령 박정희를 살해하면서 18년간 계속되었던 군사독재가 끝난 듯했다. 그러나 같은 해 12월 육군본부 보안사령관 전두환을 중심으로 한 세력이 군사반란을 일으켜 군부를 장악하자, 이들의 퇴진과 민주화를 요구하는 시위가 전국에서 발생하게 된다. 1980년 5월 17일 신군부는 비상계엄을 전국으로 확대했고, 내각을 무력화하고, 국회를 해산했으

며, 전국의 대학을 폐쇄했다. 열흘간의 5·18광주민주화운동이 잔혹하게 진압되며 짧았던 '서울의 봄'은 막을 내렸고, 그해 9월 간선제를 거쳐 전두환이 대통령으로 선출되며 또 다른 군사독재가 시작되었다.[9] 5·18항쟁이 대표하는 민주화를 향한 투쟁은 1987년 6월항쟁을 통해 마침내 결실을 맺게 되는데, 그 여정에는 수많은 이들의 저항과 그에 대한 탄압이 있었다.

1980년 광주민주화항쟁이 일어난 당시 언론을 장악한 신군부는 이 사건을 '광주사태'로 명명하며 보도를 차단했고, 정권은 북한의 특수 부대인 조선인민군이 개입된 폭동으로 정의했다.[10] 그리고 그 공식적 평가가 서서히 변화하고, 공산주의자들이 동원된 반역행위라는 오명을 벗게 되는 데는 십여 년의 시간이 소요되었다.[11] 오형근의 〈광주이야기〉는 변화하는 정치적 맥락하에서 긴 침묵을 깨고 만들어진 작업이다. 사회학자 모리스 알박스(Maurice Halbwachs)가 특정 사건에 대한 집단적 기억(collective memory)이 수용되는 사회적 맥락에 따라 끊임없이 재구성되는 것이라고 주장하였듯,[12] 1987년 군부독재가 종식되고, 1993년 최초의 민간인 정부가 출범하게 된 이래 한국에서는 광주민주화항쟁에 대한 기억이 새로이 만들어지고 있었다. 이전 정권과 차별되는 정권의 정당성을 스스로에게 부여하기 위한 노력의 일환으로, 김영삼 정권은 광주항쟁을 기념하고 새로운 내러티브를 구축하

9 Gi-Wook Shin, "Introduction," *Contentious Kwangju: The May 18 Uprising in Korea's Past and Present*, eds. Gi-Wook Shin and Kyung Moon Hwang, Lanham: Rowman & Littlefield Publisher, 2003, pp. xi-xxxi.

10 Saing-jin Han, "Popular Sovereignty and a Struggle for Recognition from a Perspective of Human Rights," *Korea Journal* vol. 39, no. 2, 1999, p. 192.

11 Shin, 앞의 글 p. xviii.

12 Patrick Hutton, "Recent Scholarship on Memory and History," *The History Teacher*, vol. 33, no. 4, 2000, p. 53.

기 시작했다.[13] 이 시기에 만들어진 장선우의 영화 〈꽃잎〉과 오형근의 〈광주이야기〉는 항쟁을 자유롭게 논의할 수 있고, 담론의 장이 넓어진 상황을 반영한다.

　5월 광주의 혼란 속에 어머니를 잃은 소녀를 주인공으로 한 최윤의 소설 〈저기 소리없이 한 점 꽃잎이 지고〉를 재구성한 이 영화의 현장을 촬영하게 된 사진가는 여러 겹의 리얼리티에 항쟁을 재구성하여 기억을 구축한다. 3천 명 이상의 광주시민들이 영화의 일부인 금남로 항쟁의 재연 촬영에 자발적으로 참여해 시위대, 진압경찰, 동원된 군인의 역할을 맡았는데, 시민들 중 일부는 실제로 사건을 경험한 사람들이었다.[14] 이처럼 직접 경험과, 전 세대의 기억과 기존의 자료들을 통해 만들어진 사후기억(postmemory)이 공존하는 가운데, 시민 배우들의 연기가 펼쳐졌고,[15] 감독은 군인과 경찰 복장을 한 100여 명의 배우를 군중에 배치시켜 영화적 효과를 고조시켰다. 허구적 프레임에 구축된 영화의 리얼리티를 또 하나의 리얼리티가 감싸는데, 항쟁의 진실 규명을 촉구하는 서명을 받기 위해 모인 시민단체와 혹시 실제 시위로 번질 것을 우려해 정부에서 파견한 3백여 명의 경찰들도 배치되어 있었다.[16] 서로 다른 의도를 가진 사람들이 실제 사건의 현장에 모여 각자의 역할을 수행하는 가운데, 작가는 재연 장면뿐 아니라 전체

13　Sallie Yea, "Cultural Politics of Place in Kwangju City and South Chŏlla Province" *Contentious Kwangju: The May 18 Uprising in Korea's Past and Present*, pp. 109-131.

14　"How Gwangju Story Was Realized," http://www.heinkuhnoh.com/inc/kwangju.html (2018년 3월 11일 접속)

15　Marianne Hirsch, "The Generation of Postmemory," *Poetics Today* vol. 29, no. 1, 2008, pp. 103-128.

16　Young Min Moon, "Confronting Resurgence of the Trauma: Gwangju Story," http://www.heinkuhnoh.com/index.html?d1=04&d2=01&d3=106&lang=eng (2018년 5월 21일 접속)

현장을 촬영했다. 배우들은 촬영 중이 아닐 때에도 마치 실제 시위현장에 있는 것처럼 카메라를 향해 포즈를 취했고, 따라서 결과물인 사진은 모두 진지한 얼굴을 한 인물들로 채워졌다.

영화의 회상 장면들이 항쟁을 사실적으로 보여주고 있는 반면, 오형근의 사진들에는 1980년 5월의 광주를 상징하는 요소들인 혼란스러운 시위 현장, 유혈이 낭자한 진압 장면, 사체, 폭력의 잔해보다는 사소한 장면들이 가득하다. 아들과 딸의 손을 잡고 있는 아버지나 촬영 현장에 나타난 평상복 차림의 구경꾼에게서 영웅적인 시위대, 결백한 희생자들이 만드는 드라마틱한 스토리나 거대한 진실을 연상하기는 힘들다. 역사적 사건을 후대에 완벽히 재현하는 것이 여러 차원에서 불가능하다는 것과 별개로, 사진가는 그 외의 요소들을 표현하는 것에 관심이 있는 듯하다. 연구자는 이러한 의미의 모호함을 이 프로젝트가 제작된 1990년대 중반의 맥락에서 읽고자 한다. 전술하였듯 1980년 당시 공식적인 기록 이외에 항쟁과 관련한 자료가 자유롭게 생산, 배포되지 못했으므로, 이 시기에는 널리 유통될 만한 견고한 내러티브가 부재한 상태였다. 따라서 이 사건의 역사적인 의미와 위치 역시 확정되지 않은 상태였고, 〈광주이야기〉의 이미지들이 명확하고 구체적인 의미를 갖지 않고 부유하는 것을 이와 연관시킬 수 있는 것이다. 이들은 파편적인 자료들과 개인의 기억에 의존하여, 완전히 다른 정치적 맥락에서 다시 쓰이고 있는 사건에 대한 명확한 해석을 유보하고 텅 빈 상태 그대로를 제시하고 있다.

〈광주이야기〉에서 매체는 대상을 단순히 기록하는 것을 넘어 여러 겹의 허구적 구조로 모호한 내러티브를 구축하는 데 적극적으로 기여한다. 사진사가 케이트 알버스(Kate Palmer Albers)가 사진이 역사를 명확하게 기록하면서도 동시에 그 의미가 맥락에 깊이 좌우되어 역사적인 진실을 전달하지 못할 수도 있다고 주장하였듯,[17] 오형근의

'매체'를 확장하다

사진은 대상을 기록하지만 역사를 증언하는 역할을 수행하지 않는 이중적인 역할을 하고 있다. 이는 원래의 사건이 소설을 거쳐 영화로 가공되고, 사진이 이를 또 재맥락화하는 여러 겹의 허구적 구조와 관련이 있다. 그런가 하면 실제 사건을 기반으로, 그것을 경험했던 사람들이 재연에 참여하고 있다는 점, 실제 장소에서 촬영되었다는 점에서는 사실성을 띠고 있기도 하다. 이처럼 실제와 허구, 과거와 현재가 교차되는 가운데, 어떤 것이 만들어진 이야기이고 어떤 부분이 연출된 것인가는 쉽게 구별되지 않는데, 이는 일견 중립적인 다큐멘터리 스타일을 차용하면서 사진이 재현하고 있는 사건의 진실을 전달할 것이라는 믿음을 저버리는 방식으로 인한 것이다.[18] '장교를 연기하며 총을 든 배우'와 '가짜 탱크 위에 고등학생 자원 연기자'와 같은 캡션이 지시적

17 Kate Palmer Albers, "Introduction," *Uncertain Histories: Accumulation, Inaccessibility, and Doubt in Contemporary Photography*, Oakland: University of California Press, 2015, pp. 3-17.

18 '다큐멘터리'라는 용어는 1926년 영국의 영화감독 존 그리어슨(John Grierson)이 로버트 플래허티(Robert Flaherty)의 영화 모아나(Moana)를 논하기 위해 처음 사용한 이래 영화 뿐 아니라 사진에도 적용되어 왔다. 그리어슨은 다큐멘터리 영화가 사람들을 교육하고 설득하기 위한 도구가 되어야 한다고 믿었다. 다큐멘터리 사진의 계보는 미국의 남북 전쟁(the American Civil War, 1861-65)을 기록했던 매튜 브래디(Mathew Brady), 1880년대 뉴욕의 로어 이스트 사이드(Lower East Side)의 빈민가를 기록했던 자콥 리스(Jacob Riis)와 20세기 초반 미성년 노동의 현장을 기록하여 사회 변화의 계기를 마련하고자 했던 루이스 하인(Lewis Hine)의 작업으로 거슬러 올라간다. 보다 널리 알려진 '다큐멘터리 사진'의 개념은 1930년대 대공황기에 정책 홍보를 위해 농업안정국(Farm Security Administration)이 진행하고 워커 에반스(Walker Evans), 도로시아 랭(Dorothea Lange)등이 참여한 다큐멘터리 사진 프로젝트와 더불어 형성되었다. 다큐멘터리의 객관적 기록성과 사진가의 주관적 표현, 사회 참여적 기능, 예술과의 관계 등에 대해 그 복합적 개념과 다양한 실행 사례들이 존재하는 가운데, 공통적으로는 실재하는 대상을 있는 그대로 기록하는 스트레이트 사진 기법을 전제로 하고 있다. Anne Wilkes Tucker, "Photographic Facts and Thirties America," *Observations: Essays on Documentary Photography*, ed. David Featherstone, Carmel: The Friends of Photography Bookstore, 1984, pp. 40-55.

그림 2 오형근, 〈장교를 연기하며 총을 든 배우, 1995년 9월 27일〉, 광주이야기, 1995.

그림 3 오형근, 〈가짜 탱크 위에 고등학생 자원 연기자, 1995년 9월 28일〉, 광주이야기, 1995.

그림 4 오형근, 〈두 명의 경찰관, 1995년 9월 30일〉, 광주이야기, 1995.

'매체'를 확장하다

인 기능을 하는 듯하나, 〈두 명의 경찰관, 1995년 9월 30일〉 같은 사진에서는 이 역시 혼란스러워진다(그림 2-4). 이들은 실제 경찰관인가, 아니면 경찰을 연기하는 시민 배우들인가? 1980년의 항쟁과, 그것을 창조적 허구를 더해 금남로에서 재연하는 한편, 동시에 시민들이 학살자의 처벌 특별법 제정을 위해 서명운동을 벌이고 있는 1995년의 현재가 공존하는 사진의 리얼리티에서 광주민주화운동은 여전히 진행중인 사건이다. 여러 겹으로 구축된 구조 안에 항쟁을 재구성하여 기록한 사진은 프로젝트와 실제 사건 모두에 대해 명확한 진실을 전달하기를 거부하고 의미를 유예시킨다.

한편 〈광주이야기〉는 저널리즘의 외양을 차용한 듯하나 동시에 장르의 관습을 저버리고 있다. 불안정한 상태의 역사를 논의하는 이 사진들은 극적이지 않은 장면을 포착하여 파편적인 정보를 전달하고, 몰입을 방해하는 장치들을 통해 그 의미를 관람자의 비판적인 역할로 열어놓는다. 이는 앞서 예로 든 리얼리즘 사진들과 극명히 대조되는 점으로, 세계화의 흐름에서 진행된 동시대 사진의 변화와도 관계가 있다. 사진사가 제프리 배첸(Geoffrey Batchen)은 〈광주이야기〉와 호주의 역사를 다룬 앤 패런(Anne Ferran)의 〈세상에서 사라진(Lost to Worlds)〉(2001)과 레바논 내전을 다룬 왈리드 라드/아틀라스 그룹(Walid Raad and The Atlas Group)의 작업 등 유사한 사례들을 통해 비극을 재현하는 동시대 사진의 경향을 다루는데, 이는 한국 사진이 더 이상 특정한 문화권의 절대적인 영향하에 있지 않고 동시대의 흐름과 함께 하고 있다는 것을 반영한다.[19] 서울올림픽(1988)은 군사정권이 국제사회를 의식하여 민주화운동을 무력으로 탄압할 수 없었던

19 Geoffrey Batchen, "Looking Askance," *Picturing Atrocity: Photography in Crisis*, London: Reaktion Books, 2012, pp. 227–239.

구실이 되었을 뿐 아니라,[20] 나라의 전반적인 기반시설을 확충하고 전 세계에 한국을 알리게 된 결정적 계기였다. 또한 올림픽이 준 모멘텀과 베를린 장벽이 붕괴되고(1989), 소비에트 연방이 해체되는(1991) 국제정세가 맞물려 경제, 문화, 외교의 장을 넓힌 시기이기도 하다. 따라서 타 문화가 국내로 급속도로 유입되었을 뿐 아니라, 1980년대 말 해외여행과 유학이 자유화되면서 한국 문화가 외부와 직접적으로 교류하며 근본적인 변화가 촉진되었다. 이는 다른 어떤 영역에서보다도 사진계의 변화에서 두드러진다. 사진가들의 노력, 사진과 미술계 전반의 흐름에 따라 다양한 주제와 형식적 실험들이 등장하게 되고, 1993년 국립현대미술관으로 순회한 휘트니 비엔날레와 1995년 제1회 광주비엔날레를 계기로 사진은 장르 간의 경계가 모호해진 현대미술의 일부로 자리하게 된다.[21]

─────

20 Hyun Choe & Jiyoung Kim, "South Korea's Democratization Movements, 1980–1987: Political Structure, Political Opportunity, and Framing," *Inter–Asia Cultural Studies*, vol. 13, no. 1, 2012, pp. 55–68.

21 1988년에 열린 《사진, 새 시좌》(5. 18–6. 17, 서울 워커힐 미술관)전은 사진계의 흐름을 바꾼 주요한 계기로 널리 꼽힌다. 사진가 구본창이 기획하고 구본창, 김대수, 이규철, 이주용, 임영균, 최강호, 하봉호, 한옥란이 참여했다. 전시 도록 서문에서 육명심은 이들을 식민 시대가 끝난 1950년대에 태어나 영상 언어를 접하며 자라났으며, 해외 유학을 통해 국제적인 사진의 흐름을 접하게 된 세대로 이전 세대와 차별화한다. 사진 평론가 진동선은 이 전시가 새로운 조형 언어를 도입한 것 이외에도, 사진이 미술관의 영역으로 진입하는 전기를 마련하였고, 기획전의 중요성과 심포지엄 등의 학술행사 및 이벤트로 연결되는 새로운 전시 문화의 패러다임을 구축했다는 점을 그 의의로 평가한다. 그는 사진과 관련하여 미술계에서 일어난 중요한 전환점으로 두 개의 전시를 꼽는다. 해외 사진 작가들(낸 골딘, 에멧 고윈, 신디 셔먼, 샌디 스코글런드, 마이크/더그 스탄)의 작업을 한국사진가(강운구, 구본창, 김대수, 김장섭, 배영우, 이정진, 주명덕, 황규태)와 함께 전시했던 경주 선재미술관의 《사진, 오늘의 위상》(1995. 3. 31–5. 31)전, 그리고 제1회 《광주비엔날레–경계를 넘어서》가 그것인데, 이 둘이 국제 미술계에서 사진이 어떻게 다뤄지고 현대미술의 한 장르로서 자리하고 있는지 확인시켜주었다는 것이다. 연구자는 여기에 1993년 서울로 순회했던 《휘트니비엔날레》(1993. 3. 4–6. 20, 뉴욕 휘트니 미술관, 7. 31–9. 8, 국립현대미술관)를 더하고자 한다. 정체성의 정치학(Identity Politics)와

2. 역사의 상징들을 해체하기: 조습의 〈묻지마〉

한국사의 주요 순간을 다루고 있는 조습의 〈묻지마〉 시리즈 (2005) 역시 한국 사진의 변화를 보여주는 좋은 예인데, 그의 이미지 들은 〈광주이야기〉와 흥미로운 대조를 이룬다. 〈광주이야기〉가 여러 겹으로 이뤄진 리얼리티를 무표정한 표면 아래로 숨기고 있는 반면, 신디 셔먼(Cindy Sherman)이나 야스마사 모리무라(Yasumasa Morimura), 혹은 쳉 광치(Tseng Kwong Chi)를 떠올리게 하는 조습의 떠들 썩한 사진들은 연출이 전면으로 드러나는 "명백한 불신의 시스템"[22] 을 구축하고 있다. 또한 이들은 종종 현대사를 상징해 온 순간들을 재 구성하여, 기존의 역사를 해체하고 있다는 점에서도 차이점을 보인다. 이처럼 현저히 다른 접근방식에도 불구하고 이 둘 모두는 참조하는 사건들을 충실하게 재현하고 신뢰할 만한 내러티브를 만들어내는데 관심이 없다는 점에서 공통점을 가진다. 사진, 그리고 그것이 재현하 는 역사의 진실성에 의심을 드리우는 이들의 작업은 또한 매체를 보 다 확장된 차원에서 활용하고 있다. 사진 매체가 단순히 이미 존재하 는 대상을 기록하기보다는, 의도하는 효과를 만들어내기 위한 전체 과

다문화주의(Multiculturalism)로 대변되던 당시 미국 문화를 반영한 이 전시는 장르 간 의 경계를 넘어 반전통적인 매체들이 적극적으로 활용된 전시였고, 사진도 그 중 하나였 다. 제1회 광주비엔날레는 주제의 측면에서나, 전시를 기획한 주체의 측면 모두에서 휘 트니비엔날레 서울순회전의 영향을 크게 받았다는 것이 중론이다. 따라서 광주비엔날 레 초대전에서 인지되었던 사진의 위상은 휘트니비엔날레 서울전으로 거슬러 올라갈 수 있다. 육명심, 「새 세대에 거는 새로운 기대」, 『사진, 새 시좌』, 워커힐 미술관, 1988; 진 동선, 「현대성의 불꽃 〈88사진, 새 시좌전〉」, 『한국 현대사진의 흐름: 1980-2000』, 아카 이브북스, 2005, pp. 24-36; 「현대미술로서의 사진 〈95 사진, 오늘의 위상전〉」 같은 책, pp. 116-12; 김진아, 「전지구화 시대의 전시 확산과 문화 번역: 1993년 휘트니비엔날레 서울전」, 『현대미술학 논문집』 제11호, 현대미술학회, 2007, pp. 91-135.

22 Yong-do Jeong, "The System of Belief or Not; That Is Not the Problem of Yours; JoSeub's World of Disbelief" http://joseub.com/texts/007.html (2017년 12월 17일 접속)

정을 매개한다는 점에서 이들의 사진은 T.J. 데이모스(T.J. Demos)가 말한 "퍼포먼스적 사진(Performative Photography)"으로 볼 수 있다.[23]

이 시리즈에서 작가는 느슨한 구성과 과장된 퍼포먼스를 내세워 과거의 순간들을 재연한다. 그 과정에서 이들이 지녀온 역사적 중요성이 희석되고 사소한 장면으로 전락하는데, 이는 궁극적으로 군사정권 하에서 오랫동안 주입되었던 엄숙하고 영웅적인 역사의 내러티브와 애국주의를 전복시키는 것으로 읽을 수 있다.[24] 이 시리즈를 구성하는 〈더글라스 맥아더〉를 보면, 군복을 입고 가발, 레이밴 선글라스를 장착한 작가가 개울에 비스듬히 서서 카메라를 응시하고 있으며, 또 다른 이미지에서는 비슷한 복장을 한 다른 군인들과 맨발로 개울에서 달려나가고 있다(그림 5-6).

주지하다시피, 더글라스 맥아더 사령관은 한국전쟁 중, 불가능에 가까워 보였던 인천상륙작전(1950. 9. 15-19)을 성공시켜 유엔군과 한국군이 38선 이북으로 북진할 수 있는 계기를 마련한 인물이다. 이로 인해 그는 한국사에서 영웅적인 인물로 자리하게 되었는데, 맥아더의 사망 앞에 박정희 대통령이 그를 "우리 한국인의 가슴 속에 아로새겨진 영원한 벗"이며, "공산주의자들로부터 우리 조국의 자유와 독립을 수호함으로써 극동의 평화와 인류의 자유를 위한 불후한 무훈을 남겼다"[25]고 추도한 것에서 이를 확인할 수 있다. 또한 인천 자유공원

23 T.J. Demos, "Introduction: The Ends of Photography," *Vitamin Ph*: *New Perspectives in Photography*, London & New York: Phaidon, 2006, pp. 6-10.

24 Youngsook Choi, "Subversive Portraits of National Heroism in Contemporary Korean Photography," *Trans–Asia Photography Review*, vol.2, no.1, 2011, http://hdl.handle.net/2027/spo.7977573.0002.104 (2017년 8월 12일 접속)

25 대통령 박정희, 「추도사」, 1964. 4. 11 국가기록원; 조성훈, 「인천상륙작전을 전후한 맥아더 역할의 재평가」, 『정신문화연구』, 제29권 제3호, 한국학중앙연구원 2006, p. 134에서 재인용.

그림 5 조습, 〈더글라스 맥아더
연작 01〉, 2005, 디지털 라이트
젯 프린트.

ⓒ 조습

ⓒ 조습

그림 6 조습, 〈더글라스 맥아더 연작 02〉, 2005, 디지털 라이트 젯 프린트.

에 서 있는 맥아더 동상의 존재에 여러 학자와 단체들이 문제를 제기해온 것은 그가 한국사에서 차지해온 중요한 위치를 역설적으로 확인시켜준다.[26] 이처럼 그는 한 명의 군인이 아니라 한국전쟁 자체, 더 나아가 반공사상, 한국과 미국과의 관계 등 상징적인 의미를 수반하는 인물이다. 그러나 조습이 연기한 맥아더에게서는 한 국가를 공산주의에서 지켜낸 민족의 은인이 지닐법한 영웅적인 면모가 전혀 보이지 않는다. 가발, 군복, 무기 등의 소품들은 조잡해 보이고, 퍼포머들의 표정이나 몸짓은 과장되어 있으며, 심지어 신체적 조건 역시 맥아더의 그것과는 거리가 멀어 보인다. 배경 역시 정교함과는 거리가 멀기 때문에, 이 장면들이 연출된 것임을 알아차리는 것은 어렵지 않다. 비슷한 맥락에서 이 시리즈는 5·16군사정변을 노래방에서 우스꽝스럽게 재구성하고, 누더기를 입은 채 배회하는 남성으로 6·25전쟁을 하찮게 묘사한다. 따라서, 전쟁의 애국주의 내러티브나, '민족혁명' 세력들이 내세웠던 반공주의, 자주경제 재건, 민주공화국의 토대 건설 등의 가치들은 역사적 무게감을 박탈당하고 희화화된다.[27]

조습의 작업에 대한 기존의 글들은 전술한 내용과 연장선상에서, "한국 사회를 떠받쳐 왔던 의식과 가치 체계들에 대한 총체적인 불신", "한국 현대사를 거쳐간 폭력의 상징들을 패러디", "일상에 깊숙히 침투해 있는 군사문화와 권위주의의 흔적을 들추어내기" 등 그가 풍자한 대상을 논한 것이 대부분이다.[28] 반면 작가가 포토저널리즘을

26 같은 글, p. 135.
27 박태균, 「5·16: 혁명이길 원하는 쿠데타」, 『박태균의 이슈 한국사』, 창비, 2015, pp. 356-394.
28 정영도, 「사랑과 믿음의 코미디」, 2001, http://joseub.com/pdf/joseub-01.pdf (2017년 10월 4일 접속); 박평종, 「조습-풍자와 조롱의 정치학」, 『매혹하는 사진: 한국현대사진의 새로운 탐색』, 포토넷, 2011, pp. 172-189.

'매체'를 확장하다

참조하여 활용하고 있는 방식을 분석한 글은 거의 전무한데,[29] 역사의 구축된 속성, 그리고 그것에 사진이 기여해 온 방식 모두를 효과적으로 드러내어 이들을 탈신화화하는 데 기여한다는 점에서 보다 상세한 논의가 필요하다. 〈정복〉은 조 로젠탈(Joe Rosenthal)이 1945년 2월 23일 촬영한 이오지마 섬에 미군들이 성조기를 꽂는 흑백 사진을 참조하여, 이 사진을 상징적으로 만든 요소들을 적극적으로 해체한다(그림 7). 로젠탈의 사진은 바람에 흔들리는 성조기가 화면을 대각선으로 분할하는 역동적인 구도, 얼굴이 가려진 군인들이 하나의 무리를 이루어 추상화되는 구성으로 인해 특정한 시공간을 초월해 영웅적 애국심과 승리를 상징하는 아이콘으로 자리잡아 널리 소비되었다.[30] 반면, 재연된 사진에서는 한 국가의 정체성을 상징하는 국기가 잘려나가 보이지 않아 이들이 무엇을 정복했는지 모호해진다. 교련복을 입은 인물들은 화면 전체에 분산되어 배치되어 있고, 카메라는 가까운 거리에서 이들의 표정을 포착하고 있다. 이처럼 산만한 구성과 더불어, 진지하거나 애국심에 충만해 있기보다는 그저 피곤하고 지루해 보이는 이들의 얼굴은 사진을 원본 사진에서 두드러지는 응축된 에너지와 정반대

29　임근준의 평론글이 〈묻지 마〉 시리즈와 보도사진의 연관성을 언급하고 있으나, 구체적인 이미지 분석보다는 포괄적 차원에서, 원전으로 삼는 보도사진이 있는 경우와 그렇지 않은 경우가 뒤섞여 전자의 아우라가 무력화되고 있음을 언급하고 있다. 「힘센 우상을 타고 넘는 얼간망둥이의 예술」, 『크레이지아트, 메이드 인 코리아』, 웅진씽크빅, 2006, pp. 224-245.

30　1945년 퓰리처 상을 수상한 이 사진은 우표, 포스터로 제작되었고, 워싱턴 D.C.에서 해병대 전쟁기념비로 제작되어 널리 소비되었다. Ruth Ben-Ghiat, "Why 70-year-old Iwo Jima Photo Became Iconic," *CNN* (Feb 23, 2015), http://www.cnn.com/2015/02/22/opinion/ben-ghiat-iwo-jima-anniversary/ (2017년 2월 7일 접속), Joe Rosenthal and the Flag-Rasing on Iwo Jima, *Pulizer Prizes* http://www.pulitzer.org/article/joe-rosenthal-and-flag-raising-iwo-jima (2018년 5월 29일 접속)

그림 7 조습, 〈정복〉, 2005, 디지털 라이트 젯 프린트.

에 위치시킨다. 이처럼 〈정복〉은 포토저널리즘의 맥락에서 사진의 의미가 관습에 의해 구축된 것임을 드러낼 뿐 아니라, 재현된 사건이 갖는 상징적 의미 역시 약화시킨다.

〈김현희〉 역시 비슷한 맥락에서 1987년 대한항공 858편 폭파사건의 범인인 김현희의 체포 장면을 담은 보도사진을 패러디하고 있다.[31] 국내로 송환된 북한 공작원은 입에 흰 테이프를 붙인 채 수사관들에게 붙들려 무기력한 모습으로 압송되고 있는데, 사진 속에서 그녀는 폭파사건을 자행한 테러범으로 보이기보다는 연약한 여성으로 묘

31 1987년 11월 29일 이라크 바그다드에서 출발해 UAE 아부다비를 경유하여 한국 서울로 향하던 대한항공 858편 보잉 707기가 인도양 상공에서 교신이 끊기고, 탑승자 115명이 실종되었다. 김현희가 대통령 선거를 하루 앞둔 12월 15일 송환되었다는 점에서, 당시 정권이 북풍(北風)을 일으켜 선거에 영향을 끼치려 했다는 의견이 지배적이다.

'매체'를 확장하다

사되었다. 일견 자연스러워 보이는 이 사진의 요소들은 〈김현희〉에서
는 또다시 해체된다. 주변 인물들의 과장된 분장과 제스처, 얼굴 표정
이 강조된 퍼포먼스는 원본 사진의 드라마틱한 분위기를 만들어내는
여러 요소들 간의 조화를 파괴하는데, 이는 원본 사진이 갖는 신빙성
과 이 사건이 지녀온 의미에 대해서도 의문을 제기하도록 만든다. 결
정적인 순간이 도래하기를 기다려 카메라로 기록하는 것이 아니라, 적
극적으로 장면을 재구성해 내는 조습의 방법론은 이 작업을 넘어 저
널리즘 사진 전체의 구축된 속성에 대해서도 환기시키는 역할을 하게
된다.[32] 이처럼 〈묻지마〉의 퍼포먼스적 사진들은 상징적인 인물과 사
건을 해체적으로 재연하여 투명한 기록의 매체로서의 사진에 대한 믿
음, 그리고 그것을 통해 재현되어 온 역사와 그것이 지탱해 온 이데올
로기에 흠집을 낸다.

<center>✳︎✳︎</center>

　　1980년대 말 이래 급격히 변화한 한국사회의 흐름과 더불어 동시
대 사진 역시 폭넓은 주제와 형식으로 그 영역을 확장시켜 왔고, 1990
년대 중반 이후 동시대 미술과 보다 밀접한 관계를 맺으며 진행되어
왔다. 이 글은 현대사를 재해석하여 재연한 동시대 사진의 예들에 주
목했는데 이는 민주화, 세계화된 한국의 정치, 사회, 문화적 변화를 총
체적으로 보여주는 좋은 예이기 때문이다. 20여 년간 지속되었던 군
부독재하에서 자유롭게 논할 수 없었던 현대사의 주요한 순간들은 예

32　Henri Cartier-Bresson, "The Decisvie Moment," *Photography in Print: Writings
　　from 1816-The Present*, ed. Vicki Goldberg Albuquerque: University of New
　　Mexico Press, 1988, pp. 384-386.

술가들이 다루기 적합한 소재들 중 하나였다. 해외 문화, 특히 미술, 전시, 이론 등을 널리 접하게 된 사진가들이 새로운 사진 언어를 활용하게 된 것도 다큐멘터리 스타일이 지배해온 사진계의 변화를 촉진시킨 또다른 요인이다. 논의된 사진가들은 단순히 과거를 반복하여 뒤늦은 기록물을 만들고 노스탤지아를 만들어내기보다는 현재 맥락에서 이를 재해석하는데,[33] 참조한 사건의 주요한 순간을 명확히 보여주기를 거부하거나, 과장된 방식으로 패러디하는 방식을 통해 동시대 사진과 사회가 겪어온 그간의 침묵과 급진적인 변화를 구체화하고, 역사를 새로운 눈으로 바라보도록 개입한다.

이 과정에서 사진과 그것이 매개해 온 역사적 기억의 불안정성이 드러나고 있다. 매체의 초창기부터 사진은 자연을 기계적으로 기록한 낙인(imprint)으로 인식되어 왔으며, 계몽과 사회개혁을 위한 객관적 기록, 관찰의 도구로도 인식, 활용되어 왔다.[34] 동시에 사진의 역사의 한편에는 조작, 연출된 이미지가 가득하며, 때로는 노골적으로 거짓을 전달한 사례들이 즐비하다.[35] 한편 여러 학자들이 주장하였듯, 특정한 과거에 대한 공식적, 집단적 기억은 과거에 대한 논의의 현재적 기준이면서 동시에 당대의 맥락에 따라 끊임없이 재평가, 수정되는 양

33 Kathy Kubicki, "Reinventing History: Warren Neidich, Photography, Re-enactment, and Contemporary Event Culture," *Visual Resources* vol. 26, no. 2, 2010, pp. 167-178.

34 Donna Gustafson and Andrés Mario Zervigón, "Introduction," *Subjective Objective: A Century of Social Photography*, eds. Gustafson and Zervigón, Munich: Hirmer Verlaq GmbH, 2017, pp. 15-25.

35 Geoffrey Batchen, "Ectoplasm: Photography in the Digital Age," *Overexposed: Essays on Contemporary Photography*, ed. Carol Squiers, New York: The New Press, 1999, pp. 9-23, Sabin T. Kriebel and Andrés Mario Zervigón, "Introduction," *Photography and Doubt*, eds. Kriebel and Zervigón, London and New York: Routledge, 2017, pp. 1-8.

'매체'를 확장하다

가적인 속성을 지녔다.[36] 이러한 요소들을 잘 드러내는 오형근의 〈광주이야기〉와 조습의 〈묻지마〉에서 사진은 기록을 통해 의혹과 불신을 만들어 내는데, 이는 관람자가 재현된 사건을 비판적으로 해석하도록 유도할 뿐 아니라, 궁극적으로 달라진 맥락에서 과거를 새로운 눈으로 바라보도록 하는 생산적인 역할을 수행한다. 사건과 재현된 이미지, 그 의미 간에 어떠한 투명성도 보장하지 않는 이들 작업은 공식적인 역사가 남긴 틈을 메우고, 사진 이미지와 역사를 서술하는 또 하나의 방식을 제공한다. 2017년 새로운 정부가 출범한 이래, 변화한 정치적 환경하에서 제주 4·3사건과 5·18광주민주화항쟁, 보다 최근의 세월호 침몰 사고(2014) 등 과거의 사건들을 재조명하는 움직임들이 두드러지고, 미술의 영역에서도 역시 집단적 기억과 역사적 풍경이 새로이 쓰이고 있다. 사진가들이 과거를 재해석하여 새로운 역사적 담론을 구축하는 데 참여하는 방식을 다룬 이 글이 동시대 사진을 이해하는 데에 작게나마 도움이 되기를 기대한다.

36　Edward S.Casey, "Public Memory in Place and Time," *Framing Public Memory*, ed. Kendall R. Phillips, Tuscaloosa: University of Alabama Press, 2004, pp. 17–44.

한국의 디지털 아트 전시:
증강현실에서 가상공간까지

이지언

1.

4차 산업혁명의 기술혁신이 진행되고 있는 가운데 예술과 결합되고 있는 디지털 기술을 실현하는 전시에 대한 논의를 하고자 한다. 이를 통해 현재 예술의 지형도와 한국 미술의 흐름을 조망해 보는 것은 미래의 예술에 대한 호기심을 충족할 수 있을 것이다. 현재 미술 전시는 다양한 공간에서 열리고 있으며 가상현실 미술관이나 갤러리는 현재 다양한 형태로 오프라인과 연동, 혹은 독자적으로 구축되었다. 디지털 기술의 비약적인 발전으로 전시의 형태도 증강현실을 이용하거나 가상현실에서 실현되는 경우가 많아지고 있으며 이 중에서도 최근 한국에서 진행되고 있는 증강현실을 이용한 전시인 디지털 아트 전시에 대해 알아보고, 동시에 해외에서 활발히 진행되고 있는 가상공간에서의 예술의 양상을 한국 예술가들과 비교하여 가까운 미래의 예술에 대한 전망을 한국의 현대미술을 중심으로 사례를 고찰하고, 철학적 분석을 통해 그 의미를 점검하고자 한다.

2. 증강현실과 가상현실에서의 전시

1) 증강현실 전시

최근 한국에서 새로운 전시형태로 디지털 아트 전시가 주목을 받고 있다. '원화와 함께하는 미디어 전시'라는 주제로《바람을 그리다: 신윤복, 정선》전시(2017. 11. 24-2018. 5. 24)가 동대문디자인플라자(DDP) 디자인 박물관에서 열리고 있다.

"전시는 원작과 미디어, 사람과 기술의 조화를 꿈꿉니다. 첨단 미디어가 300년 전 선조들의 숨결을 살려 우리에게 보냅니다. 관람객이 다가가야 하는 전시가 아니라, 작품이 다가오는 전시입니다. 조선의 바람을 그린 두 거장이 만난 자리 첨단 미디어를 거쳐 우리에게 다가온 명작 속 옛 이야기에 귀 기울여 보십시오."[1]라고 큐레이터는 언급하면서 원작을 감상하는 젊은층을 겨냥하여 원작을 더욱 생동감 있는 전시의 방식으로 구성을 시도하고 있다. 실제로 소셜 네트워크 서비스(SNS)에 의하면 상당히 긍정적인 평가가 주를 이루고 있는 것을 볼 수 있으며 디지털 미디어 세대의 감수성과 상상력에 밀착되어 다가가는 전시로서 성공을 거두고 있다. 신윤복의 화첩을 역동적인 영상으로 만들거나 정선의 진경산수를 현대의 이미지와 중첩시킨 영상은 사람들로 하여금 호기심을 불러일으킨다.

다음 전시로는 본다빈치 뮤지엄에서 열리는《모네 빛을 그리다 II》(2017. 11. 24-2018. 5. 24)를 살펴본다. 앞선 전시가 원화가 준비되어 있고, 미디어로 활력을 불어넣는 구조라면《모네 빛을 그리다 II》전시는 디지털 기술로 만들어낸 컨버전스 아트로 원화 없이 영상과 사운드로만 이루어진 전시이다. 특히 이 전시는 원화가 아님에도 불구하

1 http://www.ddp.or.kr /main 2018년 4월 14일 접속.

고 시민들이나 전공자들의 관심을 크게 불러 있으켰고, 올해 시즌2로 연장전시까지 하게 되었다. 이번 컨셉은 모네가 가장 사랑했던 공간인 지베르니 정원을 중심으로 그림을 역동적으로 재현하고 있다. 전시기획자에 의해서 새롭게 구성된 모네전은 발터 벤야민(Walter Benjamin, 1892-1940)의 논문 「기술복제 시대의 예술작품」에서 언급한 아우라의 문제가 이제는 크게 문제되지 않고 오히려 기술과 전시의 기획의 결합으로 인해 예술감상의 지평이 아우라의 개념을 변화시키고 있음을 알 수 있다.

모네전 이전에 《반 고흐 인사이드》는 '문화서울역 284'에서 2016년 많은 관심을 받으며 제주도에서도 전시를 이어가고 있다. 이 전시는 특히 고흐의 '밤의 카페'를 가상현실로 만들어 그림 속을 걸어볼 수 있는 체험을 제공하였다. 음악과 고흐 그림을 조화시켜 새로운 개념의 전시형태를 만들어낸 것이다. 이는 기존의 한국 작가들이 디지털 미디어를 회화에 접목시키는 것보다 깊은 몰입감을 제공한다는 특징을 가진다. 이러한 전시의 특징은 관람객이 평균적으로 전시장에서 그림을 보는 시간보다 오래 전시 공간에 머물면서 즐긴다는 특성을 발견할 수 있다.

필자는 현재 전시의 형태 중 디지털 아트 전시를 주목할 만한 현상이라고 본다. 모네나 고흐 전시의 경우 원화를 압도하는 새로운 보기문화를 해상도 높은 스크린으로 창출함으로써 새로운 시각경험의 세계를 열어주었다. 긴장감을 가지고 원화에 집중하는 화이트 큐브에서의 전시관람 태도에서 전시 공간에서 더 머물면서 자신의 감정을 마음껏 느낄 수 있게 하는 디지털 아트 전시의 가능성은 긍정적인 전망을 가능하게 한다.

한국의 디지털 아트 전시: 증강현실에서 가상공간까지

2) 가상공간 전시

가상공간, 즉 사이버스페이스에서 전시를 하거나 예술창작을 하는 경우는 현재 해외에서 심층적으로 연구되고 활성화되고 있다. 이야기와 현실세계와 같은 체험을 제공하는 가상공간 체험은 인간 삶의 다양한 영역에서 구축되고 있으며 예술의 영역에도 침투하고 있다.

가상현실은 소프트웨어를 사용하는 컴퓨터 기술로 실제와 같은 이미지, 소리, 그리고 다른 감각들을 불러일으키는 현실을 모방한 환경을 재현하는 것, 그리고 사용자가 그 공간과 그곳에 존재하는 사물들과 상호작용할 수 있게 함으로써 공간에서 사용자의 신체적 현존을 시뮬레이션하는 것이다. 즉 사용자가 가상공간에서 실제로 존재하는 체험을 가능하게 하는 기술을 의미한다.

기존의 예술작품들을 3D 공간으로 재현하여 관람객이 그 속을 걸어 다닐 수 있게 하는 것이 첫 번째 형태의 대표적인 예인데, 이미 존재하고 있는 예술작품을 컴퓨터 그래픽으로 구현한다는 점에서 독창성이 떨어지고 작품의 탄생 과정에 기술적인 부분이 지배적이라는 데에서 예술적인 의미와 가치가 제한적이라고 볼 수 있다. VR이 정말로 기존의 예술계에 큰 변동을 불러일으킬 매체가 되기 위해서는 예술가들이 직접 가상현실의 공간에 들어가 기술적인 제약과 가상현실이라는 공간적 특수성 아래에서 적절한 창의성을 어떻게 구현해 내느냐가 주요 과제이다. 가상현실 자체를 도구로 하여 예술가들이 작품을 탄생시킬 수 있게 한 주요한 계기는 구글이 틸트 브러쉬(Tilt Brush)를 출시하면서부터이다. 이것은 버추얼 아트 섹션(Virtualart. Chromeexperients.com)에서 찾아볼 수 있다.

가상현실을 전시공간 자체로 경험하는 스튜디오로 닷닷다스(Dotdotdas)를 주목할 수 있다. 데미안 길레이(Damien Gilley)는 헵갤러리(Hap Gallery)[2]에서 가상현실의 전시를 시도하였다. 이들의 이미

지는 기하학적 삼차원 드로잉을 중심으로 공간감을 주어 가상현실 체험을 할 수 있게 하였다. 이러한 가상현실 예술 체험은 우리의 감각만 자극하는 것이 아니라 우리가 그 공간에 실제로 존재하는 경험을 하게 하고 사실 이 공간의 경험은 현실이다. 과거 문학이나 그림을 통해 시도했던 인간의 상상력이 VR에 구현됨으로써 새로운 예술의 장을 열게 되었다. 하지만 아쉽게도 아직 기술적인 결합이 진행 중이기 때문에 현재 한국에서 진행되는 증강현실 디지털미디어 아트와 같은 감성적이고 미학적인 작품 혹은 현대미술의 심오한 개념을 드러내는 참신한 표현의 구현이 요청된다. 마치 사진이나 영화가 상용화 되었을때와 현재 디지털 기기들의 사용이 큰 차이를 가지는 것과 마찬가지이다.

우선 가상현실을 예술화하는 데 두 가지 요소를 고려할 수 있다. 첫째는 작품을 감상하기 위해 사용하는 구글 오큘러스 리프트(Oculus Rift, 오큘러스 VR사에서 개발한 가상현실 머리 장착 디스플레이)의 상용화이다. 둘째는 구글의 틸트브러쉬이다. 이 두 개념은 감상과 창작이라는 영역이 기술적으로 변화된 영역이므로 중요하다. 예술가들이 가상현실을 이용하는 방식은 크게 증강현실과 가상공간에 직접 체험하는 방법으로 나뉜다. 증강현실은 앞서 언급했듯이 디지털 아트 전시의 형태로 현재 활성화되고 있고, 가상현실을 체험하는 것은 예술가들이 구글 틸트로 작업한 공간 이미지로 가능하다. 이때 틸트 브러쉬는 가상현실 앱으로 HTC VIVE라는 VR기기와 연동되어 사용되며, VR 기기를 통해 본 삼차원의 공간 안에서 원하는 형태를 그리고 색상을 입힐 수 있다. 이때 그린다는 것은 "그림을 조각한다(Sculpting your drawing)"라고 해석되어야 하며, 이는 몸 전체를 사용하여 공간에 이미지를 창조하는 것을 의미한다. 이론상 공간과 이미지의 크기 및 색상에

2 https://hapgallery.com/hapworks/

제한이 없다. 현실의 공간에서 재현하기 어려웠던 거의 모든 것을 그려냄으로써 그림으로 가능하던 것을 공간에 구현할 수 있게 되었다. 이때 그림은 설치미술과 같이 사물로서 삼차원의 공간에 존재하는 것처럼 경험하게 된다.

3. 한국의 가상현실 예술 현황

1) 가상공간과 게임: 이정미의 트리 오브 바빌론

가상현실 예술을 구현하는 예술가로 이정미의 '트리 오브 바빌론(Tree of Babylon)'을 주목해 볼 수 있다. 이정미는 디자이너로 가구, 인테리어, 영상을 넘나들며 독창적인 작업을 해왔다. 이정미의 회사인 이리나하트 스튜디오(Eerina Hart Studio)에서 제작된 트리 오브 바빌론은 가상공간과 게임을 결합시킨 작품이다. 이 작품은 넥슨컴퓨터박물관(이하 엔씨엠)[3]에서 실시하는 가상현실 콘텐츠 창작 활동을 후원하는 '2017 NCM Accelerator'에 '물아일체상'에 선정되어 전시되고, 삼성 기어 VR용 콘텐츠로 출시되었다. NCM에서 추진한 가상현실 프로젝트에서 VR 애니메이션 프로젝트는 욕조를 타고 바다를 항해하는 장면을 시작으로 전체적으로 분홍색 톤으로 전개되는 비주얼을 볼수 있다. 육각형의 얼굴을 한―눈, 코, 입은 없는―여성 캐릭터가 배낭을 메고 배를 타고 등대가 있는 섬에 들어가는 것을 시작으로 게임은 시작된다. 게임이 시작될 때 하트 모양의 게이트를 통해 새로운 공간을 들어가는 장면은 매우 인상적이다. 섬세한 영상이미지와 색감이 인상적인 이 가상현실 작품은 매뉴얼이 아닌 직관적으로 게임에 접근

3 넥슨 컴퓨터 박물관(Nexon Computer Museum), http://www.computerspielemuseum.de/, http://www.nexoncomputermuseum.org/

할 수 있게 한다. 디자이너로서 이미지를 구상하던 작가는 자신의 이미지가 '경험'하는 감정을 담기 위하여 가상공간에서 게임으로 자신의 이미지를 재현하는 방식을 선택하였다. 게임 '트리 오브 바빌론'은 이정미의 아이디어를 사용자들과 함께 소통할 수 있는 플랫폼으로 존재한다. '언리얼'엔진을 통해 트리 오브 바빌론을 제작하였다. 이 게임은 쉽게 접근할 수 있는 목표지향적 게임이라기보다는 다소 난해하다고 여겨질 정도로 난이도가 높다.

이러한 프로젝트가 실현가능하게 된 동기를 부여한 넥슨컴퓨터박물관의 후원은 주목해볼 만하다. NCM에서는 2016년부터 해마다 누구나 참여할 수 있는 VR 콘텐츠 공모전인 'NCM 오픈 콜(NCM OPEN CALL)'을 개최하여 콘텐츠를 현실화하는 후원이 진행되고 있다. 제한 없는 자격으로 작품을 공모할 수 있는 NCM의 프로젝트는 앞으로 가상공간에서의 예술활동 가능성을 활성화할 수 있을 것으로 기대된다.[4]

미술관이나 박물관에서 예술작품을 큐레이션하고 전시하는 경우는 일반적이지만 이처럼 가상현실 콘텐츠 창작활동을 직접적으로 후원하는 것은 선구적인 일이며, 전시 방식은 기존의 방식을 탈피하여, 예를 들면 다른 수상작인 오민랩의 좀비 슈팅 게임 '밤 스쿼드(BAAM SQUAD)'는 스팀(Steam)을 통해서 상업적으로 상용화된다. 스팀은 세계 최대 게임 유통 플랫폼으로 다수의 사용자들을 확보하고 있다. 2017년 엔씨엠 액셀러레이터(NCM Accelerator)는 총 여섯팀인 이리나 하트(Eerina Hart Studio), 오민랩(5minlab), 지피(GP), 인더백(INTHEBAG), 포인트(Point), 프리즘(Prizm)이 선정되었고 이들은 2016년 〈NCM VR 오픈콜 수상팀〉이다. 2018년 엔씨엠 액셀러레이

4 https://www.youtube.com/watch?v=OfT8Aq0fjpg

터는 해외 참가자로 '가타이 게임즈(Gattai Games)'와 '리지라인 랩스(Ridgeline Labs)'를 선정하였다. 이들은 한 해 동안 각 2만 달러를 후원받고, 또한 가타이 게임즈의 선정작 'Stifled'는 플레이스테이션 VR로 정식 출시되었고, 리지라인 랩스가 개발중인 'RoVR'은 애플 앱스토어를 통해 역시 공식적으로 출시할 예정이다. 넥슨컴퓨터박물관의 전신인 주식회사 넥슨은 일본 회사이며 현재 넥슨코리아로 한국 국적 기업으로 성장하였다. 1994년 대한민국 서울에 설립된 온라인 게임을 개발하고 서비스하는 글로벌 게임 기업이다. 1996년 최초의 온라인 게임인 '바람의 나라'로 새로운 역사를 써왔다.

2) 앱 틸트브러시를 사용한 퍼포먼스

현재 가상현실 예술가들이 가장 선호하는 앱은 틸트브러시(Tilt-brush.com)툴로 공간에서 이미지를 생성하는 프로그램을 구동하고 있다. VR 예술 퍼포먼스는 예술가가 구글 오큘러스를 착용하고 3차원 이미지를 생성하는 동안 관객들은 2차원의 스크린을 통해 작가가 어떻게 가상공간에서 작업하는지 관람하는 형태이다. 이 작품의 의미는 가상현실 기술을 이용하는 예술가의 태도에 있다. 가상현실 기술을 순수 예술의 맥락에 들여옴으로써 틸트브러시를 물감이나 붓과 같은 전통적 재료와 동일한 것으로 보고 제작하는 과정을 실시간으로 보여주는 데 있다. 이재혁의 작업은 기존의 퍼포먼스를 공연과 결합하면서 가상공간에서 작업하는 모습을 동시에 보여주는 형태를 가진다.

염동균 역시 이재혁과 마찬가지로 틸트브러시를 주로 사용하면서 퍼포먼스를 시도한다. 'HTC 바이브'를 사용하여 작가가 가상현실에서 작업하며 기업과의 협업을 적극적으로 시도한다. 염동균은 가상현실 예술가로 초창기부터 작업을 한 것으로 알려져 있다. 염동균은 아이패드를 이용한 캐리커처 작업으로 창작 활동을 시작하였고,

이후 그래피티, 트릭아트, 라이브드로잉, 퍼포먼스 등 다양한 영역에서 작업한 바 있다. 특히 틸트브러시 작가 계정에 따르면 사용시간이 2017년까지 300시간 이상이다. 염동균의 틸트브러시 퍼포먼스는 대개 상업 행사와 협업하며 기아모닝 퍼포먼스(2017), VR EXPO 오프닝 퍼포먼스(2017) 등이 있다. 이밖에도 VR 그래피티 어플 킹 스프레이(King Spay)를 사용하여 작업한다. 이 작가 역시 유튜브에서 틸트브러시를 사용한 영상을 보고 영감을 받아 작업을 시작한 것으로 보인다. 〈NVIDIA Powers Tilt Brush Art Contest on HTC Vive at PAX 2015〉가 그것이다. 이 영상은 6명의 예술가들이 작업한 영상이다. 염동균이 말하는 VR 아트의 장단점은 X축 Y축뿐만 아니라 Z축[5]까지도 공간 확장이 가능하다는 점이라고 언급한다. 기본 기기 구입하면 제작 비용이 거의 들지 않는다는 점을 든다. 단점은 작품이 데이터로 존재하므로 데이터 유실의 문제 및 관객이 온전한 작업 체험을 하기 위해서는 3차원 경험을 위한 장치들이 요구된다는 점이다. 이 점은 관람에 있어 장점이 될 수도 있는데 미술관이나 특정한 장소에 가지 않고서도 VR 작품을 체험할 수 있기 때문이다. 이제는 예술의 제작은 물론 배포, 관람에 이르기까지 혁신적인 변화를 통해 예술을 체험하는 시대가 도래하였다. 2017년 VR 시장은 본격적인 상용화의 길로 들어서는데 우선 구글의 컨텐츠는 물론 다양한 VR 제작자들을 통해 환경이 개선되었다. 그리고 일반인들이 오큘러스 리프트, 바이브 등의 기구들을 구입할 수 있게 되었다. 또한 그래픽이나 멀티플레이가 지원되어 연출력이 향상됨으로써 게임 컨텐츠의 질이 높아지고 이에 따라 예술가 및 영상컨텐츠 제작자들의 적극적인 활용이 가능하게 되었다.

5 캐드에서 주로 사용하며 회전에 대한 변수를 의미.

3) VR제작자의 퍼포먼스

최석영은 가상현실 예술가의 중요한 작업으로 가상현실 컨텐츠를 만드는 것에 주목한다. 이 점에서 이정미의 게임 그래픽과 유사한 의미를 만드는데, 독특한 것은 가상으로 만든 작품을 3D 프린터로 출력하여 조각작품으로 만들기도 한다는 점에서 기존의 순수예술과의 연관성을 가진다. 독특하게 최석영 작가는 동물과 사람의 감정을 치유하는 심리치료에 가상현실의 가능성을 시도하며 이를 예술적으로 변화시키고자 한다. 심리치료 컨텐츠로 혹등고래를 살리는 캠페인 VR, 토종 꿀벌을 살리는 꿀벌놀이터 VR, 제주도의 원시림을 배경으로 '치유의 숲'을 표현한 심리치유 VR 등이 있다.

이상으로 현재 한국에서 가상현실을 사용하여 작업하는 작가들을 살펴보았다. 필자는 이정미 작가의 작품을 가상현실의 본질에 가장 잘 접근한 작업이라고 생각한다. 그 이유는 작가 자신이 가상현실을 프로그래밍하고 게임의 형식으로 과거의 관람자 개념인 사용자의 참여를 유도하기 때문이다. 현재 가상현실 앱이나 툴을 이용하여 작업하는 작가들은 엄밀하게 보자면 증강현실과 가상현실을 결합하는 형태를 보여준다고 할 수 있다. 하지만 이 둘 모두 예술의 표현이라는 관점에서 받아들여질 수 있다. 가상현실 예술은 특별히 물리적인 공간이 필요하지 않으므로 전통적인 박물관이나 갤러리가 필요하지 않다. 따라서 SNS 플랫폼을 중심으로 사용자의 접속이 더욱 중요하게 된다.

구글은 최근 60명의 예술가, 화가, 만화가, 디자이너 등 다양한 분야의 예술가들을 위한 레지던스 프로그램을 실시했다. 이 예술가들은 틸트브러쉬 앱을 사용하여 창작물을 만드는 프로젝트에 참여하였다.[6] 과거에는 예술가들이 기술을 발견하고 발전시켜 예술의 경향

6 https://www.youtube.com/watch?v=LBJPIgNXUDI

을 주도하였다면 현재는 많은 부분 개발된 기술을 예술가들이 습득하고 받아들이는 과정을 경험하기도 한다는 것이 가상현실 예술을 통해 확인할 수 있다.

4. 가상현실 예술의 철학적 분석

지금까지 현재 진행되고 있는 가상현실 예술의 상황과 한국에서 이루어지고 있는 활동을 살펴보았다. 필자는 미학의 관점에서 이러한 현상을 두 가지 관점에서 분석할 수 있다. 첫째는 존 듀이(John Dewey, 1859–1952)의 '하나의 경험'에 대한 논의이고, 둘째는 프레드리히 실러(F. V. Schiller, 1759–1805)의 '놀이 충동'에 대한 논의이다.[7] 프래그머티스트인 듀이의 예술론의 핵심인 하나의 경험에 대한 것은 『경험과 자연』(1925), 『경험으로서 예술』(1934)의 두 저서에서 발견할 수 있다.

듀이의 경험은 인간을 다른 유기체화는 다른 존재가 되게 하는 특별한 것이다. 듀이는 위대한 예술에 영원한 속성이 있다면 완전한 경험을 위해 끊임없이 새롭게 되는 도구성(instrumentality)[8]에 있다고 본다. 도구성에 관련하여 듀이는 특히 과학이 예술의 수단이라고 보았고, 그 이유는 과학이 예술에 있어 지적 요소를 이루기 때문이다. 듀이는 미적 요소와 지적 요소를 유기적으로 통합하는 데 관심이 있었고, 예술이 과학이 성취하는 결과물일 수 있다고 봄으로써, 예술은 감각과 지적인 것의 결합이라고 보았다. 듀이의 미학은 하나의 사건으로서 '경험'을 통해서 인생의 순간을 각성하는 것과 같은 체험이라는 점에

7 놀이충동은 유희충동으로 해석되기도 하며, 필자는 본 글에서 놀이충동으로 사용한다. 원전의 맥락에 따라 유희충동을 사용한 부분이 있음을 일러둔다.

8 John Dewey, *Art as Experience*, p. 324.

서 특수성을 획득한다. 이처럼 듀이의 경험인 '미적 경험'은 인간의 경험에서 미적 지위를 성취하는 것으로 예술에서 중요하다. 듀이의 경험은 살아 있는 생명체와 환경 조건의 상호작용으로 삶의 과정에서 일어나는 생성의 과정이다. 이는 반복이 아닌 성장의 의미인데, 성장은 저항과 갈등의 과정을 거치면서 이루어진다. 듀이의 경험은 하나의 경험(an experience)은 삶과 연관된 적극적 경험이며, 사건으로서 경험인 동시에 미적인 것과 연결되는 경험이다. 가상현실 예술은 직접 체험해야 완성되는 속성을 가지고 있기 때문에 듀이의 사건으로서 경험과 밀접한 관련이 있다. 듀이가 주장했던 일상적인 삶의 과정들과 미적 경험의 연속성을 회복한다는 의미에서 가상현실 예술은 현실의 연장인 동시에 현실을 토대로 생성되는 또 다른 세계라는 점에서 중요하다. 듀이는 예술을 행위 혹은 제작의 과정으로 드러내는 것[9]이라고 보면서 예술이 단지 기술이 아니고 성장을 중요한 기준으로 본다. 듀이에게 미적 경험이 없는 예술작품은 단지 잘 만들어진 생산품에 다름 아니다. 이는 가상현실 예술은 직접 기술을 통해 체험한다는 점에서 듀이가 언급하는 사건으로서의 체험, 즉 하나의 경험을 설명하는 중요한 예라고 할 수 있다.

　가상현실 예술에 대한 유의미한 철학적 분석으로 실러의 놀이충동을 논의할 수 있다. 예술과 놀이 혹은 유희에 관한 연관성은 예술이론의 영역에서 꾸준히 연구되어 왔지만 디지털 기술사회에서 기술을 중심으로 진행되는 예술의 경우 놀이의 개념을 적용하기에는 많은 반론들이 제기되어 왔다. 예술의 속성에 놀이/유희의 개념이 연결된다는 점에는 이견이 없지만 이 두 개념이 동일시되는 경우는 제시하기가 쉽지는 않았다. 그 때문에 '관조', '관람'이라는 태도로 예술작품을

9　AE, p. 47.

보는 전통적 관습은 칸트의 무관심적 태도나 거리를 유지하는 비평의 태도를 지향하였다. 하지만 가상현실 예술은 체험적인 경험을 필요로 하기 때문에 듀이의 하나의 경험을 설명하기 위해서는 프래그머티즘 미학의 중요한 토대라 할 수 있는 실러의 놀이 충동을 이해할 필요가 있다. 즉 가상현실 예술에서 체험, 특히 미적 체험은 놀이충동을 통해 이해할 수 있다. 실러는 감각충동, 즉 감각적인 것과 형식충동, 즉 형식의 원리 사이에 유희충동을 상정하여 가상적 존재 상태가 가능하다고 보았다. 즉, 유희충동은 가상적 존재 상태에서 발현되며 이는 미적인 존재 상태가 된다. 즉 실러의 미적 교육의 핵심은 유희충동의 체험을 생생하게 하여 형식충동과 감각충동이 조화롭게 되도록 하는 과정이다. 즉, 놀이충동은 인간의 이성과 감성이 어떻게 조화되는지 설명할 수 있는 용어가 된다. 감각충동과 형식충동의 갈등과 충돌, 경쟁, 조화는 한 인간이 인격을 구성하는 데 균형을 잡게 한다. 이 충동이 변증법적인 통합과정인 놀이를 통해 변화할 때 인간은 진정한 아름다움의 삶의 형식을 획득하게 된다. 놀이충동에 대해 실러는 다음과 같이 언급한다. "이성은 초월적 근거에서 다음과 같이 요구한다. 즉 질료충동과 형식충동 사이에는 하나의 결속, 즉 유희충동이 있어야 한다. 왜냐하면 단지 현실과 형식, 우연성과 필연성, 겪음과 자유의 결합만이 인간성의 개념을 완성시키기 때문이다."[10]

실러는 궁극적으로 인간의 존엄을 구현하기 위해서 미적 교육이 필요하며 이때 중요한 필요조건으로 유희를 말하는 것이다. "인간은 그 말의 완전한 의미에서 인간인 경우에만 유희하며, 그는 유희하는 한에서만 오로지 온전한 인간이다."[11] 유희란 단순히 즐거움만을 추구

10 F.V. Schiller, J. Weiss (1794). *The Aesthetic Letters*, Book on Demand Ltd., 2013. chap. 15.

하는 개념은 아니다. 우리가 예술을 즐기고, 놀이와 같이 여긴다는 것은 이처럼 중요한 매개의 과정이 개입되는 것이다.

가상현실 예술은 기본적으로 게임의 속성을 내포한다. 물론 앞서 소개한 구글 틸트브러시를 이용한 창작자들의 작업은 순수예술의 연장선상에서 퍼포먼스 아트나 새로운 기술을 실험하는 표현기법으로 볼 수 있지만 이정미 작가나 최석영 작가같이 직접 프로그램으로 만들면서 자신의 영역을 표현하는 것에서 이재혁, 염동균 작가와 같이 기존에 준비되어 있는 앱을 활용하여 자신의 예술과 표현의 영역을 넓히고 있는 두 가지 작업 방식을 검토할 수 있다. 이처럼 작업 방식은 조금 상이하더라도 이들이 추구하는 가상현실을 통해 작업을 하는 방식은 특별한 경험으로서 유희충동을 뒷받침하는 귀납적 증거가 된다.

**

현재 한국에서 진행되고 있는 가상현실 및 증강현실 예술은 아직 실험적인 초기 단계이다. 해외에서는 구글사의 기획으로 예술가들에게 예술적 앱을 사용하며 작품을 할 수 있는 기회를 제공하고 있다. 예술의 질은 아직 기술을 제한적으로 사용하는 예술가들의 숙련도 및 이해도에 의해서 좌우되고 있다. 물론 예술과 기술의 결합에서 기술의 최고치를 예술에 구현할 필요는 없다고 생각한다. 또한 미학적 완성도는 오히려 의료, 교육, 항공, 군사등 다양한 실용 영역에서 놀라울 만큼 섬세하고 아름답게 구현되고 있다.

예술의 영역에서 최소의 가상현실 기술로 최대의 예술 개념을 보여줄 수 있지만 현재 기술의 특성상 일단 보편화되면 새로움과 신

11 앞의 책.

선함이 사라지면서 지속 가능한 예술의 표현 영역으로 인간의 마음을 혁신할지는 아직 실험단계이다. 그럼에도 불구하고 놀랍게 발전하는 기술적 변화는 예술가들에게 많은 영감과 작업에 대한 개념을 변화하게 할 것이다. 가상현실 예술은 미술의 역사에서 볼 수 있듯이 인간의 상상력을 극대화할 수 있는 새로운 기술과의 만남이라고 말할 수 있으며, 이차원과 삼차원의 공간에서 구현하기 어려웠던 Z축의 개념 등을 통해 공간에서 다양한 측면의 경험을 가능하게 함으로써 기존에 가능하지 않았던 표현이 실현되게 되었다. 예를 들어 에셔(M. C. Escher, 1898–1972)의 작품을 가상현실로 구현한다면 삼차원에서 구현되기 어려웠던 에셔의 그래픽을 공간에서 이해해보고 체험할 수 있는 놀라운 경험을 할 수 있을지 모른다. 또한 이러한 경험을 단순한 보기가 아니라 게임의 형태로 이야기를 이어가는 컨텐츠를 더해 간다면 사용자들의 참여가 훨씬 극대화되면서 협업이 가능해질 것이다.

필자는 미래의 예술로 디지털 아트가 핵심적으로 발전할 것이라는 주장을 한 바 있다.[12] 이러한 주제의 의미는 현대 예술의 본질이 기술에 의해 형태뿐만 아니라 인간과 세계의 관계에 있어 인간의 본질 및 예술의 본질을 크게 변화시키며 혁신성을 보여준다는 것에 있었다. 즉, 디지털 아트는 기술에 수반되는 예술이라기보다 오히려 인간의 인문학적 상상력을 시지각/공간적으로 구현하려는 의지의 발현이 극대화되는 지점이 될 수 있는 기술의 집약체이다.

앞으로 디지털 기술이 예술 및 교육적 인프라로 사회적으로 구축될 수 있는 계기가 함께 수반된다면 예술의 표현과 경험에 있어서 가상현실과 증강현실은 미래의 의미 있는 예술의 영역이 될 수 있을 것이다.

12　이지언, 「디지털 아트(Digital Art) 미학 연구–퍼스(C. S. Peirce)의 기호학을 중심으로」, 이화여자대학교, 2010, 박사학위논문.

05 '제도'를 생각하다

근대 공립학교나 미술관에서의 미술교육이 사진영상과 같은 이미지 복제기술을 통해 미술 대중화에 크게 기여했듯이, 교육매체로서 텔레비전도 큰 잠재력을 지닌다. 국내 지상파 텔레비전 미술 프로그램을 분석한 결과 텔레비전이 미술 대중화의 효과적 매체가 되려면, 대중의 선택권과 접근성, 매체의 쌍방향성, 시각문화 해독력 등과 관련된 과제를 해결해야 한다.

서울시 창작공간 정책에 있어서의 쟁점은 작업공간지원과 지역재생이라는 두 정책의 양립가능성이다. 이 둘은 철저히 분리되면서도 협력적 거버넌스 체계를 구비해야 하는데 입주작가의 커뮤니티 아트 참여, 창작공간의 자생적 커뮤니티 형성, 정책 연계를 위한 다양한 협의체 형성, 지역사회 쟁점의 정책의제화 등이 그 구체적 대안이다.

미술관과 미술시장 속에 국가 공권력과 행정시스템을 개입하는 것이 관료제화 현상이다. 이는 관리되는 미술을 출현시키고, 예술가를 과소화된 주체와 타율적인 존재로 전락시키며, 검열의 제도적 일상화를 초래한다. 국민의 책무성을 근거로 미술계가 국가 권력에 의해 통제되어 왔다면 이제라도 그에 대한 거부를 심각하게 고려해 봐야 한다.

텔레비전 프로그램을 통한 미술의 대중화: 국내 사례를 중심으로

안혜리

최근 우리나라에서 문화예술을 향유하고자 하는 대중의 욕구가 매우 높아지고 있다. 2016년도 우리 국민들의 문화향수 실태에 대한 조사보고서를 살펴보면, 대중의 문화예술 행사 참여율은 2003년부터 2016년까지 꾸준히 증가하고 있는 추세이지만, 미술 분야의 행사 참여율은 매우 낮다.[1] 왜 우리나라 대중의 미술 행사 참여율이 낮을까? 이는 미술의 창작자(생산자)와 향유자(소비자)로서 대중이 느끼는 거리감 때문이 아닐까 한다. 연구자는 미술을 전공하지 않은 대학생 대상의 강의에서 초·중·고 시절 미술 수업에서 어떤 경험을 했는지 묻

* 이 글은 안혜리, 『미술사학보』, 제47집(2016. 12)에 게재한 논문을 수정·보완한 것임을 밝혀둔다.

1 문화예술행사 관람률은 2003년 62.4%에서 2016년 78.3%로 15.9%가 증가하였다. 문화예술행사 분야별(문학, 미술, 서양음악, 전통예술, 연극, 뮤지컬, 무용, 영화, 대중음악/연예) 관람률 중 미술 행사 관람률 12.8%는 네 번째로 높지만, 가장 높은 영화 관람률 73.3%에 비해 상대적으로 매우 낮다. 문화체육관광부, 『2016 문화향수실태조사』 2016, pp. 23–24.(출처: 문화체육관광부 홈페이지 http://www.mcst.go.kr/web/s_data/research/researchView.jsp?pSeq=1663)

곤 하는데, 대다수의 비전공 성인들은 "그림을 잘 그리지 못했기 때문에 미술 시간이 가장 싫었다" 또는 "미술은 몇몇 잘 그리는 사람들만의 전유물이었다"라고 대답하면서 부정적인 감정을 토로했다. 이런 반응들은 여태까지 초·중등 미술교육이 미술 실기 쪽으로 너무 기울어 있었던 것 때문이며, 그 결과 실기 능력이 부족한 대중에게 미술은 자기와 무관한 영역이라는 인식을 심어주고 말았다. 최근에 감상교육의 중요성이 강조되고 있지만, 고급미술만을 미술의 전부인 것처럼 가르쳐온 탓에 대중의 뇌리 속에는 미술은 뭔가 고상하고 세련된 것, 재력과 여유가 있는 소수의 사람들이 누리는 것이라는 생각이 숨어 있다. 과연 대중이 미술에 더 친근하게 다가가도록 하는 효과적인 방안은 없을까? 이 연구는 텔레비전의 미술 프로그램에서 그 해답을 찾아보고자 한다. 왜냐하면, 텔레비전과 라디오를 통해 문화예술 분야를 이용한 경험이 90%가 넘어 컴퓨터와 스마트 기기의 이용률보다 훨씬 높기 때문이다.[2] 따라서 미술 대중화의 관점에서 텔레비전 방송이 어떤 노력을 하고 있으며, 어떤 방향으로 나아가고 있는지 살펴볼 필요가 있다. 현재까지 국내 텔레비전 미술 프로그램에 관한 선행연구는 프로그램 현황 조사에 관한 연구 또는 특정 프로그램에 대한 기호학적 분석에 관한 연구에 국한된다.[3]

　　이 연구의 목적은 국내 텔레비전 프로그램 사례를 분석해봄으로써 텔레비전 매체를 통한 대중화의 과제를 제안하는 데 있으며, 연구

2　텔레비전과 라디오를 통해 문화예술 분야를 이용한 경험이 91.9%이고, PC/노트북이 21.0%, 스마트기기가 28.4%, 비디오/DVD/CD플레이어가 4.2%이다. 문화체육관광부, 앞의 글, p. 35.

3　김호정, 「TV 미술교육 프로그램 현황 조사연구」, 1996; 김현정, 「텔레비전 미술교육 방송의 기호학적 분석: 웬디수녀의 그림 이야기를 중심으로」 2001; 이윤경, 「텔레비전 미술교육 프로그램의 기호학적 분석: '야-미술이 보인다'와 '만들어 볼까요'를 중심으로」, 2007 참고.

　　　　　　　　　　　　　　　　　　　　　'제도'를 생각하다

내용은 크게 세 부분으로 나뉜다. 첫째, 미술교육이 미술 대중화 현상의 견인차 역할을 해왔다는 관점에서, 사진과 같이 이미지의 기계 복제를 가능케 한 영상매체가 교육매체로서 미술교육에 기여한 점을 알아본다. 둘째, 미술 대중화를 위한 교육매체로서 텔레비전의 잠재력을 짚어보고, 국내 주요 지상파 방송사의 텔레비전 미술 프로그램 사례를 조사해 편성시간, 내용 구성과 형식을 파악한다. 셋째, 기존 텔레비전 미술 프로그램 사례 분석을 통해 문제점을 분석해보고, 오늘날 텔레비전 변화에 따른 과제와 미술 대중화 방안에 대해 논의한다.

미술 대중화의 견인차, 미술교육과 영상매체

1. 미술 대중화 현상

현대 미술에서 가장 눈에 두드러지는 현상은 미술 대중화라고 볼 수 있으며, 미술 대중화 논의의 역사적 배경은 서구의 근대화 과정에 의한 대중(mass)과 대중사회(mass society)의 출현이라고 할 수 있다. 산업혁명 이후 대중의 개념은 대량 생산 체제에 의해 동질적인 문화를 누리며 미적 취향과 안목이 평준화된 대중으로 나타나며,[4] 대중매체가 확산하는 저급한 문화에 빠져 고급문화를 타락시키는 집단으로서 개념화되었다.[5] 1950년대 이후 이러한 대중 개념은 미국을 중심으로 더욱 강화되었다가 2000년대 이후에 대중은 '다중(multitude)' 곧

4 스페인의 철학자 호세 오르테가 이 가세트(Jose Ortega y Gasett)가 그의 저서 『대중의 반역(Le Ribelion de la Massa)』에서 제시한 개념으로 평균인(average man)이라는 뜻을 포함한다. 손봉호, 「대중과 문화」, 『현상과 인식』, 2(4), 1978, p. 55.
5 이러한 관점은 알렉시스 드 토크빌, 구스타브 르봉, 칼 만하임, 오르테가 이 가세트를 거쳐 호르크하이머, 아도르노와 같은 프랑크푸르트 학파와 그 뒤를 이은 허버트 마르쿠제, 에리히 프롬 등에 이르기까지 여러 사상가의 이론으로 나타났다. 송은영, 「1970년대 후반 한국 대중사회 담론의 지형과 행방」, 『현대문학의 연구』, 53, 2014, p. 104.

서로 다른 인종, 젠더, 문화 등의 사회적 차이를 지닌 집합의 개념으로 변화되었고, 다양성을 토대로 능동적으로 행동하고 소통하는 주체로 개념화되었다.[6] 이 글에서 미술의 대중화를 논의할 때, 대중이란 근대화 초기의 대중보다는 오늘날의 다중이란 개념으로 보는 것이 적절하며, 대개 예술을 전공하거나 예술 분야에 종사하는 전문가가 아닌 일반인을 지칭하기 위한 개념으로 사용한다.

그렇다면, 미술 대중화란 무엇을 의미하는가? 일반적으로 미술 대중화는 "미술이 널리 퍼져 친숙하게 되는 현상", 즉 "미술이 수용자인 대중에게 가까이 다가가고 이들의 자발적인 참여가 이루어지는 현상"을 말한다.[7] 이는 대중이 미술문화를 공유하고 향유할 수 있는 기회를 더 많이 갖게 되고, 미술에 대한 안목과 문화 역량이 길러진다는 것을 의미한다. 국내에서 미술의 대중화에 대한 담론은 1990년대 중반부터 비평적인 차원과 학술적인 차원에서 간헐적으로 이루어져 왔다. 먼저, 비평적인 차원에서의 대중화 논의는 월간지 『미술세계』가 주최한 두 번의 좌담회에서 본격적으로 이루어졌다.[8] 다음으로, 학술적인 차원에서의 미술 대중화와 관련된 논의는 미술 대중화의 의미와 양상, 대중매체에 나타난 미술 대중화 현상을 중점적으로 고찰한 성민우의 연구가 있다.[9]

6 　윤수종, 『네그리·하트의 제국, 다중, 공통체 읽기』, 세창미디어, 2015.

7 　성민우, 「미술의 대중화의 의미와 양상에 관한 고찰」, 『미술교육논총』, 24(1), 2010, p. 280.

8 　1995년 좌담회는 미술에 대한 인식 개선, 미술작품에 대한 접근성 향상, 미술정책과 미술교육의 필요성 등에 초점을 맞췄다. 김진호 외, 「특별좌담 미술과 대중화」, 『미술세계』, 129(1995). 2003년 좌담회는 미술 생활화를 실현하기 위해 대중의 감상 수준을 높이는 미술 강좌, 미술관과 갤러리의 전시 및 경영을 지원하는 전시 및 경영을 지원하는 미술정책 등을 제안하였다. 미술세계 편집부, 「특별좌담, '미술의 생활화'를 위한 노력이 시급하다」 『미술세계』, 225(2003). pp. 34-40 참조.

9 　성민우, 앞의 글; 성민우, 「종합일간지 미술기사 분석으로 본 한국사회의 미술 대중화」,

　　　　　　　　　　　　　　　　　　　　　　　　'제도'를 생각하다

성민우에 의하면, 미술의 대중화 현상은 미술 개념의 변화, 미술관 정책의 변화, 대중매체, 미술시장, 미술교육이라는 다섯 가지 맥락에서 살펴볼 수 있다.[10] 첫째, 미술 개념의 변화에 따른 미술 대중화이다. 서구 사회의 문화가 모더니즘에서 포스트모더니즘으로 이행함에 따라 미술의 개념은 상류층 고급문화의 산물로서의 작품 자체보다는 일상적 삶의 영역과 대중문화(시각문화)를 포함하는 방향으로 변화하게 되었고, 그 결과 미술은 대중에게 더 가까이 다가가게 되었다. 둘째, 미술관 정책의 변화에 따른 미술 대중화이다. 오늘날의 미술관은 변화된 미술 개념에 기초하여 대중에게 의미 있는 경험과 다양한 교육 프로그램과 서비스를 제공하는 복합문화공간으로 변모되었고, 문화예술정책도 대중의 욕구에 부응하는 향유자 중심으로 전환되었다. 셋째, 대중매체를 통한 미술 대중화이다. 미술에 대한 대중의 관심과 욕구가 증대됨에 따라 미술관 밖에서도 대중은 각종 신문과 잡지 및 서적, 라디오와 텔레비전, 인터넷 등의 매체를 통해 미술 이미지와 정보에 접속하고 있다. 특히, 2000년대 이후 대중을 대상으로 미술 작품을 쉽게 설명해주는 미술 교양서적 출판의 붐은 미술 대중화 현상을 확연히 보여준다.[11] 넷째, 미술시장을 통한 미술 대중화이다. 과거에는 일부 부유층의 전유물로 여겨졌던 미술품 소장이 아트페어와 미술품 경매 및 대여 등의 미술시장을 통해 대중에게 점점 친근하게 다가가고 있다. 예를 들어, 작가의 미술품 판로 개척 및 대중의 미술품 소장 문화를 확산하기 위해 문화체육관광부 산하 예술경영지원센터가 2015년부터 운영하는 '작가 미술장터 개설 지원' 사업은 중저가 위주

『미술교육논총』, 26(2), 2012.

10 성민우, 앞의 글, 2010, p. 285. 성민우는 이 다섯 가지를 미술 대중화의 "양상"이라고 보았으나 이 연구에서는 미술 대중화의 맥락으로 보고자 한다.

11 박영택, 『전시장 가는 길』(마음산책, 2008), p. 285.

의 미술품 판매를 장려하고 있다.[12] 다섯째, 미술교육을 통한 미술 대중화이다. 미술 창작 및 감상은 인간의 근본적인 욕구이지만, 삶 속에서 그것을 경험하고 습득할 기회가 주어져야 개발될 수 있다. 그런 의미에서 미술교육은 미술 향유자와 애호가의 저변 확대를 위한 시발점이 되며, 앞서 언급한 대중화의 다른 양상들도 미술교육이 뒷받침되지 않으면 실제로 불가능하다고 볼 수 있다.

2. 미술 대중화를 위한 미술교육과 영상매체의 역할

이상에서 살펴본 미술 대중화의 다섯 가지 맥락 중에서 미술교육과 미술관은 그 형성 초기부터 '대중교육'이라는 비전 안에서 밀접하게 관련되어 왔다. 즉 19세기 후반에 미국 공립학교와 미술관에서 대중을 위한 미술교육이 출현하게 된 것이다. 1870년에 메사추세츠주의 공립학교는 '누구나 드로잉을 배울 수 있다'는 구호 아래 어린이들에게 영국식 드로잉 교육을 의무적으로 받게 하였다. 당시 드로잉 교육의 목적은 산업 현장에 사용될 실기 능력을 가르치는 것이었지만, 드로잉 교재에 실린 뛰어난 예시 작품을 보거나 실제 대상을 관찰하는 과정에서 대중의 "미술 리터러시(art literacy)"를 높이는 결과를 낳았다.[13] 상류층의 교양과 품위를 갖추기 위해 향유되었던 순수 미술을 노동자 계층의 자녀들에게도 가르쳤다는 것은 당시로서는 매우 획기적인 변화이자 미술이 대중화되는 계기였다고 볼 수 있다. 마찬가지로, 19세기 후반에 미국 공립(중등)학교에서 시작된 일명 '그림 학습

12 (재)예술경영지원센터(http://www.gokams.or.kr/main/main.aspx)를 통해 이 사업에 선정된 '아트바겐 착한그림 장터'의 기획자와의 인터뷰 결과, 120여 명의 작가가 500여 점의 작품을 10만 원–100만 원의 가격대에 출품해 전체 참여 작가의 약 70퍼센트가 수익을 낸 것으로 드러났다.
13 메리 앤 스탠키위츠, 안혜리 옮김, 『현대 미술교육의 뿌리』(미진사, 2014), p. 16.

'제도'를 생각하다

(picture study)'으로 불리던 감상교육은 대중의 미적 취향과 안목을 높이는 데 공헌하였다. 당시에는 일반 대중이 생활 속에서 미술작품을 보고 소유한다는 것은 매우 드문 일이었으나 하프톤 사진 인쇄술의 혁신을 바탕으로 미술작품의 복제 이미지를 실은 감상교재 및 잡지, 환등기 슬라이드가 보급되었으며, 작품의 복제 이미지들이 교실 벽을 장식하고 미화하는 데 사용되기 시작하였다.[14] 초창기 미국의 미술관들도 영국의 미술관이 지향한 대중교육의 이상을 따랐으며, 거기에는 서로 다른 네 가지 입장, 즉 미술사적 사실에 대한 교육, 감상능력 개발을 위한 교육, 일상생활에서 미술의 역할에 대한 교육, 예술과 인문학을 결합한 학제적 교육이 공존하였다.[15] 각각의 목표를 구체적으로 실천하기 위해 미술관들은 전시해설사, 복제품 전시, 지역사회와의 연계, 학교 연계 감상교육 프로그램 등을 고안하였으며, 효과적인 대중교육을 위해 전시 안내지, 설명판, 환등기 등을 도입하였다.

대중을 위한 미술교육이라는 목표는 20세기 프랑스의 학교와 미술관에도 계승되었다. 그 예로서 1930년대 프랑스 좌익 연합세력이 세운 인민전선 정부의 '만인을 위한 미술' 정책을 들 수 있다.[16] 그것은 대중을 위한 문화 정책으로서 부르주아와 엘리트 계급의 전유물이었던 미술관의 문턱을 낮춤으로써 대중의 접근성을 높이고자 하였으며, 그 구체적인 실천 사항으로 학생 무료 입장, 노동자들을 위한 야간 관람과 전시 설명, 미술 입문 강연과 실기 교실, 학교 순회 교육을 도

14 스탠키위츠, 앞의 책. pp. 203-204. 미술사가들의 작품 연구라는 전문적인 필요를 충족하기 위해 형성된 사진 산업은 학교와 대중에게도 대량의 복제품을 판매하게 되었다. 『페리잡지(*Perry Magazine*)』와 『학교미술(*School Art*)』 등이 미술교사들이 필요로 하는 복제 이미지를 공급하였다.

15 스탠키위츠, 앞의 책, p. 208.

16 김승환, 「1930년대 후반 프랑스 미술의 '만인을 위한 미술' 혹은 '미술의 대중화' 이념」, 『현대미술사연구』 16, 2004, p. 263.

입하였다.[17] 또한, '만인을 위한 미술' 정책은 초·중등 공립학교의 미술교육을 개선하기 위해 교양교육 차원에서 학교 내에 미술 복제품을 전시하고, 학생들의 미술관 관람을 적극 장려하였으며, 유치원과 초등학교 수준에서 창조성 계발에 초점을 맞추고 중등학교 수준에서 실습을 통한 묘사력과 상상력 계발에 초점을 두었다.

　　서구에서 미술 대중화가 학교와 미술관이라는 공공 제도 및 기관 등의 사회 체제를 중심으로 전개된 것과 달리, 국내의 미술 대중화는 그에 대해 관심과 실천 의지가 있었던 미술가 개인이나 집단을 중심으로 이루어졌다. 그 운동은 1920년대에 일본의 프롤레타리아 문화 운동과 미술 운동에 영향을 받은 김복진, 김주경과 같은 일본 유학파 미술가들이 주도하였는데,[18] 그 안에서 전개된 문학 중심의 '예술대중화 논쟁'은 미술 영역에서도 예술과 계급의 문제와 아울러 회화의 내용과 형식이 대중에게 호소하고 파고들 수 있는 방법에 대한 견해를 제안한 바 있다. 그런데, 볼셰비키 이념과의 관련성 속에서 논의되었던 일본의 미술 대중화 담론이 일제강점기의 우리나라 미술가들에게는 '민족미술론'의 틀 속에서 나타났다. 예를 들어, 인상주의의 기수였던 김주경의 이론은 '미술을 통한 대중의 계몽'을 주장한 것으로 미술의 대중화와 대중교육을 자연스럽게 연결시킨 것이며, 그 자신의 오랜 교직 경험의 산물이자 교육자로서의 자질에서 나온 것이다.[19] 또 다른 예로는, 해방 직후인 1946년 윤희순, 이인성, 박영선 등이 조직한 '조선미술동맹'의 미술 대중화 운동을 들 수 있다. 이 동맹이 채택한 강령

17　김승환, 앞의 글, pp. 268–269.
18　키타 에미코, 「프롤레타리아 美術運動에 있어서 芸術大衆化論」, 『동양미술사학』, 2, 2012, pp. 215–218.
19　이진성, 「조선미술동맹의 '이동미술전람회' 개최에 관한 연구」, 『한국근대미술사학』, 12, 2004, p. 73.

과 행동을 살펴보면, "미술의 계몽운동과 아울러 일반 대중생활에 미술을 침투시킴에 노력함"을 내세웠고, 기관지인 『조형예술』을 발행하고 미술 강연회와 강습회를 열며 정기 전람회와 소품전이나 이동전(移動展)을 열도록 제안한 바 있다.[20] 동맹원이었던 김기창은 특히 감수성이 예민한 학생 중심의 미술 대중화 운동을 제안하면서 교육적 측면을 강조하였다. 학교 미술교재 제작, 계몽적 미술잡지 발간, 초·중등학교 방학 중 미술강습회, 학교연합 미술전람회를 통해 미술지식과 감상안(심미안)을 키워야 한다고 주장한 대목은 매우 구체적이고 현실적인 방안으로 여겨진다.[21]

　　이상의 역사적 맥락을 살펴볼 때, 미술의 대중화와 미술교육은 불가분의 관계임을 알 수 있는데, 밀접한 관련성과 아울러 눈에 띄는 것은 미술교육의 매체로서 사진영상 기술에 기반한 복제 이미지가 미술 대중화에 중요한 역할을 했다는 점이다. 서구 근대기의 학교와 미술관 맥락에서 미술작품의 사진복제 이미지와 그것을 실은 대중잡지, 전시 안내지, 설명판, 환등기 등은 대중이 미술에 더 가까이 다가가고 대중의 취향과 안목과 교양을 기르는 데 중요한 수단이 되었다. 이러한 사실은 우리나라의 근대기에 전개된 미술 대중화 운동에서도 동일하게 발견된다.

20　이진성, 앞의 글, pp. 180–181.
21　이진성, 앞의 글, p. 187.

미술 대중화와 텔레비전

1. 미술교육 매체로서의 텔레비전

텔레비전은 그 어원상 '멀리(tele)' 있는 것을 '볼 수(vision)' 있게 해주는 원격 시청 기기를 가리키며, 시·공간의 단절을 극복하여 더 정확하게 빠르게 감각적으로 정보를 전달하는 영상 매체이다.[22] 또한, 초기 텔레비전은 라디오와 영화 등의 기존 매체의 속성과 움직임 등이 모두 결합된 매체로서 강력한 힘을 자랑한다. 최근에 다양한 매체와 플랫폼을 넘나드는 트랜스 미디어 환경으로 인해, 과거에 텔레비전이 누렸던 대중의 관심이 상대적으로 약화되었으나, 디지털화와 인터넷과의 융합으로 인해 텔레비전의 새로운 가능성이 논의되고 있고, 여전히 "개인, 가족, 사회 전반에 걸쳐 커다란 영향력"을 발휘하는 것으로 인식되고 있다.[23]

텔레비전은 대중의 일상적 '오락과 휴식' 수단이자 집단이 '공유하는 문화적 경험'을 제공해준다. 이는 『2016 국민여가활동조사』에서 보듯이, 대중의 주된 여가 활동으로서 텔레비전 시청(95.8%)이 가장 많았다는 결과를 통해서도 알 수 있다.[24] 특히, 텔레비전은 대중의 예술 향유에 적지 않은 영향력을 제공하고 있다. 『2016 문화향수실태조사』에 따르면, 대중이 문화예술행사를 관람하는 매체로 텔레비전과 라디오(91.9%)의 비중이 가장 크고, 그 다음이 스마트폰과 태블릿 PC

22 Edmund B. Feldman, *Thinking about Art* (Englewood Cliffs, New Jersey: Prentice-Hall, Inc., 1985), p. 443.

23 주창윤·최영묵, 『텔레비전 화면깨기』(한울, 2001)를 전규찬, 「'포스트 텔레비전론'의 교차점」, 『TV 이후의 텔레비전: 포스트 대중매체 시대의 텔레비전 문화 정경』(한울, 2012), p. 23에서 재인용.

24 문화체육관광부, 『2016 국민여가활동조사』, 2016, p. 77. (출처: 문화체육관광부 홈페이지http://www.mcst.go.kr/web/s_data/research/researchView.jsp?pSeq=1662)

등의 스마트기기(28.4%)인 것으로 나타났다.[25] 이상의 결과들은 미술 대중화를 위한 교육매체로서 텔레비전의 잠재력을 보여준다.

　　텔레비전을 활용한 미술교육이라고 하면, 크게 초·중등학교의 미술교육을 목적으로 하는 방송과 대중의 미술교양 증진을 목적으로 하는 방송으로 나눌 수 있다. 우선, 국외 사례 중에서 미국의 초·중등학교를 위해 1960년대에 개발된 〈이미지와 사물들(Images and Things)〉과 1980년대에 제작된 〈텔레비전 예술 입문서(Television Primer in the Arts)〉 등의 방송 프로그램을 들 수 있다. 창작(실기)뿐 아니라 미술사와 비평도 체계적으로 가르쳐야 한다는 당시 미술교육계의 주장을 반영하여 전자는 미술비평과 미술사 내용을, 후자는 미적 지각, 미술의 원리, 비평 용어와 관련된 내용을 제공하였다.[26] 반면, 미국의 일반 대중을 위해 개발된 텔레비전 프로그램에는 미국 PBS가 방영한 〈그리기의 즐거움(The Joy of Painting)〉(1983–1994)과 영국 BBC에서 방영한 〈웬디 수녀의 그림 이야기(Sister Wendy's Story of Painting)〉(1990년대) 등이 있다. 전자는 밥 로스(Bob Ross)가 유화 풍경화 그리기 교습을 진행한 사례이고, 후자는 웬디 베케트(Wendy Beckett) 수녀가 서양 미술사를 재미있는 스토리텔링을 통해 풀어나간 다큐멘터리 시리즈[27]의 일부이다.

　　국내 사례의 경우도 초·중등학교 대상 프로그램과 대중을 위한 프로그램으로 나뉠 수 있다. 전자는 KBS가 1969년부터 'TV 교육방

25　문화체육관광부, 『2016 문화향수실태조사』, 2016, p. 35.

26　Hyeri Ahn, "Instructional Use of the Internet by High School Art Teachers in Missouri," Ph.D. Dissertation(2003), p. 32.

27　영국의 BBC가 제작한 대표적인 시리즈는 「웬디수녀의 오디세이」(1992), 「웬디수녀의 유럽 일주 여행」(1995), 「웬디수녀의 회화 이야기」(1996) 등이며, 그 중 「웬디수녀의 회화 이야기」는 1997년부터 미국의 PBS에 의해서 방영되었다. (출처: PBS 웹사이트 http://www.pbs.org/wgbh/sisterwendy/meet/life.html 참조).

송'이란 이름으로 초등 미술교과 프로그램을 방송한 것에서 출발하였
으나 1974년에 중단되었다가 1990년 EBS가 KBS에서 분리·개국하
게 되면서[28] 다시 학교 연계 미술교육 프로그램을 방영하게 되었다.
그 예로, 1990년대 초에 방영된 초등 저학년 대상의 프로그램 〈만들어
볼까요?〉(1993년 제작)와 고학년 대상의 〈어린이 미술교실〉(1992년 제
작)을 들 수 있다.[29] 2010년대에 방영된 〈미술 탐험대〉(2011–2016년)
는 초등학교 저학년에 눈높이를 맞춘 52부작 애니메이션 시리즈로서
'타지마할의 마법 양탄자', '8등신의 비밀', '다빈치의 발명품', '투탕
카멘의 가면' 등 유명 미술작품과 그에 얽힌 일화를 재미있는 줄거리
를 통해 풀어 가는데, 어린이와 학부모 시청자의 긍정적인 평가를 받
았다.[30] 반면, 지상파 방송의 경우, 1980년대 이전까지는 순수예술 중
심의 문화예술 프로그램의 편성을 거의 찾아보기 어려웠다가 컬러 텔
레비전이 도입된 1980년 이후부터 교양 프로그램이 강화되었으며,[31]
1990년대 초부터 문화예술 프로그램이 도입·발전하기 시작하였다.[32]
2000년 이후 문화예술에 대한 사회적 관심이 매우 커지면서 대중을
위한 텔레비전 미술(문화예술) 프로그램 다수가 제작되었다. 다음에서
지상파 방송 중심으로 그러한 미술 프로그램을 살펴보고자 한다.

28 한진만, 「한국 텔레비전 방송 프로그램 편성 추이와 특성」, 『한국 텔레비전 방송 50년』
 (한울: 2011), p. 121, p. 140 참조.
29 김호정, 「TV 미술교육 프로그램 현황 조사연구」, 이화여자대학교 석사학위청구논문,
 1996, pp. 26–42 참조.
30 〈미술 탐험대〉 게시판에 올라온 시청자 소감 참조. "정말 너무나 잘 만든 작품이고 해외
 에도 소개됐으면 좋겠어요. 아이들이 이해하기 쉬운 구성을 통해 명화의 특징에 대한 자
 세한 소개와 그 가치에 대한 교육은 웬만한 미술도서보다 낫다고 생각해요. 계속 만들어
 주세요."
31 한진만, 앞의 글, p. 127, p. 142 참조.
32 전종영, 「TV 문화예술 프로그램의 현황과 특성에 관한 연구」, 단국대학교 석사학위청구
 논문, 2010.

2. 지상파 방송사별 미술 프로그램 사례

1) KBS 사례

〈미술관 가는길〉(2003-2004년)은 'TV 문화지대'의 요일별 프로그램 중 화요일마다 방영된 프로그램이다. 이 프로그램은 김환기, 이중섭 등 유명 작가의 미술관을 탐방해 그들의 작품 세계를 조명하거나, 당시에 화제가 되었던 전시들을 탐방하는 형식의 다큐멘터리로서, 특정 연예인이 미술가와 작품에 대해 쉽고 재미있는 설명을 해주는 방식으로 진행되었다.[33]

〈디지털미술관〉(2005년)은 본래 2000년부터 방영된 KBS 위성채널의 프로그램이었는데, 2005년부터 KBS 1TV의 'TV 문화지대'로 옮기게 되었다. 근·현대와 동시대, 동·서양을 넘나들며, 순수미술과 디자인, 건축, 뉴미디어에 이르기까지 다양한 장르를 망라한 것이 특징이며, "미술과 관련된 문화 현상을 보여주는 예술 다큐멘터리"를 표방하면서 출연자의 일상의 단면들을 통해 동시대 문화 현상에 대한 시청자의 공감 코드를 찾고자 한 새로운 시도였다.[34] 예를 들어, KBS 1TV의 첫 회에서 방영한 〈문방구에는 있다〉편은 문방구를 "어린이의 문화적 욕망이 숨어 있는"[35] 문화적 장소로 탐색하고자 하였다.

〈문화지대〉(2005-2009년)는 '문화 매거진' 형식의 프로그램이며, 두 개의 시기로 구분된다. 2005년부터 2007년까지 방영된 〈문화지대, 사랑하고 즐겨라〉는 대중에게 가까운 문화를 표방하면서 '문화읽기,

33 〈미술관 가는길〉 홈페이지(http://www.kbs.co.kr/1tv/sisa/art/vod/vod,1,list,2.html) 참조.
34 서정보, 「KBS코리아 '디지털 미술관' 대중 속으로…」, 『동아일보』, 2005. 5. 4; 이광록, 앞의 글, p. 62 참조; 이광록 PD와의 인터뷰(2016년 12월 2일) 참조.
35 서정보, 앞의 글 참조.

세상읽기', '세계 & 문화 now', '화가 김점선이 간다'의 세 코너로 구성되었다.[36] 2007년부터 2009년까지 방영된 〈문화지대, 씨(C)〉는 '주변의 발굴', '스토리텔링 클럽', '아트 1330'의 세 코너로 구성되었고, 창의적인 문화 콘텐츠를 발굴한다는 사명을 내세우며[37] 실험적인 문화예술 방송을 시도했다는 점에서 호평을 받았다.

〈미술〉(2007년 3월)은 국내 최초의 미술사 다큐멘터리 5부작이다. 르네상스의 다빈치부터 인상파의 마네, 팝아트의 워홀, yBa의 허스트, 동시대 중국 미술가 장샤오강까지 미술시장의 흐름 안에서 이름을 떨친 미술가들의 진솔한 삶의 이야기를 살펴본 것으로 미술과 부(富)라는 특정 주제를 중심으로 내용을 구성함으로써 대중이 미술에 대해 친근하게 느낄 수 있도록 한 점이 장점이라고 볼 수 있다.

〈TV미술관〉(2009-2013년)[38]은 시각예술 전반에 대한 정보와 이슈를 중심으로, 보다 쉽고 재미있게 미술에 접근할 수 있는 안목과 감상의 기회를 제공하기 위한 '매거진' 형태의 프로그램이다. 전시회를 소개하는 '갤러리 인(In & 人)', 문화예술계 명사들에게 감동과 인생의 전환점이 된 작품 이야기를 풀어가는 '내 마음의 작품', 미술관 현장에서 진행하는 전문가 강좌인 '미술관 가는 길', 가볼 만한 전시를 소개하는 '전시회 안내'로 구성되었다.

〈명작 스캔들〉(2011-2012년)은 '문화 버라이어티' 프로그램을 내세우며 명작 속에 숨겨진 이야기, 시대적, 사회적 배경 등을 중심으로

36 〈문화지대, 즐기며 사랑하라〉 홈페이지(http://www.kbs.co.kr/1tv/sisa/culture/vod/1453279_22574.html) 참조.

37 〈문화지대, 씨〉 홈페이지(http://www.kbs.co.kr/1tv/sisa/culture/vod/1453279_22574.html)참조.

38 KBS 〈TV미술관〉이 이미 1990년대초에 방영된 것으로 되어 있지만, KBS 홈페이지에 의하면, 2009년에 시작된 것으로 기록되어 있어서 같은 프로그램을 재방영한 것인지 아니면, 동명의 다른 프로그램인지 불분명하다: 전종영, 앞의 글 참조.

'제도'를 생각하다

다양한 작품을 해석함으로써 시청자들의 흥미와 작품의 이해도를 높이고자 하였다. 예를 들어, 미술 관련 주제로는 '요하네스 베르메르의 〈회화의 기술〉에는 구멍이 있다?', '신사임당의 〈수박과 들쥐〉에는 자궁이 그려져 있다?' 등이 다루어졌으며, 숨은 이야기를 통해 명작을 현대의 관점에서 비평하고 토론함으로써 시청자들의 호평을 끌어내었다.

〈문화 책갈피〉(2013-2014년)는 문화에 대한 새로운 관점을 담화로 풀어가는 프로그램이다. 미술에 관한 이야기는 '김창완의 예술수다' 코너를 통해 다루었으며, 이후 문화 이슈를 이야기하는 '왈가왈부 현상소'와 공연과 전시를 소개하는 '설레는 발걸음'으로 코너 이름을 변경하였다. 2014년도에 방영된 〈미술공간 커먼센터를 이끄는 함영준〉, 〈오르세미술관展 해설콘서트〉, 〈웹툰, 한류의 기로에 서다〉, 〈사진작가 준초이〉 등은 당시 미술계의 동향을 보여주는 내용이다.

2) MBC 사례

〈문화사색〉(2005년-현재)은 MBC의 유일한 문화예술 프로그램으로 동시대 미술에 대한 새로운 정보를 제시하는 데 초점을 두며, '문화트렌트X' '아트다큐 후아유' '고전의 유혹' '문화 & 이슈'의 네 가지 코너로 구성된다. '문화트렌트X'는 화제의 전시를 찾아가 인터뷰를 진행하는 코너이고, '아트 다큐 후아유'는 차세대 유망 작가를 집중 취재하는 코너이며, '문화 & 이슈'는 문화예술계의 단신을 소개해준다. 예를 들어, '문화트렌트X'를 통해 '서울역에서 본 한국패션 100년사', '이중섭, 백년의 신화전', '에코시스템: 질 바비에전'을 소개했고, '아트다큐 후아유'를 통해 조덕현, 이길래, 성태훈 등을 다루었다.

3) SBS 사례

〈컬처클럽〉(2010년-현재)은 순수예술뿐 아니라 대중문화의 최신 경향을 같이 소개하는 문화 매거진을 표방한다. 미술가의 작업실 탐방에 초점을 둔 '예술가의 집' 코너에서 〈손으로 짓이긴 서정-서양화가 오치균〉, 〈잃어버린 동심을 떠오르게 하는 홍경택 작가의 휴식 공간〉 등이 방영되었고, 예술 현장을 방문하는 '컬처투어'를 통해 〈우리나라 최초의 인상주의 화가 오지호 화백의 볕이 드는 작업실 대공개〉가 방영된 바 있으며, 국내 문화예술 인구 확산에 기여하는 사람들을 찾아가는 '컬처人사이드' 코너에서는 〈세계 미술계를 움직이는 컬렉터-아라리오 회장 김창일〉 등이 방영되었다.

〈아트멘터리〉(2013-2016년)는 특집 다큐멘터리로서 매년 1회씩 제작·방영되었다. 〈미술만담〉(2013년)은 베니스 비엔날레 등의 국내외 미술계 화제의 현장을, 〈미술사색(美術四色)〉(2014년)은 국립현대미술관과 SBS가 주최하는 '올해의 작가상' 후보 4인을 취재한 것이며, 〈사진-기록에서 예술까지〉(2015년)는 사진전문 아트페어 '파리 포토'를 통해 사진의 역사를 추적한 것이고, 〈밥값하는 미술〉(2016년)은 현대미술의 사회적 가치에 대해 미술전문가들의 견해를 듣는 내용이다.

4) EBS 사례

EBS는 특집 다큐멘터리로 〈서양미술기행〉(2013년), 〈EBS미술기행〉(2014년), 〈한국미술기행〉(2015년)을 연속 기획한 바 있다. '미술기행'이란 제목이 암시하듯 명화에 대한 이해와 여행의 재미를 결합하고자 미대교수들이 화가의 고향이나 그림 속의 현장을 탐방하여 작가와 작품의 배경에 얽힌 이야기를 풀어가는 방식으로 구성되었다. 〈서양 미술기행〉은 알폰스 무하, 반 고흐, 고야, 베르메르, 클림트로 구성된 5부작, 〈EBS미술기행〉은 고갱, 모네와 르누아르, 달리, 다빈치, 중

국산수화, 일본 우키요에로 이루어진 총6부작, 〈한국미술기행〉은 천경자, 이중섭, 김환기, 남도 화맥으로 구성된 총4부작으로 방영되었다.

텔레비전 프로그램을 통한 미술 대중화의 과제

국내 지상파 텔레비전 방송사가 2000년대 이후 방영해 온 미술 (문화예술) 프로그램을 조사해보니 13가지 정도가 존재하였다. 공영방송인 KBS 1TV의 경우는 타 방송에 비해 미술(문화예술) 프로그램의 편 수가 세 배 정도 많았고, 미술만을 다룬 프로그램도 네 편으로 가장 많았다. 나머지 방송의 경우는 1–2편에 지나지 않았다(표 1 참조). 프로그램의 편성 시간과 방영 기간, 내용과 형식 등을 분석한 결과, 미술

표 1 국내 지상파 텔레비전 미술 프로그램의 유형(2000년–현재)

방송사	프로그램	편성 시간	방영 기간	내용 구성	형식
KBS	미술관 가는길	화 11:35 pm	2003–2004	미술	다큐멘터리
	디지털미술관	목 11:35 pm	2005	미술	다큐멘터리
	문화지대	월/금 11:30 pm	2005–2009	문화예술	매거진
	미술 (5부작)	토 8:00 pm	2007	미술	다큐멘터리
	TV미술관	목 12:40 am	2009–2013	미술	매거진
	명작 스캔들	일 10:00 am	2011–2012	문화예술	버라이어티
	문화 책갈피	월 12:30 am	2013–2014	문화예술	매거진
MBC	문화사색	수 3:10 am	2005–현재	문화예술	매거진
SBS	컬쳐클럽	목 1:05 am	2010–현재	문화예술	매거진
	아트멘터리	토/일 11:00 pm	2013/2014/2016	미술	다큐멘터리
EBS	미술기행 (서양/EBS/한국)	일 10:30 pm 월/화 7:50 pm 수/목 11:35 pm	2013/2014/2015	미술	다큐멘터리

대중화를 위한 다음과 같은 과제를 제안하고자 한다.

첫째, 텔레비전 미술 프로그램의 편성 수가 부족하고, EBS를 제외하고는 대중이 시청하기 어려운 시간대에 편성되어 있는 경우가 많아 대중의 선택권과 접근성이 제약을 받고 있다. 이는 텔레비전 방송이 출발할 때부터 교양 프로그램보다는 시청률이 높은 오락 프로그램 편성에 치중한 결과로 나타난 현상이다. 문화예술 프로그램이 이처럼 푸대접을 받는 상황이다 보니, 유능한 PD들이 이런 프로그램을 선뜻 맡지 않으려 하는 것도 문제이다. 이제라도 국내 방송사들은 시청률에만 급급해 미술 프로그램 제작을 등한시해 온 고질적인 관행을 버리고, 양질의 프로그램을 더 많이 제작함으로써 시청자들에게 폭넓은 선택권을 제공해야 하며, 특히 지상파 방송만큼은 상업화에 편승하기보다는 대중의 문화적 소양을 기르는 데 앞장서야 한다.

그러나 아무리 우수한 프로그램을 많이 제작하더라도 방영시간이 평일 낮이거나 자정 이후라면 많은 사람들이 시청하기에는 어려움이 있다. 최근에는 언제 어디서든 방송 '다시 보기'가 가능하기 때문에 편성 시간은 그다지 문제가 되지 않는다고 볼 수도 있다. 그럼에도 여전히 대중의 인기를 끄는 프로그램들은 주시청시간대[39]에 편성하지 않는가? 대중의 인식을 변화시키고 선도하는 것이 방송의 중요한 역할이라면, 오히려 양질의 미술 프로그램을 황금시간대에 편성할 필요가 있다고 본다. 예를 들어, 영국의 BBC와 같은 방송국은 국가적인 관심을 받고 있는 중요한 공연이나 전시 등의 예술행사에 우선순위를 두어 주시청시간대에 편성함으로써 더 많은 시청자를 확보하고 대중의 접근성을 높이는 데 힘쓰고 있다.[40] 만일 편성 시간을 개선하

39 주시청시간대(prime time)는 평일 오후 7시-11시, 휴일 오후 6시-11시를 말하며 황금시간대라고도 부른다.

는 것이 현실적으로 어렵다면, 각 방송사가 자체 홈페이지의 웹 아카이브(web archive)를 체계적으로 운영하거나 모바일 앱(App)을 통해서 '다시 보기'를 쉽게 할 수 있도록 할 필요가 있다.[41]

둘째, 국내 지상파 텔레비전 미술 프로그램에 있어서 지배적인 형식은 '문화 매거진'(약 50%)과 '미술 다큐멘터리' 형식(약 50%) 두 가지이다. 그러나 EBS 외의 모든 지상파 방송에서 최근까지 매주 방영된 미술 관련 프로그램은 대개 소수의 MC와 진행자가 나와 문화예술계 소식을 전달하는 '문화(미술) 매거진'의 형식을 띠고 있다(표 1 참조). 이러한 일방향 정보 전달 중심의 프로그램 제작 관행은 오늘날의 다매체, 쌍방향 매체 환경[42]에서는 진부한 낡은 것으로 여겨진다. 이제는 급속히 변화하는 미디어 환경 속에서 미술교육매체로서 텔레비전의 새로운 역할을 재고해봐야 한다. 먼저, 미술을 '무엇으로서' '어떻게' 해석할 수 있을지에 대해 시청자 스스로 답을 찾도록 열어 놓는 것이 필요하다. 예를 들어, KBS 〈디지털미술관〉은 미술의 개념을 시각문화, 즉 일상에서 마주치는 시각적 인공물과 현상으로 파악하고, 그 문화적 의미들을 대중들이 자연스럽게 인식하게끔 유도하였다는 점에서 참신한 시도이다.[43] 이처럼 시청자 간에 미술에 대한 서로의 비평과 해석을 실시간으로 공유할 수 있는 텔레비전 미술 프로그램이 개발될 필요가 있을 것이다. 역으로, 이러한 쌍방향 매체 환경과 기술은 대중의 요구를 반영하는 방향으로 미술 프로그램의 개발 가능성을

40 전종영, 앞의 글, p. 41.
41 이 연구를 위해 여러 방송사의 홈페이지에 접속해 원하는 미술 프로그램을 검색하는 과정에서 아카이빙의 중요성을 깨닫게 되었다. 예를 들어, KBS 〈디지털미술관〉의 경우, 방영된 파일들의 목록은 검색이 되지만 실제 파일들이 탑재되어 있지 않았다.
42 전규찬, 앞의 글, pp. 36–37 참조.
43 이광록 PD와의 인터뷰(2016년 12월 2일) 참조.

높여줄 수 있다. 셋째, 국내 지상파 텔레비전 미술 프로그램의 내용은 대부분 성인을 대상으로 동·서양 미술사의 특정 사조나 작가를 중심으로 구성되는 경우가 많은데, 그 밖에도 대중의 관심과 흥미를 끌 수 있는 주제를 발굴할 필요가 있다. 그런 점에서 KBS 특집 다큐멘터리 〈미술〉은 미술사의 흐름을 '미술과 시장'이라는 주제를 중심으로 살펴보았다는 점에서 참신한 시도라고 생각된다. 또한, 연령, 성별, 인종 등 시청자의 다양한 개인적, 문화적 배경을 고려한 프로그램이 매우 부족하다. 2000년대 이후의 대중은 매우 복잡한 사회적 차이를 지닌 '다중'으로 변모되었다고 볼 때, 텔레비전 방송도 이러한 다원화된 '다중'을 염두에 둔 특화된 미술 프로그램을 제작·방영할 필요가 있다. 예를 들면, 청소년이나 노년층과 같은 특정 연령대가 선호할 만한 주제를 선택하거나 다양한 민족과 문화의 미술을 주제로 한 프로그램을 기획해볼 수 있을 것이다.

**

서구에서 미술 대중화의 견인차 역할을 했던 것이 공립학교와 미술관이라는 사회제도 내에서의 미술교육이었고, 이미지 복제 기술은 미술교육을 통한 미술 대중화에 큰 기여를 하였다. 반면, 한국 근대사에서 미술 대중화에 대한 관심은 프롤레타리아 예술운동과의 관련성 속에서 미술가가 주도한 미술교육 활동을 통해 표출되었다. 서구와 한국의 경우 모두 교육적 측면을 강조하였다는 점에서 미술 대중화와 미술교육은 불가분의 관계였다. 그런 관점에서 이 연구는 오늘날 미술 대중화를 위한 교육매체로서 텔레비전 방송의 잠재력을 확인하였고, 국내 텔레비전 미술 프로그램의 편성 시간과 방영 기간, 내용 구성과 형식을 분석하였다. 이를 통해 텔레비전 미술 프로그램의 문제점을 파

악한 후 미술 대중화를 위해 다음과 같은 세 가지 과제를 제안하였다. 첫째, 미술 프로그램의 편성 수 증대와 질적 향상, 주시청시간대 확보, 웹아카이브 운영 및 모바일 앱 활용 등을 통해 대중의 선택권과 접근성을 높여야 한다. 둘째, 시각문화로서 미술에 대한 해석과 비평을 쌍방향으로 실시간 공유할 수 있는 쌍방향 교육매체로의 전환이 필요하다. 셋째, '다중'으로 변모된 시청자의 관심과 흥미를 끌 수 있는 새로운 주제를 발굴해야 하며, 그들의 다양한 개인적, 문화적 배경에 특화된 미술 프로그램을 발굴해야 한다.

이런 구체적인 과제들이 아무리 해결된다 해도 미술에 대한 대중의 인식과 고정관념이 변화되지 않는다면 미술의 대중화는 요원할 것이다. 대중의 인식과 고정관념을 변화시키기 위해서는 다시 교육의 문제로 되돌아가야 한다. 즉 텔레비전에 담긴 미술 컨텐츠를 텍스트들의 짜임으로 이루어진 시각문화의 결로 읽어낼 수 있는 해독력을 향상해야 하기 때문이다. 원격 시청 도구로서 무한한 가능성을 지닌 텔레비전이 미술 대중화의 효과적인 교육 매체임을 확인하는 출발점이 되기를 바라며 글을 맺는다.

서울시 창작공간 정책 연구: 작가지원과 지역재생의 관계, 금천예술공장을 사례로

현영란

서울시는 2009년부터 서울 내 창작공간을 마련하여 우수한 작가들에게 창작진흥을 위한 공간지원과 지역사회를 활성화하는 지역재생 정책을 실시하였다. 이러한 배경에는 유럽의 폐교를 통한 지역재생 사례들과 로컬 거버넌스에 대한 관심이 있었다. 문화체육관광부와 지방자치단체들은 외국에서 이식한 창작공간 정책을 국내에 도입하여 지역의 창고와 공장, 기차역 등의 폐산업시설을 활용한 문화예술 창작공간 조성사업을 진행하였다. 이러한 맥락에서 서울시도 폐교를 활용하여 창작공간을 설립한 후 작가들에게 창작공간을 지원하고 이들을 통해 시민의 예술창작 및 문화향유 및 지역재생 목표를 달성하고자 하였다. 그러나 서울시 창작공간 정책과정에서 작가들의 예술적 가치를 추구하려는 신념과 지역재생의 목표를 이루려는 지방정부의 신념이 충돌하였다. 창작공간은 작업실이 부족한 작가들에게는 매우 유용한 정책이지만 작가들에게 지역재생을 위한 활동을 동시에 수행하도록 하는 것은 창작활동에 부담을 주는 일이었다. 따라서 창작공간지원과 지역사회를 위한 지역재생이라는 목표가 갈등을 일으키면서, 지역

사회를 위한 지역연계프로그램들을 작가들에게 시행하도록 해야 할 것인지에 대한 의문이 제기되었다.

따라서 본 연구는 서울시 창작공간의 작업공간지원과 작가들을 통한 지역재생이라는 두 가지 정책의 양립가능성을 고찰하고자 한다. 서울시 창작공간의 정책변화 과정을 통해 작가들을 위한 공간지원정책과 지역재생정책과의 관계가 어떻게 전개되었는지 살펴보고자 한다. 창작공간에서의 입주작가와 지역산업 그리고 지역사회와의 관계를 다차원적으로 살펴볼 수 있도록 창작공간 정책 거버넌스를 논의한다. 그리고 금천 창작공간의 사례를 통해 작업공간지원과 지역재생과의 관계가 어떻게 실질적으로 작동하고 있는지 밝히고자 한다.

창작공간 입주작가와 지역재생과의 관계

서울시 창작공간 정책은 다양한 분야의 작가들에게 창작공간을 제공함으로 창작진흥의 목표를 달성하는 것이며 이와 동시에 작가들을 통해 지역사회를 활성화시키는 것이다. 이는 창작진흥과 지역재생의 상호연관성을 갖도록 하면서 지역을 거점으로 지역사회 및 지역재생의 효과를 기대하는 것이다. 그러나 13여 년이 지난 시점에서 두 가지 정책목표가 상당히 다른 신념과 가치로 인해 근본적으로 상호 양립이 어려운 지점들이 있다는 것을 인식하게 되었다. 창작공간의 작업실지원과 작가들을 통한 지역재생에 대한 입장은 다음의 두 가지로 나누어진다.

첫째, 작가들에게 창작진흥을 위한 작업공간지원과 지역재생과의 관계는 개별적이고 독립적으로 존재하며, 따라서 이들 영역은 서로 상반된 특성을 가지며, 창작지원과 지역재생이라는 영역은 완전하게 분리해야 할 정책이라는 것이다. 작가들이 창작공간에 입주한 본래 목적

'제도'를 생각하다

은 창작활동이기 때문에 지역재생사업에 활용되는 것은 작가들의 지원목적과는 다른 것이다.[1] 즉, 지역재생은 지역의 작가 혹은 지역의 시민들과 함께 실행되어야 하며, 지역의 생활문화를 중심으로 지역주민들에게 문화예술지원을 하는 것이 우선되어야 한다.[2] 이를 위해 작가지원과 지역재생은 분리되어야 한다는 것이다.

둘째, 파급효과를 강조하는 입장에서는 창작공간에 입주한 예술가들은 창작진흥과 지역재생이라는 영역은 분리되지 않고 상호의존성을 가지며 연계를 통한 시너지효과를 나타낼 수 있다고 주장한다. 그러나 창작공간의 입주작가와 지역사회 및 지역재생과의 관계들을 제대로 정립하지 않을 때 정책실패의 가능성이 높다. 창작진흥을 위한 작업공간지원과 지역재생이 어떻게 상호연결될 수 있는가가 중요한 관건이기 때문이다. 실제로 두 가지 정책목표를 시행하기 위해서는 정부주도의 방식에서 벗어나 창작공간에서의 다양한 행위자 간 이해관계들을 조정하는 정책 거버넌스로의 전환이 필요하다. 다음은 정부와 작가 그리고 지역사회를 고려하는 창작공간 정책 거버넌스를 고찰한다.

창작공간 정책 거버넌스

기존의 정부 역할은 정부 단독으로 국정의 문제, 문화예술 공공서비스를 해결하는 것이라면 거버넌스에서의 정부 역할은 시장과 시민사회와의 상호작용과 네트워크를 통해서 사회문제를 해결하는 것이

1 서울시 문화재단,『창작공간전략 연구보고서 최종본』, 2014, p. 23

2 박세운 · 주유민,「도시재생을 위한 문화지구정책 거버넌스 연구: 부산광역시 또따또가를 사례로」,『국토연구』, no. 83. 2014. p. 55

다. 창작공간 정책 거버넌스는 창작공간을 거점으로 정부와 작가, 지역주민, 행정가 등의 상호작용과 네트워크를 통해 창작진흥과 지역사회를 위한 문제들을 해결하는 방식을 의미한다. 그러므로 창작공간 정책 거버넌스를 위한 정부의 역할은 시장과 시민사회와의 상호작용 및 관계를 통해 창작진흥 및 지역사회 문제들을 조정해 나가는 것이다.[3] 창작공간에 대한 거버넌스 관점으로 문제를 해결하기 위해서는 다음의 관계를 중심으로 고찰하는 것이 큰 의미를 갖는다.

첫째, 정부와 작가와의 관계이다. 창작공간 정책은 작가들에게 필요한 창작공간을 지원하며 창작진흥을 활성화하는 것이다. 창작지원에 따른 의무규정에 때문에 입주작가들은 지역사회를 위한 연계프로그램 등을 수행해야 했다. 이러한 점은 정부와 입주작가 간 관계를 악화시키며 작가들의 불만을 고조시키게 한다. 정부는 보다 작가들과의 관계에 있어서 자율적으로 창작활동과 지역사회를 위한 연계프로그램들을 수행할 수 있도록 할 필요가 있다. 입주작가들에게 자율적인 차원에서 창작활동을 하도록 하여서, 자연스럽게 창작활동들이 지역사회를 위한 작업으로 전환되도록 해야 지역사회를 위해 긍정적인 효과를 가져다 줄 수 있다.

둘째, 서울시와 시장 즉, 지역산업 간 관계이다. 서울시 창작공간은 작가들의 경제적 자립이 심각함을 인식하고 작업실 및 창작활동을 지원한다. 그러나 1년이라는 단기 지원은 작가들이 충분하게 여길 정도로 지원이 아니기 때문에 작가들은 창작활동을 위해서 단기지원보다는 장기지원이 필요하다고 말한다.[4] 그러나 정부예산이 한정되어 있다는 점을 고려할 때, 작가들에게 필요한 장기지원을 위해 정부 혼

3 Rhodes, R. A. W. (1997). *Understanding Governance. Open University Press.*
4 서울시 문화재단, 『창작공간전략 연구보고서 최종본』, 2014, p. 27.

'제도'를 생각하다

자서 다 해결하기 어렵다. 그러므로 정부는 민간과 협력하여 작가들에게 창작공간 지원을 장기적으로 제공할 방안을 마련할 필요가 있다. 그리고 정부는 작가들이 창작활동을 지속할 수 있도록 지역사회에서 고용의 문제들을 해결하는 연계 방안들이 필요하다.

셋째, 정부와 지역사회와의 관계이다. 창작공간정책은 외국에서 이식해온 제도이기 때문에 서울시 내 지역사회의 현실과 맞는지를 살펴야 한다. 창작공간 정책을 운영하기 위해서는 지역사회의 여건을 고려하고, 지역주민들의 욕구와 기대를 반영하고 대변해야 가장 적절한 지역정책을 수행할 수 있다. 지역사회를 위한 창작공간을 위해서는 지역의 예술가들을 선발하는 것이 장기적으로 지역재생에 도움을 줄 수 있다.[5] 지역주민의 문화향유를 위해 지역의 문화와 생태를 잘 이해하는 지역인문학자, 지역교육자 등 지역의 인재들을 선발하여 교육프로그램을 운영하는 것이 필요하다.

서울시 창작공간 정책변화에 대한 논의

서울시 창작공간의 조성에 대한 논의에는 사회 전반적으로 국내의 창작인들의 창작활동지원과 창작발표기회의 부족과 작가들의 경제적 자립 및 활동에 대한 열악한 상황들이 사회적 이슈가 되면서 시작되었다. 국내 초기 창작스튜디오 정책은 폐교를 활용한 공간조성으로 1998년에 중앙정부 차원에서의 창작공간과 지역문화재단을 중심으로 한 지자체별 창작공간이 조성되었다.[6] 2000년 후반에 이르면서

5 박세훈·주유민, 앞의 글, 2014, p. 53.
6 '폐교재산의 활용촉진특별법'에 의해 추진되었으며, 국가 및 지방자치단체의 건축비 및 유지관리비에 있어서 엄청난 예산 경감을 할 수 있었다.

전국의 지역단위로 창작공간이 급속하게 확대되었다. 서울시는 폐휴교 공간을 조성하여 작가들에게 창작공간을 제공할 뿐만 아니라 문화예술 공간으로 활용함으로써 예술에 대한 지역주민의 참여를 유도하여 지역사회를 활성화시키려고 하였다. 서울시는 2009년 서울시내의 쇠락한 공간을 재생시켜, 도시의 가치와 경쟁력을 높이려고 '서울시 창작공간'을 설립하였다.

서울시 창작공간 지원사업은 작가들의 창작과정에 대한 지원 및 창작 환경기반이라는 맥락으로 창작공간 초창기 사업은 대체로 시각예술 분야를 대상으로 하였으나 점차 문학 및 공연예술로 확대되었다. 서울시 창작공간은 서울 각 지역의 특성에 따라 11곳에 설립되었다. 시각예술 분야는 금천예술공장, 문래예술공장, 서교예술실험센터이며, 생태 및 사회적 기업 분야는 홍은창작공간, 문학 분야는 연희문학창작촌, 공예 분야는 신당창작아케이드, 예술치료에 대해서는 성북예술창작센터, 어린이 분야는 관악어린이 창작놀이터이며, 현대연극을 제작하고 공연하는 남산예술센터, 장애인미술창작활동으로는 잠실스튜디오가 있다(표 1).

서울시 창작공간 정책은 2009년에 창작공간 컬처노믹스 정책이 반영된 조성기로서 예술을 통한 도시재생개념이 다분히 막연한 상태였다. 창작공간 컬처노믹스정책은 문화가 지니는 경제적 가치를 적극 활용하여 고부가가치를 창출하려는 전략이다. 서울시 창작공간은 도시 내 방치된 유휴시설을 통해 작가들에게 창작 및 교류를 제공하고자 하였다. 그러나 창작공간 작가들이 창작활동 이외에 지역사회를 위한 프로그램들을 실행하면서, 예술가들과 지역정책결정자 집단 간 신념체계 및 가치의 충돌이 발생하였다.[7] 서울시 창작공간 정책은 작가

7 Sabatier and H. Jenkins-Smith (eds), *Policy Change and Learning: An Advocacy*

'제도'를 생각하다

들의 창작을 돕고자 작업실을 지원하는 것이지만 도시재생의 정책목표를 작가들을 통해 달성하고자 하였다. 즉, 단기 입주상황에서 작가들에게 창작공간 지원에 따른 지역연계프로그램을 수행해야 한다는 의무조항이 있었다. 작가의 예술적 신념과 자율성을 존중하여 창작활동에 보다 몰입할 수 있도록 해야 하겠지만, 장기지원도 아닌 단기입주형태에서 지역연계프로그램까지 수행하도록 하는 것은 작가에게 이중부담을 주게 되는 것이었다. 결국, 창작공간 정책관련 행위자들은 창작공간을 통해 작가들의 작업실을 제공한다는 정책핵심에 관해 근본적인 합의를 보여주고 있으나 창작공간 내의 작가들과 서울시와 문화재단은 각자의 믿음체계에 있어서 차이가 있었다.[8] 그러므로 서울시 창작공간 도시정책은 작가들이 지역사회프로그램들을 수행하면 당연히 정책효과가 나타날 것이라고 기대했지만 현실은 그렇지 못했다.

2012년 서울시 창작공간의 목표는 서울-시민-지역이 함께 하는 문화적 거점구축 및 커뮤니티 간 인프라 제공 및 공동체 치유, 문화를 통한 사회통합이었다. 오세훈 시장이 컬처노믹스 정책을 통해 도시재생사업을 시도하고자 하였다면, 박원순 시장은 마을공동체 사업을 통해 지역재생의 문제를 창작공간에 반영하였다. 컬처노믹스 정책을 통한 창작공간의 도시재생이 지역산업에 우선된 개념이었다면, 2012년 이후의 마을공동체 사업을 통한 지역재생은 문화 인프라와 공동체 치유, 사회통합의 개념으로 전환되었다. 창작공간의 개념이 문화예술을 매개로 지역공동체를 조성하고 자생적인 커뮤니티를 강화시켜 나갈

Coalition Approach. 2003, pp. 13-39. Bouldner, CO.: Westview Press.

8 DeLeon Peter. 'Policy Change and Learning: an Advocacy Coalition Framework'. *Policy Studies Journal*. 22(1), 1994, pp. 1-7.

수 있는 플랫폼으로서의 역할에 비중을 두게 된 것이다. 따라서 마을 주민이 주체가 되어서, 예술가들과 함께하는 커뮤니티 아트, 공연, 전시들이 이루어지도록 해야 하는 방향전환이 필요하게 되었다. 그러나 창작공간들은 지역공동체, 지역재생에 대한 부담들이 커져갔으며, 이러한 과정에서 정부는 예술가-지역사회와의 연결이 곧바로, 경제활성화로 이어지는 것이 아니라는 것임을 확인하게 되었다.[9]

서울시 창작공간의 변화 가운데, 서울시 창작공간 정책이 초기에는 주로 작가들에 대한 공간지원에 집중되었다면 점차 국제교류프로그램들에 초점을 맞추었다. 서울시는 국내 작가들뿐만 아니라 해외 글로벌 시장에서 활동하는 작가들에게도 지원을 하였다. 2009년부터 창작공간 입주작가지원이 이루어졌으며 2010년에 해외작가 레지던시가 시행되었다. 창작공간의 입주작가는 2009년부터 이루어지고 있으며 2010년에서 해외작가 레지던시가 시작되었다. 이러한 배경에는 문화체육관광부와 한국문화예술위원회가 국제교류를 통한 작가들의 창작지원을 위한 해외 레지던스 프로그램이나 국제 행사에 참여하는 작가에 대한 지원이 있었다. 2005년 이후에는 국가별 문화기관과의 네트워크를 통해 작가들을 지원하였으며 이를 통해 작가들이 해외에서의 네트워크를 구축하고 인지도를 넓히는 발판이 되었다. 2006년 이후에는 중앙아시아, 몽골, 인도와의 다자협력관계를 체결하였으며, 예술위와 몽골 예술위원회가 문화예술교류가 시작되었다. 해외창작거점예술가 파견지원, 노마딕예술가 레지던스프로그램 참가지원 등 국제행사 프로그램들이 급격히 확산되었다.[10] 2011년 이후에는 몽골뿐만 아니라 중국, 이란 등으로 확대되어 진행되었다.[11] 서울시 창작공간별 국

9 서울문화재단, 『서울문화예술생태계 활성화를 위한 창작공간의 전략』 2014. p. 4.
10 현영란, 「정부의 시각예술지원 정책」, 『커뮤니케이션디자인연구』, 2017. pp. 401–413.

표 1 서울시 창작공간별 입주작가 현황

구분	공간	2009	2010	2011	2012	2013
서교예술실험센터	4실	6	국내 11	국내 9	–	–
금천예술공장	19	14	국내 7 해외 22	국내 11 해외 14	국내 24 해외 39	국내 22 해외 24
신당창작아케이드	39	40	국내 40	국내 35 해외	국내 39	국내 39
연희문화창작촌	20	25	국내 65 해외 11	국내 68 해외 18	국내 71 해외 10	국내 69 해외 10
성북예술창작센터	8	–	국내 7	국내 8	국내 8	국내 13
홍은창작스튜디오	12	–	–	국내 16 해외 3	국내 11 해외 8	국내 11 해외 4
잠실창작스튜디오	14	–	–	국내 19	국내 13	국내 13
계	112실	85	국내 140 해외 33	국내 169 해외 32	국내 166 해외 57	국내 167 해외 38
총			173	201	223	205

내와 해외 입주작가 현황을 보면(표 1), 2010년부터는 국내작가 이외에 국외 입주작가들의 레지던시 사업이 활발하게 진행되었다.[12] 서울시 창작공간은 작업공간을 구하기 어려운 작가들의 경제적 상황을 해결하기 위해 창작 및 제작 공간에 대한 지원뿐만 아니라, 국내외 작가들의 창작권리에 대한 개념 및 담론이 형성되도록 지원하였기 때문이다.

그러나 2012년에 비해 2013년 해외입주 작가의 수가 줄어들고 있다. 그 원인을 살펴보면, 서울시 창작공간은 국제교류를 위한 다양

11 한국문화예술위원회, 『몽골노마딕레지던시프로그램 자료집』, 2014. p. 45.

12 서울시 문화재단, 『창작공간전략 연구보고서 최종본』, 2014. 2. p. 46.

한 프로그램을 운영하고 국가별 교환프로그램을 실시하고 있으나 예산과 공간의 부족으로 프로그램운영에 있어서 어려움이 있었다. 서울시 창작공간 공간 조성 기간 이후 예산이 일정정도 유지되었으나 2012년 이후 서울시 시장이 바뀌면서 예산과 인력이 줄어들었다. 2009년 창작공간의 운영인력으로 정규직은 통합 2명, 사업계약직은 공간별 2-3명이며, 행정스탭들은 1-3명이었다. 2013년에는 창작공간 운영인력의 변화가 나타나는데, 창작공간이 위탁계약에서 고유사업으로 전환된 것과 밀접한 관계가 있다. 창작공간매니저는 임의보직에서 2013년 공식직위를 결재권한을 부여하게 되었다. 하지만 행정스탭들은 2012년에 비해 인원감축이 있었다.[13] 창작공간의 운영인력을 통해 다양한 프로그램을 수행하고 작가들의 요구들을 일일이 조율하고 관리하기란 쉽지 않다. 예술가들은 자신들의 작업활동을 위해 공간에 입주하였기에 나머지 행정처리들에 대해서는 관심이 없기 때문에 행정스탭들이 해야 할 일들이 많다. 2013년 창작공간이 임시조직에서 공식본부로 승격이 되었지만, 창작공간에 필요한 예산과 인력에 대한 충원이 아직 충분히 이루어지지 않았다.

금천 창작공간 정책 거버넌스

창작공간 정책 거버넌스에서 정부역할은 창작공간을 구성하는 서로 다른 이해관계를 어떻게 조정하여 창작공간이 나아갈 방향을 위해 상호간 협력을 이룰 수 있도록 하는가에 있다. 창작공간은 정부와 작가, 정부와 지역산업 그리고 정부와 지역주민와의 관계로 구성되어 있다. 첫째, 금천예술공장의 주요 행위자인 정부과 입주작가와의 관계

13 서울시 문화재단, 『서울문화예술생태계 활성화를 위한 창작공간의 전략』, 2014. p. 43.

'제도'를 생각하다

이다. 금천예술공장은 서울시 창작공간 중 국내 시각예술 분야 작가들의 레지던시 프로그램을 운영할 뿐만 아니라 국제교환 프로그램을 시행할 정도로 글로벌 레지던스로서의 역할을 수행하고 있는 창작공간이다. 금천예술공장은 기본적으로 작가들의 창작진흥을 위한 공간으로 국내와 국외 입주작가들을 선발하여 창작활동을 진흥시키고자 한다. 그러므로 금천예술공장은 예술가들의 경력과 역량을 기준으로 선발한다. 금천예술공장 기획자들은 2009년 개관부터 지역사회를 활성화하기 위해 작가들과 커뮤니티에 대한 소통을 해야 한다는 부담을 안고 있었다. 입주작가들은 오픈스튜디오를 통해 작품활동과정을 보여주어야 하고, 지역사회와 연결된 활동들도 수행해야 했다. 실질적으로 입주작가들은 창작활동을 하면서 지역을 위한 커뮤니티 아트, 문화교육프로그램, 오픈스튜디오, 지역연계프로그램인 테크놀로지 기반 프로그램에 참여하였다. 2012년 금천예술공장 3기 입주작가들의 오픈스튜디오 기획전시 제목은 '계속되는 예술, 불가능한 공동체'이다.[14] 오픈스튜디어 기획전시 제목에서 창작공간에 입주한 작가들이 창작활동과 커뮤니티를 위한 작업 사이에서 피로감과 고민들을 엿볼 수 있다.[15] 금천예술공장에 입주하는 작가들은 지역사회를 위한 가치보다 개인적인 예술적 가치와 작업 및 활동을 목적으로 한다. 정부 입장에서는 작가들을 통해 지역사회프로그램을 수행하도록 하는 것이 가능하다고 보았지만, 공모작가들로 지역사회를 위한 커뮤니티 아트를 실행하도록 한 것은 작가들의 순수창작활동의 목적과는 배치되는 것이다. 2014년에는 이러한 문제의식이 깊어지면서 예술가입주와 지역커뮤니티 작가들의 분리에 대해 고민하기 시작하였다.

14 서울시문화재단, http://www.sfac.or.kr.
15 금천예술공장, 『금천예술공장, 오픈스튜디오』, 2012년 6월 28일, p. 56.

특히, 금천예술공장은 1년 단기입주로 작가들을 선발한다. 그래서 입주작가들은 창작활동을 하고 지역재생프로그램을 수행하기 위해서 미리 창작활동도 준비해서 입주한다고 말한다. 입주작가들이 기간 내에 본래의 창작활동결과를 도출하고 지역재생프로그램까지 진행할 수 없기 때문이다. 그리고 레지던시 프로그램으로는 작가들의 작업활동에 일시적으로는 도움이 되지만 근본적인 해결책은 아닌 것이다.[16] 입주한 작가들이 1년 이후에는 새로운 작업실을 구해야 하기 때문에 장기임대지원을 희망한다. 또한 창작공간 관리자와 입주작가의 관계에서도 갈등상황이 있다. 창작공간 관리자들은 작가들의 요구사항을 감당하며 관리하기란 쉽지 않다고 한다. 예술가들은 직접통제 간섭을 받으려 하지 않고 정부의 통제에 반발하려 한다. 공무원들이나 창작공간의 매개자들의 작가들과의 소통과 관리역량이 요구된다.

둘째, 정부와 시장과의 관계이다. 서울시 창작공간 컬처노믹스 정책이 반영되면서 금천예술공장에서도 예술을 통한 도시재생개념을 실현하기 위해 창작공간 초기에서부터 지역의 기업, 생산공장과 예술가들을 연결하였다. 서울의 대표적 산업단지였던 구로공단을 테크노아트와 지역산업과 연결하여 미디어 아트를 실현하는 '다빈치 크리에이티브 페스티벌'을 운영하였다.[17] 금천예술공장은 문화인프라가 부족한 금천구 지역에 창작공간을 통해 지역문화 활성화를 이루고자 예술과 지역산업과의 MOU체결 등을 시도하기도 하였다. 그러나 금천구의 예술과 산업의 연결을 위한 미디어아트의 작업들은 이루어지고 있으나 지역산업과 관련하여 구체적인 발전은 아직 미미하다.[18] 폐교활

16 서울시문화재단,『창작공간전략 연구보고서 최종본』, 2014, p. 53.
17 이현주, '예술과 산업의 만남…지역을 살리다. 자생력 멈춘 도시에 생기 불어넣는 문화재생 프로젝트',『예술경영』, http://magazine.hankyung.com/business/
18 김윤환,『금천예술공장 국제 심포지엄』, 자료집, 2009.

'제도'를 생각하다

용을 위한 금천창작공간은 지역산업과의 연계를 통한 작업프로그램을 수행하지만, 예술경제활동 연계성의 부족, 예술가의 경제난 문제를 해결할 수 있는 방안들을 구체적으로 제시하고 있지 않다. 예술가들의 일자리 창출을 위해서 금천예술공장 작가들이 지역산업으로 연장되기 위해서 다양한 창작 지원 확대와 관련해 작가들이 고용관련 프로그램을 운영할 수 있도록 정부와 민간의 협력이 필요하다. 작가들을 지역사회와 연결되도록 창작공간 작가들에게 기회를 줄 수 있도록 제도들을 강구할 필요도 있다. '도서관 상주작가 프로그램'처럼[19] 디지털단지와 금천예술작가들이 공연, 영상 등의 제작들을 필요로 하는 지점에서 고용가능한 정책을 시도해 보는 것도 필요하다. 그리고 금천예술공장의 이미지를 변화시킬 필요가 있다. 금천예술공장은 인쇄소를 변형한 공간이다. 그러나 지역재생을 염두해 둔다면 금천예술공장의 이미지를 보다 예술성과 창조성을 담고 있는 설치조각들로 조성하고 역사적 스토리들을 보다 가미하여 지역상권에도 유의미한 영향을 미칠 수 있도록 전반적인 문화적 이미지를 구축할 필요도 있다.[20] 금천예술공장이 예술적 공간으로 전환되기 위해서는 지역산업과 협력하여 테크노 작품들을 설치하는 등 새로운 예술적 이미지를 개발해 나갈 필요가 있다.

셋째, 정부-지역사회-커뮤니티 아트와의 관계이다. 금천예술공장은 창작공간지원 정책이면서 예술가를 통한 지역사회공동체를 진흥시키는 지역재생이라는 두 가지 정책목표를 갖고 추진하고 있다. 금천예술공장은 예술을 통해 지역사회를 변화시키고자 2009년 지역주

19 도서관 상주작가 지원사업이 2022년에 70개 도서관에 작가 70명을 상주하게 한다는 정책이 시행되었다.

20 이현주, 「'예술과 산업의 만남…지역을 살리다.」 http://magazine.hankyung.com/business/apps/, 2014

민 주체의 참여형 공공미술 프로젝트, 2010년 주민 참여 프로그램, 문화예술교육프로그램, 로컬콘텐츠 구축으로 사업을 추진하였다. '지역문제 해결 프로젝트', '예술 산책로', '공장카페', 기타 자유 주제' 등으로 내용을 확대하고 있다.[21] 금천예술공장의 입주작가들이 모두 커뮤니티 아트 작가들이 아니기 때문에 커뮤니티 프로그램을 진행하는 것은 회의적이었다. 실제로 예술가들이 지역사회를 위해 매개자의 역할을 하려면 예술가적 역량과 함께 시민들을 위한 교육 및, 지역공동체에 대한 지식이 필요하다. 즉, 지역에 기반한 입주작가들을 선별하는 것이 필요하다.

창작공간 지원과 지역재생에 대한 대안 논의

창작공간 정책에 있어서 창작지원과 지역재생은 각각 다른 영역으로서 추구되었던 목표들이었다. 그러나 최근 유럽에서 폐휴교를 통한 지역재생과 예술가들의 참여들로 인해 창작진흥과 지역재생의 상호의존성에 대한 인식의 확산되면서 지역과 국가적 차원에서 창작을 활동을 위한 공간지원과 지역재생의 양립 가능성이 새로운 쟁점으로 부상되었다. 그러나 창작공간을 조성하여 입주작가들에게 창작지원을 제공하면서 동시에 지역재생의 목표까지 추구하게 한 것은 현실적으로 불가능한 일이었다. 그러나 창작공간 거버넌스의 관점에 볼 때 창작진흥과 지역재생은 상호 양립이 가능하다. 왜냐하면 다양한 이해관계자들의 입장을 각각 고려하면서 조정할 때 그 가능성을 발견할 수 있다. 지역 행정과 예술가, 창작공간 기획자, 매너저들 간의 상호소

21 공주형, 「지역 문화 활성화 거점으로서의 창작공간 제 조건 연구」, 『인천학연구』, no. 15, 2011, p. 43.

통과 문제해결의 의지를 가질 때 작가들이 창의성과 자발성을 가지고 창작활동을 할 수 있으며, 지역재생의 문제는 지역주민의 입장에서 의견을 제안함으로써 오히려 지역재생의 문제를 해결할 수 있다. 지역재생은 단기적인 개발에서 벗어나 예술을 매개로 한 장기적인 방향을 설정하고 이에 적합한 예술가- 창작공간-지역사회 협력을 이루어 나가도록 하는 것이다. 그러면 구체적으로 어떤 방향을 설정해야 하는가?

첫째, 작가들에 대한 창작지원과 지역재생 정책을 철저히 분리시켜야 한다. 작가들에게 주어지는 작업공간지원과 입주작가들을 통해 지역재생을 연결시키지 말고 각 개별적인 목표를 위해 작가들에게는 순수하게 창작을 위한 지원을 그리고 지역재생을 위해서는 커뮤니티 아트 작가들을 선정하는 것이 필요하다. 지역애착이나 지역에 대한 관심이 없어서는 입주공간에서 지역에 대한 활성화에 관심을 가지기 어렵기 때문이다. 실제 성공한 부산시 또까또가처럼 처음부터 지역재생을 위한 커뮤니티 아트에 해당하는 작가들을 선별할 필요가 있으며, 지역에 대한 관심과 애착, 즉 공공서비스 봉사정신이 있는 작가들을 선발하여 지역사회를 변화시켜 나갈 필요가 있다. 지역사회와 지역재생을 위해서라는 창작공간 입주가 단기적인 1년이기보다는 장기적으로 3년의 기간지원이거나 이에 대하여 임대료를 받는 등 다양한 정책적 유연성을 발휘해야 한다. 지속적으로 작가들이 금천지역에 머무를 수 있을 때 금천지역이 예술의 거리, 창조적 장소로 변화가 되는 것이다.

둘째, 서울시 창작공간은 커뮤니티 아트프로그램을 실행하고 있으나 입주작가들 중에서 공모하여 이 프로그램을 수행하도록 하였다. 창작공간 입주작가들이 모두 지역에 대한 애착 및 지역커뮤니티에 대한 공공서비스를 갖고 있는지는 알 수가 없다. 그러므로 선발 시에 커

뮤니티 아트 작가를 선정하는 방식으로 하는 것도 하나의 방법이다. 커뮤니티 아트 작가들을 통해 시민문화향유를 위한 프로그램을 수행하도록 하는 것이 바람직하다.[22] 2017년부터 지역커뮤니티 작가들을 공모하고 있으나 시민들의 지역재생 아이디어를 공모하여 실질적인 지역사회를 위한 아트프로젝트를 실행하는 것이 요구된다. 그리고 정부가 적극적으로 지역산업과의 협력을 통해 예술가의 고용문제를 고민해 볼 필요가 있다. 정부는 단기적인 성과를 위한 프로그램들을 수행하기보다는 지속적으로 예술가와 생계와 작업을 위한 고용의 문제를 실현가능하도록 만들어 가야 할 것이다.

셋째, 창작공간을 통한 작가들의 창작진흥과 지역재생을 양립하게 하기 위해서는 예술가뿐만 아니라 지역의 미술교육자, 인문학자, 향토문학가 들을 통해 지역관련 프로그램에 참여시킬 필요가 있다. 예술가들도 지역에 대한 이해가 필요하며, 또한 지역탐방을 통하여 장소성과 관련한 작품을 하는 프로그램들이 필요하다. 기존 프로그램에 다양한 전문가들과 팀티칭과 같은 프로젝트를 신설할 필요가 있다. 전체 기획이나 교육방향을 미술교사 혹은 지역전문가와 함께 구상하고, 이를 실행하고 제작하는 과정을 미술작가가 담당하고 시민들이 프로젝트에 참여할 때 지역사회에 미치는 파급효과가 보다 클 것이다. 그리고 지역주민들의 공론장을 통해서 지역사회를 위한 참신한 방안들을 발굴하도록 한다. 지역주민에게 오픈테이블을 설치하고 지역사회를 위한 아이디어와 생활문화에서 필요한 제안들을 받아 선별하여 지역사회에 필요한 커뮤니티 아트 프로젝트 제안서들과 어떻게 통합가능한지 토론하며 진행하도록 하는 것이다. 또한 오디션프로그램들을 시행하여 미래의 예술가들을 키우고 선발하는 기회들을 마련하는 것도

22 서울시문화재단, 『창작공간전략 연구보고서 최종본』, 2014, p. 20.

새로운 시대에 필요하다.

넷째, 창작공간에 대한 중앙정부 차원에서의 지원과 기업의 후원 마련을 위하여 지방정부의 중앙정부 및 시장과의 관계를 확립하는 것도 필요하다. 지금까지 창작공간 지원 방식은 정부의 지원에 의해 이루어지고 있다. 1년 이상을 작가들에게 지원하는 것도 쉽지 않은 문제이다. 조례상으로 창작공간에서 계속 입주시간을 유지하는 경우, 매년 창작공간을 위한 예산지출을 부담해야 한다. 그러므로 작가들이 창조활동을 지원하기 위해서는 정부 외에 시장의 역할이 필요하다.[23] 기업의 도움을 받아서 창작공간 간 자생적 커뮤니티를 형성하여 나갈 필요가 있다.

다섯째, 창작공간의 지역재생 목표가 성공하려면, 지역재생 정책과 긴밀하게 연결되어야 한다. 따라서 서울시 창작공간 지역재생을 위한 협력체계를 보다 실현가능한 협의체로 만들어야 한다. 창작공간의 지역재생 목표를 달성하기 위해서는 다양한 참여자로 구성된 복잡하고 중층적인 구조를 만들어야 한다. 창작공간 지역재생 집행 및 운영을 위한 추진체계의 중심에 서울시문화재단과 창작공간 네트워크가 있어야 하며, 국내외적으로 도시차원, 지역차원, 국가차원, 국제차원으로 구성된 공적 조직 및 사적 조직과 다양한 협력관계를 구축하여야 한다. 이러한 협의체가 구축되어질 때 다양한 구성원들의 의견 조정을 위해 자금을 조달하고 구체적인 프로그램을 운영할 수가 있게 된다.[24] 서울시 창작공간 협의체 조직은 도시재생 프로젝트들을 운영하기 위해서, 외부기관들과 협력관계를 구축해야 한다. 국가 차원에서

23 경기문화재단, 『공공미술 아카데미 자료집 생활문화공동체돌아보기』, 2014, no.11.

24 공주형, 「지역 문화 활성화 거점으로서의 창작공간 제 조건 연구」, 『인천학연구』, no. 15. 2011, p. 43.

문화관광부, 스포츠부, 예술위원회와 서울시가 연결된 협력적 거버넌스 체계를 구비해야 한다.

여섯째, 지역주민들의 의제설정과 실행집단을 형성하는 오픈테이블 자리들을 마련하는 방안이다. 지역주민들이 창작공간 혹은 생활 관련하여 지역커뮤니티를 살리기 위한 일상생활에서의 문화와 예술이 필요한 이슈들을 제안할 필요가 있다. 그전에는 정책그룹에서 제안되었으나 이제는 아래에서부터 정책의제를 제기하는 새로운 패러다임의 전환이 필요하다. 즉 지역주민에서 자유로운 의제가 나올 수 있도록 하는 것이다. 그동안 창작공간을 통해 시민참여가 이루어지고 오픈스튜디오는 문화예술교육프로그램에 참여하지만 수동적인 차원에서 참여라고 할 수 있었다. 창작공간에서 정해진 프로그램이 아니라 지역에 문화예술이 필요한 프로그램을 제안하여 커뮤니티 아트를 실행할 시민들과 작가들의 프로젝트를 만들어가는 것이다.[25] 지역의 이슈에 대해 제안하고 이를 실행할 그룹들을 추가로 모집한다. 〈오픈테이블: 일상퐐퐐2014〉에서처럼 기획과 실행그룹을 형성하는 것이다. 문화 정책분야의 기획자들뿐만 아니라 지역의 문화단체 활동가, 문화기획자, 디자이너, 공간운영자, 중간지원기관 실무자, 문화매거진 편집장 등 다양한 구성원들을 통해 지역을 문화예술을 통한 새로운 장소로 변화시키는 일들을 추진하는 것이다.

본 연구는 서울시 창작공간의 작가 작업실지원과 지역재생 정책

25 『오픈테이블: 일상퐐퐐 2014』. "관계와 삶의 근거지 복원을 위한 시민의제", 2014 도시생활 의제 77, p. 87.

간 관계를 고찰하였다. 서울시 창작공간 입주작가들의 신념체계는 창작활동에 가치를 두고 있고 지방정부는 입주작가들을 통해 지역재생의 목표를 설정하였다. 따라서 본 연구는 서울시 창작공간이 작업실지원과 지역재생이라는 두 가지 정책의 양립가능성을 위해 어떻게 창작공간이 변화하여야 하는지를 살펴보았다. 즉 창작공간 거버넌스 구조에서 정부와 예술가, 정부와 시장과의 관계 그리고 정부와 시민사회와의 관계를 고찰하였다. 문화예술을 통한 지역재생의 성공을 위해서는 문화예술을 창조하는 작가들의 자생성을 높여야 하기 때문에 작가들에게는 작업실지원을 통해 충분히 창작진흥을 할 수 있어야 한다. 예술을 매개로 창작공간을 조성한 이후에는 창작공간이 예술가들을 통해 커뮤니티를 형성하기까지의 기본적인 과정이 필요하다. 그러기 위해서는 단기입주에서 장기임대 방식으로 전환되어야 할 필요가 있다. 지역의 장소적 특성성과 예술적 콘텐츠가 잘 작동할 수 있도록 작가들과 시민들의 커뮤니티가 잘 이루어져야 한다. 창작공간의 단기적인 입주는 창작공간의 시대의 담론을 이끌어 갈 정도의 실험정신과 비평적 담론을 형성할 수 있는 대안공간으로서의 역할을 불가능하게 한다. 2000년 초에 국내의 대안공간들이 비평적 담론형성을 진행해 왔다면 이제 창작공간이 그 대안적 담론을 창출할 수 있어야 할 것이다. 창작공간이 상당부분 작가들을 '지역'으로 이끌어 내었으며[26] 2012년부터는 창작공간이 새로운 대안공간으로서의 연결을 보여주는 대안공간과 창작공간의 네트워크가 이루어지기도 하였다.[27] 이러한 대안공간과 창작공간들의 만남은 새로운 시대를 위한 창조적 경계를 넘어선 탈바꿈이자 전환의 의미를 갖는다. 앞으로 창작공간이 대안공간이 수

26 예술공간 돈키호테. 『묘책』 no. 3, 2013. 4. 5.
27 예술공간 돈키호테, 앞의 글.

행했던 창작에 대한 열정을 고취하고 비판적 담론형성의 장으로서의
역할을 이어갈 수 있을지 그 가능성에 관심을 기울여본다.

예술의 법정은 어디인가: 미술의 관료제화와 관료제의 폭력

박소현

위작 논란이라는 징후: 과소화된 예술가의 초상

최근 2~3년간 TV와 인터넷에서 쏟아낸 미술계 뉴스에서 두드러지는 것은 천경자나 이우환 같은 유명 작가들의 위작 논란이다. 천경자의 〈미인도〉는 작가 본인이 이미 1991년에 "내가 그린 게 아니다"라고 선언한 작품이다.[1] 심지어 1999년에는 검찰의 고서화 위조단 수사과정에서 붙잡힌 모작 화가가 〈미인도〉를 자신이 그렸다고 자백했다. 하지만 이 위작 사태의 결정적 인물일 수밖에 없는 작가 본인과 모작 화가의 주장 중 어느 하나도 논란에 종지부를 찍지는 못했다.[2] 그

* 이 글은 함양아(기획),『모두의 학교-〈더 빌리지〉 프로젝트』(미디어버스, 2016), pp.
 18-32에 수록된「예술의 법정은 어디인가: 미술과 관료제」를 일부 수정하여 재수록한
 것이다.
1 「찬란한, 그러나 미치도록 슬펐던 화가 천경자」,『여성동아』, 2015. 12. 21;「천경자 물
 감, 누가 진짜 미인인지 말해줄까」,『조선일보』, 2016. 6. 7;「60여쪽에 걸쳐 "천경자 〈미
 인도〉는 위작" 주장」,『오마이뉴스』, 2016. 7. 13;「"위작 논란 미인도, 천경자 작품 아니
 다"」,『중앙일보』, 2016. 11. 4.

러다가 위작 논란으로 절필하고 미국으로 떠난 천경자가 2015년에 별
세하면서 이 논란은 거세게 되살아났다. 유족들은 〈미인도〉가 위작임
을 주장하는 기자회견을 열었고, 그간에 〈미인도〉가 진작이라는 입장
을 고수해온 국립현대미술관을 상대로 민사소송 및 수사를 의뢰했으
며, 역시 〈미인도〉를 진작이라 주장한 미술평론가 등을 저작권법 위반
과 사자(死者) 명예훼손 등의 혐의로 검찰에 고소했다. 유족들이 별도
로 프랑스의 뤼미에르 테크놀로지 연구소에 의뢰한 과학감정 보고서
는 "미인도의 진품 확률은 0.0002%"라는 결론을 내린 것으로 밝혀졌
다. 그러나 국립현대미술관은 진작이라는 입장을 고수하며, 프랑스 감
정팀의 결과발표에 대해 유감을 표명했고, 검찰에 수사를 의뢰했다.
2016년 12월, 검찰은 소장이력조사, 전문기관 과학감정, 전문가 안목
감정 등을 종합해 "미인도는 진품으로 판단된다"고 수사결과를 발표
하며, 위작논란에 종지부를 찍는 듯했다.[2]

실상 논란의 출발부터 작가의 말은 묵살되었다. 애초에 미인도는
10·26사건 당시 박정희 대통령을 시해한 김재규 중앙정보부장 소장
품으로 정부가 압류해 1980년 국립현대미술관에 이관한 작품이다.[3]
즉, 국립현대미술관이 직접 구입한 것이 아니라, 입수 경로를 투명하게
파악할 수 없는 권력자의 개인 소장품을 정부가 압류하여 정부 소장품
이 되고, 이를 미술관에 이관하는 과정에서 '사후적으로' 전문가에 의
한 진품 판정이 내려진 것이다. 작가가 이 작품의 존재를 인지하고 위

2 '논란'이 되었던 배경에는 모작 화가의 진술 번복도 크게 작용했다. 모작 화가는 본인이
 그린 것이라고 진술해 왔으나 2015년 천경자의 별세 후 인터뷰를 통해 그간의 진술을
 번복하는 주장을 개진했다. 「"천경자 '미인도' 내가 그린 것 아니다"」, 『서울경제』, 2016.
 3. 3.
3 「"천경자 미인도 내가 그렸다" 위작 주장 권춘식씨의 고백」, 『주간조선』 2380호, 2015.
 11. 11.

작 의혹을 제기한 계기는 그로부터 11년이 지난 1991년에 미술관이 《움직이는 미술관》전에 이 작품을 전시하고 아트포스터로 제작해 판매하면서였다. 생존 작가의 작품에 대한 진품 감정이 작가를 제외하고 전문가 의견만으로 결론지어졌고, 〈미인도〉는 작가에게는 그 존재 자체도 인지되지 못한 채 10여 년간 미술관 소장품의 지위를 유지했던 것으로 볼 수 있다. 그러니 작가의 위작 의혹 제기는 매우 뒤늦은 처사일 수밖에 없었고, 미술관은 진품이라는 결론을 발표했다. 1999년에도 국립현대미술관은 "위조범과 현대미술관 중 어느 쪽을 믿느냐"는 태도로 위작 의혹을 일축했다. 이후 미술관은 한국화랑협회에 작품 감정을 의뢰했고, 3회에 걸친 감정 결과 협회 역시 진품 판정을 내렸다.

이처럼 국립현대미술관이나 한국화랑협회와 같은 미술계의 제도적 권위가 작가의 진술을 압도하면서, 이후 〈미인도〉는 제도적 보증 아래 진품의 지위를 유지해 왔다. 작가는 작품의 생산자이자 공급자이기는 하되, 자신의 작품에 대한 통제권을 갖지 못한 채 철저하게 작품으로부터 소외된 존재가 되었다. 이 때문에 작가는 스스로 절필 선언을 하고 대한민국 예술원 회원직을 사퇴했을 뿐 아니라, '자기 그림도 몰라보는 정신 나간 화가'라는 오명을 감수해야 했다.[4] 2015년까지 생존해 있는 동안 작가의 의견이 틈입할 여지가 전혀 없었다는 점만으로도, 미술관이나 미술시장의 제도적 권위가 얼마나 강력하게 작동하고 있었는지 충분히 짐작할 만하다.

거의 비슷한 시기에 세간의 이목을 집중시킨 이우환 위작 논란은 이런 맥락에서 보다 문제적일 수 있다. 2002년에 한국화랑협회는 우리나라 근현대 인기작가 중에서 위작이 한 점도 없는 작가 중 한 명으

4 「천경자 미인도 위작 사건…미술계 최대 스캔들」, 『연합뉴스』, 2015. 10. 22.

로 이우환을 꼽았다.[5] 이후 이우환의 작품 가격은 지속적으로 급등해 '없어서 못 파는 그림'이 되었고,[6] 2011년에는 국내 미술품경매에서 가장 작품이 많이 팔린 작가 1위에 오르기까지 했다.[7] 그러나 2013년 에는 시장에서 이우환 작품의 낙찰률이 하락하고 거래도 급감하는 현 상을 보였는데, 그 원인 중 하나가 일부 작품에 관한 위작 루머였다.[8] 이듬해인 2014년에는 서울 인사동을 중심으로 이우환 작품의 위작이 대규모로 유통되고 있다는 제보를 입수한 경찰이 본격적으로 수사에 돌입하게 된다.[9]

그러나 100여 점 이상의 대규모 위작 논란으로 경찰의 압수수색 이 벌어지는 상황 속에서 이우환은 "작품의 창작 및 이에 대한 확인은 작가의 기본권"이므로 이러한 권리를 위임받지도 않은 기관들의 감정 과 작가의 권리를 무시한 경찰수사를 강력하게 비판하면서,[10] 자신이 직접 확인한 작품 중에는 위작이 없다는 반박을 내놓았다.[11] 이처럼 작가 본인의 강력한 항의로 위작 논란은 음모론과 배후설로 잦아지는 모양새를 취하는 듯 했으나, 경찰수사를 통해 화랑 및 경매를 통한 위

5 「우리나라 근·현대 인기작가 중 위작 가장 많은 작가 '이중섭'」,『한국경제』, 2002. 4. 28.
6 「이우환 작품값 호당 2000만원선…없어서 못팔아」,『파이낸셜뉴스』, 2007. 8. 19.
7 「미술품경매 낙찰액 1위 이우환, 박수근화백 제쳐」,『헤럴드POP』, 2011. 6. 10.
8 「올해 국내 미술품 경매 결과 분석해보니…」,『MK뉴스』, 2013. 12. 26.
9 「"이우환 위작 유통" 경찰 수사 착수」,『MBN』, 2014. 1. 9.
10 그는 한 주간지와의 인터뷰에서 "'위조설'이나 경찰의 행태는 참으로 수치스러운 일이 다. 허위사실의 내용이 보도돼 나라를 흔들고 있는데 정부는 왜 이런 것을 방임하고 있 나. 실체 없는 위조설로 작가를 죽이고 대한민국 문화국격을 떨어뜨리는 일이 계속된다 면 '중대 결심'을 할 수도 있다. 작품의 창작 및 이에 대한 확인은 작가의 기본권이고, 타 인이 감정을 하려면 위임장을 받아야 돼. (…) 그런데 권리 없는 인사들이 위임장을 받지 도 않고 감정을 하면서…. 작가마저 거부하겠다고 하니…. 참으로 해도 해도 너무한 것 아니냐."고 역설했다. 「세계적 거장 이우환의 절규」,『주간한국』, 2015. 10. 31.
11 「최고 경매가 한국화가 이우환 위작(僞作) 논란」,『신동아』, 2015년 8월호; 「이우환은 왜 "내 그림 한 점도 가짜 없다" 했을까」,『헤럴드경제』, 2015. 10. 26.

작 유통이 확실시되고 감정서마저 위조임이 드러나자, 논의의 방향은 미술시장은 물론 미술계 전체 신뢰도의 추락을 우려하는 것으로 바뀌었다. 이에 정부(문화체육관광부)는 직접 이우환 등의 유명작가 전작도록을 제작하고 미술시장 투명화에 나서겠다고 발표했다. 한편, 이우환은 위작 수사가 장기화되자 올해 초 "작가는 감정서를 발급하는 기관이 아니"며, "위작품의 최대 피해자는 작가 본인"임을 주장하고, "경찰에서 위작품으로 의심되는 작품에 대하여 봐달라는 등의 요청이 오면 성심껏 봐줄 것"이나, "아직까지 위작품 자체를 직접 본 적도, 경찰로부터 공식적인 협조 요청을 받은 적도 없"음을 밝혔다.[12] 그러나 다시 언론을 통해 경찰수사 결과 12점이 위작으로 판명되었다는 보도가 나오자, 이우환은 생존 작가인 본인에게 검증의 기회를 달라고 경찰에 공개 요청을 하기에 이르렀다.[13]

천경자도 이우환도 원작자인 예술가만이 최종적인 원작 판정의 권위를 지닌다고 믿었다. 그러나 그러한 믿음은 일련의 위작 논란과 경찰수사와 사법권력 앞에서 얼마나 무력한지 여지없이 드러나고 말았다. 애초에 위작 논란이 뜨거운 사회적 관심사로 부상한 것은 미술시장의 성장과 과열된 투자(나아가 투기) 열풍에 기인한다. 회화 프레

12 「위작 논란 이우환 "작품 본 적도, 경찰 협조요청도 없었다"」, 『한국일보』, 2016. 2. 2.
13 이와 관련해 이우환의 변호사는 "정작 작가 본인은 그 그림들이 어떤 그림인지 사진조차 볼 수 없어 위작인지 여부를 확인하지 못하는 기이한 상황이 벌어지고 있다"며, "생존 작가 본인은 배제한 채 제3자들에게 감정을 하도록 하거나 예술작품을 국과수에 감정 의뢰하는 수사방식을 이우환 작가로선 이해하기 어렵다"고 주장했다. 또한 "엄연히 생존 작가가 있는 상황에선 생존 작가의 의견이 우선시돼야 한다"며 "제3자들의 의견만 듣고 판단하는 것은 누가 보더라도 본말이 전도된 것"이라고 말했다. 그는 "불필요한 억측의 확산을 막는 유일한 방법은 경찰 압수품에 대한 이우환 화백 본인의 조속한 검증과 의견 제시"라며, "이 화백의 검증을 정식으로 요청하며 조속한 시일 내 수사 결론을 내주기를 바란다"고 덧붙였다. 「이우환 "위작 수사, 생존작가에 검증 기회 줘야"」, 『연합뉴스』, 2016. 2. 26.

임 내부로 잦아든 '진짜' 미술 찾기의 강박적 사태는 미술시장에서의 상품성과 그 소유권자의 자산가치를 보장하기 위한 경제활동의 일환으로 출발하였기에 첨예하다. 누구를 소환하든 어떤 첨단의 수단을 동원하든 진짜임을 확정할 수 없을 만큼, 21세기의 '진짜' 미술 논란은 직접적인 이해관계자들로부터 전 사회에 이르기까지 거대한 불신과 의심, 음모론과 회의론의 네트워크 위에서 배회하고 있다.[14]

중요한 점은 근대적인 미술 개념과 그 제도가 구축되는 과정에서 작품의 원본성과 예술적 가치의 출처이자 기원이었던 예술가의 절대적 권위가 돌이킬 수 없는 상처를 입고 추락하는 과정을 목도하게 된 것이다. 심지어 미술계라 호명되어 왔던 특수한 사회적 네트워크 내에서조차 그 원본성이 확정되지 못하고, 결국에는 경찰 및 사법권력에 최종적 판단을 의탁하고, 정부가 나서서 미술계의 투명성을 확보하기 위한 시스템 강화를 자처하게 되었다. 미술시장만큼 가장 고전적인, 신화화된 예술가 개념을 바탕으로 작품의 상품가치를 극대화해왔던 시스템은 없다. 그러나 이 시장을 보호하기 위해 내려진 처방은 역설적이게도 예술가의 권위를 보호하거나 강화하는 것이 아니라, 보다 완벽하게 상품성(원본성)을 보존하고 검증하는 '객관화된' 시스템의 강화였다. 여기에서 시장과 국가는 완벽하게 한 목소리를 내며, 예술가의 권위와 진술은 철저하게 소외되거나 배제되었다. 심상용이 부르디외를 인용하며 지적한 것처럼, 예술 장의 자율성은 급속하게 타율화되었고, 다른 장들로부터 스스로를 방어할 힘을 상실했음이 여지없이 드러난 셈이다.[15]

14 박소현, 「스펙타클로서의 얼굴, 근대적 인간상의 이미지 정치학: 서유리의 『시대의 얼굴 잡지 표지로 보는 근대』를 읽고」, 『한국근현대미술사학』 31, 2016. 7, pp. 236–239.

15 심상용, 「비엔날레, 미술의 관료화 또는 관료주의 미술의 온상—부산 비엔날레를 중심으로」, 『현대미술학 논문집』 3, 1999. 12, p. 180.

되돌아보면, 국내 미술시장이 팽창하던 2000년대 중반 이후 새롭게 등장한 미술투자의 안내인들이 미술투자의 초보자들에게 위험부담을 최소화하는 가장 안전한 투자전략은 본인의 '마음(내면)'에 투자하는 것이라 조언했던 일은 얼마나 희극적인가.[16] 이러한 조언이 성립하려면, 미술시장에서 유통되는 미술작품은 예술가의 내면과 감상자 대중의 내면이 내밀하게 조우하는 장이라는 합의가 전제되어야 한다. 또한 예술가의 창조적인 내면과 예술가적 자아에 대한 절대적 권위가 그보다 앞서 전제되어야 한다. 그러나 원본성의 검증은 예술가 본인의 승인이 아니라 감정 전문가들과 과학적 수사의 권위를 독점하고 있는 경찰의 판정, 즉 전문가주의 및 과학주의에 보다 신뢰를 보내는 형국이 되었다. 이제 미술시장은 조직적인 작품 위조범들, 복수의 화랑 및 경매제도, 투자가치에 집중하는 무수한 소비자 대중의 욕망, 그리고 국경을 넘어 엄청난 규모로 오가는 투기자본 등으로 인해 예술가 개인이 통제할 수 있는 범위를 넘어서 버린 듯하다. 급기야 예술가는 상품으로서의 작품을 공급하는, 시장 시스템의 한 부분으로 과소화되었다.

그렇다면, 도대체 작품의 원본성과 그에 부착된 예술적 가치를 판정하고 위작 논란에 종지부를 찍을 수 있는 최종 법정은 어디인가. 외부의 관리시스템에 의거한 '객관화된' 제도적 해법은 이 위작 스캔들로부터 현대미술을 구제할 수 있는가. 과연 위작 논란의 핵심은 그간에 구축해온 근대적 미술시스템 또는 미술시장의 관리시스템이 안고 있는 불완전성 또는 결함에 의한 것인가. 그렇다면 결국 우리는 시장과 국가 시스템의 근대화 프로젝트를 완성함으로써 이 문제를 해결할 수 있는가. 실제로 이 장기화된 위작 논란 속에서 우리가 목격한 것은 과소화된 예술가의 초상을 압도하는 미술제도들 및 그 외부의 통치

16 박소현, 「미술사의 소비」, 『미술사학보』, 38집, 2012. 6, pp. 101–130 참조.

시스템들의 전면화였다. 그리고 이러한 권력관계의 역전에 근접할 수 있는 문제틀로서 '미술의 관료제화'라는 관점은 유효하다고 생각된다.

미술의 관료제화: 관리되는 미술, 관료적 전문성, 전면화된 관료제

일찍이 수지 개블릭(S. Gablick)은 미술의 관료제화를 모더니즘의 종말과 연관지어 설명한 바 있다. 개블릭은 역사적으로 부르주아 계층의 양심으로 기능해 왔던 파괴적인 모더니즘, 즉 아방가르드의 죽음과 함께 '사회적 양심'이라는 미술의 기능도 함께 소멸되었고, 이를 계기로 미술의 전문화, 관료주의, 상업주의가 동시에 발흥하게 되었다고 지적한다. 즉, 모더니즘의 종말 이후, 예술가들의 개인주의와 반사회적인 저항, 거부, 소외의 몸짓은 경제적 보상체제에 대한 관료주의적 순응으로 전환되고, 자기성찰적인 미술보다는 경력에 도움이 되는 미술을 추구하는 일이 작가의 미덕이 되었다는 것이다. 이는 곧 특정한 사회적, 예술적 가치에 몰두해서 자신의 경제적 성공과 안정적 삶을 포기하는 예술가상이 매력을 잃고 퇴색해 버렸음을 뜻한다. 대신, 예술가의 경력과 성공의 기반이 되는 '관료주의적 미술계'가 정당성을 획득하고 숙명화되었으며, 예술가는 그러한 미술계에서 성공만을 목표로 매진하는 '직업인'이 되었다.

이러한 맥락에서 개블릭이 제시하는 포스트모더니즘 시대의 새로운 예술가상은 앞서 언급한 '과소화된 예술가'의 이면을 잘 설명해 준다. 그 예술가상은 돈과 명예 때문에 문화적·경제적 권력체제에 종속된, 조직화된 인간상이다. 다시 말해, 그러한 예술가는 강력한 중개인(딜러)이나 큐레이터와 같은 미술계의 권력화된 주체들에게 전보다 더 의존하고, 경력을 쌓고 성공하기 위해 미술계 내외부의 조직이나 제도의 가치를 순순히 내면화하는 '제도화된 개인'이다. 그 대가는 예

술가의 과소화, 즉 예술가가 시장이나 제도 내에서 점점 영향력을 상실하고 교환 또는 대체 가능한 존재로 전락하는 것이다. 개블릭은 미술시장이 번성하면 할수록, 미술이 대중적으로 향유되면 될수록, 미술계는 점점 더 거대하고 관료적인 구조로 변모하고, 관리하는 사람과 관리되는 사람으로 양분된다고 경고한다. 전문적인 마케팅, 경영 및 홍보기술 등에 의해 '관리되는 미술(administrated art)'의 출현은 곧 미술의 독자적인 권위와 신뢰성을 침식할 수밖에 없다. 그리고 이 '관리되는 미술'은 관료제적 규칙이나 절차의 일상화를 통해서 예술가의 생존과 활동은 물론, 일반 대중의 예술적 경험 전반에까지 깊숙이 침투하게 되었다.[17]

한편, 심상용은 현대미술의 관료화라는 문제를 비엔날레를 통해서 제기했다. 비엔날레의 경우, '통합'을 통한 통제·조작 효율성의 증대와 더불어 이러한 시스템의 통합을 수행하는 데 핵심적 가치가 되는 '교조적 전문가주의'가 미술의 관료화 또는 관료주의적 미술의 온상이라고 그는 주장한다. 비엔날레에 요구되는 전문성은 "복잡해진 조직과 기능을 효율적으로 통제하는 행정력과 많은 후원을 따는 데 필수적인 사회성, 예산의 정확한 실행과 관람객의 수를 관리하는 관료적 전문성"으로서, "목표를 상실한 효율성의 지식"이며 "자율적인 전문성이 아니라 (…) 조직하고 동원하며 회유하는 기술과 '새롭게 보이게' 하는 연출 기술로 구성된 방법적 차원에 관한 전문성"이다.[18] 예술가의 창작활동과 직결되는 '자율적인 전문성' 대신 이러한 '관료적 전문성'이 지배하게 됨으로써, 관료제 사회로의 전이는 가속화될 수밖에 없다. 문제는 '관료적 전문성'의 속성에 있다. 이는 심상용이 지적한

17 수지 개블릭, 김유 역, 『모더니즘은 실패했는가』, 현대미학사, 1999.
18 심상용, 앞의 글, p. 189.

바와 같이 "추정된 전문가에게만 권한과 책임을 부여함으로써 나머지 모든 주체를 방관과 냉소주의로 내모는"(C. 카스토리아디스) 관료제 사회를 가능케 하는 전문성이다. 그리고 이러한 전문성이 성립하기 위해서 관료제 사회는 전문가와 비전문가를 분리하는 체제를 지속적으로 재생산해야만 한다.[19] 이러한 체제 안에서 예술가의 자율적 전문성은 타율적인 관리의 대상이 되고, 예술가들은 이러한 체제에 순응함으로써 경력과 성공이라는 보상을 기대하는 제도화된 개인으로 거듭나는 것이라 하겠다. 그런데 심상용이 우리에게 주의를 환기시키는 지점은 아래와 같이 이러한 관료제 사회에서는 전문가나 비전문가 모두 절대적이고 전능한 통제권을 발휘하지 못한다는 것이다.

문제는 모두가 점점 더 계약직으로 물러난다는 사실이다. 그리고 알다시피 계약직은 그때 그때의 현안 외에는 관심이 없다. 모든 문제는 계약이 끝나면 그만이고, 사후의 문제는 알 바 아니게 되는 것이다. 모두가 관계되고, 모두가 영향받는 궁극적인 행위의 방향은 정작 점점 더 '비인격적인 기구'의 수중에 맡겨지게 되는 것이다. 이 안에서 각 주체들은 허약하고 무기력한 존재들이 된다.

이제 남은 문제는 이와 같은 행보에 가속도가 붙는 것이다. 비엔날레는 거의 맹목적으로 전문성을 추구하고, 예술의 전문가주의를 맹신함으로써 예술의 장을 소수의 전문가와 관료조직의 작동에 의해 방향이 조정되고 운동이 유지되는 틀로 변형해 나간다. 이 맹목적인 전문가주의는 자기 확신적이고 매우 격렬해서, 상대에게 살벌한 적의를 품는 데까지 나아가곤 한다.[20]

———
19 심상용, 같은 글, p. 190.
20 심상용, 같은 글, p. 191.

'제도'를 생각하다

그렇다면 이 '비인격적인 기구'란 무엇인가. 미술의 관료제화에 관한 개블릭과 심상용의 논의는 다소 은유적인 것으로 보일 수 있다. 왜냐하면 개블릭은 시장적 가치가 미술계를 지배함으로써 미술계가 관료제와 같은 구조로 변모하고 미술을 행정적 또는 관료제적인 관리의 대상으로 재규정하게 되는 지점에 주목하기 때문이다. 심상용은 여기에서 한 걸음 나아가 국내에서 정부 사업으로 추진되는 비엔날레의 구조적 문제에 천착하여 미술의 관료화를 밀도 높게 논하고 있으나, 주된 논의는 비엔날레라는 미술제도에 집중하고 있다. 그러나 최근 한국에서 벌어진 일련의 사태들은 보다 직접적인 문제설정을 요청하고 있는 듯하다. 그것은 한마디로 미술에 대한 국가의 직접적인 폭력과 행정적인 통제이며, 이것이 개블릭이나 심상용이 지적하는 미술의 관료화를 조장하고 증폭시키고 정당화하는 중요한 기제라 해도 과언이 아니다. 이에 관한 논의를 위해서는 보다 고전적인 관료제에 관한 논의로 돌아가 '국가'라는 명백한 행위주체에 초점을 맞춰 볼 필요가 있을 것이다.

막스 베버(Max Weber)는 정치를 "정치적 조직체, 즉 국가의 운영 또는 이 운영에 영향을 미치는 활동"으로 규정하고, 국가를 그 업무내용이 아니라 그것이 고유하게 지니고 있는 수단, 곧 '물리적 강제력(또는 물리적 폭력성)'을 통해 정의하고자 한다. 따라서 베버에게 국가란, 오늘날 특정한 영토 내에서 정당한 물리적 강제력의 독점을 (성공적으로) 관철시킨 유일한 인간 공동체로 정의된다. 국가 이외의 다른 모든 조직체나 개인은 오로지 국가가 정하는 범위 내에서만 물리적 강제력을 행사할 수 있다는 의미에서, 국가는 강제력을 사용할 권리의 유일한 원천이 된다. 그러므로 국가는 "정당한(정당하다고 간주되는) 강제력이라는 수단에 기반하여 성립되는 인간의 인간에 대한 지배관계"라 할 수 있다.[21] 그리고 이러한 국가의 지배수단이 바로 '비인격적인 기

구'인 행정관료와 행정수단이라는 인적, 물적 자원이다.

데이비드 그레이버(David Graeber)의 말대로, 국가는 관료주의적 구조들을 통해서 권력을 행사하는 것이며, 그렇기 때문에 관료주의적 일처리 방식은 국가의 구조적 폭력 위에서 성립된다고 할 수 있다. 이 때 구조적 폭력이란 일상적 상황에서 물리적 폭력이 직접 행사되지 않더라도 폭력의 위협에 의해서만 만들어지고 유지되는 구조를 말한다.[22] 이렇게 볼 때, 미술의 관료제화는 보다 직접적으로 국가의 지배 수단인 행정관료와 행정수단(관료주의적 구조)이 어떻게 미술에 개입하고, 그것을 통해 국가가 미술에 대한 지배를 어떻게 폭력적으로 관철시키는가라는 차원에서 살펴보는 것이 중요해질 수밖에 없다.

게다가, 그레이버에 따르면, 역사적으로 시장은 대개 정부활동, 특히 군사적 활동에서 비롯된 부산물이거나 정부정책의 직접적인 결과물이었다. 시장이 정부로부터 독립되어 있다는 사상은 19세기에나 등장하는데, 그 목적은 정부의 역할을 축소하기 위해 고안된 자유방임주의 경제정책을 정당화하는 것이었다. 그러나 역설적이게도 실제의 자유방임주의는 국가 관료제의 강화 및 관료집단의 급증을 초래했다. 그의 말을 빌리면, "관료주의를 줄이고 시장의 힘을 키우기 위한 의도로 추진된 시장개혁이나 정부의 주도권 행사는 모두 결국에는 전반적인 규제의 숫자, 전체적인 서류작업의 분량, 그리고 정부에 고용된 전체 관료집단의 숫자를 늘리는 효과를 냈다."[23] 다시 말해, 자유방임적 시장이 성공적으로 작동하더라도 정부는 시장경쟁에서 실패한 이들을 위해 행정적 개입을 하게 되며, 자유방임적 시장 자체가 실패한다

21 막스 베버, 『직업으로서의 정치』, 전성우 옮김, 나남, 2014(2007년 1쇄 발행), pp. 17-25.
22 데이비드 그레이버, 『관료제 유토피아—정부, 기업, 대학, 일상에 만연한 제도와 규제에 관하여』, 김영배 역, 메디치미디어, 2016.
23 데이비드 그레이버, 앞의 책,

면 정부는 더욱 적극적으로 개입할 수밖에 없다. 전자의 경우가 〈예술인 복지법〉의 제정과 예술인복지재단의 설립에 해당될 것이며, 후자는 위작 논란 이후의 경찰수사나 문화체육관광부의 미술시장 투명화 대책 등을 꼽을 수 있을 것이다. 한마디로, 시장의 성패에 상관없이 관료제는 강화될 수밖에 없다는 얘기이다. 즉 관료제의 전면화이다. 여기에 그레이버는 1990년대 이후 자본주의의 금융화가 급속도로 진전되어 기업의 관료제 또는 관료주의적 기법이 공공영역에 침투함으로써, '약탈적 관료제'의 시대로 본격 진입하게 됨을 강조한다. 이러한 그레이버의 논의가 유용한 이유는, 기업가 정신에 따른 국가경영 또는 신자유주의적인 작은 정부가 아무리 규제철폐와 민영화를 내세운다 하더라도, 베버가 제시했던 국가의 지배수단인 관료제의 폭력성 내지는 관료제의 성립 조건인 국가의 구조적 폭력이 약화되기는커녕, 점점 더 강화되어 왔음을 설명해주기 때문이다.

관료제의 폭력 또는 검열의 제도적 일상화

국립현대미술관은 앞서 언급한 위작 논란뿐 아니라, 검열 논란의 주인공이 되기도 했다. 보다 정확히 말하면, 검열 논란은 신임 관장의 검열 전적 의혹 논란이라고 해야 할 것이다. 2015년 말, 외국인 관장 후보의 검열 전적 의혹에 대해 미술인들이 국선즈(국립현대미술관 관장 선임에 즈음한 미술인들의 모임)라는 이름으로 집단적인 반대성명을 발표하면서, 신임 관장 내정자, 국립현대미술관과 그 상위 기관인 문화체육관광부, 그리고 미술인들 사이의 의혹과 해명이 연이어 보도되었다. 이 사태는 현재 미술관장으로 재직하고 있는 당시 관장 내정자 바르토메우 마리가 취임 간담회에서 "나는 어떤 검열도 반대한다. 나는 표현의 자유를 보장한다. 예술가의 작업, 큐레이터 그리고 미술관은

공공의 영역에서 존재하기 위해 자유, 신뢰 그리고 공동 책임감을 필요로 한다."는 공개적인 입장 표명을 하는 것으로 정리된 듯 보인다.

그 과정에서 마리 관장은 검열 전적 의혹 일체를 부인하면서, 그 증거가 될 만한 관련 자료들을 공개할 수 있다고 말했고, 그가 회장으로 있는 국제근현대미술관위원회(CIMAM) 회원들이 '자발적으로' 주동이 된 지지서명운동을 통해 간접적으로 의혹 자체를 불식시키려 하는 움직임을 보였다. 취임 간담회에서도 다시 한 번 의혹을 부인하면서 사건의 진실을 담은 문서를 언제든 공개하겠다고 말했다 전해진다. 하지만 그 후 연합뉴스TV에서 자료 공개를 요청하자 자신이 퇴임한 미술관의 공문서를 제공할 권한이 없음을 이유로 제공할 자료가 없다는 입장이 되돌아왔다.[24] 결국 상황은 신임 관장 '개인'의 윤리선언을 필두로, 역시 그의 '개인적인' 해명과 관련 증거 제시만이 검열 논란을 잠재우는 수단이 되었다. 실제로 국선즈의 지속적인 문제제기 속에서 해명의 책임이 있었던 문화체육관광부(관장 공모 주관기관)의 공식적이고 성실한 해명은 이루어지지 않은 채, 그 모든 해명의 책임은 관장 공모에 응모하고 내정자가 되고 결국 관장에 임명된 1인에게 돌아갔다. 그리고 그는 부인은 했으되 해명에 성공하진 못했다.[25]

심지어 이러한 논란의 책임은 의혹을 제기한 미술인들에게 돌려졌다. 작년 11월, 김종덕 당시 문화체육관광부 장관은 언론과의 인터뷰를 통해 검열 의혹을 제기하는 우리나라 현대미술계가 폐쇄적이고 소통이 안 된다고 언급하며, 관장 임명을 '정치적인 문제' 즉 "예술에 대한 정치 검열로 변질시키는" 것은 오히려 미술계라고 지적했다.[26]

24 「말 바꾼 국립현대미술관장... 없는 문서 공개?」, 연합뉴스TV, 2016. 1. 25.

25 박소현, 「예술의 행정화 이후, 검열의 문제를 어떻게 볼 것인가」, 국선즈연(국선즈 연구모임) 토론회 『예술 통제와 검열의 현재성』 자료집, 2016. 3. 14.

26 이와 관련해 인터뷰에서 김종덕 장관은 다음과 같이 말했다. "정치 검열을 할 사람을 뽑

'제도'를 생각하다

여기에서 우리나라 예술행정의 기본적인 전제가 명시적으로 드러난다. 그것은 예술과 정치의 구별이다. 흥미로운 점은 이 구별이 베버식의 관료/정치가의 구별과 매우 흡사해, 관료를 예술로 대체할 경우 정치와 구별되는 예술의 의미가 매우 분명해진다는 것이다. 베버는 관료는 정치가 아닌 오직 '행정'만 하는 존재, 그것도 비당파적 자세로 '분노도 편견도 없이' 행정을 해야 하는 존재라 정의했다. 관료의 명예는 상급 관청이 잘못된 명령을 고수하더라도 마치 그 명령이 자신의 신념과 일치하는 것처럼 양심적이고 정확하게 그 명령을 수행할 수 있는 능력에 기초하고 있다.[27] 이렇게 볼 때, 예술과 정치를 기능적으로 구별하려는 것은 지극히 관료제적인 발상이자, 국가의 통치 또는 지배를 전제로 한 구별이라 할 것이다. 대체로 공공성이나 공적 지원의 범주 내에서 예술 개념은 어디까지나 이 구별 위에서 성립되어야 한다는 의지가 확인된다.

그리고 이러한 구별 위에서 '정치적 논란'을 야기하는 예술은 예술이 아니라고 단죄된다. '정치적 논란'이라 함은 현 정부에 대한 비판적 발언이나 행위를 지칭하는 것에 다름 아니다. 이는 최근에 실재하

으려는 것 아니냐고 하는데, 이는 폐쇄적 단면의 또 다른 면을 보여주는 것이다. 시작도 안한 사람한테 그런 식으로 압박을 하는지… 결코 좋은 일이 아니다." "현대미술하는 사람들이 보통사람들보다 더 폐쇄적" "그게 오히려 걱정이다." "열린 마음으로 봤으면 좋겠다." "뭐든지 오해하고 자신들의 주장에 유리한 쪽으로 말을 만들어가는 것 같다." "미술계에 자신들 편한 대로 해석하고, 말을 만들어가는 사람들이 있는 것 같다." "내가 소통이 안 되는 건지, 그분들이 소통이 안 되는 건지 모르겠다." "그간 말할 만한 사람들을 많이 만났고 얘기를 했다." "한국 현대미술에 심각한 문제가 있다면 그동안 그분들은 무엇을 한 건가? 도대체 뭘 했기에 이제 와서 관장을 새로 뽑는다고 하니까… 그 분들의 의도가 오히려 의심스럽다. 그 뒤에 누가 있다고 생각한다. 정치적인 문제로 끌고 가고 싶어 하는 것 같다. 예술에 대한 정치 검열로 변질시키는 것 같다." 「김종덕 장관 "미술계, 예술을 정치문제화 하려는가"」, 『뉴시스』, 2015. 11. 19.

27 막스 베버, 앞의 책, pp. 60-61.

는 것으로 드러난 '문화예술계 블랙리스트'에서 단적으로 확인할 수 있다. '문화예술계 블랙리스트'란 청와대가 진보적 문화예술인들(현 정부에 대해서 비판적인 문화예술인들)의 창작지원 배제 등 정치적 검열을 위한 블랙리스트를 만들어 정부 각 부처에 내려 보냈고, 문화정책 집행 현장에서 이를 활용했다는 것이다. 이 블랙리스트는 '세월호 정부 시행령 폐기 촉구 선언' 문화예술인 594명, '세월호 시국선언' 문학인 754명, 2012년 대선 당시 '문재인 후보 지지 선언' 예술인 6517명, 2014년 서울시장 선거 당시 '박원순 후보 지지 선언' 1608명 등 모두 9473명의 이름을 담고 있다.[28] 놀라운 점은 실제 이러한 블랙리스트의 존재가 공론화되기 이전인 2016년 7월 28일에 기획재정부가 〈보조금 관리에 관한 법률〉에 따라 '2016년도 국고보조금 운영관리 지침(국고보조금 통합관리 지침)'을 공표했다는 사실이다. 이 지침의 제13조(보조사업자 선정기준) 4항은 보조사업자 선정 시 제외할 대상으로서 "불법시위를 주최 또는 주도한 단체"를 명시하고 있다. 따라서 블랙리스트는 이 국고보조금 사업대상자 선정기준을 보충하는 실무 차원의 기초자료로 기능했음을 추정해 볼 수 있다.

그러나 누가 "불법시위를 주최 또는 주도한 단체"를 제외하기로 결정했는가. 이 지침을 제정하고 공표한 주체는 분명 기획재정부라는 행정기관이지만, 실제 지침이 만들어지기까지의 의사결정에 참여한 주체들이나 그 과정은 알 수가 없다. 따라서 이 지침은 한없이 '비인격화되고', 이 '비인격화된' 공문서(규정)에 따라 관료들은 '비당파적으로' 사업자를 선정할 뿐이다. 문제는 이렇게 의사결정과정부터 집행과정까지의 형식적인 절차를 통해 보장되는 비당파적인 탈정치성이 관료제의 곳곳에 스며들어 있는 정치적인 판단과 내용, 그에 수반되는

28 「예술가 입 막는 '블랙리스트' 실존…문화계 "정치검열 규탄"」, 『경향신문』, 2016. 10. 12.

행정적 불이익과 폭력을 '비정치적이고 무당파적인(중립적인) 것으로' 은폐하고 정당화해 왔다는 점이다. 따라서 제도적 권위들은 중립적이지 않다. 객관적이지도, 비정치적이지도 않다. 오히려 국가가 물리적 폭력을 독점함으로써 정치적 지배를 실현하듯이, 미술행정이라는 국가 관료제 역시 그러한 물리적 폭력의 상상 위에서 미술에 대한 국가의 지배와 통제를 실현하고 정당화해온 셈이다. 심지어 이전에는 부처별로 제정되던 지침을 '통합지침'의 형식으로 전환함으로써, 이제 예술행정도 특수하거나 예외적인 영역이 아니라 일반적인 국가 관료제에 행정 효율성을 극대화하는 형태로 편입된 것이다.

그래서, '납세자=국민'으로 호출되는 것을 거부하기

현대의 예술가가 미술시장 내에서 한없이 과소화된 주체가 되어버린 것처럼, 공적 지원을 통해 국가나 국민들과 공공적 관계를 맺는 예술가 역시 급속하게 타율화되어 다른 장으로부터 자신을 방어할 힘을 상실해 버린 듯하다. 그리고 공적 영역에서 이 타율화의 절대적 명분이 되는 것은 다름 아닌 '국민의 세금'에 대한 책임이다.

국정감사 자리에서 김종덕 문체부 장관은 "문화예술계에서 정치적 이슈화에 골몰하는 이들이 있는 것이 문제"라고 했고, 한선교 의원은 "시민의 예산지원이 이뤄지는 작품이 정치적 논란에 휩싸일 우려가 있다면 지원철회가 마땅하다"고 했으며, 문화예술위 관계자는 "국민의 세금으로 운영되는 만큼 지원에 대한 사회적 합의를 고려하는 것은 공공기관의 의무"라고 했습니다.[29]

29 「불편함을 통해 불편함에 대항하는 것이 예술」, 『CBS노컷뉴스』, 2015. 10. 6.

1980년대 이후, 납세자=국민의 종교적, 윤리적, 성적 신념이나 가치에 반하거나 그것을 위협하는 내용 또는 형식의 미술작품은 국가의 지원 대상에서 제외되기도 하고, 그러한 지원과 결부된 전시 또는 공공재원으로 건립·운영되는 미술관에서의 전시 역시 취소되거나 법정공방의 대상이 되는 일이 세계 각지에서 종종 벌어져 왔고, 그러한 사태와 그것을 둘러싼 공방들은 포괄적으로 '문화전쟁'이라 지칭되어 왔다. 이 '문화전쟁'에서는 평균적인 납세자=국민이 모든 결정의 기준이자 근거로 호출되며, 공공재원이나 문화인프라(미술관)를 투여한 사업은 이 납세자=국민을 앞세운 '공공성'이라는 이름하에 공권력이나 행정시스템에 의한 정치적, 윤리적, 문화적 개입들을 정당화한다. 따라서 '공공성' 개념은 공적인 재원과 행정 시스템의 문제로 평면화되고, 그 개념이 적용되는 분야나 영역의 고유성을 불문하는 무소불위의 정언명령이 된다. 외설적인 작품이나 정권에 민감한 주제를 배제하고, 비판적·성찰적 입장에서 과거나 현재의 정치적 문제를 다룬 예술활동을 전시하지 않는 일은 모두 '공공성'을 위한 것일 뿐이다. 납세자=국민의 소중한 세금이 투입된 공동의 물리적 자산, 그리고 그러한 물리적 자산으로 운영되는 유무형의 사업들이 '낭비'되지 않도록 하는 일이 절대적인 가치가 되었다. '낭비'라 함은 곧 정부의 일에 비판을 가해 행정비용을 초래하는 것, 미술계 내외부의 사회적 논란과 정치적 엔트로피를 증대시키는 것이다. 그러다 보니, 이러한 '낭비'를 방지하는 것이 행정기관이 사용하는 공공성의 의미로 관용화되어 버린 느낌 역시 지우기 어렵다.[30]

이처럼 국민의 세금에 대한 공공적 책무를 강조하다 보면, 미국의 문화전쟁에서나 최근 한국정부의 태도에서 알 수 있는 것처럼, 정

30 박소현, 「예술의 행정화 이후, 검열의 문제를 어떻게 볼 것인가」.

'제도'를 생각하다

부기관에 의한 검열 또는 표현의 자유를 제한하는 문제와, 국민의 세금을 사용하는 데 따르는 공적 책무의 문제를 분명하게 구별하고, 후자를 더 우선시하고 더 중시하게 된다.[31] 다시 말해, 국민의 세금에 대한 공적 책무를 다하기 위해서라면 검열이나 표현의 자유를 제한하는 일쯤은 부차적인 것으로 간주될 수 있다는 것이다. 이러한 인식의 배경에는 은연중에 국민의 범주를 매우 탄력적, 자의적으로 구분하는 나쁜 습관이 도사리고 있다. 국민이라는 범주는 수시로 임의적으로 분할되어 '정치적 논란'을 일으키는 미술계와 그에 대해 지원할 수도 있는 납세자 국민 일반으로, 또는 거리집회를 해서 교통불편을 초래하는 시위대와 그로 인해 교통불편을 겪는 국민 일반으로 나뉘기도 한다. 다수의 이질적인 이해관계와 정치적 입장을 가진 국민들을 이런 방식으로 분할함으로써, 미술계는 추상적인 국민 일반(선량한 납세자)으로부터 이탈하거나 대립하는 존재가 된다. 국립현대미술관 관장 선임과 관련해 검열 의혹을 제기한 미술가=국민들은 국립현대미술관이라는 공적 자산의 설립과 운영에 필요한 세금을 납부한 국민 일반과 구별될 수 있는가. 그들은 이해관계를 달리하는 대립적인 존재인가. 납세자=국민에 대한 책무가 역시나 납세자=국민인 미술가=국민에 대한 책무와 별개 문제인가. 이 양자를 구별하고 납세자=국민의 일방적 권리나 그에 대한 의무만을 강조하는 논법이 최근의 예술행정에서 두드러지는 것은 분명 경계할 일이다.[32]

게다가 현 정부가 문화예산 2% 달성을 국정과제로 설정하게 되기까지 한국 정부의 문화예산은 지속적으로 증가해 왔다. 이는 곧 문

31 "Raising Cries of Censorship, Senate Approves Curbs on Artwork That National Endowment Can Support," *The Chronicle of Higher Education*, August 2, 1989, p. A13.

32 박소현, 같은 글.

화예술 행정의 비대화 및 행정권력(관료)의 확대를 의미한다.[33] 현 정부 들어 두드러졌던 문화체육관광부 조직의 비대화와 예산의 증대는 결국 대통령과 청와대의 비선 카르텔이 수 년 동안 문화예산을 횡령하고 국가 관료제를 사유화하는 데 더없이 훌륭한 곳간이자 원천이 되었다. 납세자=국민에 대한 공적 책무가 그 어느 때보다도 심각하게 훼손된 이 엄청난 사태가 벌어지는 기간 동안, 현 정부는 역시 납세자=국민을 알리바이 삼아 창작지원이나 예술행사에서 비판적인 예술가를 배제하고 이를 통해 예술계 자체를 통제하는 방편으로 삼았던 것이다. 현대의 국가 관료제가 '납세자=국민'을 이러한 용도로 활성화시켜 왔다면, 실질적으로는 아무런 결정이나 권한도 발휘할 수 없는 이 '납세자=국민'으로 호출되는 일을 이제라도 거부하는 일을 심각하게 고려해 봐야 하지 않을까. 그럼으로써, 공공성이라는 말을 국가 관료제와의 유착으로부터 분리시키고, 예술에 대한 관료제적 개입과 지배에 대해 보다 적극적인 대결이 가능한 장이 열리지 않을까, 기대해 본다.[34]

33 박소현, 같은 글.

34 이 글의 원글은 2016년 12월에 발간된 것으로, '문화예술계 블랙리스트 사태'에 관해서는 특히 원글의 작성 시점에서 확인 가능했던 제한적 정보에 의존한 것임을 밝혀둔다. 이에 관해서는 다음과 같은 자료를 통해 추가적인 내용과 논의를 확인할 수 있다. 문화예술계 블랙리스트 진상조사 및 제도개선위원회, 「진상조사 및 제도개선 결과 종합 발표」, 2018. 5. 8; 박소현, 「문화정책의 인구정치학적 전환과 예술가의 정책적 위상」, 『민족문학사연구』 통권 63호, 2017. 4, pp. 385-422.

미술사도 '사람'의 일이다

윤난지

미술사와의 만남

미술사와 나의 만남은 아주 오래 전으로 거슬러 올라간다. 초등학교 때부터 내가 신학기 교과서를 받자마자 제일 먼저 펴 본 것은 미술교과서였다. 중·고등학교 시절을 거치면서 나는 모네 같은 인상주의자나 칸딘스키, 클레 같은 20세기 초기 추상미술가들의 작품 도판을 보며 미술을 사랑하였고 또한 미술가가 될 것을 꿈꾸었다.

부모님의 의견을 따르느라 미술대학에 가지는 못하였으나 대학교 때는 아마추어 미술가라도 되고 싶어 문리대 미술반을 들락거리면서 친구들과 야외스케치도 가고 전시랍시고 그룹전을 꾸미기도 했다. 또한 개인 화실을 다니면서 데생, 수채화, 유화 등을 그리거나 조각도 배우고 심지어 사진도 찍으면서 작업에 대한 미련을 떨쳐 버리지 못했다. 당시 나는 덕수궁에서 개최된 국전을 거의 빼놓지 않고 보러 다니고 명동화랑이나 현대화랑을 기웃거리기도 했는데, 기억에 남아 있는 것은 천경자와 장욱진, 그리고 박서보, 이우환, 김구림 등의 작품이

다. 당시 미술에 관한 책들은 문고판이나 조야한 번역본이 전부였으나 그나마 책방에서 보면 반갑게 사서 보았다. 칸딘스키의 『예술에 있어서 정신적인 것에 관하여』도 그때 읽은 것으로 기억된다. 무슨 책인지 생각나지 않으나 추상미술에 관한 작은 문고판 책을 보고 공감하여 추상화를 직접 그려 본 적도 있고 피카소 것과 비슷하게 얼굴을 그려보기도 했다.

내가 미술사를 공부해야겠다는 생각을 처음으로 갖게 된 것은 대학교를 졸업할 무렵 진로에 대해 구체적으로 고민하면서부터다. 당시 많은 젊은이들처럼 유학을 꿈꾸며 도서관의 미국 대학 요람들을 뒤적이던 중 '미술사'라는 전공을 발견했던 것이다. 나는 이것이야말로 내가 재미를 붙이고 공부할 분야라고 직감하고 졸업을 전후하여 입학원서들을 우편으로 받고 토플(TOEFL)과 지알이(GRE), 그리고 문교부(당시의 교육부) 유학시험까지 치렀다. 그러나 결혼 등의 이유로 유학을 못 간 나는 뚜렷한 대안도 없고 교수가 되라는 부모님의 소원도 떨쳐버리지 못해, 적성에 맞지 않는 사회학 석사과정에서 공부를 계속했다. 그러나 석사를 받고 다음 진로를 생각해야 했을 때, 이제는 정말 결단을 내릴 때가 되었다는 소리가 나의 내부로부터 강력하게 들려왔다. 사회학 박사과정으로 진학을 할까? 미술대학 대학원을 갈까? 사회학은 더이상 못하겠고, 미술대학 대학원은 실기 시험에 자신이 없고…. 고민 중 발견한 학과가 마침 한 학기 전에 개설된 미술사학과였다. 사회학 박사과정과 미술사 석사과정 사이에서 며칠 고민하다 마침내 미술사학과로 결정하고 오늘에 이르렀는데, 그 결정을 후회해 본 적은 없다.

이렇게 미술사에 대한 나의 사랑은 미술에 대한 사랑과 함께 커왔다. 나의 체험에 비추어 볼 때, 미술사 공부는 우선 미술에 대한 관심과 사랑으로부터 유래한다. 미술을 사랑하기 때문에 그것을 더 깊이

바라보기 위해 그 역사를 연구대상으로 삼는 것은 당연한 일이기도 하다.

미술사 공부의 시작

내가 석사과정을 시작할 당시(1981년 9월) 이화여자대학교 대학원 미술사학과는 바로 전 학기에 출범한 신설 학과였고 정병관 선생님께서 전임교수로 계셨다. 우리는 선생님께 주로 불어 텍스트로 현대미술사를 배웠다. 얼마 후 전임교수가 되신 유준영 선생님께는 동양미술사를, 임영방 선생님과 송미숙 선생님께는 중세, 르네상스, 바로크 시대의 미술사와 19세기 미술사, 건축사 등을, 그리고 백기수 선생님과 오병남 선생님께는 미학사와 미술비평사를 배웠다. 우리는 당연히 전임교수이신 정병관 선생님의 영향을 많이 받았는데, 그 덕분에 불어 텍스트를 많이 읽었고 전후(戰後) 미술에서는 상대적으로 간과되어 온 프랑스 경향들을 많이 접할 수 있었던 것은 지금도 행운이라고 생각한다. 선생님께서는 그때까지 체계화되지 않았던 한국 현대미술사도 나름의 시각으로 구성하여 가르쳐 주셨다. 유준영 선생님의 강의는 전공이 달라 많이 수강하지는 못했으나, 동양미술에는 무지했던 내가 겸재 정선을 발견하는 계기를 주었다.

지금 생각해 보면, 당시 우리가 미술사를 접근했던 방법은 주로 형식주의(formalism)였다. 작품을 주로 형태와 색채, 그리고 그 구성을 통해 바라보고, 글쓰기에서도 작품의 내적인 논리를 매끄럽게 정리하여 해석할 것이 요구되었다. 또한 '어떤 것이 좋은 작품인가'라는 가치 평가가 은연중에 이루어졌는데, 그 기준은 주로 형식면에서의 완결성이었다. 특히 미술작품을 미술 외적인 요소를 통해 접근하는 것은 위험한 비약으로 간주되었다. 예컨대, 나는 이우환을 퇴계 철학으

미술사도 '사람'의 일이다

로 풀이했다가, 나의 동료는 민중미술의 사회비판 기능을 강조했다가 선생님으로부터 엄한 꾸중을 들었다. 그 발표의 기억은 지금도 생생할 정도로 나의 자존심에 깊은 상처를 주었지만, 자의적인 비약을 피하면서 논지를 설득력 있게 이끌어가는 것이 글쓰기의 기본임을 깨닫게 한 쓴 약이었다.

수업기에 익힌 나의 시각은 결국 미술을 통해서 미술을 보는 시각, 즉 모더니스트 관점이라고 할 수 있는데, 그것은 석, 박사 학위논문으로도 이어졌다. 바자렐리(Victor Vasarely, 1906–97)의 옵 아트(Op Art)에 대한 석사학위 논문이나 키네틱 아트(Kinetic Art)를 다룬 박사 학위 논문은 주어진 주제의 미술사적 계보와 영향관계를 따지고 다른 경향들과 비교, 대조하는 전형적인 형식사적 접근방법을 따른 것이었다. 환경과의 통합, 관람자 참여 등 미술의 바깥을 끌어들이는 경우에도 그 출발점은 어디까지나 미술작품, 특히 그 형식이었으며, 내용 또한 지극히 표피적이거나 교조적인 것에 그치는 것이었다. 옵 아트가 움직이는 시각효과로 인하여 현대 도시환경에 적절히 조화된다든지 조각을 움직이게 함으로써 현대 문명에 부응하는 미술을 성취해야 한다든지 등의 논지가 그것이다. 그런 미술이 부상한 경위나 배경, 즉 사회·역사적 맥락은 전혀 고려하지 않았으며, 미술의 사회적 역할 같은 어휘를 아무런 성찰이나 의문 없이 당연한 사실처럼 사용하였던 것이다.

이런 글쓰기는 자료가 충실하고 논지 전개만 명료하면 거의 사실의 수동적인 기술에 가까운 것이어서, 나는 당시 글쓰기를 무서워하지 않았다. 학위를 받은 후에 겁도 없이 여기저기 글을 썼다. 당시의 글은 '나'와 내가 속한 맥락이 없는 또는 지워진 것이었으므로, 논리의 짜임 이외에 내용 자체 혹은 그것이 만들어내는 의미에 대한 책임감을 느낄 이유가 없었다. 심지어 비평 같은 매우 주관적인 글을 쓸 때조차 마

치 내 글이 객관적인 사실인 양 스스로 착각하며 썼던 것 같다. 지금
그 글들을 다시 읽어보면 한 발짝도 밖으로 나오지 못한 좁은 시야에
서, 남의 일인 것처럼 아무런 반성 없이 쓴 것임을 새삼 발견한다. 그
러나, 성실한 자료 조사와 정확한 단어와 문법의 구사를 통한 논지의
정연한 전개가 변치 않는 글쓰기의 기본임을 이 시기의 연습 없이는
깨닫지 못했을 것이다.

글쓰기의 어려움

내가 조금 다른 글쓰기를 시도하게 된 것은 학교에 자리를 잡고
학생들을 가르치며 나의 일이 무엇인가를 되새겨 보면서부터였다. 그
때서야 나는 미술에 대한 당대의 여러 글들을 접하게 되었고 이를 통
해 미술사의 방법과 글쓰기의 방식에 대해서도 다시 생각해보게 되었
다. 나는 그때까지의 나의 미술사 공부가 그리고 미술과 그 역사에 대
한 나의 글쓰기가 나의 것이 아니었다는 것을 서서히 자각하게 되었
다. 마치 기계가 된 듯 자료를 조사하고 그것을 분석, 종합하여 옮겨
놓는 작업은 사실의 무의미한 반복임을 깨달았다.

그때 읽은 여러 글에서 나는 무엇보다도 '저자' 주체의 부활을 보
았고 또한 공감했다. 글 쓰는 주체가 문체와 내용을 통해 드러날 때 글
이 살아난다는 사실을 깨달았다. 1998년에 쓴 폴록(Jackson Pollock,
1912-56)에 대한 논문에서 나는 '나'라는 주어를 논문에 처음으로 사
용하였다. 학회에서 그 논문을 발표하면서 나는 그동안 글 뒤에 숨어
있었던 내가 글 속에서 새롭게 태어나는 기쁨 같은 것을 느꼈다. 그 글
은 잘생겼든 못생겼든 나의 것이 되었고 맞든 틀리든 나의 주장이 되
었다. 이렇게 내가 살아나게 되자 한편으로는 책임감과 함께 두려움도
싹트게 되었다. 지금도 나는 글쓰기가 얼마나 어려운 것인가를 통감한

미술사도 '사람'의 일이다

다. 그러나 두려움이 없는 만큼 생기도 재미도 없는 글쓰기를 떠난 것을 후회하지는 않는다.

나를 글 속에 심어 놓음으로써 두려워하게 된 것은 무엇보다도 내가 주장하는 내용의 설득력이다. 글 뒤에 숨어 있던 사람이 앞으로 나오니 말하기가 더 조심스러워진 것이다. 나는 객관적 사실인 것처럼 써 왔던 이전의 글들이 '내가 만들어 낸' 지극히 임의적인 의견들이었음을, 즉 내가 쓰는 글이 보편적일 수 없다는 당연한 사실을 깨닫게 되었다. 이런 되돌아봄은 또한 모든 글쓰기는 쓰는 이가 처한 맥락의 산물임을, 나의 글에도 내가 속한 특수한 맥락적 사항들이 교차하고 있음을 의식하게 했다. 6·25 이후 우리나라 근대화 시기의 중산층 가정에서 여성으로 성장한 나의 배경이 주제의 선택과 그것을 보는 각도, 내용을 풀어가는 방법, 심지어 문체에까지 배어 있다는 사실을 깨닫게 된 것이다.

언젠가, 예술의 사회적 역할에 대해 강한 신념을 가진 한 후배가 나에게 한 말이 있다. "언니는 어쩔 수 없이 그렇게 쓸 수밖에 없어요." '그렇게'라는 말을 통해 후배는 치열한 삶의 중심을 비판적으로 주시하지 않는, 그리고 그것을 예술의 문제로 깊숙이 끌어들이지 않는 나의 소시민적인 무관심성을 지적한 것이다. 이른바 사회적 사실주의자(social realist)들이 현실도피 또는 순응주의라고 공격하는, 잉여자본과 여가를 가질 수 있는 계층의 예술에 대한 태도가 내 글의 내용뿐 아니라 문체에까지 배어 있는 것은 어쩔 수 없는 운명인 것 같다. 그러나 나는 그것이 나의 한계이자 또한 나의 색깔이라고 자인한다. 내가 예술의 사회적 맥락이나 그 속에서의 기능을 말하지 않는 것은 아니며, 특히 최근에는 사회적 맥락을 통해 예술을 보는 시각에 깊이 동의하고 또한 실천하고 있다고 자평한다. 그러나 그런 맥락적 사항들을 말할 때조차도 나는 일정 거리를 두거나 결론을 유보한다. 그런 태도

는 각 영역의 전문성에 대한 신념이 여전히 내 글의 기반을 이루고 있음을 드러낸다. 모더니즘을 비판적으로 점검하는 최근 나의 글쓰기도 어떤 면에서는 자본주의의 분업화가 지식 생산에도 적용된 모더니스트 글쓰기를 떠나지 않고 있는 셈이다.

나에게는 이런 글쓰기가 공허한 독백에 머무르지 않고 설득력을 가진 글을 만들어내기 위한 최선의 길이다. 글 속에 '나'를 되살림으로써 그것이 특수한 맥락의 산물임을 드러내면서도 가능한 한 넓은 동의의 지평을 확보한다는, 어찌 보면 서로 모순되는 요구들에 다가가는 길은 나와 글의 거리를 적절히 조절하는 일일 것이다. 주체가 살아 있으면서도 다른 이의 공감을 이끌어내는 글, 즉 '남'과 나눌 수 있는 '나'의 글을 쓰는 것은 내 평생의 과제다.

40년 가까운 나의 미술사 공부는 미술사가 곧 글쓰기임을, 그리고 그 글쓰기가 얼마나 어려운 고행의 길인지를 깨닫는 과정이었다. 지금도 논문뿐 아니라 짧은 기고문도 셀 수 없을 정도로 고쳐 쓰고 항상 미진한 느낌으로 마무리한다. 아직도 나는 글 잘 쓰는 사람을 존경하고 부러워하며 문재(文才)는 타고난다는 유전자 결정론에 더 기울고 있다.

미술사도 '사람'의 일이다

미술사와 함께한 지난 세월을 되돌아보면서 미술사에 대한 나의 작은 의견을 정리해본다.

나는 미술사 공부의 출발점은 무엇보다도 미술과 그 역사에 대한 순수한 지적 호기심이라고 생각한다. 모든 학문은 특정 대상을 바로 알고자 하는 욕구에서 출발한다는 점에서 미술사도 예외는 아니다. 그 호기심을 다른 말로 바꾸면 '사랑'이다. 공부하려는 대상에 대한 관심

과 열정이 없다면 공부가 바로 되지 못할 것이며, 따라서 껍질뿐인 말장난에 지나지 않게 될 것이다. 그러나 매우 당연한 것으로 보이는 이런 전제가 흔들리는 경우를 종종 본다. 자신의 전문분야에 합당한 직장을 통해 생계를 유지하고 사회적으로도 인정받고자 하는 욕구는 공부하는 이들에게도 예외가 될 수 없는데, 이런 기본적인 욕구가 충족되지 않으면 공부하는 순수한 즐거움에서 멀어지게 된다. 물론 그런 일차적 욕구가 충족될 수 있는 현실이 만들어져야 하겠지만, 우리 스스로도 항상 처음의 마음가짐을 되돌아볼 필요가 있다. 어떤 일이든 그 일에 대한 조건 없는 사랑이 가장 깊은 기쁨을 주는 법이며 그 일의 내용까지도 결정한다는 것을 잊지 말아야 할 것이다.

미술사에 대한 사랑과 함께 미술사 공부를 풍요롭게 하는 것은 다양한 접근 방법이다. 미술사도 다른 학문들처럼 특정 연구 대상에 따라 하나의 분야로 묶인 것이지만, 연구의 방법은 무한한 다양성으로 열려 있다. 예컨대, 같은 작가의 작업에 대해서도 순수한 형식 분석을 시도할 수도 있고 철학적 의미를 밝힐 수도 있으며 사회학적 배경을 살피거나 작가 개인의 심리를 투사하여 설명할 수도, 심지어 과학적 지식을 활용할 수도 있다. 주변에서 종종 보듯이 특정 방법만을 고집하는 것은 학문을 죽이는 위험한 발상이다. 자신의 방법을 갖되 다른 이의 방법도 인정하는 자세가 필요하다. 수많은 미술사학자들이 같은 색깔의 조명을 비추어 같은 미술사를 재생산하는 것은 의미 없는 동어반복일 뿐이다. 여러 분야의 지식과 방법을 응용하고 적용할 수 있는 가능성이 미술사를 살아 있게 하고 또한 그 존속에 의미를 부여할 것이다.

그러나 다양한 방법을 인정하는 것이 아무것이나 다 된다는 식이 되어서는 안 될 것이다. 모든 새로운 방법은 동의의 지평을 확보할 때 의미 있는 것이 되는데, 이를 위해서는 무엇보다 글을 잘 써야 한다.

아무리 신선한 발상도 글을 통해 다른 이에게 공명을 주지 못하면 유아론에 그칠 것이다. 나는 학생들에게 좋은 논문의 요건으로 성실성과 함께 명확성과 독창성을 강조하는데, 그중 어떤 것이 더 중요하다고 할 수 없을 정도로 필수적인 요건들이다. 자료에 대한 충분한 조사와 분석을 바탕으로 전달하고자 하는 의미를 정확하게 구현하는 단어와 문장을 구사하면서 내용과 문체에서 자기만의 독특한 색깔을 드러낼 때 정말 좋은 글을 쓸 수 있게 되는 것이다. 글을 매개로 하는 모든 인문학의 영역들이 예외가 될 수 없지만, 예술을 대상으로 삼는, 따라서 언어적으로 설명할 수 없는 어떤 지점을 언어에 담아내야 하는 미술사에서는 특히 글쓰기가 중요하다. 자신이 살아 있으면서도 다른 이들과 나눌 수 있는 글을 쓰는 일은 미술사를 공부하는 이들이 끊임없이 닦아야 할 수행의 과제다.

좋은 글을 쓰기 위한 왕도는 없으며 글재주는 어느 정도 타고나는 것이 사실이다. 그러나 주어진 조건 안에서 최선의 글을 쓸 수는 있을 것이다. 이를 위해서는 우선 많은 글을 읽어야 한다. 전공 이외의 책들을 읽을 수 있다면 더 좋을 것이다. 나는 그렇게 하지 못했지만 아직 시간이 많은 젊은 연구자들에게는 이런 지적 우회의 시간을 가질 것을 적극 권한다. 모든 것은 서로 통하는 법이라는 말이 미술사에서도 예외는 아니다. 전공 바깥에 대한 지적 경험들은 전공에 대한 이해를 더 풍성하게 할 것이다. 한편, 이런 언어적 경험뿐 아니라 시각적 체험이 글의 내용과 형식의 많은 부분을 좌우한다는 점은 미술사 기술의 독특한 국면이다. 엄밀히 말해 미술에 관한 글은 실제 작품을 보고 써야 하는 것이며, 어쩔 수 없이 도판에 의존한다고 해도 실제로 보고 쓴 글과는 다를 것이다. 가능한 많은 작품을 보기 위해 부지런히 다리품을 팔아야 하는 것이 미술사학자들의 숙명이다.

정년을 목전에 둔 지금 새삼 되짚게 되는 것이 미술사도 결국 '사

미술사도 '사람'의 일이다

람'의 일이라는 당연한 사실이다. 나는 그동안 미술사를 통해 참 많은 사람들을 만났다. 미술사에 등장하는 수많은 미술가들과 함께 작품에 그려진 수많은 인물들을 만났다. 또한 미술사를 공부하고 가르치며 많은 선생님들과 동료 연구자들, 그리고 학생들을 만났다. 미술사는 사람에 관해 연구하는 학문이며 그것을 공부하는 과정은 인간관계를 맺어 가는 과정이다. 공부를 하려면 먼저 사람이 되어야 한다는 어느 선생님의 말씀이 더 크게 다가오는 것은 이런 의미에서다. 이는 넓게는 나를 투여한 살아 있는 공부를 하라는 뜻으로 풀이할 수 있을 것이다. 공부를 여기(餘技)로 삼지 말고 삶의 한가운데에 두어 건조한 이론의 생산이 아닌 진정 가슴에 와닿는 글쓰기를 실천하라는 뜻이다. 이는 나아가 학문의 윤리적 차원을 강조한 것이기도 하다. 모든 '사람의 일'에서 가장 중시되어야 할 것이 사람으로서의 도리다. 연구 대상에 대해 또는 연구자들 사이에 지켜져야 할 학자적 양심은 아무리 강조해도 지나치지 않다. 자신과 남을 속이지 않고 정직하게 공부하는 일, 자신의 한계를 겸허하게 직시하고 다른 이들의 장점을 진심으로 인정하고 북돋워 주는 일은 공부하는 사람들이 닦아야 할 기본 소양이다. 이런 덕목을 실천하는 것은, 내 자신도 절감하듯이, 쉬운 듯하지만 어려운 일이며 스스로 실행하고 있다고 자부하지만 실은 그렇지 않은 경우가 많다.

나는 '자기'라는 틀 밖으로 좀처럼 눈길을 주지 못하는 매우 자기중심적인 사람이다. 그런 나의 눈에도 나이가 들어감에 따라 다른 이들의 존재가, 또 그들과의 관계가 조금씩 보이기 시작한다. 그것은 미술사라는 공부가, 그리고 그것을 통해 경험한 삶이 내게 가져다 준 소중한 변화다. 미술사를 통해 내가 진정 배운 것은 미술사적 지식이라기보다 사람들과 살아가는 방법이다. 결국 모든 공부는 자기를, 그리고 다른 이들을 발견해 가는 과정이 아닐까?

이 글은 정년을 맞아 제자들에게 전하고 싶은 생각을 쓴 것이다. 나와 같은 학과에 계셨던 유준영 선생님의 정년퇴임 기념 문집(『미술사와 나: 미술사는 나에게 있어 어떤 학문인가』, 열화당, 2003.)에 쓴 글을 다시 읽어 보니 지금의 생각과 크게 다르지 않아 수정하여 싣는다.

그때는 먼 일만 같았던 정년이 나에게도 왔다. 되돌아보니 나는 1972년에 대학교에 입학한 이후 46년을 이화에서 보냈다. 학생으로, 강사로, 교수로. 유학도 안 가고 석, 박사학위를 이화에서 받고 교수가 되었으니 이화를 떠나 본 적이 없는 셈이다. 이화는 나의 삶이었다. 나를 나로 살게 해준 이화에 감사한다. 그리고, 그 삶 속에서 만난 이화의 사람들에게 감사한다.

"티칭(Teaching)은 터칭(Touching)이다." 언젠가 듣게 된 이 말을 나는 마음에 새기며 가르쳐왔다. 지식을 전달하는 데 그치지 않는, 마음을 움직이는 가르침. 내가 그것을 이루었는지는 모르겠다. 그러나 나의 학생들, 그들의 빛나는 눈이 그 가능성을 보게 하였다. 그들에게 사랑과 감사의 마음을 전하며 떠난다. 이화가 없는 삶, 순수한 나만의 삶 속으로.

2018년 9월
이화에서의 마지막 학기를 보내며, 윤 난 지

윤난지(尹蘭芝, 1953-) 약력

학력
1966 혜화 초등학교 졸업
1972 경기여자 중·고등학교 졸업
1976 이화여자대학교 문리대학 사회학과 졸업
1979 이화여자대학교 대학원 사회학과 석사과정 졸업
1984 이화여자대학교 대학원 미술사학과 석사과정 졸업
1991 이화여자대학교 대학원 미술사학과 박사과정 졸업(박사학위 취득)

교육경력
1983-1992 이화여자대학교, 강남대학교, 성신여자대학교, 덕성여자대학교,
 상명여자대학교, 성균관대학교 강사
1992-2000 이화여자대학교 조형예술대학 서양화과 교수
2001-2019 이화여자대학교 인문과학대학 대학원 미술사학과 교수

학회활동
1987-현재 현대미술사학회, 서양미술사학회, 미술사학연구회, 미술사교육연구회,
 한국미술평론가협회, 한국근현대미술사학회, 한국미학회 회원 및 임원
1989-2004 College Art Association 회원
1992-1994 현대미술사연구회 회장
1996-현재 Image & Gender 연구회 회원(International Advisory Committee)
1998-현재 International Association of Art Critics 회원
2003-2005 서양미술사학회 회장
2009-2011 미술사학연구회 회장

기타경력
1988-1989 Stanford University 방문학생
1995-2005 문화재 전문위원(박물관 분과)
2000-2001 City University of New York 방문교수
2001-2005 이화여자대학교 박물관장

수상
2000 석주미술상(평론부문)
2007 석남미술이론상

연구실적

학위논문

1984. 05. 「바사렐리의 씨네띠즘에 나타난 미술과 사회의 통합에 관한 연구」
　　　　　(석사학위논문).

1996. 05. 「움직이는 미술에 관한 연구: 확장된 작품개념을 중심으로」(박사학위논문).

저서

1996. 04. 『김환기: 자연을 노래한 조형 시인』, 도서출판 재원.

1997. 03. 『권진규』, 삼성문화재단(공저).

　　　08. 『한국 추상미술 40년』, 도서출판 재원(공저).

1999. 09. 『모더니즘 이후, 미술의 화두』, 눈빛(편저).

2000. 05. 『현대미술의 풍경』, 도서출판 예경[개정증보판, 2005, 한길아트].

2007. 11. 『전시의 담론』, 눈빛(편저).

2009. 04. 『페미니즘과 미술』, 눈빛(편저).

　　　10. 『마음의 빛: 방혜자 예술론』, 풀잎.

2010. 03. 『추상미술 읽기』, 미진사(편저)[개정증보판, 2012, 한길아트].

　　　11. 『오늘의 미술가를 말하다』(1, 2, 3권), 학고재(편저).

2011. 06. 『추상미술과 유토피아』, 한길사.

2012. 09. 『현대조각 읽기』, 한길사(편저).

2013. 10. 『한국현대미술 읽기』, 눈빛(편저).

2016. 04. 『공공미술』, 눈빛(편저).

2017. 10. 『한국 동시대 미술』, 사회평론아카데미(편저).

2018. 08. 『한국 현대미술의 정체』, 한길사.

번역서

1988. 01. 『키네틱 아트』(George Rickey), 열화당.

1993. 01. 『20세기의 미술』(Norbert Lynton), 예경산업사.

1997. 02. 『현대조각의 흐름』(Rosalind E. Krauss), 도서출판 예경.

논문

1987. 09. 「씨네띠즘과 현대사회」, 『현대미술의 동향』, 미진사, pp. 249-275.

1988. 12. 「미니멀 아트에 나타난 '오브제'로서의 작품 개념」, 『대학원 논문집』, 제1집,
　　　　　이화여자대학교 대학원, pp. 112-128.

1990. 12. 「'움직이는 조각'과 공연예술」, 『서양미술사학회 논문집』, 제2집, 서양미술사학회,
　　　　　pp. 49-78.

1991. 01. 「제임스 M. 횟슬러 미술의 추상성」, 『현대미술논집』, 제1집, 이화현대미술연구회,

pp. 3-27.

12. 「20세기 미술에 있어서 '대상'의 문제에 관한 일고(一考)」, 『고고미술사론』, 제2집, 충북대학교, pp. 79-92.

1992. 08. 「데 스틸 건축: 회화와의 관련성」, 『현대미술논집』, 제2집, 이화현대미술연구회, pp. 63-73.

09. 「현대환경조각의 새로운 의미」, 『현대공간』, 제1권, 제1호, 현대공간회, pp. 102-112.

1993. 12. 「20세기 초기 러시아 전위미술에 나타난 유토피아니즘: 말레비치와 타틀린을 중심으로」, 『미술사학』, 제5호, 미술사학연구회, pp. 141-162.

1994. 12. 「20세기 미술과 후원: 미국 모더니즘 정착에 있어서 구겐하임 재단의 역할을 중심으로」, 『서양미술사학회 논문집』, 제6집, 서양미술사학회, pp. 55-78.

1995. 03. 「김환기의 1950년대 그림: 한국 초기 추상미술에 대한 하나의 접근」, 『현대미술사연구』, 제5집, 현대미술사연구회, pp. 89-110.

1996. 11. 「미술과 환경: 새로운 패러다임을 향하여」, 『월간미술』, 제8권, 11호, pp. 172-177.

1997. 04. 「포스트 모던 시대의 한국 추상미술(상)」, 『월간미술』, 제9권, 4호, pp. 145-151.

05. 「포스트 모던 시대의 한국 추상미술(하)」, 『월간미술』, 제9권, 5호, pp. 173-178.

09. 「한국추상미술의 태동과 앵포르멜 미술」, 『미술평단』, 46호, pp. 51-60.

12. 「잭슨 폴록의 1947-1950년 그림읽기」, 『서양미술사학회 논문집』, 제9집, 서양미술사학회, pp. 113-136.

1998. 01. 「포스트 모던 시대의 미술」, 『월간미술』, 제10권, 1호, pp. 148-155.

12. 「모더니즘 이후의 추상미술: 헬리와 블렉너의 마지막 게임」, 『미술사학』, 제10호, 미술사학연구회, pp. 7-40.

「시각적 신체기호의 젠더구조: 윌렘 드 쿠닝과 서세옥의 그림」, 『미술사학』, 제12호, 미술사교육연구회, pp. 127-154.

「작가는 죽었는가?: 원본성에의 물음」, 『미술평단』, 51호, pp. 27-46.

1999. 06. 「엑소시즘으로서의 원시주의: 피카소의 〈아비뇽의 여인들〉과 그 수용」, 『서양미술사학회논문집』, 제11집, pp. 125-154.

2000. 08. 「한국 극사실화의 '사실성' 담론」, 『미술사학』, 제14호, 미술사교육연구회, pp. 67-89.

2002. 03. 「성전과 백화점 사이: 후기 자본주의 시대의 미술관」, 『미술사학보』, 제17집, 미술사학연구회, pp. 149-183.

「한국 현대 여성미술가들의 작업: 여성 주체의 재현」(재수록), 『미술 속의 여성: 한국과 일본의 근·현대 미술』, 이화여자대학교 박물관 엮음, 이화여자대학교 출판부, pp. 121-151.

2003. 05. 「사이트의 계보학: 비장소(non-site)에서 특정 장소(specific site)로」, 『Art in Culture』, Vol. 4, No. 5, pp. 66-73.

12. 「김구림의 '해체'」, 『현대미술사연구』, 제15집, 현대미술사학회, pp. 145-178.

2005. 06. 「특정한 물체의 불특정한 정체: 도널드 저드의 예술-상품」, 『미술사학보』, 제24집,

미술사학연구회, pp. 145–176.

2006. 07. 「한국 현대미술사, 제노필리아와 제노포비아의 사이」, 『월간미술』, Vol. 258, pp. 170–177.

12. 「추상미술과 유토피아」, 『미술사학보』, 제27집, 미술사학연구회, pp. 221–255.

2007. 03. "At the Margins of Geometry: The Works by Three Korean Women Artists", *Image & Gender*, Vol. 7, pp. 84–91.

11. 「한국 여성미술의 현대사」, 『한국 현대미술 새로보기』, 미진사, pp. 266–291.

12. 「혼성공간으로서의 민중미술」, 『현대미술사연구』, 제22집, 현대미술사학회, pp. 271–311.

2009. 06. 「러시아 전위미술의 여전사들」, 『현대미술사연구』, 제25집, 현대미술사학회, pp. 123–152.

07. 「미술을 통한 페미니즘: 그 담론의 갈래와 흐름」, 『동아시아 문화와 예술』, 특집, 동아시아문화학회, pp. 287–327.

12. 「미술, 과학, 과학기술: 나움 가보와 라즐로 모홀로 나기의 작업」, 『미술사논단』, 제29호, pp. 297–326.

2010. 06. 「드 스틸의 조형적 건축, 그 유토피안 비전」, 『미술이론과 현장』, 제9호, 한국미술이론학회, pp. 151–170.

2012. 06. 「단색조 회화의 다색조 맥락: 젠더의 창으로 접근하기」, 『현대미술사연구』, 제31집, 현대미술사학회, pp. 161–198.

12. 「단색조 회화운동 속의 경쟁구도: 박서보와 이우환」, 『현대미술사연구』, 제32집, 현대미술사학회, pp. 251–284.

2013. 12. 「또 다른 후기자본주의, 또 다른 문화논리: 최정화의 플라스틱 기호학」, 『한국근현대미술사학』, 제26집, 한국근현대미술사학회, pp. 305–338.

2016. 06. 「동양주의와 옥시덴탈리즘 사이: 김환기의 전반기 그림」, 『미술사학보』, 제46집, 미술사학연구회, pp. 115–138.

2017. 06. 「한국 앵포르멜 미술의 '또 다른' 의미」, 『미술사학보』, 제48집, 미술사학연구회, pp. 123–154.

비평문 및 일반기고문

1990. 07. 「마우로 스타치올리의 환경개입조각」, 『공간』, 275호, pp. 66–69.

1991. 04. 「우순옥 전」, 『월간미술』, 제3권, 4호, p. 135.

05. 「총체적 존재의 표상: 윤동구 전」, 『월간미술』, 제3권, 5호, p. 38.
「테크놀로지와 현대미술: 미래파에서 키네틱아트까지 70년의 궤적」, 『월간미술』, 제3권, 5호, pp. 122–127.

06. 「실제와 일루전의 착시효과: 고영훈 전」, 『월간미술』, 제3권, 6호, p. 43.

07. 「총체적인 시각으로 접근한 현대미술의 이해: '새로움의 충격', 로버트 휴즈 지음, 최기득 옮김」(서평), 『가나아트』, p. 187.
「소외된 인간들의 사회적 상황: 노원희 전」, 『월간미술』, 제3권, 7호, p. 39.
「새로운 것에 대한 모험의 장: 황창배 전」, 『가나아트』, pp. 21–22.

「러시아의 여성 전위미술가들」, 『월간미술』, 제3권, 7호, pp. 125-131.

08. 「절제된 구성의 모서리와 가장자리: 장화진 전」, 『월간미술』, 제3권, 8호, p. 36.

09. 「자연과 인위의 만남: 박석원 전」, 『가나아트』, p. 24.

10. 「빛에 대한 독특한 시각: 김형대 전」, 『공간』, 289호, p. 85.

11. 「서정적인 색면추상: 헬렌 프랑켄텔러 전」, 『가나아트』, p. 34.

「구상과 추상을 초월한 시적인 화면: 이성자 전」, 『공간』, 290호, p. 49.

「시간성과 연극성을 공유하는 조각: 금누리 전」, 『월간미술』, 제3권, 11호, p. 48.

「공간예술로서의 미술개념을 초월한 세계: 미술과 테크놀로지 전」, 『예술의전당』, pp. 29-31.

「한국 추상미술의 여성 1세대: 박래현, 이수재, 이성자, 방혜자를 중심으로」, 『월간미술』, 제3권, 11호, pp. 65-71.

12. 「이성과 감성의 어우러짐: 정보원의 건축적 조각」, 『공간』, 291호, p. 33.

「실제와 형상의 이중구조: 문범 전」, 『월간미술』, 제3권, 12호, p. 41.

1992. 01. 「만화적인 기법의 새로운 구상회화: 리히텐슈타인 전」, 『가나아트』, p. 38.

「자연과 조우하는 시적(詩的) 공간: 임충섭 전」, 『월간미술』, 제4권, 1호, p. 40.

「자연의 생명현상에 대한 농축된 은유: 김봉구 전」, 『공간』, 292호, p. 34.

「내면세계의 감성적 표상: 유럽추상미술의 거장 전」, 『월간미술』, 제4권, 1호, pp. 108-110.

「세기말 미술의 다원화 현상과 매체의 확장」, 『미술세계』, 86호, pp. 36-39.

03. 「나움 가보: 공간의 탐구자」, 『현대의 미술』, 63호, pp. 4-7.

「형태반복의 방법과 의미」, 『월간미술』, 제4권, 3호, pp. 106-113.

「이종각의 조각: 공간에 대한 총체적 접근방법」, 『현대미술』, pp. 46-51.

04. 「20세기의 기하추상 I」, 『공간』, 295호, pp. 124-130.

05. 「서유럽의 기하추상: 데스틸과 바우하우스」, 『공간』, 296호, pp. 98-104.

「현실의 추상형태, 열려진 기호회화: 이지은 전」, 『월간미술』, 제4권, 5호, p. 59.

07. 「김명혜 전」, 『월간미술』, 제4권, 7호, pp. 130-131.

08. 「전후 기하 추상: 키네틱 아트와 미니멀 아트」, 『공간』, 299호, pp. 94-99.

「1980년대 여성 구상작가들의 작품세계: 김원숙, 배정혜, 유연희, 황주리, 노원희, 김인순의 작품세계를 중심으로」, 『월간미술』, 제4권, 8호, pp. 104-111.

10. 「물질 속에 투영된 행위와 정신: 하종현의 신서정추상」, 『공간』, 301호, pp. 101-104.

「빛과 공간을 담는 그릇: 강석영 전」, 『월간미술』, 제4권, 10호, p. 48.

12. 「자연을 감지하게 하는 상징적 공간: 박일순 전」, 『공간』, 303호, p. 20.

1993. 01. 「20세기 미술의 비물질화 경향과 홀로그램」, 『공간』, 304호, pp. 56-59.

02. 「1980년대의 미술: 다원주의적 양상」, 『월간미술』, 제5권, 2호, pp. 64-70.

03. 「소비사회를 향한 신선한 비판의 언어: 마샬 래스 회고전」, 『월간미술』, 제5권, 3호, pp. 99-103.

「피카소와 20세기 화가들의 '십자가에 못박힌 그리스도'」, 『공간』, 305호, pp. 76-81.

「위대한 유토피아: 러시아와 소비에트의 전위미술, 1915-1932」, 『현대의 미술』, 67호, 현대미술관회, pp. 4-7.

「현대미술과 향토색 공존: 스페인 안토니 타피에스 미술관」, 『중앙일보』, 1993. 3. 10, p. 14.

06. 「장선영 전」, 『월간미술』, 제5권, 6호, p. 115.

07. 「무한을 향한 존재의 울림: 박광진 전」, 『공간』, 309호, p. 87.

08. 「건축과 미술의 만남: 그 변천사와 내적원리」, 『공간』, 311호, pp. 94-99.

「일상공간의 시적인 조형화: 배정혜의 근작」, 『무주라이프』, pp. 73-75.

「이수재의 서정적인 추상풍경화」, 『Art in Korea』, pp. 62-65.

「토니 크랙」, 『월간미술』, 제5권, 8호, pp. 152-153.

「마리오 메르츠」, 『월간미술』, 제5권, 8호, pp. 154-155.

09. 「페르난도 보테로」, 『월간미술』, 제5권, 9호, pp. 160-161.

10. 「브루스 노만」, 『월간미술』, 제5권, 10호, pp. 150-151.

11. 「레베카 혼」, 『월간미술』, 제5권, 11호, pp. 154-155.

12. 「토착적 정서에서 출발한 서정적 화면: 손동진 전」, 『현대의 미술』, 70호, 현대미술관회, p. 5.

「행위와 상징을 통해 제시된 존재의 의미: 곽훈 전」, 『현대의 미술』, 70호, 현대미술관회, p. 5.

1994. 01. 「로즈마리 트로켈」, 『월간미술』, 제6권, 1호, pp. 102-103.

02. 「피터 헤일리」, 『월간미술』, 제6권, 2호, pp. 130-131.

05. 「야니스 쿠넬리스」, 『월간미술』, 제6권, 5호, pp. 182-183.

「온몸으로 그려낸 그림: 황호섭 전」, 『월간미술』, 제6권, 5호, p. 52.

06. 「공사판의 축조물 같은 문명 풍경: 문인수 전」, 『월간미술』, 제6권, 6호, p. 56.

08. 「김춘수의 신체언어: '수상한 혀' 연작」, 『공간』, 322호, pp. 42-49.

09. 「존 밸드사리」, 『월간미술』, 제6권, 9호, pp. 134-135.

「미지의 세계로 향한 거울: 미켈란젤로 피스톨레토 전」, 『가나아트』, pp. 78-81.

11. 「가공의 이야기에서 현실보기: 차우희 전」, 『월간미술』, 제6권, 11호, p. 69.

1995. 02. 「대지예술을 넘어선 새로운 기념물: 다니 카라반 전」, 『월간미술』, 제7권, 2호, pp. 108-110.

04. 「경계 위의 미술 전: 국제화랑」, 『공간』, 330호, pp. 46-53.

「자화상의 변모과정을 시대·사회적 배경과 관련, 통찰한 연구서: '화가와 자화상', 조선미 지음」(서평), 『월간조선』, pp. 634-635.

05. 「러시아 아방가르드 미술, 그 광범위한 영향력」, 『예술의전당』, pp. 23-25.

06. 「20세기 문명에 대한 하나의 발언: 전수천의 근작」, 『현대의 미술』, 76호, 현대미술관회, p. 8.

10. 「논리와 감성이 균형을 이룬 수묵의 세계: 이규선의 예술적 도정」, 『갤러리가이드』, 34호, pp. 40-47.

「'일상'과 '미술'의 아름다운 어우러짐: '세계의 환경조각전'을 보고」, 『조선일보』, 1995. 10. 7, p. 18.

11. 「잠든 의식을 깨우는 서술적 공간」, 『월간미술』, 제7권, 11호, pp. 122-127.

12. 「전시의 방법으로서의 '설치'」, 『미술평단』, 39호, pp. 51-54.

1996. 01. 「'그림 바라보기'에 대한 이인현의 생각」, 『공간』, 339호, pp. 106-111.

03. 「쉽게 풀어 쓴 현대미술사: '서양 현대미술의 기원', 김영나 지음」(서평), 『문화와 나』, p. 60.

「서도호: 정체성에 대한 끊임없는 질문」, 『공간』, 341호, pp. 96-99.

「본능의 표출로서의 색채와 운필: 이두식의 작업 1968-1994」, 『이두식』(Art Vivant 시리즈, 27), 시공사, n.p.

04. 「조을선: 조을선의 날지 않는 새」(재수록), 『미술시대』, pp. 98-103.

「주인공 없는 이야기의 회화: 황주리 전」, 『월간미술』, 제8권, 4호, p. 90.

05. 「이분법을 벗어난 '작은 세상': 홍승혜의 그림들」, 『공간』, 343호, pp. 108-113.

06. 「이종목의 이유 있는 방황」, 『미술세계』, 제13권, pp. 70-75.

「우리만의 '추상' 가능성 제시: '한국추상회화의 정신 전' 리뷰」, 『중앙일보』, 1996. 6. 9, p. 14.

07. 「존재와 인식 사이의 공간에서: 문경원의 근작」, 『공간』, 345호, pp. 126-129.

「기계와 손이 만나는 순수 감성의 세계: 오병권」, 『월간미술』, 제8권, 7호, p. 106.

09. 「'쓰레기'로 빚은 새로운 조각세계: 세자르 회고전의 의미」, 『조선일보』, 1996. 9. 24, p. 26.

10. 「무거운 물질, 가벼운 언어, 예리한 감각: 김주현」, 『공간』, 348호, pp. 120-123.

1997. 03. 「정광호의 비조각적 조각: 미술을 밖에서 보기」, 『공간』, 353호, pp. 70-75.

05. 「예술은 하늘, 산, 돌처럼 그저 존재할 뿐이다: 김환기」, 『문화와 나』, pp. 32-35.

07. 「읽기와 보기, 그리고 만지기: 신지영의 근작」, 『공간』, 356호, pp. 88-93.

10. 「속도-물: 시간의 역설 시대에」, 『월간미술』, 제9권, 10호, pp. 96-97.

1998. 02. 「근대유화 베스트 10」, 『월간미술』, 제10권, 2호, pp. 65-66.

「20세기 미술로의 산책」, 『중앙일보』, 1998. 2. 24, p. 34.

10. 「도시, 거대한 추상풍경」, 『가나아트』, 62호, pp. 45-51.

11. 「미술가는 죽었는가: 포스트모던 미술의 화두」, 『이대학보』, 1998. 11. 3, p. 6.

1999. 07. 「안규철: 바깥의 흔적을 담은 메타미술」, 『월간미술』, 제11권, 7호, pp. 114-123.

09. 「세기말 미술의 화두」, 『가나아트』, 65호, pp. 104-109.

12. 「얇고 불투명한 옷입기: 서도호」, 『Art in Culture』, Vol. 1, No. 3, pp. 75-77.

2000. 04. 「침묵의 형식으로 걸러진 마음의 풍경: 노정란 전」, 『월간미술』, 제12권, 4호, pp. 135.

08. 「질료를 통한 자기고백, '물질적 상상력': 최인선」, 『월간미술』, 제12권, 8호, pp. 102-109.

2001. 02. 「데미언 허스트, 죽음에의 관음증」, 『월간미술』, 제13권, 2호, pp. 84-89.

11. 「미술관은 문화와 지식을 생산하는 현장」, 『월간미술』, Vol. 202, p. 97.

2002. 02. 「권석봉 전」, 『월간미술』, Vol. 205, p. 122.

03. 「디지털 헤테로피아로의 여행: 마리코 모리 전」, 『Art in Culture』, Vol. 3, No. 3, pp. 60-61.

04. 「잃어버린 '역사의 절반'」, 『문화일보』, 2002. 4. 13, p. 7.

「문화의 나눔을 위해」, 『박물관 문화』, 창간호, 이화여자대학교 박물관, p. 2.

05. 「몸의 디스플레이」, 『*Art in Culture*』, Vol. 3, No. 5, pp. 48-51.

「김지혜 전」, 『월간미술』, Vol. 208, p. 146.

12. 「시간으로의 여행: 우순옥의 '다른' 장소들」, 『월간미술』, Vol. 215, pp. 72-77.

2003. 02. 「미술비평은 문화·사회·역사에 관한 또 다른 문화적 생산물이다」, 『월간미술』, Vol. 217, pp. 82-83.

03. 「여는 글: 미술 속의 여성, 또 다른 미술사 읽기」, 『미술 속의 여성』(이화여자대학교 박물관 엮음), 이화여자대학교 출판부, pp. 11-15.

「미술사도 결국 '사람'의 일이다」, 『미술사와 나: 미술사는 나에게 있어 어떤 학문인가』, 열화당, pp. 146-156.

12. 「검은 광산 속의 화이트 큐브: 빈의 MUMOK」, 『현대의 미술』, 103호, 현대미술관회, pp. 2-5.

2004. 04. 「공간의 피륙, 피륙의 공간: 홍순주 전」, 『월간미술』, Vol. 231, p. 147.

2005. 01. 「미술관의 성과 속: 리움의 개관을 지켜보며」, 『서울아트가이드』, p. 16.

04. 「'보는 것이 배우는 것이다': 또 하나의 교육기관 대학박물관」, 『박물관 문화』, No. 7, 이화여자대학교 박물관, p. 3.

08. 「기하학의 가장자리」, 『*Art in Culture*』, Vol. 6, No. 8, pp. 101-109.

2006. 08. 「종교 이후의 미술」, 『월간미술』, Vol. 259, pp. 140-145.

2007. 04. 「미술의 영원한 화두, 크로노컴플렉스: 윤영석」, 『월간미술』, Vol. 267, pp. 146-149.

05. 「유토피아, 추상미술, 기하학…」, 『볼』, 5호, pp. 294-316.

2009. 12. 「김환기, 자연을 노래한 현대 문인화가」; 「윤영자, 물질에 불어넣은 모성의 숨결」; 「이규선, 감성과 논리가 균형을 이룬 수묵의 세계」(재수록), 『한국현대미술가 100인』(한국미술평론가협회 엮음), 사문난적, pp. 93-97, 246-250, 488-492.

2012. 06. 「단색화의 세계화와 이항대립의 모순」, 『*Art in Culture*』, Vol. 13, No. 6, pp. 113-114.

2013. 02. 「포스트모던 시대의 미술」, 『동창회보』, 제30호, 이화여자대학교 대학원 동창회, pp. 40-47.

08. 「알렉산더 칼더의 즐거운 줄타기」, 『월간미술』, Vol. 343, pp. 134-143.

2015. 12. 「'단순하게 복잡한' 김주현의 프랙탈 구조」, 『월간미술』, Vol. 371, pp. 131-137.

전시도록

1991. 02. 「인체에서 발견된 순수한 선과 양감」, 『안미정 조각전』, 하나로 미술관.

1993. 02. 「미술작품의 존재방식에 대한 근본적인 검증」, 『문범』, 갤러리 이콘.

03. 「질서와 우연이 교차하는 화면」, 『신영숙』, 관훈미술관.

04. 「복제된 형상과 추상적 문양: 보자기의 이중적 의미」, 『강애란』, 갤러리 이콘.

05. 「엄격한 구조에서 자유로운 표현으로: 전영희의 변신」, 『전영희』, 갤러리 이콘.

06. 「공간으로 확장된 섬유예술」, 『권민희』, 갤러리 2000.

09. 「기하적인 구조의 섬유예술 부조: 박희전의 근작」, 『박희전 섬유전』, 갤러리 윤.

「자연에 대한 명상의 공간」(재수록), 『이수재』, 갤러리63.

11. 「삶의 짐을 지고 있는 인간의 모습들: 임은희의 근작」, 『임은희 조각전』, 유경갤러리.

「심상의 반영으로서의 지형: 정경미의 풍경화」, 『정경미』, 관훈미술관.

1994. 01. 「빛과 공간을 통해 감지되는 존재의 근본원리」(박꽝진), 『이 작가를 주목한다』, 동아갤러리.

04. 「종교적 체험의 형상화: 정두옥의 근작」, 『정두옥』, 갤러리 서호.

07. 「불모의 자생지: 서동화의 근작」, 『불모의 자생지 서동화』, 토탈야외미술관.

09. 「김춘수의 신체언어: '수상한 혀' 연작」(재수록), 『김춘수』, 토탈미술관.

10. 「아홉 번째의 신이화전, 그 의미」, 『제9회 신이화』, 이화미술관, 덕원미술관.

「물질과 신체의 만남: 금사영의 근작」, 『금사영』, 공평아트센터.

「자연, 인간, 삶: 김영란의 근작」, 『김영란』, 갤러리마을.

「새로운 조각의 언어를 찾아서: 안토니 카로의 작업」, 『안토니 카로』, 국제화랑.

1995. 03. 「조을선의 날지 않는 새」, 『조을선·석판화전』, 모인화랑.

「표현과 구축의 장으로서의 화면」, 『김홍식』, 모인화랑.

04. 「본질의 세계로 열려진 창: 이정화의 근작」, 『이정화』, 서경갤러리.

07. 「녹색 공간에서 들려오는 자연의 숨소리: 박일순의 조각전」, 『박일순』, 박영덕화랑.

10. 「자연을 바라보는 나지막한 시선: 김보희의 근작」, 『김보희』, 월전미술관.

"A Subtle Balance of Logic and Sensitivity in the World of Chinese Ink: Lee Kyu Sun's Passage of Art", Kyu Sun Lee, Fondazione Mudima, Milano.

1996. 05. 「물질을 통한 신체적 사유: 이지영의 근작」, 『이지영』, 갤러리 보다.

06. 「존 밸드서리」, 『존 밸드서리』, 표화랑.

11. 「마음의 창으로 본 풍경: 김상영의 근작」, 『김상영』, 인사갤러리.

1997. 04. 「무거운 물질, 가벼운 언어, 예리한 감각」(재수록), 『김주현』, 조성희화랑.

10. 「투명한 자연/불투명한 일상: 황재숙의 두 가지 풍경」, 『황재숙』, 갤러리 인데코.

11. 「물질을 통한 세계와의 만남」, 『이주은』, 관훈갤러리.

「감성의 물기를 머금은 침묵의 공간: 전영희의 근작」, 『전영희』, 갤러리S.

1998. 01. 「세잔에서 말레비치와 몬드리안까지」, 『Art in the 20th Century: Collection from the Stedelijk Museum Amsterdam』, 호암미술관, pp. 54-55.

04. 「한 여성작가가 증언하는 20세기의 풍경: 정소연의 근작」, 『정소연』, 인사갤러리.

06. 「기하형태 속에 투영된 서정성: 류희영의 색면회화, 1994-1998」, 『류희영』, 갤러리 현대.

1999. 09. 「생명주의를 웅변하는 기념비적 공간」, 『김봉구: 새로운 탄생』, 문예진흥원 미술회관.

2000. 03. 「깊이에의 혐오: 정서영의 탈원근법」, 『정서영』, 아트선재센터.

05. 「그리기와 붙이기 사이: 한혜영의 퍼즐회화」, 『한혜영』, 예술의전당 미술관.

06. 「프레임을 프레이밍하기」, 『장화진』, 금호미술관.

2001. 04. 「석주미술상과 그 작가들」, 『석주미술상 역대 수상작가전』, 가나아트센터.

2002. 01. 「기하학의 가장자리」, 『한국미술, 44개의 퍼즐』, 갤러리 라 메르, pp. 50–54.

04. 「한국 현대미술가들 작업: 여성주체의 재현」, 『또 다른 미술사: 여성성의 재현』, 이화여자대학교 박물관, pp. 21–37.

10. 「우리 모두의 눈과 손」, 『우리들의 눈』, 이화여자대학교 박물관.

2003. 03. 「몸으로 지은 실존의 기호」, 『장선영』, 스타타워 갤러리, pp. 12–15.
「미술 속의 만화, 만화 속의 미술 전을 열며」, 『미술 속의 만화, 만화 속의 미술』, 이화여자대학교 박물관, p. 6.

10. 「색채의 구조, 구조의 색채」, 『이영희』, 갤러리 사간.

2004. 04. 「전시를 열며」; 「떠도는 '집'들」, 『집의 숨 · 집의 결』, 영암도기문화센터, 이화여자대학교 박물관, pp. 4, 9–15.

09. 「또 다른 미술사 쓰기」, 『23인의 페미니즘전』, 한국미술관, pp. 117–126.

2005. 05. 「시선의 탈원근법: '포스트' 시대의 미술」, 『Cool & Warm』, 성곡미술관.
「시간을 넘어선 울림: 전통과 현대 전을 열며」, 『시간을 넘어선 울림: 전통과 현대』, 이화여자대학교 박물관, p. 5.

09. 「서세옥의 인–간」, 『서세옥』, 덕수궁 미술관, pp. 218–228.

2006. 08. 「생명의 너비와 깊이를 품은 시간의 화석」(도윤희); 「시간의 바다를 떠도는 '장소'들」(우순옥); 「여성의 눈으로 본 여성의 몸」(한애규); 「홍승혜의 유기적 기하학」; 「황혜선의 단색조 언어」, 『숨결』(Pre–국제인천여성미술비엔날레 도록), pp. 90, 158, 230, 242, 250.

11. "The Identity of Korean Art History: Fear/Love Thy Neighbour?", *Through the Looking Glass: Korean Contemporary Art*, Asia House, London, pp. 42–48.

2007. 05. 「무한으로 열린 '차연'으로서의 선: 베르나르 브네의 맥락적 드로잉」, 『베르나르 브네 "선, 흔적, 개념" 전』, 국립현대미술관, pp. 14–28.

2013. 04. 「직조예술, 그 올과 결」, 『직조예술, 그 올과 결』, 경기여자고등학교 박물관.

07. 「김구림의 '해체'」(재수록), 『김구림: 잘 알지도 못하면서』, 서울시립미술관, pp. 15–43.

2015. 02. "The Identity of Contemporary Korean Art History: Between Xenophilia and Xenophobia"(재수록), *Elastic Taboos*, Kunsthalle Wien, pp. 175–185.

04. 「윤석남의 또 다른 미학」, 『윤석남♥심장』, 서울시립미술관, pp. 42–76.

대담 및 강연

1992. 05. 「열린 형식, 다원화된 내용」, 『월간미술』, pp. 94–100.

1995. 09. 「사물, 인간, 문명: 이기봉 vs. 윤난지」, 『공간』, 335호, pp. 87–94.

1996. 12. 「김환기 그림에 있어서의 중심과 주변: 1950년대 그림을 중심으로」, Image & Gender 연구회, 일본.
「한국의 추상미술: 서정적 추상미술을 중심으로」, 시즈오카 현립미술관, 일본.

1998. 01. 「토론회 지상중계」(국제학술심포지움 '97 국제 미술 이벤트, 그 검증과 전망'), 『조형연구』, 경원대학교 조형연구소, 창간호, pp. 38–62.

1998. 06. 「미술이념의 시대는 끝났는가」,『가나아트』, 62호, pp. 62-71.

1999. 02. 「피카소와 원시미술」, Image & Gender 연구회, 일본.
　　　　　「한국현대여성미술가들의 작품」, 가쿠슈인대학교, 일본.

2003. 06. 「작가와의 대담」,『서도호』, 아트선재센터, pp. 92-105.

2005. 06. 「기하학의 가장자리: 세 여성미술가들의 작업(At the Margins of Geometry: The Works by Three Women Artists)」, 세계여성학대회, 이화여자대학교.

2007. 06. "A Dialogue between Yoon Nanjie and Kim Sunjung", *Art It*, No.16, pp. 130-131.

2008. 05. 「사회학과 미술사학」, 이화여자대학교 사회학과 50주년 기념강연회.

2011. 07. 「미술사학자 윤난지 교수의 서재」,『The Ewha』(이화여자대학교 온라인 뉴스레터), 제9호.

2014. 09. 「단색조 회화의 다색조 맥락: 한국적 모더니즘, 민족주의, 한일관계」, KIAF 오픈라운드테이블.

2017. 01. 「연구공동체의 대안을 제시한 미술사학자」,『월간미술』, Vol. 384, pp. 68-71.

지도논문 목록

참고문헌

신사실파의 추상개념: 기하추상의 주체적 재인식

강병직, 「장욱진에게 있어서 '신사실파'의 의미: 동인활동과 영향관계를 중심으로」,
　　　이인범(편), 『유영국저널』, 제5집, 유영국미술문화재단, 2008.

김영나, 「1930년대 동경 유학생들: 전위그룹전의 활동을 중심으로」, 『근대한국미술논총』,
　　　학고재, 1992.

김윤수 외 57인, 『한국미술 100년』, 한길사, 2006.

김현숙, 「장욱진의 초기작품 연구: 1940년대 초~50년대 초중반」, 『장욱진: 화가의 예술과
　　　사상』, 태학사, 2004.

_____, 「김환기의 도자기 그림을 통해 본 동양주의」, 『한국근현대미술사학』, 제9집,
　　　한국근현대미술사학회, 2001.

김환기, 『어디서 무엇이 되어 다시 만나랴』, 문예마당, 1995.

_____, 「전위미술의 도전」(1962), 『현대인강좌 3: 학문과 예술』, 현대인강좌편찬회(편),
　　　박우사, 1969.

_____, 「입체파에서 현대까지」, 『현대사상강좌 4: 현대예술에의 초대』, 장삼식(편),
　　　동양출판사, 1960.

_____, 「파리에 보내는 편지: 중업 형에게」, 『신천지』, 1953. 5. 6.

_____, 「구(求)하던 일년: 화단」, 『문장』, 1940. 12.

_____, 「현대의 미술: 추상주의 소론」, 『조선일보』, 1939. 6. 11.

레비-스트로스, 『야생의 사고』, 안정남(역), 한길사, 1999.

마테이 칼리니스쿠, 『모더니즘의 다섯 얼굴』, 이영욱 외(역), 시각과 언어, 1993.

박문원, 「중견과 신진」, 『백제』, 1947. 2.

박서운숙, 「신사실파 연구」, 『삼성미술관 Leeum 연구논문집』, 제2호, 2006.

박정기, 「추상회화의 외길 60년: 유영국 화백 인터뷰」, 『월간미술』, 1996.

삼성미술관(편), 『한국미술기록 보존소 자료집』, 제3호, 미술문화, 2004.

서유리, 「한국 근대의 기하학적 추상 디자인과 추상미술: 1920~30년대의 잡지 표지 디자인을
　　　중심으로」, 『미술사학보』, 제35호, 미술사학연구회, 2010.

오광수, 「신사실파 연구」, 『현대미술과 미술관: 서울시립미술관 연구논문집』, 창간호, 2009.

_____, 『김환기: 영원한 망향의 화가』, 열화당, 1996.

오상길(편), 『한국현대미술 다시 읽기 IV』 Vol.1~3, 도서출판 ICAS, 2004.

오지호, 「순수회화론: 예술 아닌 회화를 중심으로(完)」, 『동아일보』, 1938. 9. 4.

오타니 쇼고(大谷省吾), 「큐비즘과 일본」, 『아시아 큐비즘: 경계 없는 대화』, 전시도록,
　　　에이앤에이 주식회사, 덕수궁미술관, 2003.

오쿠마 도시유키(大態敏之), 「1930년대의 추상회화: 해외 동향의 소개와 그 영향에 대한
　　　고찰」(1992), 이인범(편), 『유영국 저널』, 제2집, 유영국미술문화재단, 2005.

유영아, 「유영국의 초기 구성주의: <랩소디>(1937)에서 나타난 유토피아니즘」, 『미술이론과

현장』, 제9호, 한국미술이론학회, 2010.

윤난지, 『추상미술과 유토피아』, 한길아트, 2011.

윤범모, 「1930년대 동경유학생과 아방가르드: 재미작가 김병기화백 증언」, 『가나아트』, 1994, 7-8월호.

윤희순, 「조형예술의 역사성」(1946. 2), 『조선미술사연구: 민족미술에 대한 단상』, 열화당, 1994.

_____, 「일본미술계의 신경향의 단편(2): 초현실주의, 계급적 추세, 기타」, 『조선일보』, 1931, 10. 28.

이경성, 「자연과 나누는 독특한 대화」, 『공간』, 제162호, 1980.

이상, 「K대인」, 1936. 11. 29일자 서신, 이상, 『날자, 한번만 더 날자꾸나: 이상 산문집』, 오규원(편), (주)현대문학, 2006.

이인범, 「신사실파, 리얼리티의 성좌」, 이인범(편), 『한국 최초의 순수 화가동인: 신사실파』, 유영국미술문화재단, 2008.

이원화, 「한국의 신사실파 그룹」, 『홍익』 제13호, 1971.

조요한, 「수화를 생각하며」, 삼성문화재단(편), 『한국의 미술가: 김환기』, (주)고려서적, 1997.

진환, 「추상과 추상적: 4회 자유미술가협회전·조선인 화가평」, 『조선일보』, 1940. 6. 19.

최열, 「해방공간에서의 민족과 순수: 신사실파 탄생」, 이인범(편), 『유영국저널』, 제5집, 유영국미술문화재단, 2008.

할 포스터(외), 『1900년 이후의 미술사: 모더니즘, 반모더니즘, 포스트모더니즘』(2004), 배수희, 신정훈(역), 김영나(감수), 세미콜론, 2007.

호미 바바, 『문화의 위치: 탈식민주의 문화이론』, 나병철(역), 소명출판, 2005.

「유영국에 대한 기억과 증언: 회상」, 김기순(유영국의 부인)과의 인터뷰, 이인범(편), 『유영국 저널』, 창간호, 유영국미술문화재단, 2004.

「신사실파 3인전」, 『국제보도』, 제17호 신년호, 1949.

「문화인 동정」, 『경향신문』, 1949. 7. 4.

「필자와의 인터뷰: 백영수」, 의정부시 호원동 소재 백영수 화백의 자택, 2009. 6. 19/ 2009. 8. 12 (녹취)

Ashcroft, Bill, Griffiths, Gareth & Tiffin, Helen, *The Empire Writes Back : Theory and Practice in Post-Colonial Literatures*, London & NY: Routledge, 2002.

D'Orgeval, Domitille, "1939~65 : La Part du Salon des Réalités Nouvelles dans L'histoire de L'art Abstrait", *Exposition: Abstraction Création, Art Concret, Art Non Figuratif, Réalités Nouvelles 1946-65*, 전시도록, Paris: Galerie Drouart, 2008.

Harrison, Charles & Wood, Paul, *Art in Theory, 1900~2000: An Anthology of Changing Ideas*, MA: Blackwell Publishing Ltd., 2003.

Malevich, Kazimir, "From Cubism and Futurism to Suprematism: The New Painterly Realism"(1915), Bowlt, John E.(edit. And trans.), *Russian Art of the Avant-Garde Theory and Criticism 1902~34*, London: Thames and Hudson, 1988.

Moszynska, Anna, *Abstract Art*, NY: Thames and Hudson, 1995.

Selous, Trista(tans.), *Jean Hélion*, 전시도록, Paris: Centre Georges Pompidou, 2004.

Wood, Paul(edit.), *The Challenge of the Avant-Garde*, London: Yale University Press &

The Open University, 1999.

"Premier Manifeste du Salon des Réalités Nouvelles", *Réalités Nouvelles*, no.2, 1948.

대한민국미술전람회의 추상 아카데미즘

고지마 카오루, 「근대 일본에서 관전의 역할과 주요 작품분석」, 『미술사논단』, 제13호, 2001.

국립현대미술관 편, 『역대국전수상작품도록』, 바른손, 1977.

김경연, 「1970년대 한국 동양화 추상 연구: 국전 동양화 비구상부문을 중심으로」, 『미술사학』, 제32호, 2016.

김달진미술자료박물관, 『한국 미술 공모전의 역사』, 김달진미술자료박물관, 2014.

김미정, 「한국 앵포르멜과 대한민국미술전람회: 1960년대 초반 정치적 변혁기를 중심으로」, 『한국근현대미술사학』, 제12집, 2004.

목수현, 「한국근현대미술사에서 제도에 관한 연구의 검토」, 『한국근현대미술사학』, 제24집, 한국근현대미술사학회, 2012.

사토 도신, 「근대 일본 관전의 성립과 전개」, 『한국근현대미술사학』, 제15집, 2005.

원동석, 「국전 30년의 실태와 공과」, 『계간미술』, 1979. 겨울.

이가라시 코이치, 「조선미술전람회 창설과 서화」, 『한국근현대미술사학』, 제12집, 2004.

이규일, 『뒤집어본 한국미술』, 시공사, 1993.

이일, 「국전의 어제와 오늘」, 『세대』, 1970. 10.

정혜경, 「현대 한국 서양화 사조 연구–국전 화풍을 중심으로」, 『한국근현대미술사학』, 제30집, 2015.

정희진, 「국전(國展)에 대한 비판적 논의 고찰–동양화부, 서양화부를 중심으로」, 성균관대학교 대학원 미술학과 미술사 전공 석사학위 논문, 2003.

한국근대미술연구소 편, 『국전 30년』, 수문서관, 1981.

한국문화예술위원회, 『한국 근현대예술사 구술채록연구 시리즈 277 윤명로: 1960~1970년대 한국미술의 해외전시』, 한국문화예술위원회 예술자료원, 2017.

_____, 『한국 근현대예술사 구술채록연구 시리즈 279 조용익: 1960~1970년대 한국미술의 해외전시』, 한국문화예술위원회 예술자료원, 2017.

『대한민국미술전람회 도록』, 제6회(1957)~제30회(1981), 자연과학사 외.

『조선미술전람회 도록』 제1회(1922)~제19회(1940), 京城: 朝鮮寫眞通信社.

「국전과 국제전 사이: 이일, 박서보, 윤명로 3인 좌담」, 『한국일보』, 1968. 9. 8.

「국전 권위에 비판적」, 『중앙일보』, 1967. 12. 12.

「국전, 문공부의 제도변경을 계기로 본 그 문제점」, 『조선일보』, 1968. 9. 5.

「국전 분리의 성과와 문제점」, 『경향신문』, 1975. 9. 25.

「국전은 개혁되어야 한다」, 『동아일보』, 1960. 7. 23.

「대통령상 수상작품 〈사양〉」, 『동아일보』, 1962. 10. 6.

「일평균 이천명」, 『조선일보』, 1949. 11. 28.

「파쟁으로 희생되는 국전」, 『동아일보』, 1956. 10. 7.

대한민국 법제처 국가법령정보센터 http://www.law.go.kr

"내가 곧 나의 예술이다": 경계인 정찬승의 반예술

김제영, 「해외작가 탐방: 해프닝의 기수 정찬승은 어디서 무엇을…」, 『미술세계』, 1987년 11월호, pp. 126-130.

박용남, 「한국 실험미술 15년의 발자취」, 『계간미술』, 1981년 봄, p. 98.

오상길·김미경 편, 『한국현대미술 다시 읽기 II – Vol.1: 6,70년대 미술운동의 비평적 재조명』, 서울, 도서출판 ICAS, 2001.

이건용, 「한국의 입체, 행위미술, 그 자료적 보고서」, 『공간』, 1980년 6월호, p. 14.

장석원, 「뉴욕의 전위화가 정찬승」, 『월간미술』, 1993년 2월호, pp. 83-87.

정찬승, 「미술의 새 시대: 현대 예술은 대중과 친하다」, 『여원』, 1968년 3월호, p. 204.

_____, 「자아의 실현」, 『공간』, 1980년 6월호, pp. 25-26.

"'Now-Artists' Shun Convention (필자: 한대수)", The Korea Herald, 1975, 일자 미상.

「국립미술관 난장판 미수 사건 전모」, 『선데이서울』, 1970. 6. 14.

「뉴욕의 교포 예술가 화가 정찬승」, 『미주 중앙일보』, 1986. 7. 12.

「미장원 단골 총각 4인조」, 『선데이 서울』, 1969. 10. 19.

「미풍양속에 깎이는 장발」, 『주간한국』, 1970. 9. 6.

「여류화가의 몸에 꽃무늬 '페인팅': 前衛미술과 前衛의상의 결혼」, 『선데이 서울』, 1968. 11. 17.

「예술을 살기」, 『일간뉴욕』, 1984. 12. 18.

「자기전통을 개척자 정신에고물에 생명력 불어 넣는 Junk sculpture 정찬승씨」, 매체 및 연도 일자 미상.

「전위작가 5명 입상 보기 드문 화단경사: 파리 비엔날레서 한국에 통고」, 매체 미상, 1980년 기사로 추정.

「전위화가 정찬승 초대전·스튜디오 오픈-정크아트 진수 선보인다」, 『미주 세계일보』, 1993. 4.

「좌담회: 최근의 전위미술과 우리들」, 『공간』, 1975년 3월호, pp. 60-61.

「해나 켄트화랑 전시 기사」, 매체 미상, 1994년 1월 기사로 추정.

「행위의 장으로서의 만남: 에저또와 해프닝·이벤트·판토마임」, 『공간』, 1978년 6월호, pp. 48-49.

「환상 조명 해프닝 등 시각적 조화, 서울에서 열린 국제현대음악제」, 『경향신문』, 1969. 9. 10.

「'해프닝' 10년 만에 再登場(재등장) 鄭燦勝(정찬승)씨 '削髮(삭발)의 美學(미학)' 표현」, 『동아일보』, 1978. 5. 3.

「〈일요에세이-젊은이의 발언〉 장발과 단식」, 『조선일보』, 1974. 6. 23.

MBC 문화방송, 「이숙영의 수요스페셜: 정찬승」, 제18회, 1993. 9. 1.

김비함과의 인터뷰, 2018년 8월 20일, 서울.

김수옥과의 인터뷰, 2017년 8월 23일~24일, 미국.

위재군(Jae Wee)과의 인터뷰, 2017년 8월 17일, 미국.

이건용과의 인터뷰, 2017년 9월 29일, 군산.

장석원과의 인터뷰, 2017년 9월 29일, 전주.

차호종과의 인터뷰, 2017년 8월 24일, 미국.

최성호와의 서면 인터뷰, 2017년 10월 20일.
Loyan Beausoleil와의 서면 인터뷰, 2017년 10월 21일.
Mariano Airaldi와의 서면 인터뷰, 2017년 10월 30일.
Samuel Binkley와의 서면 인터뷰, 2017년 10월 24일.

'추상표현주의자' 최욱경 회화의 재해석

권영진, 「1970년대 단색조 회화」, 『한국현대미술 읽기』, 눈빛, 2013.

서성록, 『한국의 현대미술』, 문예출판사, 1998.

송미숙, 「최욱경-형태와 색채의 역동성」, 『공간』, 1987. 6, pp. 91–97.

윤난지, 「단색조 회화의 다색조 맥락」, 『현대미술사연구』, Vol. 31, No. 1, 현대미술사학회, 2012, pp. 161–194.

윤호미, 「화가 최욱경」, 『마당』, 1982. 1, pp. 131~135.

이경성, 「고독과 갈등의 표현주의적 공간」, 『계간미술』, 1984, 겨울호, pp. 139–145.

이석우, 『예술혼을 사르다 간 사람들』, 아트북스, 2004.

이은경, 「최욱경 회화의 연대기적 고찰」, 명지대학교 대학원 미술사학과 박사학위 논문, 2018.

정관모, 최욱경(대담), 「현대 미국 미술의 정황과 두 작품전」, 『공간』, 1976. 10, pp. 27–35.

정영목, 「한국현대회화의 추상성, 1950–1970: 전위의 미명아래」, 『造形 FORM』, vol. 18, No. 1, 1995, pp. 18–29.

조용훈, 『요절』, 효형출판, 2002.

최열, 「최욱경, 불멸의 20세기 페인터」, 『월간미술』, 2013. 11, pp. 131–133.

최욱경, 『낯설은 얼굴들처럼』, 교학출판사, 서울, 1972.

_____, 「한국회화와 미국회화의 상호작용」, 『공간』, 1972. 3, pp. 34–40.

_____, 「나의 유학시절: 새로운 세계와의 적극적인 만남」, 『동서문화』, 1972. 9, p. 62.

_____, 「절제되고 압축된 감성의 단순성을」, 『공간』, 1982. 5, p. 39.

허만하, 「율동적 인식에의 지향」, 『월간미술』, 1989. 3, pp. 139–145.

「9년만에 미국서 귀국 개인전 준비 서양화가 최욱경양」, 『중앙일보』, 1971. 8. 31.

「재료의 실험전 연 최욱경씨」, 『조선일보』, 1973. 11. 9.

양혜규의 여성적 글쓰기

고재정, 「모리스 블랑쇼와 마르그리트 뒤라스」, 『프랑스어문교육』, 제4집, 1996, pp. 133–150.

구본준, 「세계 '첫 전시' 단골작가 양혜규 "올해까진 닥치고 작업"」, 『한겨레』, 2013년 1월 1일.

김인환, 『프랑스 문학과 여성』, 이화여자대학교출판부, 2003.

김혜동, 「뒤라스의 글쓰기와 여성주의」, 『비교문화연구』, 제2호, 1996, pp. 69–84.

양혜규, 『사동 30번지』, 인천문화재단, 2009.

_____, 『셋을 위한 목소리』, 현실문화, 2010.

_____, 『Condensation』, 현실문화연구, 2010.

_____, 마르그리트 뒤라스, 『죽음에 이르는 병(*The Malady of Death*)』, 한국문화예술위원회
　　　　인사미술공간, 2008.
양혜규 외, 『절대적인 것에 대한 열망이 생성하는 멜랑콜리』, 현실문화, 2009.
전유신, 「레베카 호른의 작업에 나타난 여성 신체의 재현: '여성적 글쓰기'를 통한 접근」,
　　　　이화여자대학교 대학원 석사학위논문, 2003.
Duras, Marguerite, *L'Amant*, 김인환 역, 『연인』, 민음사, 2007.
Grosz, Elizabeth, *Volatile Bodies: Toward a Corporeal Feminism*, 임옥희 옮김, 『뫼비우스
　　　　띠로서 몸』, 여이연, 2001.
Moi, Toril, *Sexual/Textual Politics*, 임옥희 외 옮김, 『성과 텍스트의 정치학』, 한신문화사,
　　　　1994.
Sellers, Susan (ed.), *The Hélène Cixous Reader*, NY: Routledge, 1994.
양혜규 작가 홈페이지 www.heikejung.de

나의 몸, 나의 여성성:
한국 젊은 여성작가(1980년대생)와 여성의 신체 이미지

김가람, 연구자와의 인터뷰, 2016년 5월 4일.
김도희, '만월의 환영,' 서울, 플레이스막, 2012, 전시장 서문; https://neolook.-com/
　　　　archives/20120929a (2016년 5월 5일 접속).
_____, '한계와 조건(Limit and Condition),' 강석호와 김도희의 2인전, 서울: 진화랑, 2015,
　　　　전시 서문 중에서 인용; https://neolook.com/archives/20151121b (2016년 4월 30일
　　　　접속).
김혜림, "완벽한 페미니스트가 아니어도 좋아," 『일다』, 2016년 4월 12일; http://
　　　　www.ildaro.com/sub_read.html?uid=7433§ion=sc7 (2016년 4월 25일 접속).
나라 유발 데이비스, 『젠더와 민족』, 박혜란 (역), 서울: 그린비, 2010.
문은미, 「여성운동과 젠더 정치학의 미래 : 신자유주의체제하에서 여성운동의 과제」,
　　　　『여성이론』, 제19호 (2008년 겨울), pp. 86‒98.
성노동자권리모임 '지지'의 활동가 밀사(상)(하), 『국민저널』, 2013년 12월 23일; http://
　　　　kookminjournal.com/311 (2016년 5월 5일 접속).
우혜전, 「知識(지식)여성들 그룹 文化運動(문화운동), 「또하나의 文化(문화)」, 同人會(동인회)」,
　　　　『경향신문』 1984년 7월 3일 사회, 10면.
이미정, 'Pink Noise,' 이미정 개인전, 서울: 쿤스트독, 2014; https://neolook.com/
　　　　archives/20140529i (2016년 5월 5일 접속).
조한혜정, "신자유주의 시대의 페미니스트 정치학 : '언니들'이 돌아갈 자리는?," 김홍희,
　　　　『언니가 돌아왔다』, 안산: 경기도미술관, 2008.
주디스 버틀러, 『젠더 트러블』, 조현준 (역), 파주: 문학 동네, 2008 (원전은 1989년 출판).
황보경, 「사회화된 환상과 욕망으로서의 성과 젠더의 문제」, 『비평과 이론』, 제14권 2호
　　　　(2009), pp. 97‒121.

Butler, Judith. "The Body You Want: Liz Kotz interviews Judith Butler," *Artforum* vol.31, no.3 (November. 1992), pp. 82–89.

_____. "Foucault and the Paradox of Bodily Inscriptions," In Donn Welton, ed., *Body: Classic and Contemporary Readings*. Malten, MA: Wiley–Blackwell, 1999, pp. 307–313.

Dimen, Muriel. "Politically Correct? Politically Incorrect?" in Carole Vance, ed., *Pleasure and Danger: Exploring Female Sexuality*. London and Boston: Routledge and Paul Kegan, 1984.

Gaines, Jane. "Feminist Heterosexuality and Its Politically Incorrect Pleasures," *Critical Inquiry* vol.21, no.2 (Winter, 1995), pp. 382–410.

McRobbie, Angela. "Post-feminism and Popular culture," *Feminist Media Studies* vol.4, issue3 (2004), pp. 255–264.

제4집단의 퍼포먼스: 범장르적 예술운동의 서막

국립현대미술관 엮음, 『한국의 행위미술, 1967~2007』(2007. 8. 24-10. 28), 2007.

김미경, 「제4집단(1970)」, 『미술사논단』, 2000 하반기, pp. 253-278.

_____, 「이상, 최승희, 강국진으로 읽는 한국 근현대문화의 단면」, 『월간미술』, 2011. 4, pp. 92-95.

_____, 『한국의 실험미술』, 시공사, 2003.

로즈리 골드버그, 『행위미술』, 심우성 역, 동문선, 1989.

박영남, 「한국 실험미술 15년의 발자취」, 『계간미술』, 1981 봄, pp. 89-98.

방태수, 「에저또 집합 8년」, 『한국연극』, 1976. 1, pp. 68-71.

서영양, 「극단 에저또 연구」, 동국대학교 문화예술대학원 공연영상예술학과 석사학위논문, 2007. 서울시립미술관 엮음, 『잘 알지도 못하면서』(2013. 7. 16-10. 13), 으뜸프로세스, 2013.

오광수, 「오광수의 현대미술 반세기 3: 미술권력의 이동과 미술계 구조의 변화」, 『아트인컬처』, 2007. 3, pp. 161-168.

오상길, 김미경 엮음, 『한국현대미술 다시읽기 II』 vol.1, ICAS, 2001.

윤진섭, 「한국의 초기 '해프닝(Happening)'에 관한 연구」, 『예술논문집』, 제49권, 2010, pp. 113-137.

이건용, 「한국의 입체·행위미술 그 자료적 보고서: 60년대 '해프닝'에서 70년대의 '이벤트'까지」, 『공간』, 1980.6, pp. 13-20.

이구열, 「좁고 폐쇄적인 발표기관」, 『예술계』, 1970 가을, pp. 126-131.

이성부, 「경찰에 연행된 전위예술 전위행진」, 『주간여성』, 1970. 8. 26, p. 26.

장윤환, 「한국의 전위예술」, 『신동아』, 1975. 1, pp. 316-329.

조수진, 「제4집단 사건의 전말: '한국적' 해프닝의 도전과 좌절」, 『미술사포럼』, 제1권, 2012, pp. 38-73.

토머스 리브하트,『모던마임과 포스트모던마임』, 박윤정 역, 현대미학사, 1998.
「관 메고 예술 하니 경관이 웃기지마」,『선데이 서울』, 1970. 8. 16, p. 12.
「연출가 방태수와 극단 '에저또'」(대담: 방태수, 윤조병, 김태원),『공간』, 1987. 4, pp. 71-81.
「전위가 뭐길래 알몸의 남녀가」,『선데이 서울』, 1970. 8. 16, pp. 14-15.
「제4집단 선언과 강령」, 김구림 소장 인쇄물, 1970.
「피임구 끼고 '이것이 예술!'」,『주간경향』, 1970. 5. 27, pp. 16-17.
「해프닝 시풍 한국 상륙」,『서울신문』, 1968. 5. 9.
「환상 조명, 해프닝 등 시각적 조화-서울에서 열린 국제현대음악제」,『경향신문』, 1969. 9. 10.

강국진 홈페이지 아카이브 www.kangkukjin.com
김구림과의 인터뷰 (2012. 10. 15).
방태수와의 인터뷰 (2012. 10. 24).

'현실과 발언'의 사회비판의식

金福榮·崔旻 대담,「젊은 世代의 새로운 形象, 무엇을 위한 形象인가」,『계간미술』, 1981. 가을,
 pp. 139-146.
김수기,「80년대 콜라주 작업의 재검토-〈현실과 발언〉 동인을 중심으로」,『월간미술』, 1991. 8,
 pp. 116-121.
김정헌·손장섭 엮음,『시대상황과 미술의 논리』, 한겨레, 1986.
김정헌·안규철·윤범모·임옥상,『정치적인 것을 넘어서-현실과 발언 30년』, 현실문화, 2012.
성완경,『민중미술, 모더니즘, 시각문화』, 열화당, 1999.
_____,「오늘의 유럽미술을 收容의 視角으로 본 西歐 현대미술의 또 다른 면모」,『계간미술』,
 1982. 봄, pp. 127-166.
성완경·최민 엮음,『시각과 언어1-산업사회와 미술』, 열화당, 1982.
_____,『시간과 언어2-한국현대미술과 비평』, 열화당, 1985.
오윤 전집 간행위원회,『오윤 1, 2, 3』, 현실문화, 2010.
윤난지,「혼성공간으로서의 민중미술」,『현대미술사연구』, 제22집, 현대미술사학회, 2007. 12,
 pp. 271-311.
존 A. 워커,『대중 매체 시대의 예술』, 정진국 역, 열화당, 1987.
주재환,『이 유쾌한 씨를 보라 주재환 작품집 1980-2000』, 미술문화, 2001.
현실과 발언 동인,『현실과 발언-1980년대 새로운 미술을 향하여』, 열화당, 1985.
현실과 발언2 편집위원회,『민중미술을 향하여-현실과 발언 10년의 발자취』, 과학과 사상,
 1990.
"ANTI-U.S. SENTIMENT IS SEEN IN KOREA," The New York Times, March 28, 1982.
김정헌과의 인터뷰, 2015년 1월 27일, 문래동 카페 치포리.
노원희와의 인터뷰, 2016년 2월 29일, 부암동 카페 1MM.
주재환과의 인터뷰, 2015년 12월 3일, 서울시립미술관.

저항미술에 나타난 열사의 시각적 재현 : 최병수와 전진경의 작품을 중심으로

김강, 김동일, 양정애, 「의례로서의 민중미술: 종교사회학의 관점에서 80년대 민중미술의 재해석」, 『사회과학연구』, 제 26권 1호, 2018.

김경희, 「1980年代의 걸개그림과 社現實의 한계에 관한 연구 – 創作實際를 중심으로」, 석사학위논문, 1992.

김종기, 『80년대 민중미술을 다시 생각하다: 포스트모더니즘 이후와 민중미술의 새로운 가능성에 관한 시론』, 민족미학회 민족미학 11권 2호, 2012.

김종길, 「민중미술을 읽는 몇 가지 열쇳말」, 『미술세계』, 2016년 6월호 제44권(통권 제 379호).

_____, 『포스트 민중미술: 샤먼리얼리즘』, 삶창, 2012.

김재은, 「민주화 운동 과정에서 구성된 주체치의 '성별화'에 한 연구(1985~1991)」, 서울대학교 사회학과 석사학위논문, 2003.

김정희, 『1987이한열』, 이한열기념사업회, 사회평론, 2017.

라원식, 「역사의 전진과 함께했던 1980년대 민중미술」, 『내일을 여는 역사』, 2006(제25호).

_____, 『민족민주운동과 걸개그림』, 창비, 1987.

린 헌트, 조한욱 역, 프랑스혁명의 가족 로망스, 새물결, 1999.

마나베 유코, 김경남 역, 『열사의 탄생: 한국 민중운동에서의 한의 역학』, 민속원, 1997.

박기범외, 『병수는 광대다』, 현실문화, 2007.

서성록, 『한국의 현대미술』, 문예출판사, 1994.

윤난지 외 지음, 『한국 동시대 미술 1990년 이후』, 현대미술포럼 기획, 사회평론, 2017.

이경복, 『공공미술 술래(1980~2013): 기억의 재구성』, 인천문화재단, 2014.

이한열기념관 특별기획전, 『보고싶은 얼굴』, 전시도록, 이한열 기념관(2016. 10. 5 – 2017. 1. 30).

정진위, 『1980년대 학생민주화운동』, 연세대학교 대학출판문화원.

최병수 김진송, 『목수, 화가에게 말 걸다』, 현문서가, 2006.

최열, 『한국현대미술운동사』, 돌베개, 1991.

한글학회, 『우리말 대사전』, 제 2권, 어문각, 1992.

'이한열 기념관' 관장 이경란과의 인터뷰, 2018년 6월27일.

'이한열 기념관' 학예실장 문영미와의 인터뷰 2018년 5월2일

작가 이경복과의 인터뷰 2018년 6월 11일.

작가 전진경과의 인터뷰 2016년 9월 9일/ 2018년 5월 16일/ 6월12일.

작가 최병수와의 인터뷰 2018년 4월 30일/ 5월 31일/ 6월 10일.

경향신문, 2015년 4월17일, 김준기의 사회예술 비평(8).

http://news.khan.co.kr/kh_news/khan_art_view.html?artid=201504172127185&code=9
60202#csidx0b3309d422ef35398a047dd56673901

네오룩 https://neolook.com/archives/20131208i

아트포럼리 http://artforum.co.kr/portfolio/%EC%A0%84%EC%A7%84%EA%B2%
BD-2013-12/
최병수 그림방 http://cafe.daum.net/earthring/YndH

상상 속 실체, 동시대 미술에 나타난 분단 이미지

강일국, 「해방이후 초등학교의 교육개혁운동과 반공교육의 전개과정」, 『교육비평』, 12, 2003.
고유환, 「북한연구에 있어 일상생활연구방법의 가능성과 과제」, 『북한학연구』, 7, 2011.
국립현대미술관 편, 『올해의 작가상 2016』, 국립현대미술관, 2016.
김정인, 「종북프레임과 민주주의의 위기」, 『역사와 현실』, 93, 2014년 9월.
노순택, 『비상국가 II 제4의 벽』, 아트선재센터, 2017.
_____, 『잃어버린 보온병을 찾아서』, 오마이북, 2013.
박계리, 「분단, 우리에게 진부한 주제인가?」, 『월간미술』, vol. 341, 2013년 6월.
박순성, 홍민 엮음, 『북한의 일상생활세계: 외침과 속삭임』, 한울, 2010.
박영균, 「'종북'이라는 기표가 생산하는 증오의 정치학」, 『진보평론』, 63, 2015년 3월.
박찬석, 「도덕과의 통일교육 연구」, 『도덕윤리과교육』, 32, 2011년 4월.
서울시립미술관, 『북한프로젝트』, 서울시립미술관, 2017.
_____, 『경계155』, 서울시립미술관, 2018.
에르메스 코리아, 아트선재센터 편, 『에르메스 코리아 미술상 2004』, 에르메스 코리아, 2004.
윤난지, 「혼성공간으로서의 민중미술」, 『현대미술사연구』, 22, 2007.
윤여상, 『북한이탈주민의 적응과 부적응』, 세명, 2001.
_____, 「새터민 문제의 실태」, 『사목정보』, 2, 2009.
이우영, 「북한이탈주민에 의한, 북한이탈주민의, 북한 이탈주민을 위한」, 『현대북한연구』, 7,
　　　2004.
전영선, 「남북한 문화예술 교류 역사와 현재」, 『남북관계사』, 이화여자대학교 출판부, 2009.
전우택, 『사람의 통일을 위하여』, 오름, 2000.
정영철, 「분단과 통일 그리고 사회학적 상상력」, 『경제와 사회』, 100, 2013년 12월.
정정훈, 「혐오와 공포 이면의 욕망 – 종북 담론의 실체」, 『우리교육』, 2014년 2월.
정준모, 『한국미술, 전쟁을 그리다』, 마로니에북스, 2014.

기계의 인간적 활용: 백남준의 〈로봇 K-456〉과 비디오 조각 로봇

김성은 외, 『NJP Reader #2 에콜로지의 사유』, 백남준아트센터, 2011.
『보이스 복스 (1961-1986)』, 원화랑·현대화랑, 1986.
불프 헤르조겐라트, 박상애, 『불프 헤르조겐라트 – 백남준아트센터 인터뷰 프로젝트』,
　　　백남준아트센터, 2012.
에디트 데커·이르멜린 리비어 편, 『백남준: 말에서 크리스토까지』, 임왕준, 정미애, 김문영 역,

백남준아트센터, 2010.

이유진 편, 『백남준아트센터 인터뷰 프로젝트, 2008-2011』, 백남준아트센터(미간행), 2011.

Andreas Huyssen, *After he Great Divide: Modernism, Mass Culture, Postmodernism*, Bloomington and Indianapolis: Indiana University Press, 1986.

Bruce Grenville, *The Uncanny Experiments in Cyborg Culture*, Vancouver: Vancouver Art Gallery/Arsemal Pulp Press, 2001.

Dawn Ades, *Photomontage*, London: Thames and Hudson, 1976.

Douglas Davis, *Art and the Future: A History-Prophecy of the Collaboration between Art, Science and Techonology*, New York: Praeger Publishers, 1973.

John G. Hanhardt, *Nam June Paik*, New York: Whitney Museum of Art, 1982.

Nam June Paik, Judson Rosebush, Peter Moore, *Nam June Paik: Videa 'n' Videology 1959~1973*, Syracuse: Everson Museum of Art and Galeria Bonino, 1974.

Nam June Paik, *Media Planning for the Post Industrial Age: Only 26 Years Left until the 21stCentury*, New York: Rockefeller Archive Center, 1974.

Nam June Paik Video Works 1963-88, London: Hayward Gallery 1988.

Norbert Wiener, *The Human Use of Human Beings: Cybernetics and Society*(1950), Garden City: Doubleday, 1954.

Roger Copeland, *Merce Cunningham: The Modernizing of Modern Dance*, New York and London: Routledge, 2004.

Paul Virilio, *Negative Horizon: An Essay in Dromoscopy*, trans. Michael Degener, London: Contitum, 2005.

김홍석의 협업적 작업: 텍스트 생산으로서의 작업

김선정 엮음, 『퍼포먼스, 윤리적 정치성-김홍석』, samuso, 2011.

김종길, 「[미술] 제3기 공간정치학과 예술사회 I(1999~2004)」, 『황해문화』, 2014년 9월, pp. 347-358.

김홍석, 「낯선 이들보다 평범한: 퍼포먼스의 윤리적 정치성에 대하여」, 『김홍석: 좋은 노동 나쁜 미술』, 플라토, 2013, pp. 112-141.

_____, 「제안서」, 『김홍석: 좋은 노동 나쁜 미술』, 플라토, 2013, pp. 35-41.

안소연, 「좋거나 나쁘거나 이상한 미술, 또는 그 모든 미술」, 『김홍석: 좋은 노동 나쁜 미술』, 플라토, 2013, pp. 8-19.

이성희, 「미술가 김홍석: 사회의 부조리를 픽션으로 고발하다」, 『네이버캐스트』, 2009.

Becker, Howard S. *Art Worlds*, Berkeley: University of California Press, 2008.

Bishop, Claire. "Antagonism and Relational Aesthetics," *October* 110 (Autumn 2004), pp. 51-79.

_____. "The Social Turn: Collaboration and Its Discontents," *Artforum International* 44, no.6 (February 2006), pp. 178-183.

Kester, Grant H. *Conversation Pieces: Community and Communication in Modern*

Art, Berkeley: University of California Press, 2004.

_____. *The One and the Many*, Durham: Duke University Press, 2011.

Kester, Grant H., and Claire Bishop, "Letters," *Artforum International* 44, no.9 (May 2006), p. 22, 24.

Papastergiadis, Nikos. "Collaboration in Art and Society: A Global Pursuit of Democratic Dialogue," *Globalization and Contemporary Art*, Chichester, UK: Wiley-Blackwell, 2011, pp. 275-288.

Rancière, Jacques, *The Emancipated Spectator*, Gregory Elliott (trans.), London: Verso, 2009.

Thompson, Don. *The $12 Million Stuffed Shark: The Curious Economics of Contemporary Art*, New York: Palgrave Macmillan, 2008.

작가와의 이메일 인터뷰, 2017년 9월 6일.

포스트 트라우마: 한국 동시대 사진의 눈으로 재구성된 정치사

『그날의 훌라송』, 전시도록, 고은사진미술관, 2013.

김진아, 「전지구화 시대의 전시 확산과 문화 번역: 1993년 휘트니비엔날레 서울전」, 『현대미술학 논문집』, 제11호, 현대미술학회, 2007, pp. 91-135.

문영민, 강수미, 『모더니티와 기억의 정치』, 현실문화연구: 2006.

박주석, 「1950년대 리얼리즘 사진의 비판적 고찰」, 『밝은 방』, 제2호, 열화당, 1989, pp. 6-19.

_____, 「1950년대 한국사진과《인간가족전》」, 『한국근대미술사학』, 제14집, 한국근현대미술사학회, 2005, pp. 43-73.

박평종, 「일제시대의 "살롱사진" 형식이 해방 이후의 한국사진에 미친 영향」 『한국사진학회지Aura』, 제16호, 한국사진학회, 2007, pp. 42-53.

진동선, 『한국 현대사진의 흐름: 1980-2000』, 아카이브북스, 2005.

최봉림, 「임응식의 생활주의 사진 재고」, 『사진+문화』, 제8호, 한국사진문화연구소, 2014. pp. 2-6.

『한국현대사진 60년: 1948-2008』, 전시도록, 국립현대미술관, 2008.

『한국현대사진의 흐름 1945-1994』, 전시도록, 타임스페이스, 1994.

『1993 휘트니 비엔날레 서울』, 전시도록, 도서출판 삶과 꿈, 1993.

Albers, Kate Palmer, *Uncertain Histores: Accumulation, Inaccessibility, and Doubt in Contemporary Photography*, Oakland: University of California Press, 2015.

Barthes, Roland, "The Great Family of Man," *Mythologies*, trans. Annette Lavers, New York: Farrar, Straus and Giroux, 1972, pp. 100-102.

Batchen, Geoffrey, et al, *Picturing Atrocity: Photography in Crisis*, London: Reaktion Books, 2012.

Batchen, Geoffrey, "Ectoplasm: Photography in the Digital Age," *Overexposed: Essays on Contemporary Photography*, edited by Carol Squiers, New York: The New

Press, 1999, pp. 9-23.

Casey, Edward S.,"Public Memory in Place and Time," *Framing Public Memory* edited by Kendall R. Phillips, Tuscaloosa: University of Alabama Press, 2004, pp. 17-44.

Demos, T. J., *Vitamin Ph: New Perspectives in Photography*, London and New York: Phaidon, 2006.

Gustafson, Donna, and Andrés Mario Zervigón, *Subjective Objective: A Century of Social Photography*, exhibition catalogue, New Brunswick: Zimmerli Art Museum, Rutgers, The State University of New Jersey, 2017.

Hirsch, Marianne, "The Generation of Postmemory," Poetics Today vol.29, no.1, 2008, pp. 103-128.

James, Sarah E., "A Post-Fascist Family of Man?," *Common Ground: German Photographic Cultures across the Iron Curtain*, New Haven and London: Yale University Press, 2013, p. 46-101.

Lewis, Linda S., *Laying Claim to the Memory of May: A Look Back at the 1980 Kwangju Uprising*, Honolulu: University of Hawai'i Press, 2002.

Phillips, Christopher, "The Judgment Seat of Photography," *October*, vol. 22, Cambridge: The MIT Press, 1982, pp. 27-63.

Sekula, Allan, "The Traffic in Photographs," *Art Journal* vol.41, no.1, New York: College Art Association, pp. 15-25.

Shin, Gi-Wook, and Kyung Moon Hwang, *Contentious Kwangju: The May 18 Uprising in Korea's Past and Present*, Lanham: Rowman & Littlefield Publisher, 2003.

Steichen, Edward, and Carl Sandburg, *The Family of Man, exhibition catalogue*, New York: The Museum of Modern Art, 1955.

Stimson, Blake, *The Pivot of the World: Photography and Its Nation*, Cambridge: The MIT Press, 2006.

Sussman, Elizabeth, et al, *1993 Biennial Exhibition*, exhibition catalogue, New York: Whitney Museum of American Art, 1993.

Turner, Fred, "The Family of Man and the Politics of Attention in Cold War America," *Public Culture*, vol. 24, no.1, Durham: Duke University Press, 2012, pp. 55-84.

한국의 디지털 아트 전시: 증강현실에서 가상공간까지

이지언, 「디지털 아트(Digital Art) 미학 연구-퍼스(C. S. Peirce)의 기호학을 중심으로」, 이화여자대학교 박사학위논문, 2010.

Dewey, John, *Art as Experience*. New York City, New York: Minton, Balch, 1934.

Dewey, John, (1958), *Experience and Nature*, Dover Publication, 2000.

Schiller, Friedrich, *On The Aesthetic Education of Man*. New York: Frederick Ungar Publishing Co., 1965.

Benjamin, Walter, (1935), *The Work of Art in the Age of Mechanical Reproduction*. CreateSpace Independent Publishing Platform, 2010.

http://www.ddp.or.kr/main
http://lovemonet.com/
https://vangoghinside.modoo.at/
https://www.tiltbrush.com/
https://virtualart.chromeexperiments.com/vr/
https://hapgallery.com/hapworks/
https://www.oculus.com/
http://www.nexoncomputermuseum.org/
https://www.youtube.com/watch?v=OfT8Aq0fjpg
http://www.kocca.kr/n_content/vol01/Vol01_10.pdf
https://opengov.seoul.go.kr/mfseoul/15201952

텔레비전 프로그램을 통한 미술의 대중화: 국내 사례를 중심으로

김승환, 「1930년대 후반 프랑스 미술의 '만인을 위한 미술' 혹은 '미술의 대중화' 이념」, 『현대미술사연구』, 16, 2004.

김진호 외, 「특별좌담, 미술과 대중화」, 『미술세계』, 129, 1995.

메리 앤 스탠키위츠, 안혜리 옮김, 『현대 미술교육의 뿌리』, 미진사, 2014.

문화체육관광부, 『2016 국민여가활동조사』, 2016. URL: file:///C:/Users/user/ Downloads/2014%20국민여가활동조사_문화체육관광부%20(1).pdf (2018. 6.3. 검색)

_____, 『2016 문화향수실태조사』, 2016. URL: http://www.mcst.go.kr/web/s_data/ research/researchView.jsp?pSeq=1663(2018. 6.3. 검색)

미술세계 편집부, 「특별좌담, 미술의 '생활화'를 위한 노력이 시급하다」, 『미술세계』, 225, 2003.

박영택, 『전시장 가는 길』, 마음산책, 2008.

서정보, 「KBS코리아 '디지털 미술관' 대중 속으로…」, 『동아일보』, 2005. 5. 4.

성민우, 「미술의 대중화의 의미와 양상에 관한 고찰」, 『미술교육논총』, 24(1), 2010.

_____, 「종합일간지 미술기사 분석으로 본 한국사회의 미술 대중화」, 『미술교육논총』, 26(2), 2012.

손봉호, 「대중과 문화」, 『현상과 인식』, 2(4), 1978.

송은영, 「1970년대 후반 한국 대중사회 담론의 지형과 행방」, 『현대문학의 연구』, 53, 2014.

안혜리, 「텔레비전 프로그램을 통한 미술 대중화: 국내 사례를 중심으로」, 『미술사학보』, 47, 2016, 147-168.

윤수종, 『네그리·하트의 제국, 다중, 공통체 읽기』, 세창미디어, 2015.

이진성, 「조선미술동맹의《이동미술전람회》개최에 관한 연구」, 『한국근대미술사학』, 12,

2004.

전규찬, 「'포스트 텔레비전론'의 교차점」, 『TV 이후의 텔레비전: 포스트 대중매체 시대의
　　텔레비전 문화 정경』, 한울아카데미, 2012.

전종영, 「TV 문화예술 프로그램의 현황과 특성에 관한 연구」, 단국대학교 석사학위청구논문,
　　2010.

키다 에미코, 「프롤레타리아 美術運動에 있어서 芸術大衆化 論争」, 『동양미술사학』, 2, 2012.

한진만, 「한국 텔레비전 방송 프로그램 편성 추이와 특성」, 『한국 텔레비전 방송 50년』,
　　한울아카데미, 2011.

Ahn, Hyeri, "Instructional Use of the Internet by High School Art Teachers in
　　Missouri", Ph.D. Dissertation, University of Missouri, 2003.

Feldman, Edmunt B., *Thinking about art*. Englewood Cliffs, New Jersey: Prentice-
　　Hall, Inc., 1985.

이광록과의 인터뷰, 2016년 12월 2일, 서울.

서울시 창작공간 정책 연구:
작가지원과 지역재생의 관계, 금천예술공장을 사례로

경기문화재단, 『공공미술 아카데미 자료집 생활문화공동체돌아보기』, 2014, No.11

공주형, 「지역 문화 활성화 거점으로서의 창작공간 제 조건 연구」, 『인천학연구 』, no.15.
　　2011, 43-71.

김윤환, 『금천예술공장 국제 심포지엄, 자료집』, 2009.

묘책 3호, 2013. 4. 5, 예술공간 돈키호테.

박세운, 주유민, 「도시재생을 위한 문화지구정책 거버넌스 연구: 부산광역시 또따또가를
　　사례로」, 『국토연구』, no.83. 2014.

박신의, 「폐 산업시설 활용 문화예술 공간 정책의 구도와 방향」, 『문화논총』, 2012, 53-70.

서울시문화재단, 『창작공간전략 연구보고서』, 최종본, 2014. 02.

윤환, 『금천예술공장 국제 심포지엄, 자료집』, 2009.

정광호, 「외부의 재정지원이 조직운영에 미치는 영향: 문화예술단체에 대한 정부보조금
　　민간기부금을 중심으로」, 『한국행정학보』, 38(4), 2004, 85-105.

최민성, 「예술거리 만들려면, 창작공간을 내줘라 공짜로 !」, 2017년 11월 09일 한국경제, 한경
　　BIZ School.

현영란, 「지방정부역량이 지방정부와 비영리조직간 협력적 계약관계에 미치는 영향:
　　거버넌스 이론을 중심으로」, 『한국거버넌스학회보』, No. 22(2), 2015, pp. 283-306.

_____, 「정부의 시각예술지원 정책」, 『커뮤니케이션디자인연구』, 2017. pp. 401-413.

DeLeon Peter., "Policy Change and Leaning :an Advocacy Coalition Framework".
　　Policy Studies Journal. 22(1): 1-7, 1994.

McGuire, M. & Agranoff, R. *Network Management Behaviors. In Network Theory in*

The Public Sector: Building New Theoretical Frameworks, edited by Keast, R., Mandell, M. & Agranoff, R, pp. 137–156. London: Routledge. 2013.

Rhodes, R. A. W. *Understanding Governance*. Open University Press, 1997.

Sabatier and H. Jenkins-Smith (eds). *Policy Change and Learning: An Advocacy Coalition Approach*. 13–39. Bouldner, CO.: Westview Press. 2003.

Sullivan. H. and C. Skelcher. *Working Across Boundaries: Collaboration in Public Services*. New York: Palgrave. 2002.

예술의 법정은 어디인가: 미술의 관료제화와 관료제의 폭력

데이비드 그레이버, 『관료제 유토피아–정부, 기업, 대학, 일상에 만연한 제도와 규제에 관하여』, 김영배 역, 메디치미디어, 2016.

막스 베버, 『직업으로서의 정치』, 전성우 옮김, 나남, 2014(2007년 1쇄 발행).

문화예술계 블랙리스트 진상조사 및 제도개선위원회, 「진상조사 및 제도개선 결과 종합 발표」, 2018. 5. 8.

박소현, 「예술의 행정화 이후, 검열의 문제를 어떻게 볼 것인가」, 국선즈연(국선즈 연구 모임) 토론회 『예술 통제와 검열의 현재성』 자료집, 2016. 3. 14.

＿＿＿＿, 「스펙타클로서의 얼굴, 근대적 인간상의 이미지 정치학: 서유리의 『시대의 얼굴 잡지 표지로 보는 근대』를 읽고」, 『한국근현대미술사학』, 31, 2016.

＿＿＿＿, 「문화정책의 인구정치학적 전환과 예술가의 정책적 위상」, 『민족문학사연구』, 통권 63호, 2017.

수지 개블릭, 김유 역, 『모더니즘은 실패했는가』, 현대미학사, 1999.

심상용, 「비엔날레, 미술의 관료화 또는 관료주의 미술의 온상–부산 비엔날레를 중심으로」, 『현대미술학 논문집』, 3, 1999.

「60여쪽에 걸쳐 "천경자 〈미인도 〉는 위작" 주장」, 『오마이뉴스』, 2016. 7. 13.

「김종덕 장관 "미술계, 예술을 정치문제화 하려는가"」, 『뉴시스』, 2015. 11. 19.

「말 바꾼 국립현대미술관장... 없는 문서 공개?」, 연합뉴스TV, 2016. 1. 25.

「미술품경매 낙찰액 1위 이우환, 박수근화백 제쳐」, 『헤럴드POP』, 2011. 6. 10.

「불편함을 통해 불편함에 대항하는 것이 예술」, 『CBS노컷뉴스』, 2015. 10. 6.

「세계적 거장 이우환의 절규」, 『주간한국』, 2015. 10. 31.

「예술가 입 막는 '블랙리스트' 실존…문화계 "정치검열 규탄"」, 『경향신문』, 2016. 10. 12.

「올해 국내 미술품 경매 결과 분석해보니…」, 『MK뉴스』, 2013. 12. 26.

「우리나라 근·현대 인기작가 중 위작 가장 많은 작가 '이중섭'」, 『한국경제』, 2002. 4. 28.

「"위작 논란 미인도, 천경자 작품 아니다"」, 『중앙일보』, 2016. 11. 4.

「위작 논란 이우환 "작품 본 적도, 경찰 협조요청도 없었다"」, 『한국일보』, 2016. 2. 2.

「이우환 "위작 수사, 생존작가에 검증 기회 줘야"」, 『연합뉴스』, 2016. 2. 26.

「"이우환 위작 유통" 경찰 수사 착수」, 『MBN』, 2014. 1. 9.

「이우환 작품값 호당 2000만원선…없어서 못팔아」, 『파이낸셜뉴스』, 2007. 8. 19.

「이우환은 왜 "내 그림 한 점도 가짜 없다" 했을까」,『헤럴드경제』, 2015. 10. 26.

「찬란한, 그러나 미치도록 슬펐던 화가 천경자」,『여성동아』, 2015. 12. 21.

「천경자 물감, 누가 진짜 미인인지 말해줄까」,『조선일보』, 2016. 6. 7.

「"천경자 '미인도' 내가 그린 것 아니다"」,『서울경제』, 2016. 3. 3.

「"천경자 미인도 내가 그렸다" 위작 주장 권춘식씨의 고백」,『주간조선』2380호, 2015. 11. 11.

「천경자 미인도 위작 사건…미술계 최대 스캔들」,『연합뉴스』, 2015. 10. 22.

「최고 경매가 한국화가 이우환 위작(僞作) 논란」,『신동아』, 2015년 8월호.

"Raising Cries of Censorship, Senate Approves Curbs on Artwork That National
 Endowment Can Support," *The Chronicle of Higher Education*, August 2, 1989.

필자소개

박장민

박장민은 이화여대 기독교학과를 졸업하고 동대학원 미술사학과에서 석사학위 및 박사과정을 수료하였다. 주요논문으로는 석사논문인 「마이클 하이저의 대지미술: 원시 유적의 현대적 해석」(2005)과 「신사실파의 추상개념: 기하추상의 주체적 재인식」 (2012), 「신사실파의 추상에 나타난 서사적 특성 연구」(2013)가 있다. 환기미술관 학예연구원으로 근무했으며, 현재 한라대에 출강하고 있다.

권영진

권영진은 연세대학교 영어영문학과를 졸업하고 이화여자대학교 대학원 미술사학과에서 「1970년대 한국 단색조 회화 운동」에 대한 논문으로 박사학위를 받았다. 금산갤러리 큐레이터, 이화여자대학교박물관 학예연구원으로 일했으며, 현재 한국예술종합학교에 출강하고 있다. 공저 『아르코 미술 작가론 : 동시대 한국미술의 지형』(학고재, 2009)이 있으며, 주요 번역서로는 『현대예술로서의 사진』(시공사, 2007), 『지역예술운동 : 미국의 공동체 중심 퍼포먼스』(열린 책들, 2008) 등이 있다.

조수진

조수진은 이화여대 대학원 미술사학과에서 「1960년대 미국 '네오아방가르드' 미술에 나타난 몸의 전략」으로 박사학위를 받았다. 최근 논문으로 「'제4집단' 사건의 전말: '한국적' 해프닝의 도전과 좌절」, 「전혁림의 다른 추상: 한국성의 탈근대적 구현」, 「미래주의, 다다 퍼포먼스에 나타난 바리에테와 카바레의 문화정치」, 「한국의 회화로서의 1990~2000년대 한국화」, 「한국 행위미술은 어떻게 공공성을 확보했나: '놀이마당' 으로서의 1986년 대학로와 한국행위예술협회」 등이 있다. '국립현대미술관 한국현대작가 발굴조사 연구'(2017) 책임연구원으로 일했으며, 이화여대, 성신여대 등에서 미술사를 강의하고 있다. 현재 『퍼포먼스 아트: 한국과 서구에서의 발생과 전개』 (서강학술총서)를 저술 중이다.

오유진

오유진은 이화여대 영문학과를 졸업하고 동 대학원 미술사학과에서 석사학위 취득 후 박사과정을 수료하였다. 논문 「제니 홀저의 텍스트 작업에 나타난 정치성」, 「마사 로즐러의 작품에 나타난 '음식' 모티프 연구: 1960년대 후반~1970년대 작품을 중심으로」 등을 발표하였으며, 현재 한경대학교에 출강하고 있다.

전유신

전유신은 이화여대 대학원 미술사학과에서 「프랑스 미술과의 관계를 통해본 전후 한국미술 - 한국미술가들의 프랑스 진출 사례를 중심으로」(2017) 로 박사학위를 받았다. 최근 논문으로는 「박서보의 1960년대 작업 연구 - 프랑스 체류 경험의 영향을 중심으로」, 《세계현대미술제》의 프랑스 편향성과 그 이면: 냉전시대의 한·불 미술교류」 등이 있다. 이응노미술관, 대전시립미술관, 아르코미술관, 국립현대미술관에서 큐레이터로 일했고, 현재는 고려대 등에서 미술사를 강의하고 있다.

고동연

고동연은 미술사와 영화이론으로 뉴욕 시립대학교(Graduate Center, The City University of New York)에서 박사 학위를 받은 후 아트 2021의 공동디렉터(2008–2010), 신도 작가지원프로그램(시냅, 2011–2014)의 한국 심사위원, 국내외 아트 레지던시의 멘토 및 운영위원으로 활동해오고 있다. 저서로는 『팝아트와 1960년대 미국사회』(2015), 『Staying Alive: 우리시대 큐레이터들의 생존기』(2016), 『소프트파워에서 굿즈까지: 1990년대 이후 동아시아 현대미술과 예술대중화 전략들』(2018) 등이 있다. 현재 『Post- memory Generation in South Korea(한국의 후– 기억 세대)』(영문, 가제)를 집필 중이다.

송윤지

송윤지는 이화여자대학교 미술사학과에서 석사학위를 취득했고, 한국의 동시대 미술에 대한 연구를 이어나가고 있다. 2016년 『월간미술』 9월호 특집 「청년세대 미술 생태학」 좌담에 참여했고, 2018년 『미술세계』 7월호에 비평 「대중문화와 미술은 동일시될 수 있는가」를 실었다. 저서로는 『한국 동시대 미술: 1990년 이후』(공저, 사회평론아카데미, 2017)가 있다.

이설희

이설희는 이화여대 대학원 미술사학과에서 「'현실과 발언' 그룹의 작업에 나타난 사회비판의식」(2015)으로 석사학위를 받았다. 국립현대미술관, 서울시립미술관, 부산비엔날레 등에서 일했고, 광주비엔날레 국제큐레이터코스와 두산 큐레이터 워크숍에 참여해 전시를 기획했다. 공저로 『한국 동시대 미술: 1990년 이후』(사회평론아카데미, 2017)가 있으며, 현재 서울시립미술관 학예연구사로 재직하고 있다.

김의연

김의연은 이화여대 미술사학과에서 석사학위를 취득하였으며, 현재 동대학원 박사논문으로 미국의 자생적 공공미술이자 저항미술인 '치카노 공동체 벽화운동'에 관해 집필하고 있다. 뉴욕 주립대(SUNY Buffalo) 대학원에서 미술사를 공부했고 월간미술의 해외통신원으로 일했으며 스탠포드 대학에서 Visiting Student Researcher로 연구했다. '예술의 전당 미술관'과 '이한열 기념관'의 학예사로 일했으며 안양대 등에서 미술이론을 강의했다. 미국의 Encyclopedia of Sculpture(2002)에 'David Smith'의 'Cubi'를 기고했으며, 한국의 민중미술에 관심을 갖고 「신학철과 윤석남의 작품 속에 재현된 어머니상」 외 관련 논문을 발표하고 있다.

정하윤

정하윤은 이화여자대학교 회화과와 동 대학원 미술사학과를 졸업하고, 캘리포니아 주립대학 샌디에이고 캠퍼스에서 중국현대미술사로 박사학위를 받았으며, 한국연구재단 박사 후 국내연수 연구 과제로 선정되어 이화여자대학교에서 박사 후 연구원으로 재직하였다. 박사학위 논문 「1980년대 상하이의 추상미술(Abstract Art in 1980s Shanghai)」을 비롯해 「1930년대 상하이와 서울의 잡지에서 재현된 모던 와이프 연구(Searching for the Modern Wife in 1930s Shanghai and SeoulMagazines)」, 「유영국의 회화: 동양의 예술관을 통한 서양미술의 수용」 등의 논문을 발표했다. 책 『엄마의 시간을 시작하는 당신에게』를 썼으며, 현재 강의를 하며 한국현대미술사에 대한 책을 집필중이다.

안경화

안경화는 이화여대 신문방송학과를 졸업하고 동대학원 미술사학과 박사과정을 수료하였다. 월간미술, 아트선재센터, 한국문화예술위원회 아르코미술관, 경기문화재단 백남준아트센터에서 일하면서 추상미술, 공공미술, 미디어 아트 등에 대한 논문 또는 글을 썼다. 현재 경기문화재단 정책실 수석연구원으로 근무 중이며 뮤지엄을 포함한 문화예술정책에 대한 연구를 하고 있다.

박은영

박은영은 이화여대 사학과를 졸업하고, 동대학원 미술사학과에서 석사학위를 받았다. 미국 캔자스대학교 (University of Kansas) 미술사학과에서 세계화의 영향 아래 한국 현대미술의 변화를 연구하는 논문으로 박사학위를 취득하였다. 현재 미국 클리블랜드 Case Western Reserve University 미술사학과에 글로벌 현대미술 전공 조교수로 재직 중이다.

장보영

장보영은 이화여대 미술사학과에서 석사학위 취득 후 미국 럿거스 뉴저지 주립대학교(Rutgers, The State University of New Jersey) 박사과정에 있다. 1980년대 후반 이후 한국에서 정치/사회적 변화가 진행되며 국가 정체성이 재정의되는 과정에 동시대

사진이 기여하는 바를 연구 중이다.

이지언

이지언(Jiun Lee Whitaker)은 현재 조선대학교
미술대학 시각문화큐레이터학과 초빙교수로
재직중이다. 이화여자대학교 인문대학 철학과
석박사 통합과정으로 철학박사학위(Ph.D.)를
취득했다. 서울예술고등학교, 이화여자대학교
미술대학 서양화과에서 학사와 석사학위를 취득했다.
개인저술로 『다나 해러웨이, 2017』, 해외저서로
*Retracing the Past: Historical Continuity in
Aesthetics from a Global Perspective*, 2017,
Practising Aesthetics, 2015 외 다수의 논문과 저술이
있다. 해외논문 수상으로 2013년 폴란드 야길로니안
대학에서 열린 국제미학자대회에서 'Young Scholars
in Aesthetics Awards'를 수상했다. 1996년
중앙미술대전 우수상(삼성문화재단)을 받았다.

안혜리

안혜리는 이화여대 서양화과를 졸업하고 동대학원
미술사학과에서 석사학위를, 미국 미주리대학교에서
미술교육전공 박사학위를 취득하였다. 현재
국민대학교 미술학부와 교육대학원에서 부교수로
재직 중이다. 공저로 *Art Education as Critical
Cultural Inquiry*(2007), 『추상미술 읽기』(2012),
『한국현대미술 읽기』(2013), *Cultural Sensitivity
in a Global World*(2015), 역서로 『현대미술교육의
뿌리』(2011)가 있다. 연구관심 분야로는
미술교육에서 인터넷과 증강현실 활용, 의료보건
융합, 공동체/커뮤니티 참여와 봉사, 영성탐구,
미술사와 감상교육 등이다.

현영란

현영란은 이화여자대학교 미술사학과에서
석사학위(「프란시스 피카비아 기계형상에 나타나는
문자의 의미」)를 취득하였으며, 이화여자대학교
행정학과에서 박사학위(「문화포털을 통한 지식공유와
활용의 영향요인」)를 받았다. 현재는 이화여자대학교
정책과학대학원 문화행정학 강사로 재직하고 있다.
주요 관심분야는 공공웹포털, 거버넌스, 문화예술정책,
매체교육, 창작공간에 관한 연구를 하고 있다.

박소현

박소현은 연세대 신문방송학과 및 이화여대
대학원 미술사학과를 졸업했고 도쿄대
문화자원학과(문화경영전공)에서 박사 학위를
받았다. 한양대 비교역사문화연구소 HK연구교수,
한국문화관광연구원 부연구위원, 성균관대 미술학과
겸임교수 등을 역임했고, 현재는 서울과학기술대
IT정책전문대학원 디지털문화정책전공 조교수로
재직 중이다. 「미술의 공공성을 둘러싼 경합의
위상학」(2009), 「Anti-Museuology 혹은
문화혁명의 계보학」(2009), 「신박물관학 이후,
박물관과 사회의 관계론」(2011), 「일본미술사의
반성적 지평들」(2012), 「미술사의 소비」(2012),
「'작은 정부'의 행정개혁과 미술관의 공공성」(2015),
「'이중섭 신화'의 또 다른 경로(매체)들」(2016),
「문화정책의 인구정치학적 전환과 예술가의 정책적
위상」(2017), 「박물관의 윤리적 미래: 박물관
행동주의의 계보를 중심으로」(2017) 등의 논문과,
『戰場としての美術館』(2012), 『아시아 이벤트』(공저,
2013), 『한국현대미술 읽기』(공저, 2013), 『사물에
수작 부리기』(공저, 2018) 등의 책을 썼고, 『고뇌의
원근법』(2009), 『모나리자 훔치기』(2010),
『공공미술』(공역, 2016) 등을 번역했다.

찾아보기